湘桂走廊文化研究丛书

桂林旅游学院高层次人才项目资助
桂林旅游学院语言文化研究中心资助

桂剧演出百年流变研究

朱江勇　李　娟　著

南周大学出版社

天　津

图书在版编目(CIP)数据

桂剧演出百年流变研究 / 朱江勇,李娟著 . —天津:
南开大学出版社,2021.1
(湘桂走廊文化研究丛书)
ISBN 978-7-310-06031-3

Ⅰ.①桂… Ⅱ.①朱… ②李… Ⅲ.①桂剧－戏剧史
－研究 Ⅳ.①J825.67

中国版本图书馆 CIP 数据核字(2020)第 272703 号

桂剧演出百年流变研究
GUIJU YANCHU BAI NIAN LIUBIAN YANJIU

南开大学出版社出版发行
出版人:陈　敬
地址:天津市南开区卫津路 94 号　邮政编码:300071
营销部电话:(022)23508339　营销部传真:(022)23508542
http://www.nkup.com.cn

北京君升印刷有限公司印刷　全国各地新华书店经销
2021 年 1 月第 1 版　2021 年 1 月第 1 次印刷
240×170 毫米　16 开本　26.25 印张　374 千字
定价:98.00 元

如遇图书印装质量问题,请与本社营销部联系调换,电话:(022)23508339

目　录

第一章　导论

　　20 世纪对于中国而言，无论是社会变革方面，还是思想文化方面，无疑都是较为激荡的百年之一。研究 20 世纪的中国戏剧，必须先明确其大语境和逻辑起点是什么。纵观中国戏剧观念在 20 世纪的变化、发展，总体趋向是中国戏剧的政治性话语压倒中国戏剧的美学本体，原因是"从大历史视野看 20 世纪，这个世纪最重要的主题，是全民动员的、以民族救亡和国家复兴为使命的社会运动。这个世纪的所有大事，都是围绕着这一主题进行……20 世纪中国社会历史转型的大环境，注定了现代戏剧的实用主义、工具主义宿命，这是 20 世纪所有戏剧问题的起点"。[①] 按照德国社会学家卡尔·曼海姆知识社会学的观点，一切知识都不可能是客观纯粹的，知识作为意识形态或乌托邦，它与现实秩序之间的关系决定了意识形态是一种整合性、巩固性的社会想象，乌托邦则是一种超越性、颠覆性的社会想象，乌托邦和意识形态是可以相互转化的。"艺术家作为现存秩序的反叛者，自觉地提倡戏剧为社会政治服务，戏剧作为一种改良甚至革命的力量，在现代启蒙与救亡运动中发挥过颠覆性、超越并否定传统力量与现实秩序的作用；当政治家作为现存秩序的维护者，有意提倡戏剧为社会政治服务的时候，戏剧的社会政治倾向就成为整合、巩固权力与现存秩序的意识形态。"[②]

　　中国戏曲，这一最能体现中国传统文化的艺术门类，随着社会和思想文化的变革，在 20 世纪的百年中呈现出多姿多彩的局面：从 20 世纪初戏曲改良和新剧观念的创立，到新文化运动时期提倡社会问题剧的"写实主义"，20 世纪 30 年代主张戏剧参与救亡图存，走向"血肉相搏的民族战场"，到 1942 年毛

[①]　周宁：《政治化与美学化：戏剧观念的正题与副题——20 世纪中国戏剧批评的基本问题之一》，《艺苑》，2013 年，第 7 页。

[②]　周宁：《政治化与美学化：戏剧观念的正题与副题——20 世纪中国戏剧批评的基本问题之一》，《艺苑》，2013 年，第 9 页。

泽东《在延安文艺座谈会上的讲话》指出文艺为政治服务，到新中国成立后十七年戏剧"推陈出新"到"文化大革命"时期"样板戏"一统天下，戏剧作为国家意识形态的工具性特点被强化到了极端。尽管 20 世纪 80 年代探索性戏剧企图消解与对抗被政治权力驱使的现实主义，但是探索性戏剧没有从根本上改变戏剧政治功利主义的传统，20 世纪 90 年代，受市场经济的商业潮流冲击，中国戏剧那种政治性工具的传统已经被空洞化，中国戏剧依然在体制内为政治服务。

一　百年桂剧发展历程概述

桂剧作为中国南疆的一个重要的地方戏曲剧种，在 20 世纪跟中国大多数地方剧种一样，有过辉煌、曲折，它折射出了中国地方戏曲发展变化的轨迹。20 世纪是桂剧百年黄金时期，清末，曾任台湾巡抚和"台湾民主国总统"的唐景崧隐退桂林，他在仕途无望之际移情于桂剧，编创桂剧剧本《看棋亭杂剧》40 余出，改变了桂剧只是沿用兄弟剧种剧本的局面，他也因此被誉为"桂剧第一位剧作家"。唐景崧还自建戏台，搜罗当时桂剧名角周梅圃、一枝花、林秀甫等成立了高水平家庭戏班——桂林春班，将自己编创的剧本搬上舞台，开启了无意识改革桂剧的先河。唐景崧的学生马君武，1937 年从上海回到桂林担任广西省政府顾问（1939 年再次任广西大学校长），他在桂剧前途和命运的争论中成立了广西戏剧改进会并担任会长。马君武改革旧本、招揽人才、革除陈规陋习、提高艺人地位和文化水平、建设正规化剧场等做法标志着桂剧进入有意识、有组织的改革阶段。

欧阳予倩是著名戏剧家，1938 年他受马君武的邀请到桂林对桂剧进行改革，他不像马君武那样小范围改革桂剧，而是用学院化、专业化的方式对桂剧进行彻底的改革。第一，他提出一系列改革桂剧的理论与主张，如在充分认识到改革桂剧的优势的基础上认为桂剧非改不可；认为桂剧改革必须与时代紧密结合，即与当时的抗战形势结合；桂剧改革不是"旧瓶装新酒"，形式要跟随内容变化才能改换桂剧的新面目；桂剧改革可以利用一切可利用的艺术形式。第二，欧阳予倩将他改革桂剧的理论、主张运用到实践中，具体改革措施有：将剧本改革置于首要任务，改革旧剧本；建设职业化的剧团和专业化的剧场；创办桂剧学校专门培养人才；清算"明星制"；等等。第三，欧阳予倩在改革桂剧实践中将传统戏曲与西方话剧、兄弟剧种打通，建构了东西方戏剧交流与

中国剧种内部之间交流的桥梁。第四，欧阳予倩的桂剧改革有自己的实践基地——桂剧实验剧团，该剧团上演的《抢伞》《烤火下山》《人面桃花》《玉堂春》等传统剧目，以及宣传抗日救亡的剧目《梁红玉》《木兰从军》《桃花扇》《渔夫恨》《搜庙反正》《胜利年》等都较有影响。欧阳予倩对桂剧的深入考察及其渊博的学识，加上马君武、焦菊隐、田汉等文化名家的支持，以及桂林当时宽松的环境等诸多因素，使得其桂剧改革总体上讲是成功的，桂剧因此产生了深远、积极的影响。如有论者总结："欧阳予倩的桂剧改革不仅是中国地方戏曲某个剧种的改革，而且是以桂剧为代表的中国戏曲和以西方戏剧为代表的话剧之间吸收与借鉴的典范，体现了中西方戏剧碰撞与交流下的美学通融。"①

　　新中国成立之后，桂剧焕发了新的生机。尤其是在 20 世纪 50 年代，桂剧专业剧团和业余剧团的数量达到了新中国成立以来的最高峰，桂剧传统表演艺术也相应达到一个高峰期。1952 年在武汉举行的中南区戏曲会演中，《拾玉镯》《杨衮教枪》《演火棍》《闹严府》四个传统桂剧折子戏均获得好评。其中由尹羲、刘万春表演的《拾玉镯》得到田汉、陈荒煤等行家的好评，秦似（时任广西代表团团长）回忆过当晚演出《拾玉镯》的情景："上到《拾玉镯》时，已是（晚上）10 时左右了，我生怕观众已疲劳，效果受影响。殊不知孙玉姣一上场，尹羲身上带有的桂剧三小戏那种活泼气氛便压住了全场。她只唱了一句'孙玉姣，坐草堂，自思自想'，台上只有孙玉姣一个人，又只有做针线这样一个寻常的动作，是很难抓住观众的。可是，这个场面持续了约 3 分钟，台下鸦雀无声。田汉和荒煤都被引入戏的境界中去了。接着，是孙玉姣听见鸡叫，去数鸡的动作，动得那么自然、那么美，下面的田汉和荒煤都带头鼓掌了。"②尹羲获得个人优秀演员一等奖，《拾玉镯》获得剧目演出二等奖。随后，《拾玉镯》（尹羲、刘万春）和《抢伞》（谢玉君、秦志精）参加在北京举行的第一届全国戏曲观摩演出，③《拾玉镯》获得剧目演出奖，《抢伞》获得表演奖。毛泽东、周恩来等国家领导人看了《拾玉镯》，尹羲得到毛泽东主

① 朱江勇：《中西方戏剧碰撞与交流的美学通融——论欧阳予倩整理、编创桂剧的艺术特征》，《山西师大学报》（社会科学版）2012 年第 2 期，第 85 页。
② 尹羲：《舞台生活六十年回顾》，《桂林文史资料》（第十五辑），1990 年，第 36 页。
③ 尹羲获演员奖一等奖，刘万春获演员奖三等奖，谢玉君获表演二等奖，秦志精获表演三等奖。

席的接见，周恩来给尹羲颁奖时对她说桂剧是"全国十大剧种之一"，① 充分肯定了桂剧的影响力。

1953 年，广西桂剧艺术团组织当时桂剧名演员尹羲、刘万春、蒋惠芳、筱兰魁、廖燕翼等赴朝鲜慰问演出，在朝鲜两个月时间里演出《西厢记》《拾玉镯》《演火棍》《玉堂春》《拦马过关》《打渔杀家》等近 100 场，1959 年，广西桂剧艺术团 120 余人赴北京参加建国 10 周年演出活动，该团演出的《拾玉镯》《演火棍》《开弓吃茶》《放子打堂》四个传统戏唱腔优美、表演细腻，得到行家的好评，时任中央戏剧学院院长的欧阳予倩还将《人面桃花》的青年演员刘丹、李小娥、邹志辉接到家中，亲自给他们传授表演艺术。

"文化大革命"期间，桂剧以移植革命样板戏和演出符合政治需要的现代戏为主。1974 年，桂剧《滩险灯红》、《杜鹃山》（第五场"中流砥柱"）、《龙江颂》（第八场"闸上风云"）参加在北京举办的省、市、自治区文艺调演受到关注。桂剧现代戏《社长的女儿》《我是理发员》《不准出生的人》等较有影响。

新时期以来，一方面桂剧传统戏得到恢复和发展，1981 年柳州市桂剧团在湖南演出的《哑女告状》《玉蜻蜓》等取得成功；1984 年柳州市桂剧团的《玉蜻蜓》在第一届广西剧展中获得系列奖项，被誉为桂剧传统戏改编"推陈出新"的力作，1985 年该剧在北京吉祥剧院演出；广西桂剧团的《花田错》《西厢记》《十五贯》《富贵图》《人面桃花》《打棍出箱》等传统戏重新搬上舞台，风靡区内外。另一方面，桂剧新编历史戏如《泥马泪》《太平军》《闯王司法》《浩气千秋》《冯子材》《瑶妃传奇》等无论是内容、形式还是剧中宏大叙事中当代意识的融入都有较大的突破，尤其是柳州市桂剧团的《泥马泪》在 1986 年获得广西"桂花奖"第一名后，1987 年赴北京为首届"中国戏曲艺术国际学术讨论会"作专场演出，来自海内外的专家学者共 78 人对该剧进行研讨，桂剧产生了国际性的影响。桂剧现代戏《雷雨》《家》《儿女亲事》

① 关于"桂剧是全国十大剧种之一"的说法至今没有得到学术上的论证，这是周恩来在特定的场合对尹羲讲的一句话，笔者在采访国家级非物质文化遗产桂剧代表性传承人罗桂霞时问及此事，罗桂霞回答说尹羲老师就这么说；又，笔者在采访与尹羲有交往的国家级非物质文化遗产广西文场代表性传承人何红玉时，何红玉也说这句话是周恩来总理对尹羲说的。又，笔者向桂剧音乐研究专家莫若请教时也谈到这一句，莫若认为，客观上讲，桂剧要跻身全国十大剧种，影响力可能还是欠缺，他认为周恩来总理的意思可能是桂剧在皮黄剧种中可以说是十大之一。

《菜园子招亲》《救救她》《风采壮妹》《漓江燕》《商海搭错船》《警报尚未解除》等反映了桂剧在移植和创作上的可喜成绩，桂剧现代戏触及反映改革、本土历史、教育等现实生活领域。

进入 21 世纪以来，桂剧的发展举步维艰，虽然出现过《大儒还乡》这样被列入"2005—2006 年度国家舞台艺术精品工程十大剧目"的作品，但并没有改变桂剧濒临失传的尴尬境地。自 20 世纪 90 年代以来，随着中国戏曲的生存环境进一步恶化，众多桂剧老艺术家退出桂剧舞台，甚至相继谢世，导致桂剧艺术陷入后继乏人甚至面临失传的处境。2006 年桂剧被国务院列入第一批国家级非物质文化遗产名录，受到更多部门和相关人士的关注，桂剧能否在这样的契机中获得新的生命力？又如何获得新的生命力？本书《桂剧演出百年流变研究》正是在这样的背景和前提下开展的研究课题，也是桂剧研究持续到今天的必然结果。

二 本书研究的历史分期与结构

戏剧是一门综合性艺术，演出既是戏剧的核心要素，也是戏剧的中心任务，围绕着戏剧演出涉及剧本编创、表演艺术、剧场、舞台美术、音乐、灯光等诸多艺术元素，戏剧的改革、发展与传承的历程也是诸多艺术元素和艺术观念随之流变的过程。桂剧源自湖南祁剧，自清乾嘉年间形成以来，在桂林、柳州、河池等流行地区繁荣发展。桂剧早期风格粗犷，同时也受广西彩调、广西文场等多种地方戏曲、曲艺的影响，后来又受京剧的影响，欧阳予倩桂剧改革也对桂剧有积极深远的影响，桂剧在桂林这个得天独厚的自然和人文环境中形成了独特的艺术风格。

从时间跨度上讲，清末至 20 世纪 80 年代近百年时间是桂剧演出的黄金时期，百年期间桂剧自身艺术变化发展，桂剧与兄弟剧种之间交流等带来的变革，以及桂剧发展不同阶段的社会、经济、政治、文化等因素都影响其流变历程。因此，本书主要从清末至民国时期、新中国成立后至改革开放前、改革开放以来至 20 世纪 90 年代、21 世纪以来四个阶段对桂剧演出图文资料进行搜集、整理与研究，在梳理桂剧百年演出发展史的基础上，探寻桂剧演出与不同时期政治、经济、文化诸因素在历时性与共时性文化空间中的影响和制约关系带来的流变形态和流变规律。

第一阶段是清末至民国时期。清末桂林文人唐景崧无意识地改革桂剧走在

了时代前列，从他所处的时代和戏曲文学创作数量来看，他可说是中国戏曲现代化进程中的先驱者。他创编桂剧并付诸舞台实践不仅推动了清末桂剧的发展，而且推动了清末地方戏曲的发展。唐景崧组建的家班——"桂林春班"几乎搜罗了当时桂剧界的名角，从康有为看唐景崧桂剧《黛玉葬花》的诗中，可以看出当时桂剧旦行生行戏的表演已经相当出彩。

20 世纪 30—40 年代，关于桂剧的前途和命运发生过两次较为集中的论争。第一次论争始于 1934 年，罗复在《人间世》发表《谈桂剧》，指出"近年来的桂戏里也种了很多的恶化的因素"。① 尤其是 1936 年"国防戏剧"口号传入桂林，桂剧似乎找到了出路，即将桂剧改良为反帝反封的"国防戏剧"。论争引起了广西政府对《酒毒杨勇》《石秀算账》等 62 出涉及神怪、淫亵的传统桂剧改良禁演，也直接导致了马君武对桂剧剧本、剧场、班社、表演技术、音乐曲调、服装道具等方面不同程度的改革。第二次论争始于 1938 年《克敌》周刊刊载"改良桂剧问题专号"的文章，旨在揭露桂剧的弱点并提出桂剧改革的方法，之后又涉及当时的"民族形式"问题。此次论争持续到抗战胜利前夕，几乎贯穿欧阳予倩桂剧改革的整个过程。欧阳予倩编创的桂剧在当时被称为新桂剧，《梁红玉》《桃花扇》《木兰从军》等旦行戏不仅是艺术的，同时也是抗战的。欧阳予倩的桂剧改革借鉴了西方话剧的长处和兄弟剧种的优点，对桂剧表演风格产生了深远的影响。

第二阶段是新中国成立后至"文化大革命"时期。这个时期一方面桂剧迎来了新的发展机遇，另一方面由于戏剧成为表现国家意识形态的重要手段，桂剧和全国其他剧种一样随着国家政策与形势的变化而发展，如 20 世纪 50 年代反映土地改革、婚姻法、大炼钢铁等政治运动的剧目；同时桂剧传统剧目得到较为系统的收集、整理，桂剧老艺人座谈会整理了桂剧老一辈艺人的表演经验。此外，一批兄弟剧种剧目移植到桂剧，如《红楼梦》《梁祝》《文成公主》《谢瑶环》《金沙江畔》等移植戏；桂剧不仅吸收了兄弟剧种如越剧的化妆方法，还创造了许多新的桂剧唱腔，如《谢瑶环》第一场"是剿是抚"谢瑶环启奏一段、《文成公主》第一场"喜讯"唱段、《金沙江畔》珠玛讲故事一段等。"文化大革命"时期，桂剧移植"样板戏"，形式上变得单调。

第三阶段是"文化大革命"结束后至 20 世纪 90 年代。这一阶段桂剧演出

① 罗复：《谈桂戏》，《人间世》1934 年第 11 期。

一方面传统戏得到一定的恢复和发展，另一方面出现了像《泥马泪》等在全国较有影响的探索性戏曲，桂剧不仅在剧本思想内容上不断探索，而且在舞台、灯光、音响等艺术形式上融入了较多现代技术。现代技术制造的舞台"幻觉"在一定程度上消解了传统戏曲的特色，桂剧在舞台上的呈现形式与传统形式产生了较大的差异，但是中国传统戏曲规律性的东西，如虚拟性、写意性、时空的流动性和程式化的动作依然起规范作用。

第四阶段是进入 21 世纪以来，桂剧出现了一批优秀剧目如《大儒还乡》《灵渠长歌》《烈火南关》《七步吟》等新编历史戏和《何香凝》《欧阳予倩》等现代戏。这些作品在舞台上的呈现都是声、光、音响等现代技术的组合，像《烈火南关》的舞台"形"与"神"的统一、《七步吟》的"圆"舞美设计都体现了 21 世纪以来中国戏曲舞台审美追求幻觉化的实践。同时桂剧进入发展举步维艰的阶段，演出急剧减少，只剩下少数几个团体能够维持演出。2006 年桂剧列入国家非物质文化遗产保护名录。广西戏剧院和桂林桂剧创作研究院进行了都市桂剧演出的实践，前者在南宁开办茶楼式的"桂剧·坊"，后者在桂林开办厅堂式的"桂林有戏"，虽然两者的演出都不完全是桂剧节目，但是都为探索桂剧在城市的生存与发展空间做了努力。此外，少量的民间桂剧团体也在为桂剧的传承与发展做出努力。

本书的基本结构和主要内容如下。

第一章导论部分简要论述百年桂剧发展历程；本书研究的历史分期与结构；以及本书的重要观点。

第二章从清代地方戏曲勃兴与中国戏曲现代化进程的宏观角度出发，以艺术史宏观视野与理论表述对这一阶段桂剧发展进行论述；对清末至民国时期的桂剧班社、团体（学校）的演出和这一时期桂剧名家的演出做了翔实的梳理；深入细致剖析了这一阶段桂剧艺术变革的具体表现，探析桂剧舞台艺术本体变化的特点与规律，从中不难发现桂剧在 20 世纪较早步入了中国戏曲现代化的前列，尤其是欧阳予倩桂剧改革一系列理论措施与实践，将桂剧艺术的影响推向高峰。

第三章论述了新中国的政治环境、戏曲政策对桂剧发展的影响，以及政治环境与桂剧艺人地位变化的关系；对新中国至"文化大革命"期间的桂剧演出做了细致梳理；从理论上分析了新中国成立后至"文化大革命"前，桂剧像其他中国地方戏曲剧种一样，无论其影响力还是艺术成就得到的发展都

是有目共睹的，桂剧对外交流加强、影响力扩大，桂剧艺术承前启后，不断革新。

第四章论述了"文化大革命"结束后桂剧的恢复与发展，分析了20世纪80年代中国戏剧观争鸣对桂剧创作和桂剧艺术观念、实践的影响；梳理了"文化大革命"结束后至20世纪90年代桂剧演出的历史；探讨了这一阶段桂剧艺术流变现象，主要体现在创作由写实主义揭示现实向探索性的深层哲理性挖掘，艺术上戏曲与话剧以及西方戏剧各种流派结合，桂剧舞台上出现了"意识流""象征"等手法，舞台空间、舞台灯光蕴含着诗意的视觉表现等。

第五章概述了21世纪以来20年的桂剧发展；对这一时期历届广西剧展中的桂剧演出，以及桂剧演出市场的开拓与其他桂剧演出进行梳理；对20年来桂剧艺术发展作了简要总结。

第六章深入对百年桂剧剧目发展进行分析；以不同阶段较有影响的剧目为例，着重从桂剧表演、导演和舞台美术三个方面的流变现象进行分析；探讨百年桂剧音乐流变历程；分析了百年桂剧传播方式的流变。

第七章对百年桂剧演出作了简要的历史回顾；论述了桂剧在20世纪中国戏曲现代化进程中的地位与作用；探讨了百年桂剧演出与兄弟剧种交流及民族关系和谐建构问题；提出了桂剧在文化自信中回归的构想，即21世纪桂剧的生存与发展策略。

三 本书的主要观点

第一，聚焦戏剧的核心要素和中心任务——戏剧演出而进行戏剧史研究，要比以戏剧文学为本位重在研究作家作品的戏剧史研究更加立体、全面，更符合戏剧这门综合性艺术的特点。目前中国较多的中国地方戏曲史研究以剧本文学为本位，本书以桂剧演出为核心，将桂剧放置在中国地方戏曲发展的大背景下，辐射桂剧的剧本编创、表演艺术、导演艺术、舞台美术、音乐与灯光、桂剧理论研究与争鸣等多个方面，立体式地呈现百年桂剧发展历程的同时，以桂剧为个案勾勒出中国地方戏曲剧种在这一时期发展的轨迹，以桂剧为个案探索这一时期中国地方戏曲剧种在不同阶段政治、经济和文化等多种因素的影响下改革、发展与传承中艺术观念和艺术元素的流变过程。

第二，图像证史是做好中国地方戏曲发展史研究的有效手段。本书坚持老

一辈戏曲史家①研究过程中"充分占有资料，实事求是"的传统，除了文字文献之外，还重在图片资料的搜集整理与研究。图像证史是史学家治史认可的一种做法，图片不仅是"保留历史"最确凿最直观的手段，而且可以弥补许多文字叙述的不足与讹误。本研究的课题组经过四年的努力，对桂剧主要流行区桂北（桂林）、桂中（柳州）、桂南（南宁）三地桂剧演出进行图文资料搜集、整理与研究，尤其是挖掘鲜为人知的文字资料和未曾面世的珍稀图片，如收集到抗战时期桂剧"四大名旦"照片、"文化大革命"期间样板戏剧照、老艺人绘制的脸谱、同一剧目不同演员演出的珍稀剧照，分桂剧传统戏和新编历史戏、现代戏、桂剧发展史料、桂剧脸谱、剧场与习俗、桂剧艺人生活照、艺人传抄剧本等八个方面近600张（放入本书的只是一小部分），为桂剧演出百年流变研究奠定了坚实的史料基础。

第三，艺人口述历史是研究中国地方戏曲史不可缺的研究方法。在本书写作过程中，笔者发现许多地方戏曲资料存在着记载不足或记载错误的缺憾，因此选取不同的艺人访谈是研究当代地方戏曲史必不可少的环节，因为很多艺人就是事件的亲历者或聆听者。本书写作过程先后访谈的艺人有国家级非物质文化遗产桂剧代表性传承人秦彩霞、罗桂霞，国家级非物质文化遗产广西文场代表性传承人何红玉，省级非物质文化遗产桂剧代表性传承人黄艺君，桂剧艺人曾素华、蒋艺君、张新云、马艺松、杜宝华、秦桂娟、肖炎堃、李青姣、林慧军、唐洁（彩调演员，演出桂剧《家》）、李六二等，桂剧音乐研究专家莫若、黄绍荣，桂剧编剧郑爱德、秦国明，原桂林市桂剧团琵琶演奏二级演员黄萍，桂剧业余爱好者邱广初等。访谈内容比较广泛，涉及桂剧历史、人物、习俗、剧目、表演心得，乃至人际关系等多方面。

艺人口述历史法在本书中多处运用，弥补了现有材料的缺憾，如对民国时期"顺天乐"桂剧班到广东、福建演出情况的研究以采访黄艺君老师作为补充。当然，艺人口述历史会由于年代久远、艺人年龄大记忆力差等原因产生误差，所以本书写作时还用了同一段历史不同艺人互证、互补的做法。如新中国成立初明星桂剧团在湖南、湖北演出情况，课题组采访当年参加该团演出的著名小生行演员曾素华（1929年生）老师，曾素华讲述了该团整段历史，还列

① 如前辈戏曲研究专家张庚研究戏曲史的指导思想，他强调贯彻历史唯物主义精神，要求在充分占有材料基础上，实事求是地对历史事实进行分析并加以恰当的表述，探索出戏曲发展的自身规律。

出了该团所有人员的名单；此外，课题组又采访了当年明星桂剧团团长苏飞麟的儿媳、国家级非物质文化遗产广西文场代表性传承人何红玉（1941 年生）老师，何红玉补充了苏飞麟曾经谈及该团的组建、演出情况等。又如，对广西桂剧艺术团赴朝鲜慰问演出这段历史，课题组赴南宁采访了当年参加该团演出的国家级非物质文化遗产桂剧代表性传承人秦彩霞（1933 年生）老师，也在桂林采访了参加该团演出的蒋艺君（1933 年生）老师，根据两位老师的口述以及一些资料记载整理而成，材料扎实可信。

第二章　清末至民国时期的桂剧演出

明清时期，广西的社会、政治发展相对稳定，来自湖南、广东、江西，以及其他地方的移民大量进入广西，促进了当地经济的发展。自明代以来弋阳腔、昆曲、梆子等声腔已在广西广泛流传，加上广西各地众多会馆戏台、庙宇戏台的兴建，为桂剧的形成与发展创造了先决条件。清代是中国地方戏曲发展的高峰阶段，300 多个剧种遍布全国，桂剧在清代中国地方戏曲勃兴的大背景下，于乾嘉年间绽放于中国戏曲百花园中，它以桂林为主要流行区并在柳州、河池以及湖南南部等地流传。目前所知桂剧最早的科班是清道光二十六年（1846）资源县中峰乡老刘家所办的秀字科班。至同治光绪年间以及民国时期，桂剧科班林立，演出繁盛，名家辈出，因而清末至民国时期是桂剧发展的黄金时期。

以清末桂剧文人唐景崧的桂剧创作，以及桂剧艺人何元宝、林秀甫 1902 年仿照上海戏院建成第一座现代化剧场景福园为标志，开启了桂剧较早进入 20 世纪中国戏曲现代化的进程。抗战时期广西文化名人马君武有意识地改革桂剧，随后欧阳予倩对桂剧进行全方位的改革，将桂剧的影响推向高峰。

清末至民国时期，桂剧艺术有了很大的发展，桂剧剧目不断丰富，现代化剧场大量兴建，戏剧观念开始转变，舞台美术、服装道具、灯光不断变革，西方话剧导演制引入桂剧，表演艺术吸收京剧等兄弟剧种特色，新型桂剧人才学校的建立，桂剧研究与理论争鸣等推动了这一时期桂剧艺术发展与革新。

第一节　地方戏曲勃兴与中国戏曲现代化进程中的桂剧

一　清代地方戏曲勃兴与桂剧的形成

清代是中国地方戏曲传播广泛、衍变纷纭复杂的重要时期，这有着社会时

代、政治经济、文化艺术等深层背景与原因：一是明中期以来资本主义萌芽增长，人民大众要求摆脱封建制度的民主思想空前活跃；二是"康乾盛世"带来的社会稳定和经济发展为地方戏繁荣提供了良好的社会条件；三是民间艺术土壤为地方戏发展提供了必要的艺术条件；四是中国古老的戏曲传统直接影响了地方戏的兴起与发展。①

就艺术本身而言，明末清初以来属于南方腔系的高腔、昆腔与属于北方腔系的弦索腔、梆子腔构成的四大声腔不断融汇交流，繁衍出具有南北双重特色的新的复合声腔，如吹腔系有枞阳腔、襄阳腔，梆子腔系有梆子秧腔，还有相互结合的梆子乱弹腔。这些新的复合声腔在各地的流传中演变成地方剧种并流传于其他剧种，形成地方戏曲剧种之间不可分割的状态。如来自安徽安庆地区的枞阳腔逐渐发展为徽戏，但在江西河东戏、饶河戏、宁河戏，广西桂剧，湖南常德戏、祁阳戏、长沙湘剧、荆河戏、巴陵戏里都可以找到枞阳腔的影子。清代最具代表性并取得剧坛霸主地位的剧种——京剧，正是二黄与西皮长期联袂同台的结果，而二黄与西皮则是吹腔、梆子腔、乱弹腔不断受秦腔新的刺激脱胎出来的新的复合腔种。清代地方戏除了各种复合声腔剧种的繁衍变化之外，还有一路就是从民间歌舞说唱发展起来的花鼓戏、花灯戏、秧歌戏、彩调戏、采茶戏等，这些民间剧种通常被称为地方小戏，它们角色少，唱腔简单明快，用生动而富有生活气息的表演来演绎民间社会内容，而且"其数量极其众多，覆盖地面也十分广阔，成为清中后期戏曲声腔里一个极为重要的支流"②。

晚清时期，在与世界列强碰撞的过程中连遭挫折，一系列失败的战争与赔款使这个封建王朝日益走向衰败，"然而，清朝又是一个颓靡的时代，上自皇室贵族、朝宦大臣，下至八旗子弟、平民百姓，都沉溺在戏曲笙歌的靡靡之音里，寻求朝欢暮乐。在这一背景中，戏曲得到他最为广远的传播，在社会各阶层中产生了极为深入的影响"③。至清末，中国的地方戏曲剧种发展到鼎盛阶段，约有300个剧种在全国各地流行，戏曲的锣鼓声传遍整个神州大地。清代地方戏曲蓬勃发展，尤其是戏曲音乐结构形式中出现了比曲牌联套体更灵活、

① 贾志刚：《中国近代戏曲史》（上册），文化艺术出版社，2011年，第9—10页。
② 廖奔、刘彦君：《中国戏曲发展史》（第四卷），山西教育出版社，2000年，第5页。
③ 廖奔、刘彦君：《中国戏曲发展史》（第四卷），山西教育出版社，2000年，第3页。

更单纯的板式变化体，引发了戏曲整个演出形式的一系列变革，中国戏曲在种类、表演风格上都达到高峰。

桂剧就是在清代地方戏曲勃兴的大背景下，在祖国南疆美丽的山水城桂林生根发芽，成为中国地方戏曲百花园里的一枝独秀。桂剧的源流与形成问题，曾经众说纷纭、莫衷一是，笔者梳理半个多世纪以来桂剧源流与形成问题的学术研究后，总结桂剧源流与形成主要有四种观点（还有极少数人持桂剧源自湘剧、汉剧说[①]）：桂剧源自弋阳腔说；桂剧自徽调传入说；桂剧出自靖江王府说；桂剧自祁剧传入说。[②]

目前学界比较统一的观点是桂剧源于湖南祁剧，大约形成于清乾嘉年间。学术界支持这种观点的，如戏剧名家焦菊隐[③]在1940年《建设研究》第2卷第5期发表《桂剧整理之改进》。该文有较高的学术水准，焦菊隐系统考察了桂剧音乐、剧本、表演、服饰、脸谱等之后，认为桂剧近源是湘南戏。桂剧的历史有200年左右，文中说的湘南戏（旧称楚南戏）发源于祁阳，实际就是湖南祁剧。欧阳予倩也多次表达了类似的观点，如他说："广西戏和湖南戏一样，不过用的桂林话，腔也变了不少。"[④] "桂戏，本来是湘戏，就是祁阳戏。"[⑤] "桂剧就是湖南祁阳的戏，也就是湘戏，桂剧的演员大多数是祁阳人，因为语言不通，经过一定的时间，不仅是风格变了，唱做都起了变化，看起来就和湘剧不同了。"[⑥] 桂剧自祁剧传入说的观点为后来诸多学者所接受并逐渐

① 持这种观点的很少，他们只是在文章中提及，而并未展开阐述，如罗复《谈桂戏》中说："桂戏和湘戏是很近似的；但湘戏的音调如安流的小溪，虽不能使人兴奋，但使人感到舒缓。从音调的好尚说，我是宁取湘戏的；桂戏才是靡靡之音，连胡弦的尾音都很象湖南的花鼓调。"罗复：《谈桂戏》，《人间世》1934年第11期。司徒华也说过，桂剧"依源流说，它是二簧和汉调的混杂"。司徒华：《论改良桂剧为国防戏剧——读九月八日本刊振纲先生的〈由杏元和番说到国防戏剧〉而作》，《桂林日报》，1936年9月15日。

② 朱江勇：《桂剧研究》，广西师范大学出版社，2013年，第35—42页。

③ 焦菊隐于1938年秋到桂林，1939年1月受聘为广西大学文法学院文史专修科主任、教授，兼任广西大学青年剧社指导教师，1941年11月1日离开桂林到四川江安国立戏剧专科学校任教。在桂林期间，焦菊隐担任过国防艺术社副社长、广西建设研究会研究员、中国全国文艺界抗敌协会常务理事等职，同时写下了大量关于旧剧改革与抗战戏剧运动的研究文章，导演了夏衍的《一年间》、曹禺的《雷雨》、魏如晦（阿英）的《明末遗恨》等。

④ 欧阳予倩：《自我演戏以来》，见《欧阳予倩全集》（6），上海文艺出版社，1990年，第25页。

⑤ 欧阳予倩：《后台人语》（之三），《文学创刊》1943年第1卷第6期。

⑥ 欧阳予倩：《关于桂剧改革》，《广西日报》，1950年12月2日。

成为定论，如尹伯康《湖南戏剧与广西戏剧的血缘关系》、①冯静居《桂剧的脸谱分析》、②唐富文《桂剧戏服、道具的一些变革》③、朱江勇《桂剧源流与形成——"桂剧自祁剧传入"说考证》④等，无论是从祁剧与桂剧之间的关系，还是从祁剧与桂剧两个剧种的声腔、剧目、舞台表演艺术、后台管理与班规等方面都可以证实这一观点。

　　桂剧形成条件与过程可以简单描述如下。清初以来平定吴三桂与孙延龄的叛乱后，广西局势处于平稳状态，移民与商贾大量迁入广西促进了当地社会经济的发展。移民中与广西接壤的湖南南部居民迁徙到桂林谋生的数量较多，乾隆年间，为了谋求生存，祁剧戏班已经活跃于桂北地区，查阅今天湘江和漓江周边交通便利地方的戏台史料，很多都有祁剧戏班演出的记载。桂林作为广西的政治、经济、文化中心经济日益繁荣，大量落户桂林的湖南南部移民为桂剧产生奠定了基础，此时早期落户这里的祁剧艺人在桂林长期演出，为了迎合桂林当地观众的口味，逐渐用桂林方言（与湘南方言差别不大）演出祁剧。由于桂林的语言、风俗习惯本身与湘南接近，桂林当地也没有成熟的剧种形成，因此用桂林方言演出的祁剧在较短的时间内演变成桂剧，并以桂林为中心流行于桂林、柳州、河池等地，受到当地群众的喜爱。

　　从目前资料对桂剧班社与科班的考证来看，桂剧在清道光年间以来进入繁荣发展阶段，目前学界一致认为最早的桂剧班社（科班）是道光二十六年（1846）的"秀字科班"，后有咸丰十年（1860）的"瑞华班"、同治元年（1862）的"庆芳班"和"尚兴班"等诸多班社（科班），尽管这些班社演出情况无确切的文字记载，但桂剧演出是客观存在的。同治年间湖南杨恩寿在《坦园日记》中载湖南籍的旦角东生说："知东生已隶桂林矣，身价甚高，一时无两。"⑤鸣晦庐主人（王孝慈）的《闻歌述忆》提到桂剧艺人李三狗、二

　　①　尹伯康：《湖南戏剧与广西戏剧的血缘关系》，见《广西地方戏曲史料汇编》（第一辑），《中国戏曲志·广西卷》编辑部，1985年，第14页。

　　②　冯静居：《桂剧的脸谱分析》，见《桂剧表演艺术谈》，广西壮族自治区戏剧研究室编，1981年，第159页。

　　③　唐富文：《桂剧戏服、道具的一些变革》，见《广西地方戏曲史料汇编》（第三辑），《中国戏曲志·广西卷》编辑部，1985年，第148页。

　　④　朱江勇：《桂剧源流与形成——"桂剧自祁剧传入"说考证》，《广西地方志》2011年第6期，第51—55页。

　　⑤　杨恩寿：《坦园日记·郴游日记》，上海古籍出版社，1983年，第17页。

十仔（即"活马超"粟文廷）等"皆桂林名伶"，可惜没有对这些艺人演出情况进行描述。对桂剧演出情况最早、最可靠的文字记载，笔者认为是光绪二十三年（1897）康有为观唐景崧的桂剧《黛玉葬花》（见《万木草堂诗集》）。

二　清末至民国时期桂剧演出兴盛的诸多因素

清末至民国是桂剧发展的鼎盛时期，这与当时广西社会环境、经济环境、政治环境，以及中国地方戏曲整体在这个时期呈现繁荣局面有着密切的联系。广西有着悠久的历史，考古发现距今5万年前就有"柳江人"生活在广西境内，但是广西社会经济在明清时期才有较大的发展。清末至民国桂剧演出兴盛的诸多因素可以简要概括为以下几点。

首先，明清以来多种声腔在广西流传与演剧传统。广西戏剧成熟比较晚，目前学术界一致认为广西最早的演剧是唐懿宗咸通六年（865）至九年（868）桂林戍卒"弄傀儡"。[①] 明清以来广西演剧有较多的记载，至明末桂林成为当时西南政治、经济、文化中心，[②] 昆腔、梆子腔、弋阳腔和徽调已经在桂林广为流传。以昆腔为例，《明季南略》记载："永历二年，……长洲伯王皇亲新蓄侯僮，苏昆曲调，鸾笙紫钗，复艳时目。文武臣工，无夕不会，无会不戏，卜昼卜夜。"[③] 文中"王皇亲"正是永历帝的国舅王维恭，王维恭蓄养的昆曲班子不仅随永历帝到桂林，后来还经云南到缅甸。徐霞客的《粤西游记》也记载过昆腔在桂林的演唱："初五日，是为端阳节……朱君有家乐，效吴腔，

① "弄傀儡"一事在《旧唐书》《新唐书》都有记载。《旧唐书》卷一百七十七《崔彦曾传》记载："六年，南蛮寇五管，陷交趾，诏徐州节度使孟球召募二千人赴援，分八百人戍桂州。旧三年一代，至是戍卒求代。尹戡以军帑匮乏，难以发兵，且留旧戍一年。其戍卒家人飞书桂林。戍卒怒，牙官许佶、赵可立、王幼诚、刘景、傅寂、张实、王弘立、孟敬文、姚周等九人，杀都头王仲甫，立粮料判官庞勋为都将。群伍突入监军院取兵甲。乃剽湘潭、衡山两县，虏其丁壮。乃擅回戈，沿江自浙西入淮南界，由浊河达泗口。其众千余人，每将过郡县，先令倡卒弄傀儡以观人情，虑其邀击。""弄傀儡"的士兵原在军队中从事俳优活动，俗称"俳儿"或"倡卒"，这些士兵在起义过程中用"弄傀儡"来完成侦察任务。

② 明洪武三年（1370），朱守谦被朱元璋封为靖江王，国桂林，禄如郡王，靖江王一共延续至十四世。明崇祯殉难后，原分封在湘西的朱由榔于1646年在肇庆称帝，改元永历。次年，永历帝由梧州抵达桂林并驻跸靖江王府，桂林随即成为临时国都（1646—1650年为永历帝驻桂期间），此时长江流域、中原地区的大批散军、士绅、官宦与百姓相继追随永历帝来桂。

③ 计六奇：《明季南略·举朝醉梦》（十二卷·下），中华书局，1984年，第421页。

以为此中盛事，不知余之厌闻也。"① 文中"吴腔"正是"昆山腔"。再以徽调为例，桂剧吸收了不少徽调，徽调甚至被一些人认为是桂剧的祖宗，莫一庸所撰《桂剧之产生及其演变》一文说："桂剧的历史，算来已经有一百卅余年了。最初是由前清嘉庆末年，有安徽人肖德元及邵某者，宦游来桂，传授徽调于桂人，遂为桂人习剧之始，后来才由徽调演成桂调，遂成为今日之桂剧。"② 桂剧唱腔的种类很多，其中弹腔运用最广，兼有高腔、昆曲、吹腔、杂腔（含小调及音乐说白），可见明清以来在广西流传的昆腔、梆子腔、弋阳腔和徽调等多种声腔与桂剧的形成、发展有着密切关系。

　　明清以来，广西各地演剧频繁，桂北的全州、兴安、灌阳、资源、恭城、荔浦、阳朔、平乐等地建有不少戏台，以祭祀、酬神、禳灾、会期、庆丰收、婚丧嫁娶、祝寿等为名义的民俗演出比较普遍，受到广大民众尤其是农村地区百姓的欢迎。《全州志》记载过清初以来全州经济繁荣和民众庆祝生辰演剧状况："近则大厦连云，绮罗遍体。宴会旧用五簋，近则偶尔燕集，亦必珍馐备列，盘碗纷陈。旧以每年生辰曰散生，每十周年生辰曰整生。然必六十以上者方有庆祝之礼，近则三十以上之生辰亦多以演戏延宾，群相酬谢答。"③ 此外，灌阳的庆梨子丰收、荔浦的阿婆生日，以及桂北各县会期演戏等都成为当地演剧传统。

　　广西傩（民间俗称"跳神"）在宋代已闻名京师，陆游的《老学庵笔记》中载："政和中大傩，下桂府进面具，比进到，称'一副'。初讶其少。乃是以八百枚为一副，老少妍陋无一相似者，乃大惊。至今桂府作此者，皆致富，天下及外夷皆不能及。"④ 曾任静江（桂林）府知府的宋代诗人范成大和曾任桂林通判的周去非分别在《桂海虞衡志》和《岭外代答》中记载了当时桂林傩面具的制作工艺。⑤ 自宋至明清，广西傩活跃在广西桂北、桂中、桂南各

① 徐霞客：《徐霞客游记》，华夏出版社，2009 年，第 295 页。文中记载他和杨子正（桂林的秀才）、郑子英（杨子正的朋友），以及朱超凡、朱涤兄弟二人等人在雉山青萝阁饮酒看演出的情况。

② 莫一庸：《桂剧之产生及其演变》，《建设研究》1940 年第 4 卷第 1 期。

③ 唐载生、廖藻：《全州志》（民国）第二编。

④ 陆游：《老学庵笔记》，中华书局，1979 年，第 4 页。

⑤ 《桂海虞衡志》中载："桂林人以木刻人面，穷极工巧，一枚或值万钱。"见范成大《桂海虞衡志》，广西人民出版社，1984 年，第 15 页。《岭外代答》中载："自承平时名闻京师，曰'静江诸军傩'。而所在巷坊村落，又自有'百姓傩'。严身之具甚饰，进退言语，咸有可观。视中州装队仗似优也，推其所以然，盖桂人善制戏面，佳者，一值万钱，他州贵之如此，宜其闻矣！"见周去非《岭外代答》，中华书局，2006 年，第 256 页。

桂林傩面具　刘涛摄

地，广西"傩"对研究广西各个民族的习俗、宗教、文学艺术等都有重要的价值，因为中原地区的傩文化随着时代变化走向式微甚至消失，而广西的傩文化在不同民族地区迅猛发展并呈现出多种姿态，广西傩最终发展成为师公戏。① 因此广西傩民俗活动，对为庆祝丰收和节日、还愿、祭祀酬神等进行的桂剧演出习俗都有一定的影响。

其次，移民与商贾对广西社会经济的作用（尤其是清代以来大量移民迁入广西加快了地方经济发展），以及广西与外界的文化交流（大量湖南移民为湖南祁剧在桂林地区的演出提供了观众基础），也是后来祁剧演化为桂剧的先决条件。另外，来自广东、湖南、江西、福建、云南、贵州、四川等省的商贾在广西各处建立会馆，有会馆一般就有戏台的现象为桂剧的演出提供了场所。桂剧早期的演出多在庙宇或会馆戏台（庙宇、会馆的戏台也称万年台），以及临时搭建的草台上进行。明清以来尤其是清代在广西活动的商贾在广西境内建立了大量的会馆，会馆为了联络乡情，经常宴客看戏，所以一般都建有舞台，

① 顾乐真：《广西戏剧史论稿》，中国戏剧出版社，2002 年，第 63 页。

大的会馆还有内台。① 明清以来来自全国各地的商人在桂林建立了大量的会馆，从时间上看，桂林周边的平乐和荔浦的湖南会馆最早，建于明万历年间；从数量上看，桂林及周边地区会馆多，桂林市就有广东会馆、江西会馆、福建会馆、湖南会馆、两湖会馆等 17 处会馆，荔浦县城就拥有江西、广东、福建、湖南四大会馆。目前还存有的代表性会馆戏台有桂林平乐榕津古戏台、贺州昭平黄姚古镇戏台、恭城湖南会馆戏台等。

再次，明清时期广西圩镇经济发展促进了庙宇戏台建立，桂林及其周边众多圩镇庙宇戏台为桂剧演出聚集了观众，提供了演出场所。② 庙宇戏台多用于酬神赛会的演出，戏班在庙宇唱戏一般不收门票，观众自带板凳或站着看戏，进出自由，无人过问。目前所知桂林最早的庙宇戏台可以追溯到明成化或万历年间，如恭城武庙戏台建于明万历癸卯年（1603）；另外桂林及其周边的庙宇戏台数量不少，仅荔浦一县就有尚书庙、关帝庙等 8 个庙宇戏台。桂林及其周边地区的庙宇戏台有两种风格，北片的兴安、全州、灌阳、资源、永福、灵川、龙胜的庙宇戏台多为湘式，南片的阳朔、平乐、荔浦、恭城等地的庙宇戏台多为粤式。如全州大西江井塘村的精忠祠③戏台为湘式，舞台空间较小，音响效果也相对差。粤式的戏台不仅外表华丽，而且台中天花板回音罩较高，音响效果较好，还有子母台。如荔浦双江关帝庙戏台，由广东人黎景山设计的按图纸亲自去佛山定制，并在佛山购买四角飞檐用的绿色鳌鱼、屋顶横脊梁上的"双龙戏珠"，建成子母台，戏台高一丈二尺，台中天花板的太极八卦图回音罩高达两丈，前台木刻花雕有"八仙飘海""鲤鱼跳龙门""天官赐福"的图案，后台的屋檐下为一幅幅各色忠孝人物图，有"岳母刺字""割股奉君""卧冰求鲤""黄香孝父"等，目前代表性的庙宇戏台有恭城武庙戏台。

最后，民国时期广西的政治因素。无论是以旧桂系陆荣廷，还是新桂系的李宗仁、白崇禧为代表的统治者都扶植过桂剧，还有诸多政客、文人对桂剧发展都有推动作用，抗战时期桂林文化城的戏剧运动都对桂剧发展产生了积极深

① 内台也叫内馆，是专供达官贵人、富商豪门宴客看戏所用。李应瑜：《桂林早年的戏院》，见《广西地方戏曲史料汇编》（第六辑），《中国戏曲志·广西卷》编辑部，1986 年，第 141 页。

② 在各地庙宇戏台演出桂剧的时间和地点为：包公庙（正月初八日）、玉皇庙（正月初九日）、土地庙（二月初二日）、岳飞庙（二月十五日）、观音庙（二月十九日）、财神庙（三月十五日）、牛王庙（四月初八日）、关帝庙（五月十三日）、荔浦粤东会馆（敬奉阿婆，三月初三日）。

③ 即岳飞庙，始建于清咸丰九年，建成于同治元年，踩新台唱大戏《岳飞》全本。

恭城武庙戏台　刘涛摄

远的影响。

一是政府宣传、资助和管控桂剧。民国二年后，桂林四个城门外都建有戏台，政府为了筹办防务经费征收特捐，[①] 承办商在城外戏台召集演出桂剧，这种公演不收门票，最大范围地宣传了桂剧，全城街头巷尾谈论桂剧，盛极一时。后来，一些酒家为招揽顾客在酒家内设戏院，虽然桂剧演出只是作为酒家的附属，但这些酒家戏班的实力非常强，拥有不少名演员。如开设于1925年的西湖酒家，其戏班就有40多人，拥有杨兰珍、如意珠、小飞燕、露凝香等名演员；成立于1922年的南华酒家，其戏班也有刘少南、贺牧村、金小梅、金玉凤等名演员。

以李宗仁、白崇禧、黄旭初为代表的新桂系主政广西后，试图与蒋介石的国民党中央抗衡，他们曾经励精图治建设广西。广西党政军联席会议于1934年制定并实行《广西建设纲领》，该纲领采取了一系列积极有效的措施推动广西政治、经济、文化和军事等方面的建设。尤其是在文化建设方面，一方面普及广西的国民基础教育，将儿童教育、成人教育、学校教育、社会教育紧密结

① 民国三年以后，取消筹款特捐，这种公演停止。

合起来；另一方面增设教育机构，聘请国内知名教授、学者到桂林工作，从事学术研究。广西当局在文化方面开明的态度，吸引了众多的文化界知名人士到广西，欧阳予倩到桂林进行桂剧改革就是在这样的背景和条件下实现的。

广西政府对桂剧的支持体现为资助桂剧改革机构。1937 年年底，广西政治和文化名人马君武发起成立了一个推动桂剧改革的机构——广西戏剧改进会，这个由民间发起的机构后来得到广西省政府的资助，成为半官方的学术文化机构，为抗战时期桂剧改革提供了最早、最基础的体制保障。1940 年，欧阳予倩发起成立广西省立艺术馆，① 这是一个隶属于广西省教育厅，即由桂系当局办的艺术机构，设有省政府委任的馆长（时任馆长欧阳予倩）1 人，研究员 10 人、副研究员 20 人、演员 30 人、舞台工作和其他事务人员 20 人，每个月经费 12 万元。广西省立艺术馆下辖一个话剧实验剧团和一个桂剧实验剧团，不仅担任训练和艺术研究任务，还担任组织演出的任务。桂剧实验剧团是欧阳予倩改革桂剧的重要基地，欧阳予倩整理改编的桂剧《梁红玉》《桃花扇》《木兰从军》《胜利年》等都由桂剧实验剧团上演，这些新剧目的演出不仅宣传了抗战，而且培养了尹羲、李慧中、谢玉君、方昭媛、王盈秋等一大批桂剧剧坛新秀。

民国期间广西政府多次颁布过对戏剧活动有重要影响的条例、决议、简章、布告、公函文件等，② 体现了政府对戏剧活动的管控，重点是对戏剧影片内容的审查。如《广西省戏剧审查委员会为改良禁演桂剧先行试演征求社会公评启事》原文如下："查《酒毒杨勇》《石秀算账》等桂剧六十二出，前以涉及神怪及淫亵，曾经本会令饬各戏院在未大加改良以前，暂行禁演在案。兹为发扬桂剧艺术起见，特将该项禁演各剧，除《活捉三郎》《鬼闹饭店》等二十余出，过于神怪及淫亵，无法改良，应予继续禁演外，拟提出《酒毒杨勇》《石秀算账》《庄周试妻》等三十余出，大加改良，先行试演。试演之后，如认为满意，即予弛禁。倘禁二次之演商不能改良者，则仍当加以禁演。惟本会

① 由欧阳予倩主持筹建，1944 年建成投入使用，同年秋日本进犯桂林时被毁，1946 年按原图纸重建。它"是中国第一座话剧专业剧场"，被誉为"中国戏剧史上的第一座伟大建筑"。

② 主要有《中国国民党广西省党部宣传部函知南宁各戏院听候派员审查戏剧文》（民国十六年十一月二十三日）、《广西革命剧社简章》（民国十六年）、《桂林县政府〔关于严禁演唱花调〕布告》（民国二十二年）、《广西省政府修正戏剧审查通则训令》（民国二十二年）、《广西省戏剧审查会审查通则》（民国二十三年二月七日修订）、《广西省戏剧审查通则》（民国二十四年九月修正）、《广西省戏剧审查委员会为改良禁演桂剧先行试演征求社会公评启事》（民国二十五年六月九日）等。

1946 年重建的广西省立艺术馆　刘涛摄

同人学识有限、见闻未周，深恐评判偏于主观，有忝职责。为此登报征求社会公评，尚希各界人士，不吝珠玉，将试演各剧严加批评，如认为不满意者，并将改良意见，尽量指教。俾本会得所参考，而利进行，是切所盼。来函请寄广西省党部本会，或迳投各戏院意见箱为荷，此启。"① 此外，1937 年广西省第五届戏剧审查委员会（成员多为知名表演艺术家）还有一件事情值得一提，就是规定当年儿童节（4 月 4 日）准许儿童进入剧院观剧，但是剧院所演剧目必须由戏剧审查委员会选定，各戏院不得在选定剧目之外演出其他剧目，否则将受到重罚。当年戏剧审查委员会选定多为具有一定教育意义的剧目，② 反映了政府当时的戏剧教育观与价值取向。

　　二是抗战时期桂林文化城的戏剧运动对桂剧的影响。桂林文化城是指1937—1944 年，桂林由于特殊的地理和政治位置，成为国民党统治下的大后

　　①　《广西省戏剧审查委员会为改良禁演桂剧先行试演征求社会公评启事》，《广西日报》，1936 年6 月 9 日。

　　②　具体剧目为《班超投笔》《二堂训子》《三娘教子》《芦花休妻》《醉写吓蛮》《水擒杨幺》《庄公见母》《关公训子》《七擒孟获》《八郎探母》《关公挑袍》《秉烛待旦》《打侄上坟》《彦章摆渡》《病栓五侯》《岳母训子》。

方抗日文化中心。有人统计1937—1944年先后在桂林活动的作家、艺术家和学者超过1000人，加上教育、科技、新闻、出版界人士，在桂林的文化人大约有10000人。[①] 著名人士有郭沫若、茅盾、巴金、夏衍、柳亚子、徐悲鸿、关山月、黄药眠、端木蕻良、司马文森、田汉、欧阳予倩、焦菊隐、洪深、熊佛西、李紫贵、瞿白音、胡风、范长江、蔡楚生、丰子恺、陶行知、马君武、陈望道、李四光、马思聪、张曙、戴爱莲等，他们活跃于各个领域，当时在桂林出版和发行的书刊数量堪称全国第一。因此，抗战时期桂林的戏剧运动、美术运动、音乐活动、舞蹈活动等文艺运动蓬勃发展，可以说，"抗战时期的文艺运动，其活跃程度不亚于战前的北平、上海"[②]。

抗战时期桂林文化城的戏剧运动尤其声势浩大，大量的戏剧人才汇集桂林推动着戏剧运动，"据不完全统计，抗战时期活跃在桂林剧坛上的戏剧家不低于500人"[③]。其中名编剧、名导演、名演员不胜枚举，像欧阳予倩、田汉、熊佛西、焦菊隐、洪深、马彦祥、严恭等都是集编、导、演、舞美于一身的戏剧全才。

抗战时期桂林文化城戏剧运动成为文艺运动的"排头兵"，包括大量剧作家的创作，桂剧、湘剧与平剧的改革，戏剧刊物的创办，众多戏剧社团的演出，以及戏剧理论研讨等多个方面。桂剧改革就是戏剧运动的重要组成部分，由马君武主持的广西戏剧改进会先发起，他以南华戏院为班底组建了专业的桂剧团——桂剧实验剧团，聘请在桂林的戏剧名家焦菊隐、欧阳予倩等为演艺人员上文化课，收集整理了一批传统桂剧剧本，为后来欧阳予倩的桂剧改革奠定了坚实的基础。

抗战时期规模宏大的"西南第一届戏剧展览会"（简称"西南剧展"，举办于1944年2月15日至5月19日），是桂林文化城戏剧运动的最高峰，它是在中国共产党的秘密领导与影响下，由当时在桂林的戏剧名家欧阳予倩、田汉、瞿白音等人发起和主持的，是抗战时期国统区进步文化运动中的重大事件，也是桂林文化城期间规模最大、影响最为深远的一次文化活动，被载入中国现代戏剧运动史册。

① 著名教育家陶行知曾撰写《岩洞教育的建议》一文，说"桂林本地及外省来的知识分子估计有一万人"。见陶行知《岩洞教育的建议》，《广西日报》，1938年12月8日。
② 李建平等：《桂林抗战艺术史》，广西人民出版社，2015年，第1页。
③ 李建平等：《桂林抗战艺术史》，广西人民出版社，2015年，第58页。

"西南剧展"浩大的声势与空前的盛况，在整个西南乃至全国产生了巨大影响，美国戏剧家爱金生在《纽约时报》撰文称："如此宏大规模之戏剧盛会，有史以来，除了古罗马时曾经举行外，尚属仅见。"[①] 外国神父赖贻恩则说剧展"应当是中国新戏剧发展史的分界石，它越是为合作、实验与探讨的精神所渗透而将偏狭的比赛或是竞争摒除在外⋯⋯在此战时举行大会，并非不合时宜，因为戏剧对于维护民气有着重要的功用，戏剧生命的激扬，必定产生鼓舞民气的效果"[②]。国内有学者认为"西南剧展""不仅是一次戏剧盛事，而且也是一次具有政治意义和军事意义的文化大行动。从当时来看，对内，检阅了抗日时期爱国戏剧家的力量，总结了戏剧艺术在抗日救亡中的经验教训，激励了民心，振奋了士气；对外，宣扬了国光，扩大了中国抗战戏剧运动的国际影响"[③]。它在桂林当时的条件下，最大限度地整合力量和资源，促成戏剧艺术能量的聚变，在机制和体制方面采用的方法，为新中国的戏剧会演、调演、观摩演出等积累了丰富的经验。

"西南剧展"期间上演了欧阳予倩编排的《梁红玉》《桃花扇》《木兰从军》，以及一些传统的折子戏，桂剧的影响在抗战期间达到了高峰。

三　较早步入 20 世纪中国戏曲现代化进程的桂剧

1840 年鸦片战争爆发，英国的舰炮轰开了紧闭国门的大清王朝，中国进入了受西方列强蹂躏的屈辱的近代史。被西方人认为是停滞不前的古老的中国身不由己地被带进现代世界深刻变化的漩涡中，不得不扭曲、转变原来的前进方向。广大知识分子阶层中的先进分子，有良知和血性的中国人，开始反思保守封闭的、昔日辉煌的中国传统历史与文化，在时代的巨变中思索变革与图强的良方，自强与变法成为 19 世纪下半叶中国社会各层面、各阶层、各个角落最具时代意义的强音，尤其是"诗界革命""小说革命"提出后，中国戏曲也不可避免地卷入时代的大潮中。

尽管现代化是一个学界纷纭复杂未能定论的概念，但一般而言可以用现代化理解社会各方面、全方位、多角度的转变过程，它几乎涉及人类活动与思想

① 《爱金生赞扬西南剧展》，《大公报》，1944 年 5 月 17 日。

② 赖贻恩：《一个外国人对于西南戏剧展览会的观感》，洪楚贤译，《广西日报》，1944 年 2 月 27 日。

③ 李江：《论西南剧展的成就和意义》，《西南民族大学学报》，2013 年第 1 期，第 34 页。

的所有领域。具体到中国戏曲现代化，笔者认为是中国戏曲在社会发展过程中的一种不可逆的进程，它"是在继承与借鉴中不断谋求创新的艺术创造工程，是依照现实需要，用时代的观念、手段以及审美元素、价值判断等去迎合时代发展和观众审美与价值的过程"①。

近代中国戏曲的巨变在社会剧烈动荡的背景下是一种必然，也是适应社会变革宣传的客观要求。因此，中国戏曲现代化进程在 19 世纪下半叶以来明显加快，体现在对戏曲社会功能认识的转变，以及剧场、剧本创作、戏曲表导演等一系列舞台变革与实践中。在观念认识上，历来视戏曲为"小道"、视"戏子"为倡优的观念，在西学东渐的过程中逐渐发生变化，戏曲舞台成为表现社会现实新思想的场所，原来地位低下的"戏子"变成"大教师"，戏曲改良的端倪初现。戊戌变法至 1905 年前后，出现了大量主张戏曲改良的文章，其核心思想是利用戏曲开启民智、鼓舞民心，希望在不改变封建社会性质的前提下通过发展资本主义来挽救民族危亡，即"戏曲改良，是在我国近代资产阶级民主思想推动下，发生于辛亥革命前后的一次戏曲革新运动"。② 1904 年创刊的戏剧刊物《二十世纪大舞台》的发刊词，对戏曲参与社会变革功能作了充分肯定，可以视为 20 世纪中国戏曲现代化的纲领性重要文献。在舞台变革与实践上，近代以来尤其是戏曲改良运动，中国戏曲在剧场、灯光、服饰、布景等方面进行了全方位的革新。以剧场变革为例，1874 年英国侨民在上海兴建的西方话剧剧场兰心剧院，为中国戏曲剧场步入现代化提供了直接的建筑样式和技术借鉴，中国许多地方的新式剧场不仅结构上注重现代声学与光学原理，而且舞台设备也利用西方先进技术，戏曲剧场开始从传统戏园向新式剧场转变。

学界有论者认为 20 世纪以来中国戏曲现代化的两个具体落脚点体现在戏曲剧本文学与舞台艺术两个方面，③ 这种观点实际上是近代以来中国戏曲现代化戏剧观念与功能，以及舞台变革的延续，只不过当时是将戏剧观念与功能具体落到戏曲剧本文学中。如 19 世纪末 20 世纪初一批文人的戏曲剧本——吴梅的《血花飞》《风洞山》、梁启超的《新罗马传奇》《侠情记》《劫灰梦》等剧

① 朱江勇：《中国传统戏曲现代化的尝试——以欧阳予倩桂剧改革为例》，《广西民族师范学院学报》2013 年第 1 期，第 1 页。

② 余从：《戏曲声腔剧种研究》，人民音乐出版社，1985 年，第 367 页。

③ 爱立中：《二十世纪戏曲现代化新论》，《戏剧文学》2008 年第 10 期，第 4 页。

本奠定了 20 世纪戏曲文学剧本的现代性转变。如果按照戏曲剧本文学与舞台艺术两个衡量标准，笔者认为桂剧是 20 世纪中国地方戏曲中较早步入戏曲现代化进程的剧种。

桂林榕湖边唐景崧铜像　刘涛摄

　　首先是桂剧的创作。19 世纪末 20 世纪初"桂剧第一位剧作家"唐景崧的桂剧创作功不可没。[①] 唐景崧（1841—1902），字维卿（薇卿），广西灌阳县人，清同治四年（1865）中进士，职翰林院庶吉士。唐景崧于光绪八年（1882）七月二十九日上书光绪帝，"请缨"出关抗击侵占越南的法国侵略者，因抗法有功，唐景崧晋升为二品轶，加赏花翎，赐号"霍伽春巴鲁图"。1885年唐景崧任福建台湾道台，1891 年任台湾布政使，1894 年任台湾巡抚。中日甲午战争以腐败的清政府失败告终，清政府被迫于 1895 年 4 月 17 日与日本签订卖国条约——《马关条约》，除了赔款和开埠外，清政府还被迫割让出辽东半岛和台湾，并于 4 月 27 日颁旨命令唐景崧以及其他台省文武官员限期内渡。以丘逢甲为首的台湾民众则决定实行台湾自主抵抗日本侵占，于 1895 年 5 月 15 日成立台湾抗日政府——"台湾民主国"，5 月 25 日唐景崧任"台湾民主

　　①　唐景崧桂剧创作时间为 1896—1902 年。

国大总统"，国号永清。迫于清政府限令官员内渡的压力，唐景崧并没有带领台湾民众抵抗日本侵占台湾，而是于 6 月 4 日带着家眷乘德国轮船阿打号逃回厦门，成立不到 10 天的"台湾民主国"也随之灰飞烟灭。

甲午战争后，仕途无望的唐景崧回到桂林，以"中学为体，西学为用"之意筹办了一所学校，取名"体用学堂"（后更名广西大学堂），为广西教育事业做贡献。同时，"在仕途无望、百无聊赖之际，唐景崧把兴趣寄托于戏剧，他不仅会演、排戏，还会教戏、编剧本。1896 年他在看棋亭旁建一戏台，组织'桂林春班'，他自题戏台对联：'眼前灯火笙歌，直到收场犹绚灿；背后湖光山色，偶然退步亦清凉。'在养尊处优的生活中，遂与桂剧产生了密切联系"①。

具有较高文学修养的唐景崧，将部分桂剧旧本删改、润色、改编，或者依据前人故事编撰新戏。经他润色、改编、创作的桂剧剧本总共有 40 个，命名为"看棋亭杂剧"。曾经是朝廷封疆大吏的唐景崧，由于晚年兴趣转变，成为"桂剧第一个剧作家"。唐景崧的桂剧作品流传至今有 16 种，后人整理出《看棋亭杂剧十六种》，② 这些剧作内容广泛，"上至西汉，下至清代；无论帝皇显贵、名流侠客，还是贫民妓女、丫环奴仆；也不论义举奇闻、风流韵事、下层人民（特别是妇女）的不平遭遇，都有所描写，有所表现"③。唐景崧桂剧的思想倾向最突出的是，在作品的女性形象中体现朦胧的民主主义思想和封建意识的女性观，他的作品涉及的女性有杨玉环、林黛玉、晴雯、杜丽娘、莘瑶琴、杜十娘、桂三娘、红拂女、陈淑媛、王六娘、曹娥、关盼盼等，唐景崧既同情这些身份各式各样的女性，为她们的命运与处境鸣不平，但又不可避免地表现出他落后的妇女观。

另外，唐景崧的桂剧创作也有较高的艺术成就，表现在以下几个方面。第一，注重通过主题角度去增删剧情和组织戏剧结构，表达自己对主题的理解。第二，注重从演出角度和演出效果出发创作剧本，据参加唐景崧"桂林春班"的著名桂剧艺人林秀甫说："唐维老编写剧本，第一是按照班里的角色来编，

① 朱江勇：《桂剧研究》，广西师范大学出版社，2013 年，第 66 页。
② 《看棋亭杂剧十六种》是广西桂剧传统剧目鉴定委员会的挖掘本，1956 年由黄淑良主持抢救，一共整理了唐景崧的 18 个剧本，后来《可中亭》和《苧萝访美》遗失。
③ 杨荫亭：《顾曲琐见——〈看棋亭杂剧十六种〉校点随笔》，见唐景崧《看棋亭杂剧十六种》，广西戏剧研究室编印，1982 年，第 13 页。

第二是抒写他自己的牢骚。"① 第三，顺应历史潮流，采用桂剧最富有生命力的弹腔创作。第四，多种手法尤其是浪漫主义手法的运用。总之，唐景崧的剧作是桂剧史上一份极为宝贵的遗产，他的创作极大地推动了清末桂剧的发展。

抗战时期欧阳予倩在桂林主持桂剧改革期间（1938—1946），整理、编创和导演桂剧剧目共 16 出：整理传统旧戏《关王庙》《断桥会》《烤火下山》《离乱姻缘》②《拾玉镯》《打金枝》；新编传统戏《梁红玉》《桃花扇》《木兰从军》《渔夫恨》《人面桃花》《黛玉葬花》《长生殿》（该剧未排演）；创作反映抗日的现代戏《搜庙反正》《广西娘子军》；导演由冼群创作的现代戏《胜利年》。"这一批剧目，有的直接反映抗日时期民众铲除汉奸、消灭日寇的现实斗争；有的通过歌颂历史上抵抗外族侵略的英雄人物，宣扬爱国主义精神，揭露腐朽不堪的国民党反动统治所造成的种种黑暗现象；有的歌颂男女之间忠贞纯洁的爱情等等。这些戏是桂剧史上所没有的，也可以说是崭新的。"③

欧阳予倩的桂剧改革，可以说是欧阳予倩"学院派"④ 戏剧道路中的里程碑，在桂剧发展史乃至中国地方戏曲发展史上具有重大意义，是 20 世纪中国戏曲自觉步入现代化进程的伟大实践。欧阳予倩的桂剧改革在时间上早于延安平剧改革，是抗战时期国统区戏剧改革运动的代表，因而成为后人研究的焦点。欧阳予倩提出一系列对桂剧改革的专业性理论和主张，并运用于改革实践中，如《关于桂剧改革》⑤《改革桂戏的步骤》⑥ 提出了他的理论主张和具体实践措施，《后台人语》（之三）⑦ 则写他改革桂剧的缘由、方法和排练桂剧《梁红玉》的实践，《关于历史剧创作的问题》⑧ 表明了他用历史剧来鼓舞当时抗战精神的主张。欧阳予倩的桂剧改革实践体现在以下四个方面：一是为桂剧实验剧团改编、整理或创作剧本，并亲自排练了《梁红玉》《桃花扇》《木兰从军》《渔夫恨》《人面桃花》《黛玉葬花》《玉堂春》《抢伞》《断桥会》《烤

① 吴山：《唐景崧对桂剧的贡献》，《广西日报》，1961 年 9 月 16 日。

② 《关王庙》为《玉堂春》中一折；《断桥会》为《白蛇传》中一折；《烤火下山》为《富贵图》中一折；《离乱姻缘》即《抢伞》，为《拜月亭》中一折。

③ 丘振声：《欧阳予倩与桂剧改革》，《学术论坛》，1984 年第 4 期，第 61 页。

④ 陈建军：《欧阳予倩的学院派戏剧道路》，南京大学博士论文，2007 年。

⑤ 欧阳予倩：《关于桂剧改革》，《克敌》（周刊）1938 年第 23 期。

⑥ 欧阳予倩：《改革桂戏的步骤》，《公余生活》（旬刊）1940 年第 2 卷第 5 期。

⑦ 欧阳予倩：《后台人语》（之三），《文学创作》1943 年第 1 卷第 6 期。

⑧ 欧阳予倩：《关于历史剧创作的问题》，《戏剧春秋》1942 年第 2 卷第 4 期。

火下山》，以及现代戏《搜庙反正》和《胜利年》等，在内容上为桂剧增添了服务时代（当时抗战宣传）的精神，丰富和发展了桂剧的表现手段；二是通过桂剧实验剧团和戏剧学校，为桂剧培养了大量优秀人才；三是建立导演、排练制度，把化妆、照明、舞台设置等技术引入桂剧，建立新的剧场秩序，使桂剧走上了戏曲现代化道路；四是努力革除桂剧的陈规陋习。

欧阳予倩将这些措施全部运用到桂剧改革中，既吸收西方话剧的长处，又借鉴兄弟剧种的艺术特长，建构了中国传统戏曲与西方话剧、中国戏曲不同剧种之间沟通的桥梁。他的桂剧改革实践包含了地方戏曲改革"改戏""改人""改制"三并举的方针，不仅为新中国成立后中国戏曲改革所运用，而且对今天中国地方戏曲继承与发展仍然有积极的借鉴作用。

其次是 20 世纪初以来桂剧舞台艺术的革新。如剧场方面，桂林最早的现代化剧场（戏院）出现于清末，光绪二十八年（1902），桂剧名旦林秀甫仿效上海戏院的规格与制度，建立了桂林第一所戏院——景福园（亦为桂剧班社），位于三皇街，主要演出班子为瑞祥班，名角有何元宝、林秀甫、白奶仔、活马超（粟文廷）等，景福园开创了桂剧在固定演出场所演出、观众购买看戏的历史。此后至民国期间，现代化的桂剧剧场如雨后春笋般出现在桂林、柳州等城市。

第二节　清末至民国时期桂剧班社、团体（学校）的演出

一　清末至民国时期桂剧班社、科班、团体（学校）与新型演剧场所

清末至民国时期，桂剧班社林立，按照戏曲班社一般分为职业班社、家班、宫廷戏班的划分法，桂剧的班社除了唐景崧组织的"桂林春班"为家班外，其余都算是职业班社。其中，1940 年成立的桂剧实验剧团以南华戏院桂剧班为班底，在欧阳予倩领导下进行了桂剧改革实践。欧阳予倩在 1942 年成立的广西戏剧学校附属于广西戏剧改进会，是最早的按照新型体制培养桂剧演员的专业学校。

关于桂剧班社、科班整理与研究，至 2019 年有顾乐真的《桂剧科班史》①、沈文龙的《桂剧班社》、② 李文钊的《桂剧的班社、庙台和剧院》、③ 朱江勇《桂剧研究》中的第六章"桂剧班社、科班考"④ 等比较详细地梳理和统计了桂剧班社、科班、团体的情况；另外，《中国戏曲志·广西卷》（中国 IS-BN 中心，1995 年）列举了一些桂剧科班、班社、团体（学校），包括其成立的时间、地点、组织者与成员情况。这里仅罗列清末至民国时期桂剧班社、科班与团体的名称与成立时间，以及清末至民国时期桂剧主要流行区桂林的新型演出场所。

（一）桂剧班社

三合班（又称三庆班，道光年间）、瑞华班（咸丰十年）、庆芳班（同治元年）、尚兴班（又称上升班，同治元年）、大卡斌班（同治十三年）、小卡斌班（光绪元年）、人和班（光绪七年）、璎珞小社（又称英乐小社，光绪八年）、瑞祥班（光绪十年）、桂林春班（光绪二十二年）、金仪园班（光绪二十二年）、吉祥班（光绪二十二年）、鑫祥班（光绪二十六年）、景福园（光绪二十六年）、同乐堂（光绪二十七年）、兰斌小社（光绪三十二年）、芙蓉词馆（光绪三十三年）、武英馆（光绪三十三年）、黄金桂剧班（具体时间不详，清末）、和园（宣统元年）、世镜园（宣统二年）、福珍园（又称福增园，民国元年）、崇乐堂（民国元年）、桂坤小社（民国三年）、幼英馆（民国七年）、秀江红（约民国十年）、鸿庆堂（民国十二年）、桐木桂剧社（民国十三年）、七建桂剧社（民国十三年）、育英社（民国十五年）、洮阳小社（民国十五年）、畅怀剧社（民国十五年）、娱乐小社（民国十六年）、新育英社（民国十七年）、景秀园（民国十七年）、古化班（民国十八年）、英华社（民国十九年）、培英小社（民国十九年）、楚桂台（约民国十九年）、雅集园（民国二十年）、均乐小社（民国二十一年）、水晶群英社（民国二十二年）、同乐园（民国二十三年）、宜山班（又称宜山桂班，民国二十四年）、李婶娘班（民国二十五年）、百寿班（民国二

① 顾乐真：《桂剧科班史》，见《广西戏剧史料散论集》，广西壮族自治区戏剧研究室，1984 年，第 225—299 页。

② 沈文龙：《桂剧班社》，见《广西地方戏曲史料汇编》（桂林地区），《中国戏曲志·广西卷》编辑部，1985 年，第 13—15 页。

③ 李文钊：《桂剧的班社、庙台和剧院》，《桂林文史资料》1983 年第 3 期。

④ 朱江勇：《桂剧研究》，广西师范大学出版社，2013 年，第 176—208 页。

十六年)、万利行（民国二十六年，赌行）、西湖酒家（抗战时期）、桂林戏院（抗战时期）、梁家戏园（民国二十八年）、长安大风戏院（民国二十八年）、光明小社（民国二十九年）、桂剧实验剧团（民国二十九年）、新西南剧社（民国二十九年）、新乐社（民国三十二年）、百丈圩桂剧社（民国三十二年）、如意桂剧团（民国三十三年）、象州镇桂剧团（民国三十四年）、凤凰鸣班（民国三十四年）、柳州振业桂剧团（民国三十四年）、和平桂剧团（民国三十五年）、金凤桂剧团（民国三十五年）、飞虎队班（民国三十五年）、桂柳青年桂剧团（民国三十六年）、义青桂剧团（民国三十七年）、金山桂剧团（民国三十八年）、东华戏院剧团（民国三十八年）、大众桂剧团（民国三十八年）、融安桂剧团（民国三十八年）、妙王娱乐社（民国三十八年）、宜山县桂剧团（民国三十八年）、罗秀业余桂剧团（民国三十八年）。

（二）桂剧科班

秀字科班（道光二十六年）、老刘家中班（同治十三年）、福字科班（光绪八年，璎珞小社办）、宝字科班（又称宝华群英科班，光绪十年）、南字科班（光绪十年）、翠字科班（又称翠英华科班，光绪十年）、兰字科班（光绪三十二年，兰斌小社办）、蓉字科班（光绪三十三年，芙蓉词馆办）、福珍园女科班（民国元年）、和园甲乙科班（民国二年）、仪字科班（又称仪园甲乙科班，民国二年）、群芳谱女科班（又称群芳圃女科班，民国三年）、赞字科班（又称战字科班，民国三年）、桂字科班（民国四年）、时乐园女科班（民国四年）、大华公司女科班（民国五年）、云字科班（又称集成乐科班，民国五年）、凤仪园女科班（民国六年）、锦乐女科班（民国六年）、凤字科班（又称凤兰科班。民国七年）、芳字科班（又称会芳园科班，民国八年）、人和园女科班（民国八年）、锦花台科班（民国八年）、清字科班（又称清湘宜园科班，民国九年）、金字科班（又称金石声科班，民国十年）、大榕江女科班（民国十年）、玉字科班（又称世景园男女科班，民国十三年）、连字科班（民国十五年，洮阳小社办）、西湖科班（民国十九年）、小金科班（民国十九年）、小字科班（民国十九年）、碧字科班（又称碧云科班，民国二十一年）、杨宝科班（民国二十一年，均乐小社办）、瑞字科班（又称瑞英乐科班，民国二十一年）、英字科班（民国二十三年）、三字科班（民国二十九年）、明字科班（民国二十九年）、仙字科班（又称启明仙乐科班，民国二十九年）、广西戏剧学校（民国三十一年）、桂剧训练班（抗战时期）、锦字科班（又称锦兴

科班，民国三十五年）、国字科班（又称国瑞科班，民国三十五年）、艳字科班（民国三十八年）。

（三）桂剧新型演出场所

自 1902 年桂林第一个现代化剧场景福园建立后，现代化剧场的建设接踵而至。民国期间，桂林戏院林立。建于民国元年（1912）的慈园，位于桂林美仁里，拥有 400 多座位，演员有小桃红、小莲花、王兰琪、花中仙、陈长青、满江红等；建于民国四年（1915）的娱园，位于凤凰街，拥有 500 多座位，主要演出班子为瑞祥班，名角有何元宝、徐青山、刘吉甫、曾八、李福龙等；建于民国七年（1918）的和园，位于三多路，拥有 500 多座位，演出班子先后有共和乐班、人和班，其中人和班演员有林秀甫、江三仔、李玉亮、唐玉池、苏荣兰、周宝龙、蒋老五等名角；建于民国九年（1921）前后的秀峰戏院，位于定桂门与正阳路交叉处，拥有 300 多座位，演员有熊兰芳、小桃红、满江红、花中仙、花蝴蝶等；建于民国十九年（1930）前后的同乐戏院，位于十字街，拥有 500 多座位，演员有熊兰芳、刘少南、桂枝香、满盘珠、唐仙蝶、朱培荣、蒋金凯、筱梅芳、庆丰年、周仙鹤等；建于民国二十二年（1933）的三都戏院，位于文昌门外特察里，拥有 400 多座位，演员有兰田玉、小飞燕、蒋金亮、刘才胜、金凤仙、周景芳、万年枝、花中魁等。

有可靠数据统计的 1937—1949 年桂林市演出桂剧的戏院有西湖戏院*①、新华戏院、清平戏院*②、南华戏院*③、三明戏院、④ 国民戏院、新世界戏院、

① 　* 为专门经营桂剧的剧场，见《桂林文化大事记（1937—1949）》，桂林市文化研究中心、广西桂林图书馆编，漓江出版社，1987 年，第 682—683 页。

② 　清平戏院位于定桂门，建于民国二十五年（1936），前身是赌馆的剧场，也是妓女聚集的场所，院中演员及其工作人员 30 多人，收入由赌馆派人管理，再按照演出身价分发。

③ 　南华酒家附设的剧场，位于正阳路，广西戏剧改进会成立于此，演员有生角庆丰年、刘玉轩、彭月楼、贺木生，旦角如意珠、小飞燕、金小梅、小金凤，花脸白凤奎，丑角李百岁、七岁红，小生露凝香等，该戏院因受广西戏剧改进会的领导，外省人士来桂都到这里看戏，其阵容强大，精彩的演出受到观众的好评。

④ 　三明戏院位于正阳门，建于民国三十五年（1946），苏飞麟任后台经理，演员有生角蒋金凯、碧云香、李华甫、金缕衣，小生小梅芳、苏飞麟、蒋小芳、小金武，旦角颢颢珠（青衣）、王琼仙（青衣兼花旦）、张明云（艳旦兼武旦）、碧云霄（花旦）、紫燕红（青衣）、赛叫天（青衣）、东渡兰（小旦）、曾雅仙（花旦），老旦唐金榜、万年金，花脸周兰魁、蒋金亮、唐日樵，武生陈玉雄、李传秘、筱兰魁、陈少坤，丑角有谢金巧、宁振丞等共七八十人。该戏院阵容强大，尤其是旦角人才济济，某天晚上赛叫天演《哑子背疯》一剧，观众拥挤不堪，很是卖座。

金城戏院、银宫戏院、启明戏院*、① 高升戏院*、东旭戏院*、② 桂林戏院、广西剧场、大众电影院、广西省立艺术馆剧场、群众电影院、西京戏院（榕城戏院改名）、榕城戏院、③ 南强戏院*。

此外，建于民国二十九年（1940）的玉记（桂）戏院，位于正阳路，拥有 500 多座位，演员有花中仙、李冠荣、满盘珠、龙宫客等。

建于民国三十六年（1947）的群众戏院也是阵容强大，聚集生角云中鹤、蒋惠芳、刘玉轩、贺炎、醉陶然、刘长春等，小生秦志精、曾素华等，旦角谢玉君、尹羲、小翠桃、七香车、阳明燕、蒋明琴、秦露芬、蒋艺君等，花脸杜永林、何建章、陈尚武、蒋艺奎等，丑角刘万春、廖万泉等，老旦六龙车、常花仙等，胡琴秦少梅、胡尚勋等，鼓师黎绍武，三弦陈竹涛。该班可谓名角云集，1948 年 10 月演出的《新玉堂春》，由尹羲演"赶院"、朱如兰演"起解"、谢玉君演"会审"，平时每晚满座，街头巷尾都津津乐道谈论演出。

附：　　　　1938 年 5 月 9 日至 1948 年 8 月 26 日部分桂剧上演情况④

演出剧目	编剧、导演	演出单位与地点	演出时间
分别破碑		同乐戏院；同乐戏院	1938.5.9
跨海征东		南华戏院；南华戏院	1938.5.9
班超投笔		清平戏院；清平戏院	1938.5.9
梁红玉	欧阳予倩；欧阳予倩	南华桂剧班；体育场 广西桂剧改进会；南华戏院 广西桂剧改进会；桂林初中 广西桂剧改进会；银宫戏院	1938.7.1 1938.8.1—8 1938.8.19—22 1938.9.21

① 启明戏院位于桂林水东门，建于民国二十九年（1940），组织创办了"仙"字科班，湖南人苏荣兰任教师，培养了一批出色人才，演员有生角王琪仙、陈宛仙、杨仪仙，旦角王琼仙、毛珍仙、苏芝仙、曾雅仙、蒋艳仙，小生毛金仙、罗云仙，老旦林土妹，丑角王满仙，花脸张奎仙、张浩仙，该戏院演出天天满座，盛极一时。

② 东旭戏院位于桂林东江花桥边，日夜演出桂剧，演员有生角蒋惠芳，小生刘少南、小梅芳，旦角凤凰鸣、桂枝香、满盘珠、赛叫天，老旦周仙鹤。

③ 该戏院民国三十五年（1946）由赵星垣、小桃红夫妇开办，位于桂林正阳路，拥有 700 多座位，四年内改名三次，首先演桂剧叫西京戏院，中间改为南强电影院，最后演桂剧叫榕城戏院。

④ 资料来源，见《桂林文化大事记（1937—1949）》，桂林市文化研究中心、广西桂林图书馆编，漓江出版社，1987 年，第 456—461 页。该书根据 1938 年 5 月 9 日至 1948 年 8 月 26 日期间出版的书籍、报刊、杂志对桂剧上演情况记载整理而成，以上记载的只是当时少数演出单位的桂剧演出，记录的是这期间桂剧演出的一个侧面，实际情况是同一时期存在着大量桂剧班社、科班的演出。

续表

演出剧目	编剧、导演	演出单位与地点	演出时间
搜庙反正	欧阳予倩 欧阳予倩；欧阳予倩 欧阳予倩；欧阳予倩 欧阳予倩；欧阳予倩 欧阳予倩	南华桂剧班；南华戏院 南华桂剧班；国民戏院 桂剧实验剧团；桂林戏院 桂剧实验剧团；广西剧场 桂剧第一团；体育馆	1940. 1. 1—2 1940. 2. 6 1940. 3. 16 1940. 12. 28 1944. 6. 7
人面桃花	欧阳予倩；欧阳予倩	南华桂剧班；南华戏院 方昭媛、秦志精；广西剧场 方昭媛、秦志精；广西剧场 方昭媛；广西剧场 桂剧实验学校 广西剧场	1940. 1. 1—2 1943. 6. 1—3 1943. 8. 24—25 1943. 9. 27 1944. 2. 18 1946. 4. 17
莲花帕		桂林戏剧界劳军公演；东旭戏院	1940. 1. 12
水淹金山		启明戏院	1940. 1. 1—25
弃家杀敌	（新剧）	桂林戏剧界联谊会	1940. 2. 6
桑园会		桂林戏剧界劳军团；银宫戏院	1940. 3. 11
捉放曹		桂林戏剧界劳军团；银宫戏院	1940. 3. 11
武家坡		桂林戏剧界劳军团；银宫戏院	1940. 3. 12
红演棍		桂林戏剧界劳军团；银宫戏院	1940. 3. 12
离乱婚姻		桂剧实验剧团；桂林戏院	1940. 3. 16
胜利年	冼群；欧阳予倩	桂剧实验剧团；桂林戏院	1940. 3. 17 1940. 4. 4—6
长坂救主		新西南桂剧社；银宫戏院	1940. 3. 17
醉打金枝		新西南桂剧社；银宫戏院	1940. 3. 17
梨花斩子		新西南桂剧社；银宫戏院	1940. 3. 17
逼写退婚		新西南桂剧社；银宫戏院	1940. 3. 17
黄鹤饮宴		新西南桂剧社；银宫戏院	1940. 3. 18
武王伐纣		新西南桂剧社；银宫戏院	1940. 3. 18
大拐小骗		新西南桂剧社；银宫戏院	1940. 3. 18
七郎打擂		新西南桂剧社；银宫戏院	1940. 3. 19
三气周瑜		新西南桂剧社；银宫戏院	1940. 3. 19
荷珠进府		新西南桂剧社；银宫戏院	1940. 3. 19
取霓虹关		新西南桂剧社；银宫戏院	1940. 3. 19
清河比箭		新西南桂剧社；银宫戏院	1940. 3. 20
太君辞朝		新西南桂剧社；银宫戏院	1940. 3. 20

演出剧目	编剧、导演	演出单位与地点	演出时间
三请梨花		新西南桂剧社；银宫戏院	1940. 3. 20
套马夺元		新西南桂剧社；银宫戏院	1940. 3. 20
背娃进府		新西南桂剧社；银宫戏院 桂林桂剧界；广西剧场	1940. 3. 20 1941. 6. 15
夺取洛阳		新西南桂剧社；银宫戏院	1940. 3. 21
抢进府		新西南桂剧社；银宫戏院	1940. 3. 21
父子烤火		新西南桂剧社；银宫戏院	1940. 3. 21
荆轲刺秦		新西南桂剧社；银宫戏院	1940. 3. 22 1940. 3. 25
柴房分别		新西南桂剧社；银宫戏院	1940. 3. 23
三司大审		新西南桂剧社；银宫戏院	1940. 3. 23
大闹酒楼		新西南桂剧社；银宫戏院	1940. 3. 23
橙打石垒		新西南桂剧社；银宫戏院	1940. 3. 23—24
辕门斩子		新西南桂剧社；银宫戏院	1940. 3. 23—24
攀松救友		新西南桂剧社；银宫戏院	1940. 3. 23—24
花田巧错		新西南桂剧社；银宫戏院	1940. 3. 26
大战长沙		新西南桂剧社；银宫戏院	1940. 3. 27
铁弓姻缘		新西南桂剧社；银宫戏院	1940. 3. 27
柳刚打柴		新西南桂剧社；银宫戏院	1940. 3. 27
落窑成亲		新西南桂剧社；银宫戏院	1940. 3. 27
大登殿		新西南桂剧社；银宫戏院	1940. 3. 29
五龙逼亲		启明戏院	1940. 4. 4—6
二堂训子		启明戏院	1940. 4. 4—6
断桥		征募寒衣游艺会	1940. 9. 28
		桂剧实验剧团；广西剧场	1942. 2. 28
黛玉葬花	欧阳予倩；欧阳予倩	桂剧实验剧团；广西剧场	1941. 4. 5
卖饼打楼		桂林名演员献机义演；启明戏院	1941. 5. 15
秋胡归家		桂林名演员献机义演；启明戏院	1941. 5. 15
女斩子		桂林名演员献机义演；启明戏院 （谢玉君、王盈秋主演）	1941. 5. 16
夜奔梁山		桂林科班；启明戏院	1941. 5. 16
打金枝		桂林桂剧界；广西剧场	1941. 6. 15
郭子仪上寿		新西南桂剧社；银宫戏院	1941. 6. 15

续表

演出剧目	编剧、导演	演出单位与地点	演出时间
木兰从军	欧阳予倩； 欧阳予倩； 欧阳予倩；欧阳予倩 欧阳予倩；刘万春	新西南桂剧社；广西剧场 桂剧实验剧团；广西剧场 桂剧实验剧团；广西剧场 桂剧实验剧团；广西剧场 桂剧实验剧团；广西剧场 方昭媛主演；广西剧场 桂剧实验剧团；国民戏院 群众戏院 方昭媛、秦志精等；榕城戏院	1941. 10. 10 1942. 1. 19 1942. 1. 25 1942. 11. 16 1943. 8. 11 1943. 8. 17 1943. 9. 28 1944. 2. 16 1946. 10. 2 1946. 7. 9
孟良搬兵		桂剧实验剧团；广西剧场	1942. 2. 10
排寨打擂		桂剧名伶救侨义演；启明戏院	1942. 4. 11
翠屏山		桂剧名伶救侨义演；启明戏院	1942. 4. 11
追赶芙蓉		桂剧名伶救侨义演；启明戏院	1942. 4. 11
桃花扇	欧阳予倩；欧阳予倩 欧阳予倩；欧阳予倩 欧阳予倩；欧阳予倩 欧阳予倩；欧阳予倩 欧阳予倩；欧阳予倩 欧阳予倩；欧阳予倩 欧阳予倩	广西剧场 广西桂剧实验学校；广西剧场 桂剧实验剧团；广西剧场 （方昭媛等主演） 桂剧实验剧团；广西剧场 （方昭媛等主演） 方昭媛主演；广西剧场 广西剧场 桂林文化界扩大动员抗战宣传团；广西剧场	1943. 3. 9 1943. 5. 29 1943. 7. 7—8 1943. 8. 31—9. 2 1943. 9. 27 1943. 10. 9 1944. 6. 16
新玉堂春	欧阳予倩	桂剧实验剧团；广西剧场	1943. 9. 4
渔夫恨		桂剧实验剧团；广西剧场 （方昭媛主演）	1943. 9. 29
牛皮山		桂剧实验剧团；国民戏院	1944. 2. 16
女斩子		桂剧实验剧团；国民戏院	1944. 2. 16
李大打更		桂剧实验剧团；国民戏院	1944. 2. 16
献貂蝉		桂剧实验剧团；国民戏院	1944. 2. 16
失子成疯		启明科班；国民戏院	1944. 2. 18
秦皇吊孝		启明科班；国民戏院	1944. 2. 18
新玉堂春		榕城戏院；榕城戏院	1948. 6. 21
虹霓关		榕城戏院；榕城戏院	1948. 6. 21
拾黄金		新西南桂剧社；艮宫戏院 新西南桂剧社；艮宫戏院	1940. 3. 23 1940. 3. 24
西湖公主	黄志忍； 黄志忍、唐日樵	如意桂剧团；榕城戏院 （方昭媛、谢玉君等主演）	1949. 4. 22
情侠 （全卅集）	陈忠桃	方昭媛、秦志精、刘万春等主演； 榕城戏院	1949. 8. 17
钟无艳	秦幻秋；苏飞麟	三明、金山桂剧团；三明戏院	1949. 8. 26

二　清末至民国时期代表性桂剧班社、科班（学校）的演出

（一）唐景崧"桂林春班"的桂剧演出

在明清戏曲舞台上，活跃着一支特殊的演出群体——家班，家班是指一般由私人置办用作消遣演出的团体，它的出现对推动明清戏曲发展有着重要的意义。有论者认为明万历以后符合下列条件之一者，就可算为家班："一，伶人在七八个以上且相关材料没有表明只是从事清唱或舞蹈的；二，家乐中有戏曲艺人的；三，家乐主人或其幕僚、塾师是戏曲作家的；四，材料中提及家乐演剧或观赏家乐演剧的；五，家乐主人嗜好演戏观剧的。"① 在桂剧史上，清末唐景崧组织的"桂林春班"是有名的家班，该班不仅行当齐全、名角众多，而且有较为固定的演出场所，演出唐景崧编创的桂剧，可以说完全符合上述标准。

桂剧艺人手抄唐景崧剧本《九华惊梦》　何红玉供

唐景崧组织的"桂林春班"是家庭职业戏班，该班搜罗了当时桂剧界的众多名角，如"桂剧名演员须生宝福、宝喜、马老二，小生明才，旦角灵花、怀春、松白、林秀甫，老旦玉振，净角宝龙、月朗，丑角蒋老五、周三毛

① 杨惠玲：《戏曲班社研究：明清家班》，厦门大学出版社，2006 年，第 14 页。

（祁剧名丑）等"，① 唐景崧在府中"看棋亭"旁的戏台排演自编自创的桂剧，当时桂林城中达官贵人与文人墨客纷至沓来，可谓盛极一时。

关于"桂林春班"演出确切的文字记载，见于康有为的《万木草堂诗集》，这是目前桂剧演出情况最早、最可靠的文字记载。康有为于清光绪二十三年（1897）第二次到桂林讲学，应唐景崧之邀在看棋亭观看他自撰自教的《黛玉葬花》和《九华惊梦》，康有为赋诗两首，其一："妙音历尽几多春，往返人天等一尘；偶转金轮开世界，更无净土著无亲。黑风歇海都成梦，红袖题诗更有神；谁识看花皆是泪，雄心岂忍白他人。"② 诗序为"丁酉元夕，前台湾总统唐薇卿中丞夜宴观剧，出除夕诗见示，即席次韵奉和"。诗后注为"是日，所演剧有《看花泪》一曲"。诗中《看花泪》即为唐景崧的《黛玉葬花》。其二："羽衣云帔想蓬莱，无碍天风引去来；种菜英雄看老大，念奴歌舞费新裁。起居八座犹将母，坛席千秋起异才；丝竹东山宾客满，不妨顾曲笑颜开。"③ 诗后注为"曲、剧皆公撰自教者"。

桂剧艺人手抄唐景崧剧本《救命香》　何红玉供

① 朱江勇：《桂剧研究》，广西师范大学出版社，2013 年，第 83 页。
② 康有为：《游桂诗集》，《桂林文史资料》1982 年第 2 期，第 36 页。
③ 康有为：《游桂诗集》，《桂林文史资料》1982 年第 2 期，第 36 页。

其后，康有为受后任两广总督的岑春煊之邀在官邸观剧，由唐景崧和广西按察使蔡希邠作陪。唐景崧新排的《芙蓉诔》，由"桂林春班"名旦一枝花扮演晴雯，周梅圃扮演宝玉。一枝花声容俱佳，康有为观此剧时赞叹不已，即席赋诗："九华灯色照朱缨，千里莺花入桂城；万玉哀鸣闻宝瑟，一枝秋艳识花卿。芙蓉城远神仙梦，芍药春深词客情；新曲应知记顽艳，从来侧帽感三生。"①此诗前序为："二月六日，岑云阶太常夜宴，即席呈太常及唐中丞、蔡廉访。"诗后注为"是夕，演唐中丞撰新剧《芙蓉诔》"。诗中康有为既对桂剧名伶一枝花演技赞赏有加，也对唐景崧作曲寄托"顽艳"表示同情和理解。

唐景崧的桂剧《芙蓉诔》与才子康有为的诗，同"桂林春班"名旦一枝花的演艺完美结合，一时传遍了桂林，成为桂剧界佳话。

（二）桂剧"顺天乐"班赴广东、福建演出②

关于粤军师长洪兆麟1922年曾组织一个桂剧班——"顺天乐"赴广东（主要在广州、汕头、潮州）演出一事，桂剧界历来颇有争议，有人说是桂剧的"霓裳社"，也有人说是桂剧"共和乐园"班。③《中国戏曲志·广西卷》的大事年表中有中华民国十一年（1922）演出记载："5月，粤军师长洪兆麟携桂剧金丹班到广州演出，改名为顺天乐班。8月2日，该班在汕头大舞台演出时，遭遇海啸7人遇难。后来以霓裳社名义到福建演出。"④

1921年，孙中山号召粤、黔、赣各军讨伐广西军阀陆荣廷，由于陆荣廷部军心瓦解，很快失败倒台，陆荣廷于7月19日通电辞职。粤军某部师长洪兆麟率军占领南宁，洪为湖南人，很喜爱桂剧，加之在战争中发了一笔横财，所以他搜罗了一些被打散的原陆荣廷戏班的桂剧艺人，但他又觉得人员不足，于是派艺人李才清到桂林召集一些艺人同去广东。

李才清前往桂林后不久，南宁方面的桂剧艺人⑤于1921年底先抵达广州。

① 康有为：《游桂诗集》，《桂林文史资料》1982年第2期，第36页。

② 本节主要参考小雪芳口述、王少林整理《关于洪兆麟带桂剧"顺天乐"班到广东演出的情况》，见《广西地方戏曲史料汇编》（第四辑），《中国戏曲志·广西卷》编辑部，1985年，第39—44页；以及根据笔者2016年7月13日采访桂剧老艺人黄艺君的口述整理，黄艺君的叔叔黄兰祥为"顺天乐"成员，不幸在海啸中遇难。

③ 苏飞麟、沈文龙：《桂剧"共和乐园"班赴广东演出的情况》，见《广西地方戏曲史料汇编》（第四辑），《中国戏曲志·广西卷》编辑部，1985年，第45—47页。

④ 《中国戏曲志·广西卷》，中国ISBN中心，1995年，第34页。

⑤ 人员有周兰魁、黄兰强〔一作黄兰祥，是桂剧著名丑角黄颐（黄一怪）之父〕、李玉亮、李才强、仪义、仪玉、黄仪灿、蒋老八、满庭芳、筱兰芬、花解雨、云中仙、月中桂、陆柳生、小素梅等。

桂林方面的桂剧艺人①在李才清带领下于1922年初出发，他们从桂林乘坐木船至平乐，经梧州乘坐轮船抵达广州。南宁、桂林两方面艺人在广州会合，加上不知从哪里出发到广州的周川朋、一江柳、肖朝英、唐明山、仪凤、七江车等人，在广州组成了声势浩大的桂剧班子——"顺天乐"。班子组成后，师长洪兆麟提议每个坤角更改艺名，改名办法是用原来名字的末字加一个"青"字，如月中桂改为桂青、花解雨改为雨青、一江柳改为柳青等，这种取名的方式别致有趣，是原来桂剧科班没有的。

"顺天乐"组班后在广州开唱，但由于语言不通生意冷淡，② 这种情形类似于清人绿天所撰《粤游纪程》③ 中对广西两个戏班——桂林"独秀班"和"郁林土班"在广州演出情况的记载。《粤游纪程》载："广州府题扇桥为梨园之，女优尤众，歌伶倍于男优。有桂林独秀班，为元藩台所品题，以独秀峰得名，能昆腔苏白，与吴优相若。"④《粤游纪程》另有一段记载："榴月朔，署中演戏，为郁林土班。不昆不广，殊不耐听。采其曲本，只有《白兔》《西厢》《十五贯》等剧目，馀俱不知是何故事也。"⑤ 当然，"独秀班"和"郁林土班"都不是桂剧班社。"顺天乐"在广州演出不到一个月，前往汕头洪兆麟防地，戏班一面在汕头顺臣洋行唱行戏，一面到汕头附近唱赌戏和会期戏。

1922年农历六月二十四日，"顺天乐"戏班在汕头大舞台演出，这天晚上天气突变，海底地震引发海啸，狂风大作。演出不得不中止，大家四散而逃，戏班中的李才清、黄兰祥等七人躲在剧场的大方桌下避难，没有料到海水冲垮整个剧场，七人全部遇难。这次天灾导致"顺天乐"班所有财产损失，人员伤亡惨重，班子不得不宣布解散。

"顺天乐"班解散后，艺人们各自散落在广东谋生。一年多以后，洪兆麟打胜仗回到汕头，设法将散落的艺人们重新组合，继续以"顺天乐"的牌子

①　人员有李才清、小蓬莱、筱春英、荔枝香、夜明珠、仪兰、苏荣兰、廖仪香、小雪芳等。

②　另一说，该桂戏班（"共和乐园"班）到广州演出生意很好，凤凰屏主演的《仕林祭塔》《姜福滚雪》等几个唱段还灌了唱片，誉满羊城。但此时洪兆麟奸污戏班满庭芳、夜明珠等女演员，洪兆麟的副官也想霸占另一位女演员，引起全班人心浮动，于是戏班转辗到台山、汕头、潮州一带演出。苏飞麟、沈文龙：《桂剧"共和乐园"班赴广东演出的情况》，见《广西地方戏曲史料汇编》（第四辑），《中国戏曲志·广西卷》编辑部，1985年，第46页。

③　雍正十一年（1733）所撰。

④　蒋星煜：《李文茂前的广东剧坛》，《羊城晚报》，1961年2月3日。．

⑤　蒋星煜：《李文茂前的广东剧坛》，《羊城晚报》，1961年2月3日。

出现在潮汕舞台上。戏班流动性很大，主要活动于梅县、和平、潮州、潮阳、三河坝等几十个县镇。当时演出时间很长，要持续到第二天天亮才能歇台，每晚要演两个正本戏和一个杂戏，演出主要剧目有《水淹金山》《大下河东》《避尘珠》《大金镯》《双玉镯》《双莲帕》《三岔口》《辰州摁》《秦王送灯》《六郎斩子》《梨花斩子》《水擒杨幺》《水淹泗州》等。刘湘如的《桂闽艺坛传佳话》提到"顺天乐"班在1923年还到过闽西演出，文中说："该班演员阵容强，行当角色齐备，大部分女演员年龄都在20岁左右，加上演出剧目丰富、表演技艺精湛，因而大受福建观众的欢迎，仅在上杭县就连演了一个月之久。"① 当地群众还根据"顺天乐"班月中桂、云中仙、花解语、荔枝香等女演员的名字，编成一首民谣，至今还在传诵："手拿月中桂，脚踏云中仙。心想花解语，口衔荔枝香。"② 当地人还记得"顺天乐"班在戏台张贴的醒目对联："有时欢天喜地有时翻天动地转眼皆空，或为才子佳人或为君子小人出场便见。"③

　　1925年12月9日，洪兆麟在乘船赴上海途中遇刺身亡，"顺天乐"班从此失去靠山，艺人们继续挣扎着演出一段时间后被迫散班，他们中大多数人回桂，少数人留在广东谋生。"顺天乐"班几年在广东的流动演出，对广东汉剧发展起了一定的推动作用。

　　"顺天乐"班在广东演出的经历有两件事被桂剧艺人们津津乐道：一是戏班与当地海军的一次冲突；一是在潮州"不演孟良戏"。戏班和海军的冲突是在汕头，之前洪兆麟为了戏班人员的安全，尤其是为了保护女演员，给戏班每位男青年发了一支短枪，所以"顺天乐"班被人称为"带枪吃粮的桂戏班"。戏班在汕头某剧场演出时，一些海军兵痞经常来看霸王戏，桂剧艺人们不服，有一次将他们拒之门外，他们就接连几个晚上往剧场房顶扔石头捣乱，导致演出无法进行。戏班里几个血气方刚的年轻人忍无可忍，拿枪、拿棍、拿铁叉和海军打起来，混战中一名海军被打死。事后海军方面把军舰的炮口对准汕头，扬言不交出凶手就要轰平汕头，情况十分危急。洪兆麟闻讯后致电海军道歉并火速赶回汕头斡旋此事，他首先收回了发给艺人们的所有枪支，然后亲自登上

① 刘湘如：《桂闽艺坛传佳话》，《南宁晚报》，1987年1月17日。
② 刘湘如：《桂闽艺坛传佳话》，《南宁晚报》，1987年1月17日。
③ 刘湘如：《桂闽艺坛传佳话》，《南宁晚报》，1987年1月17日。

军舰向对方道歉，花了一大笔钱才摆平此事。

"顺天乐"班经常在潮州演出，但是在潮州不演孟良戏，孟良的形象在舞台上都不能出现。因为当地流传着这样一个故事：宋朝时杨家将部被金兵围困，派孟良火速回朝搬兵，孟良路过潮州时迷了路，一连问了十几个人他都没有听懂当地话，孟良那副焦急的样子还遭到潮州人的嘲笑，孟良大发雷霆骂道："他娘的，六国番语我都听得懂，你们说的是什么鸟话，难道我走进了鬼窝不成？"于是他挥动着两个板斧大开杀戒，把潮州城杀得尸横遍野，幸亏老天开眼帮孟良指了一条路，才使更多人免遭杀戮。因此，到潮州的戏班都不准唱有孟良的戏，"顺天乐"班在演《六郎斩子》时换成别的"将"代替，台词也要相应改变。

（三）桂剧班"秀江红"在忻城演出

民国十年（1921）后，桂剧的班社发展更为迅速，各地班社在桂剧的百花园里竞相绽放。其中钟劝朋（湖南祁阳人）组织的"秀江红"桂剧班在宜山一带很有声望，1924年，忻城方面派人到宜山与该班签订合同：订戏15本，每本100银币合计1500元东毫，并按常规迎接该班至宜山，即头牌坐轿，二牌骑马，三牌以下至杂行走路，5顶小轿分别给小生、老生、旦角、花脸、丑角乘坐，另外1顶小轿给鼓师与头牌家属轮流乘坐。

桂班"秀江红"到忻城演出地点为县城厢街三界庙古戏台，人员有老生行钟劝朋（班主，头牌文武生）、彭月楼（老生，头牌）、孔金相（老生）；旦行一江柳（头牌）、三山月、月中桂、花解语、赛花魁；花脸蒋雄（头牌）、廖子雄；丑行林金彩（头牌）；小生行林金美（三牌）。

此次"秀江红"在忻城演出的剧目有《目连救母》（高腔）、《六国封相》（昆腔）、《花子骂相》（昆腔）、《大闹严府》（吹腔）等，演员们的艺术感染力深深打动了忻城观众，尤其是花解语、月中桂、赛花魁、三山月等女演员的美姿令人难忘，桂剧从此在忻城风行。

1928年，"秀江红"再次到忻城演出，除了上次的原班人马外，还增加了花旦桐花凤（头牌）、金海棠、红莲芬、白莲姣，"美国花脸"，小生李金武（二牌），老旦闵宝翠等演员。忻城演出后，该班还到思练、里高、三都、百朋、拉普、成团、雒容（今鹿寨境内）等地演出。1929年在鹿寨演出时，班主钟劝朋到赌场闲逛，不料被庄家宝官恶言戏谑，钟劝朋受辱后怒气之下借一江柳、桐花凤二人的金戒指、金手镯回到赌场下赌注，因与庄家

发生冲突，钟劝朋一刀捅死宝官后逃回湖南，"秀江红"全班人马返回桂林后解散。

（四）"楚桂台"与"宜山班"在贵州演出①

"楚桂台"是湖南祁阳人唐桂林在宜山组建的桂剧班，主要在宜山江西会馆唱戏，主要成员有唐桂林（班主，头牌旦角）；花脸周江章（头牌）、周凌云、王英甫、盖飞雄（女）；老生李腾芳、福日喜；老旦闵宝翠（二牌）；小生张汉玉（头牌）、李金武（二牌）、王玉武（二牌）；丑角明安；音乐陈国志；司鼓蓝福恩。

1930 年该班首次赴贵州演出，在荔波、独山、都匀等地演出长达两年之久，后又经上思、南丹、金城江、都安、隆山、武鸣、雒容等地沿途演出。该班最有影响的是演古本劝善戏《目连救母·大叉刘氏娘》，在贵州省独山县江西会馆演出该戏时，张汉玉扮净、王玉武扮旦，共打 108 叉，既惊险又刺激，场场爆满（之前在广西境内演出打 32 叉，之后 1932 年回到广西在南丹铜矿演出时每场 108 叉）。

1933 年，"楚桂台"在白牙演出期间，班主唐桂林暴病身亡，该班解散。"楚桂台"桂剧班解散后，该班小生王玉武（二牌）到柳州加入一封书（女，头牌文武小生，班主）主办的"桃家庄戏院"演二牌小生，几年中王玉武向另外一位头牌文武小生李重阳学习了大部特技艺功，桂剧特技紫金冠功就是其中一项。1935 年，一封书回桂林，"桃家庄戏院"解散，王玉武到宜山怀远镇组成新的戏班——宜山班（实为"凑凑班"，外出叫"宜山班"），该班主要演员有王玉武（班主，头牌文武小生）；旦角有碧云天（头牌）、红辣椒、小桂贞、江东锦、碧云仙；花脸有周汉章、王小狗、盖飞雄（女）、豺狗；小生有刘少南、肖玉芳；老生有陈品良、阳小毛、冯老五等，主要在怀远、德胜、龙头、河池六圩、金城江等地演出。

1935 年，王玉武带"宜山班"从金城江出发，沿着 1930 年"楚桂台"的路线，进入荔波、独山、都匀等地巡回演出，1937 年"七·七事变"爆发后，该班从贵州回到怀远再次招聘人员，去掉"凑凑班"的绰号，正式成立"宜山桂班"。

① 王鉴林：《桂戏班社活动拾零》，见《广西地方戏曲史料汇编》（第十五辑），《中国戏曲志·广西卷》编辑部，1987 年，第 75—76 页。

（五）"宜山桂班""柳州桂班""柳城桂班"三班争雄竞演

1939 年，"宜山桂班"在融水分为两路演出，一路去黄金、板揽等地，一路去长安镇。"宜山桂班"一到长安镇，当地股东就提出该班和原有的"柳州桂班""柳城桂班"三班争雄竞演，哪一个班唱得好，哪一个班就留在长安演出。"宜山桂班"为了在竞演中取胜，把另一路在板揽唱会期的头牌文武小生王玉武接到长安。

三班争雄竞演第一轮的剧目是《托父讲情》（丑角戏）、《黄鹤楼》（小生戏）、《子牙斩妖》（旦角戏）、《取定军山》（生角戏）；第二轮剧目是《大闹严府》《三气周瑜》《杨衮教枪》《荷珠进府》。两轮都按照第一夜"柳城桂班"、第二夜"柳州桂班"、第三夜"宜山桂班"的顺序竞赛演出。

第一轮的《黄鹤楼》，"柳城桂班"二牌小生小麒麟唱假嗓，"柳州桂班"二牌小生冲霄凤唱假嗓，"宜山桂班"则是头牌文武小生王玉武唱本嗓。两轮竞演的结果是，小生戏均以"宜山桂班"取胜，其他旦角、老生、丑角戏三班各有所长，难分胜负。于是三班都被长安镇挽留，在国难当头的背景下三班合一——旦角 22 人，① 花脸 9 人，② 丑角 5 人，③ 小生 11 人，④ 老生 15 人，⑤ 老旦 4 人，⑥ 加上双打鼓、双场面、六把弦子总共 136 人，⑦ 这个庞大的演出

① 旦角 22 人为凤凰旦（头牌）、花想容、碧云天、萧群飞、张翠娥、忆仙枝、碧云仙、萧桂珍、王秋鸣、江东锦、满盘珠、云中凤、云中鹤、小翠云、小桃梅、小美丽、碧云珠、美丽华、何明翠、王菊红、小芙蓉、小金钱。王鉴林：《桂戏班社活动拾零》，见《广西地方戏曲史料汇编》（第十五辑），《中国戏曲志·广西卷》编辑部，1987 年，第 78 页。

② 花脸 9 人为周兰魁（头牌）、白奶仔、豺狗、明安、杨尚武、陈义雄、王善庆、王小雄、周品德。王鉴林：《桂戏班社活动拾零》，见《广西地方戏曲史料汇编》（第十五辑），《中国戏曲志·广西卷》编辑部，1987 年，第 78 页。

③ 丑角 5 人为黄一怪（头牌）、张汉玉（头牌，原为头牌文武小生，王玉武师傅）、林瑞彩（武行丑角）、八哥鸟（武行丑角）、阳运来（武行丑角）。王鉴林：《桂戏班社活动拾零》，见《广西地方戏曲史料汇编》（第十五辑），《中国戏曲志·广西卷》编辑部，1987 年，第 79 页。

④ 小生 11 人为王玉武（头牌）、小麒麟（女）、马安山、碧云翠（女）、林明龙、小蜈蚣、陈世宝、肖玉芳、周春延、胡义红（女）、周汉章。王鉴林：《桂戏班社活动拾零》，见《广西地方戏曲史料汇编》（第十五辑），《中国戏曲志·广西卷》编辑部，1987 年，第 78 页。

⑤ 老生 15 人为陈少农（头牌）、陈品良、魏凤延、周素娥、龚胜策、小金玉、萧水生、日月明、邱老五、陈兰州、冯老五、邱三雄、蒋玉龙、马云高。王鉴林：《桂戏班社活动拾零》，见《广西地方戏曲史料汇编》（第十五辑），《中国戏曲志·广西卷》编辑部，1987 年，第 78 页。

⑥ 老旦 4 人为李宝玉（头牌）、闵宝翠、傲霜枝、云中桂。王鉴林：《桂戏班社活动拾零》，见《广西地方戏曲史料汇编》（第十五辑），《中国戏曲志·广西卷》编辑部，1987 年，第 79 页。

⑦ 乐师有张大科、大屁股、周谷三、小胖子、王美珍丈夫等 6 人，司鼓有廖日狗、八个半、兰州、兰德、阿舒。

团体取名为"长安大风戏院"。

"长安大风戏院"演出的剧目有《大红袍》《钟无艳》《六国封相》《目连救母》等，尤其以《目连救母》中《大叉刘氏娘》（王玉武扮旦，白奶仔扮净）最热闹，每场打 108 叉，在大风戏院、长安江西会馆、长安关帝庙多场演出，票价涨一倍还不够卖，每场观众逾千人。演出给长安镇带来繁华的局面，每晚停泊在长安河畔的小船上千条，观众都在开台前赶来，散场后划船离去。

（六）1937 年改良禁演桂剧试演①

1937 年，广西省第五届戏剧审查委员会②将当时的剧目分为准演、改良和禁演三种。其中禁演的戏有 62 出，目前所知共有 60 出，包括因迷信禁演的《三霄破阵》等 20 出；③ 因神怪被禁演的《贾氏扇坟》等 26 出；④ 因诲淫被禁演的 2 出：《金莲调叔》《梨花送枕》；因淫怪被禁演的 2 出：《三思斩狐》《洞宾渡丹》；因淫亵被禁演的 5 出：《错杀奸夫》《借茶回院》《人面桃花》《翠花顶桌》《少保调情》；因惨无人道被禁演的 2 出：《曹安杀子》《杀子报》；因讲嫖经被禁演的《开禁金锁》；因淫邪被禁演的《石秀算账》；因乱伦被禁演的《酒毒杨勇》。随后广西省戏剧审查委员会为了弘扬桂剧艺术，在 1937 年 6 月 9 日、10 日、11 日连续刊载《广西省戏剧审查委员会为改良禁演桂剧先行试演征求社会公评启事》。该启事目的在于让社会各界对此次试演加以关注，试演于 1937 年 6 月 10—24 日进行，演出场所被指定在桂林南华、西湖、同乐、三都四家戏院，具体演出时间和剧目如下表。

① 本节内容参考红玉、兆斌《广西戏剧审查委员会二三事》，见《广西地方戏曲史料汇编》（桂林市专辑），《中国戏曲志·广西卷》编辑部，1987 年，第 1—6 页。

② 广西省戏剧审查委员会的成员有蒋金凯、颗颗珠、肖仲达、清风明、小金凤、花中仙、杨兰珍、如意珠、小飞燕、李百岁、七岁红、东渡兰、小梅芳、雪里梅、朱培荣、廖万泉、梅兰香、云中燕、贺木生、金小梅、露凝香、夜光珠、唐仙蝶、小桃红等 20 多人，从名单看，基本上是当时桂剧界有一定名望的艺术家。

③ 20 出剧目为《三霄破阵》《程香打洞》《八仙上寿》《王祥吊孝》《药王得道》《活捉子都》《胡油骂阎》《活捉三郎》《子牙斩妖》《孙膑追魂》《大补瓷缸》《贼婆追魂》《阴阳两错》《五花洞口》《海氏上吊》《游观地府》《香山了愿》《三官堂打碗》《文进降妖》《鬼闹饭店》。

④ 26 出剧目为《贾氏扇坟》《田氏劈棺》《白狗成亲》《饮酒盗草》《水淹金山》《盗刀抬床》《打燕失路》《黄金闹室》《三进碧游》《金山寺》《打青龙岭》《二差拿风》《沙河斗宝》《国贞打铁》《大闹天宫》《双包计》《五雷匣》《阴五雷》《金光阵》《闹东京》《诛仙阵》《万仙阵》《清官判》《七剑书》《五岳图》《鸳鸯坟》。

演出时间	演出地点	演出剧目	主要演员	备注
6月10日晚	南华戏院	《酒毒杨勇》	蒋金凯、颗颗珠、肖仲达、清风明	自定配角
		《金莲调叔》	小金凤、花中仙	
6月11日晚	西湖戏院	《贾氏扇坟》	小飞燕	自定配角
		《田氏劈棺》①	杨兰珍、如意珠	
		《二差拿风》	李百岁、七岁红	
6月12日晚	同乐戏院	《石秀算账》《盗刀抬床》	东渡兰、小梅芳、雪里梅、朱培荣、梅兰香	自定配角
6月13日午	西湖戏院	《苦中苦》	戏院自行分配	
6月13日晚	南华戏院	《子牙斩妖》②	小金凤、颗颗珠、肖仲达、清风明、云中燕、杜木生	自定配角
		《三四斩狐》③	花中仙、金小梅	
6月13日晚	西湖戏院	《饮酒盗草》④	如意珠、露凝香、夜光珠、六龙车	
6月14日晚	西湖戏院	《曹安杀子》	黄淑良、满盘珠、庆顶珠	
6月15日晚	同乐戏院	《程香打洞》⑤	小梅芳、朱培荣、唐敬章	
		《海氏上吊》	东渡兰、云中鹤	
6月16日晚	南华戏院	《少保调情》⑥	唐仙蝶、金小梅	自定配角
		《打燕失路》	花中仙、小金凤	
6月17日晚	西湖戏院	《活捉子都》⑦	露凝香、白凤奎、刘玉喜	自定配角
		《王祥吊孝》	李百岁	
6月18日晚	同乐戏院	《三进碧游》	云中鹤、朱培荣	自定配角
		《沙河斗宝》⑧	小梅芳、东渡兰、小花魁、廖万泉	
6月19日晚	南华戏院	《黄龙斗宝》⑨	蒋金凯、唐仙蝶、金小梅、颗颗珠	自定配角
		《借茶回院》⑩	彭月楼、小金凤	

① 改名为《庄周试妻》。
② 改名为《兴周灭纣》。
③ 改名为《斩花月姑》。
④ 改名为《白氏救夫》。
⑤ 改名为《程香救母》。
⑥ 改名为《少保偷鸡》。
⑦ 改名为《夺取许都》。
⑧ 改名为《沙河救母》。
⑨ 改名为《黄龙赛宝》。
⑩ 改名为《宋江回院》。

续表

演出时间	演出地点	演出剧目	主要演员	备注
6月20日午	西湖戏院	《剖腹验花》①	戏院自行分配	
	同乐戏院	《箱尸奇案》	戏院自行分配	
6月20日晚	西湖戏院	《清官判》	戏院自行分配	
6月21日晚	同乐戏院	《水淹金山》	东渡兰、梅兰香、云中鹤	自定配角
		《大郎卖饼》	戏院自行分配	
6月22日晚	南华戏院	《五岳图》②	金小梅、肖仲达	自定配角
		《国贞打铁》	唐仙蝶	
6月23日晚	西湖戏院	《错杀奸夫》	戏院自行分配	自定配角
		《贼婆追魂》③	七岁红	
6月24日晚	三都戏院	《开紫金锁》	小桃红、王凤喜	自定配角
		《翠花顶桌》	小燕红、熊兰芳	

（七）广西桂剧改进会附属桂剧实验剧团的桂剧演出

民国时期是桂剧发展的黄金时期，桂剧职业剧团众多，很多剧团演出水平较高，其中广西桂剧改进会附属桂剧实验剧团是当时桂剧界影响较大的职业剧团。

桂剧实验剧团成立于1940年，由广西戏剧改进会会长欧阳予倩担任团长，其前身是南华戏院桂剧班。桂剧实验剧团集中了一大批具有爱国热情和有志发展桂剧事业的艺人，主要人员有生行的王盈秋、彭月楼、贺炎、刘玉轩④，小生行的秦志精、肖砚清，旦行的谢玉君、方昭媛、尹羲、李慧中、青天凤、莜燕珠、王继珍、祝云珍、常花仙，净行的白奎凤、肖仲达、何建章，丑行的李百岁、刘万春、魏志刚，琴师秦少梅、洪保，鼓师胡士易等，后来还有刘少南、花解语等一批艺人陆续加入。该团的组织形式除了团长之外，与其他桂剧演出团体不同的是还设有文化班，⑤ 设正副文化班长各一人（分别为王盈秋、

① 改名为《替妹申冤》。
② 改名为《大战渑池》。
③ 改名为《义贼追魂》。
④ 著名桂剧演员刘万春叔父。
⑤ 全团除了谢玉君外，其他人全部参加文化班。谢玉君因生性害羞，虽然想学文化但是鼓不起勇气参加文化班。管方：《桂剧资料一束》，见《广西地方戏曲史料汇编》（第三辑），《中国戏曲志·广西卷》编辑部，1985年，第34页。

贺炎），剧团一切事务均由大家分担。该剧团在 1944 年 8 月、9 月间日本逼近桂林时被迫解散，演员疏散到桂林周边的百寿、长安等地。

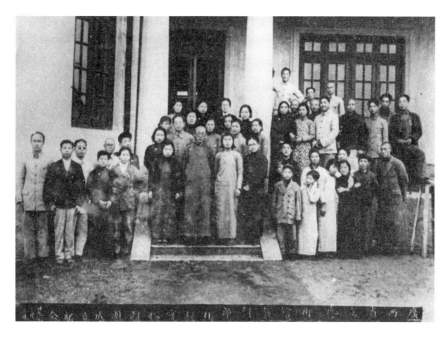

1940 年桂剧实验剧团成立纪念（中间戴眼镜者为欧阳予倩）　肖炎堃供

桂剧实验剧团的任务主要有两个：一是进行戏曲改革实验；二是宣传抗日救亡。因此剧团一方面上演整理过的《抢伞》《烤火下山》《玉堂春》《人面桃花》等桂剧传统剧目，另一方面上演《梁红玉》《木兰从军》《桃花扇》《渔夫恨》《搜庙反正》《胜利年》等与宣传抗日救亡有关的剧目。

桂剧实验剧团排演的较有影响的剧目和演员阵容如下。①

《梁红玉》，欧阳予倩编剧、导演，由抗战时期"桂剧四大名旦"谢玉君、方昭媛、李慧中、尹羲轮流扮演梁红玉，王盈秋饰韩世昌，白凤奎饰金兀术，李百岁饰应龙，彭月楼饰哈密蚩，贺炎饰王智，王继珍饰女队长。

① 管方：《桂剧资料一束》，见《广西地方戏曲史料汇编》（第三辑），《中国戏曲志·广西卷》编辑部，1985 年，第 34—35 页。同时参考王盈秋口述、管方记录整理《忆桂剧实验剧团》，见《欧阳予倩与桂剧改革》，丘振声、杨荫亭编选，广西人民出版社，1986 年，第 327—331 页。

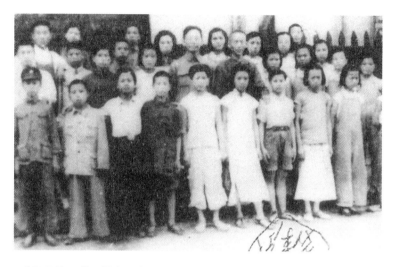

欧阳予倩（戴眼镜者）与桂剧实验剧团学生　曾素华（前排右三）供

　　《桃花扇》，欧阳予倩编剧、导演，王盈秋饰侯朝宗，肖仲达饰阮大铖，刘万春饰柳敬亭，尹羲、方昭媛轮流饰演李香君，李慧中饰郑妥娘（李慧中离开剧团去广东后，由青天凤饰郑妥娘），谢玉君饰李贞丽，彭月楼饰杨文聪，白凤奎饰马士英，莜晓燕饰寇白门；田仰一角饰者待考。

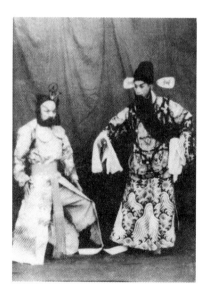

桂剧实验剧团教师肖仲达（左）、贺炎（右）　　肖炎堃供

《木兰从军》，欧阳予倩编剧、导演，彭月楼、刘玉轩轮流饰木兰父，方昭媛饰木兰女妆、尹羲饰木兰男妆，刘万春饰王泗，王盈秋、秦志精轮流饰刘元度，肖砚清饰李元辉，王继珍饰木兰弟，祝云珍、常化仙轮流饰木兰母，李百岁饰周巴，何建章饰哈耶。

《渔夫恨》，王盈秋饰肖恩，尹羲、方昭媛轮流饰桂英，李慧中饰渔婆子，刘万春饰师爷，肖仲达饰渔霸，贺炎饰李俊，何建章饰倪荣；丁先生一角饰者待考。

《人面桃花》，彭月楼饰杜知微，秦志精饰崔护，方昭媛、尹羲轮流饰杜宜春，莜晓珠饰妹妹。

《抢伞》，秦志精饰蒋世隆，谢玉君饰王瑞兰。

《玉堂春》，王盈秋（"大审"前）、秦志精（"大审"）饰王金龙，王盈秋饰刘秉（"大审"），方昭媛（前段）、尹羲（后段）饰苏三，刘万春饰崇公道，贺炎饰藩台。

《烤火下山》，尹羲饰尹碧莲，秦志精饰倪俊。

《搜庙反正》，王盈秋饰双枪将，谢玉君饰民妇，李百岁、刘万春等饰民众，魏志刚饰伪警察。

《胜利年》，王盈秋、方昭媛饰村长夫妇，秦志精饰汪精卫老婆。

其中《梁红玉》《桃花扇》《木兰从军》三个戏在用旧戏表达现实内容、思想意识的实践上最具有代表性，加上《广西娘子军》《搜庙反正》《胜利年》都体现出抗战时期欧阳予倩改革桂剧适应时代要求的实践，正如有论者说："从《梁红玉》《桃花扇》《木兰从军》到三个现代戏，无论在思想上还是艺术上，都使桂剧有了很大发展，达到前所未有的水平。欧阳予倩的'抗战戏'使奄奄一息的桂剧振作起来，桂剧也成为鼓舞人民抗敌救亡、追求民主解放的有力武器，同时也是旧剧关注现实问题的探索。"[1]当然这些适应时代的抗日宣传剧存在着语言与历史人物不大相称，以及剧本和艺术风格等方面的不足，如果说欧阳予倩为抗日宣传改革的桂剧强调战斗性而存在艺术粗糙的话，那么，其整理的桂剧传统戏如《烤火下山》《人面桃花》等则体现了他在艺术上"磨光"的主张，即更强调桂剧艺术的

① 朱江勇：《桂剧研究》，广西师范大学出版社，2013 年，第 105 页。

继承与发扬。

1. 《梁红玉》演出情况

1937 年 11 月 12 日，日本侵略者占领除租界以外的上海，上海租界成为被日军包围的孤岛，到 1941 年底太平洋战争爆发上海全面沦陷这一时期，史称"孤岛时期"。由于"孤岛时期"上海的特殊环境，中国戏曲尤其是京剧依然焕发着顽强的生命力，周信芳领导的移风社、欧阳予倩领导的中华剧团、阿英和周贻白成立的新艺剧社等都活跃在戏曲舞台上。其中，欧阳予倩领导的中华剧团以"改良平剧运动"为旗号，先后演出了他自己编导的《梁红玉》《人面桃花》《渔夫恨》《桃花扇》等剧。①

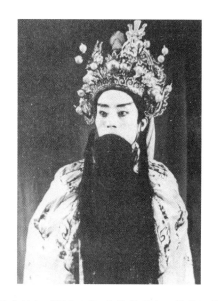

云中鹤在《梁红玉》中饰韩世忠　蒋艺君供

1937 年，欧阳予倩在孤岛上海创编的京剧剧本《梁红玉》由中华剧团演出多场，深受观众的喜爱和赞扬。该剧成功塑造了南宋抗金英雄梁红玉的形象，剧中通过处死汉奸王智，有力地宣传了"歼强寇，收复冀北定江南"的抗日救国主张，打击了汉奸和投降派，讽刺了只知搜刮百姓、不顾民族存亡的"皇亲国戚"，结尾处以打败强虏胜利闭幕，极大鼓舞了民众的斗志。

① 贾志刚：《中国近代戏曲史》（上册），文化艺术出版社，2011 年，第 27 页。

1938 年夏，欧阳予倩应广西戏剧改进会邀请来到桂林改革桂剧，他将京剧《梁红玉》改编成桂剧，底稿交国防剧艺术剧社付印，[①] 并赠予版权。桂剧《梁红玉》一经演出，便轰动桂林，连演 28 场，盛况空前。该剧讽刺汉奸、卖国贼和反动当局，如汪精卫老婆陈璧君经过桂林时观看此剧，剧中梁红玉痛骂汉奸王智并将其处斩时，陈璧君气得离席而逃；桂系首领白崇禧的岳父马曼卿看《梁红玉》时，听到台上梁红玉和韩世忠对话尖锐地讽刺"皇亲国戚"，气得跺脚离去；时任广西省财政厅厅长的黄钟岳也曾"当面对欧阳予倩威胁道：'梁夫人的嘴也太辛辣了一点，先生可否为她稍易其辞？'欧阳予倩却斩钉截铁地回答说：'可以禁演。一字不改。'"[②]

由于桂剧《梁红玉》锋芒毕露，后遭到广西当局禁演。但是它所起的作用和意义是非凡的，不仅在抗战时期起到爱国救亡的宣传作用，而且充分地将欧阳予倩桂剧改革的理论主张付诸实践，诚如欧阳予倩自己说的那样："《梁红玉》算是演出了……就这样一连卖了十二个满座，钱总算赚了几个。大街小巷都谈着《梁红玉》，还有一些人从很远的地方赶来看。"[③] 这次的试验，无疑是成功的。

2. 《桃花扇》的演出情况

桂剧《桃花扇》于 1939 年 12 月由桂剧实验剧团在桂林南华戏院首演。《桃花扇》[④] 故事取材自清孔尚任的传奇《桃花扇》，基本剧情为：明末奸党阮大铖为收买复社名士侯朝宗，由杨文聪将秦淮名妓李香君梳拢嫁给侯朝宗，李香君为维护侯朝宗的名节拒收聘礼。后阮大铖升官至兵部侍郎，大肆逮捕复社成员，侯朝宗被迫逃离，李香君誓死不再嫁人。阮大铖招秦淮名妓排演自己的作品《燕子笺》，李香君当众痛骂奸党遭到毒打。清兵入关后，侯朝宗应考得中副榜，偶然在葆贞庵遇见身染重病的李香君，李香君对侯朝宗不以国事为重、贪恋富贵感到失望，含恨而终。

①　编校付印为陈迻冬，封面设计为阳太阳。

②　丘振声、杨荫亭：《桂剧发展史上的丰碑——欧阳予倩桂剧改革的卓越贡献》，见《欧阳予倩与桂剧改革》，丘振声、杨荫亭编选，广西人民出版社，1986 年，第 403 页。

③　欧阳予倩：《后台人语》（之三），见《欧阳予倩与桂剧改革》，丘振声、杨荫亭编选，广西人民出版社，1986 年，第 53 页。

④　目前未见有公开面世的桂剧《桃花扇》剧本全本。

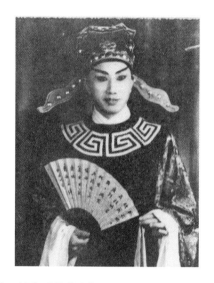

苏飞麟在《桃花扇》中饰侯朝宗　何红玉供

桂剧《桃花扇》同样以李侯爱情为主线，演绎了腐败无能的南明王朝建立到覆灭的历史，发扬了原著的爱国主义精神，开头就效仿了原著"先声"一出，借剧中人物"伶工"之口讽刺反动政府当局：

> 伶工：……我大明王朝一个唱小丑的便是。
>
> 内声：你是明朝人，今年多大岁数了？
>
> 伶工：不折不扣，三百三十三岁。
>
> 内声：你怎么活得那么长呢？
>
> 伶工：因为我脸皮厚。
>
> 内声：你从哪里来？
>
> 伶工：我从南京来。
>
> 内声：南京怎么样了？
>
> 伶工：和三百年前一样了。①

① 季华：《教育人民，打击敌人——略谈欧阳予倩的桂剧〈梁红玉〉和〈桃花扇〉的战斗性》，《广西日报》，1962年9月28日。

该剧 1939 年在桂林演出的 300 年前，恰好是南明王朝建立和覆灭（1645）的时代，"和三百年前一样"则是讽刺公开叛国投敌的汪精卫汉奸政府。接着"伶工"又痛骂对老百姓重重苛捐杂税的政府、鱼肉乡民的土豪恶霸，这些都是直接映射蒋介石反动政府、地方军阀和土豪劣绅。该剧在当时引起了强烈的反响，由于它锋芒毕露，直指腐败的当局和汉奸卖国贼，在连演 33 场后，被时任国民党反动政府桂林市市长的苏新民下令禁演。1940 年 3 月和 1943 年 9 月桂剧实验剧团在桂林重演《桃花扇》。1940 年 3 月 8 日，著名戏剧家田汉在桂林南华戏院观看桂剧实验剧团演出的《桃花扇》，并于观后赋诗赠欧阳予倩。①

桂剧《桃花扇》用弹腔演唱，侯朝宗由老生扮演，改本嗓演唱，开了桂剧小生由小嗓改本嗓的先河，同时借用了京剧甩发，是桂剧甩发表演的开端。《桃花扇》成为桂剧各个剧团的保留节目，1956 年广西桂剧艺术团根据孔尚任原著《桃花扇》和欧阳予倩的同名话剧再度改编成桂剧《桃花扇》，并参加1959 年广西桂剧艺术团赴京参加国庆 10 周年演出，作为献礼节目之一。

3.《木兰从军》演出情况

桂剧《木兰从军》是 1939 年欧阳予倩根据自己 1938 年的同名电影剧本改编而成，讲述了花木兰女扮男装代父从军、抗敌救国的故事。"在主题上，《木兰从军》和《梁红玉》相似，都提倡女权，妇女参战抗敌；在形象塑造上，花木兰和梁红玉一样，是一位英勇杀敌的巾帼英雄。但该剧涉及了许多新鲜现实的问题，如外敌入侵的最根本原因、'内乱'与'外患'的关系在剧中用最通俗简单的语言说明。"② 该剧在回答"为谁打仗"的问题上毫不含糊，即在异族入侵时替国家出力打击强盗，代表了当时千万百姓坚决抗日的心声。该剧还涉及团结新兵与老兵问题，以及改善应征军人的待遇问题，可以说这些

① 田汉诗为《诗赠欧阳予倩》，共有七首，其一："无限缠绵断客肠，桂林春似雨潇湘；善歌常羡刘三妹，端有新声唱李香。"其二："小时爱听哀江南，白发歌里泪未干；试展桃花旧时扇，艺人心似美人丹。"其三："黄河滚滚接长江，天堑何尝便福王；太息党人碑百尺，替他胡马造桥梁。"其四："百年养士竟何之，不少忠贞板荡时；应是和敌提男气，呕心常爱写蛾眉。"其五："阁部精诚转石头，高家兵马发扬州；出师未捷身先死，未必秦淮秉烛游。"其六："莫将褒贬等闲看，人物千秋几个完？君子小人争一看，文聪未作满洲官。"其七："国策如山不可磨，一时阮马竟如何？江山渐复人心剑，何必新亭涕泪多。舞断歌残已四年，秦淮寒月泣苍烟；天涯犹有春娘在，不唱摩登燕子笺。"《中国戏曲志·广西卷》，中国 ISBN 中心，1995 年，第 531 页。

② 朱江勇：《桂剧研究》，广西师范大学出版社，2013 年，第 103 页。

都是通过历史剧来回答当时的"现实"问题。

1941—1946 年桂剧实验剧团多次公演该剧，欧阳予倩在排演该剧时一方面注重发挥桂剧传统艺术特色，如剧中花木兰病中呓语、思家舞剑等场景，着意发挥桂剧朴实、细腻、唱做相辅、以文带武、边唱边打的特色；另一方面，欧阳予倩在艺术上进行了多方面的革新，如吸收了京剧、梆子、话剧以及北方说唱艺术等多种艺术样式来丰富桂剧的表现力。

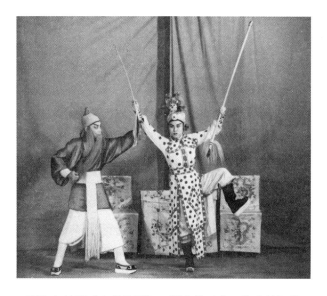

1953 年桂剧《木兰从军》　　黄艺君（右，饰木兰）供

据当时就读于广西戏剧改进会戏剧学校的学生章文林回忆，《木兰从军》一剧曾为蒋介石演出过，他曾撰文《蒋介石看桂戏，老百姓躲空袭》[①] 讲述此事。1943 年秋末一个下午，桂林市响起了凄厉的防空警报声，戏校学生乱作一团，都想跑进山洞，但是教员要学生们原地待命，不久一辆车头插有宪兵队旗子的大卡车驶入学校，教员召集学生 30 多人带好化妆品上车。车开到艺术馆后，学生在守门宪兵搜身检查后进入后台，此时广西戏剧改进会桂剧实验剧团艺人已在化妆，戏校校长欧阳予倩忙着指挥大家装置布景，要各个部门做好演出工作，原来晚上要为军政长官演出《木兰从军》。台下前五排椅子已撤

离，摆着两张垫着虎皮的大靠椅，旁边两条过道的红地毯延伸到台前。

当晚7：30前后，官员绅士们在观众席坐满，欧阳予倩在第二排就坐，上场的演员们都准备好了：小飞燕方昭媛（饰花木兰）、露凝香秦志精（饰刘元度）、刘玉轩（饰木兰父）、刘万春（饰周包）、肖仲达（饰王泗）、廖万全（饰武成）、何建章（饰哈利可汗）。等了几十分钟后，突然听到一声"起立"口令，全场起立，蒋介石在一群人（陈诚、何应钦、白崇禧、黄旭初等国民党要员）拥簇下进入剧场，他走到前排向周围人示意，脱下军帽坐定，演出开始。"戏演到第四场，花木兰在从军途中，夜宿风店，打抱不平，怒斥押解犯人上前线充军的武成贪赃枉法克扣军粮的罪行。这节戏，欧阳老暗刺时弊，语言犀利，大义凛然。演员演得很有激情，大幕一落，蒋介石便起身走了。蒋离开不久，台后的宪兵也陆续撤下，演出还是照常进行。"①

（八）西南剧展中的桂剧演出

1944年2月15日下午3时，"西南剧展"暨艺术馆新厦落成典礼在艺术馆礼堂隆重举行，晚上7时举行西南戏剧工作者联谊大会，广西戏剧改进会桂剧实验剧团以《离乱婚姻》参加了文艺演出联欢活动。《离乱婚姻》是欧阳予倩根据桂剧传统剧目《世隆抢伞》改编而成，联欢活动当晚演出该剧时突然停电，演员借助观众用手电筒投向舞台的灯光，才继续把戏演完。② 桂剧是"西南剧展"中唯一有机会参加展出的广西地方戏曲剧种，正式参演的桂剧剧目一共8出，演出时间和地点如下。

2月16日晚，"西南剧展"演出展览开始，首场由广西戏剧改进会桂剧实验剧团在第二展览场——国民戏院演出欧阳予倩编导的《木兰从军》。③ 2月17日晚，桂剧实验剧团在艺术馆正式演出《牛皮山》（蒋桂芳、万年金）、《女斩子》（云中鹤、桂枝香）、《献貂蝉》（东渡兰、比翼鸟）、《李大打更》（黄一怪、小桃梅）四出标准桂剧。2月18日"西南剧展"桂剧演出的最后一

① 章文林：《蒋介石看桂戏，老百姓躲空袭》，见《柳州市戏曲史料汇编》，《中国戏曲志·广西卷》编辑部，1988年，第194—196页。

② 申辰：《桂剧在"西南剧展"中》，见《广西地方戏曲资料汇编》（第一辑），《中国戏曲志·广西卷》编辑部，1985年，第57页。

③ 首场演出《木兰从军》的演员表如下。花木兰：方昭媛（前）、尹羲（后）；木兰父：贺炎、彭月楼；木兰母：方龙车、常花仙；花玉兰：小珠、唐园珍；花木棣：王继珍；刘元度：王盈秋、秦志精；李元辉：金凤仙；王泗：肖仲达；周苞：刘万春；老百姓：周玉萱；媒婆：筱金武；哈利可汗：何建章；司琴：秦少梅；打鼓：胡四一。

天，桂剧实验学校演出欧阳予倩编导的《人面桃花》，启明科班演出两出传统折子戏《秦王吊孝》和《失子成疯》。

"西南剧展"是以"配合抗日战争宣传"的桂剧《木兰从军》拉开帷幕的，欧阳予倩的改编为了宣传抗战、鼓舞人心，在剧中着力表现了花木兰的英勇与智慧。《人面桃花》一剧则是欧阳予倩根据平（京）剧改编成桂剧的，有人在评论"西南剧展"中上演这出戏时充分肯定了该剧的艺术特点：

> 平剧与桂剧的分幕及场口，以及人物剧情完全一致。唯平剧的唱段较多，腔调亦多变化；然剧情则不及桂剧之细腻。桂戏的腔调虽不及平剧，然比老桂戏之一调到底者已有进步，且唱做同时表演，故趣味浓厚，不觉单调沉闷。桂戏与平剧相比，桂戏中间又多了几种舞姿、几种优美的身段、几个雅俗共赏的动作。末后杜宜春还阳时，又增加了八个仙女的歌舞，更为生色热闹，所以桂戏《人面桃花》实比平剧高明得多，这是后来居上的成功杰作，也是欧阳先生新桂戏中最佳的演出。①

当然，也有人对"西南剧展"中的桂剧展演剧目有不同意见，最有代表性的是署名为"本朝古人"的作者发表《剧展中桂剧的商讨》对参展桂剧剧目和演员阵容颇有微词，尤其是针对桂剧实验剧团的《桃花扇》和桂剧学校的《木兰从军》两出戏流露出不满和较为偏激的情绪：

> 这两出戏可以代表桂戏了吗？这两出戏正是此剧展主持人欧阳公编导的，可以名之为"新桂戏"，或可说是"海派往戏"，绝对不能代表桂戏，也代表不了桂戏。据我所知的情形而言，桂剧学校的《木兰从军》，至今尚未排完，不学得纯熟，哪能演出？怎能演得好？《桃花扇》女主角饰侯朝宗的王盈秋、饰风骚泼辣郑妥娘的张佩露都在柳州，女主角李香君，或可由小金风饰演，而另一主角小飞燕亦在柳州，李贞丽或可由如意珠屈就，然牛牵马棚，还是代表不了桂戏。②

① 陈志良：《人面桃花——旧剧新话》，《力报》，1944 年 5 月 30 日。
② 本朝古人：《剧展中的桂剧商讨》，《力报》，1944 年 2 月 17 日。

以上显然是作者看了 2 月 12 日《力报》刊载《剧展节目全部排空》消息后所发言论，消息中桂剧只有《桃花扇》和《木兰从军》参加展览演出，这与后来桂剧实际上演的剧目有较大出入，文中作者继续说："有目共睹，有口皆碑的好桂戏，俯拾皆是。目前将这两出新戏来表演，似敷衍塞责，失去自主之权，处处受人支配，寄人篱下。'改进'桂戏云乎哉！"① 显然流露出作者对桂剧改革持一种保守的观点。但是在演员阵容安排上，作者认为"此次剧展之演《桃花扇》，如果演员齐了，可算为新桂戏的代表，即备一格。学生之表演《木兰从军》，似乎尚早。最好能多演些老戏，以为桂戏的代表。若不向柳州调用演员，则在桂林的优秀中，须要量才而用，使各名角有表演最好的桂戏的机会"②。这种看法无疑是有道理的。

（九）振业桂剧团的桂剧演出③

1946 年，桂剧著名艺人方昭媛（小飞燕）、王盈秋（庆丰年）在柳城县大埔镇召集 30 余人组建振兴桂剧团，该剧团是桂剧历史上第一个共和班。④ 剧团开始上座率不高，执行前台后台分成之后，演员们的收入仅能够维持最低生活水平，但是方昭媛和演员们同舟共济，演员们吃豆腐乳也没有散班。

经过方昭媛、王盈秋等人的努力，剧团发展到 60 余人，成为一时桂剧名伶汇集的剧团。主要演员有旦行方昭媛（小飞燕）、余振柔（桂枝香）、龚琴瑶（如意凤）、黄艺君（时年 10 岁）、颜玉英、廖燕翼（时年 12 岁）、小芙蓉等，生行王盈秋（庆丰年）、蒋金凯、陈宛仙等，小生行梁启笑（筱梅芳）、刘少南、萧砚青（金凤仙）、苏飞麟、何佩芳等，净行周兰魁、王凤威、蒋金亮等，丑行谢金巧、秦幻秋、艾光卿等，老旦唐明卿，职员（左右场人员）有张大科、罗连生、覃万忠、张茂生等。

该剧团演出的剧目有《天门阵》、《金光阵》、《吕布与貂蝉》、《双界牌》、

① 本朝古人：《剧展中的桂剧商讨》，《力报》，1944 年 2 月 17 日。
② 本朝古人：《剧展中的桂剧商讨》，《力报》，1944 年 2 月 17 日。
③ 本节参考了王昌明、庞绍元《柳州市振业桂剧团》，见《柳州市戏曲史料汇编》，《中国戏曲志·广西卷》编辑部，1988 年，第 45～47 页。
④ 最初，振兴剧团受柳江戏院经理李冠华、黄镇华的邀请在戏院演出，前三个月演出票房收入归戏院，院方按照合同付给剧团包银，因演出淡季戏院无利可图，三个月后改为前台（戏院）和后台（剧团）分成。后台经理先后由桂剧艺人陈忠桃、肖仲达担任，演出总管为王盈秋，后台收入剧院自行分配。

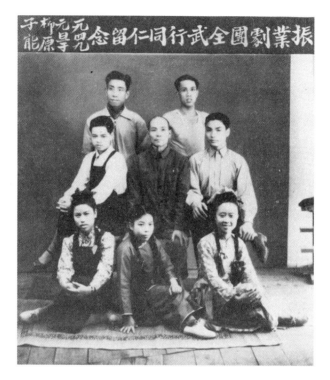

振业桂剧团武生行合影　黄艺君供

《双奇配》、《薛平贵与王宝钏》（上下本）、《粉妆楼》（上下本）、《春秋配》、《摇钱树》、《闹东京》、《珍珠塔》、《五岳图》、《诛仙阵》、《李旦凤姣》（三本）、《薛仁贵》（上下本）、《五代荣》《二度梅》（三本）、《龙凤配》、《混元镜》、《七剑书》、《血手印》、《上寿飘海》、《上梁山》等，以及连台大戏《莲花帕》《三门街》《双珠凤》《钟无艳》《薛家将》《杨家将》《包公狄青》《孟丽君》《文素臣》《西语记》等。该团的一大特色是恢复了抗战时期欧阳予倩编导的桂剧《人面桃花》《渔夫恨》《梁红玉》《木兰从军》等新桂剧。由于剧团经济困难，这些新桂剧的服装、花饰都是用彩纸剪贴，但是无论导演、表演、唱腔，还是舞美、灯光都展示了新桂剧的艺术魅力，得到柳州广大观众的好评。

　　该剧团后来在柳州娱乐戏院演戏，1949 年柳州解放前夕停演过一段时间，柳州解放后三天（1949 年 11 月 28 日）率先恢复演出。1950 年 3 月，该剧团一部分演员参加河北商场戏院桂剧班，还有一部分参加天马戏院桂剧班，王盈

秋带领一部分演员组建南苑戏院桂剧团，振兴桂剧班解散。

（十）义青桂剧团的桂剧演出

义青桂剧团是桂剧史上少有的由中学生成立的桂剧团，其背景是1948年荔浦中学学生会受国民党反动派三青团控制，成立所谓"白鹰话剧团"，该剧团演出《野玫瑰》、演唱《何日君再来》等腐败的节目。荔浦中学部分受进步思想影响的中学生看不惯学生会的做法，毅然成立了义青桂剧团，周举勤任团长，沈文龙任导演，演员有李治斌、蒙赐高、周仲玎、何玉芳、秦秋庆、莫金玉、潘泽仁等30多名各个年级的学生，该剧团还联合荔浦县荔城同乐社的司鼓赖子满、主胡李允生、小生伍正初等协助演出。义青桂剧团演唱《取长沙》《女斩子》《宁武关》《双阳追夫》《单别窑》《文正降妖》《武家坡》等传统桂剧剧目，其中《取长沙》寓意人民解放军渡江胜利并南下解放全中国。最有趣的是，义青桂剧团在学校打了搜刮地皮的伪国大代表荔浦中学校长——赖玉璞的加官，让他吐出了二百银元。

义青桂剧团还曾到荔浦马岭为救灾进行义演，演出每张票卖银毫肆角，但是校方以不通过学校为由被马岭常备队出面禁止，学生义演回校后一部分被学校开除，一部分受到留级的待遇。

（十一）桂柳青年桂剧团的桂剧演出

1947年冬，桂剧艺人黄颐（黄一怪）在柳州组织30余人组建桂柳青年桂剧团，因演员多来自桂林、柳州两地得名。主要演员有黄颐、李子华、王泽民、曾妙仙、唐明刚、纪月明、阳韵来、韦金侠、李宝玉等。该团演员大多年纪轻、功夫好，所以演出剧目以武打戏出名，如《三岔口》《八蜡庙》《火烧铁公鸡》《排寨打擂》等都是该剧团的看家好戏。

该剧团是属于共和班性质，在演出收入分配上根据演出分工评出等级拿钱。其中武打演员受到特殊待遇，收入也较高，管班黄一怪除了拿一份演出收入之外，还可以得到一份管班的专门收入。该团主要在柳江、鹿寨、永福、荔浦、阳朔、钟山、贺县、灵山、临桂等地演出，其中在贺县演出时间最长、影响最大。1949年2月，贺县当地一个桂剧戏班——国瑞科班的瑞彩、瑞红、瑞龙、瑞凤、瑞武、瑞云仙、瑞刚、瑞雄、阳春龙等演员加入该团，演员数量增加到70余人，一起以"桂林青年桂剧团"名义挂牌演出，先后在八步、贺县两地演出70多天，尤其以《排寨打擂》一戏深受群众喜爱。但是好景不长，当地戏班有怕被外来戏班"吃掉"的顾虑，同

年 4 月两班在贺县分开。1949 年年底，由于土匪活动频繁，剿匪部队出于安全考虑限制了桂柳青年桂剧团的演出活动，剧团在永福县解散。

第三节　清末至民国时期桂剧各行当代表性名家的演出

清末至民国时期桂剧班社众多、名家迭出，可以说是桂剧发展的一个高峰时期。就表演而言，这一时期各个行当都有杰出的表演艺术家，他们很多都代表着桂剧表演艺术的高峰。[①] 至今桂剧界还流传着这些表演艺术家的技艺：有驰名湘桂的"黑头大王"于秀琪，出科于清道光二十六年（1846）资源县中峰乡开办的"秀字科班"，他和著名男旦刘秀娥的表演绝技广为流传；有桂剧舞台"双绝"——"戏状元"蒋晴川与何元宝，两人曾在桂林靖江王城土地庙同台演出《柴房分别》（蒋饰李旦，何饰凤姣），以唱做俱佳、身段优美、情意绵绵、表演细腻轰动桂林城，被时人称为"双绝"，蒋、何二人在桂剧发展史上都具有特殊的贡献和地位；有被康有为称赞的一枝花（《芙蓉谏》中饰晴雯）；还有演活了角色被观众称赞的"活马超"粟文廷、"活孔明"杨兰珍、"活马刚"周兰魁、"活武松"曾爱蓉、"压旦"林秀甫，以及抗战时期的桂剧"四大名旦""四大名丑"等。

清末至民国时期桂剧各行名家代表人物有于秀琪、刘秀娥、蒋晴川、何元

① 清末以来的桂剧名伶，部分名单参考丘振声《清末以来已故桂剧名伶志》，见《桂林文史资料》（第七辑），1984 年，第 65—109 页。该名单以 1984 年为限，列出清末以来已故桂剧名伶 132 人：大喜美、小喜美、胡德全、大七仔、德禄、仁苟、福满、沙板钱、诸三苟、大宝、蒋晴川、五师太、王满、老金、曾金宝、李禄禄、萧明云、罗满子、齐双福、蒋伯川、何元宝、林秀甫、一枝花、周梅甫、唐玉池、苏荣兰、雷明花、袁兰舫、六麻子、马老二、李三苟、江凤仙、高子秀、蒋老五、曾八、白奶仔、欧万魁、赵大、徐青山、刘吉甫、曾老二、蒋福高、汪福亮、李玉亮、李福龙、明才、小崔、盘老东、徐明甫、金莲子、粟文廷、汤宝善、蒋云甫、周宝龙、王宝杰、邓宝珠、鲁太喜、李步云、七弦琴、比翼鸟、南天竹、李重阳、白演荣、李冠荣、曾爱蓉、蒋品高、陈长青、琼荣、朱培荣、张大科、廖万泉、熊兰芳、周兰魁、杨兰珍、黎绍武、李仪芳、刘少南、阳瑞昌、李百岁、宾菊清、杜木生、蒋先松、周仙鹤、唐仙蝶、艾光卿、贺最合、贺云龙、黄冠华、一封书、青峰剑、杜有如、满庭芳、一斛珠、桂枝香、小桃红、月中仙、半天飞、黄淑良、王盈秋、李芳玉、蒋惠芳、曾少轩、莫绮云、蒋金凯、蒋金亮、黄甫庆、龙金勇、余金瑞、邓瑞祯、谢玉君、刘万春、刘长春、秦少梅、张乔德、蓝田玉、凤凰鸣、秦志精、花中仙、何芳馨、邓芳桐、蒋芳琪、马玉珂、周庆福、金小梅、小飞燕、赵若珠、唐清兰、颗颗珠、梁启笑、如意凤、廖燕翼、张志豹。

宝、粟盛槐、一枝花、周梅圃、黄甫庆、欧万魁、七弦琴、周宝龙、周仙鹤、刘仪高、刘少南、黄淑良、马玉珂、玉峰侠、朱培荣、唐金祥、蒋芳琪、黄芳龙、郑青雄、陈忠桃、熊兰芳、阳瑞龙、苏飞麟、玉芙蓉、杜木生、肖仲达、贺炎、李云碧、李芳玉、刘民凤、凤凰书、凤凰鸣、周兰魁、月中仙、王盈秋、蒋金凯、蒋金亮、刘长春、花蝴蝶、白凤奎、青锋剑、蒋惠芳、云中鹤、刘才胜、唐敬璋、南天柱、东渡兰、颗颗珠、多宝橱、赛叫天、小梅芳、周仙鹤、白演蓉、刘玉萱、邓瑞祯、曾素华等，他们大多数在新中国成立后仍然活跃在桂剧舞台上。

一　清末至民国时期桂剧生行代表性名家

（一）何元宝

何元宝，生平不详，湖南人，桂剧名角，初学旦脚后改小生。光绪十八年（1892）与蒋晴川在桂林组织瑞祥班，光绪二十四年（1898）与林秀甫随唐景崧到上海，光绪二十八年（1902）又与林秀甫在桂林凤北路创办景福园，桂剧班社在经常流动性演出中固定下来，开创了桂剧在戏院营业演出的历史。宣统二年（1910），何元宝组织原瑞祥班人员参加陈利东在凤凰街三皇庙创办的世镜园，民国元年（1912）又与林秀甫、刘吉甫等人受聘于桂剧第一个女科班——福珍园①。何元宝唱做俱佳，做工尤其细腻，拿手戏有《柴房分别》《世隆抢伞》《断桥会》《桂枝写状》等。

（二）"活马超"粟文廷

粟文廷（1869—1928），原名盛槐，桂林资源中峰人，出科于老刘家中班（1874年创办）。光绪十八年（1892），粟盛槐参加蒋晴川组织的瑞祥班，是该班当场生角，拿手戏有《大战潼关》《夜战马超》《马超打城》等，他唱做俱佳，能文能武，在台上能发十几种不同的笑，并且一笑可以笑出十二连声，这时台下一片叫好声，银元纷纷投上舞台。

粟盛槐不仅演技高超，而且舞台作风严肃认真，一次在桂林演出，正值三九寒冬，他身穿的六层衣甲被汗湿透五层。因粟盛槐演马超戏最拿手，被誉为"活马超"。

因为演技出色，粟盛槐还被鼎鼎大名的广西总督陆荣廷收为干儿子。1910

① 桂林绅士杨树荣、周锡侯，玩友杨鼎臣等在桂林打狗巷创办。

年，陆荣廷丧子，其妻因此郁郁寡欢，陆荣廷请戏班到家里演出为妻子解忧，其中粟盛槐扮演的马超尤受陆家称赞。此外，粟盛槐长相尤其像陆荣廷的儿子，陆妻便请陆荣廷出面要收粟盛槐为干儿子。第二天，粟盛槐收到陆府的请柬，知道事情原委后，粟盛槐备了礼品前往陆府，拜陆荣廷夫妇为干爹干娘，陆荣廷为粟盛槐改名为"粟文廷"。

（三）"活孔明"杨兰珍

杨兰珍（1891—1946），桂林平乐县张家人，桂剧著名生行演员，出科于兰斌小社，外号"十八精"，唱做俱佳，文武皆能，天生一副高亢清脆的"左嗓"，拿手戏有做功戏《六部大审》《孔明拜斗》《阴五雷》、唱功戏《空城计》《曹福走雪》《宫门挂带》、武功戏《杨衮教枪》《马超打城》。

杨兰珍出科后在柳州、融安一带演出，仍然虚心好学，曾到湖南参师。1938 年开始在桂林西湖酒家、高升戏院任当场生角。杨兰珍突出的表演绝技是演《六部大审》《宫门挂带》等戏时用的胡须功，当角色激愤时，他双手的拇指和食指捏住左右两边须，用腕脉功夫往上一提，两边须自然飘到了纱帽翅子上，将愤怒之情表现得淋漓尽致。

1942 年杨兰珍到平乐怡乐戏院演出，1944 年日本入侵平乐，他到贺县一带演出，1946 年病逝。

（四）"须生泰斗"蒋金凯

蒋金凯（1905—1978），桂林兴安县人，桂剧著名生行演员。蒋金凯出生于梨园世家，他自幼随父亲蒋老炳学艺，1921 年入荔浦马岭金石声科班学生行。蒋金凯勤学苦练，在黑夜中以香火转动练习眼神，因此擅长运用眼神表达人物真实的内心情感。年轻时蒋金凯嗓音洪亮，但是后来倒嗓，他博采众长，苦练左嗓，最终成为唱做俱佳的演员，被誉为"须生泰斗"。蒋金凯的拿手戏有《杨衮教枪》《二堂放子》《清风亭》《柳刚打井》《打侄上坟》《打骡会友》《宁武关》等。

蒋金凯 20 世纪三四十年代就驰名桂剧艺坛，表演上重做工，积极吸收京剧艺术和同行的长处，台风和个人气质都受到观众称赞。蒋金凯参加过广西省戏剧审查委员会的剧目审查和"改良"工作，抗战胜利后，他组织流散桂剧艺人成立和平桂剧团，并在桂林三明戏院演出，成为抗战胜利后第一个恢复演出的剧团。

1951 年蒋金凯当选为广西戏曲改进委员会委员，1956 年被推荐为桂剧传

蒋金凯（1957年）

蒋金凯　莫若供

统剧目鉴定委员会委员。1952 年，蒋金凯与妻子梁启笑（桂剧名小生，艺名小梅芳）合演《杨衮教枪》参加中南区第一届戏曲观摩演出，获表演三等奖。1954 年，蒋金凯任广西省文联戏剧部部长，1955 年任广西艺术团副团长等职。

（五）开创生行本嗓唱法的刘少南

刘少南（1903—1977），桂林人，艺名仪玉，桂剧著名生行演员。1913 年，刘少南入蒙山凤仪园科班学花旦，后改小生，拜刘吉甫、杜福祥为师。

刘少南文武皆能，擅长演周瑜、赵云等桂剧小生角色，出科后在桂林、平乐以及湖南等地演出，受到观众的欢迎。他开创了将桂剧小生子嗓传统唱法改为本嗓唱法的先河，所以有"桂剧小生改唱本嗓由刘创始"的说法。

1922 年，刘少南随顺天乐班到广州、潮汕等地演出，遇海啸后班子解散回桂林，在东旭戏院演出。1945 年，刘少南参加柳州的振业桂剧团，1950 年后在柳州市桂剧团工作。1955 年刘少南将传统桂剧《翠花顶桌》整理改编为《翠花送信》得到好评，1956 年桂剧传统剧目鉴定委员会期间他演出了《三思斩狐》《狄青斩蛟》《朱砂印》等多年失传的剧目。1959 年后刘少南调至广西戏曲学校任教。

（六）"活武松"曾爱蓉

曾爱蓉（1891—1960），桂林平乐源头街人，15 岁入芙蓉词馆（"蓉字科

班"），习小生并以短打武戏为主，学艺严肃认真，拿手戏有《打狮子楼》《火烧翠云楼》《拦江救主》《林冲夜奔》《武松打店》《金莲调叔》《马武夺魁》《刘高抢亲》《大闹酒楼》等。曾爱蓉出科又拜徐青山为师深造，辗转于南宁、柳州、梧州、桂林以及湖南等地演出，其短打武戏受到同行和观众的好评，因在《打狮子楼》中塑造武松出色，威严孔武、正直刚烈、造型优美，被誉为"活武松"。

曾爱蓉　李六二供

曾爱蓉在《刘高抢亲》的表演中出色展示了桂剧小生行的罗帽功。帽顶是一个布扎的圆球，演员在表演时将人物喜、怒、哀、乐的情感变化随着圆球的摆动表现出来。曾爱蓉饰演的刘高将罗帽圆球甩得恰到好处，非常传神。

曾爱蓉传徒授艺以严格著称，他培养出风靡一时、文武双全的桂剧名伶赵若珠（艺名庆顶珠）。因曾爱蓉对徒弟严格要求，无论是赵若珠平时训练中还是场上演出不对，曾爱蓉都会用马鞭打她，所以赵若珠在桂剧界的绰号叫"打不死"。

新中国成立后，曾爱蓉在桂剧"文字科班"任教，1960年病逝。

（七）"桂剧才子"黄淑良

黄淑良（1898—1958），桂林人，桂剧著名生行演员、编剧。黄淑良自幼从塾师启蒙，后在广西陆军小学和广西法政学堂就读，北伐战争期间，他在李烈钧部任副官。北伐后黄淑良弃政从艺，拜刘吉甫为师学生行，并很快享有声誉，拿手戏有《张松献图》《审头刺汤》《傲考醉写》《刘备哭关》《搜孤藏孤》等。

黄淑良的表演以做、念见长，他注重刻画人物的同时，还不断改进传统的表演程式。黄淑良有较高的文化素养，除了从事表演和组织过群芳圃、锦乐女科班之外，他还编过《莲花帕》《笔生花》《三门街》《玉蜻蜓》等几十本连台大戏，被誉为"桂剧才子"。

新中国成立后，黄淑良积极参与戏曲活动，整理改编《合凤裙》等十几个剧本，并于1956年担任广西省桂剧传统剧目鉴定委员会副主任。

（八）"无舫不成戏"的袁兰舫

袁兰舫（1893—1944），桂林恭城县人，桂剧著名旦行演员。袁兰舫14岁入兰斌小社学旦脚，他功底扎实，唱念做打样样娴熟，弥补了因身材高大扮相稍逊的缺憾。袁兰舫的拿手戏有《雄黄阵》《斩三妖》《杏元和番》《双拜月》等。

袁兰舫的唱腔甜美，尤其擅长表现闺门女性缠绵悱恻的情感，表演技巧上无论是花旦还是正旦，他都刻意求工，以打舌花、锁双眉、翎子功和跑圆场等功夫闻名。桂剧界流传最广的是袁兰舫在民国初年与湖南名旦苏荣兰、桂剧名旦林秀甫合演《斩三妖》《杏元和番》《双拜月》等剧，以及他演《雄黄阵》。如"他饰演《雄黄阵》的白娘子时，善于打舌花，口含假发尾端，通过吐气，抖动发尖，宛如蛇舌出口，神态逼真"①。加上袁兰舫不同凡响的唱腔，将白娘子的温柔缠绵表达得淋漓尽致，因而在桂林、平乐、富川都流传着"无舫不成戏"的说法。

20世纪二三十年代，袁兰舫除了在广西演出，还应聘到湖南祁剧班演出，在湖南也有较大的影响。

（九）桂林的"梅兰芳"——熊兰芳

熊兰芳（1890—1964），桂林平乐人，桂剧著名生行演员。熊兰芳15岁入兰斌小社学小生，两年后登台演出，他擅长武戏文做，扮相俊美，唱念俱佳，因名字与梅兰芳相同，被誉为桂林"梅兰芳"。熊兰芳的拿手戏有《三气周瑜》《翠花顶桌》《武松打店》等。

熊兰芳出科后，到富川一带搭班演出，不久到桂林和园演出，同时拜唐玉迟为师，后任和园科班、人和园科班教师，一边演出一边授徒，培养了像秦志精（艺名"露凝香"）这样的小生行名演员。民国期间某一天晚上，熊兰芳在桂林三个戏院接连演出《三气周瑜》，名噪一时。

① 《中国戏曲志·广西卷》，中国 ISBN 中心，1995 年，第 572 页。

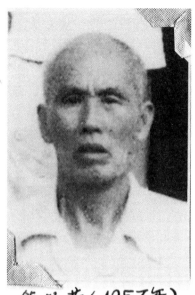

熊兰芳（1957年）

熊兰芳　莫若供

新中国成立后，熊兰芳先后在平乐县桂剧团、桂林市桂剧团演出，1952年参加中南区第一届、全国第一届戏曲观摩会演。1953年任桂剧训练班小生行教师，1959年后调至广西戏曲学校任教。

（十）"桂剧活宝库"刘长春

刘长春（1913—1983），桂剧著名艺人，11岁拜赵元卿为师学老生，因嗓音不好以武老生为主，并得到桂剧名老生徐青山的亲传。刘长春的拿手戏有《秦琼卖马》《孙膑追魂》《凳打石垒》等。

刘长春的记忆力惊人，他几乎能把桂剧所有剧目的大小角色，甚至表演动作都基本记下，熟悉桂剧音乐全部曲牌，并能弹、拉、吹、打，被誉为"桂剧活宝库""活字典""记佬"。此外，刘长春还学了京剧成套的武功把子。1941年，刘长春加入欧阳予倩领导的桂剧实验剧团，参加了《桃花扇》《木兰从军》《搜庙反正》《胜利年》等剧目的排演，得到欧阳予倩的高度赞扬。

新中国成立前，刘长春曾在仙乐科班任教，1953年起他先后在桂剧训练班、融安桂剧团、广西戏曲学校任教，培养了大批优秀桂剧人才。教学上，刘

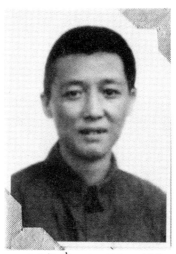

刘长春（1957年）

刘长春　莫若供

长春因材施教、诲人不倦，被学生称为"桂坛良师""艺苑严师"。1983 年刘长春在录制《孙膑追魂》的过程中因病去世。

（十一）"文武全能"苏飞麟

苏飞麟（1914—1987），兴安县溶江镇人，原名苏广仁，艺名碧云霄，绰号"罗成"，桂剧著名艺人。苏飞麟出身贫寒，少年时期跟父亲学纸扎工艺的同时，还在父亲的影响下看戏，14 岁登台"票演"得到高度赞扬。

1930 年，苏飞麟因客串《辕门射戟》（饰吕布）得到唐少云的赏识。1932 年，苏飞麟入碧云科班（唐少云等人在桂林开办）学艺，取艺名为碧云霄，拜名小生刘仪茂、蒋宝芬为师。苏飞麟出科后，与"桂剧才子"黄淑良、凤凰鸣（颜锦艳）、杨兰珍等人搭班在桂林、柳州、平乐、八步等地演出。在桂中、桂北一带，苏飞麟演的《长坂坡》《辰州打擂》《刘高抢亲》《借赵云》《狮子楼》《火烧向荣》（剧中饰张家祥或向荣）等武戏深受广大观众的欢迎，成为广大观众熟悉、喜爱的演员。

1940 年以后苏飞麟先后与颗颗珠、蒋金凯、小梅芳、桂枝香等名演员，在东旭、三明、群众等戏院同台演出。1943—1949 年，"苏飞麟在桂林东旭、三明戏院上演自编、自导、自演的六十余本连台大戏《孙悟空》座无虚席，山城轰动，名噪一时，年轻的苏飞麟凭借自己的才华在梨园崭露头角，为他之

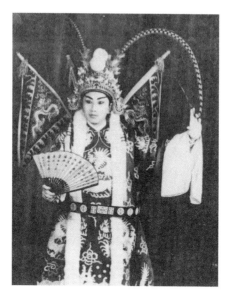

苏飞麟在《白门楼》中饰吕布　何红玉供

后在艺术上的造诣和在桂剧界的影响奠定了基础"①。苏飞麟凭借在小生行深厚的表演艺术造诣被誉为"文武全能"。

　　1951—1955 年，苏飞麟率广西明星桂剧团、广西桂林市桂剧一团赴湖南、湖北演出，受到当地观众的热烈欢迎。除了桂剧艺术，苏飞麟还擅长曲艺，他参与编导、演出了《进村之前》《轻装上阵》《借牛》《小保管上任》《打铜锣》等现代彩调剧、文场戏，并向曲艺演员传授戏曲表演技艺。1984 年，中国艺术研究所录像收藏了他的《黄鹤楼》《芦花荡》《金精戏仪》等代表性剧目。

（十二）蒋惠芳

　　蒋惠芳（1905—1980），兴安县犁田圩人，桂剧著名艺人。蒋惠芳祖父曾在桂剧状元蒋晴川戏班做事，其父蒋昌源、叔父蒋庆川皆为桂剧艺人。蒋惠芳 11 岁开始在戏班跑龙套，12 岁拜胡行云为师，由于父亲和叔父相继去世，他不得不四处搭班演出。蒋惠芳戏路较宽，净、生（小生）、丑都演，他的拿手

　　① 朱江勇、李娟：《文武全能留后世，德艺双馨溢梨园——纪念著名桂剧表演艺术家苏飞麟先生诞辰一百周年》，《桂林日报》，2014 年 10 月 12 日。另《西南晚报》（1949 年 8 月 3 日）刊发过题为《武打小生善演"孙悟空"的苏飞麟》的文章，文中写道："他最擅长的角色，要以武小丑更有特色，他有滑稽的表情、诙谐的白口、令人笑破肚皮的做作，这样一来，他便在全武行戏的场合中，于是大显身手呢，最近他很精彩的玩意儿，以演孙悟空一角，蛮是叫座。"

戏有《九件衣》《连升店》《纪信替死》《六部大审》《火烧棉山》《三家福》《祭头巾》《济公传》《梁红玉》《夜雪访普》《红绫袄》《捉放曹》等。

蒋惠芳嗓音洪亮，吐字清晰，行腔很有特色，在舞台上塑造了净、生、丑多个行当的众多人物形象。如《九件衣》中的县官，土地改革时蒋惠芳在广西某地演出该剧，观众对他演的这个角色恨之入骨，他险些被民兵用枪打伤。抗战期间，蒋惠芳被选为桂林文艺界代表赴昆仑关战场慰问演出。1952年，蒋惠芳参加中南区第一届戏曲观摩演出，1953年加入桂林市桂剧改进一团，后随团去南宁组建广西桂剧艺术团，同年随广西桂剧艺术团赴朝鲜慰问演出。

蒋惠芳参与《比目鱼》《天官判》《七郎打擂》等传统桂剧剧目的整理改编，他的《夜雪访普》《红绫袄》《捉放曹》被中国唱片社录制成唱片。

二　清末至民国时期桂剧旦行代表性名家

（一）著名男旦刘秀娥

刘秀娥（1831—1867），桂林资源中峰人，出科于清道光二十六年（1846）创办的秀字科班，他嗓子好、身材好、皮肤白皙，是桂剧早期著名的男坤角。刘秀娥的入门戏是《斩三妖》，拿手戏有《目连戏》《美女梳头》《伐木斩子》等。咸丰元年后刘秀娥在湖南一带搭班演出，同治年间在桂林北门关帝庙、广东会馆双台挂牌演出。

关于刘秀娥，桂剧界流传最广的一是他在桂林演出时被师兄于秀琪接飞叉相救；二是"刘秀娥七梳美女头"；三是刘秀娥持双伞跳桂林北城门。同治五年（1866），刘秀娥与师兄于秀琪在桂林北门关帝庙演出，因第一次进城演出，不免紧张，演出时他处处小心，但是偏偏出了小差错。刘秀娥演"美女梳头"被点演七次，他想来想去想不通错在哪里。后来同行点破，他才明白在演梳头一场戏时少吐了一次口水，中国古代封建时期的闺女，不论是大家闺秀还是小家碧玉，都会在扎完辫子之后吐一次口水，这种表演虽然在舞台上表现不雅观，但是在当时却被作为做工到不到家的评判标准。第七次演出时，刘秀娥吐了口水，台下热烈鼓掌喝彩。

同治六年（1867），刘秀娥在桂林广东会馆演出，会馆离桂林大盐商李丹臣家不远，李丹臣的六儿媳年轻貌美，喜欢看戏，刘秀娥早在桂林北门关帝庙演出时就与她有交往，刘秀娥经常坐青布轿子到李府拜访她。在广东会馆唱戏，刘秀娥与李丹臣的六儿媳来往更方便，更加密切。一日，两人在房中约

会，李丹臣的六儿子突然闯入，刘秀娥急中生智顺手拿起房门背后两把洋布伞夺命而逃，六儿子率领盐工追赶，眼看追到鹦鹉山北城门，有人喊"快关城门，捉拿奸夫！"刘秀娥只得飞身上了城门头，双手甩开洋布伞跳下二丈多高的城墙，逃回资源中峰，不久一气身亡，时年 36 岁。

（二）"戏状元"蒋晴川

蒋晴川（1854—1896），桂林兴安县犁头圩人，自幼随父亲学艺，擅演花旦，同时也精通小生，因为能演戏多、戏路广、扮相秀丽，被观众和同行称为"戏状元"。清光绪八年（1882）蒋晴川受英辅臣之聘，在桂林璎珞小社任教，清光绪十八年（1892）又与何元宝在桂林组织瑞祥班，该班收罗了桂北、湘西的粟文廷、汤宝善、喜仔、汪三仔、蒋老五、蒋老八等众多名角，风靡一时。

（三）"压旦"林秀甫

林秀甫（1869—1957），原名林景春，桂林人，著名桂剧旦行表演艺术家。林秀甫入卡斌小社学戏，拜各路名师学艺，曾拜祁剧艺人周双魁，桂剧名旦蒋晴川、名小生蒋静川、名老生德全、名净曾老三为师，并深得各位师傅真传。因他戏路宽广，刀马、闺门、青衣、褙褡（即丫环戏）戏样样娴熟，唱念俱佳，而且擅长人物形象和内心刻画，大有压倒各路旦行演员之势，所以被誉为"压旦"，在桂北和湖南久负盛名。林秀甫的拿手好戏有《斩三妖》《秀楼赠塔》《老虎吃媒》《打雁回朝》《法场祭奠》《穆桂英大破天门阵》《草桥关》《拾柴跌涧》《花田错》《抢伞》等。

林秀甫演技精湛，桂剧界至今流传着他民国初年在桂林与湖南名旦苏荣兰、广西名旦袁兰舫同台演出《斩三妖》一剧，苏扮大妖妲己，林扮二妖王氏，袁扮三妖喜妹，水牌挂出后桂林全城轰动，演出时万人空巷，三位名旦各展技艺，台上"跑圆场，走三角，台步细密、平稳，只见裙带飞舞，宛如腾云"[1]。还有在 1932 年 6 月 10 日夜，"压旦"应桂林各界之请，在国民戏院客串，引起轰动，有署名"焰生"者写诗四首赠"压旦"。[2]

林秀甫还对桂剧表演艺术有独到见解，他提出了桂剧演员"五色忌讳"

[1]　《中国戏曲志·广西卷》，中国 ISBN 中心，1995 年，第 554 页。

[2]　其一："登场谁识古稀仙，风韵犹存半老妍。四月江城花落尽，相逢总说李龟年。"其二："台湾弓剑忍焚埋，天海归舟费遣排。志士凄凉词客老，梨园新曲有君偕。"其三："两粤三湘幕府开，将军耀武战归来。桂卢江水霓裳夜，子弟云鬓赖培栽。"其四："五十年间眼底过，死生兴替等春婆。白头休说开元事，落力台前为我歌。"《中国戏曲志·广西卷》，中国 ISBN 中心，1995 年，第 527 页。

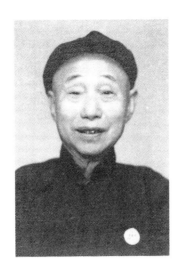

"压旦"林秀甫　李六二供

原则，即忌红脸、忌青筋、忌黑板、忌白字、忌黄腔，从演员的心理、嗓音、容颜、念白、音色等方面对桂剧表演做出了严格的要求，成为桂剧表演理论的宝贵遗产。1952 年，林秀甫随中南戏曲代表团参加全国第一届戏曲观摩大会，获中央人民政府文化部颁发的荣誉奖状。

清光绪以来，林秀甫多在桂林演出，他曾在唐景崧组织的"桂林春班"演出，还专程去上海观摩其他剧种的表演艺术。1902 年他与何元宝在桂林创建了第一个桂剧戏院——景福园，开创了桂剧在戏院演出的历史，并对桂剧服饰、化妆等方面进行了改革，桂剧剧场和舞台艺术面目从此焕然一新。

林秀甫对桂剧的贡献还体现为他培养了众多的桂剧人才，他从事桂剧表演艺术 75 年，先后参加和组织过小卡斌班、人和班、桂林春班、芙蓉词馆、景福园、和园、福增园、凤仪园、光明小社等，抗战期间还在欧阳予倩建立的广西省戏剧改进会附设的戏剧学校任教，可以说艺徒满天下，他的得意弟子颜锦艳（艺名凤凰鸣）被誉为桂剧"旦脚状元"，位居 20 世纪 30 年代桂剧"四大名旦"之首。

（四）"桂海名珠"一斛珠

一斛珠（1899—1926），桂林人，原名刘素贞，桂剧著名旦行演员。1913 年一斛珠入桂林和园甲班学艺，出科时演出《虹霓关》（饰东方氏）受到好评。一斛珠不仅扮相秀美、武打精湛，而且马步齐密起风，唱做俱佳，拿手戏

有《三元贵子》《闹严府》《断桥会》《烤火下山》。

1919 年，一斛珠嫁给广东督军副官吴景生后随夫赴天津，因吴代表陆荣廷出席沈阳会议时被杀，一斛珠为谋生改学京剧。一斛珠重上舞台后，观众难辨其原为桂剧演员，誉满京津一带，被誉为"桂海名珠"。1925 年，一斛珠应开封剧场之聘赴河南演出。1926 年因病逝世。

（五）"文武双全"白莲子

白莲子（1908—1948），原名李月氏，桂林兴安县人，桂剧著名旦行演员。白莲子自幼在兴安大榕江学艺，出科后在兴安、全州，以及湖南邵阳、衡阳一带演出。白莲子拿手戏有《桂枝写状》《虹霓关》《杀四门》《斩三妖》《赶潘》《绣楼赠塔》。

白莲子扮相俊美、嗓音柔和，表演手法细腻，注重用声音传神和表达人物的内心情感。白莲子无论是闺门旦还是青衣、刀马旦都享有盛名，在桂剧旦行中与"四大名旦"之首的凤凰鸣齐名，被誉为"文武双全"。

白莲子还热心传艺，培养桂剧人才，桂剧名旦尹羲得到过她的真传。

（六）名旦周仙鹤

周仙鹤（1890—1945），湖南祁阳人，桂剧著名旦行演员。周仙鹤自小在祁剧"仙"字科班学旦行，攻老旦，也擅长媱旦，与名丑唐仙蝶同科。周仙鹤的拿手戏有《造八珍汤》《太君辞朝》《浪子收尸》《黄泉见母》《开弓吃茶》《攀松救友》等。

周仙鹤唱做俱佳，演出认真严谨，20 世纪 20—40 年代在桂林演出，名噪一时。周仙鹤练就了"长时间提气和运腔的绝招，如演《造八珍汤》一剧，当唱到'辞别了常太太——我出府门'一句时，'太太'二字的拖腔，能长脱不断"。[①] 周仙鹤在《太君辞朝》中字字珠玑、句句铿锵的演唱，把佘太君自杨家投宋以来屡遭奸贼陷害，仍忠心报国乃至八子为国捐躯的满腔悲愤如泣如诉地表现出来。在老旦戏《浪子收尸》一剧中周仙鹤扮演大娘，他把大娘怀着冤屈的心情去收枉死儿子尸首时惊、恐、怨、愤的情感表现出来，颤抖的右手握着一把燃烧的香，左手扛着一张草席，凭借慢慢摇动的香火在漫漫荒野里寻找尸首。

1945 年周仙鹤染病去世。

① 《中国戏曲志·广西卷》，中国 ISBN 中心，1995 年，第 566 页。

（七）桂剧"四大名旦"

20 世纪三四十年代，桂剧界有公认的桂剧"四大名旦"之说。桂剧"四大名旦"分前期和后期，前期"四大名旦"分别为颜锦艳（凤凰鸣）、谢玉君（如意珠）、小桃红、余振柔（桂枝香）；后期"四大名旦"分别为谢玉君（如意珠）、方昭媛（小飞燕）、尹羲（小金凤）、李慧中（金小梅）。

1.　"旦脚状元"颜锦艳

颜锦艳（1907—1972），桂林人，桂剧著名旦行表演艺术家，艺名凤凰鸣，绰号"洋耗子"。颜锦艳 11 岁入"仪园凤凰女科班"，3 年科班期间勤学苦练，唱、念、做、舞基本功样样出色，出科时在桂林玉皇阁首演《断桥会》（饰白素贞）得到观众称赞。颜锦艳的拿手戏有《斩三妖》《女斩子》《秀楼赠别》《莺莺饯别》《昭君出塞》《杏元和番》《大劈棺》《拾柴跌涧》《打雁回窑》等。

颜锦艳（1957 年）

颜锦艳　莫若供

出科后，颜锦艳在柳州、宜州、桂林一带演出，她在舞台上塑造人物形神兼备、情感细腻真挚，尤其是台上马步四平八稳，步子又细又快，在《斩三妖》中饰演苏妲己时，跑马步行云流水，连背旗都不会闪动一下。颜锦艳的唱功精湛，用她自己的话来说唱时就像猫儿咬耗子一样，既不要咬得太死，也不可全部放松。颜锦艳的表演被观众誉为"百看不厌""盛世之音"，时人赠她"旦脚状元"的称号。20 世纪 30 年代，她被誉为桂剧"四大名旦"之首，

还与谢玉君、桂枝香一道被誉为桂剧旦行"三鼎甲"。著名桂剧表演艺术家黄艺君（颜锦艳的学生）认为，颜锦艳的表演艺术独具一格，可以称为桂剧表演艺术的一个流派——"凤派"。

颜锦艳能够取得突出的成绩，首先是勤学苦练，她回忆说："我在科班三年，开始天天练慢步。每天早上天还未亮，就在三寸宽的木板或半边竹筒上行走，不能滑出板外。慢步练好了，才练马步，跑圆台（即跑圆场）连续跑七八个圈，要求细密……坚持到底，时时想到怎么练好马步，甚至入了迷，就是做梦也还在跑马步。所以现在跑起马步来闭上眼睛也不会出错，两腿还有劲，并不感到吃力。"[1] 其次是把握人物形象，表演为塑造人物形象服务。颜锦艳说："我觉得演好苏妲己，最难掌握的是人妖的形象，妲己与《闹洪州》的穆桂英、《虹霓关》的东方氏虽都是以蟒靠旦应工，但是她们之间却有着人与人妖的根本不同点……表现妲己一定要注意掌握妖中带媚、妖中带武，既有美女的娇柔体态，也有女将的英武神姿，但是她毕竟是人妖，必须保持她的'妖风'，而'马步起风'正是在这出戏中起到了突出妲己的人妖形象的显著作用。"[2]

颜锦艳为桂剧培养了许多人才，抗战胜利后她在融安县召集了流亡桂剧艺人近60人，组成以她名字命名的"凤凰鸣"班；1946年在荔浦成立了荔乐桂剧团；1947年又办锦兴科班，她亲自任教培养人才。新中国成立后颜锦艳调至广西桂剧艺术团，1953年参加中国人民第三次赴朝鲜的慰问演出，1959年调至广西戏曲学校任教。

2. 谢玉君

谢玉君（1908—1982），桂林人，艺名如意珠，绰号"天辣椒"，桂剧名旦，其父为桂剧名旦林秀甫。谢玉君1岁多时父母离异随母亲生活，10岁入人和园女科班习花旦，拜周梅圃、徐青山为师，擅长花旦和褶裙旦，嗓音清脆嘹亮、表演细腻，后改青衣，显示了自己的才华。谢玉君的拿手戏有《桃花装疯》《打樱桃》《黛玉葬花》《女斩子》等。

谢玉君在桂剧界久负盛名，无论是20世纪20年代的桂剧"四大名旦"还是抗战时期的桂剧"四大名旦"，她都名列其中。她的《黛玉葬花》（与秦志精

① 颜锦艳：《谈〈斩三妖〉中苏妲己的表演》，见《桂剧表演艺术谈》，广西壮族自治区戏剧研究室编，1981年，第2页。

② 颜锦艳：《谈〈斩三妖〉中苏妲己的表演》，见《桂剧表演艺术谈》，广西壮族自治区戏剧研究室编，1981年，第7页。

谢玉君　莫若供

合演）、《女斩子》（与王盈秋合演）都被时人大为赞赏。1932 年，广西省成立
戏剧审查委员会"改良"桂剧，谢玉君被聘为审查委员会成员。1936 年，桂剧
一度凋零，谢玉君和一些桂剧艺人一起组建群众戏院和榕城戏院。1938 年，她
参加欧阳予倩主持的广西戏剧改进会，和王盈秋、尹羲等作为桂剧实验剧团的主
要演员。谢玉君在欧阳予倩整理改编的桂剧《梁红玉》（饰梁红玉）、《桃花扇》
（饰李贞丽）等中，充分发挥了善唱的特长，深得欧阳予倩先生和广大观众的好
评。田汉 1939 年在桂林观谢玉君演《断桥》后，写诗赠她："剑佩戎装对舞腰，
非常时节可怜宵；鉴湖破碎雷峰倒，忍听珠喉唱《断桥》。"①

　　新中国成立后，谢玉君参加了广西桂剧艺术团，1953 年赴朝鲜慰问演出。
1960 年，欧阳予倩重新看谢玉君表演时赠诗给她："珠圆玉润曲翻新，赤帜歌

　　①　朱江勇：《桂剧研究》，广西师范大学出版社，2013 年，第 222 页。

坛八桂珍。意境弥高情更远，愿君长驻艺林春。"① 1965 年，谢玉君调至广西戏曲学校任教，为桂剧培养了大量人才。

3. 小桃红

生卒年均不详，祖籍湖南，桂剧著名旦行演员。1913 年入桂林和园甲班学习花旦，出科后名噪一时，被誉为桂剧"四大名旦"之一，但不久辍演。1956 年在桂剧传统剧目鉴定会期间，小桃红表演《贵妃醉酒》《三元贵子》等戏，唱做俱佳，风采依然不减当年，有人写诗《观小桃红演〈贵妃醉酒〉》称赞她："沉香亭北倚栏人，想见当年富贵春。天子多情偏善妒，待儿献媚却工颦。癫狂醉态风姿好，宛转歌喉曲调新。往事如烟曾识面，依稀飞燕是前身。"②

4. 桂枝香

桂枝香（1905—1975），桂林人，原名余振柔，桂剧著名旦行演员。1913 年入桂林和园甲班学习小丑，后改学花脸。1917 年桂枝香又参加共和乐班改学花旦、青衣，拜胡行云、方三九为师。桂枝香 9 岁开始登台表演，嗓子宽阔，吐字清晰，在共和乐班四年名声大振。桂枝香以唱见长，拿手戏有《三娘教子》《法场祭奠》等。

不幸的是桂枝香所处军阀混战年代，女艺人经常遭到侮辱，她被迫蛰居家中与杨某结婚，杨某不准桂枝香从艺，她难求生计。1926 年桂枝香与丈夫离异后辗转于宜山、柳州等地演出，1937 年回桂林后，桂枝香在同乐、国民、新华、新世界、东旭等戏院演出，被誉为桂剧"四大名旦"之一。她在桂林花桥附近的东旭戏院演出《孟丽君》《粉妆楼》《笔生花》等连台本戏，许多戏迷为之倾倒。抗战胜利后，桂枝香辗转于柳州、桂林等地演出。

1952 年，桂枝香随中南区代表团到北京参加第一届全国戏曲观摩演出。1959 年调至广西戏曲学校任教。

5. "小飞燕"方昭媛

方昭媛（1918—1949），桂林大圩人，艺名小飞燕，桂剧著名旦行演员。方昭媛的养父方华亭是梨园世家，因此她幼承家学，5 岁开始拜湖南著名旦脚福欢师傅学戏。方昭媛勤学苦练，不足 10 岁就在桂林西湖酒家首次登台演出，

① 《中国戏曲志·广西卷》，中国 ISBN 中心，1995 年，第 593 页。
② 《中国戏曲志·广西卷》，中国 ISBN 中心，1995 年，第 535 页。

在《水淹》中饰白素贞，给观众留下了深刻的印象。方昭媛的拿手戏有《哑子背疯》《晴雯补裘》《大杀四门》《贵妃醉酒》等。

方昭媛（右）与何艳珠　李六二供

方昭媛虽然嗓音欠佳，但是吐字清晰、身段优美、武功深厚、表演细腻，所以她的表演艺术被世人称道，如在《贵妃醉酒》中饰杨贵妃被誉为"活贵妃"；在《大杀四门》中饰刘金定，每杀一门就使用不同的兵器和舞蹈；在《晴雯补裘》中将晴雯塑造得栩栩如生；《哑子背疯》则是一个人扮演两个角色，20世纪40年代某日，小飞燕与其他三位名旦颗颗珠、何艳君、金小梅在桂林西湖酒家戏院同台演出该剧，无论扮相还是唱功与腿功，小飞燕都艺高一筹，给人留下深刻的印象。抗战时期，舞蹈家戴爱莲观看了小飞燕的演出后，对她的表演十分赞赏。

方昭媛积极参加欧阳予倩的桂剧改革，得到欧阳予倩的多方指导，"昭媛"就是欧阳予倩帮她改的名字。方昭媛在欧阳予倩编导的桂剧《木兰从军》中饰花木兰（与谢玉君、李慧中、尹羲轮流扮演），抗战时期她被誉为桂剧"四大名旦"之一。1944年桂林沦陷后，方昭媛宁愿卖菜度日也不为日军和汉奸演戏，并随身藏带砒霜，如落入敌手则以死相拼，保持崇高的民族气节。

1946年，方昭媛与王盈秋在柳州组建振业桂剧团，之后又回桂林搭班演出。1949年，方昭媛与桂林高中一教师恋爱受到家庭百般阻扰，激愤之余，方昭媛服砒霜自杀，桂剧一代名伶凋谢，时年31岁。

6. 李慧中

李慧中（1913—1955），祖籍湖南东安，艺名金小梅，桂剧著名旦行演

员，其父为桂剧著名小生李步云。李慧中做工极好，嗓音虽有欠缺，但她善于运用，唱起来韵味十足，她的拿手戏有《秦王吊孝》《背娃进府》等。

抗战期间，李慧中积极参加欧阳予倩的桂剧改革，在桂剧实验剧团演出。李慧中敏而好学，欧阳予倩很赏识她，为她取名"慧中"。李慧中在欧阳予倩编导的桂剧《桃花扇》中饰郑妥娘，给当时的观众留下了深刻的印象，被誉为桂剧"四大名旦"之一。

新中国成立后，李慧中由桂林调至广西桂剧艺术团，1955 年在广州演出时不幸病逝。

7. 尹羲

尹羲（1920—2004），桂林人，原名素贞，艺名小金凤，桂剧著名旦行演员。尹羲 10 岁入桂林小金科班，拜袁润荣为师，初学武小生，后因伤改学旦角。出科后，尹羲随师父在草台班演出，16 岁回桂林后在南华戏院演出。

尹羲 杜宝华供

尹羲在桂剧艺术上勤于探索、博采众长，形成了既活泼稳健、细腻真挚，又爽朗明快的艺术风格，新中国成立后她成为桂剧界最具代表性的演员之一，在桂剧舞台上塑造了许许多多鲜明的人物形象，如《拾玉镯》中的孙玉姣、《梁红玉》中的梁红玉、《西厢记》中的崔莺莺等。尹羲的拿手戏有《拾玉镯》《闹严府》《三司会审》《柴房分别》《梁红玉》《桃花扇》《人面桃花》《木兰从军》《武则天》《洪宣娇》《二堂放子》《红河烽火》《西厢记》《开步走》等。

抗战时期，尹羲积极参加马君武和欧阳予倩的桂剧改革。马君武（尹羲义父）观尹羲演出《三司会审》和《柴房分别》两剧后，曾写诗两首赠她，其一《三司会审》："忆昔当年情义长，一别数载恩难忘；妾自凋零郎自责，鲛绡泪湿跪公堂。"① 其二《柴房分别》："含情脉脉在柴房，愁锁蛾眉离恨长；欲缓行期郎不得，从来薄幸是君王。"② 田汉 1939 年在桂林观尹羲演《戏凤》后赠诗："玉为肌骨水为神，如此当炉信绝伦；绿酒盈樽纤手奉，敢将下等待军人。"③ 她在欧阳予倩编导的桂剧《梁红玉》中饰梁红玉（与谢玉君、李慧中、方昭媛轮流扮演），给观众留下了深刻的印象，被誉为桂剧"四大名旦"之一。有人评价尹羲表演的《拾玉镯》是全国的冠军，其他剧种无与能比。诗人陈迩冬还认为尹羲演的《下宛城》同样无人能比，他说《下宛城》中尹羲"演的那个角色，文武戏双全，在戏中要连续打几个筋斗，别人打不得，演到这场戏就要用替身，只有小金凤可以一人演到底，用不着他人代替。我想，这应该又是一绝了"。④

新中国成立后尹羲曾任广西桂剧团团长、广西戏曲学校校长等职务。1952年，尹羲以《拾玉镯》（与刘万春、秦志精合演）参加第一届全国戏曲观摩演出大会，荣获表演一等奖，该剧后来摄制成电影。

尹羲著作比较集中地收入《尹羲表演艺术谈》（广西艺术研究所编，中国戏剧出版社，1990 年）。

三 清末至民国时期桂剧净行代表性名家

（一）"黑头大王"于秀琪

于秀琪（1831—1900），驰名湘桂的名净，因在《张飞滚鼓》中擅吐雾演张飞而被称为"黑头大王"，此外还身怀难度高、惊险刺激的"打叉"绝技。清同治十三年（1874），于秀琪与刘九等开始任教于资源中峰乡"老刘家中班"，培养了粟盛榶、粟盛楷、粟盛槐、天螺丝等桂剧演员。

同治四年（1865），于秀琪在平乐府粤东会馆演《张飞滚鼓》震惊四座，成为桂剧界佳话。开始平乐某桂剧班子在粤东会馆演出，观众点了一出《张

① 《中国戏曲志·广西卷》，中国 ISBN 中心，1995 年，第 530 页。
② 《中国戏曲志·广西卷》，中国 ISBN 中心，1995 年，第 530 页。
③ 朱江勇：《桂剧研究》，广西师范大学出版社，2013 年，第 222 页。
④ 魏华龄、李建平：《抗战时期文化名人在桂林》，漓江出版社，2000 年，第 678 页。

飞滚鼓》，戏班无人能演此戏，班主为了保住戏班的声誉，连夜火速派人到资源请于秀琪帮忙。于秀琪到了平乐后，戏班人看到他的相貌：颈下长着斗大的一个甲状腺肿瘤，左膀高右膀低，左脚长右脚短，大家都暗暗叫苦，这模样能演好戏吗？但是粉牌早已挂出，明晚特聘驰名湘桂的黑大头于秀琪主演《张飞滚鼓》，而且平乐府水陆商贾沿街父老皆奔走相告。

　　第二天晚饭后，管班人催促各位师傅上台，于秀琪却回到后台坐在大衣箱上滋滋地抽旱烟，管大衣箱的人见他的举动后不悦，觉得此人随便乱坐不懂班规，一定是一个半桶水的货色，并把此事告诉了管班人。管班人说："今天恐怕全班要毁在这人手里了！"管班人无奈地告诉于秀琪说就要打开台了，于秀琪这才笑着说："好，打开台！"开台锣鼓是"三炮擂花"震天动地，后台忙乱不已，但是于秀琪依然坐在一角抽烟，开台打完后他还没有动静，管班人心急如焚向于秀琪打躬作揖说快一点，于秀琪又抽了一斗才磕掉烟灰，起身将随身包打开，拿出了戏靴、垫肩，穿好水裤，水衣，扎好靠腿，穿好高底戏靴，戴上蝴蝶额，左耳挂上须口，右手将红黑白三色分在五指上，左手拿着点了火的旱烟，在马门候场命令打锣鼓。管班人命司鼓开场，此时锣鼓喧天，于秀琪跳出马门，一张口把藏在肚子里的烟用气功放出，台上霎时间浓烟四起，一个雄赳赳气昂昂的张飞站在舞台上。原来，于秀琪用化妆将自己的不足全部都弥补了，颈下的甲状腺被胡须遮住了，特制的左靴子底厚六寸、右靴子底厚八寸，垫肩也将两肩膀平衡了，所以在台上马步稳健，驰名湘桂。

　　于秀琪还擅长打叉①绝技，同治五年（1866）他的师弟刘秀娥在桂林演出，其中有打叉一出，因叉手与刘秀娥有旧怨，刘秀娥特意请师兄于秀琪在台下保护自己。演出中叉手打了一百零四叉，还有四叉，当第一百零五叉出手时，于秀琪看到出手不正，飞身上台接住钢叉，并对叉手说："朋友，你的叉还不够熟练，我替你打完最后三叉火叉。"演出结束后，叉手当场拜于秀琪为师，并与刘秀娥和好。于秀琪被誉为"叉王"，在武冈府（湖南）、桂林府、

　　① 打叉是桂剧一项具有高难度技巧、带有恐怖与刺激效果的舞台艺术，这项绝技的表演含有浓厚的因果报应色彩。桂剧表演打叉有以下几种情况：一是开新台（踩新台）的仪式，必须跳"灵官"和打叉（一般是杂叉和花叉）。二是宣扬阴曹地府的轮回惩罚和形容战斗激烈拼搏的剧情中演出，前者如《目连戏》的"大叉刘四娘"，表演"打大叉"或"飞叉"，《岳飞传》里"叉长舌妇"，《观音戏》"叉肖二嫂"，这类打叉动作快、叉数多、惊险刺激；后者如《打采石矶》《打祝家庄》等戏的打叉，这类打叉一般动作慢、叉数少。此外，打叉者还要"耍獠牙"，即演员将长两寸左右的野猪牙或老母猪牙含在嘴里，不时横竖吞吐，并且哇哇大叫，造成阴森恐怖的气氛。

平乐府一带声名远扬。

同治五年于秀琪在平乐府演出打叉，至今在桂剧界广为流传。他被重金聘请在平乐演出《目连戏》中《打碗回煞》一出，演出前一天晚上，于秀琪偷偷来到宏伟美观的新戏台看叉位，结果发现被大红纸包得严严实实的柱子不是杉木，而是生毛竹，于秀琪暗暗叫苦，心里恨那些缺德的会首们，因为打叉时叉扎不进毛竹，会伤到台下的观众，到时无法收场。于秀琪回住处拿了木工用的钻头，按叉位在毛竹柱子上钻好孔后，重新将红纸糊好。第二天戏班按照演打叉戏的规矩，踩着高跷抬着一口棺材游街，晚上演到《打碗回煞》时，于秀琪将一个碗打碎，壮了戏班人的胆，台上"叉王"于秀琪追赶刘十四娘上场，刘十四娘批头散发刚跑到左边台柱，"叉王"一个飞叉过去正中叉位，会首们惊叫要观众们躲开，没有想到左右两边打满七十二叉，每一叉都丝毫不差，稳如泰山。接着戏演到过"奈何桥"，"叉王"又漂亮打完"乌龙绞柱"的三十一叉，最后又圆满结束三叉火叉，台下鞭炮夹着暴风雨般的掌声结束了演出。

（二）"活马刚"周兰魁

周兰魁（1891—1973），平乐沙子街人，12岁入"兰斌小社"，初习须生，后改习花脸，师从于宝龙、林飞雄等。周兰魁身材高大，嗓音洪亮，戏路宽广，水衣、褶子、长靠、蟒袍等戏皆能，拿手戏有《马刚带镖》《斩雄信》《淮营讲邦》等，因《马刚带镖》中塑造马刚出色，剽悍有力、义勇双全，被誉为"活马刚"。

周兰魁出科后在平乐、柳州一带演出，民国十年（1921）随"顺天乐班"到广州、潮汕等地演出，回广西后曾在南宁演出。抗战期间，欧阳予倩看了周兰魁等五名花脸同台演出后，对他称赞不已，称他为桂剧"花脸王"。新中国成立前周兰魁在柳州、桂林等地活动，并在桂祥科班、光明科班任教，新中国成立后任教于广西戏曲学校。

（三）"开脸第一"李冠荣

李冠荣（1891—1972），桂林平乐人，桂剧著名净行演员。1907年，李冠荣入平乐蓉津芙蓉词馆学净行，拜周宝龙为师，开蒙戏为桂剧净行的代表戏《孟良搬兵》（"红搬"）、《牧虎关》（"黑搬"）、《沙陀国》（"白搬"），李冠荣拿手戏有《徐杨三奏》《打龙棚》《雁门提潘》《秦府抵命》等。

李冠荣在舞台上善于用不同的表演塑造不同身世、不同性格的人物，充分

揭示人物的内心世界，他的行腔和发音都颇具特色，尤其是所绘脸谱为人称道。李冠荣画的脸谱既美观又突出人物的性格，而且能够画出同一个人物五六种不同时期的脸谱，被誉为"开脸第一"。

新中国成立后，李冠荣坚持演出，后任教于广西戏曲学校。

（四）名净杜木生

杜木生（1904—1979），生于桂林，艺名"木生花"，桂剧著名净行演员。杜木生自幼随父亲杜福祥（出科于璎珞小社，后执教于和园甲班）学戏，12岁入和园甲班习净行。他能根据人物性格与剧情形成自己的表演风格，他的拿手戏有《芦花荡》《孟良搬兵》《夜战马超》《黄魏降汉》《吴汉杀妻》《大闹广东城》《御河洗马》等。

杜木生（右）与妻子小翠桃　杜宝华供

1921年，杜木生跟随顺天乐班到广州、潮汕等地演出，因剧团遭遇海啸解散。回广西后，杜木生与熊兰芳、凤凰鸣、唐仙蝶、桂枝香、月中桂等在桂林演出，抗战期间又到临桂、两江、义宁等地演出。杜木生的表演形成了自己的特色风格，唱腔是特有的中喉，不火不燥、亮中带柔；表演身段根据人物性格和剧情变化。如较有代表性的是杜木生饰《芦花荡》中张飞这一角色，首先，他根据剧情改变了张飞的扮相，他说："老本子里，张飞的扮相是扎'硬靠'、穿高底靴的。我觉得这样限制了演员在规定情境中的表演，也不见得很合理。因为戏里的张飞不是大张旗鼓摆开阵势和吴军打硬仗，而是奉了孔明之命带领少数精壮士卒，埋伏在芦苇河港中，出其不意去拦截周瑜。因此我把张

飞的扮相改为穿'短打'、扎绑腿、着芒鞋。"① 其次，改变张飞简单的"猛"的形象，杜木生认为张飞性格是粗中有细、勇敢机智，坦率中有思考，只有根据《芦花荡》的戏情、戏理表现张飞的性格，才能让观众信服鲁莽的张飞能够气倒狡猾的周瑜。再次，根据张飞性格和剧情，创造了独有的"月中擒兔"和"蝴蝶采花"造型②，"前一个身段表现张飞对完成任务有充分的信心。他把周瑜比作一只入了网的兔子，手到必擒。这个身段是我从'计就月中擒玉兔'这句诗中得到启发而创造的。后一个身段表现张飞对周瑜十分藐视和无情的嘲讽。他把周瑜比作一朵春花，虽然娇艳，但很快便要萎谢——经不起孔明的一激再激，必不久于人世了"③。

新中国成立后，杜木生入桂林市桂剧改进二团（后任团长），1965 年退休。

四　清末至民国时期桂剧丑行代表性名家

一般来说，桂剧表演以生旦为主，但是丑角戏也不少，剧中的丑角性格复杂多样，如蠢子丑《父子烤火》（自私自利，只会钻老子"空子"的奸蠢）、《秦舅拜门》（自以为聪明，做出来才知道自己蠢的老实蠢）、《火烧姚干》（爱吹牛皮又怕死的猛蠢）等，和尚丑《和尚辞庵》（值得同情的和尚）、《东坡游湖》（书生式的和尚）、《长眉寺》（不风流、不快乐，也不悲哀的安分和尚）、《杨雄杀妻》（带有风流味的坏和尚）等，褶子丑《乙保写状》（洞悉官场弊窦、精明干练，有一定正义感和是非感念，但又怕损害自己利益而明哲保身的讼棍）、《李大打更》（朴实敦厚的李大），媱旦丑《拾玉镯》（刘奶婆）、《开弓吃茶》（陈妈妈）等，官衣丑《议剑刺董》（武戏文演、丑戏正演的曹操）等，方巾丑《活捉三郎》（淫棍张文远）等。

丑角戏虽然不像生行旦行戏那样红火，但是从演技和受观众欢迎程度上讲，丑角戏有其独特的魅力。桂剧界丑行演员中有"四大名丑"之说，即唐

① 杜木生：《我怎样演〈芦花荡〉中的张飞》，见《桂剧表演艺术谈》，广西壮族自治区戏剧研究室编，1981 年，第 63 页。

② "月中擒兔"动作要领为：双手背身后，两臂成圈形状，挑左腿，背向观众，身体向右倾斜，头稍向右歪；"蝴蝶采花"动作要领为：左手撩须平肩，右臂缩起靠胸，手向右前方指出，突起小指，头歪起靠右肩，目视小指。

③ 杜木生：《我怎样演〈芦花荡〉中的张飞》，见《桂剧表演艺术谈》，广西壮族自治区戏剧研究室编，1981 年，第 65 页。

仙蝶（和尚丑）、刘万春（婳旦丑）、蒋云甫（别名蒋老八，蠢子丑）、艾光卿（褶子丑），另外与"四大名丑"同一时期的邓芳桐、黄甫庆、邓瑞祯，以及新中国成立后的筱兰魁皆为桂剧丑行名家。

（一）"和尚丑"唐仙蝶

唐仙蝶（1896—1974），湖南宁远县人，早年入湖南祁阳仙字科班学戏，博闻强记又灵巧聪明，他的表演生动幽默又不哗众取宠，步法和身段都独具一格，常演"蠢子戏"与"和尚戏"，以和尚戏见长。唐仙蝶的拿手戏有《长眉寺》《男辞庵》《送礼上山》《瞎子观灯》《刘二扣当》《张旦借靴》等，20世纪40年代他在桂林有"金牌小花脸"之称。

唐仙蝶在丑戏表演艺术上有较高造诣，也有着独特的见解和独创，他在《杂谈丑的表演》一文中说："怎样才能学好戏呢？我的看法是：第一要艰苦锻炼……第二要'挖油'，就是要善于吸收别人好的东西……第三要善于听取别人的意见，注意观众的反映。"[①] 唐仙蝶认为要演好丑戏不是很简单的事情，不仅要生、旦、净、丑一把抓，而且要善于观察生活中的人，如瞎子、跛子、烂仔等，他们走路的步态和说话的神情都要细心观察。他还根据自己的长期舞台积累总结演戏的要诀："演戏要带戏出场，不是带人出场。要懂得我扮这个角色在剧中的地位是重要、中要，还是次要。要懂得剧中人物的性格特点。出去站着、坐着、不讲话等等都要配合剧情，这样才能把一个戏演好。"[②] "演戏最忌'演重'和'演戳'。演重了，观众就腻烦，不新鲜；演戳了，没留余地，引不起观众动脑筋。尤其是丑角演得'淫而不露，丑而不露'。"[③] "所以，丑角的插诨打趣要结合剧情。因为笑使观众更懂戏，懂得你的这个角色，而不是为了笑而逗笑。要是这样，何不如把一个疯婆拉得台上演？"[④] 唐仙蝶还总结了演好戏的三个字：神、目、身。神就是戏中人物的性格特点、心理活动；目就是眼神和面部表情；身就是一站一架，一招一架。

① 唐仙蝶：《杂谈丑角的表演》，见《桂剧表演艺术谈》，广西壮族自治区戏剧研究室编，1981年，第87页。
② 唐仙蝶：《杂谈丑角的表演》，见《桂剧表演艺术谈》，广西壮族自治区戏剧研究室编，1981年，第88页。
③ 唐仙蝶：《杂谈丑角的表演》，见《桂剧表演艺术谈》，广西壮族自治区戏剧研究室编，1981年，第88页。
④ 唐仙蝶：《杂谈丑角的表演》，见《桂剧表演艺术谈》，广西壮族自治区戏剧研究室编，1981年，第89页。

唐仙蝶在舞台上注重区分人物出身、性格，根据这些不同有区别地演出。以唐仙蝶演和尚戏《和尚辞庵》为例，之前师傅教的是一出丑陋下流的戏，演员在台上的演出淫荡下流，经常受到观众的责骂。唐仙蝶演该戏却是不一样的效果。首先他认为剧中和尚的遭遇很值得同情，是受了封建迷信的毒害才被送去当和尚的，所以要把握分寸，不能把这个人物演坏，不把这个丑角演"丑"，这样人物的内心情感、思想矛盾就很清楚了。其次，唐仙蝶结合人物的性格，注重这出独角戏的唱腔美和舞蹈美，和尚出场半忧半喜，门外青山绿水，蝶飞莺舞，和尚唱道："对对黄莺弄巧，双双紫燕含泥，贪花蝴蝶弄往回。蜂抱花朵酿蜜，阵阵落花流水，声声杜宇催归，不知春去几时回……"①但是想到自己的身世，和尚又怕师傅，怕清规戒律，想下山又顾虑重重，山底下传来的男婚女嫁吹吹打打的声音，拨动了和尚的春心，于是他鼓起勇气跳出墙外，逃离了差点埋没他青春的佛门。表演过程中，唐仙蝶根据剧情的发展表现人物，欢乐时舞蹈快而强烈，平静时舞蹈柔、慢，演得非常精彩。

唐仙蝶认为演丑角如果一心去找一些噱头，找那些怪动作与表情引观众发笑是"鄙笑"，即不是从心里发出的笑，这样的表演反而会破坏、妨碍剧情，他认为只有从剧本中演出来给观众的笑才有意思，观众才会记在心里。唐仙蝶在演《鸳鸯坟》瞎婆子这一角色时，一出场便引得观众大声发笑，他将瞎婆子的瞎眼演得惟妙惟肖，并用两根竹杖稳重引路，观众意识到这是一个残疾人，笑声马上止住了。有人评价唐仙蝶演《鸳鸯坟》时这样说："当高老三为了试她对他的爱情是否忠实而摸她时，他把棍子乱打乱撞，确实博取了笑声，可是他马上用大声泼骂来缓和观众的笑声，接着和高老三亲爱的表演，使人知道他不是一个发笑的对象而是一个同情的对象。当高老三的金钱板给丫头偷去敲打起来，使这位瞎婆子以为是自己丈夫的信号，而出来手舞足蹈的打莲花落时，观众又是一阵笑声，但当高老三制止而她又用老实的口吻来说明自己的无知时，又博得观众的同情，缓和了笑声。"②

（二）"媱旦丑"刘万春

刘万春（1910—1974），湖南祁阳县人，艺名方瑶。刘万春出身梨园世

① 唐仙蝶：《杂谈丑角的表演》，见《桂剧表演艺术谈》，广西壮族自治区戏剧研究室编，1981年，第91页。

② 红鹰：《邓芳桐、艾光卿、唐仙蝶的丑角艺术》，见《桂剧表演艺术谈》，广西壮族自治区戏剧研究室编，1981年，第86页。

家，自小随父亲刘安凤（旦行）在全州会芳园科班学旦脚，出科后改丑行（兼媱旦），拜廖万泉为师，也得唐仙蝶授艺。刘万春7岁登台，人称"七岁红"，擅长水衣与烂派丑，拿手戏有《古董借妻》《小二过年》《李大打更》《蠢子拜门》《瞎子观灯》《皮正滚灯》等，尤其以媱旦戏闻名剧坛，在舞台上塑造了《相公变羊》的神婆、《追赶芙蓉》的龟婆、《拾玉镯》的刘媒婆等媱旦形象。

抗战时期，刘万春加入广西戏剧改进会桂剧实验剧团，参加了欧阳予倩编导的《桃花扇》《梁红玉》《木兰从军》《渔夫恨》《胜利年》《搜庙反正》的演出，尤其在《桃花扇》中饰柳敬亭影响较大。1939—1944年刘万春在仙乐科班任教，新中国成立后曾任桂林市土地改革巡回演出队副队长，执导过《九件衣》《白毛女》《西厢记》《秋江》等戏，1952年参加第一届全国戏曲观摩演出大会获得演员三等奖（与尹羲、周文生合演《拾玉镯》）。

刘万春对桂剧的突出贡献是发展了媱旦戏，之前桂剧像《拾玉镯》和《开弓吃茶》等都是老旦戏，到刘万春手上才变成媱旦戏的。为什么刘万春会演媱旦戏，他说："我和师父廖万泉都在桂林唱戏时，许多前辈名丑如蒋老五、曾老八等都不愿意唱媱旦戏（我师父唐仙蝶除了《高三上坟》中的瞎婆子以外，别的媱旦戏是一个都不肯演的）……没有人演的媱旦戏，差不多都落在我身上。我自己这样想，如果自己没有戏演，连狗都不如。既然媱旦戏没有人演，为什么不可以在这一行里搞出些名堂来看呢？于是决定专在这一行上下功夫；加上前辈们恨不得有这么一个来演媱旦，平时也很愿意教。"①

（三）"蠢子丑"蒋云甫

蒋云甫（1892—1973），艺名蒋老八，桂林全州县人，其父亲蒋老五为桂剧名旦。蒋云甫20岁才学艺，攻丑行，但是数年之后便驰名剧坛，他的表演以诙谐、幽默、风趣见长，拿手戏有《蠢子拜门》《花子骂相》《大闹酒楼》《张古董借妻》等。

蒋云甫在舞台上以塑造"蠢子丑"闻名，观众称赞他是"演戏重内也重外的丑脚"，所饰人物无一不是性格鲜明。很有趣的是蒋云甫平时生活中说话口吃，但是演戏时却咬字清晰、口齿流利，如他演《花子骂相》时，念课子

① 刘万春：《〈拾玉镯〉中刘妈妈表演琐谈》，见《桂剧表演艺术谈》，广西壮族自治区戏剧研究室编，1981年，第111页。

一口气念几十句甚至上百句无一"卡壳",尤其是快念"绕口令""高山树上一根藤,藤条头上挂铜铃,风吹藤动铜铃动,风停藤停铜铃停",好似行云流水一般流畅。

在桂剧艺术上,蒋云甫不仅精通南路、北路、高腔、昆腔和吹腔,而且能够吸收徽调与秦腔,融合到桂剧唱腔之中,加上他的嗓子嘹亮圆滑甜润,演唱使人感觉悦耳动听。

(四)"褶子丑"艾光卿

艾光卿(1894—1975),湖南邵阳人,桂剧名丑。艾光卿塑造了许多敦厚老实的丑角,风格舒畅、活泼、朴实,不落俗套,他善于用一些动作引发观众的笑,但他的下一个动作又可以使观众把笑收起来。如在《李大打更》中演朴实敦厚的李大,他一再交代落难王孙刘秀,不要随便进入他妹子住的地方,观众正要发笑的时候,他突然转向观众,露出朴实真诚的面孔,这一动作使观众想笑出声又让观众收回笑,"当他知道这个和他妹子通奸的人就是御榜上的妖人刘秀时,他又气愤,可是又害怕,他只得用一方面去报官,又一方面放走他的可笑行动,他张着呆呆的口,在接受妻子的计策,使人信服他这种举动是朴实的劳动人民的性格"①。《混元宝镜》中他饰书童,虽然戏很少,但是他仍然一丝不苟刻划人物,当书童知道教书先生就是复官的御史王元臣时,他突然下跪,观众不禁笑出声来,但是他抬起头来露出又惊又喜的神采,观众看到书童的善良与天真,又把笑收回了。

艾光卿在《玉连环》中的《议剑刺董》两场戏("议剑""刺董")中塑造曹操比较成功,该剧讲述王允约曹操过府商议刺杀董卓,曹操刺杀董卓未成逃离京都的故事,剧中曹操由官衣丑应行,穿红官衣,戴矮纱帽,挂二龙须口,穿矮底快靴,开二粉草脸。艾光卿认为该戏中的曹操要武戏文演、丑戏正演。武戏文演是指曹操既是身居骁骑之职的武将,又是满腹经纶的才华出众之人,所以不能将曹操演成一个武夫,也不能演成一个斯文的文官,而是有儒将气派的人;丑戏正演是指曹操由小花脸应工,但曹操是一个足智多谋、随机应变的人,不能演成卑微鄙俗或油头滑脑的小人物,而是在丑行的基础上强调严肃、稳重。另外,因为该戏是在相府中商议锄奸大事,气氛严肃,不能用过多

① 红鹰:《邓芳桐、艾光卿、唐仙蝶的丑角艺术》,见《桂剧表演艺术谈》,广西壮族自治区戏剧研究室编,1981 年,第 85—86 页。

过火的舞蹈动作，否则会冲淡主题。

艾光卿说："曹操与王允相见的表演，表面看来是文官的客套，实际是曹、王二人相互摸底、试探的开始。王允请曹操踩中道入府，并多次有意地用话捧曹操，其目的在察言观色，小心谨慎，但表面又要雍容大方，应付自如。"① 接着曹、王二人让坐、喝茶，相互继续摸底，当曹操说吕布杀了丁建阳投奔董府时，目的是借机观察王允的态度，争取王允的支持，曹操的台词"投往董府去了"，艾光卿将这句台词重复了三遍，每次说话含义不同，语调也不同，"第一次是为了惊一惊王允，看看王允的态度，所以语气要加重，夸张……第二次是王允佯装不知道发生这样的事情，故作惊疑，所以要改为随便、自然的语气……第三次是因为王允进一步装得十分激动，曹操面带冷笑，把话从牙缝中挤出，语气要阴一点，不必说那么清晰"②。

"议剑"一场中，艾光卿将曹操敢作敢为、胆大心细、聪明机智的性格表现得淋漓尽致，接着"刺董"一场曹操上场诗后有一句"今晚前去行刺那老贼"，艾光卿说："这句话是全场的主脑，念法是很讲究的。'今晚前去'——一般语调；'行刺那'——语调加重，头略一低，两眼睁圆，表示对董恨之入骨的决心，并且有好汉作事好汉当的气概；'老贼'——轻声，眼珠速速滚动，左顾右盼。"③ 经过与董卓长时间交谈后，曹操趁董卓困倦转身入睡之际拔出了剑，不料董卓在对面穿衣镜中看到曹操举动，一手托住曹操持剑的手说："胆大曹操，你敢行刺孤家！"这时曹操沉着勇敢、机智应对，尽管自己的手被董卓抓住，但毫无惧色两眼直望董卓唱："老太师听孟德细说一遍，蒙异人相赠我有了数年；挂床前每日里豪光闪闪，献太师挂清风好登金銮。"将董卓吹捧得乐滋滋地，使自己度过危机，然后告别董卓逃离董府。

五 鼓师琴师代表人物

（一）"打鼓王"黎绍武

黎绍武（1894—1978），桂林恭城人，艺名黎兰芬，桂剧著名鼓师。黎绍

① 艾光卿：《谈〈议剑刺董〉中的曹操的表演》，见《桂剧表演艺术谈》，广西壮族自治区戏剧研究室编，1981年，第102页。

② 艾光卿：《谈〈议剑刺董〉中的曹操的表演》，见《桂剧表演艺术谈》，广西壮族自治区戏剧研究室编，1981年，第104页。

③ 艾光卿：《谈〈议剑刺董〉中的曹操的表演》，见《桂剧表演艺术谈》，广西壮族自治区戏剧研究室编，1981年，第107页。

武 14 岁入兰斌小社学旦行，后来嗓音变化改司鼓。因黎绍武一生在广西、湖南 80 多个剧团、戏班司鼓，深得同行敬重，被誉为"打鼓王"。

黎绍武　莫若供

黎绍武博闻强记，桂剧文武场曲牌皆熟烂于心，同时熟悉剧目情节与场次，乃至唱词与对白，能够根据剧情和表现人物情感需要打出抑扬顿挫、轻重缓急的鼓点，兼顾演员的表演和舞台气氛的烘托。1952 年，黎绍武参加中南地区第一届戏剧观摩会演和第一届全国戏曲会演获得荣誉奖，1956 年参加广西桂剧传统剧目鉴定委员会，为桂剧的整理与挖掘做出了贡献。1959 年黎绍武调至广西戏曲学校任教。

(二)"琴王"张大科

张大科（1891—1957），原名张明，祖籍福建漳州，后迁居桂林，桂剧著名琴师。1899 年，张大科拜卡斌班的弦索手李良臣为师，后又拜当时桂剧界著名琴师汤五四、胡洪宝（"月琴圣手"）为师，汤、胡皆为景福园的师傅。

张大科不仅聪敏好学，而且得诸多名师真传，很快蜚声梨园。张大科不仅擅长京胡，而且对胡琴弓法、唢呐口风都很有研究，形成了自己的特色，被桂剧界誉为"琴王"，还被称为"胡琴圣手"。此外，张大科还创作了新颖又富有桂剧风格的曲牌，如【古轮台】【胭脂井】等，这些曲牌都逐渐成为桂剧音乐传统曲牌。

（三）著名琴师秦少梅

秦少梅（1903—1969），桂林人，桂剧著名琴师。秦少梅少年时期喜欢看戏，特别喜欢在后台看二胡手拉二胡，后来自制一把二胡自学成才。1920 年，秦少梅进入李步云班拉二胡，从此成为桂林各班社的主要琴师，在湘桂负有盛名。新中国成立后，秦少梅调至广西桂剧团任琴师，1952 年参加中南区第一届戏曲观摩演出和第一届全国戏曲观摩演出，1953 年赴朝鲜慰问演出。1954 年为桂剧电影艺术片《拾玉镯》（尹羲主演）、桂剧唱片《三气周瑜》（赵若珠主演）操琴。

第四节　清末至民国时期桂剧艺术流变

桂剧无论是剧目还是表演都直接源于祁剧，早期表演风格粗犷，自清乾嘉年间形成以来，经过诸多桂剧艺术家的努力，加上受其他剧种的影响和桂剧改革，桂剧逐渐形成自己独特鲜明的风格。清末至民国时期是桂剧发展的鼎盛时期与艺术风格形成时期，这期间桂剧艺术有了很大的发展，集中表现在以下几个方面：桂剧剧目不断丰富，清末至民国时期，桂剧剧目不断丰富，民国期间出现时装新戏，抗战时期配合抗日宣传的现代戏也很有特色；剧场和舞台艺术方面，1902 年桂剧有了第一个现代化剧场；戏剧观念在思想启蒙和抗日宣传中得到改变；众多的桂剧各行当艺术家提升了桂剧的表演艺术，导演制被引入桂剧中；桂剧学校的创办，改变了桂剧原来的科班体制；20 世纪三四十年代旅桂的文化名家、戏剧家、学者对桂剧研究的关注与介入，使桂剧研究理论得到发展。

一　桂剧剧目不断丰富

桂剧传统剧目基本上来自祁剧，还有部分来自其他兄弟剧种。长期以来，桂剧演出剧目沿用高腔、昆腔剧本，或者借用秦腔、汉剧、湘剧、徽剧剧本，只是根据桂林地方方言与音乐唱腔的要求稍加变化。

清光绪年间，"戏状元"蒋晴川到湖南参师，带回高腔"目连戏""观音戏""岳飞戏""西游记"四大本戏，极大地丰富了桂剧高腔剧目。清末唐景崧的桂剧创作是第一批桂剧特有剧目，他顺应当时潮流，运用桂剧主体腔调弹

腔编创桂剧 40 余出，充实了桂剧弹腔的剧目。马君武改革桂剧时也重视剧本收集与整理旧本，他将传统桂剧《抢伞》改编为《离乱姻缘》，欧阳予倩的桂剧改革也将剧本视为第一要务，经他整理、编创的桂剧剧目有 16 个。文人唐景崧与桂剧改革家马君武、欧阳予倩编创的桂剧，无论是作品的思想性还是艺术性都比之前的桂剧作品有了很大的提高。

清末至民国时期，值得一提的还有桂剧现代戏。中国戏曲现代戏是近代西方戏剧传入中国对传统戏曲影响的结果，是戏曲如何表现现实生活及其人物的新探索、新成果，涉及戏曲观念、创作原则、表现形式和表现手段等多方面的问题。桂剧现代戏同样是用桂剧艺术反映当时现实生活的作品，1920 年前后，桂剧艺人周梅圃和刘吉甫去上海购买戏服时，学了几出时装新戏（《新茶花》《血泪碑》（上下本）《剖腹验花》）带回桂林并上演，可惜这几出戏的上演情况不知其详。一般认为，桂剧艺人创作的第一个现代戏是《火烧訾洲》，反映的是桂林妓女爱国倒袁（世凯）的故事，但是该剧何人编写何人演出都没有记载。

抗战时期欧阳予倩在桂林进行桂剧改革时，为了更好地反映和表现抗日战争的斗争生活，编创了《广西娘子军》和《搜庙反正》，并导演了冼群的《胜利年》。《广西娘子军》是讲述广西妇女在抗战中不畏强暴、英勇杀敌的故事。《搜庙反正》讲述游击队长双枪神手王盛秋的故事，王盛秋下山探察军情，完成任务正待回队，适逢一特务分子进行破坏活动，遂机智地将他除掉。王盛秋正欲返，又见有人赶来，他便躲进一座庙内观察动静。被伪军逼迫得走投无路的平民百姓张三、李四、王五、赵六、阿英等相继逃进庙，为不被敌人发现，他们各装扮起菩萨来。伪军跟踪而至，王盛秋挺身而出，解救了群众，智擒搜捕的伪军人员，并教育他们认清形势，改邪归正，共同抗击日军。

欧阳予倩改编、导演的《胜利年》在当时被誉为“桂剧改良第一声”。[①]该剧原来是冼群根据他的原作《纸老虎》改编而成，题材内容可以追溯到《天下第一桥》等灯彩剧。欧阳予倩编导的桂剧《胜利年》是配合当时全国上下反对汪精卫卖国的“反汪运动”进行的，用寓言的形式、象征的手法，不仅净化了原有的迷信与荒淫色彩，还增加了颇具象征意义的新艺术内容。桂剧《胜利年》以一个村子的民众打虎除害的故事作为主线，虎是日本侵略者的象征，该剧激励民众团结起来同仇敌忾与闯进村子的虎作斗争。剧中引虎进村的

① 《改良桂剧第一声，〈胜利年〉演出成绩甚佳》，《救亡日报》，1941 年 3 月 17 日。

则是村长汪英豪夫妇，他们象征卖国贼汪精卫夫妇，他们最后被虎"吞食"，结局揭示了汪精卫的可悲下场。

二　剧场，舞台美术、灯光，服饰与道具的变革

（一）剧场的变革

早期桂剧演出与其他中国地方戏曲剧种一样，演出形式沿袭传统方式——舞台上演员前面演戏，后面乐队演奏，道具和桌椅都在现场变换，舞台中间仅挂布幕当作"布景"，左右两侧挂绣花门帘遮住进出场处叫"入相"（入场处）、"出将"（出场处）。早期桂剧多在民间草台、万年台、内台演出，草台①是临时搭建的露天戏台，一般是乡村聘请流动桂剧班演出的场所，没有观众席。万年台是庙宇、会馆的戏台，位置在供奉神像的正殿对面，舞台前面有雨亭，两侧有骑楼（看楼），骑楼上下有条凳供观剧用。"桂林早年万年台看戏还有条规矩就是：戏园内以石板路为界，戏台左边坐男子，右边坐女子，不得任意逾越，男子成年后不得跟母亲坐一起。"②内台则在会馆、庙宇、衙门、私人宅第、宗族祠堂，以及民国时期桂林的赌场、酒家和戏院中，据统计桂林会馆有戏台 17 处，庙宇戏台 31 处，衙门和私人宅第戏台 8 处，宗族祠堂戏台 11 处，赌场戏台主要 5 处，酒家和戏院戏台 9 处。③

清末至民国时期，桂剧的演出场所变革较大。桂剧演出场所发生变革是在

①　桂林较有代表性的草台有古皇城草台、土地庙草台、观音阁草台、六合圩祝圣寺草台、泥湾街九娘庙草台、尧山天赐田草台 6 处。

②　朱江勇：《桂剧研究》，广西师范大学出版社，2013 年，第 236 页。

③　桂林会馆有戏台 17 处为榕树楼江西会馆、东腰街江西会馆、行春门广东会馆、文昌门广东会馆、东码头广东会馆、百岁坊湖南会馆、两湖会馆、福棠街浙江会馆、福棠街江南会馆、四川会馆、福建会馆、云南会馆、山陕会馆、八旗会馆、新安会馆、庐陵会馆、云贵会馆；庙宇戏台 31 处为榕树楼关帝庙、王辅瓶关帝庙、县前街关帝庙、凤北路关帝庙、桂北路关帝庙、依仁路关帝庙、崇德街火神庙、南门火神庙、泥湾街雷祖庙、北门雷祖庙、城隍庙、龙神庙、三姑庙、三圣庙、三皇庙、东岳庙、李真人庙、鲁班庙、平章庙、马王庙、仰山庙、五通庙、五岳观、文昌庙、梓潼庙、坤元宫、玉皇阁、武圣庙、东灵祠、佛祖庙、洪庙；衙门和私人宅第戏台 8 处为抚台衙门内台、藩台衙门内台、臬台衙门内台、道台衙门内台、岑春煊府内台、唐景崧府内台、依仁坊范道台府内台、周老五公馆内台；宗族祠堂戏台 11 处为五里圩同莲村祠堂、睦联里登睦村祠堂、蚂拐桥丽君路外祠堂、甲山村祠堂、鹭鸶祠堂、六合村祠堂、四教村祠堂、三民村祠堂、南门外赤土堡祠堂、东门外龙门村祠堂、北门外五权村祠堂；赌场戏台主要 5 处为东门外赌戏、南门外赌戏、丽泽门外赌戏、北门越城内赌戏、北门外圩上赌戏；酒家和戏院戏台 9 处为中南路口和园（矮内台）、中北路西湖酒家、中北路仪园、美仁里桂舞台、美仁里明珠戏院、定桂路秀峰酒店、腰街清平戏院、文昌门外特察里戏院、紫金山下公园戏院。李文钊：《桂剧的班社、庙台和戏院》，《桂林文史资料》1983 年第 3 期。

1902 年，桂剧名旦林秀甫旅沪归来，他同另一位桂剧名旦何元宝一起创办景福园戏院，[①] 该戏院仿效上海的戏院样式和经营方法，开创了桂剧在戏院演出和观众购票入场的新纪元。随后，桂林的戏院建设如雨后春笋，马君武和欧阳予倩的桂剧改革都重视正规剧场的建设，1944 年由欧阳予倩组织建成的广西省立艺术馆剧场，设计考究，按照话剧剧场的要求建成，音响效果极佳，设有观众席 800 余座，1944 年春在该剧场举办了西南第一届戏剧展览大会，观众达 10 多万人次，可惜当年桂林沦陷后毁于战火。

　　清末至民国时期数量众多的现代化戏院、庙宇戏台、会馆戏台，以及临时草台上演了大量的桂剧。值得一提的是这一阶段桂剧草台的变革。早年桂剧戏班流动性大，流动戏班被称为穿山打洞班，即到处穿山越岭、走村串镇去谋生演出的戏班。流动戏班很多在乡间的草台上演出，草台就是临时用杉木作梁柱搭成的戏台（演出过后拆除）。草台虽然比较简陋，但有一定的规格，一般按照“七紧八松九快活”搭建，约一丈宽的台面[②]，台面铺木板，天面盖草，观众席则露天。草台因为没有子台，所以场面也在正中台上而不是在左右侧的“子台”。据老一辈艺人回忆，抗战时期有些圩镇的桂剧演出的草台更加简陋，是由九张卖猪肉的桌子拼成。

　　清末至民国时期，草台的扎台与拆台的技术成熟，很多场合变得很讲究，成为戏剧演出相关的一项重要活动。《中国戏曲志·广西卷》载广西“扎台大师”李进川（1896—1960），他“扎戏台席棚全以竹、木为材料，并以竹篾代替铁钉，柱脚不埋入土，台面铺木板，平整牢固，台顶用撑篙竹与顶梁支架连结扎实，盖上竹筐便成。扎大戏台时，他发挥特有的攀高绝技，用双腿和脚掌把竹柱钳实，然后倒挂身子，用嘴咬着竹篾，两手操作自如，人称‘吊鬼悬梁’”。[③] 李进川不仅扎台技术高超，而且拆台技术也被誉为“魔鬼砍刀”，他只要挥刀将最关键的竹篾砍断，整个戏台顷刻便倒。旧时草台台址的选择也有讲究，一般来说有四种：[④]第一种是酬神还愿戏，戏台靠寺庙附近以显示虔诚；

　　① 该戏院名演员众多，大部分为瑞祥班人物，有生角汤宝善（蚂拐子）、粟文廷（活马超）、二十仔、十一仔、雷老二，小生唐世忠，旦角何元宝、林秀甫、蒋季瑞（小麻子），老旦高枝秀，净角曾玉轩（白奶仔）、赵大，丑角蒋金亮、蒋福高、汪祖亮等。

　　② 过去演员有“脚踩七块板子”的说法，就是说这种台面。

　　③ 《中国戏曲志·广西卷》，中国 ISBN 中心，1995 年，第 576 页。

　　④ 沈文龙：《演出场所》，见《广西地方戏曲史料汇编》（第八辑），《中国戏曲志·广西卷》编辑部，《中国戏曲志·广西卷》编辑部，1986 年，第 234 页。

第二种是祝寿戏，戏台设在寿翁家的前后空地；第三种是庆丰收戏，戏台设在村头或秋天田间、果园，如灌阳庆祝梨子成熟在果园里唱桂剧；第四种是民国时期"唱赌戏"，戏台设在赌场（万利行）附近。

（二）舞台美术、灯光的变革

晚清的戏曲改良运动中，一些理论家提出吸收西方戏剧的"西法"来改良中国戏曲，如针对舞台美术和灯光方面提倡吸收西方戏剧方面的优长，陈独秀指出"演光学、电学各种戏法，则又可练习格致之学"①，健鹤也提出"若实事之铺张微有不足，则以油画衬托之，以电光镜返照之"② 等从形式上改良戏曲。早期桂剧演出大多在白天，不需要解决灯光方面的问题，随着桂剧进入草台与庙台演出，就有了晚场，最初桂剧晚场演出使用松香火把、蜡烛、桐油灯、松香灯等照明，直到 20 世纪 30 年代开始，桂剧舞台逐渐使用汽灯与电灯照明。

新中国成立前舞台美术设计师朱舞迟（1888—1968）对桂剧舞美的革新功不可没，因才华出众，他被称为"多宝道人"。朱舞迟出生于柳州柳城县凤山镇，幼年读书习画，1919 年毕业于柳州道属师范学校。因酷爱戏曲，他联络柳州戏曲爱好者筹集资金组织班社，1934 年组成羽社（后改柳社），该社演唱粤剧，兼学京剧和桂剧，在柳州一带有一定的影响。之后，朱舞迟赴上海考察多家剧院，回柳州后，他博采众长，精心设计并监工建成先进的新型戏院——柳州曲园戏院。另外，朱舞迟还潜心研究戏曲舞台美术，在演出他与人合作改编的桂剧连台本戏《火烧红莲寺》时，他采用新式布景和电源灯光制造气氛，轰动一时。

20 世纪 30 年代末至 40 年代中期，桂剧舞台开始使用画景，即在舞台正中悬挂事先用布绘有的野外、厅堂等场景的大幅画面，通过工作人员现场卷收、放下的方式变换与剧情相一致的画景，这时乐队移到了舞台侧面，两侧仍用"入相""出将"的门帘。欧阳予倩主持桂剧改革期间，桂剧舞台美术进入了一个新的发展时期，如《梁红玉》舞台设计、化妆等都进行了改革。舞美、灯光都是请国防艺术剧社工作人员设计，城壕、营幕、战船等运用由阳太阳设

① 陈独秀：《论戏曲》，见《晚清文学丛钞·小说戏曲研究卷》，阿英主编，中华书局，1960 年，第 54 页。
② 健鹤：《改良戏剧之计划》，见《中国近代文学考论》，王立兴编，南京大学出版社，1992 年，第 176 页。

1948 年《姐妹拜月》剧照　黄艺君供

计绘制的全景剧片；化妆方面，桂剧旦角丢了"巴巴头"，换成古装髻鬓，演出时由"桂林才子"陈迩冬编撰了图文并茂的说明书。1944 年西南剧展时期，著名画家周令钊、阳太阳、龙廷霸等参与戏曲演出设计与绘景，戏曲布景由原来的"守旧"融入戏曲规定的情境中。

　　20 世纪 40 年代桂剧还受广东粤剧影响，舞台上兴起立体布景，"然而桂剧初期的立体布景，当时可说只为商业性的争奇斗胜，只求成本轻、制作快、变换多。多以纸扑代用，用黄泥粉、石灰、乌烟混合少量的颜料涂绘，多数景物仅可作一次性的使用。当时的所谓'戏班'为了赶演出、求生活，亦无丰厚的资金与较多的时间用于布景制作方面"①。

　　（三）服装、道具的变革

　　早期桂剧的剧本、服装、道具等各方面都深受祁剧的影响，总体上都相对粗糙。直至抗战前夕，桂剧与祁剧的戏服像蟒、靠等都由广东"状元坊"戏服厂制作，材质都用金银线刺绣，图案为龙凤、狮子、麒麟之类，装饰大小铜

　　① 何格培：《柳州桂剧舞台美术之变革》，见《柳州市戏曲史料汇编》，《中国戏曲志·广西卷》编辑部，1988 年，第 125 页。

镜，水眼镜；而盔、帽、巾、七星勒、须口等大多在桂林的"圣斋坊"① 制作；刀、枪、鞭、锏、马鞭等道具则大多数由管箱的师傅自己制作，"尤其是枪，就是用两块长竹片合起来，枪头削成刀形的竹片，连一点颜色都不染。马鞭是用瑶山的金竹根，上面扎几根红布做成。那时的道具的确比较粗俗简陋"②。

　　抗战时期，桂林因其特殊的地理位置和政治因素，成为大后方抗日文化活动的中心之一，大批进步人士从四面八方汇集桂林。这时桂林戏剧演出非常活跃，除了桂剧等本地戏之外，粤剧、京剧、话剧等多个剧种在桂林演出也很频繁，田汉的平剧改革、欧阳予倩的桂剧改革都使中国戏曲在特殊的历史时期内唱出了时代的声音。当时桂林较有代表性的戏剧演出队伍有 36 个，如"1937年春，冯玉昆的醒华平（京）剧社③从广州来桂林演出，行当齐全，行头鲜艳，又擅演武戏，吸引了不少观众"④。之后有平剧宣传队、湘剧宣传队等抵达桂林，为 1944 年在桂林举办的声势浩大的西南剧展奠定了基础。此时的桂剧受兄弟剧种的影响较深，桂剧艺人看到兄弟剧种的穿戴和道具都赞叹不已，他们尤其喜欢京剧美观、雅致的戏服和道具，纷纷到外地购买京剧的戏服和道具，后来则有商人在桂林销售京剧戏服和道具，直至现在桂剧舞台上的戏服和道具大多还受京剧的影响。

三　戏剧观念的变革

　　中国戏曲源于民间，千百年来在中国民众中充当着娱乐、塑造大众社会理性的工具。戏剧观念问题，涉及剧本文学、表演形式等，但是核心问题是戏剧"是什么"和"干什么"两个问题，前者涉及戏剧的样式与本体问题，后者涉及戏剧功能问题。对中国戏曲观念尤其是功能认识的转变，在晚清时期变法图强的历史背景下显得尤其突出，这时戏曲的多重社会功能与作用被发现与挖掘，原来被视为低贱的"戏子"也成为"大教师"。中国戏曲在戊戌变法前后、戏曲改良运动中、辛亥革命前后的社会功能尤其受到重视，戏曲成为启蒙

①　作坊老板为桂剧名旦颗颗珠的父亲唐文卿。

②　唐文富：《桂剧戏服、道具的一些变革》，见《柳州市戏曲史料汇编》，《中国戏曲志·广西卷》编辑部，1988 年，第 191 页。

③　1938 年改名为四维平剧社，取"礼义廉耻，国之四维；四维不张，国乃灭亡"之意。

④　贾志刚：《中国现代戏曲史》（下），文化艺术出版社，2011 年，第 15 页。

宣传、开启民智、激发民众爱国精神的重要工具。1937 年抗日战争全面爆发，中国进入了有史以来最惨烈、最伟大的民族斗争阶段，中国戏曲在这个特殊的历史时期不仅肩负起发展保护民族文化的重任，而且充分发挥了宣传民众、教育民众和鼓舞民众的作用。

地处祖国西南的桂林作为抗战时期大后方抗日文化中心之一，声势浩大的戏剧运动在这里开展，京剧、桂剧、湘剧的改革开创了新局面，戏曲演出在这里唱出了时代的新声。欧阳予倩的桂剧改革对桂剧艺术本体产生了巨大的变革，桂剧实验剧团是欧阳予倩桂剧改革的实践基地，除了组织学员学习文化课程之外，剧团还建立了导演制，改革唱腔，在桂剧武打戏中吸收京剧锣鼓强化气氛，表演技巧上采用长水袖和甩发，改革传统化妆与贴片，最值得注意的是吸收话剧的舞台艺术，运用了虚实结合的布景等。[1] 桂剧观念的转变，还体现在桂剧艺人对自身看法的转变上，欧阳予倩不仅教桂剧艺人排戏，还用言传身教影响艺人们，让他们认识到自身的价值，尤其是女艺人认识到自己不再是被人玩弄的"花瓶"，《梁红玉》第一次演出说明书演员表内，标上了艺人们根据原来姓氏改换的艺名——谢玉君（如意珠）、李慧中（金小梅）、方昭媛（小飞燕）等新名。

对于戏剧与时代关系的理解，欧阳予倩始终坚持戏剧演出与所处时代紧密联系，所以他认为演出直接或间接配合抗战的戏，是桂剧改革的宗旨和成败的关键，他说："既要搞戏，我就要搞抗战戏！"[2] 欧阳予倩编创的桂剧《梁红玉》《桃花扇》《木兰从军》，以及三个现代戏《广西娘子军》《搜庙反正》《胜利年》都是宣传抗战的爱国戏。其中桂剧《胜利年》的寓言形式和象征手法易于被广大观众理解与接受，在之前的桂剧演出中是没有的，被当时评论界称为是"用新演出方法排演的新桂剧"[3]。在艺术风格上，《胜利年》充满着明快、轻松的喜剧色彩，与当时流行的认为"抗战剧的主要成分应该是紧张、刺激、悲壮"[4] 不一致，因此它在当时显得别具一格，有人认为《胜利年》的

① 欧阳予倩曾诗赠桂剧实验剧团，告诫桂剧艺人。《诗赠桂剧艺人》："桂林优秀地方戏，不可视之为等闲；有志从事于改革，论宜有据技宜娴。文学音乐慎勿忽，迈进毋畏途路艰。"《中国戏曲志·广西卷》，中国 ISBN 中心，1995 年，第 534 页。

② 尹羲：《欧阳予倩改革桂剧功绩不朽》，见《尹羲表演艺术谈》，中国戏剧出版社，1990 年，第 66 页。

③ 《桂剧实验剧团今日正式成立》，《救亡日报》，1941 年 3 月 16 日。

④ 孟超：《胜利年》，《救亡日报》，1940 年 4 月 10 日。

改编和导演者是把抗日战争视为一场"民族复兴"的伟大斗争，所以全剧在乐观的喜剧情调中"充满了警惕的告诫，不但是持着'抗战必胜'的信心，还有着'抗战必胜的指示意义'"。①

1940 年 3 月 16 日，《胜利年》在桂剧实验剧团成立（广西艺术馆与广西戏剧改进会合办）并作招待演出晚会上首次与观众见面，同晚上演的还有《离乱婚姻》② 《搜庙反正》。《胜利年》演出效果良好，"博得全场掌声不少"，③ 随后作了正式公演，最有代表性的评论是孟超的文章，他写道："在抗战的意义之下，利用旧的形式改良戏剧，是一个必要的工作。不过，这不但专指题材和词句上的问题，应该从内容到形式、从编剧到导演手法，逐渐在旧剧中灌入新的血液，添加上新的力量、新的姿态，这样才能慢慢地从旧剧里托化出来并演变到新的戏剧艺术……看了《胜利年》，我深深感到欧阳先生努力于桂剧改良，是循着这一方向，于《桃花扇》以后，又以另一姿态、另一取材、另一手法，博得很大的成功。"④ 夏衍观《胜利年》之后撰文写道："《胜利年》在强调唯有抗战才能生存之点，在丑化汉奸民贼之点，都博得预期以上的成功。我们相信这通俗化了的艺术对于汪逆及其党类的打击，将胜于百十篇不着边际的宣言。"⑤

《胜利年》和其他两个现代戏一样，纯粹是为政治目的、抢时间赶排上演的，艺术上显得有些粗糙，风格上也有不统一之处。正如夏衍指出《胜利年》的不足那样："嘲弄'汪先生'之外形的'白面无胡'者多，暴露'汪先生'之内心的阴险卑劣者少……我们的胜利不能一蹴即达，所以即使在'斗虎'的过程中我们也少不了有挫折和牺牲，汪逆死于虎口，似乎失之太早。"⑥

尽管《胜利年》还有剧本和演出上的不足之处，但是它在桂剧艺术形式上的改革，题材内容、思想意蕴、风格特色上的处理都取得成功，被誉为

① 孟超：《胜利年》，《救亡日报》，1940 年 4 月 10 日。

② 马君武根据《抢伞》改编的剧目，《离乱姻缘》突出的是战争给人们带来的苦难，虽有点牵强，但也是一种新的尝试。

③ 《改良桂剧第一声，〈胜利年〉演出成绩甚佳》，《救亡日报》，1941 年 3 月 17 日。

④ 孟超：《胜利年》，《救亡日报》，1940 年 4 月 10 日。

⑤ 夏衍：《观剧偶感》，见《欧阳予倩与桂剧改革》，丘振声、杨荫亭编选，广西人民出版社，1986 年，第 233 页。

⑥ 夏衍：《观剧偶感》，见《欧阳予倩与桂剧改革》，丘振声、杨荫亭编选，广西人民出版社，1986 年，第 233 页。

"桂剧改革第一声"是当之无愧的。

四　桂剧表演艺术流变和导演制的建立

（一）桂剧表演艺术流变

清末至民国时期，由于桂剧演出频繁，名家众多，桂剧表演艺术在这一阶段成熟并发展到了高峰。这一阶段生、旦、净、丑各个行当都有代表性的杰出表演艺术家。但是，一方面由于记载资料的限制，关于这些桂剧表演艺术家演出情况的记载非常有限；另一方面，由于学术界对这些桂剧表演艺术家的艺术总结不够，对如此众多的桂剧表演艺术家没有以"流派"去总结他们的艺术，因此，桂剧表演艺术在学术上没有形成像京剧或其他一些剧种那样艺术流派的总结，[①]　如京剧的"谭派""余派""梅派"、越剧的"袁派""范派"、粤剧的"薛派""马派"，等等。

尽管学术上没有对桂剧表演艺术家们的表演艺术以"流派"去归纳总结，但是各个行当艺术家们呈现出风格迥异的表演艺术是得到认可的。如唱腔方面，桂剧"戏状元"蒋晴川对桂剧唱腔进行革新，形成自己的演唱风格，时人用"雨夹雪"形容他唱腔柔美的特点。最突出的是蒋晴川将原来的高腔戏《抢伞》改为"弋板"，唱腔十分优美，有"九板十三腔"之说，该剧成为桂剧一出唱做兼备的传统戏，新中国成立后代表桂剧参加过中南戏曲会演和全国戏曲会演。

清末至民国时期，旦行戏成为桂剧最重要的部分，桂剧细腻的表演风格在这个阶段形成，也主要由旦行戏来体现。一方面旦行戏占了比较多的数量，另一方面桂剧很多出名的剧目也都是旦行戏，如1897年康有为到桂林受唐景崧之邀看的桂剧《芙蓉诔》，由"桂林春班"名旦一枝花扮演晴雯；还有被誉为"九板十三腔"的《抢伞》，传统桂剧《柴房分别》《斩三妖》等，以及欧阳

① 笔者针对桂剧表演艺术流派的问题，于2016年7月14日采访了桂剧著名表演艺术家黄艺君老师，地点在广西戏曲学校黄艺君家。黄艺君老师认为桂剧表演艺术家虽然众多，但是没有像京剧那样去总结他们的艺术，形成各个艺术流派，她认为如果要谈派，桂剧表演艺术中唯一能称为派的是"凤派"，即桂剧名旦"凤凰鸣"的表演艺术可以称为"派"。又，2017年5月15日笔者采访国家级非物质文化遗产桂剧代表性传承人罗桂霞时，同样谈及此问题，她也认为桂剧名家很多，各有各的特点，桂剧表演艺术其实是有派的，只是没有系统总结出来。目前总结桂剧表演艺术有零星的文章，如王敏之：《试论桂剧尹派表演艺术风格的形成与特征》，见《尹羲表演艺术谈》，广西艺术研究所编，中国戏剧出版社，1990年，第203—204页。但是响应者少，在学术上也没有形成桂剧"尹派"表演艺术。

予倩桂剧改革时期编导的桂剧《梁红玉》《桃花扇》《木兰从军》《人面桃花》等，还有被称为"所有剧种中演得最好"的《拾玉镯》等都是旦行为主的戏。桂剧旦行表演艺术家"压旦"林秀甫和抗战时期桂剧"四大名旦"，可以说代表了桂剧旦行的表演风格。

另外，桂剧的媳旦戏也很有特色，一些老旦角色的戏向媳旦戏（丑行）转变，如名旦周仙鹤在媳旦戏《开弓吃茶》《攀松救友》等戏中也演得惟妙惟肖，富有很强的喜剧效果。表演艺术家刘万春发展了媳旦戏，《拾玉镯》《开弓吃茶》成为桂剧媳旦戏的经典作品。

（二）导演制的建立

一般认为，戏剧导演功能的专业化，导演艺术真正成为一门独立的艺术始于19世纪德国的梅宁根剧团，该剧团在19世纪导演艺术的产生和发展中起了重要的作用。近代以来，中国戏曲受到西方戏剧观念影响产生了一系列的变革，其中导演制引入中国戏曲是一大变革。中国戏曲导演制全面建立是在新中国成立后，1952年12月26日文化部明确向全国发出指示："戏曲剧团应建立导演制度，以保证其表演艺术和音乐上逐步的改进和提高。"[1] 在此前后，全国大多数省份的剧团纷纷建立导演制。

桂剧在中国地方戏曲剧种中较早建立导演制，抗战时期欧阳予倩改革桂剧时一条重要的措施就是建立导演制并付诸实践。1938年，欧阳予倩为南华戏院排演桂剧《梁红玉》，南华戏院虽然行当比较齐全，但是艺人们都习惯演出传统戏，大多数没有文化，对剧本文学不能很好地理解。排演过程中，艺人们不理解欧阳予倩要他们个个捧着剧本的做法，"艺人们认为排《梁红玉》打个'桥本'就济事，何必人手一卷捧个剧本？面对这些困难，先生用一百个耐心向大家解释，采取边教、边排、边说戏的办法，并为艺人们办起补习班学文化"[2]。对于"导演"体制，桂剧艺人们更加不理解，在排练中有的爱听不听，有的私下嘀咕，有的自持有几十年登台经验当面发牢骚，但"先生仍然是循

① 《文化部关于整顿和加强全国剧团工作的指示》，见《戏剧工作文献资料汇编》，中国艺术研究院戏曲研究所编，1985年，第40页。

② 关玉：《桂剧〈梁红玉〉演出前后——忆欧阳予倩先生》，见《欧阳予倩与桂剧改革》，丘振声、杨荫亭编选，广西人民出版社，1986年，第402页。

循善诱，对剧中人物的一唱一念、一招一式从严要求，丝毫不苟"。① 排练中，欧阳予倩对演员要求严格，有一次排练第一场梁红玉趟马下场一折，有位演员几次动作都不符合要求，气得她发火往凳子上一坐，赌气说自己实在吃不消，还是请欧阳先生您做我学吧！"哪知先生点头微笑，应了一声'好'随即摘下眼镜，扭动腰肢，挥鞭起步。只见他燕剪斜风，舟摇急湍，把他那誉满江南的功底来一段现身说法。那位演员始则坐观，继则起立，越看越惊奇，终觉自愧不如。对先生说：'先生，我真服了您。'其余参加排练的艺人也瞠目结舌。在场参观的好些文艺界人士也感到真不容易亲睹'南欧'这一吉光羽片"②。这事在桂林传为美谈，桂剧艺人们也开始遵守严格的导演制度。

五　桂剧人才培养的变革

中国戏曲的人才培养传统模式有科班、家传等，后来发展到新型的专门戏曲院校。科班在传统戏曲人才培养模式中占主导，清道光二十六年（1846），刘德清在桂林资源县中峰乡创办的桂剧秀字科班是目前所知最早的桂剧科班，该班本家刘德清兼任教师，培养出著名净角于秀琪、旦角刘秀娥、丑角肖×·×、生角刘九等学员。之后至民国时期，桂林科班在桂剧流行区桂林、柳州、河池等地林立，培养了大量的桂剧人才。桂剧科班跟其他剧种科班一样，分行当由师傅带徒弟，师傅怎么教学生就怎么学，重视师承关系。

1942 年，欧阳予倩在桂林创办广西戏剧学校（欧阳予倩任校长），该校是广西第一所新型的培养戏曲演员的学校，是桂剧人才培养模式的重要变革。1942 年录取学生 29 人，③ 大多数是在校的初中或高小学生，部分为艺人弟子，分生行、小生行、旦行、净行、丑行、老旦行。学校教学方面沿袭传统科班传艺，但废除了传统科班的体罚制，开设文化、音乐、戏剧、理论等课程，当时旅桂的文化名家欧阳予倩、田汉、金山、焦菊隐、黄药眠等为该班授课，教师

① 关玉：《桂剧〈梁红玉〉演出前后——忆欧阳予倩先生》，见《欧阳予倩与桂剧改革》，丘振声、杨荫亭编选，广西人民出版社，1986 年，第402 页。

② 关玉，《桂剧〈梁红玉〉演出前后——忆欧阳予倩先生》，见《欧阳予倩与桂剧改革》，丘振声、杨荫亭编选，广西人民出版社，1986 年，第403 页。

③ 29 人为生行萧令纯（平武）、易英才、王继光、于佩芬、刘保生、李子义、何佩凤、秦臻科；小生行马季武、曾素华、张杨计、尹秘华；旦行白玉珠、梁纯华、伍必娴、唐惠珍、蒋桂英、邓宝英、颜玉英、蒙兰英、李蕙珍、莫宝群；净行黄凯、黎九福、章文林、陆长息；丑行杨绿书、黄国志；老旦行石瑞媛。

有王盈秋、刘万春、贺炎、肖仲达等。1944 年 7 月、8 月间，因日军进逼桂林，学校被迫解散。

六　桂剧论争与桂剧理论研究取得的成果

自 20 世纪 30 年代起至抗战胜利前夕，桂剧的前途与命运、现状与改革问题颇受关注，尤其对桂剧改革的呼声与研究讨论热烈，引发了社会各界对桂剧改革的两个阶段的论争。桂剧论争对桂剧艺术革新产生了积极影响。

前一个阶段是 20 世纪 30 年代初到 1937 年马君武组建广西戏剧改进会，重在探讨桂剧的前途与命运，代表性文章有罗复的《谈桂戏》①、《不适时代要求，桂剧前途殊为暗淡》②、时代的《论桂剧与民族革命戏剧》③、司徒华的《桂剧纵谈》④。前期桂剧论争直接导致马君武组建广西戏剧改进会改革桂剧，马君武在组建高水平桂剧班社、整理旧本、招揽人才、革除陈规陋习、建设正规化剧场、提高艺人文化水平和社会地位等方面做出了贡献。

后一阶段的论争从 1938 年 5 月欧阳予倩到桂林开始持续到抗战胜利前夕，重在探讨桂剧改良的方法，当时在桂林的戏剧名家田汉、焦菊隐、夏衍、欧阳予倩以及文化界名人廖沫沙、聂绀弩等都参与了桂剧论争。这一阶段桂剧改革研究比较有代表性的文章是 1938 年 5 月 28 日《克敌》周刊"改良桂剧问题专号"⑤，以及焦菊隐的《桂剧之整理与改进》、莫一庸的《桂剧之产生及其演

①　罗复：《谈桂戏》，见《人间世》，第 11 期，1934 年 9 月。该文指出了桂戏与湘戏相似，桂戏染上了不少毛病，如要掺入京调的花腔、吸收了粤戏可憎厌的自由性，等等。

②　《不适时代要求，桂剧前途殊为暗淡》，《桂林日报》，1936 年 5 月 3 日。该文指出当时桂剧内容腐旧、表演拙劣，只是代表旧社会，桂剧之前途日趋没落，充满无限阴影。

③　时代：《论桂剧与民族革命戏剧》，《桂林日报》，1936 年 9 月 15 日。该文指出桂剧是元明清各代的产物，大部分已经不适合现代的需要，要唤起民众完成民族革命任务，绝对不需要影射式的改良桂剧，因为桂剧无论新创剧本或改良剧本，都已经不能胜任时代的要求。

④　司徒华：《桂剧纵谈》，《桂林日报》，1936 年 12 月 18 日。该文指出桂剧除了封建意识和低级趣味的笑料便没有什么了，桂剧题材除了"相公叫姑娘""奸臣除忠臣""落难、赠金、赶考、团圆"等之外也没有什么了，桂剧的真正观众已经很少了，当前似乎繁荣的桂剧其实不过是回光返照，只要话剧一发扬，桂剧便自会灭亡。

⑤　1938 年 5 月 28 日《克敌》周刊刊发讨论桂剧改革理论与方法的文章 6 篇：顾曲《关于桂剧的改革》、沛棠《桂剧的改进问题》、吴彦文《从"旧瓶装新酒"说起》、司徒华《略论改良桂戏》、唐兆明《桂剧本身的没落》、旦娜《关于剧本的写作》，这些文章指出了桂剧存在的弱点，提出了改进桂剧的方法。同时还刊发了一篇采访欧阳予倩的文章，即哈庸凡的《名戏剧家欧阳予倩访问记》，该文分别引述了老舍、欧阳予倩对旧剧改良的意见。

变》、欧阳予倩的《关于旧剧改革》《改革桂戏的步骤》等。焦菊隐在《桂剧之整理与改进》中指出："中国旧剧本质上既不能分成地方剧，当我们称呼'桂剧'时，差不多脑海中已有一个意念：知道它的剧本、演艺，与其他地方戏剧没有差异，只是觉得它的腔调有些不同罢了。所以'桂剧'两字，几乎等于说是在桂林所演的中国戏剧的意思。"① 对如何改革桂剧，焦菊隐进一步说："桂剧的剧本编制、演技的作风、歌调的种类、服装的分配，既然属于全国戏剧的一个总系统，要去作彻底的改良，而且不要它失去传统的色彩，不消灭固有的神韵，也就非得依据这个理论，去分析寻求方法不可。这个基本理论之外，具体改良桂剧，又须根据各剧艺诸部门的单独理论，去求方案。"② 焦菊隐在文中从剧本、演技、舞台、音乐和训练等方面对改革桂剧作了理论化、体系化的论述。

　　莫一庸的《桂剧之产生及其演变》针对焦菊隐和欧阳予倩对桂剧研讨文章而发，他指出："桂剧过去有一百三十余年的历史，且保持有各种优点，在全国剧中当有其相当地位；故桂剧之将来，自有其前途。惟因其本身不求改进，社会人士复漠视之而不加以扶持，以致日渐退步，缺点滋多。今后欲使桂剧恢复其往日之场面，并能适应现代之要求，实应力求改善，努力创作，方足以在国剧中占一席之地位；否则恐日趋没落，或且陷于消灭而已。"③ 他认为要真正改革桂剧，一是要设立桂剧学校或训练班，把培养桂剧演员人才放在首位；二是要将桂剧改进研究会设立于省立艺术馆内，聘请专家和热心参与桂剧改革人士参加指导与研究；三是设立公立剧场，方便教育大众、训练大众，让一般民众能够享受一个地方的戏剧。

　　聂绀弩以易庸为笔名发表《读欧阳予倩的旧剧作品——兼谈旧剧改革》（《戏剧春秋》1942 年第 2 卷第 2 期）一文，文章分析了欧阳予倩的《黛玉葬花》《梁红玉》《渔夫恨》《桃花扇》《木兰从军》五个剧作，对欧阳予倩的桂剧改革作了充分的肯定。另外，夏衍对桂剧现代戏《胜利年》的评论（原载《长途》，集美书店 1942 年 12 月出版），以及同时刊载于《戏剧春秋》第 1 卷第 2 期（1940 年 12 月 1 日）的三篇文章：茅盾的《旧形式·民间形式与民族

① 焦菊隐：《桂剧之整理与改进》，《建设研究》1940 年第 2 卷第 5 期。
② 焦菊隐：《桂剧之整理与改进》，《建设研究》1940 年第 2 卷第 5 期。
③ 莫一庸：《桂剧之产生及其演变》，《建设研究》1940 年第 4 卷第 1 期。

形式》，蓝馥心、杜宣的《戏剧的民族形式问题座谈会》，易庸的《戏剧的民族形式问题》等都是涉及桂剧理论研究的重要成果。

两次桂剧论争分别对马君武的桂剧改革和欧阳予倩的桂剧改革产生直接影响。两次桂剧论争都不是孤立的，都与当时全国范围内的文学论争相呼应。前一阶段涉及"国防戏剧"的讨论，争论的焦点是要不要将桂剧纳入"国防戏剧"的旗帜之下。后一阶段的桂剧论争涉及1939—1941年开展的"民族形式"问题论争，此时桂林已经成为"抗战文艺运动的大据点"，诸多名家学者撰文卷入，给桂剧理论研究带来了一系列成果，也标志着桂剧理论研究在开端时就达到一个新的高度。

第三章　新中国成立至改革开放前的桂剧演出

　　新中国成立至 1978 年改革开放前，桂剧在特定的社会、政治、文化背景下经历了发展与曲折时期。1949—1964 年是桂剧发展时期，体现为桂剧艺人的社会地位提高，生活有了保障，他们以新社会主人翁的身份，配合各种运动积极投身于社会主义建设，热情高涨地上演桂剧传统戏和现代戏。这一阶段桂剧积极参与各种演出活动，如 1952 年参加第一届中南区戏曲观摩演出大会和第一届全国戏曲观摩演出；1953 年广西桂剧艺术团赴朝鲜进行慰问演出；1955 年广西省举办第一届戏曲观摩会演大会；1959 年广西桂剧团参加国庆 10 周年进京演出，桂剧影响不断扩大。另外，大批桂剧传统剧目得到整理，① 部分老一辈桂剧表演艺术家表演经验得到记录、整理。1964 年起，桂剧传统戏在舞台上消失，配合各种政治运动的现代和"文化大革命"期间的移植样板戏占据舞台。"文化大革命"期间不少桂剧艺术家受到迫害与摧残，绝大多数桂剧演职人员以各种方式被迫离开桂剧舞台，桂剧传统艺术受到严重的摧残。

　　十七年文学时期（1949—1966）桂剧艺术有很大的革新，期间桂剧像其他中国地方戏曲剧种一样，无论是桂剧的影响力还是桂剧的艺术成就都得到发展是有目共睹的。桂剧对外交流加强和影响力扩大，桂剧艺术承前启后，不断革新，主要表现在以下几个方面：数目众多的剧团成立、桂剧科班与学校开设；桂剧创作、改编、整理与移植的剧目不断丰富发展；桂剧音乐、唱腔、表演艺术在传承中变革发展；一批现代化剧场的兴建带来舞台美术、灯光方面的革新；桂剧理论研究与争鸣。总之，桂剧的风格处于不断变化中。

　　① 《广西戏曲传统剧目汇编》（1—66 集），桂剧部分整理收入 534 个桂剧传统剧本是最重要的成果之一。

第一节　新中国成立至改革开放前桂剧
发展概述

一　政治环境、戏曲政策与桂剧的发展

桂剧是处于祖国南疆的一个重要地方剧种，它也像全国其他剧种一样在新中国成立之际焕发出新的生机与活力，它的发展、变化轨迹和中国戏剧其他剧种一样，即新中国成立至改革开放前的桂剧演出同样经历了 1949—1957 年的转变时期；1957—1962 年歌颂大跃进、回忆革命史时期；1964 年桂剧传统戏绝迹于舞台，1966—1976 年上演革命"样板戏"和配合政治运动的现代戏时期。

新中国成立后，广西省①为配合全国范围内的"戏改"工作，相关部门颁发了一系列对文艺工作的条例、规定、办法、通知、计划等文件，如《中共广西省委宣传部为了加强党对戏曲工作的领导，消除对剧团领导上的混乱现象的指示》（1953）、《广西省人民政府关于颁发广西省民间职业剧团登记管理暂行条例的通知》（1955）、《民间职业剧团登记工作实施计划》（1955）、《广西省民间职业剧团的领导和管理工作情况》（1955）、《广西省民营公助剧团暂行办法》（1956）、《广西省专、市、县集体所有制剧团职工、演员退职、退休试行条例（草案）》（1956）等。1951 年初，广西成立广西省戏曲改进委员会，隶属广西省文教厅，除在南宁设会址外，桂林、柳州、梧州等地也设有分会址，其任务是"在文教厅的直接领导下对全省的戏曲团体进行改人、改制、改戏，促进戏曲事业的繁荣与发展"②。

①　1958 年 12 月改为广西僮族自治区，1965 年改为广西壮族自治区。

②　《中国戏曲志·广西卷》，中国 ISBN 中心，1995 年，第 430 页。注：广西省戏曲改进委员会主任委员农康，副主任委员秦似，秘书主任秦黛；委员会下设组织调研部（部长冯玉昆、副部长洪高明）、学习辅导部（部长黄淑良、副部长郑贤）、编审出版部（部长黄庆云、副部长张谷）；委员有周钢鸣、秦似、尹羲、林鹰扬、黄淑良、曾宁、甄伯蔚、满谦子、蒋细增、冯玉昆、李文钊、王石坚、丘行、李金光、何燕琼、胡明树、姚郎星、袁家柯、王宇红、方管、李树春、沈章平、段远钟、洪高明、秦黛、梁炎昌、陆地、黄少金、张兰、张培澜、冯邦瑞、农康、杨联奋、刘万春、郑贤、卢春椿、聂绍华、黄庆云、黄尚钦、陈沙、张谷、彭凯、覃伯承、葛复惠、杨少泉、蒙贤徵、刘宏、蒋金凯、庆丰年、樊清璋、邓燕林、谢醒伯、谭师曼等 53 人。1958 年 12 月，广西戏曲改进会改组为广西壮族自治区文化局戏曲研究室。

从桂剧改革历史看，早在抗战时期马君武和欧阳予倩的桂剧改革中就实施了"改人、改制、改戏"的措施。改人方面是指为戏班艺人开办各种各样的学习班和训练班，提高艺人的思想觉悟，马君武不仅注重提高桂剧艺人的文化水平，如他聘请当时在桂林的田汉、欧阳予倩、焦菊隐等戏剧名家为桂剧艺人上戏剧理论课，还让桂剧艺人有意识参加抗日救亡运动；欧阳予倩则在桂剧改革时创办广西戏剧学校培养新型桂剧人才。改制方面，马君武在桂剧改革中组建高水平桂剧班社，革除戏院的陈规陋习；欧阳予倩则建设健全的职业剧团，努力清算旧戏班遗留的"明星制"。改戏方面，马君武从整理旧本入手改革桂剧；欧阳予倩更是把剧本改革看成是桂剧改革的关键，经他整理、创编的16个桂剧剧本思想性和艺术性都有了很大的提高，他重视戏剧与时代之间的关系，直接或间接地配合抗战进行桂剧改革，无论他编导的大型历史桂剧《梁红玉》《渔夫恨》《桃花扇》《木兰从军》，还是现代戏《胜利年》（编剧洗群）、《搜庙反正》《广西娘子军》都是紧密与抗战相关。抗战时期的桂剧改革，尤其是欧阳予倩对桂剧全方位改革时运用的改人、改制、改戏三并举方针，为新中国戏剧改革所运用。

新中国成立后广西改戏工作重点在南宁、桂林、柳州三地，具体落实改人、改制、改戏的措施。改人是基础，主要是提高艺人的思想觉悟，使他们懂得戏曲工作者要有当家做主的精神，积极参加各种社会活动，用戏曲为建设新中国服务。各地桂剧团都参加民主改革、三反五反、镇压反革命、抗美援朝、土地改革运动等。改制是实现改人和改戏的保证，主要是发动桂剧艺人从资本家手中夺回剧团的管理权，建立新的民主管理制度。经过民主改革后，除国营剧团外，一般剧团由民主选举产生了领导班子，并制定了一套民主管理的章程与制度。改戏是中心，主要是改革传统剧目和净化舞台。1951年广西省戏曲改进委员会就提出当年整理改编60个剧目，桂剧《世隆抢伞》《杨衮教枪》《卖子投崖》《辞庵下山》《蜡妹从良》等是首批剧目。此外，新中国成立初期各地剧团开设编导、演员学习班，1955年广西首次戏曲会演，挖掘鉴定传统剧目（桂剧、彩调、邕剧为重点）、整理传统剧目（桂剧、彩调、邕剧为重点）、创作改编现代剧目等都是广西戏改工作的措施。1957年反右派运动开始后，广西的戏改工作一度落入低潮，广西省戏曲改进委员会改成广西戏剧工作室。

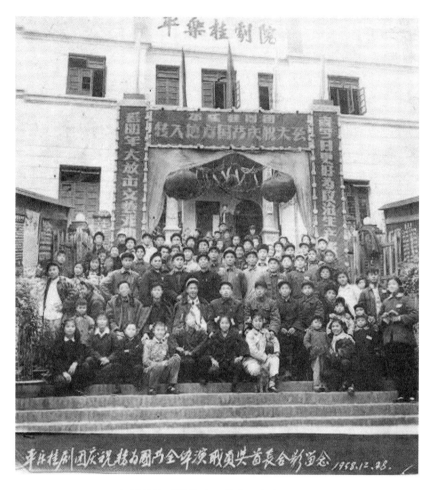

1958 年平乐桂剧团转为国营庆祝大会　黄绍荣供

　　1958 年疯狂的"大跃进"运动波及全国各地包括戏剧界在内的所有领域，尤其是社会上普遍存在的共产风、浮夸风给戏剧界带来的剧目创作以"写中心、演中心、唱中心"为要求，剧目生产"大放卫星"的现象违背了戏剧艺术的本质。如辽宁省编演的《刘介梅忘本回头》《海边青松》《烈火红心》《为了六十一个阶级弟兄》等、河南省编演的《比比看》《东风烈火》等都是当时大批"放卫星"的剧目。"大跃进"和"放卫星"是中国戏剧一道空前绝后的风景，其表面是狂热的，实质是政治环境给戏剧创作者带来负面影响的体现，绝大多数创作者头脑发热，不顾作品的艺术性，只是追求所谓纯粹的思想

性，就连曹禺这样具有代表性的优秀剧作家心理也是复杂的。刘厚生回忆这一阶段的曹禺时写道："每次运动过后，要么都有，要么都没有了。这点，他是看到了。所以，每到关键的时候，他就犹豫了。是说真话，还是跟着表态？"[①]桂剧的《红旗高举》《钢铁元帅升帐》等剧目就是"紧跟大跃进"和"写中心、演中心"的产物。

　　1963 年 12 月 25 日在上海开幕的华东地区话剧观摩演出，不仅打破了传统戏与现代戏在剧目上的均衡局面，而且标志着新中国成立以来的中国戏剧政治化趋势达到了一个新的顶点。随后，1964 年 6 月 5 日至 7 月 31 在北京举行的京剧现代戏观摩演出大会标志着京剧和整个戏曲界改革进入一个新的阶段，这次演出大会开幕前或闭幕后的一段时间内，全国各地很多省市陆续举行现代戏会演。[②] 取材于当代现实题材的现代戏逐渐被当作为阶级斗争服务的工具，现代戏的创作与上演成为一种具有强烈政治色彩的行为，原来舞台上的传统剧目、历史题材剧目和外国剧目被当作"封、修、资"限制乃至后来被禁演。如"1964 年 4 月开始，陕西省就已经下令，全省范围内传统剧目一律停止上演。1964 年 10 月，山西下令全省剧团全部停演传统戏，甚至全省的艺术院校也停止传统戏教学"[③]。有些省份（如福建）虽然在当时没有完全禁止传统戏，但是 1964 年下半年和 1965 年间，用现代戏取代"封、修、资"剧目的趋势明显加快。就桂剧而言，1964 年桂剧传统戏绝迹于舞台，"才子佳人、帝王将相"遭到批判。

　　1966 年 5 月"文化大革命"运动在全国开展，全国各级戏剧表演剧团纷纷投入这场狂热的运动中，在"砸烂封、资、修黑窝子"、批斗"走资派""黑权威""黑尖子"运动中，大批文艺干部和戏剧名家遭到批斗。"文化部门和各地戏剧家协会的大多数领导人、剧作家、导演、著名演员和艺术骨干受到揪斗和批判，被打成'黑线'人物和'牛鬼神蛇'，关进'牛棚'。全部传统戏和绝大多数新创作的古装戏、现代戏均遭到批判。"[④] 全国戏剧舞台上横行

　　① 田本相、刘一军：《苦闷的灵魂——曹禺访谈录》，江苏教育出版社，2001 年，第 275 页。
　　② 如 1964 年 6 月 22 日，湖南省现代戏会演在长沙开幕；7 月 3 日，广西壮族自治区现代戏观摩演出大会在南宁开幕；7—8 月，江苏省现代戏曲观摩演出大会在南京举行，历时 40 天；8 月初，甘肃省现代戏观摩演出大会在兰州举行。见傅谨：《新中国戏剧史（1949—2000）》，湖南美术出版社，2002 年，第 110 页。
　　③ 傅谨：《新中国戏剧史（1949—2000）》，湖南美术出版社，2002 年，第 111 页。
　　④ 傅谨：《新中国戏剧史（1949—2000）》，湖南美术出版社，2002 年，第 125 页。

天下的是革命样板戏和移植样板戏，以及配合政治运动和阶级斗争的现代戏。1967年广西全区各文艺团队开始大串联，桂剧不断上演革命样板戏《沙家浜》《红灯记》《智取威虎山》《奇袭白虎团》《杜鹃山》《红色娘子军》等移植剧目，响应了当时"移植革命样板戏是地方戏曲革命的必由之路"的号召。

1967年2月17日，中央发布《关于文艺团体无产阶级文化大革命的规定》，所有艺术表演团体停止正常演出，开展"斗、批、改"的运动，"全国各地的戏剧工作除了样板戏创作以外全面瘫痪，各省市自治区的文化主管机构先后由工作组、军宣队、工宣队等进驻"[①]。与此同时，全国各地大多数地区解散剧团，将所有演职人员下放到工厂、农村接受贫下中农的再教育，进行思想改造。而且，各地"革命委员会"对剧团下放人员作了种种规定，如甘肃革命委员会政治部规定中有以下两条："五、为了集中时间、集中精力，搞好劳动锻炼，各剧团（校）在下放期间，一律不进行演出活动。六、各剧团（校）所属人员，在下放劳动期满后，都需要由所在生产队做出个人鉴定，取得贫下中农的同意方可调回，如本人劳动和表现不好，应延长劳动锻炼的时间。"[②] 实际上，很多演员在"文化大革命"结束以后才得以返回，再也没有回到演出舞台，还有不少演员被迫害致死，中国戏曲传统艺术中很重要的师承关系由此打破，也无法弥补。

与其他各省、地一样，广西各地文化革命工作队进驻文化系统，专业剧团的正常创作、演出活动停止，各种批判运动开始。以广西柳州为例，1967年柳州市文化革命工作队下令给柳州市桂剧团复排《旺国楼》一剧，[③] 该戏作为"黑戏"靶子，专演一场并展开大批判，剧团保存的《广西戏曲传统剧目汇编》（即"黄皮书"），整理改编、创作的剧本，传统戏服服装和部分道具在"封、资、修"批判的高潮中被焚。接下来是演出团体合并、撤销与调整，清理阶级队伍和批判文艺黑线，1968年11月15日柳州市革命委员会将桂剧团、

① 傅谨：《新中国戏剧史（1949—2000）》，湖南美术出版社，2002年，第125页。

② 《中国戏曲志·甘肃卷》，中国ISBN中心，1995年，第733页。

③ 《旺国楼》1962年由龚邦榕、肖平武、章文林、牛秀、吴嗣强、吴超凡等编写，剧情是后汉燕云十六州被辽邦掠走，汉王受奸相商翰的摆布偏安求和，辽王趁机将妹妹耶律德屏嫁给汉王，并以养女素月随嫁，伺机刺探军情。某日，素月回辽的过程中被汉军盘查，发现素月是汉元帅徐志辉十八年前失踪的亲生女。素月与亲人相认后，将计就计全歼辽军。该剧由柳州市桂剧团首演，导演章文林，舞美设计何格培，温尚全饰徐志辉，段荣芝饰汉王，陈贵明饰耶律德修，马婉玉饰耶律德屏，刘凤英饰素月。

彩调团、粤剧团、歌舞团、演出公司合并成立柳州市文艺工作团，原专业剧团部分领导、编剧、导演，以及主要演员数十人被批斗。1969 年 9 月，广西桂林 5 个桂剧团被奉命撤销，由当地领导调整到文艺宣传队，大多数演员被迫改行到如电影院、百货大楼、工厂等其他部门，桂剧（全国其他剧种亦如此）作为传统艺术的师承关系被打破，趋于没落可以说从这里开始，各地文艺宣传队上演桂剧、彩调、舞蹈、歌唱等现代的中小型节目。

二　政治环境与桂剧艺人地位的变化

（一）从"戏子"到备受关怀的人民艺术家

1949 年 10 月 1 日中华人民共和国成立，是中国历史上乃至人类历史上开天辟地的一件大事，这天中国各地戏剧艺人都组织了演出庆祝活动。如南京，这天中华剧场内上演《龙凤呈祥》（童芷苓、纪玉良等演出），当开国大典喜讯传到南京，中华剧场门外鞭炮齐鸣，演员们在舞台上摘下髯口振臂高呼，观众热烈鼓掌、齐呼口号达十几分钟之久，一位演员回忆当天情况曾写道："我演了几十年戏，从来没有像今天这么兴奋过，我边喊口号，边流泪，我真没有想到观众会如此热烈地跟我喊口号。"[1]

新中国给中国广大戏剧艺人带来的是社会地位的迅速提高，除了各地政府组织艺人参加庆典，以及组织他们和工人、农民、解放军、老师、学生一起"挺起胸，大踏步地在街上走来走去"游行活动之外，最有力的证明就是 1949 年中国人民政治协商会议邀请了梅兰芳、周信芳、程砚秋和袁雪芬作为戏剧艺人代表参加。[2] 还有之前 1949 年 7 月 2—19 日召开的第一次全国文代会的代表中，戏剧界代表中除话剧以外主要戏剧艺人占到代表总数的 39.1%，因此"无论哪个角度看，这都是足以体现新社会戏剧艺人社会地位迅速提高的标志性事件，也是戏剧艺人终于摆脱'贱民'身份，并且获得极其崇高社会政治荣誉的象征。与此同时，各地更有大量知名艺人成为地方人大、政协的代表、

① 周镜泉：《回忆南京解放初期的戏改工作》，《中国戏曲志·江苏卷南京卷》编辑室编：《南京戏曲资料汇编》（第 2 辑），1957 年，第 57 页。

② 第一届全国人民代表大会成立时，有梅兰芳（京剧）、周信芳（京剧）、程砚秋（京剧）、袁雪芬（越剧）、常香玉（豫剧）、陈书舫（川剧）、郎咸芬（吕剧）等 7 名戏剧艺人成为全国人大代表；同时还有很多戏剧界的知名导演、编剧和演员等成为全国人大代表，如丁西林、马彦祥、田汉、胡可、李伯钊、夏衍、郭沫若、曹禺、阳翰笙、舒舍予、黄佐临、欧阳予倩、赵丹等。

委员。由于这些人大代表和政协委员的安排从一开始就是政府意志的体现，因之也足以充分说明新政权对那些在社会上已然享有盛名的戏剧艺人的社会作用与价值的认定"①。

当然，戏剧艺人社会地位得到认可与提升还不能成为新政权的真正主人，他们必须要在新的价值观构筑的意识形态中得到政治觉悟的提升才算合格，这正是新政权成立之初中国数十万戏剧艺人需要面临的问题，中国地方戏曲的改造势在必行。新中国成立之后，中华全国戏曲改进委员会作为中央人民政府文化部的重要部门，1949 年 11 月改称为戏曲改进局，由田汉任局长，全国范围内对传统戏剧主要包含改人、改制、改戏三个部分的"戏改"工作拉开了序幕。

1957 年文化部召开全国第二次戏曲剧目工作会议，并颁发通知"开放禁戏"，至此，1949 年以来"中国戏剧经历了一次复杂的选择，经历从战时体制向和平时代的社会结构艰难的转变。对戏剧以及戏剧这个行业的功能整体上的认识同样经历了一个转变。但这种转变并不彻底，也不稳固"②。尽管这一阶段中国戏剧的转变不彻底，并且高度受社会政治局势左右，但是从当时取得的实绩看无疑是进步的，其中包括"百花齐放，推陈出新"理念下出现的以《梁山伯与祝英台》《白蛇传》《十五贯》《搜书院》等为代表的优秀剧目的成功，以扩大上演剧目、减免税收、救济艺人为核心的"三大德政"实施给艺人带来的好处。还有 1956 年中央政府拨款 500 万元救济艺人，非常及时和必要。1956 年田汉与章士钊、翦伯赞等人以全国人大代表的身份到各地视察，在长沙、桂林等地目睹艺人严重贫困的状态，为此，田汉接连写了《必须切实关注并改善艺人的生活》和《为演员的青春请命》两篇文章，分别为演员的生活和艺术生命呼吁。田汉在桂林看到桂剧艺人的状况后写道："我逐一参观了几乎所有桂林桂剧艺人的宿舍。一处低湿的大系统间住了九对夫妇（原是十对，后来搬走了一家）。楼上也是好几家一间房，而且每家一个灶，万一失火，那真是不堪设想。不止一般演员住得很苦，有名的桂剧武生筱兰魁夫妇和名旦玉芙蓉都住得很苦。玉芙蓉为我们演了神话剧《金精戏仪》，她是一位值得人民珍视的女艺术家……我们去访问她的时候，玉芙蓉在进午餐，只有一样菜——辣椒粉拌苦菜叶。她苦笑着让我们

① 傅谨：《新中国戏剧史（1949—2000）》，湖南美术出版社，2002 年，第 3 页。
② 傅谨：《新中国戏剧史（1949—2000）》，湖南美术出版社，2002 年，第 57 页。

拍了一个照。人们劝她少吃辣椒，免得坏嗓子。但她说：'不吃辣椒我吃什么呢？'……她赚的几十元一月的薪水，养家之外还得还债。"① 著名桂剧艺人的生活状况如此，其他艺人的生活便可想而知，当时中央政府那笔救济款下拨并分发给艺人，虽然不能彻底解决艺人生活问题，但是给他们极大的鼓舞，他们深切地感受到了政府对艺人的关怀。

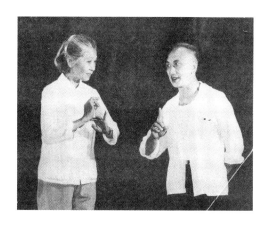

玉芙蓉（左）与苏飞麟演《金精戏仪》　何红玉供

（二）桂剧演职人员"文化大革命"中的遭遇

早在 1957 年的反右运动中，全国各地就有许多知名戏剧演员、编导被打成"右派"，桂剧界有陈忠桃、蒋明侠等人错划为"右派"，被下放劳动改造，过早地终止了舞台生涯。随后的"文化大革命"则是一场对中国的政治、经济、文化等不同领域造成了严重破坏的运动，文学艺术领域在"文化大革命"一开始就成为批判的主要对象，1949 年以来新中国的社会主义文学事业在这场运动中受到严重的摧残。十年"文化大革命"期间，广西文艺界和全国其他地方一样，是首要"革命"的对象，广西文联和作家协会在"文化大革命"初期就陷入了混乱，广西文联、广西作家协会不仅刊物一度被停办，而且组织也被砸烂。广西戏曲界也陷入极度混乱中，领导干部被揪斗和审查，戏曲团体组织瘫痪，演出停止，地区及县级戏曲剧团解散，大批优秀的桂剧工作者、桂剧表演艺术家受到不同程度的冲击与迫害，被迫离开舞台和工作岗位，他们中

① 田汉：《必须切实关注并改善艺人的生活》，《戏剧报》，1956 年第 7 期，第 6 页。

的大多数人再也没有机会从事桂剧艺术。

1. 大批斗、迫害与武斗

1967 年 1 月 22 日，"文化大革命"期间广西首次大批斗游行开始，由南宁市的 20 多个造反组织发起。他们将广西文艺界的知名人士如陆地、阳太阳等戴上高帽、挂上黑牌，将他们拉上敞篷大卡车并在南宁的主要街道游行。随后几年，各地单位的造反组织、军宣队、工宣队、革委会等机构组织的批斗游行数不胜数。在南宁，广西作家秦兆阳等多次被批斗，莎红（诗人）被打成"五一六分子"，蓝鸿恩等被隔离审查；在桂林，1968 年林焕平被关进监狱，贺祥麟、李耿、秦似等被关进"牛棚"。广西其他各地文化界人士也多次受到批斗、殴打。[1]

曾经主持广西戏曲改进工作，担任过广西戏曲改进委员会副主任、广西国营桂剧艺术团团长，改编过《西厢记》《秋江》《演火棍》等脍炙人口的桂剧作品的秦似，在"文化大革命"期间多次受到批斗、折磨与凌辱。杨东甫的《秦似传略》记载过那些情景："比如，拿他们上街游斗时，秦似挂的'黑牌'就与众稍异，是一块与黑板相去无几的大木牌，几十斤重，上面大书三个'头衔'：'漏网右派''三反分子''死不悔改的走资派'。"[2] "在相当长一段岁月，秦似每天的生活基本上都是这样度过：早上起来，与其他几个'罪行'最重的'牛鬼蛇神'一起，先向毛主席像'请罪'，然后挂上黑牌，手里拿着铁皮饼干盒之类，在造反派的枪口之下，一边敲着，一边喊'我是三反分子×××''我是反动学术权威×××''我罪该万死'等等，游行整个校园，有时还要上街。"[3]

"文化大革命"期间，桂剧界先后被迫害致死的有桂剧名旦龚瑶琴，名女小生阳鹏飞、花弄影、卢中天等，寿城艺人罗水菊被批斗后落下残疾，不久病逝。

龚瑶琴生于 1928 年 3 月，其父彭月楼是桂剧著名须生。1940 年龚瑶琴拜胡子荣为师学艺三年，首次登台演出《重台别》饰陈杏元，后得到蒋金凯、颜锦艳（凤凰鸣）、阳鹏飞（比翼鸟）等桂剧名艺人的指点，表演技艺大有进

① 李建平等：《广西文学 50 年》，漓江出版社，2005 年，第 127—128 页。

② 杨东甫：《秦似传略》，见《回忆秦似同志》，广西师范大学出版社，1988 年，第 258 页。

③ 李建平：《浩劫中的沉浮："文化大革命"时期的广西文学》，《广西大学学报》（哲学社会科学版），2004 年第 1 期，第 81 页。

展。新中国成立前夕龚瑶琴在柳江、鹿寨、罗城、宜山等地搭班演出，1953年入柳州市桂剧团，之后积极投身于社会主义改造和社会主义建设，1958年加入中国共产党，成为一名道德修养高尚的人民表演艺术家。龚瑶琴的表演细腻、真挚，嗓音甜润柔美、婉转动听，吐字清晰明快，她善于在特定的环境中揣摩人物心理、刻画人物个性，在舞台上塑造了许多令观众难以忘怀的人物，如在《红楼梦》中饰林黛玉、《秋江》中饰妙常、《拾玉镯》中饰孙玉姣、《人面桃花》中饰杜宜春、《双拜月》中饰王瑞兰、《烤火下山》中饰尹碧莲、《打金枝》中饰金枝、《一幅壮锦》中饰坦布等。"文化大革命"中龚瑶琴受到极左路线的摧残与迫害，于1968年11月15日含冤去世，年仅40岁。1984年中共柳州市委下文对龚瑶琴给予彻底平反。

阳鹏飞生于1919年桂林一个造船的木工家庭，艺名比翼鸟，是柳州、宜山一带享有盛誉的桂剧女小生。阳鹏飞10岁时，父母聘请桂剧名艺人江凤山到家里教她学戏，因她嗓音条件不好，老师教她武戏《草桥关》《虹霓关》等。而后阳鹏飞拜小桃红、半天飞学戏，并得到唐桥保、贺醉鹤等人指点，表演技艺日趋成熟，至20世纪40年代末阳鹏飞蜚声于柳州、宜山剧坛。阳鹏飞的表演艺术以表演细腻、扮相俊美见长，代表剧目有《黄鹤楼》《三气周瑜》《金龙探监》《董洪跌牢》《抱筒进府》《梅仲闹堂》等。1955年，阳鹏飞以《黄鹤楼》（饰周瑜）一剧参加广西首届戏曲观摩会演，荣获演员表演一等奖。她将周瑜少年得志、才高胆大、气盛自负、胸襟狭隘的性格刻画得栩栩如生，将周瑜在规定情境中的内心世界与桂剧紫金冠功、扇子功结合，获得评委和观众的雷动掌声。"文化大革命"开始，阳鹏飞（时任宜山桂剧团团长）因解放前嫁给伪宜山专区专员做妾的历史，被扣上莫须有的罪名，她精神被摧残，1966年5月含恨投河自尽，年仅47岁。

"文化大革命"期间大范围的武斗波及无数民众与家庭，1968年夏，南宁、桂林等地的武斗规模更大，桂林荔浦县、平乐县武斗死伤惨重。武斗还将文化机关办公场所砸毁，人员生命安全受到威胁，广西戏剧研究室于1969年11月被砸烂，正常的戏曲创作、评论、理论、戏曲研究工作全部被取缔。侯枫、李寅等人接受审查；朱松、顾建国等人下放至柳州鹧鸪江；陈芳在"武斗"期间，心脏病发作无法抢救死亡。

2. 下放劳动与被迫转行

"文化大革命"期间，全国各地省、地、县各级数以千计的剧团被迫解

散，戏曲工作者被下放至农村、连队、"五七干校"锻炼，或被迫转行安排到工厂、百货公司、电影院等处工作。这样遭遇的桂剧工作者、表演艺术家数不胜数：何健侬被调离剧团到桂林市三机床厂工作；黄泽民被安排至桂林市机床附件厂当门卫；被誉为"全州猴王"的高艳滔改行，当了搬运工人；桂剧名旦林秀甫的弟子周碧华（艺名赛月明）① 被安排到桂林市风动工具厂干勤杂工；著名桂剧高昆腔艺人刘民凤 1971 年到桂林市公安局劳改场工作，后至桂林市文物商店当保管员，后来到桂林市人民电影院守门。其他桂剧演员如广西桂剧团的廖燕翼、赵若珠、李小娥，桂林市桂剧团的曾素华，宜山桂剧团的黄玉蓉、马国柱等，他们恰处于艺术成长或高峰期却被迫中断，很多人再也没有回到桂剧舞台。广西桂剧团的台柱赵若珠（艺名庆顶珠，绰号"打不死"），曾经随团多次参加重大观摩演出，20 世纪 50 年代她的桂剧艺术达到鼎盛时期，她的《三气周瑜》被灌成唱片后广为流传，"文化大革命"期间艺术生涯被终止，1978 年她的问题即将解决时，却因心肌梗塞逝世，享年 56 岁。

3. 大批判

"文化大革命"期间，"四人帮"鼓吹"文艺黑线论"，彻底否定文艺界的工作与成绩，对建国 17 年的正确文艺路线和大批优秀文艺作品进行批判。"在广西，陆地是遭受批判最猛烈的作家，苗延秀、秦兆阳的作品也遭到公开批判。大批判造成黑白颠倒、思想混乱，文坛百花凋零。"② 1960 年曾经在广西全区各剧种、各级剧团大演，后来引起全国范围内轰动乃至海外争相上演的《刘三姐》，1970 年成为被彻底批判的大毒草。

曾经创作过桂剧《一幅壮锦》和《谁是理发员》的剧作家周民震，因电影《苗家儿女》③ 被扣上宣扬"人性论"和"唯生产力论"的罪名而横遭公开批判，1970 年，周民震在"五七干校"劳动时，曾被迫在连队里作自我检讨和批判。"文化大革命"初，宜山桂剧团的著名须生唐金祥和著名花脸蒋芳琪就被当作"反动艺术权威"批判，1968 年他们和宜山桂剧团全体人员一起被遣送至"五七干校"劳动，蒋芳琪因年老体弱加上批判对他的打击，于

① 1938 年，徐悲鸿在宜山点周碧华主演的《三元贵子》，徐悲鸿观戏后题字"泰慰碧华"赠她。

② 李建平：《浩劫中的沉浮："文化大革命"时期的广西文学》，《广西大学学报》（哲学社会科学版），2004 年第 1 期，第 82 页。

③ 根据周民震电影剧本《森林之鹰》于 1959 年搬上银幕，是反映广西少数民族生活的第一部电影故事片。

1975 年 8 月溘然长逝。寿城桂剧艺人梁景明被称为"黑戏霸",无辜被当作"封、资、修黑典型"多次遭批斗,戏箱被砸、头面被洗劫一空、收藏大戏 30 本小戏 200 余本剧本全部被毁。

第二节 十七年文学时期的桂剧演出

一 桂剧传统戏与改编戏的代表性演出

(一) 明星桂剧团在湖南、湖北的演出①

民国期间,桂剧就有戏班到广东、福建、贵州、湖南等地演出,如"顺天乐"班到广东和福建演出,"楚桂台""宜山班"等到贵州演出,"飞虎队"班经常活动在湘南的江华县。中华人民共和国成立后,桂林的一些艺人开始到邻近的湖南演出,如 1950 年桂剧艺人曾素华、陈忠桃、肖明院、贺奇等人加入湖南衡阳市国华祁剧团演出。据曾素华回忆,她在国华祁剧团的演出以传统桂剧武戏《草桥二关》(饰演王洪)一炮打响,反响热烈。从艺术上看,祁剧桂剧实为一家,欧阳予倩在《后台人语》(之三)中说,"桂戏,本来是湘的戏,就是祁阳戏",② 因此从源流上讲桂剧自祁剧传入说比较可靠,而祁剧桂剧可以同台演出也是大多数艺人承认的事实,新中国成立后一些在湖南演出的桂剧艺人如尹秋华(艺名美丽艳)、颗颗珠都留在邵阳祁剧团工作,在剧团排演桂剧。

1951 年,桂剧著名艺人苏飞麟等在湖南衡阳市正式成立(初步成立在祁阳)明星桂剧团,苏飞麟任团长,张浩仙任副团长,陈忠桃任导演,该团参加了 1951 年衡阳市"五一"劳动节游行和耍牌灯活动。该团各行当人员如下。③

生行:唐敬章、余金瑞、何芳馨、莫中书、肖明院、阎玉亮、郭建飞、高

① 关于明星桂剧团演出情况史料记载较少,本小节内容根据笔者对明星桂剧团成员之一曾素华 (1929 年生) 三次采访整理而成,三次采访时间分别为 2014 年 10 月 24 日、2015 年 9 月 17 日、2016 年 6 月 21 日。另,明星桂剧团团长苏飞麟的儿媳、国家级非物质文化遗产广西文场代表性传承人何红玉 (1941 年生) 补充了一些内容。

② 欧阳予倩:《后台人语》(之三),《文学创刊》1943 年第 1 卷第 6 期。

③ 名单为曾素华回忆并撰写。

艳韬、郭永华。

小生行：苏飞麟、曾素华、南天柱、何金武、何云飞、谷文君。

旦行：梅兰香、紫艳红、陈素明、小蝴蝶（阎云芳，阎玉亮之女）、刘玉君、廖明翠、颜玉英、大摩登、黄素琼、秦艳鸣、陈玉珍。

净行：刘才胜、蒋青剑、陈忠桃、张浩仙、蒋芸魁、赵艳朋、黄天全、朱文高。

丑行：邓芳桐、阮冲、赵锦凯、文正、曾金盛。

老旦：醉太平、王桂英、丁金銮。

音乐：王子明、胡赢汉。

灯光布置：何云、贺奇、莫明坤、赖骥。

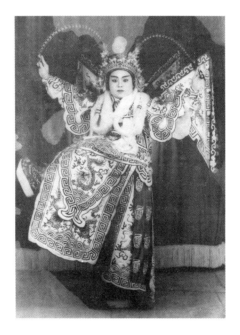

曾素华在《三气周瑜》中饰周瑜　曾素华供

明星桂剧团阵容强大，生、旦、净、丑各个行当齐全，演出水平高，颇受当地群众的欢迎，在衡阳时主要在衡阳市前进礼堂和工商礼堂演出。明星桂剧团常演的剧目有《三气周瑜》、《黄鹤楼》、《草桥关》、《人面桃花》、《木兰从军》、《桃花扇》、《柴房分别》、《珍珠塔》、《打金枝》、《闹龙宫》、《百花赠剑》、《打猎回书》（移植湘戏）、《世隆抢伞》，以及连台戏《火烧红莲寺》

《莲花帕》《三盗九龙杯》《三姐下凡》《白蛇传》等。明星桂剧团相继在衡阳、益阳、湘潭、长沙、株洲、黄石、武汉等地演出三年多时间，受到湖南、湖北观众的热烈欢迎，尤其是桂剧旦行、生行和小生行的戏最为吃香。曾素华回忆说："当时演员的积极性很高，演员们自己在街上敲锣打鼓做宣传，自己印发戏单，什么戏、谁主演，都在戏单上有。观众的积极性也很高，我们通常一天演出三场戏，有时候演员还在休息，观众就买票进了戏院。"① 今天我们从桂剧艺术传播与发展角度来看，明星桂剧团的贡献是不可磨灭的。

明星桂剧团在湖南演出期间，演员们除了向祁剧学习，还向湘剧学习表演、动作与锣鼓，比较有代表性的是学习湘剧高腔戏《打猎回书》。1954 年 12 月桂林市文化局把在湖南衡阳、株洲等市县演出的明星桂剧团接回桂林并入桂剧改进第二团，明星桂剧团回到桂林的汇报演出就是从湖南学的《打铜锣》《刘海砍樵》《打猎回书》等几出戏。

（二）广西省戏曲界土地改革巡回剧团的桂剧演出

1951 年 10 月初，广西戏曲改进会根据中央人民政府政府院由周恩来总理签发的《关于戏曲改革工作的指示》（1951 年 5 月 5 日签发，简称为"五五指示"）精神，并结合广西土地改革运动的形势，决定组织广西戏曲界参加土地改革巡回演出。10 月中旬，广西戏曲改进会召开戏曲界参加土地改革动员大会，② 广西省委宣传部部长刘宏在会上作了关于土地改革伟大意义的报告，戏曲改进会副主任委员秦似谈了参加土地改革巡回演出的措施与办法，并作了思想动员。会后，戏曲改进会干部覃振易（莎红）深入剧团和艺人谈心，做思想发动工作。

根据广西戏曲界土地改革巡回剧团下乡演出工作计划纲要，总团下设三个分团，由广西文教厅领导，同时也接受工作地区及土地改革团（队）的指导。每个分团编制 50 人，第一团工作地区在钦州和宾阳，第二团工作地区在容县专区，工作地区为柳州专区和平乐专区。巡回演出的剧目为《白毛女》《九件衣》《仇深似海》《小二黑结婚》四个戏剧，第一第二分团以粤剧形式演出。第三分团则以桂剧形式演出；巡回演出的工作任务是"充分发挥戏剧宣传的效能，提高农民的觉悟，激励农民斗争情绪，为土地改革工作服务；同时，有

① 朱江勇：《桂剧"小生行大师"曾素华》，《桂林日报》，2015 年 10 月 6 日。
② 会议在大众娱乐场召开，由广西戏曲改进委员会秘书长秦黛主持。

计划地配合土地改革队的工作要求，组织艺人访问贫雇农，参加斗争会、诉苦会及各种群众集会，以接受教育，促进艺人思想的改造"①。

桂剧著名艺人如刘万春（任桂林市土地改革巡回演出队副队长、执导桂剧《九件衣》）、周文生（任广西土地改革三分团第二副团长）、蒋惠芳等都参加了土地改革巡回演出。蒋惠芳在广西某地演出《九件衣》时，由于演员和观众都太投入，蒋惠芳差点被民兵拔枪瞄准射击，他女儿蒋艺君回忆过这件事："就是土改的时候，我爸在广西一个农村，具体哪里我记不到了，演出桂剧《九件衣》，他演县官，演得太好了，他斩了一个受冤的人，台下有个民兵看了很生气，站起来要拔枪打我爸，旁边的群众马上阻拦了，这个民兵军才明白自己是在看戏，演员和观众都太投入了。"②

（三）中南区第一届戏曲观摩演出大会和第一届全国戏曲观摩演出

1952 年 9 月 2—27 日，中南区第一届戏曲观摩演出大会在武汉举行。桂剧参加此次演出的剧目有《拾玉镯》（尹羲、周文生、刘万春主演）、《抢伞》（谢玉君、秦志精主演）、《杨衮教枪》（蒋金凯、梁启笑主演）、《摘梅跌涧》（颜锦艳、周兰魁、唐仙蝶主演）、《孟良搬兵》（唐日樵、廖燕翼主演）、《闹严府》《重台别》《打金枝》，此外邕剧《拦马过关》《李槐卖箭》和彩调剧《一担翻身粮》也参加了会演。广西代表团获得大会团体奖，桂剧《拾玉镯》获得优秀节目奖；尹羲、秦志精、蒋金凯、许少康、谢玉君 5 人获得个人奖。中南会演结束后，广西代表团在武汉分成两个队：一队由秦似带队从武汉去北京参加第一届全国戏曲观摩演出，参演剧目为《拾玉镯》和《抢伞》，参演人员为尹羲、秦志精、谢玉君、刘万春、莫怜云等；另一队先回到桂林，带上行李后由陈木带队到南宁参加庆祝广西桂西壮族自治州成立演出。③

1952 年 10 月 6 日至 11 月 14 日，由文化部举办的第一届全国戏曲观摩演出在北京举行，这是新中国成立以来第一次全国性的戏曲会演。尽管此次会演组织有些仓促，参赛的剧种还是有豫剧、河北梆子、评剧、江淮剧、越剧、秦

① 曾宁（口述）、黄明（整理）：《广西戏曲界土地改革巡回剧团二分团活动追忆》，见《广西地方戏曲史料汇编》（第三辑），《中国戏曲志·广西卷》编辑部，1985 年，第 76 页。

② 根据笔者 2016 年 6 月 11 日对蒋艺君采访录音整理。

③ 1952 年庆祝广西桂西壮族自治州成立演出地点在南宁人民剧院，演出的桂剧剧目为《梁山伯与祝英台》（周文生、秦彩霞主演）、《红娘》（周英英主演），柳州的黄艺君也被邀参加演出。广西桂西壮族自治州是经政务院 1952 年 12 月 9 日批准正式设立，相当于行政公署级的桂西壮族自治区，是广西省以下最高民族区域自治建制，1957 年 12 月 20 日撤销。

腔、京剧、湘剧、粤剧、川剧、眉户剧、曲剧、晋剧、江西花鼓戏、桂剧、沪剧、滇剧、汉剧、湖南花鼓戏、蒲剧、昆曲、闽剧等 23 个剧种。从各个剧种参赛的剧目来看，演出的 82 个剧目基本上较有影响力和代表性。从人数规模看，仅参加演出的演员就达 1600 余人，包括院校在内的剧团有 37 个，可谓全国戏曲艺术家的第一次盛会。桂剧《拾玉镯》（尹羲、刘万春）和《抢伞》（秦志精、谢玉君）参加此次会演。

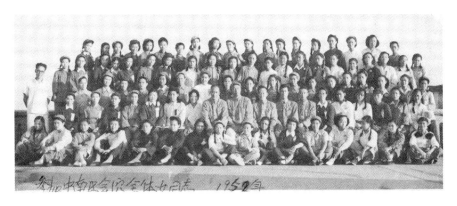

广西 1952 年中南区第一届戏曲观摩演出大会全体女同志　黄艺君供

　　《拾玉镯》是桂剧代表性的花旦戏，获得剧目演出奖，尹羲获演员奖一等奖，刘万春获演员奖三等奖。桂剧《抢伞》荣获表演奖，《抢伞》的表演者是桂剧著名艺人谢玉君（获表演二等奖）和秦志精（获表演三等奖）。《抢伞》是桂剧高腔戏《拜月亭》中一出，桂剧著名艺人蒋晴川将它改为弋板演唱后广为流传，它是一出桂剧传统戏中小生与闺门旦的"对脸戏"，也是唱工重头戏，全剧的唱腔有"九板十三腔"之说，唱腔自始至终都是弋板，而且花腔也多，在表演上，《抢伞》要求人物感情细腻，搭扣紧密。谢玉君和秦志精之前经常演出这出戏，为了这次会演她们又下了很多功夫，尽管当时北京气候很寒冷，她们两人还是经常在阳台切磋琢磨，并吸收兄弟剧种的优点来丰富这出戏。正式演出的时候，她们两人注重身段设计和人物情感的交流，每一个细节和眼神都经过了仔细推敲，表演得到了很高的评价。

　　第一届全国戏曲观摩演出在新中国戏剧史上有着深远影响，"它实际上也是有史以来第一次以政府名义举办的全国性戏剧会演，这种完全新颖的演出形式，目的在于将全国各地的优秀戏剧演出团体经过选拔以后集中到首都演出他

们最优秀的剧目，以展现中国戏剧的全貌"①。它不仅带动了各地举办类似的展演活动，而且以成立评奖委员会竞赛的方式考察戏剧创作和表演成就的做法至今沿用。

（四）广西桂剧艺术团赴朝鲜慰问演出②

1953 年，根据中央文化部的指示，广西桂剧艺术团参加赴朝鲜慰问中国人民志愿军和朝鲜人民的演出，广西桂剧艺术团除了在本团挑选演员外，还在桂林、柳州和平乐等地挑选了少数演员，以加强阵容。这是全国第三次赴朝慰问演出，贺龙任全国第三次赴朝慰问团团长，下设几个分团，分团下又设文工团，广西桂剧艺术团属于中南文工团分团下面文工团的一个团队，由秦似（兼任中南文工团副团长）领导带队。

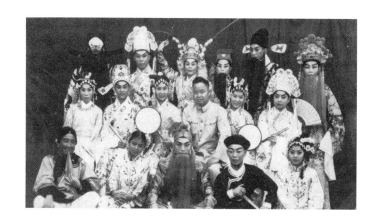

1953 年广西桂剧艺术团赴朝鲜演出部分人员（中间为团长秦似)③　　蒋艺君供

1953 年 8 月初，广西桂剧艺术团抵达武汉，在武汉首演《西厢记》，连演八场满座；接着演《秋江》也得到好评，这是桂剧在新中国成立后第一次以整齐的阵容到省外大城市演出。

① 傅谨：《新中国戏剧史（1949—2000）》，湖南美术出版社，2002 年，第 32 页。
② 本小节内容根据笔者采访广西桂剧艺术团参加赴朝慰问演出的桂剧艺人蒋艺君（采访时间：2016 年 6 月 11 日）和秦彩霞（采访时间：2016 年 7 月 13 日）两位当事人的口述整理而成。同时参考秦似《五十年带的桂剧》，见《广西地方戏曲史料汇编》（第二辑），《中国戏曲志·广西卷》编辑部，1987 年，第 32—34 页。
③ 照片中演员名单为：前排左起刘万春、蒋艺君、蒋金凯、筱兰魁、廖燕翼；中间左起谢玉君、赵若珠、尹羲、秦似、秦彩霞、秦志精；后排左起龙民介、周文生、梁启笑、曾少轩、贺炎、唐林洁。

广西桂剧艺术团在赴朝途中，板门店停战协定签字了，抵达朝鲜时是 10 月份，朝鲜已经是冰天雪地。演员们克服困难，在冰天雪地里为中国人民志愿军、朝鲜人民军和朝鲜人民演出。尹羲回忆当时演出条件的艰苦："战后的这种环境，给我们的演出带来了诸多不便，比如演出场所，有的是临时搭起来的，条件很差，更多的时候是在露天演出，天上雪花飘飘，我们在雪地里表演，头上身上白茫茫一片，难怪有人开玩笑说，我扮演的孙玉姣变成了'白毛女'……我们演出的舞台大多是露天的，有时脚被冻僵了，走起台步来一扭一拐的很不方便，手被冻久了，表演起来也很不灵活，下场回到后台一边跳一边用嘴呵呵热气，再用力一搓手，赶紧又上场。"[1] 演出流动性很大，白天在营房里演出（清唱），晚上搭台演出，有时候也在朝鲜老百姓的地炕上演出。参加演出的桂剧演员蒋艺君回忆，当时虽然停战了，但是为了保证安全，演出多安排在洞里，演出完后还跳交谊舞。令广西桂剧艺术团演员们印象最深的一次是，他们坐的汽车到了某一个地方，听到打炮声，他们以为又要开战了，都有些害怕，后来才知道是开山放炮。

广西桂剧艺术团在朝鲜演出两个月，共演出将近 100 场，演出剧目主要是《西厢记》、《将相和》、《拾玉镯》、《演火棍》、《打金枝》、《玉堂春》、《打渔杀家》、《拦马过关》（当时叫《挡马》）、《黄鹤楼》、《辕门射戟》等。为了方便朝鲜人民军和朝鲜人民观看，艺术团更多上演《挡马》《演火棍》这些动作多唱得少的戏，而且还配有一位翻译（即朝鲜语讲解员），就是翻译戏的主要故事情节，一边演一边翻译，让朝鲜军民知道戏的大概意思，所以观众就看得津津有味。关于戏的翻译，参加赴朝演出的尹羲回忆道："为朝鲜军民演出时，由一位翻译先简明扼要地讲明剧情大意，戏中的重要唱段和对话也用朝鲜语进行解说。他们很喜欢桂剧艺术，看得津津有味，有的观众边看边议论，看到精彩的地方，不时发出阵阵爽朗开怀的笑声。"[2]

广西桂剧艺术团阵容强大，演员的水平较高，无论文戏武戏都很受欢迎。如《挡马》是一出饱含爱国主义思想的武打戏，《挡马》连演 40 多场，筱兰魁（从桂林的桂剧团抽调，饰焦光甫）和廖燕翼（饰杨八姐）二人的配合很好，每场都受到志愿军的热烈欢迎。文戏方面像《拾玉镯》这样风趣的做工

① 尹羲：《尹羲表演艺术谈》，中国戏剧出版社，1990 年，第 41—42 页。
② 尹羲：《尹羲表演艺术谈》，中国戏剧出版社，1990 年，第 42 页。

戏也很受欢迎。只要有舞台、有条件的场所就会上演《西厢记》，《西厢记》在某一个司令部里一连演了三场之后，还要求加演。

桂剧演员们在朝鲜演出热情很高，克服冰雪天气演出，有的还带病坚持。如廖燕翼在《西厢记》里饰红娘，带病坚持演出，领导劝她休息，她说："不要紧，我这点苦，比起志愿军来算什么！"桂剧演员们在朝鲜期间除了演好戏之外，还开展了为志愿军服务的活动。如他们深入志愿军卫生院、伤病员疗养院、炊事间，为伤病员和炊事员作小型演唱。有几位女演员还为志愿军洗衣服，最突出的是演《打金枝》的唐琳洁（饰皇帝），短短两个月时间内为上百名志愿军洗过衣服，回国后她收到很多从朝鲜寄来的信，不少人在信中称她为"亲爱的母亲"。

（五）1955 年广西省第一届戏曲观摩会演大会中的桂剧

广西省第一届戏曲观摩会演大会于 1955 年夏开始筹备，广西省文化事业管理局事先派出工作小组到全省各地、市了解剧目准备情况。大会于 8 月 27 日在南宁举行并开始演出，之后持续一个月时间，参加演出有桂剧、粤剧①、京剧②、彩调③、壮剧④、侗戏⑤、苗剧⑥等剧种，演出的桂剧剧目有《疯僧骂秦》《牛皋下书》《孟良盗马》《拦马过关》《两兄弟》《春香传》《红绫袄》《借女冲喜》《双下山》《双拜月》⑦ 等。

参加此次会演大会的剧目内容广泛，对各个时代都有所反映，都具有一定人民性和爱国主义精神，对提高艺人的思想水平、艺术水平，以及推动广西省的戏曲工作起了积极作用。会演期间还侧重研究了"如何净化舞台，如何克服'一付面''一板风'的表演弱点等问题，并对粤剧提出了冲破'六柱制'，

① 粤剧剧目有《人往高处走》《千里送京娘》《罗汉钱》《小女婿》《杜十娘》《红楼二尤》《忠王李秀成》《妇女代表》《典型报告》《二堂放子》《泗水关》。

② 京剧剧目有《游龟山》《猎虎记》《铸剑》《岳母刺字》。

③ 彩调剧目有《双采茶》。

④ 壮剧剧目有《猩猩外婆》。

⑤ 侗戏剧目有《莽子》。

⑥ 苗剧剧目有《友蓉伴衣》。

⑦ 此次大会的桂剧《双拜月》由柳州市桂剧一团演出，获舞美奖，龚琴瑶和黄艺君获得演员表演奖。该剧为桂剧传统高腔剧目之一，为《拜月记》中的一折，导演郑贤，舞美设计何格培，龚琴瑶饰王瑞兰，黄艺君饰蒋瑞莲。

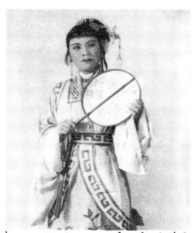

广西省第一届戏曲观摩会演大会《双拜月》　黄艺君供

不演'搭桥戏'的要求"①。此次演出还对《两兄弟》（廖燕翼主演）等9个反映现代生活的现代剧目予以肯定和赞扬，并提倡继续创作和上演现代戏。

　　其中《疯僧骂秦》（又名《疯僧扫秦》《骂秦桧》）是较有特色的桂剧丑角的看家戏之一，该剧为传统桂剧高腔戏，1955年由艾光卿、郑贤、江天一、黄颐整理，导演郑贤、艾光卿，黄颐饰疯僧，许志魁饰秦桧。黄颐在饰疯僧这一角色时讲究似疯非疯，面部表情讲究阴阳分明，"疯僧"忽哭忽笑，指东说西地揭露秦桧夫妇东窗定计的阴谋，在骂的几个层次中，以半边脸怒向秦桧，半边脸向观众，直骂得秦桧目瞪口呆、惊恐而逃。

　　此次会演大会桂剧方面获奖情况为：《拦马过关》《双拜月》《两兄弟》获演出优秀奖；《春香传》《疯僧骂秦》《牛皋下书》《借女冲喜》获一般演出奖；《孟良盗马》《双下山》获剧本奖；《双拜月》获舞台美术奖。演员筱兰魁、玉芙蓉、苏芝仙、林瑞仙、曾素华、黄艺君、秦彩霞等获演员表演奖；广西桂剧艺术乐队、桂林市代表团乐队获音乐奖。

　　（六）广西省桂剧传统剧目鉴定会召开期间的演出

　　1956年6月1—15日文化部在北京召开第一次全国戏曲剧目工作会议，27

　　①　向凡：《五十年代的戏改会及戏改工作》，见《广西地方戏曲史料汇编》（第三辑），《中国戏曲志·广西卷》编辑部，1985年，第11页。

个省市、7 个剧团共 79 位剧目工作干部、戏剧专家和著名演员参加了会议。此次会议一个重要目标是解决"演出剧目贫乏"的问题，张庚以《打破清规戒律，端正衡量戏曲剧目的标准》为题作了主题发言，在戏剧界引起强烈反响，可以说是对新中国成立以来实施的戏剧政策进行检讨与修正，此时政府认识到戏剧政策必须调整。1956 年 11 月 8 日，文化部向全国各地发出通知："根据现在剧目工作的情况，提出丰富、扩大上演剧目的方针，根据这个方针，首先应对大量的过去并未明令停演，但由于种种原因而久未上演的传统剧目加以挖掘、整理或改编，迅速恢复上演……对于过去公布停演的剧目，在未经文化部明令准予上演之前，不得公演。各地如果对其中的某个或某些剧目，经过研究认为可以修改上演，可以将修改的剧本报文化部审核上演。"① 戏曲工作会议和文化部的通知都把对传统剧目的收集、整理与改编看成一项重要工作，戏曲工作会议上各省还制定了传统剧目发掘、整理、改编规划，规划可以看到，"广西省根据初步统计，桂剧传统剧目有 778 个以上，其中大型剧目（整本戏）173 个，当时已经得到发掘的整本戏只有 43 个，文化部认为有可能整理出来的剧目约 100 个"②。挖箱底、老艺人座谈会、分批鉴定、举行观摩演出、剧目展览等方式是当时全面、深入发掘戏曲遗产的常见做法。

　　早在 1956 年初，广西省文化局就组建广西桂剧传统剧目鉴定委员会，着手对桂剧传统剧目进行挖掘、整理与鉴定工作。1956 年 10 月 29 日在桂林市文化馆召开广西桂剧传统剧目鉴定委员会成立大会，委员会主任委员由秦似担任，副主任委员由郭其中、李文钊、蓝鸿恩、黄淑良担任，下设秘书组（组长罗善玉）、剧目资料组（组长黄淑良）、音乐工作组（组长朱锡华）、演出组（组长陆元绍、周游）、研究组（组长陈芳任）。常务委员由月中仙、邓芳桐、凤凰鸣、艾光卿、龙金勇、阳剑华、李文钊、李四杰、李芳玉、李冠荣、杜木生、陈芳、何芳馨、易熙吴、周游、林焕平、胡仲实、秦似、徐明甫、海棠春、唐仙蝶、郭其中、冯静居、黄熙吴、黄淑良、曾爱蓉、蒋永兹、蓝鸿恩、熊兰芳等人担任。委员由桂剧老艺人、著名演员、文艺工作者和教师等组成，包括尹义、王盈秋、蒋金凯、刘万春、谢玉君、林秀甫、秦似、张先展、李文钊、周游、满谦子、朱锡华、李四杰、廖仲翼等共 106 人。

① 《如何对待明令停演的剧目　文化部最近发出指示》，《戏剧报》，1956 年，第 12 期。
② 傅谨：《新中国戏剧史（1949—2000）》，湖南美术出版社，2002 年，第 51 页。

会议期间，全省各专区市县桂剧老艺人和著名演员汇聚桂林参加展览演出，展览演出由 10 月 27 日至 11 月 30 日，共演出大小传统剧 63 出，有《贵妃醉酒》《三元贵子》《海氏悬梁》《活捉三郎》《田氏劈棺》《罗章跪楼》《混元宝镜》《阴阳树》《孙膑追魂》《刘氏回煞》《三官堂》《铁冠图》等。

著名演员小桃红演《贵妃醉酒》，唱做俱佳，风采不减当年，署名为仲平的作者赋诗赠小桃红——《观小桃红演〈贵妃醉酒〉》："沉香亭北倚栏人，想见当年富贵春。天子多情偏善妒，待儿献媚却工鼙。癫狂醉态风姿好，宛转歌喉曲调新。往事如烟曾识面，依稀飞燕是前身。"① 此外，还有周蕭②、邹文蔚③、廖仲翼④等人咏诗盛赞此次大会及其演出。

（七）广西桂剧艺术团 1955—1957 年三次出省公演

1955 年初，广西桂剧艺术团为了加强桂剧与兄弟剧种之间的联系，扩大桂剧的影响，决定出省公演，并经过讨论确定了先去广州、韶关，然后到衡阳巡回公演的路线。同年 3 月，剧团组织了 80 人的队伍，带了《拾玉镯》《西厢记》《秋江》《白蛇传》《演火棍》《抢伞》等"看家戏"抵达广州，首场在人民剧场演出，"打炮"的是四个桂剧传统折子戏：《演火棍》《抢伞》《追舟》《拾玉镯》。演出者都是当时桂剧界比较有名望的演员：《演火棍》为廖燕翼、唐日樵、莫绮云，《抢伞》为谢玉君和秦志精，《追舟》为秦彩霞、赵若珠、蒋金凯，《拾玉镯》为尹羲、刘万春和周文生。演出一开始，杨排风（廖燕翼饰）唱着"手捧香茶书房往……"一个精彩的碎步圆场，博得观众的满堂掌声；最后一出戏《拾玉镯》观众的热情达到高峰。在之后的 10 余场演出中，上座率和演出效果都很不错，尤其是在能够容纳数千观众的中山纪念堂演出得到观众的热烈赞赏。此外，剧团还深入黄埔港为工人和部队演出。

① 《中国戏曲志·广西卷》，中国 ISBN 中心，1995 年，第 535 页。

② 周蕭诗："梅北林南老艺人，百花齐放四时春。已传山水甲天下，歌舞推陈又出新。"《中国戏曲志·广西卷》，中国 ISBN 中心，1995 年，第 534 页。

③ 邹文蔚诗："艺术最多姿，百花齐放时；发扬传统剧，创作挥名师。华国文章著，高潮世俗新；千秋江令笔，鼓吹写新词。"《中国戏曲志·广西卷》，中国 ISBN 中心，1995 年，第 534—535 页。

④ 廖仲翼诗："建国须文化，方能进富贵。明笺传燕子，元曲谱西厢。宣传遵政策，教育振家邦。代有名伶出，人休古本忘。诸子争鸣日，百花齐放光。先民留产业，后辈觅琳琅。昌明需艺术，娱乐喜官商。莫使遗沧海，尤须重释桑。戏曲由来久，乐工传statsch。京华搜必尽，糟粕弃无妨。新腔成雅韵，古调亦优良。领导瞻高远，施行总健康。杂剧原从宋，传奇本自唐。人文蒸桂岭，技术表歌扬。歌谣沿里巷，乐府炫篇章。会报一时盛，刊留百世芳。尤孟先传钵，伶伦早滥觞。愿言金禹甸，同日咏霓裳。"《中国戏曲志·广西卷》，中国 ISBN 中心，1995 年，第 535 页。

广西桂剧艺术团在广州受到省、市文化部门和戏剧界同行们的热情接待，时任广东省副省长陈汝棠，省文化局局长杜埃、副局长苏怡等多次看望剧团演员。在广州，广西桂剧艺术团发生了一件令人感到惋惜的事情：著名桂剧演员李慧中（艺名金小梅）突发脑溢血去世（时年不到40岁），她在桂剧艺术界颇具影响，抗战时期她就和谢玉君、尹羲、方昭媛被誉为桂剧"四大名旦"。

此次桂剧的演出得到专家学者的关注，中山大学著名戏曲史研究专家董每戡先生看了秦彩霞、赵若珠、蒋金凯等演的《秋江》，专门写了《桂剧〈秋江〉观后》一文，他对这出戏的演出很满意，他说："桂剧的《秋江》，给了我特别满意的感觉。为什么呢？主要是因为这个剧原有的场子凌杂、庸俗噱头都被汰除了，但又不是大刀阔斧地改，而是忠于原本又不为旧规束缚。同时，因为是演全部，所以比演一单出较能予人以整体的感觉。本来，这个戏的重点在两个场子，即'秀才偷诗'和'秋江赶船'，现在又在这两场加了工，并且把这两场之间的'姑阻''失约'和前头的'琴挑'都加工了，因此，使我感到这个戏的好场子既多又完整。"[1] 他还认为桂剧的《秋江》学习了湖南常德汉戏的《思凡》，以及川剧《秋江》的特点，无论是身段、动作，还是意趣都充满着生活的美。

广州演出结束后，剧团到韶关演出，剧团很多同志到韶关郊区参加抗旱抢插，受到广大群众的赞扬。剧团最后一站在衡阳演出，5月下旬返回南宁。

1956年5月初，广西桂剧艺术团再一次出省公演，在湖南长沙湖南剧院演出，除了带去1955年去广州、韶关和衡阳演出的看家戏之外，剧团还带了《宝莲灯》[2] 和《红楼二尤》[3] 两个新戏。剧团在长沙演出之后，到株洲、湘潭、韶山等地演出，5月底进入江西，在萍乡（还深入到安源矿区）、南昌、樟树等地演出，回到广西后又在桂林、柳州各演一个星期，此行历时近三个月。

① 董每戡：《桂剧〈秋江〉观后》，《南方日报》，1955年3月26日。

② 李寅根据湖北楚剧《宝莲灯》改编，导演刘真，演员有赵若珠、蒋金凯（饰刘彦昌）、秦彩霞、周英英（饰三圣母）、谢玉君、尹羲（饰王桂英）、蒋金亮（秦灿）、廖燕翼、胡利娜（饰沉香）、蒋艺君、蒋艺冠（饰灵芝）、唐日樵、陈尚武（饰杨戬）、陈自立（饰秦官保）、蒋惠芳（饰老师）、刘舜英（饰秋儿）。其中的《放子》《打堂》由于蒋金凯、蒋金亮、尹羲、谢玉君、廖燕翼等人的表演生动、感人，富有桂剧特色，成为常演的折子戏。

③ 广西桂剧艺术团在1955年9月广西省第一次戏剧会演后排的新戏，王石坚根据粤剧剧本改编，导演蒋金亮、徐勤；演员有尹羲（饰王熙凤）、秦彩霞（饰尤二姐）、廖燕翼、周英英（饰尤三姐）、刘万春（饰贾珍）、张勇仙（饰贾琏）、周家福、秦华佑（饰柳香莲）。

1957 年 6—8 月，广西桂剧艺术团赴贵州、四川演出，除了前两次的剧目外，还增加一个剧团新创编的《荆钗记》，演出路线是先到贵州都匀，然后是贵阳、遵义，再乘坐汽车去重庆。

广西桂剧艺术团三次出省演出，总体上是成功的，向省外观众展示了桂剧表演的特色和特长，受到广大观众和同行的称赞。

（八）1958 年庆祝广西壮族自治区成立期间的桂剧演出

1958 年 3 月 5 日，广西壮族自治区第一届人民代表大会第一次会议庄严宣告广西壮族自治区成立，这既是广西发展史上的重大事件，也是中国民族区域自治政策光辉篇章的谱写。会议选举韦国清（壮族）为广西壮族自治区主席，选举贺希明、李任仁、覃应机（壮族）、莫乃群、卢绍武（壮族）为副主席。中共中央政治局委员、国务院副总理贺龙代表中共中央、中央人民政府和毛泽东主席到会祝贺。

1958 年 1 月 8 日，毛泽东主席在南宁人民公园接见南宁群众，当晚，在毛泽东、周恩来、刘少奇、朱德、邓小平等中央领导人接见广西各族群众的游园会上，广西桂剧团演出了《西厢记》中"惊艳"一场，主演演员为周英英（饰红娘）、秦彩霞（饰莺莺）、李小娥（饰张珙）、刘万春（饰法聪）；还演出了《演火棍》片段，主要演员为蒋金亮（饰孟良）、肖炎堃（饰杨排风）。[①]随后，为招待在南宁召开的党的七届中央全会全体委员，由广西桂剧团为主力、抽调广西各地优秀演员为补充的演出团体在广西军区礼堂演出折子戏四出：《打樱桃》，主要演员为筱兰魁（桂林，饰邱瑞）、廖燕翼（饰平儿）；《梨花罪子》，主要演员为谢玉君（饰樊梨花）、蒋金凯（饰薛丁山）、李小娥（饰薛应龙）、邓瑞祯（平乐，饰窦一霓）、王锦鹏（饰秦汉）；《演火棍》，主要演员为廖燕翼（饰杨排风）、唐日樵（饰孟良）、莫绮云（饰佘太君）；《打堂》，主要演员为蒋金亮（饰秦灿）、蒋金凯（饰刘彦昌）、胡利娜（饰沉香）、苑素芳（饰秋儿）。

庆祝广西壮族自治区成立演出的桂剧为《演火棍》《梨花罪子》《打金枝》。《演火棍》主要演员为廖燕翼（饰杨排风）、唐日樵（饰孟良）、莫绮云

[①] 一些资料记载当年游园会上的演出未提到《演火棍》，笔者曾对参加过演出的桂剧演员肖炎堃进行采访，她出示了广西桂剧团出具的她当年演出《演火棍》的证明。

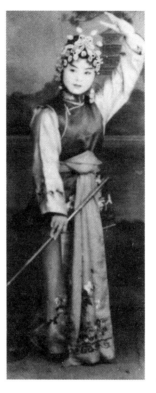

1958 年肖炎堃在《演火棍》中饰杨排风　肖炎堃供

（饰佘太君）；《梨花罪子》主要演员为谢玉君（饰樊梨花），曾少轩、陈宛仙①（饰薛丁山），李小娥（饰薛应龙），王锦鹏（饰窦一霓），张勇先（饰秦汉）；《打金枝》主要演员为秦彩霞（饰公主）、赵若珠（饰郭暖）、谢玉君（饰皇后）、蒋惠芳（饰郭子仪）、唐琳洁（饰唐太宗）、宁正臣（饰老太监）、李小娥（饰小太监）。

（九）建国 10 周年广西桂剧艺术团的进京演出

1959 年 10 月，中央文化部、国家民族事务委员会组织广西桂剧艺术团赴京参加建国 10 周年演出活动。广西区党委很重视此次桂剧赴京演出，组成以著名导演郑天健为首的领导机构，区党宣传部（部长葛震）和区文化局领导（副局长郭铭）也亲自抓剧团的剧目选择、修改和排演等具体工作，演出团正式名称为"广西壮族自治区桂剧艺术团"。

① 从柳州市桂剧团选调。

1959 年广西桂剧艺术团乐队人员在天安门前合影　黄绍荣供

　　桂剧艺术团为进京演出做了充分的准备工作，物质上得到广西壮族自治区党委、人民政府的大力支持（得到专项拨款和一定数量的黄金制作服装）。桂剧艺术团还派刘彬、关志学到越南河内观摩越南从剧、嘲剧共和改良戏，考察了越南《蚌、蛎、螺、蚬》一剧的服装、道具、人物造型以及相关的风俗礼仪，为《蚌、蛎、螺、蚬》改编同名桂剧奠定了基础。此外，赴京演出之前，剧团还到广州作了短期演出。

　　桂剧艺术团由郑天健、尹羲、刘彬、蒋金凯、慕剑东率领，一行共计 120 余人于 10 月 17 日抵达北京。参加演出的主要演员有尹羲、王盈秋、谢玉君、刘万春、蒋金亮、蒋金凯、周文生、秦彩霞、赵若珠、唐日樵、蒋惠芳、莫绮云、廖燕翼、周英英、蒋艺君、刘锦珠、王锦鹏和青年演员刘丹、李小娥、胡利卿、蒋巧仙、邹志辉、蔡素芳、秦天才、张新云等；乐队有黎绍武、张志豹、秦少梅、黄建民、尹建国、陈一旦、阳文海、王化炎、廖秀英、莫若、黄绍荣、龙纪君、黎国荣、张来生、陈有义等。

广西桂剧艺术团进京演出的剧目有《桃花扇》①（高腔）、《一幅壮锦》②《蚌、蛎、螺、蚬》③《人面桃花》④《拾玉镯》⑤《演火棍》⑥《开弓吃茶》、⑦《放子打堂》⑧。

10月18日中宣部副部长周扬等在中国文联礼堂审查《蚌、蛎、螺、蚬》一剧，19日周扬在民族文化宫礼堂陪同越南驻华大使陈子平审看该剧，因为剧中人物均为反面人物，周扬决定该剧不对外公演，只作内部演出。在京期间，桂剧艺术团在民族文化宫、天桥剧场、吉祥戏院、五道口剧场等地演出20余场，历时月余。期间也曾为国家民委、中国青年艺术剧院、中央民族学院作专场演出。

11月16日，广西桂剧艺术团在中南海怀仁堂为中央首长演出《拾玉镯》《演火棍》《放子打堂》，董必武、徐特立等中央领导在演出结束后上台接见演出人员并合影留念。桂剧艺术团全体人员还参加了周恩来总理在北京饭店举行的招待参加庆祝演出的外地剧团的盛大宴会，宴会前周总理还接见了赴京演出剧团代表，郑天健、尹羲作为桂剧艺术团代表参加了接见。

① 导演郑天健，编剧胡仲实、李寅、刘彬，音乐与唱腔设计朱锡华、李芳玉，舞美设计罗日；演员表如下：尹羲饰李香君，周文生饰侯朝宗，蒋金凯饰苏昆生，蒋惠芳饰杨文聪，谢玉君饰李贞丽，刘锦珠饰郑妥娘，蒋艺君饰寇白门，王盈秋饰史可法，刘万春饰阮大铖，唐日樵饰马士英。改编后的《桃花扇》用高腔演出，情节上从李香君春游遇侯朝宗开始到决裂止，剧本加强了对侯朝宗从犹豫、动摇到失节过程的塑造，舍弃原来的"闺丁"一场，增加史可法殉难一场。

1959年广西桂剧艺术团赴北京演出前到广州演出，著名历史学家陈寅恪看了改编后的桂剧《桃花扇》，一连赋诗三首，其中一首题为《听演桂剧改编〈桃花扇〉剧中香君沉江而死与孔氏原本异亦与京剧改本不同也》："桃花一曲九回肠，忍听悲歌是故乡。烟柳楼台无觅处，不知曾照几斜阳。"孔尚任原著《桃花扇》结尾李香君只是看破红尘，皈依佛门，改编后的《桃花扇》李香君是坚贞殉国，有人认为此结尾对于陈寅恪来说，"西子之沉的悲歌，也许更能触及先生旧日的感伤"。路文采：《一梦华胥四十秋》，《光明日报》，2012年4月20日。

② 原著周民震，改编李寅、胡仲实，导演郑天健，音乐设计朱锡华、满谦子，舞美设计罗日；演员表如下：秦彩霞饰妲布，胡利娜饰勒惹，刘万春饰勒堆额，周英英饰花仙，蒋惠芳饰仙翁，蒋金凯饰妖王，王锦鹏饰×××。

③ 根据越南同名剧改编，改编李寅，导演郑天健，音乐设计朱锡华，舞美设计关志学，演员尹羲、周文生、蒋金凯、刘万春、唐日樵、蒋巧仙等参加演出。

④ 编剧欧阳予倩，导演郑天健，舞美设计黄文东；演员表如下：刘丹饰杜宜春，李小娥饰崔护，邹志辉饰杜知微，蔡素芳饰李芳春，张新云饰书童。

⑤ 尹羲饰孙玉姣，周文生饰傅朋，刘万春饰刘妈妈。

⑥ 廖燕翼、胡利娜饰杨排风，唐日樵饰孟良，莫绮云饰佘太君。

⑦ 赵若珠、李小娥饰邝忠，廖燕翼饰陈秀英，刘万春饰陈妈妈。

⑧ 蒋金亮饰秦灿，蒋金凯饰刘彦昌，尹羲饰王桂英，胡利娜饰沉香，蔡素芳饰秋儿。

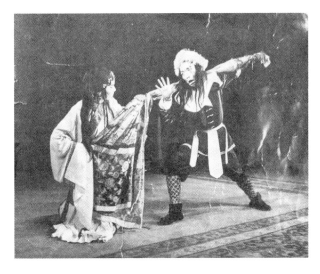

1959 年进京演出桂剧《一幅壮锦》秦彩霞饰妲布（左）　秦彩霞供

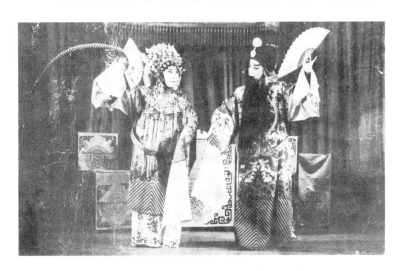

1959 年王盈秋（右）、谢玉君在北京演出《女斩子》　杜宝华供

　　此次演出《拾玉镯》《演火棍》《开弓吃茶》《放子打堂》四个表演细致、唱腔优美的戏得到好评，曾供职于中国戏剧出版社的老专家司空谷在一篇文章中详细地回顾了他看四个戏的演出。他写《放子打堂》精彩的开场："强烈的堂鼓声中，四个举着大棍的家丁，簇拥着一个用双水袖捂着脸的秦燦跟跄地走上场来。当演员走出上场门，放下水袖亮相时，我们看到秦燦油灰色的脸上，杀气腾腾，两只圆瞪的眼睛，眼珠仿佛就要跳出来。接着他走到台口，咬着牙

念出'恼恨刘彦昌，纵子——'用一个吹胡子的特技，从不动的苍满中间吹起一股小指粗的胡须，像一条毒蛇咬人时伸出的毒舌，然后慢慢地归到座位，才狠狠地从牙缝里吐出'把——人——伤'三个字。"① 他评《开弓吃茶》时说："在《开弓吃茶》中扮演秀英的廖燕翼同志，是一个很优秀的武旦演员。武旦演员有好的武工又有好的嗓子很不容易，而廖燕翼可谓唱、做、念、打俱佳。"② 他还说廖燕翼在《演火棍》中饰演杨排风，从"书房斗嘴到将台比武几场戏中，把一个伶俐泼辣而又有些娇嗔的杨排风形象塑造得很突出可爱……这里特别值得提出的是，杨排风与孟良比武的两场武打，打得好，打得干净利落，打得有思想性。看得出演员在着力刻划人物性格。杨排风的打，打得机智、敏捷，具有人物的性格特点"③。他评价尹羲演的《拾玉镯》说："这一出戏给人的感觉简直像一幅水墨风俗画，又像优美的抒情诗。尹羲同志的表演，给人突出的印象是细致，真实感强。"④

桂剧艺术团在北京得到北京文艺界的关心与支持，时任中央戏剧学院院长的欧阳予倩对桂剧依然有深厚的情感，他多次到桂剧艺术团驻地看望大家。欧阳予倩还将《人面桃花》的主要演员接到他家，在他家中排练，手把手向青年演员刘丹、李小娥、邹志辉传授表演艺术。著名京剧表演艺术家马连良到桂剧艺术团驻地授课，给桂剧演员传授表演经验，一些著名戏曲表演艺术家如梅兰芳、萧长华、周信芳、白云生、韩世昌、许传姬等观看了桂剧艺术团的演出并参加了剧团的座谈会。

（十）广西桂剧团中南四省的巡回演出⑤

1962 年底，广西区党委宣传部、广西区文化局批准广西桂剧团 1963 年赴中南四省（湖北、河南、湖南、广东）巡回演出，为了向四省观众展示桂剧的强大阵容、优秀节目和精湛演技，出省巡演的广西桂剧团由自治区桂剧团、桂林市桂剧团和柳州市桂剧团的主要演员组成，演出剧目由三个剧团的保留剧目中精选出来。领队由郑天健（兼任总导演）、尹羲、刘彬、蒋金凯、筱兰

① 司空谷：《看桂剧的几个小戏》，《戏剧报》，1959 年第 11 期，第 31 页。
② 司空谷：《看桂剧的几个小戏》，《戏剧报》，1959 年第 11 期，第 32 页。
③ 司空谷：《看桂剧的几个小戏》，《戏剧报》，1959 年第 11 期，第 32 页。
④ 司空谷：《看桂剧的几个小戏》，《戏剧报》，1959 年第 11 期，第 32 页。
⑤ 该小节内容主要参考了刘彬《广西桂剧团中南四省之行》，见《广西地方戏曲史料汇编》（第十四辑），《中国戏曲志·广西卷》编辑部，1986 年，第 3—7 页。

魁、龚桂担任，潘文明任秘书。主要演员皆为当时桂剧各行有名演员，如尹羲、谢玉君、秦彩霞、筱兰魁、刘万春、蒋金凯、蒋金亮、唐金祥、周文生、唐日樵、苏芝仙、林瑞仙、陈宛仙、张勇仙、罗桂英、周英英、胡利娜、李小娥、刘丹、韦肯凡、张新云、唐金安、蒋艺君、翁桂斌、阳桂峰、周桂童、阳桂秋、李艳秋、哈荣茂、尹曼琳、区艺莲等，另有随行导演卜璟，编剧刘克嘉，音乐设计李叔源，美术设计黄文东，鼓师张志豹，琴师秦少梅、黄健民、唐文富。

演出的主要剧目有《红棉坳》①、《武则天》②、《闹严府》③、《唐知县审诰命》④、《拾玉镯》（尹羲饰孙玉姣，周文生饰傅朋，刘万春饰刘妈妈）、《闹龙宫》（筱兰魁主演）、《太白傲考》（陈宛仙主演）、《春娥教子》⑤《武松打店》（胡利娜饰孙二娘，韦肯凡饰武松）、《李逵夺鱼》⑥、《打棍出箱》（唐金安饰范仲禹）、《演火棍》（胡利娜饰杨排风，唐日樵饰孟良）、《开弓吃茶》（尹曼琳饰陈秀英，李小娥饰邝忠，刘万春饰陈妈妈）。

1963 年 5 月下旬，广西桂剧团一行 120 余人开始了为期 4 个月的中南四省巡回演出，首站抵达武汉，在汉口人民剧场演出现代戏《红棉坳》，之后广西桂剧团又到黄鹤楼剧场、青山剧场演出，前后演出共 20 余场。6 月中旬广西桂剧团抵达郑州，桂剧折子戏和由河南曲剧移植的《唐知县审诰命》深受河南观众的欢迎，6 月底剧团抵达开封，在大相国寺剧场演出。7 月中旬，剧团到达长沙，由于当时长沙的高温天气，只演出 5 场。7 月底剧团抵达广州（此次为广西桂剧团第三次在广州演出），陶铸、李尔重、王阑西等领导出席观看了首场演出并接见了剧团的主要领导和演员。广州演出共计 20 余场，反响良好，广东电视台还现场转播了《拾玉镯》《春娥教子》《李逵夺鱼》三出戏，

① 现代戏，原名《红河烽火》，讲述解放前广西壮族、瑶族人民开展武装斗争的故事。编剧蓝鸿恩、李寅、周游，导演郑天健，舞美设计罗日，主要演员蒋金凯、周文生、周英英、唐日樵、张勇仙。

② 该剧根据郭沫若同名话剧改编，编剧胡仲实、李寅，导演刘彬，音乐设计朱锡华，舞美设计罗日，主要演员尹羲（饰武则天）、蒋金凯（饰裴炎）、周英英（饰上官婉儿）、李小娥（饰太子贤）、刘万春（饰明崇俨）、蒋艺君（饰上官夫人）。

③ 编导卜璟，主要演员尹羲、周文生、唐日樵、刘万春、秦彩霞、刘锦珠等。

④ 该剧为河南曲剧移植剧目，改编、导演筱兰魁、苏芝仙、罗桂霞、阳桂峰、周桂童等。筱兰魁根据桂剧传统表演特点和自身的表演技巧进行改编创造，1962 年他为陈毅演出该剧，得到陈毅的赞赏。

⑤ 导演卜璟，唱腔设计李叔源，主要演员秦彩霞（饰王春娥）、哈荣茂（饰薛保）、尹曼琳（饰薛义）。

⑥ 编导卜璟，主要演员蒋金亮（饰李逵）、蒋金凯（饰宋江）、韦肯凡和张新云（饰张顺）。

这是桂剧首次在电视屏幕中出现。之后广东文艺界为广西桂剧团的演出召开了座谈会，粤剧著名表演艺术家马师曾、红线女等还设宴庆祝桂剧演出成功。8月下旬，桂剧团从广州坐"玉兰号"轮船抵达海口，海南之行一个多月里，剧团先后在海口、澄迈、临高、儋县、石碌、三亚、陵水、兴隆等地演出。在石碌演出时，剧团遭遇特大台风，交通中断，当地海军派出一艘军舰迎接，船上官兵腾出全部铺位给演职人员使用，抵达码头后剧团为水兵演出《李逵夺鱼》，蒋金亮的精彩表演深受官兵喜爱。在榆林剧团还为驻军官兵作了专场慰问演出。9月下旬，剧团从海口抵达湛江，结束了为期四个多月的中南四省巡回演出。

此次巡回演出展示了桂剧表演艺术的较高水平，《拾玉镯》《演火棍》《开弓吃茶》等是负有盛名、脍炙人口的桂剧代表性剧目。其他许多优秀剧目的演员表演也相当出色，都在舞台上给观众留下了深刻的印象，得到观众乃至行家的赞赏。如尹羲在《闹严府》中将严婉玉的善良、骄横、泼辣表现得淋漓尽致，著名电影导演成荫还曾应尹羲邀请协助排练该剧；秦彩霞的《春娥教子》突破了传统，唱腔完整，感人至深，粤剧大师红线女的《春娥教子》早已脍炙人口，但是她在广州看了秦彩霞的《春娥教子》后十分激动，特地到后台祝贺演员演出成功；胡利娜和韦肯凡的《武松打店》借鉴了京剧的表演技巧，又曾得京剧名家盖叫天的亲自指导，成为桂剧少有的武打戏之一；青年演员唐金安的《打棍出箱》是在老一辈桂剧艺术家唐金祥等指导下苦练而成，每一场都有热烈的掌声；陈宛仙在《李白傲考》中讲唱韵味十足，将李白的风流不羁表现得出神入化。

可以说广西桂剧团的中南四省巡演是一次盛举，是新中国成立以来桂剧发展到一个高峰的体现。

（十一）桂林专区桂剧学员班第一届会演大会①

1963 年 12 月 15—21 日，桂林专区所属的平乐、荔浦、兴安、全州、恭城等县桂剧团的学员班（队），参加了桂林专署文教局在荔浦主办的"桂林专区桂剧学员班第一届会演大会"。

① 本小节内容参考了江平《桂林专区桂剧学员班第一届会演大会简介》，见《广西地方戏曲史料》（第十四辑），《中国戏曲志·广西卷》编辑部，1987 年，第 169—171 页。

会演大会开幕式①于 15 日上午在荔浦镇桂剧院举行，下午开始演出《拦江截斗》（平乐县学员）、《苏三起解》（平乐县学员）、《拿曹放曹》（平乐县学员）、《六部大审》（兴安县学员），晚上全州县学员演出《七郎打擂》。

16 日上午，时任桂林专署文教局副局长王其侠作题为《加强领导，认真培训桂剧艺术的接班人》的报告。晚上演出《二皇登殿》（兴安县学员）、《芦花荡》（兴安县学员）、《女斩子》（平乐县学员）、《演火棍》（荔浦县学员）。

1963 年平乐桂剧团参加桂林专区会演　莫若供

17 日上午，时任广西壮族自治区文化局局长华应申作报告，当时他在荔浦县马岭镇参加农村社教工作队。下午著名导演郑天健到场讲话。晚上演出《泗水拿刚》（荔浦县学员）、《新断桥》（荔浦县学员）、《定军山》（荔浦县学员）、《马二退婚》（恭城县学员）。

18 日下午由全州县学员演出《西蓬击掌》《泗水拿刚》《断桥会》《二困潼台》，晚上演出《宝莲灯》（平乐县学员）。

19 日上午，各县剧团学员班（队）老师、负责人举行交流培训经验的座谈会。下午举行第一次评委会。晚上演出《开弓吃茶》（平乐县学员）、《妇女

① 时任桂林专署文教局局长荆学友、中共荔浦县委宣传部部长曾凡述，以及桂剧老艺人马玉珂在开幕式上讲了话。

争先》（平乐县学员）、《夜战马超》（全州县学员）、《苏三起解》（兴安县学员）。

20 日举行对外公演，演出《演火棍》（荔浦县学员）、《女斩子》（平乐县学员）、《二困潼台》（全州县、平乐县学员）、《黄鹤楼》（各县联合演出）。

21 日上午总结颁奖。获得集体奖的为平乐县桂剧团艺术训练班，获得表演艺术奖的有《宝莲灯》《女斩子》《父女争先》（平乐县学员、荔浦县学员演出）、《演火棍》《定军山》（荔浦县学员演出）、《七郎打擂》《二困潼台》（全州县学员演出）、《二皇登殿》《芦花荡》（兴安县学员演出）、《马二退婚》（恭城县学员演出）。

此次会演大会评出五好学员 18 人①、四好学员 6 人②、三好学员 15 人。③

（十二）　大型改编历史剧的代表作：《屈原》与《文成公主》

1. 大型历史剧《屈原》

大型历史剧《屈原》是 1957 年柳州市桂剧一团根据郭沫若同名话剧改编上演，④ 该剧以"橘颂"开始，自始至终讴歌了伟大诗人屈原的高尚人格与爱国主义精神。

桂剧《屈原》剧情为：战国时期秦国派张仪到楚国，企图破坏齐楚联盟，达到分化六国、击破各国、吞并六国的目的。楚国三闾大夫屈原识破秦国的诡计，力劝楚王不要相信张仪"献地"的阴谋，但是昏庸的楚王听信奸臣靳尚的谗言，与齐国绝交并将屈原流放到汉北。齐楚绝交后，秦国没有兑现献地的诺言，楚王出兵问罪但是一败涂地，于是命子椒、子兰去汉北请回屈原，派屈原赴齐重修旧好。齐楚复盟后，秦国又派张仪用秦楚联婚的阴谋，张仪贿赂南后与靳尚等人，南后以在青阳宫排练"九歌"为名，假装头昏晕倒在屈原怀里，南后向楚王诬告说屈原调戏她，楚王大怒将屈原驱逐出宫。蒙不白之冤的屈原心怀愤懑行吟泽畔，他遇到楚王送张仪回国，上前劝楚王不要再中秦人的奸计，楚王不但不听，反而将屈原囚禁于太乙朝中。屈原的侍婢婵娟为他鸣

① 平乐县罗艺娟、陶艺学、李艺飞、陈艺强；荔浦县廖玉平、黄荣顺、周水茂、罗育鸿、吴丽云；全州县王蜜蜜、王中任、李章德、熊美莲；兴安县文湘侠、蒋湘莲、蔡湘刚、阳湘群；恭城县伦建平。

② 平乐县黄艺津；全州县蒋银秀、谭启华、阎铁生；兴安县王湘云、黄湘君。

③ 平乐县何艺雄、王艺芳、周艺兰、廖艺农；荔浦县吴瑞云、黄智清、韦仲生、林明吉、周玉珍；全州县高福康；兴安县李湘清、王湘毅、刘湘强、王湘凤；恭城县郑祖斌。

④ 陈宛仙饰屈原，莫怜云饰宋玉，罗莲姣饰婵娟，黄艺君饰南后。

宛，结果被南后囚禁并遭到毒打，幸亏卫士将她释放，婵娟逃至屈原那里。南后要除掉屈原，命太仆郑詹尹用毒酒暗害屈原，婵娟误饮毒酒。屈原将自己写的"橘颂"盖在婵娟身上作为悼念，之后屈原与仆夫一同奔赴江南，再图报国之策。

桂剧《屈原》上演后，引起了关于桂剧表演风格的论争，体现了桂剧表演艺术的继承与发展。

2. 大型历史剧《文成公主》

1962 年，柳州市桂剧团根据同名话剧改编了大型历史剧《文成公主》，该剧讲述唐太宗远嫁文成公主与松赞干布（吐蕃王）的动人故事，通过真实反映大唐与吐蕃友好的一段美好姻缘，歌颂民族团结。

该剧编剧为陶业泰、罗孟，导演郑贤、章文林，舞美设计何格培；黄艺君、刘凤英饰文成公主，蒋巧仙饰松赞干布，陈宛仙饰禄东赞，王昌明饰唐太宗，黄颐饰恭顿。该剧 1962 年在柳州首演以来，还在梧州、八步、平乐、桂林等地上演数十场。

黄艺君（前中，供图）在《文成公主》中饰文成公主 黄艺君供

（十三）引领潮流的创编桂剧《歌仙刘三姐》

1957 年 11 月，宜山人民桂剧团排演了六场桂剧《歌仙刘三姐》，引起了较大的反响。该剧的最早创编者是宜山专署文化科干部韦相杰，之前他看了肖甘牛收集整理的壮剧民间故事《歌仙刘三姐》，深受启发，于是将这个故事情

节改编为同名六场戏《歌仙刘三姐》，剧本经过宜山人民桂剧团领导、老艺人以及有关人员的研究之后，以"搭桥戏"的形式排演。剧中刘三姐、李示田（后称"小牛"）两个角色的身段动作、唱腔与台词，分别由桂剧艺人刘燕君和阳鹏飞创造与设计，导演工作由蔡昌汉担任，以"搭桥戏"戏路进行排练，韦相杰在排练现场将全剧的台词记录下来，在经过首场演出的台词核对之后，这个"搭桥戏"就有了剧本，即六场桂剧《歌仙刘三姐》的剧本。

六场桂剧《歌仙刘三姐》① 于 1957 年 12 月在宜山人民剧院首场演出后，又连演 10 余场，之后还到怀远和金城江演出，总计演出 20 多场。六场戏的情节大致如下。②

第一场《订情》。刘三姐是一个聪明伶俐、既爱唱歌又很勤劳的姑娘，她家由哥嫂主持耕种生计，一家人过着清贫的生活。一天刘三姐砍柴回来，遇到本村和邻村砍柴、割草回来的青年在村头树下歇息，大伙请三姐唱歌，并推选男青年中的李示田与三姐对歌。刘三姐和李示田对歌情投意合，互生爱慕之情。不料莫员外带着家丁路过，莫员外见三姐年轻貌美，唱山歌又如此动听，忍不住上前挑逗、调戏三姐，并表达纳三姐为妾的意愿。三姐不但用山歌骂莫员外，还借着挑柴换肩之机，将莫撞倒在地。

第二场《说媒》。莫员外托媒婆到刘家说亲，三姐哥哥刘二是个老实胆小的农民，刘二既不愿答应这门亲事，也不敢得罪莫员外。媒婆花言巧语，加上嫂嫂不怀好意想趁机推三姐出门，刘二试问三姐是否答应，三姐坚决不从。嫂嫂心生一计，要三姐一夜间捡满一大筐艾，以此相逼。

第三场《逼妹》。三姐在漆黑的夜晚一人捡艾，她用山歌唱出心事，月亮听到歌声出来照亮给三姐捡艾，李示田也听到山歌，问明三姐捡艾之事后，帮助三姐一起捡艾，从此两人定为情侣。

第四场《拒婚》。哥哥刘二因受媒婆的恐吓，加上嫂嫂出言相逼，要三姐在寒冷的冬天砍够一定数量的柴，不然就进莫家。三姐选择砍柴，她手执柴刀

① 演员安排情况如下：刘燕君、马燕群（饰刘三姐），阳鹏飞、龚瑶珍（饰李示田），白玉剑（饰媒婆），张素贞（饰二嫂），丁友昌（饰莫员外），孙振芳（饰刘二），陶润贞（陶秀才），周春荣（饰李秀才），周汉章（罗秀才）。演出时海报内容如下。六场桂剧《歌仙刘三姐》，编剧：集体创作（韦相杰执笔）；导演：蔡昌汉；主演：刘燕君、马燕群（刘三姐）；阳鹏飞、龚瑶珍（李示田）；舞美、道具：刘寿棋、邓景祥。

② 陈光裕：《关于原宜山人民桂剧团排演〈刘三姐〉一剧的情况》，见《广西地方戏曲史料汇编》（第十七辑），《中国戏曲志·广西卷》编辑部，1989 年，第 120—122 页。

与扁担上山，一边唱歌一边砍柴，因饥饿与寒冷昏倒在山上。被山歌感动的飞禽走兽赶来帮助三姐，各自用自己身体温暖三姐，三姐苏醒过来之后，又以山歌答谢。

第五场《对歌》。面对莫员外相逼，三姐提出对歌，如果对歌赢得了她，她就进莫家，莫员外赶紧派人到广东去请歌师与三姐对歌。三姐在河边唱歌，三位广东来的歌师乘船而至，见这位河边唱歌的女子，在不知她是三姐的情况下，就想展示自己的才华。没想到三位歌师被三姐对得手忙脚乱，狼狈翻歌书，最后气急败坏将歌书丢下河，三位歌师还没有进莫家就败下阵来不辞而别。

第六场《升天》。三位歌师败走以后，莫员外恼羞成怒，派人硬逼刘二还债，并要收回田地，否则就拿三姐抵债。三姐和示田说服刘二，约好两人奔走他乡。他俩刚刚离开家，莫员外就带着家丁来抢三姐。刘二骗员外三姐已经上山砍柴，莫员外又带着家丁上山追赶三姐，三姐和示田在山上歌声四起，莫员外被歌声迷惑得团团转，最后被示田骗进山洞，三姐举石将莫员外打死，随即顺葛藤下石崖。不料莫家家丁赶来砍断葛藤，三姐跌入枧河，示田赶到，也跳入河中，双双殉情。三姐跌入河中的那一刻，烟雾腾起，三姐升天成仙，全剧在歌声中剧终。

桂剧《歌仙刘三姐》基本上以山歌的形式排练和演出，演员专门找了宜山的民歌手蓝二娘学唱山歌。剧本中的歌词也多是山歌形式:[①]"看牛娃仔嘴尖尖，点个来我烧烟，有钱给你两三个，无钱给你两脚尖。""三姐砍柴不用刀，只用脚踩手来摇。""下涧河水清又清，水中照见洗衣人，手摇衣衫鲤鱼跳，口唱山歌鸟来听。""桃树开花三月天，李花遍地白连连，落花满枝随流水，狗屁不通臭上天。""不会唱歌你莫来，不会撑船你莫开，我是柳州漂白布，剪刀不利你莫裁。""你歌不比我歌多，我有一万八千箩，只因那年涨大水，歌书塞断九条河。""唱歌好，唱歌得耍又得玩，不信你看刘三姐，唱歌得座鲤鱼岩。"

后来风靡一时的彩调《刘三姐》和电影《刘三姐》（1960 年）广泛流传，情节、人物也有所变化，但是桂剧《歌仙刘三姐》是走在前头的。

① 以下歌词选自陈光裕《关于原宜山人民桂剧团排演〈刘三姐〉一剧的情况》，见《广西地方戏曲史料汇编》（第十七辑），《中国戏曲志·广西卷》编辑部，1989 年，第 123—124 页。

二 十七年文学时期桂剧现代戏的演出

（一）20 世纪 50 年代桂剧现代戏演出

新中国成立前桂剧现代戏很少，被认为桂剧艺人自己编创的第一个现代戏是《火烧訾洲》，讲述桂林妓女爱国倒袁的故事；另一出现代戏《兵困桂林》反映民国初年广西军阀陆荣廷与沈鸿英的混战。但是这两出戏的演出情况不得而知。抗战期间欧阳予倩编排了三个反映抗战现实题材的现代戏——《胜利年》《搜庙反正》《广西娘子军》。

新中国成立后，现代戏的演出大都配合当时的政治形势与政策，以新的面貌展现在人民的舞台上。1950—1955 年是新中国宣传社会主义总路线时期，为配合清匪反霸、减租退押、土地改革和贯彻新婚姻法，桂剧活跃在舞台上的现代戏有《白毛女》《赤叶河》《刘胡兰》《小女婿》《小二黑结婚》《王贵与李香香》等，戏曲为政治服务的功能得到加强。

1955—1958 年是农业合作化时期，桂剧现代戏的演出有《喜事》《洪湖赤卫队》《英雄妇女排》《苦菜花》《三里湾》《野火春风斗古城》《苗寨惊雷》《不能走那条路》《地主攀亲》《郭大娘捉特务》《学文化》《红色风暴》等。

1958 年，文化部提出"紧跟大跃进""戏曲应该为表现现代生活而努力"的口号，戏曲界则提出戏曲"以现代剧目为纲"的口号，各地方剧团在这种简单化、口号化的推动下，赶排赶演现代剧目，忽视和违背了艺术规律，全国的戏曲现代戏普遍成为"写中心、演中心"的产物。

如当时辽宁戏剧界由政府主导，把不同性质的表演团体如京剧团、评剧团、歌舞团等合起来成立"亦工亦农亦军亦艺"的"辽宁艺术人民公社"，并且按照"写中心、演中心、唱中心"的要求，在创作数量上大放卫星，甚至有的剧团喊出一年写 100 多个剧本的大话，全省演出《为了六十一个阶级兄弟》《刘介梅忘本回头》《烈火红心》《海边青松》等剧目，结果声势浩大的艺术人民公社不到一年就自行解体。①

河南戏剧界也一样浮夸风盛行，1958 年上半年全省"跃进"的现代剧目多达 2345 出，很多剧目充斥着带有时代印记的狂想话语，如《比比看》一剧中，让古代的佘太君、穆桂英与现代的工农兵们同台一比高低；再如《东风

① 《中国戏曲志·辽宁卷》，中国 ISBN 中心，1994 年，第 13 页。

烈火》一剧中的大红薯，只有用大锯才能将它锯开。①

　　广西桂剧团移植的《关不住的姑娘》《朝阳沟》，根据同名小说改编的《圈套》《钢铁元帅升帐》《红旗记》和《红旗高举》，除了《朝阳沟》演出场多之外，其余都是质量不高、寿命很短，印证了当时湖北流传的"写得快，演得快，丢得快，观众忘得快"的戏曲创作"四快论"。②

黄艺君演出《红色卫星上天》　黄艺君供

　　其中《红旗高举》（编剧李寅、石坚、龙幸）根据《人民日报》和《广西日报》都曾经报道的广西环江县水稻"亩产十三万斤"为题材创作，该剧形象地在桂剧舞台上搬演、宣传了这种登峰造极的浮夸风。

　　值得一提的是革命题材的桂剧现代戏《红河烽火》③，该剧以表现民族团结共同对抗敌人为主题，讲述1949年广西解放红河下游一个瑶族山村我军消灭国民党残匪的故事。溃败的国民党匪军化装成瑶族人民的模样，骗取了瑶族头人蓝村长的信任，向瑶山人民征粮征兵。我军连队派出壮族青年农任强和一个卫生员到瑶族山村开展工作，由于国民党的造谣以及瑶山人民对共产党的政策不是很了解，导致农任强的工作遇到种种困难。后来农任强在一瑶族人蒙永

①　《中国戏曲志·河南卷》，文化艺术出版社，1992年，第25页。

②　《中国戏曲志·湖北卷》，文化艺术出版社，1993年，第21页。

③　编剧李寅、蓝鸿恩、周游。

清的帮助下，通过反征兵反征粮消除了各族人民之间的仇视，在游击队的配合下解放了瑶山。该剧人物刻画很细致，表演也很有特点，有评论指出它"具有广西少数民族的风格。同时，由于大胆运用桂剧传统表演方法，因此它也没有失去桂剧的艺术风格。如瑶族头人运用了桂剧花脸的唱腔和身段，共产党员农任强出场运用带龙套出场的形式，蒙永沽、蒙大妹对桂剧南、北路唱腔的运用，都能附合剧情要求气氛，听起来也很优美动人"①。1958 年全区现代生活题材戏剧展览会中，《红河烽火》和《党的儿女》都有较大的影响。

　　1958 年 7 月柳州市桂剧二团在大演现代戏的浪潮中集体创作上演了八场现代革命历史桂剧《韦拔群》，② 受到广大观众的好评。韦拔群是广西本土历史人物，为提高剧本质量和演出效果，创作人员深入韦拔群家乡——东兰县中和镇武录去实地采访，收集韦拔群同志生平事迹与革命经历以及关于他的传奇故事，然后对剧本进行修改。

　　1958 年 11 月，修改本《韦拔群》完成，着重刻画韦拔群对党对革命对人民无限忠诚的崇高形象，表现他英勇顽强与敌人作斗争，讴歌他视死如归的革命精神。基本剧情为：③ 1925 年冬，韦拔群继"三打东兰"后，赴广州参加毛泽东同志办的"农民运动讲习所"，回到东兰后在北帝岩（后改名为列宁岩）成立东兰农民运动讲习所，培养了大批壮、汉、瑶等农民革命干部，革命队伍不断壮大发展。1927 年，以匪团长龚寿义为首的反动武装对韦拔群领导的革命队伍进行残酷清剿，并疯狂实施惨无人道的杀光、抢光、烧光政策。接着，国民党军军长张发奎和廖磊等亲率重兵围剿革命武装地区"三山"（西山、中山、东山），韦拔群根据党的指示，利用有利地形巧妙打击敌人，还深入虎穴神出鬼没地打击敌人。最后，韦拔群被敌人重金收买的侄儿、叛徒韦昂杀害。

　　1958—1960 年柳州市桂剧团上演的现代剧目反映出现代戏上演的上升趋向。根据王昌明、章文林《1958 年至 1960 年柳州市桂剧团上演剧目总计》一文统计如下。④

① 尚梦樵：《谈桂剧〈红河烽火〉》，《戏剧报》，1958 年第 20 期，第 28 页。

② 执笔人员有雷蕱、伍必娴、蒋桂铭、陈明魁等，著名艺人何金章饰演韦拔群。

③ 蒋桂铭：《桂剧〈韦拔群〉的创作经历》，见《柳州市戏曲史料汇编》，《中国戏曲志·广西卷》编辑部，1988 年，第 120 页。

④ 王昌明、章文林：《1958 年至 1960 年柳州市桂剧团上演剧目总计》，见《柳州市戏曲史料汇编》，《中国戏曲志·广西卷》编辑部，1988 年，第 107—118 页。

1958 年			
剧目	上演场次	剧目	上演场次
《党的女儿》	20	《重圆》	5
《刘介梅》	42	《关不住的姑娘》	7
《高等垃圾》	10	《夫妻观榜》	3
《柳江大桥》	5	《刘妈妈献铁》	3
《三号病房》	7	《红色卫星闹天宫》	16
《夏翠春》	7	《清产核资》	5
《支援农业第一线》	5	《韦拔群》	16
《灯》	3	《红色种子》	7
《三里湾》	8	《红色风暴》	9
《智取威虎山》	10		
1959 年			
《壮家儿女》	1	《党的儿女》	5
《刘介梅》	2	《钢帅斩纸虎》	6
《夏翠春》	3	《钢史增辉》	2
1960 年			
《党的儿女》	4	《罗老汉》	7
《刘介梅》	4	《公社好》	7
《金沙江畔》	10	《灯》	1
《夫妻观榜》	9	《走上农业第一线》	3
《社长的女儿》	1	《降龙伏虎》	31
《一家人》	1	《夫妻入社》	2

（二）全区现代戏观摩演出大会中的桂剧

全区现代戏观摩演出大会有着深远的背景，1962 年 9 月党的八届十中全会上，毛泽东提出"千万不要忘记阶级斗争"的口号，同年 10 月文化部党组通过《关于改进和加强剧目工作的报告》，指出当时历史题材和外国题材剧目偏多，甚至一些剧目有毒素，剧目要适应形势需要等问题。

1963 年（8 月 29 日至 9 月 26 日）由文化部、中国剧协、北京市文化局主持召开首都戏曲工作会议，展开了关于戏曲推陈出新的讨论。广西戏剧界在这种背景下做出的反应有两个：一是 1963 年 9 月 16 日至 10 月 7 日的全区地方戏曲传统剧目整理改编工作座谈会；二是 1964 年 5 月 18 日至 6 月 14 日在南

宁举行的全区现代戏观摩演出大会。

1963 年，陆续有本地和各地剧团在南宁演出现代戏，如南宁市工人文工团演出话剧《桃园堡》，广西评剧团上演《夺印》，湖南花鼓戏演出《三里湾》。现代戏的上演引起了广西戏剧界的关注，戏剧届举办多次观摩与座谈，掀起了戏曲如何反映现代生活的热潮。1963 年 5 月之后，《杜鹃山》《八一风暴》《夺印》《李双双》《霓虹灯下的哨兵》《锄地界》等反映阶级斗争的戏以各个剧种的形式相继上演，此外还有《红灯记》《三代人》《雷锋》《红岩》《黄公略》《白毛女》《森林湖畔》和《小雁齐飞》等。尤其是《夺印》以评剧、邕剧、粤剧、桂剧、彩调、话剧（桂北方言话剧）的形式演出。

"从 1963 年 1 月 25 日（春节）到 1964 年 2 月 10 日（春节）止，一年来在南宁舞台上演出了《夺印》等二十一个现代剧目，观众达三十二万人次。声势可谓不小。"[1] 但是这些剧目大部分都是移植或改编剧目，不能显示广西现代戏的实力，全区现代戏演出的高潮就应运而生了。

1964 年 2 月 25 日下午，广西文化局召开了区直属文艺单位，南宁地、市剧团，以及其他艺术部门的创编、音乐、舞美人员 100 余人的座谈会，会议讨论"在戏剧部门如何以革命化的精神，努力创编和演出具有社会主义思想、能够充分反映社会主义革命和社会主义建设的现代戏"[2]。

广西区党委书记伍晋南在会议中指出，戏剧应该适应社会主义革命和广大工农兵的需要，要求文艺工作者以革命化精神融入生活的激流中去，创编出反映广西各族人民生活与斗争的好戏；他还宣布了 5 月份要举行一次全区现代戏会演。座谈会结束后，全区创作人员迅速动员，各地共创作剧本 204 个，进入排练的有 40 多个，至 4 月份，参加观摩演出的剧目基本选定。1964 年 5 月 3 日会演办公室成立。[3]

1964 年 5 月 18 日至 6 月 14 日，广西壮族自治区文化局在南宁举行了全区现代戏观摩演出大会。1964 年元旦，广西文化局要求各个剧团上演现代戏，

① 顾乐真：《传统剧目整改座谈会与现代戏观摩演出大会》，见《广西地方戏曲史料汇编》（第十五辑），《中国戏曲志·广西卷》编辑部，1987 年，第 161 页。

② 顾乐真：《传统剧目整改座谈会与现代戏观摩演出大会》，见《广西地方戏曲史料汇编》（第十五辑），《中国戏曲志·广西卷》编辑部，1987 年，第 162 页。

③ 办公室人员组成如下：主任郭铭，副主任鲁燕、杨克、何宣仪、赵芳业，秘书组彭坚、张丽琳、吴金元。见《中国戏曲志·广西卷》，中国 ISBN 中心，1995 年，第 667 页。

全区观摩演出大会《春来风雨》中秦彩霞（左）和蒋艺君　蒋艺君供

广西桂剧团匆匆移植了豫剧《社长的女儿》①，标志着广西桂剧团开始了长达
13 年之久的现代戏上演，广西其他各兄弟剧团与广西桂剧团一样，现代戏完
全占领舞台，传统戏和新编历史剧在漫长的岁月里绝迹于舞台。②

　　1964 年 5 月 18 日，观摩演出大会以壮剧《水轮泵之歌》开场，先后演出
有桂剧、话剧、歌剧、粤剧、彩调、邕剧、京剧、采茶、评剧、壮剧等 10 个
剧种，20 多个剧团参加，共演出剧目 33 个。其中桂剧剧目 11 个：《在生活的
激流中》（安石、克嘉、明亮、龚桂、桂童编剧，克嘉执笔，桂林市青年桂剧
团演出）、《聚宝盆》（龚自修执笔，兴安桂剧团演出）、《开步走》（李寅编
剧，广西桂剧团演出）、《迎春风雨》（安石、姚克家、龙民介、秦邓嵩编剧，
桂林市桂剧艺术团演出）、《青狮潭上凤凰飞》（秦国明编剧，平乐桂剧团演

出）、《赴汤蹈火》①（熊枫凌编剧，吴超讯、章文林、黄剑秋设计音乐与唱腔，柳州市桂剧二团演出）、《金桔林里的号声》（周传史、涂世馨执笔，融安桂剧团演出）、《良种》（全州桂剧团演出）、《宝田》（兴安桂剧团演出）、《春来风雨》（广西桂剧团演出）、《一枚银针》（桃子编剧，柳州市桂剧二团演出）、《夫妻行》②（韦壮凡编剧，柳州市桂剧二团演出）。

此次观摩演出大会的首要任务是突出政治性，期间除了编剧、导演、表演、音乐、舞美等专业方面的学术研讨与交流之外，还重点学习了毛主席著作，传达了毛泽东 1963 年 12 月 12 日关于文艺工作艺术的批示。③ 会演结束后，确定参加 1965 年中南区现代戏观摩会演大会的桂剧剧目为《开步走》。

（三）中南区戏剧观摩演出大会中的桂剧

中南区戏剧观摩演出大会于 1965 年 7 月 1 日至 8 月 15 日在广州举行，中南局的五省区湖北、湖南、河南、广东、广西壮族自治区，以及武汉和广州部队 7 个代表团，共 3000 多人参加大会。

时任中共中央中南局第一书记陶铸，第三书记陈郁、刘建勋、黄永胜、王首道、吴芝圃等书记处书记，以及武汉、广州部队的负责人参加了开幕式。参加开幕式的还有中南地区各省、自治区和广州市、武汉市的负责人，正在广州

① 该剧讲述 1964 年春，柳州市河南码头一艘油轮起火，鱼峰消防中队副队长韦必江率领消防战士奔赴火场，他身先士卒，不顾个人安危，在扑火过程中为了保护战友而壮烈牺牲的故事。该剧在歌舞、音乐、灯光方面有较大的创新，将桂剧程式化表演与歌舞结合，在灭火，水中潜游、寻人，上下船舱的翻滚等场面配以朗诵、伴唱；音乐方面对传统的桂剧曲牌进行改革，用新的曲子来增强时代感，如序幕、尾声的音乐和唱腔；舞美灯光设计方面，天幕使用无缝纱幕，在天幕和舞台打出熊熊烈火来渲染气氛。

② 该剧写发扬助人为乐与阶级友爱的故事。春节期间，在回娘家的路上，青年农民春亮因帮助农场医治伤牛，与妻子桂芳产生了一系列的矛盾。故事通过此事教育桂芳那种事不关己的错误思想，表扬春亮的行为表现出的新风尚。该剧语言幽默风趣，有较强的戏剧效果，表演上运用了桂剧小生小旦的舞蹈程式，以载歌载舞的形式，生动地表现现实生活。剧本由广西人民出版社 1964 年编入《革命现代戏丛书》出版，1965 年广西人民出版社单行本出版。

③ 批示原文为："此件可以一看。各种艺术形式——戏剧、曲艺、音乐、美术、舞蹈、电影、诗和文学等等，问题不少，人数很多，社会主义改造在许多部门中，至今收效甚微。许多部门至今还是'死人'统治着。不能低估电影、话剧、民歌、美术、小说的成绩。但其中问题也不少。至今，戏剧等部门的问题就更大了。社会主义经济基础已经改变了，为这基础服务的上层建筑之一的艺术部门至今还是一个问题。这需要从调查研究着手，认真抓起来。许多共产党人热心提倡封建主义和资本主义的艺术，却不热心提倡社会主义的艺术，岂非咄咄怪事。"注：这个批示写在中央宣传部 1963 年 12 月 9 日编印的《文艺情况汇报》第 116 号上。这期情况汇报登载的《柯庆施同志抓曲艺工作》一文，介绍了上海抓评弹的长编新书目建设和培养农村故事员的做法。毛泽东看后，于 1963 年 12 月 12 日将此件批给北京市委的彭真、刘仁，并写了以上批语。

巡回表演的内蒙古自治区"乌兰牧骑"演出队的全体队员，以及部分港澳文化界人士。

中共中央中南局书记处书记吴芝圃在开幕式上讲话，他说："戏剧艺术应该反映当前阶级斗争、两条道路斗争的曲折复杂的情况，教育人民提高警惕，划清敌我界线；同时，应当着重反映人民内部正确与错误、先进与落后的斗争，以教育鼓舞人民，促进社会主义事业的发展。戏剧工作者要努力塑造在伟大时代里那些经得起风险、有革命的雄心壮志、有崇高的共产主义风格的各个战线上的英雄模范人物的艺术形象，提高广大人民的阶级觉悟，更好地投入三大革命运动……戏剧为农民服务、教育农民的重大意义。"①

吴芝圃代表中南局号召全体文化、教育、科学、卫生工作者向农村进军，希望中南地区的戏剧工作者向"乌兰牧骑"学习，把戏剧艺术送到农村去。他还说："演好革命现代戏，绝不仅仅是个创作和表演的技巧问题，更重要的是作家、艺术家的世界观问题，也就是思想作风革命化问题。这是一个根本问题，绝不能有丝毫忽视。但是同时，我们也要不断努力，在艺术技巧上精益求精。"②

最后，吴芝圃对中南地区戏剧工作者提出希望，要他们提高思想水平，深入生活，总结艺术经验。

大会期间，林默涵（时任中共中央宣传部副部长）就党对戏剧工作的领导及革命现代戏创作的问题作了讲话。

此次观摩演出的有19个剧种③之多，当时被誉为"中南区四大名旦"的红线女、常香玉、陈伯华、尹羲都将主演新编现代戏，④她们精湛的演艺得到了行家和观众的好评。

广西代表团由广西桂剧团、广西彩调剧团、广西话剧团、广西京剧团、梧州粤剧团、桂林市曲艺队五团一队、梧州市曲艺队，以及区市县主管文化宣传

① 李芹长：《中国戏曲45年前在广州的大展示——忆中南区戏剧观摩演出大会》，http://blog. sina. com. cn/s/blog_ 5f7d6ca40100nc8d. html。

② 李芹长：《中国戏曲45年前在广州的大展示——忆中南区戏剧观摩演出大会》，http://blog. sina. com. cn/s/blog_ 5f7d6ca40100nc8d. html。

③ 歌剧、话剧、京剧以及为中南各地人民熟悉的豫剧、汉剧、楚剧、湘剧、桂剧、粤剧、广东汉剧、琼剧、曲剧、越调、花鼓戏、祁剧、采茶戏、彩调、湘昆、花朝戏。

④ 红线女在粤剧《山乡风云》中饰演游击队女连长刘琴，常香玉在豫剧《人欢马叫》中饰演吴大娘，陈伯华在汉剧《太阳出山》中饰演厚嫂，尹羲在桂剧《开步走》中饰演蒙金秀。

的有关领导和各级专业文艺团队的骨干等观摩代表组成，共400多人，住在中山纪念堂旁的广东省人委招待所。

桂剧有两个节目参加此次演出大会，即《好代表》和《开步走》（又名《新苗》）。但是《好代表》的演出没有引起多大的反响，《开步走》由于主要演员尹羲在开幕式后几天就生了大病，该剧在此次演出大会中被取消展演，甚是可惜。

8月15日上午，陶铸（时任中共中央中南局第一书记）以《革命现代戏要迅速地全部地占领舞台》为题，在中山纪念堂举行的观摩演出大会闭幕式作了总结。陶铸说会演在中南区不仅是规模空前，而且检阅了中南区革命现代戏剧的力量，取得的成就应该肯定。他强调戏剧队伍要贯彻毛泽东思想，深入生活区创作，写出反映伟大时代的作品。

中南区戏剧观摩演出大会结束后，一些优秀的剧目先后被推荐到北京演出。全国的文艺工作者投身于现代戏的创作、演出，推动了声势浩大的全国范围内大演现代戏的浪潮。

（四）移植编创桂剧现代戏的代表：《琼花》与《不准出生的人》

这一阶段桂剧移植剧目取得成就。如1965年柳州市桂剧一团、二团重新合并①为柳州市桂剧团，阵容变得更加强大，当年就演出了具有影响力的现代戏《琼花》和《不准出生的人》。

1. 《琼花》

《琼花》根据同名昆曲移植，该剧讲述20世纪30年代海南人民和渔霸作斗争的故事，深受观众的喜爱，从1965年3月演出到9月5日止，该剧共演出78场。有人评论认为该剧是"牢记阶级仇恨"的剧目，②也有人赞赏《琼花》演出的成功，认为它对柳州市桂剧发展具有重要的意义，是"标志着本市的桂剧艺术发展的一个新阶段，是本市桂剧革命的一个新的里程碑"③。

2. 《不准出生的人》

《不准出生的人》根据王颖的同名话剧改编，是表现西藏人民生活的大型现代戏，编剧郭玉景，导演郑贤，主要演员有陈宛仙、段容芝（饰扎西），龚

① 胡敬之任团长，何金章、龚瑶琴、黄艺君、章凤仙、陈宛仙任副团长，沈博任支部书记。
② 张慧文：《牢记阶级斗争——桂剧〈琼花〉观后感》，《柳州日报》，1965年4月17日。
③ 鲍晓农：《高举毛泽东思想演红旗，将戏剧的社会主义革命进行到底——评桂剧〈琼花〉，兼论革命现代戏》，《柳州日报》，1965年8月24日。

瑶琴（饰央金），章凤仙（饰珠玛太太），肖平武（饰郎色喇嘛），黄一（饰旺觉），黄艺君、韦雪英（饰尼玛）等，该剧演出效果良好，被誉为建团以来规模最大、阵容最强的一次演出。

该剧剧情为：农奴央金与扎西相爱并怀有身孕，不料庄园主朗色喇嘛看上扎西，扎西不从朗色被挖掉一只眼睛，朗色以菩萨的旨意下令小孩不准出生。小孩生下后是两名女孩，央金为保全小孩性命将她们托付给格桑的妻子曲珍抚养，自己跳雅鲁藏布江自尽。18 年后，朗色密谋叛乱，他在强迫农奴为他运送武器的途中认出了央金和扎西的女儿，小女儿尼玛逃走，大女儿达娃被剥皮治"罪"，扎西因此变疯。西藏叛乱平息后，已经参加了解放军的格桑和尼玛回到故乡，朗色在叛逃途中被抓，扎西与尼玛父女团圆。

《不准出生的人》在柳州剧场、河南剧场连续演出数十场，引起很大轰动。1965 年春节该剧作为主要剧目慰问人民解放军演出。

第三节　桂剧革命和时政主题现代戏的演出

一　"文化大革命"期间桂剧"革命样板戏"的演出

早在 1965 年 3 月 26 日至 4 月 1 日，广西文化局就在南宁举行了全区专业剧团革命现代戏观摩学习会，参加会议的有广西各地 28 个专业剧团的领导、演员、编导、美术和音乐设计等 81 人。广西文化局副局长郭铭在报告中传达了中央关于文化革命队伍革命化、编演革命现代戏的指示精神。郭铭的报告讲了五个问题："一、政治、经济、军事、思想文化四个战线的形势；二、为什么要搞社会主义文化革命；三、在文艺战线上两条路线的斗争；四、戏剧革命是文化革命的一部分；五、各剧团要加强政治思想工作。"[①] 与会代表就编演革命现代戏的意义、怎样演好革命现代戏、如何提高革命现代戏的质量等问题展开了讨论，还观摩了歌剧《江姐》（广西民间歌舞剧团）、粤剧《江姐》（南宁市凤凰粤剧团）、邕剧《琼花》（南宁市邕剧团）、粤剧《夺印》（贵县西江粤剧团）等革命现代戏。

① 彭梅玉：《全区专业剧团革命现代戏观摩学习会（1964）》，见《广西文化志资料汇编》（第五辑），《广西通志文化志》第二编辑室，1988 年，第 42 页。

1967 年 5 月，为纪念毛泽东《在延安文艺座谈会上的讲话》发表 25 周年，在北京举行了京剧《智取威虎山》《奇袭白虎团》《沙家浜》《红灯记》《海港》、舞剧《白毛女》《红色娘子军》、交响乐《沙家浜》等 8 个戏的演出，演出长达 37 天，共演出 218 场。5 月 31 日，《人民日报》发表社论《革命文艺的优秀样板》，正式提出"样板戏"一词，并充分赞扬演出的 8 个"革命样板戏"。《红旗》杂志社论《欢呼京剧革命的伟大胜利》，认为上演的 8 个"革命样板戏""不仅是京剧的优秀样板，而且是无产阶级的优秀样板，也是无产阶级文化大革命各个阵上的'斗、批、改'的优秀样板"。① 该社论还指出："京剧革命的胜利，宣判了反革命修正主义文艺路线的破产，给无产阶级新文艺的发展开拓了一个新的纪元。"② 样板戏将舞台上的人物塑造当作首要人物，试图通过人物的政治品格达到对观众的政治教化作用。样板戏是经典的"三突出"理论的范本，于会泳在 1968 年撰文写道："我们根据江青同志的指示精神，归纳为'三突出'，作为塑造人物的重要原则。即在所有人物中突出正面人物来；在正面人物中突出重要英雄人物来；在主要人物中突出最主要的中心人物来。"③ 后来出现的《平原作战》《龙江颂》等 9 部作品虽不在"样板戏"之列，但被称为"样板作品"。

"文化大革命"以来，全国各地剧团纷纷上演、移植革命样板戏。1967 年桂林地区各文艺团队大串联，"革命样板戏"《沙家浜》《杜鹃山》《海港》《红灯记》《奇袭白虎团》《平原作战》等先后移植为桂剧。1969 年 2 月，柳州市文艺工作团组织中青年演员排练京剧"革命样板戏"《智取威虎山》；1970 年 5 月，柳州市文艺工作团又将京剧《沙家浜》移植为桂剧。

"文化大革命"期间广西组织了两次比较大规模的革命"样板戏"演出：1970 年全区专业业余文艺会演和 1971 年全区桂剧移植革命样板戏观摩会演。

1970 年 10 月 24 日至 11 月 16 日，由广西壮族自治区革委会政治工作组④主办的全区专业业余文艺会演在南宁举行。此次文艺会演是"文化大革命"期间全区规模最大的文艺会演，以演出革命"样板戏"为主（包括移植全剧、选场、片段、唱段，以及部分创作节目）。

① 《欢呼京剧革命的伟大胜利》，《红旗》，1967 年第 6 期。
② 《欢呼京剧革命的伟大胜利》，《红旗》，1967 年第 6 期。
③ 于会泳：《让文艺舞台永远成为宣传毛泽东思想的阵地》，《文汇报》，1968 年 5 月 23 日。
④ 会演办公室主任张智理，副主任张乃健、贺亦然、师风翔、常俊、崔华。

1971 年桂林演出桂剧《智取威虎山》　于凤芝供

　　参加会演的演出单位共有 27 个。包括广西区文艺工作团、8 个地区、4 个市的专业代表队 13 个，以及南宁、桂林、梧州、柳州、钦州、玉林、百色等地业余代表队 14 个，一共 1300 多名专业、业余文艺工作者参加。此外，会演特邀请 0541、7332、104 部队文艺宣传队参加。

　　演出分别在朝阳剧场（七·三剧场）、红星剧场、人民艺术剧院演出。演出桂剧剧目为"样板戏"《沙家浜》《红灯记》、京剧《智取威虎山》《沙家浜》，以及粤剧《智取威虎山》。演出"样板戏"选场、片段、唱段 103 个，创编文艺节目 147 个。会演办公室副主任张乃健作了《继续高举〈讲话〉和两个"决议"的光辉旗帜、沿着毛主席的革命文艺路线胜利前进》的总结报告。

　　1971 年 3 月 22 日至 4 月 4 日，由广西壮族自治区革命委员会文艺组主持，在桂林举行全区桂剧移植革命样板戏观摩会演。广西桂剧团参演节目为《沙家浜》，赵正安饰郭建光，陆海鸣饰阿庆嫂。

二 "文化大革命"期间广西文艺会(调)演中的桂剧现代戏①

1966—1976 年,广西多次举行文艺会(调)演,参加演出的各个剧种的剧目除了移植的"样板戏"之外,其他几乎都是紧跟时代步伐、表现当时政治主题的编创现代戏。桂林地区 1966—1976 年上演的桂剧现代剧目有《红灯记》《沙家浜》《杜鹃山》《龙江颂》《奇袭白虎团》《海港》《六号门》《节振国》《五把钥匙》《南海长城》《红嫂》《烈火里成长》《沙家浜交响乐》《赤脚红心》《水从北京来》《红色娘子军》《南昌起义》《夺车》《夺浆》《渡口》《枫林渡》《高山劲松》《智取威虎山》《春暖花开》《划线》《让路》《红馆家》《占领阵地》《奇遇》《红苗》《钟声》《艳阳天》《飞夺泸定桥》《磐石湾》,共计 34 个。

(一)1972 年全区专业剧团创作节目会演大会

1972 年 4 月 20 日至 5 月 13 日,为纪念毛泽东《在延安文艺座谈会上的讲话》30 周年,由广西壮族自治区革委会政治工作组②主办的全区专业剧团创作节目会演大会在南宁举行。参加此次会演的有专业剧队 14 个(8 个地区、4 个市和区直的专业剧队),以及各地和区直创作人员共 1364 人。此次大会是"文化大革命"以来全区专业剧团的第一次文艺会演,时任广西壮族自治区党委、革委主要负责人韦国清、韦祖珍等出席了开幕式,国务院文化组成员于会泳、浩亮、刘庆棠出席开幕式并讲话。区党委常委徐其海致开幕词。会演共演出晚会 22 台,演出桂剧、彩调、壮剧、采茶山歌剧、粤剧、京剧、话剧、歌剧、歌舞、曲艺、音乐、舞蹈等大中小节目共 108 个。其中桂剧剧目如下。

《浪击飞舟》由桂林市文艺队创作、桂林市代表队演出。该剧讲述在支援战备铁路期间,东风号船队党支部书记江红率领群众运送钢筋水泥,并与阶级敌人和暗礁险水作斗争,最终顺利完成任务的故事。

《占领阵地》由桂林地区平乐县文艺队创作组创作、桂林地区代表队演出。该剧讲述伪村长刘老三企图利用坏书腐蚀青少年,共产党员张大爷挺身而出,与阶级敌人作坚决斗争,对青少年进行思想教育,使青少年健康成长的

① 本小节参考彭玉梅《"文化大革命"以来全区文艺会(调)演概况》,见《广西地方戏曲史料汇编》(第十五辑),《中国戏曲志·广西卷》编辑部,1987 年,第 171—182 页。

② 会演领导小组由刘重桂任组长,其他成员有赵茂勋、徐其海、许圣亭、张乃健等。

故事。

《开山新曲》由梧州地区代表队演出。该剧讲述某山区生产队指导员高志军提出在溜马岗开垦农田的计划，但是遭到生产队长石铁的反对，高志军耐心帮助石铁，石铁重新踏上新征途的故事。

《风展红旗》由广西壮族自治区文艺工作团桂剧队创作并演出。该剧讲述飞跃机械修配厂党支部委员韦峻峰在创造出具有先进水平的增压器之后，又决心革新老式矿山机械设备 A036 型机器，但是在革新试制的过程中充满了矛盾和斗争，韦峻峰在厂党委和工人群众的帮助下，克服种种困难终于取得成功的故事。

会演期间还举办了 8 个专题经验交流会，包括创作、表导演、音乐、基本功训练、舞台美术、音响效果、化妆、声乐等，交流会围绕如何运用艺术手段塑造高大全的工农兵形象问题展开了讨论。

区党委常委赵茂勋致闭幕词，区革委政工组负责人张乃健作了题为《以毛主席的无产阶级革命路线为纲，夺取文艺革命的更大胜利》的总结报告。

（二）1973 年全区中小型节调演（分片）

1973 年 3 月 8 日至 4 月 20 日，由广西壮族自治区文化局主办①的全区中小型节调演（分片）先后分别在梧州、柳州、南宁举行。来自 8 个地区、4 个市和区直等 14 个代表队，以及各单位观摩人员 1200 多人参加会演，共演出 13 台晚会、146 个节目（戏剧 22 个，舞蹈 22 个，歌曲 62 首，器乐曲 19 首，小演唱 13 个，曲艺 8 个）。

调演大会 3 月 8 日首先在梧州开幕，梧州地委、市委、梧州地市革委会、梧州军分区、玉林军分区等负责人参加开幕式，调演领导小组副组长张乃健致开幕词。3 月 21 日柳州片开幕，柳州地委、市委、柳铁党委及革委会，柳州驻军和柳州军分区负责人参加开幕式，调演领导小组副组长张乃健致开幕词。4 月 6 日南宁片开幕，广西区党委常委、调演小组组长许圣亭出席开幕式，郭铭致开幕词。大会演出的桂剧如下。

《新来的检查员》由柳州市代表队演出。

《我是理发员》由区桂剧团创作组创作、区桂剧团演出。该剧主要讲述插

① 调研领导小组由许圣亭、张乃健、江滨、郭铭、安莉、石琨等，以及梧州市、梧州地区、柳州市、柳州地区党委主管文化工作的负责同志组成，组长许圣亭，副组长张乃健。

队的知识青年袁翔被抽调到理发行业后，他不安心工作，后来在李师傅和同学群英的耐心帮助下，袁翔对青春、对人生有了重新的认识，转而热爱理发服务行业的故事。

《一点点》由桂林市代表队演出。

值得一提的是《我是理发员》①（原名《谁是理发员》），这是一个轻松活泼、趣味盎然的小喜剧，在当时"样板戏"盛行、创作强调"三突出"的时代背景下，该剧作为一出生活化的喜剧，给观众带来清新之感。该剧从创作到演出，都立足于现实生活，创作组不仅到理发店体验生活，还拜访了曾为毛泽东、周恩来理过发的特级理发师蒋明奇。在人物塑造上，该剧敢于打破当时流行的"三突出"框架，塑造了一位转变的人物袁翔，因而在会演之后的一次"学习样板戏"的会议上，有人指责该剧违背"三突出"原则，鼓吹"中间人物"②，后来被停演。表演上，演员们打破了当时"样板戏"的艺术实践，回归到现实生活中，排练一出充满笑声的轻喜剧。

大会于4月20日闭幕，张乃健作总结发言。

（三）1974年部分省、市、自治区文艺调演

1974年8月12日至9月11日，由国务院文化组举办的省、市、自治区文艺调演在北京举行，参加此次调研的单位来自湖南、辽宁、上海、广西四个省、市、自治区。

广西壮族自治区以区直剧团为主的代表队赴京参加演出，领队贺亦然，副领队郭铭。广西代表队共带去四台晚会：广西歌舞剧团、桂林市曲艺队演出的歌舞、曲艺；广西话剧团演出的话剧《主课》、广西桂剧团演出的桂剧《滩险灯红》；广西京剧团的京剧《瑶山春》；广西桂剧团、广西壮剧团、广西彩调剧团演出的移植样板戏折子戏，桂剧《杜鹃山》第五场"砥柱中流"，桂剧《龙江颂》第八场"闸上风云"，壮剧《平原作战》第三场"鱼水情深"和第四场"智取炮楼"，彩调剧《红色娘子军》第四场"教育成长"。

广西四台晚会在北京颇受关注，《人民日报》《光明日报》《北京日报》

① 顾乐真、周民震于1972年创作，剧本发表在1973年第2期的《广西文艺》上。导演舒宏，音乐设计唐福深，舞台美术设计黄瑾，主要演员有麻先德（饰李师傅），萧恒丹、苏国璋（饰群英），李少明（饰袁翔）。

② 麻先德：《桂剧〈我是理发员〉先后》，见《广西地方戏曲史料汇编》（第四辑），《中国戏曲志·广西卷》编辑部，1985年，第168页。

《文汇报》《解放军日报》等多家报纸刊发评论文章。如评话剧《主课》的文章有《一堂生动的阶级斗争课》《壮族山村的不老松 知识青年的引路人》《让嫩苗苗迎着风浪茁壮成长》，评京剧《瑶山春》的文章有《毛主席的民族政策的颂歌》《红太阳光辉照瑶山》；评论折子戏的文章有《壮志凌云 激情满怀》《南疆山花红烂漫》《勇于实践大胆革新》等。

1974 年北京演出《滩险灯红》　罗桂霞（前）供

调演期间广西话剧团和广西桂剧团还到通县演出。

（四）1976 年全区"农业学大寨"专题调演

1976 年 6 月 10—18 日，由区文化局主办的全区"农业学大寨"专题调演在南宁举行，开幕式上时任区党委宣传部副部长贺亦然作了动员报告。参加演出的有全区各地、市、柳铁等 13 个代表队，以及广西桂剧团、广西壮剧团共15 个演出单位，分别在朝阳剧场、红星剧场、人民艺术剧院演出 9 台晚会，共 20 个剧目，包括歌剧、粤剧、桂剧、壮剧、彩调剧、邕剧、话剧等。其中桂剧剧目如下。

《风云岭》由柳州市革委会文化局创编室编创，韦壮凡执笔，柳州市代表

队演出。该剧讲述风云岭大队在开垦新杉林时突然发现病树，青年突击队长苗春秀发动群众，揪出破坏山林的阶级敌人的故事。

《壮岭青松》由桂林市桂剧团创作组创作，丁一、筱兰魁执笔，桂林市代表队演出。该剧讲述共产党员春梅大学毕业后回乡，在大队里当兽医，与进村阉割猪、破坏猪源的野马阉割手进行坚决斗争的故事。

第四节　新中国成立至改革开放前桂剧艺术流变

新中国成立后，中国戏曲焕发了新的生机与艺术生命，广大戏曲艺术家、工作者都满怀激情用桂剧艺术投身到社会主义建设中。这一阶段中国戏曲发展一个明显的特点就是受政治形势、戏剧政策的影响较大，戏曲创作、演出服务于政治的工具性加强。广西剧坛最典型的例子是《刘三姐》。1960 年 4 月 11—27 日在南宁举行全区《刘三姐》会演，广西各地剧团、各个剧种共计 58000余人参加演出，1961 年"广西《刘三姐》演出团"（343 人）赴北京和全国24 省市进行历时一年多的演出，引起全国轰动。然而 1970 年《刘三姐》却成为被彻底批判的"大毒草"。新中国成立后至"文化大革命"期间桂剧艺术变革主要体现在以下方面。

一　剧团成立、科班与学校开设

新中国成立后，各地纷纷成立各级专业桂剧团。1950 年秋，桂林市人民政府将原来流散各地回到桂林的桂剧艺人组建成桂剧改进团，南强戏院为改进一团，主要演员有蒋金凯、刘万春、尹羲、秦志精、谢玉君、蒋惠芳等；东华戏院为改进二团，主要演员有筱兰魁、周兰魁、碧云香、易玉魁、金凤鸣等。1953 年改进一团全体迁往南宁成立广西桂剧艺术团，改进二团称为桂林市改进第一团。1953 年柳州市桂剧团成立，主要演员有王盈秋、萧平武、黄艺君、龚瑶琴、桂枝香、陈宛仙、刘少南等。以上广西桂剧艺术团、桂林市改进一团、柳州市桂剧团分别地处南宁、桂林、柳州，都拥有代表当时最高水平的各行当演员。其他县级桂剧团如荔浦县桂剧团（1954）、平乐县桂剧团（1955）、兴安县桂剧团（1956）、全州县桂剧团（1956）、寿城县桂剧团（1956）等专

业团纷纷成立，同样拥有许多优秀演艺人才。

新中国成立后，桂剧人才培养一方面沿用了传统的科班模式，如1953年桂林市桂剧改进一团在和平戏院开办桂林桂字科班，采用以团带班的"团班合一"体制，教学与演出实践相结合，教师除了生旦净丑各行外，还聘请京剧演员教授武功；还有1953年荔浦县文化馆开办艺字科班、1956年平乐县桂剧团开办平字科班、1957年桂林市桂剧改进二团开办桂林文字科班、1960年平乐县桂剧团开办艺字科班、1961年荔浦县桂剧团开办荔字科班等。另一方面，专门学校（含训练班）的成立也培养了大量桂剧人才，如1954年广西省文化艺术干部学校，有的班学员大多数为省内戏曲剧团领导人、编导人员和戏改干部，主要学习戏改方针政策和有关戏曲剧目、舞台艺术的改革，还有些班学员为桂剧、邕剧、粤剧的青年演员；1958年广西艺术学院戏剧系开设，第一届学生有60多人，分为4年制的戏剧理论专业、戏剧导演专业和2年制的戏剧专修班，毕业生不少从事桂剧编剧、导演或研究工作；1959年广西戏曲学校在南宁成立，桂剧班有学生65人，学制6年，专业课教师有颜锦艳、余振柔、谢玉君、李芳玉、廖燕翼、王盈秋、刘少南、秦志精、周兰魁、李冠荣等桂剧名家；1960年桂林市戏曲学校在桂林成立，学生分设桂剧、彩调、文场三组，课程除专业课外，还开设政治、文艺理论、语文、乐理、历史等课程，教师有唐仙蝶、邓芳桐等桂剧名家。

二　桂剧剧目的丰富与发展

新中国成立以来，桂剧在改编、创作、整理与移植上取得很大成绩，涌现了大批优秀经典剧目。如秦似改编、由广西桂剧剧团上演的《西厢记》和《秋江》，在20世纪五六十年代产生过较大影响。改编版《西厢记》根据桂剧风格再创造，保持了原作的思想性与艺术性，体现出浓厚的文学色彩，夏衍1956年在桂林观看桂剧《西厢记》时曾对作者说："剧本的文学色彩很好，是迄今为止最好的改编本。"[1] 情节结构上，桂剧《西厢记》以《饯别》为结尾，即在男女离愁别恨中戛然而止，脱离了原作大团圆结尾的俗套。桂剧《秋江》改编本同样具有浓厚的文学色彩，尤其是《琴挑》（第四场）、《偷诗》（第七场）、《秋江》（第十场）唱词富有诗意，《秋江》一场唱词最为优

① 秦似：《50年代的桂剧》，见《秦似文集·戏剧》，广西教育出版社，1996年，第215页。

美，多为情景交融之作。桂剧《秋江》在情节结构上也非常巧妙，十场戏（戏蝶、见姑、茶叙、琴挑、猜心、问病、偷诗、来迟、催试、秋江）都很简短，但是重点突出琴挑、偷诗、秋江这三场戏，十场合起来又能给人有整体性的感觉。著名戏曲史研究专家董每戡先生观看广西桂剧团在广州演出的桂剧《秋江》后，曾说"《秋江》其实是全部《玉簪记》，并不只演单出《秋江》"。① 此外，由胡仲实、刘彬、李寅改编的桂剧《桃花扇》，在抗战时期欧阳予倩桂剧《桃花扇》的基础上继承与创新，如减去柳敬亭增加史可法，该剧由抗战时期演出桂剧《桃花扇》的原班人马演出，影响较大。

新中国成立后，桂剧编创重视广西本土化的取材，即用桂剧搬演发生于广西本土的历史故事、神话故事，以及历史人物事迹，展现出浓郁的岭南地域文化色彩，有《灵渠忠魂》、《红河烽火》、《一幅壮锦》、《刘三姐》、《蓝山翠》、《冼夫人》、《韦拔群》、《金田起义》、《洪宣娇》（后改名《太平军》）、《开步走》、《好代表》、《青狮潭上凤凰飞》等。如新编历史戏《蓝山翠》，② 1959 年由柳州市桂剧团根据历史资料创作，该剧讲述壮族农民蓝山翠为马平县组织洛满乡农民反对清王朝的苛捐杂税的故事，表现了一位壮族农民起义英雄人物的气节。由于清王朝派兵围剿，蓝山翠被捕入狱，他遭受酷刑致双手残疾，但依然坚贞不屈，用脚趾夹住笔杆愤然疾书，揭露清朝统治者横征暴敛的罪行，最终惨遭杀害。再如，秦似编创的《冼夫人》以僚汉和睦、民族团结为主题，无论题材选择还是剧中风俗描写与典故运用都带有岭南地域色彩。冼夫人（在该剧中名字为冼云英）为俚人（也称"僚人"），是生活在粤西、桂东、桂南及越南北部等地的一个土著民族，因而桂剧《冼夫人》中风俗描写具有地域和民族色彩。

移植改编其他剧种剧目比较有影响的有越剧《红楼梦》《梁祝》，京剧《谢瑶环》，昆曲《十五贯》，历史剧《屈原》《武则天》《文成公主》，现代戏《社长的女儿》、《金沙江畔》、《李双双》、《阮文追》（越南剧目），以及"样板戏"等。

① 董每戡：《桂剧〈秋江〉观后》，见《董每戡文集》（下卷），广东教育出版社，1999 年，第645 页。

② 该剧 1959 年由柳州市桂剧团首演，参加同年 3 月的柳州市专业文艺会演以及广西壮族自治区为国庆 10 周年献礼演出。编剧为陶业泰、蒋桂铭、艾光卿、罗莲姣，导演郑贤，陈宛仙饰蓝山翠，黄明宙饰马平县官。

桂剧剧目发掘、整理的最大成就是 1961—1963 年《广西戏曲传统剧目汇编》的印刷与内部发行，该丛书共 66 集，重点整理收录桂剧、彩调、邕剧几个剧种剧本，这些剧本由老艺人①发掘整理，其中 1—25 集、58—60 集共收录 452 个桂剧剧本。该套丛书具有较高的文献价值，在"文化大革命"期间却被视为"大毒草"，因为封面为黄色，引发了所谓"黄皮书"事件，即查收、没收、烧毁了这套包含了广大戏剧工作者和老艺人心血结晶的丛书。

三　桂剧音乐、唱腔和表演艺术的变革

新中国成立后，桂剧艺术进入一个承前启后的时代，新中国成立前活跃在桂剧舞台上的桂剧表演艺术家们以新的姿态出现在舞台上。桂剧艺术家们一方面继承桂剧优秀传统，一方面在传统的基础上锐意改革，在桂剧音乐、唱腔、表演艺术等方面求新求变。从 1956 年和 1961 年记录的一些桂剧名家表演艺术谈话（后来整理成《桂剧表演艺术谈》）内容看，当时活跃于舞台的颜锦艳、谢玉君、尹羲、唐金祥、宾菊清、马玉珂、李冠荣、杜木生、蒋金亮、邓芳桐、艾光卿、唐仙蝶、刘万春、林秀甫、陈宛仙、黄艺君等表演艺术家，在长期的表演艺术中都有自己的心得、革新与创造。

桂剧音乐方面，为剧目进行音乐设计的做法比较普遍，一些剧团注重音乐与剧作风格统一而进行改革。如 1960 年广西桂剧团排演历史剧《武则天》，采用了能够渲染气氛、烘托情绪的间奏音乐，糅进了仿唐乐曲，配器上突出笙、箫的音响，加强了剧目的历史感和艺术的新鲜感。1959 年，著名广西文场艺人王仁和与筱兰魁合作设计桂剧《小刀会》音乐，全部运用别具特色的唢呐曲牌，此外，王仁和在移植桂剧现代戏《洪湖赤卫队》中的桂剧音乐改革也具有代表性。

1959 年，广西桂剧团为了进京演出改编了《桃花扇》，音乐唱腔全部采用高腔，由朱锡华和被誉为"高腔王"的艺人李芳玉共同设计、创作，变得抒情动听。由此，在不改变高腔音乐风格的前提下，用乐器丰富高腔的色调成为共识。

桂剧唱腔的变革还体现在一些表演艺术家的创造上，主要是在桂剧唱腔不

① 1956 年，广西省文化局成立由 106 位桂剧艺人和戏改干部组成的桂剧传统剧目整理委员会，还邀请广西各地几十位艺人参加。

足以表现人物思想感情的情况下，吸收其他剧种的唱腔创作新腔。如桂剧名艺人陈宛仙注重吸收京剧、评剧和粤剧的唱腔创造性运用到桂剧《太白傲考》《杨门女将》《六郎斩子》中。1961 年，陈宛仙创造《杨门女将》中的一段唱腔，剧中百岁高龄的佘太君观山时的唱腔一共有 19 句唱词，前 15 句是南路慢皮，后面 4 句转为二流收腔。陈宛仙认为传统桂剧老旦唱腔悲伤和软弱居多，此处不适合用传统老旦唱腔来刻画佘太君，于是改为稳重、柔和的桂剧生角唱腔，用生角"南路慢皮"并吸收京剧老旦和须生的唱腔熔化形成新的桂剧唱腔。① 桂剧名旦黄艺君也注重在桂剧传统唱腔的基础上创造新腔，如她在《人面桃花》《花绒记》《金沙江畔》《谢瑶环》《文成公主》等戏里都创造了旦角唱段，其中 1959 年创造的《金沙江畔》珠玛讲故事唱段和 1961 年创造的《谢瑶环》第一场"是剿是抚"中谢瑶环启奏时唱段比较有代表性。

著名净行演员蒋金亮堪称既能继承先辈优秀传统，又是桂剧"改革派"的代表。蒋金亮 1952 年以《杨衮教枪》（饰郑子明）参加在武汉举行的首届中南戏曲会演；1959 年以《放子打堂》赴京参加国庆 10 周年献礼演出活动，受到京剧表演大师梅兰芳、马连良，豫剧表演艺术家常香玉的赞扬。1956 年广西桂剧团排演《十五贯》，蒋金亮饰周忱，剧中周忱以净行应工并开脸扮演，可以说是桂剧角色行当的独创。桂剧角色行当的革新，类似地还有 1960 年的历史剧《武则天》，尹羲饰演武则天基本上以青衣应工，但又融合了生角的气质与身段。

此外，蒋金亮创造的"艺术太极拳"，包含了 150 多个动作，融合了桂剧、京剧的一些身段、武功，并结合中国传统太极拳、太极双剑以及长拳武术，体现出既继承桂剧传统又刻意求新的精神。此外，蒋金亮在桂剧脸谱勾画、身段表演、角色塑造等方面都能广泛吸收京剧、话剧，甚至民间武术的营养来丰富自己的表演艺术。

桂剧现代戏吸收传统桂剧表演艺术也比较突出，如 1955 年《两兄弟》和 1965 年《开步走》两个桂剧现代戏，都运用吸收传统桂剧马步功创造了"推车跑圆场"身段；1964 年《赴汤蹈火》的舞台扑火动作吸收和运用了传统桂剧武打身段。

① 陈宛仙：《我是怎样创造唱腔的》，见《桂剧表演艺术谈》，广西壮族自治区戏剧研究室编，1981 年，第 134—135 页。

四　现代化剧场兴建与舞台美术、灯光方面的革新

新中国成立后，广西各地大批新型剧场兴建、重建，南宁、桂林、柳州几个城市的新剧场兴建比较集中。1952年，南宁红星剧场落成，集演出、放映、会议多种功能；1953年南宁朝阳剧场建成，原名桂剧院，由尹羲、谢玉君、刘万春等九位桂剧艺人领头申请国家拨款兴建，集演出、放映、会议多种功能，广西全区文艺会演多在此演出；1958年，南宁工人文化宫露天剧场兴建，成为南宁市戏剧演出的主要场所之一；1974年，南宁剧场落成，为广西首家大型现代化剧场；1960年，桂林市桂剧院建成，成为桂林市桂剧艺术团排练、演出的基地，因处于桂林市中心繁华地段，演出上座率较高；1976年，桂林漓江剧院落成。1955年，柳州河南剧场重建后启用，无论外表建筑还是内部装饰都是当时较好的剧场；1957年，柳州市拆旧建新柳州剧场①；1963年，柳州东风剧场重建。这些新建或重建的新型剧场，舞台设施齐备，演出效果良好。此外，广西河池、北海、宜山、桂平、合浦等地也在这一段时间兴建现代化新型剧场。

新型的现代化剧场大多数扩音、灯具设备、舞台布幕齐全，因此桂剧舞台在布景、灯光设计上有很大进步，尤其是排演的大型剧目与过去相比显示了崭新的一面。新中国成立初期，广西研制出在玻璃板上染色形成色彩光的方法，将舞台上的风雨雷电效果表现得十分逼真。此时，各地剧团开始重视舞台美术设计，1955年广西省第一届戏曲观摩会演大会上，柳州市桂剧团演出的《双拜月》舞美颇具特色，获得"舞台美术奖"。

之后"六十年代初，已解决利用早期的幻灯投影快速换景，又使戏曲舞台摆脱了单纯平面铺光和软硬景片的局限。七十年代，广西成立了舞台灯具厂、玉林舞台美术研究所等专业灯光研究机构，很多剧团的灯光技术人员也根据演出需要不断改革灯具和设备，取得了一定的成就。如可控硅、集成电路、剧场灯光控制、无级调速大幕、对光升降梯、单头广角投影灯、活性幻灯颜料等的研究，在当时都具有一定的水平"②。因此，桂剧舞台上的灯光运用、光学研究与器材改革、灯光设计的理论与实践都取得了很大的进步。

① 1945年为光明戏院，曾用名大观戏院、柳舞台。
② 《中国戏曲志·广西卷》，中国ISBN中心，1995年，第373页。

五　桂剧理论研究与争鸣

新中国成立后，桂剧迎来新的发展机遇，同时也受到学界的关注，桂剧理论研究进一步发展。欧阳予倩写给魏文毅的信《关于桂剧改革》①《百花齐放中的桂戏》② 等文仍然关注桂剧的状况与发展，尤其是《百花齐放中的桂戏》赞扬了 1952 年参加第一届全国戏曲观摩演出的《拾玉镯》和《抢伞》，并指出桂剧团要在毛主席的"百花齐放，推陈出新"号召下，加强政治文化和业务学习，大力整理传统剧目并创作新剧本，培养新的演员，改革桂剧音乐，反对明星制，培养导演。1955 年，著名戏曲史研究专家董每戡在广州观看了由广西桂剧团演出的桂剧《秋江》（秦似改编）后，撰文《桂剧〈秋江〉观后》高度赞扬该剧。1956 年，夏衍在桂林观看了桂剧《西厢记》（秦似改编）后，高度评价该剧的文学色彩。1959 年，司空谷观看广西桂剧团在北京上演的《拾玉镯》《演火棍》《开弓吃茶》《放子打堂》四出戏后，撰文《看桂剧的几个小戏》高度评价这几出戏。

20 世纪 50 年代，桂剧源流与形成问题还在继续深入探讨，李文钊撰文《试论桂剧的形成演变和它的发展前途》（1956）和《桂剧是怎样形成的》（1957），他认为桂剧与徽剧是姊妹关系而并非派生关系无疑是有道理的，但是他根据《滇剧简史》中记载名为"桂花馆"的戏班在云南的演出推断"早在康熙年间，桂剧已传到云南，康熙年间去的叫桂林班，乾隆年间去的叫桂花馆"则过于草率。③ 其实"桂林班""桂花班"都不是桂剧班子。冼玉清《清代六省戏班在广东》（1963）谈及广西戏班在广东情况时说："在清代桂剧不仅来广州演唱，而且在广东南路民间流行。据旧稿本绿天所撰《粤游纪程》述雍正十一年（一七三三）间桂剧在广州演唱的情形。"④ 文章继而引述《粤游纪程》提到的桂林独秀班和郁林土班，由于不了解桂剧的历史，冼玉清将两个班社错误判断为桂剧班，事实上桂剧在雍正年间尚未形成。

① 欧阳予倩：《关于桂剧改革》，《柳州日报》，1950 年 12 月 2 日。注：该文本来是一封信，题目为发表时报社所加。

② 欧阳予倩：《百花齐放中的桂戏》，见《欧阳予倩与桂剧改革》，丘振声、杨荫亭编选，广西人民出版社，1986 年，第 12—17 页。

③ 李文钊：《试论桂剧的形成演变和它的发展前途》，见《桂剧传统剧目鉴定委员会会刊》，1956 年第 1 期。

④ 冼玉清：《清代六省戏班在广东》，《中山大学学报》（哲社版），1963 年第 3 期，第 113 页。

　　这一阶段桂剧理论有一个重要收获就是对桂剧表演艺术经验的总结。1956年，桂剧传统剧目鉴定会议期间，老艺人们在谈艺的过程中总结了较为完整的175字的桂剧艺诀。桂剧艺诀不仅浅显易懂、言简意赅，而且内容比较全面，在中国地方剧种中实属罕见。对175字的桂剧艺诀进行全面剖析（详见本书第六章），不难发现桂剧艺诀内容丰富，论述比较系统，笔者认为它是一个相对完整的桂剧表演艺术理论体系。同时，桂剧艺诀也印证了桂剧在长期历史发展过程中不仅受多个地方剧种的影响，而且在抗战时期欧阳予倩的桂剧改革实践中吸收了西方话剧优长，较早地步入了中国戏曲现代化行列的事实。

第四章　改革开放以来至20世纪 90年代的桂剧演出

改革开放以来至20世纪80年代中期，中国戏曲进入了一个短暂的复苏阶段。桂剧在这种大背景下也得到一定程度的恢复与发展，表现为各地的桂剧团恢复上演桂剧传统戏，开设桂剧科班，专门培养桂剧人才的戏曲学校恢复招生。1984年第一届广西剧展在南宁举行，之后广西剧展定期举行，极大地促进了新时期以来广西戏剧整体的繁荣与发展。

20世纪80年代全国范围内的戏剧观争鸣为整个中国剧坛带来戏剧艺术观念的革新，中国戏剧艺术呈现多元化倾向，桂剧也在这个背景下出现了创作、舞台艺术观念一系列的转变。进入20世纪90年代的桂剧，总体上演出大量减少，普遍存在着生活缺乏、编剧理论和技巧缺乏、探索精神和创新意识缺乏的弊端，桂剧进入危机四伏的阶段。

改革开放以来至20世纪90年代的桂剧艺术流变，主要体现在创作由写实主义揭示现实向探索性的深层哲理性挖掘转变，艺术上戏曲与话剧以及西方戏剧各种流派结合，桂剧舞台上出现了"意识流""象征"等手法，舞台空间、舞台灯光蕴含着诗意的视觉表现等，同时由于学术界对桂剧的高度关注，桂剧理论研究取得了新成果。

第一节　改革开放以来至20世纪90年代 桂剧发展概述

一　改革开放以来桂剧的恢复与发展

自1964年起，全国各地开始大演现代戏，"文化大革命"期间戏剧舞台更是"样板戏"和配合政治运动的现代戏一统天下，传统戏十几年禁止上演，

许多表演艺术家被审查、隔离乃至迫害致死，传统戏几乎绝迹于舞台。"文化大革命"结束后期的1975年至1976年初，中央对传统戏的态度有所改变，文化部根据毛泽东、江青的指示，在各地组织拍摄了一批著名表演艺术家的经典折子戏，但这项计划仅仅是昙花一现，很快随着"文化大革命"的结束而夭折。"这个注重以原汁原味的方式拍摄传统戏的计划不仅中途夭折，而且还被当作'四人帮''包庇封建主义'的罪行受到揭发批判。"① 由于"文化大革命"打破了中国戏曲一脉相承的传统，中国戏曲艺术受到致命性的摧残与打击，导致许多曾经广为流传的传统戏至今无法在舞台上演出。

1978年下半年开始，中国戏曲传统戏逐渐回归到各地的舞台上，进入观众的视野，"许许多多的旧剧目间隔多年以后重新上演，成为中国现代戏剧史上一道特殊的风景；部分在文革期间中断演出的剧种也渐渐得到恢复……中国三百多个剧种里，绝大部分都已经重现生机"。② 随着各地戏剧演出市场的复苏，各地的国营剧团急剧增加，集体所有制剧团数量锐减，③ 这种变化一方面在剧目上要求符合政府意识形态，另一方面又要求剧团成为一个经济上自负盈亏的企业，这种矛盾为以后剧团为摆脱生存困境寻找各种出路和文化体制改革埋下了伏笔。此时的中国戏曲，似乎进入了一个自我恢复与发展的黄金时期。

桂剧和全国其他地方戏曲一样，在"文化大革命"结束后开始进入新的复苏与发展阶段。1977年打倒"四人帮"后的第一个春节，桂林地区上演了《百花诗绢》《梁祝姻缘》《开弓吃茶》《刘三姐》等传统戏，1978年又将兄弟剧种的《春草闯堂》《屠夫状元》《姐妹易嫁》移植为桂剧，同年还移植了现代戏《家》。柳州市桂剧团仅1979年就演出了247场，大型传统戏《狸猫换太子》（上下集）、《大风歌》、《唐知县审诰命》、《梁山伯与祝英台》、《珍珠塔》、《杨七郎打擂》、《挑女婿》、《红书剑》、《人面桃花》、《闹严府》、《姐妹易嫁》以及大型现代戏《雷雨》，传统小戏《秋江》《三气周瑜》《黄鹤楼》

① 傅谨：《新中国戏剧史（1949—2000）》，湖南美术出版社，2002年，第161页。
② 傅谨：《新中国戏剧史（1949—2000）》，湖南美术出版社，2002年，第167页。
③ "文化大革命"结束后几年国营剧团急剧增加的原因有两个：一个各地新办国营剧团；二是相当多地区在为"文化大革命"期间解散剧团或改为文宣队的团体落实政策时，趁机将非国营剧团改制为国营剧团。国营剧团的增加导致集体所有制剧团数量锐减。有数字说明这种变化："1965年由文化部门管理的国营剧团有753个，1978年突然激增到2049个，1980年增加到2188个；与此同时，集体所有制剧团则从1965年的2075个，剧减到1978年的1095个和1980年的1034个。"傅谨：《新中国戏剧史（1949—2000）》，湖南美术出版社，2002年，第166页。

《八珍汤》《打渔杀家》《打焦赞》《三岔口》《哑子背疯》《梨花斩子》《闹龙宫》等都受到观众的热烈欢迎。

曾领导过广西戏剧工作、编创了桂剧《西厢记》《秋江》《冼夫人》等剧目的著名学者秦似，1979 年和一些桂剧学员及其家属相聚桂林东江菜园时，曾经填过一首《沁园春》："艺海英华，桃李春风，当年手载。幸新天雨露，尽情滋育；南疆雨露，着意先开。竞放新声，行云流水，岂不清于老凤哉！诚难料，竟一朝离散，四处徘徊！玑珠沉休叹埋，况祖国正需万斛材。或共商文教，都登岗位；靴袍粉墨，重上舞台。儿女成行，欢呼驸马，频祝青春共举杯。菜园会，问刘郎今日，几许情怀！"①

这首词上阙写了新中国成立后培养了一批可以与老一辈艺术家比肩的桂剧新秀，感叹这些新秀却无情地被政治运动打散；下阙写了拨乱反正后的大好形势，离散艺人重聚的喜悦。

此时各地方桂剧团开始恢复并排戏演戏，如桂林地区全州县于 1979 年第一个恢复"全州县桂剧团"，并排演了传统戏《宏碧缘》（上下集）、《封神榜》（一、二、三集）、《狸猫换太子》（上下集），编创大型历史剧《闯王司法》（编剧肖定吉）。除了专业桂剧团外，大量的业余桂剧团也出现了，1980年，仅全州一县就有 80 多个业余桂剧团。成立于 1979 年的桂林市秀峰区业余桂剧团②和 1980 年的柳州鱼峰区业余桂剧团，③成员很多是退休的原专业桂剧艺人，具有较高的演出水平。

除了演出团体的恢复，全国范围内培养戏曲人才的院校也恢复招生，1978

①　杨怀武：《秦似的一首轶词》，《桂林日报》，1988 年 4 月 17 日。秦似这首词是送给桂剧演员刘丹（著名桂剧演员刘万春之女）的。

②　成立于 1979 年 9 月 6 日，先后以穿山公园礼堂、市房地局礼堂、市二建公司礼堂等地作为演出基地，演员绝大多数是科班出身，久经舞台锻炼，演出水平较高，曾妙仙任副团长，蒋艳仙任指导员。演员生行有刘民凤、区国俊、李素华、廖艳滨、秦桂华、刘艳津；旦行有曾妙仙、蒋艳仙、李青姣、张瑞莲、定仙珠；净行有严国飞、林瑞仙、梁国刚；音乐舞美有唐瑞洪、蒋阳光、董雄。演出剧目有《双凤球》《三门街》《三家仇》《顺治皇出家》《孟丽君》《狸猫换太子》《莲花帕》《钟无艳》《武则天》《飞龙女》《背解红罗》《乾隆皇游江南》《太君辞朝》等，还有结合当时计划生育宣传和卫生防疫内容编排的一些剧目。

③　成立于 1980 年，以鱼峰公园露天剧场为演出基地，主要演职员有刘金龙（右场）、杨寿平（左场）、蒋耀宗（左场）、何素英（小生）、陈侠仙（旦）、王琴仙（生）、何玉君（旦）、刘瑞云（旦）等，一些专业桂剧艺人如肖平武、林坤、唐玉明、曾少清、邓汉甫等经常参加该团演出，所以能够演出难度较大的剧目。演出剧目有《三门街》《武王伐纣》《李闯王》《孟丽君》《莲花帕》《红艳娘》《满园春》等。

年 10 月中国戏曲学院正式重新组建，史若虚任院长，重新设置后的专业分京剧表演、戏曲文学、戏曲导演、戏曲音乐、戏曲作曲、舞台美术 6 个系，还设有干部、教师专修科，以及一所中等戏曲学校。戏曲教育在其他一些大学也受到重视，如中央戏剧学院和上海戏剧学院都开设中国戏曲理论课，北京大学、南京大学、南开大学、中山大学等中国语言文学系都重视中国戏曲史、戏曲理论、作家作品研究。各省中等戏曲学校逐渐恢复招生，或本省、市范围内戏曲专业团体业务骨干开展理论与专业的培训。除大学、中等院校的戏曲教育外，新时期以来全国各地陆续办起的讲习会、进修班成为中国戏曲成人教育的主要形式，如 1983 年由文化部委托艺术局、中国戏剧家协会、中国艺术研究院、中国戏曲学院和北京市文化局联合举办的第四届演员讲习会，[①] 为新一代戏曲人才的成长与发展奠定了基础。1985 年中国艺术研究院举办戏曲理论研究班，招收了来自全国 17 个省市的在职理论工作者、教学与创作人员共 49 人，[②] 该班教学强调基础性和系统性，涉及文、史、哲等各个领域，还以开放的视野学习国外戏剧来比较、评价丰富的中国戏曲遗产，此外在北京观摩演出开阔了学员的视野和鉴赏水平。

在这个背景下，桂剧培养桂剧人才的戏曲学校恢复，广西戏校 1980 届桂剧班（即柳州艺术学校），于 1980 年 9 月在柳州剧场举行开学典礼，入学学生 34 人[③]；1981 年，广西戏校"八一"班在桂林开课；桂剧班社也不断兴起，

①　该届讲习会秉承了前三届的经验，围绕做好一名演员，功夫、演技与人品、作风并重，开展理论联系实际的教学。教学内容分为三部分：一是相关政策、思想、修养、理论方面的教学，教师有贺敬之、张庚、郭汉成、刘厚生、史若虚、阿甲、李紫贵等；二是戏曲表演艺术经验、技术与技巧方面的教学，教师有余振飞、张君秋、阳友鹤、袁玉堃等；三是基本功训练教学。整个教学由练功、听课、讨论、观摩等环节组成。安葵、余从：《中国当代戏曲史》，学苑出版社，2005 年，第 656 页。

②　该班历时两年教学，开设了中国戏曲通史、中国戏曲艺术概论、当代中国戏曲、中国文学、中国美学、外国戏剧、艺术讲座、政治、外语等 9 门课程，最后按规定写毕业论文。安葵、余从：《中国当代戏曲史》，学苑出版社，2005 年，第 657 页。

③　1981 年补招 16 人，共 50 人，其中表演专业 40 人，乐器专业 10 人。该班 1980 年开始在桂林、柳州、宜山、鹿寨、融水 5 个点招生，招生组由柳州市文化局副局长杨化为组长，柳州市桂剧团周英为副组长，开班后桂剧班第一任主任杨洛生，第一任副主任周英，党支部副书记林艺兵，教务主任叶植。该班开设文化课有语文、历史、地理、政治、文艺概论等，业务课有基本、毯功、形体、刀枪把子、唱功、念白等，教师有周文生（小生）、周英（旦）、蒋巧仙（丑）、阮素芳（旦）、李莘兰（小生）、俞玉莲（旦、基功）、仇连芳、杨艳仙、万京良、蒋桂铭等教基功、毯功，林俊文（乐器）、刘广元（音乐理论），以及外聘教师多人。该班在校期间排演大戏 6 台：《宝莲灯》《珍珠塔》《闹严府》《王化买父》《狸猫换太子》（上下本）、《哑女告状》；小戏 22 个：《打金枝》《柜中缘》《盗仙草》《断桥会》《打堂》《思凡》《辞庵》《黄鹤楼》《演火棍》《双拜月》《三娘教子》《武家坡》《杏元和番》《开弓吃茶》《拦马过关》《梨花斩子》《梅仲闹堂》《烤火下山》《太君辞朝》《六郎斩子》《司马冼宫》《河北借兵》，大戏小戏实习演出都得到观众好评。

1980 年春，桂林地区平乐县县文化局开办"平乐科班"，培养学员 31 人；①
1984 年桂林地区永福县文化局开办"永福科班"，招收学员 27 人；1985 年，
桂林地区荔浦县文化局开办"荔浦科班"，招收学员 30 余人。业余桂剧科班
也出现不少，平乐县在 1981—1982 年招收的业余桂剧科班就有 20 多个，令人
意想不到的是，就连全州县安装公司也办起了一个女科班。

　　桂剧自"文化大革命"结束到 20 世纪 80 年代的 10 多年时间里，从各地
上演的传统戏、新编历史戏和现代戏情况来看（包括在广西区和区外的交流
演出），桂剧得到了一定程度的恢复和发展。1984 年开始的广西剧展为桂剧的
演出提供了相互交流和对外宣传的平台，涌现了像《泥马泪》（1986 年第二届
广西剧展剧目）这样引起国内外学术界研讨的、具有较大影响的"探索性戏
曲"。

　　中国文学进入 20 世纪 90 年代，② 由于社会经济中心的确立以及商业时代
的来临，影视传媒日益发达，人们的价值观念、行为方式和文化态度都发生了
变化，中国文学退居到边缘的地位，尽管频频制造热点体现中国文学的"新"
（即"新状态""新写实""新乡土""新移民""新宗教"等），但是在种种
热闹的后面，中国文学的尴尬与无奈依旧，多元化成为概括中国文学现状最贴
切的词。

　　戏剧作为中国文学的一部分，进入 20 世纪 90 年代以来，同样呈现出多元
化的色彩，一方面由于中国戏剧市场出现乏力，"戏曲危机"早在 20 世纪 80
年代就出现，其实质就是市场的危机，为了摆脱生存的困境，浮躁的、急功近
利的创作风潮出现，剧团体制改革也未能改变剧团经营困难的状况；另一方面
出现了被观众唾弃为行业宣传的、形形色色的"广告戏"，虽然小剧场和商业
演出在一定程度上获得成功，但是仍然处于非主流状态。因此有论者认为"90
年代的戏剧不再纯粹，中国当代戏剧领域蕴含的所有问题都在一定程度上影响
着传统戏剧的生存与发展，特别是戏剧家们不满足于传统戏剧作品，而力图要

① 该科班学员沿用本名，为期三年，1982 年该班到桂林汇报演出《血手印》《哑女告状》《佘赛
花》《天波楼》等剧得到好评，桂剧著名艺人尹羲表扬该科班时说"桂剧后继有人"，她还连续三天将
自己的看家戏教给该科班，还建议取名"继字科"。

② 理论界有将中国文学进入 20 世纪 90 年代之后称为"后新时期"的说法，与 20 世纪 80 年代相
比，"后新时期"文学最主要的特征是逐渐由中心退居边缘。朱栋霖、丁帆、朱晓进：《中国现代文学
史：1917—1999（上册）》，高等教育出版社，2006 年，第 176—177 页。

从中发掘新的意义，力图要给它们灌注新的观念时，更是如此"。① 新观念不断驱使剧作家将诸多因素介入戏剧创作中，京剧《洪荒大裂变》（编剧习志淦）和淮剧《金龙与蜉蝣》（编剧罗怀臻，导演郭小男）代表着当时人类学观念对戏剧的介入。《金龙与蜉蝣》1993 年由上海淮剧团演出，被称为"都市新淮剧"，该剧刻意虚化戏剧人物、戏剧情节，表演上也体现出与传统淮剧的不同，剧中民间小调作为戏剧元素不仅有本土气息，也让观众更加感到亲切，呈现出"都市新淮剧"的意味，体现着戏剧编导们重新思考与探寻民族题材、民族风格的努力。

进入 20 世纪 90 年代，桂剧无论新编历史戏还是现代戏都呈现出多元化的趋向，但是传统戏却丝毫没有发展。反映改革是这个时期的主题，现代戏《风采壮妹》和《商海搭错船》颇具代表性，后者不仅揭示了改革开放对各行各业人们思想的冲击，而且通过桂剧名演员青梦下海揭示了桂剧生存的危机；新编历史戏《瑶妃传奇》是桂剧反映民族共融问题里程碑式的作品；《警报尚未解除》则是桂剧实验戏剧的一朵小浪花。以上这些作品体现着桂剧一定的创新意识和当代意识。

二　20 世纪 80 年代中国戏剧观争鸣对桂剧的影响

20 世纪 80 年代，中国戏剧界就戏剧观问题引发了一场大争鸣，许多专家学者、导演、演员卷入了这场论争，他们纷纷撰文围绕这个主题展开论辩，时间持续达四五年。② 这次戏剧观的讨论是几十年来戏剧界具有深远意义和影响的论争之一，一方面是中国当代戏剧理论收获重大，另一方面对 20 世纪 80 年代中国戏剧的创作、导演、舞台美术、观众学、戏剧审美等方面产生了巨大影响。

20 世纪 80 年代中国戏剧观争鸣有两个直接的背景：一是当代戏剧理论家们急需对当时在中国翻译出版的西方现当代剧作进行阐释和艺术经验总结；二是新时期以来突如其来的话剧危机，即 20 世纪 80 年代初以来话剧走入低谷，

① 傅谨：《新中国戏剧史（1949—2000）》，湖南美术出版社，2002 年，第 184—185 页。

② 中国戏剧界主要刊物《戏剧》《戏剧界》《戏剧艺术》《戏剧报》《戏剧》《百家艺术》等连续发表文章。1986 年，中国戏剧出版社编选出版《戏剧观争鸣集》（一），1988 年又出版《戏剧观争鸣集》（二），收入两本书的是这次论争部分文章，总计 50 多篇。

戏剧家、评论家们纷纷对引起话剧危机的原因进行探讨。[①] "戏剧观"一词及其概念，是黄佐临在《漫谈"戏剧观"》一文中最早提出的，[②] 他在文中提出斯坦尼斯拉夫斯基戏剧观、梅兰芳戏剧观和布莱希特戏剧观，在文中探讨了三大体系之间是如何互相影响、相互借鉴的，文章后面黄佐临做了附注："关于'戏剧观'一词，辞典中是没有的，外文戏剧学中也找不到，是我本人杜撰的。有人认为应该改作'舞台观'更确切些，事实不然，因为它不仅指舞台演出手法，也是指对整个戏剧艺术的看法，包括编剧法在内。"[③] 虽然黄佐临的这篇文章在当时没有引起更多反响，主要是当时国内政治局势导致艺术探讨的沉寂，但该文成为20世纪80年代戏剧观争鸣的论题。

1981年，陈恭敏教授在新形势下最先重提戏剧观，他针对中国话剧陈旧的戏剧观念发表《戏剧观念问题》（原载《剧本》，1981年第5期）一文，对探索性剧作的新形式和新手法表示肯定，强调新旧交替的时代给人们的政治视野、心理节奏、价值观念、情绪感受带来巨大的变化，表达了戏剧必须是现代的，戏剧现代化必须打破传统的戏剧观念的思想，如戏剧结构形式的"散文化""电影化"，戏剧运用"象征手法"等都是现代人丰富内心感受的结果。高行健在《论戏剧观》（原载《戏剧界》，1983年第1期）中开篇指出："戏剧观，这不只是个理论问题，同戏剧创作实践关系很大。"[④] 他从对现当代外国戏剧流派的回顾、当代戏剧面临的挑战、对戏剧文学的质疑、剧作法面临的新课题、向中国传统戏曲学习五个方面，认为戏剧艺术从表演、导演到剧作法都有众多的探索。总之，高行健反对独尊写实主义的编剧以及表导演方法。导演徐晓钟的《在自己的形式中赋予自己的观念》（原载《戏剧报》1982年第6期）一文认为，导演艺术的发展与创新不仅依靠剧本创作的发展与创新，而且要面临导演创作中的内容与形式的关系。他指出："导演艺术的创新，必然会带来舞台视觉艺术、听觉艺术手段和语汇的更加丰富，这就要求导演提高艺术修养和审美能力以便驾驭它们，使各种艺术因素、各种技术手段在统一的思

① 沈炜元：《戏剧观论争及其评价》，《戏剧艺术》2011年第1期，第38页。

② 1962年，黄佐临在广州"全国话剧、歌剧创作座谈会"上，作了《漫谈"戏剧观"》的发言，发言原载于《人民日报》1962年4月25日。

③ 黄佐临：《漫谈"戏剧观"》，见《戏剧观争鸣集》（一），杜清源编，中国戏剧出版社，1986年，第18页。

④ 高行健：《论戏剧观》，见《戏剧观争鸣集》（一），杜清源编，中国戏剧出版社，1986年，第35页。

想、艺术构思下，在统一的演出形象之中，在统一的风格、体裁感里，围绕着演员的表演形成综合完整的艺术。"① 导演胡伟民的《话剧艺术革新浪潮的实质》（原载《戏剧报》1982 年第 7 期）一文则向传统戏剧观念发出挑战，表达了突破戏剧创作的写实手法，突破演剧方法的"第四堵墙"理论，突破独尊斯坦尼斯拉夫斯基体系主导表导演的愿望，"简言之，想突破主要依赖写实手法，力图在舞台上创造生活幻觉的束缚，倚重写意手法，到达非幻觉主义艺术的彼岸"②。其他演员、学者、评论家们像于是之、林克欢、谭霈生、丁扬忠、马也、孙惠柱、杜清源等也撰文参与论争，"这次戏剧观的大讨论，是 80 年代思想解放的产物，参与者有历史的使命感，又有理论探索的勇气。讨论进一步活跃了戏剧界的思想，开阔了大家的眼界，为大一统戏剧规则的瓦解、为戏剧创作逐步转向自由，起到了一定的积极作用"③。

虽然 20 世纪 80 年代中国戏剧观争鸣是针对话剧发起的，但是对包括戏曲在内的整个中国剧坛产生了积极影响。中国地方戏曲艺术也在这次戏剧观的争鸣中不断变革，从剧本创作到舞台艺术都在探索中形成一种戏曲新形态——探索性戏曲。"文化大革命"结束后，尤其是 20 世纪 80 年代以来，桂剧在中国剧坛非常活跃，一大批优秀的剧作家涌现，如毕业于上海戏剧学院戏文系的吴源信、毕业于中央戏剧学院编剧进修班（得到丁扬忠、谭霈生指导）和上海戏剧学院戏剧理论专修班（论文指导教师为余秋雨）的符震海等，他们创作出了许多思想主题深邃、哲理性强的作品。另外，一批包括著名导演像上海戏剧学院的胡伟民（执导桂剧《泥马泪》）和徐企平（执导桂剧《深宫棋怨》）、湖北艺术研究所的余笑予（执导桂剧《瑶妃传奇》）、桂剧导演刘夏生（执导桂剧《菜园子招亲》）和青年导演马骕（执导桂剧《人面桃花》）等，以及舞美、灯光、舞蹈、音乐的工作者在桂剧艺术的道路上不断探索。简言之，20世纪 80 年代中国戏剧观争鸣对桂剧影响有以下几个方面。

首先，桂剧创作方面的影响。新时期的桂剧创作一方面继承了写实主义的编剧传统，创作了一批反映对"文化大革命"和极"左"路线给人们造成的

① 徐晓钟：《在自己的形式中赋予自己的观念》，见《戏剧观争鸣集》（一），杜清源编，中国戏剧出版社，1986 年，第 216 页。

② 胡伟民：《话剧艺术革新浪潮的实质》，见《戏剧观争鸣集》（一），杜清源编，中国戏剧出版社，1986 年，第 217 页。

③ 沈炜元：《戏剧观论争及其评价》，《戏剧艺术》2011 年第 1 期，第 38 页。

伤害进行反思的现代戏，如《妈妈的眼泪》《三次求关》《野玫瑰》《中秋明月》《归来哟哥哥》等；以及反映改革开放给人们带来新面貌的现代戏，如《儿女亲事》《图中缘》《菜园子招亲》《商海搭错船》等。另一方面，20 世纪 80 年代以来的桂剧创作摆脱了写实主义的传统，注重在剧作中融入当代意识，通过对历史的反思更加深刻地认识现实，这一时期的新编历史桂剧《泥马泪》《女县令》《深宫棋怨》《血丝玉镯》《狮醒》等就是当代意识很强的历史戏，这些剧作不是停留在表层意义上的批判，而是揭示历史乃至民族深层的积垢，达到认识历史与现实的目的。黄佐临在《漫谈"戏剧观"》一文中谈及导演心中最理想的剧本有十大要素，[①] 他认为作品的哲理性是戏剧创作中最缺乏的，像莎士比亚的《哈姆雷特》、歌德的《浮士德》、易卜生的《贝儿·昆特》这类哲理性深高的作品我们还没有。事实上，新时期以来中国新编历史剧在哲理性把握上有明显进步，如《新亭泪》《秋风辞》《巴山秀才》《曹操与杨修》《史外英烈》《南唐遗事》等都是反思历史的优秀作品。

1986 年广西第二届剧展中上演的桂剧《泥马泪》（编剧韦壮凡、符震海、郭玉景、王超），在思想主题和深层哲理的挖掘上具有代表性。该剧取材于家喻户晓的神话故事"泥马渡康王"，这个事故在民间被民众深信不疑地流传了 800 多年。剧情的大背景是北宋靖康二年，金兵入侵汴京并俘虏了徽、钦二帝，导致中原一片混乱。康王赵构被金兵追杀往南逃，不料在八百里淤泥河中受阻。平民李马一家将康王救起，李马背负着康王行走泥河，两人一起逃到河神庙，幸亏庙祝匡政将二人隐藏起来，李马因中箭血染神庙门前的泥马。金兵在河神庙见到泥马上的血迹，错以为泥马显灵背康王飞渡泥河，于是有了"泥马渡康王"的神话，泥马也成为"神马"受百姓朝拜。康王抵达应天府后，想通过帝位"神授"达到自己登基的目的，不料遭到保守势力的反对。李马的妻子周秋娘来到应天府寻找丈夫，说出了李马背康王渡过泥河的真相，康王为了保住"泥马渡康王"的神话，违心将秋娘和其他知情人杀害。李马

① 十大要素是：（一）主题明确。（二）人物鲜明。（三）矛盾冲突尖锐。（四）结构严谨。（五）戏剧性强烈。（六）语言生动（既生活，又提炼，并含有动作性）。（七）潜台词丰富（不是说一就说一、说二就说二，而是充满想象余地，耐人寻味）。（八）艺术构思完整、独特。（九）哲理性深高（不仅指一般的思想性，而是指时代的世界观、人生观，透过作家的心灵，挖到一定的深度）。（十）戏剧观广阔。黄佐临：《漫谈"戏剧观"》，见《戏剧观争鸣集》（一），杜清源编，中国戏剧出版社，1986 年，第 1—2 页。

接受不了秋娘被害的残酷现实，他在绝望与愤怒中撞向"神马"身亡。

《泥马泪》并非严格的历史剧，却具有很强的历史纵深感与穿透力，有很强的当代意识，是围绕一个造神运动去挖掘具有现实意义的主题。有研究者认为《泥马泪》"在对古代人物和事件的评价中渗透着当代人的观点和批判精神，体现了题材的超越意识。尽管'泥马渡康王'是编造的神话，但是在当时客观环境下符合人们的心愿和国家民族利益，朝廷和百姓甘愿默认这个欺世愚民的假话，从而导致悲剧。作品通过这个悲剧，反思那种积淀在整个民族集体无意识中的'群体效应'，在客观环境作为催化剂的条件下释放的能量，有可能演化出形形色色的历史、社会、国家、家庭、个人的悲剧"①。

其次，桂剧艺术观念与实践的影响。新时期以来，桂剧艺术观念不断变革，一方面体现为桂剧传统戏的革新与继承，如改编本《玉蜻蜓》（1984）在情节上作了调整，变成一出悲剧结局的戏，唱腔上由原来的弹腔和高腔改为只用弹腔；《人面桃花》（1986）、《老虎吃媒》（1986）、《打棍出箱》（1986）走的是"老戏新演"的路子。另一方面，体现为创编桂剧的恪守与超越，如《泥马泪》（1986）、《菜园子招亲》（1986）、《瑶妃传奇》（1992）的舞台语汇、舞台技术与灯光效果，体现出大胆的革新精神。

著名话剧导演执导新编历史剧《泥马泪》，舞台艺术处理上追求的是古典和现代的统一。如胡伟民在"淤泥河李马渡康王"这一场戏中，运用的是传统的《哑子背疯》表演技巧，台上两个人物是由一个演员（康王的扮演者）扮演完成的，演员身段矫健，表演传神，富有艺术真实感，几乎把观众带到了真假难分的境地。

《泥马泪》"审妻"这一场戏中，舞台是传统的中国古典戏曲里的公堂，唱腔也是传统的桂剧唱腔，但是在音乐设计和灯光布景方面运用了现代技术手段，如运用西洋配乐，管弦伴奏。前几场戏的色光运用极少，呈现出黯淡的色调，后面的场次是多彩、辉煌的，而人物的命运却走向了悲剧性。在场面调度上，导演胡伟民也用心良苦，在保持中国传统戏曲格局的同时又不断打破，然后重新组合，又不断打破，反复交替。因此，有人认为胡伟民执导《泥马泪》是一次成功革新的实践，该剧一些戏剧艺术新观念的实践是放出的一颗"戏

① 朱江勇：《论新时期桂剧创作的基本特征》，《南方文坛》，2012 年第 4 期，第 120 页。

剧卫星"。①

　　桂剧导演刘夏生执导的现代戏《菜园子招亲》,是桂剧舞台表现现代生活的艺术探索与实践,刘夏生导演用写意性布景与传统程式化结合表现现代生活,"整场戏的布景自始至终是以三个三角柱体的微妙变化来表现不同环境,随着剧情的深入先后出现了五个不同场面——大街、住房、医院、公园、舞厅,它以三角体的三块色调作为基调,通过灯光的变化,特别是运用一群清洁工、护士的舞蹈表演作为换景提示的表现手法,使观众的视线不因换景而间断"。②

　　著名戏曲导演余笑予执导新编历史剧《瑶妃传奇》,舞台艺术是秉承"大写意,小写实"的原则,追求民间性与民俗性的统一,岭南的香哩歌、瑶族长鼓舞、瑶家儿歌……无不在优美的舞台意境中呈现出来。

　　总体上,新时期以来桂剧受 20 世纪 80 年代戏剧观争鸣的影响,无论是在戏剧题材、戏剧语言、戏剧结构、表现形式,还是在舞台场景、音乐设计、灯光运用等方面都体现了多元化的特征。桂剧舞台上传统戏曲与话剧艺术相互结合,西方戏剧思潮与各个流派手法的吸收与借鉴,写实与写意、意识流与象征等手法的运用都有呈现。

第二节　20 世纪 80 年代至 90 年代历届
广西剧展中的桂剧

　　第一届广西剧展于 1984 年 9 月 29 日至 10 月 25 日在南宁举行,因为 1944 年在桂林举行了一次大规模的西南第一届戏剧展览会(即"西南剧展"),在国内外戏剧史上写下了光辉的一页,所以广西剧展是为继承和发扬"西南剧展"的光荣传统而得名的。③ 广西剧展的宗旨有三个:一是繁荣广西的戏剧创

　　① 李宁:《一出桂剧的"接生婆"——记〈泥马泪〉客座导演胡伟民》,《经济时报》,1987 年 1 月 8 日。

　　② 廖斌:《形象鲜明 布景别致——观现代桂剧〈菜园子招亲〉》,《桂林日报》,1986 年 11 月 21 日。

　　③ 《广西壮族自治区文化厅长周民震就"广西剧展"答本刊记者问》,见《第一届广西剧展资料汇编》,广西壮族自治区文化厅编印,1984 年,第 13 页。

作，振兴舞台艺术，丰富演出活动；二是积极挖掘与整理各民族优秀的文化遗产；三是检验广西戏剧创作的成就与不足，探索戏剧改革之路。之后广西剧展定期举行，成为代表广西戏剧创作和舞台艺术创造最具影响力的活动。

一 第一届广西剧展中的桂剧演出

第一届广西剧展打破了各地市、各剧团都参加的平均主义，在参展的 70 多个节目中选拔 10 个重点剧目①组成 10 台晚会，包含了话剧、歌剧、舞剧、壮剧、桂剧、彩调剧、粤剧 7 个剧种，其中许多是展现广西民族题材和现实生活的新作。此外，广西剧展取消了费时费钱的开幕式和闭幕式，设立优秀演出奖、最佳编剧奖、最佳导演奖、最佳主角与配角奖、最佳舞美和最佳音乐奖，以及特别奖、荣誉奖和精神文明奖等，剧展还形成制度形式，计划每隔一年举办一次。

（一）"推陈出新"和"飞进首都"的《玉蜻蜓》

第一届广西剧展，柳州市桂剧团参展的《玉蜻蜓》被认为是一部"推陈出新"的力作。该剧取材于传统故事，原是长篇弹词，自清代无名氏创作以来，在滇、闽、越、婺、黄梅、锡剧等地方戏中都有类似的剧目上演，经过不同剧种的不断加工丰富，《玉蜻蜓》成为一出头绪繁多、菁芜并存、影响广泛的，长达十几本的剧目。新中国成立以后，锡剧《庵堂认母》、评弹《厅堂夺子》等比较有代表性。

由于《玉蜻蜓》故事多变、人物情感变化复杂，并且夹杂色情和宣扬礼教的色彩，所以改编这部作品难度较大。柳州市桂剧团从 1981 年起开始改编、整理《玉蜻蜓》（以下称桂剧《玉蜻蜓》），在原来桂剧搭桥戏《玉蜻蜓》的基础上，锐意创新，以"去芜存精"的原则，对原剧作了较大的改动，将一个以前需要七天才能演出的连台子戏，改编凝练成一个晚上的节目。首先，桂剧《玉蜻蜓》在人物关系上作了处理，原作申琏受诱入庵，狎尼纵欲而亡，桂剧《玉蜻蜓》将原作这个带有色情、荒诞的情节作了改动，突出申琏与王秀姑之间的爱情关系，申琏与秀姑从小青梅竹马、情真意笃，申琏坚持自己纯

① 10 个重点剧目及其演出单位为：话剧《陌生的故乡》（广西话剧团）、苗剧《灯花》（柳州民族歌舞剧团）、桂剧传统剧目《玉蜻蜓》（柳州市桂剧团）、粤剧现代戏《潮涨潮落》（北海市粤剧团）、歌剧《蛇郎》（桂林市歌舞团和宁明县文工团）、歌舞剧《百鸟衣》（广西歌舞团）、彩调现代戏《风芸趣录》（柳城县彩调团）、壮剧《金花银花》（广西壮剧团）、彩调现代戏《八姆正传》（广西彩调团）。

洁的爱情受斥，被迫与天官之女张雅云成亲，秀姑被驱逐到法华庵为尼，接着围绕洞房逃婚、尼庵藏身、受惊病亡、秀姑遗孤荒野等一系列情节展开。桂剧《玉蜻蜓》第二个特点是改变了中国古代戏曲常见的大团圆结局，以悲剧性的结尾告终，突出人物命运尤其是王秀姑和张雅云两人的悲剧色彩，秀姑不敢认儿子含恨自缢；张雅云失去丈夫和儿子（申承祖离家出走），真相大白之后，残酷的现实导致张雅云精神崩溃，这样处理既有深度也合情合理，因而有人认为该剧结尾"进一步深化了反封建礼教的积极思想"①。桂剧《玉蜻蜓》第三个特点是在保留传统剧目精华的基础上加以整合，"庵堂认母"是脍炙人口的好戏，不仅表演细腻，而且情真意切，触及人物的内心世界，很能打动观众，所以这一场保留了下来。桂剧《玉蜻蜓》"搜庵"一场戏整合了原来的三场戏，变得一波三折、扣人心弦，更富有戏剧性。

桂剧《玉蜻蜓》在第一届广西剧展中获优秀演出奖、优秀音乐奖、荣誉奖等奖项，两人获优秀主角奖（马婉玉饰王秀姑、刘凤英饰张雅云），一人获最佳配角奖（陈宛仙饰王定），两人获荣誉奖（编导章凤仙、艺术指导张建军），两人获音乐设计奖（黎承信、董均）。

1985年6月8日起，桂剧《玉蜻蜓》在北京吉祥剧院演出，由著名桂剧表演艺术家尹羲担任艺术指导。这是继1952年《拾玉镯》《抢伞》参加全国第一届戏曲会演以来桂剧第二次在北京演出。

桂剧《玉蜻蜓》在北京的演出得到好评，引起了评论界的强烈反响。1985年6月12日，中国剧协为桂剧《玉蜻蜓》进京演出举行了座谈会，著名戏剧理论家郭汉城主持该座谈会。与会者们针对桂剧《玉蜻蜓》的改编、舞台演出处理等几个方面展开讨论，总体认为改编很成功，表演也很整齐完美，尤其张雅云的塑造受到赞扬："改本（指桂剧《玉蜻蜓》）对张雅云的处理很有特点，把这天官之女、骄纵的小姐，也写成为一个封建礼教的受害者，这是很有新意的艺术处理。"②

与会其他专家学者也充分肯定了桂剧《玉蜻蜓》的改革精神，黄克保说："我们可以把传统剧目分分类，有的是可以演出的，有的是可以整理改编后演

① 易凯：《古树新葩——看桂剧〈玉蜻蜓〉》，《北京晚报》，1985年6月26日。
② 王希平：《桂剧〈玉蜻蜓〉与传统剧目的整理改编——中国剧协为桂剧进京举行座谈会》，《戏剧报》，1985年第7期。

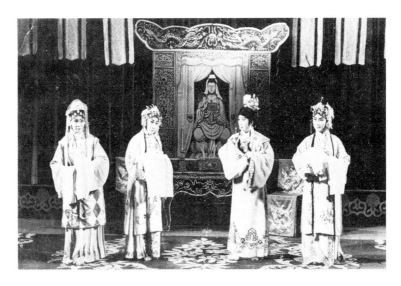

《玉蜻蜓》左起玉芙蓉、苏芝仙、秦桂娟、陈玉金　秦桂娟供

出的；有的是参考剧目，有的可列为教学剧目。传统戏从它的艺术价值和培养演员的作用上说，都是不能忽视的。《玉蜻蜓》这样的戏改好了，演出了，演员得到了锻炼，学到了戏曲传统的表演手法，这种戏积累多了，再搞革新就有了基础，演员创新的本事也就大了。"① 刘景毅从抗战时期欧阳予倩排演的桂剧《木兰从军》《梁红玉》《桃花扇》《人面桃花》等剧，以及 1952 年第一届全国戏曲会演时尹羲演出的《拾玉镯》出发，充分肯定了桂剧有着发扬传统不断革新的精神，他指出："这次排《玉蜻蜓》，尹羲是艺术指导，陈宛仙、章凤仙等几位老演员甘当配角，和中青年演员同台演出，对传统剧进行了认真的改编创作和演出实践，这种精神和做法，都是值得学习的，也为我们整理改编戏曲传统剧目提供了很好的经验。"②

　　当然，与会者也谈了桂剧《玉蜻蜓》存在的不足，如在情节设置上，王秀姑的身份交待不够清楚，她与申琏之间的爱情基础没有很好体现；张雅云在丈夫逃婚一年后才想起搜庵；老管家王定收养了申承祖十六年，冒然将他送给张雅云等情节都值得商榷。与会者还一致认为，为了使全剧的情节更加集中，

　　① 王希平：《桂剧〈玉蜻蜓〉与传统剧目的整理改编——中国剧协为桂剧进京举行座谈会》，《戏剧报》，1985 年第 7 期。

　　② 王希平：《桂剧〈玉蜻蜓〉与传统剧目的整理改编——中国剧协为桂剧进京举行座谈会》，《戏剧报》，1985 年第 7 期。

悲剧气氛更加强烈，还要进一步压缩铺垫的和叙述性的场次与情节，突出"搜庵""庵堂认母"这几个重点的场次。

（二）新"官场现形记"《女县令》

第一届广西剧展中，新编历史桂剧《女县令》①由桂林市桂剧团、桂林市实验桂剧团联合演出。该剧是讲述一个古代官场故事，剧中书呆气十足、不谙官场的广西平乐县进士韩昌古被吏部命为临桂县令。韩昌古的妻子严满娘出自书吏家庭，对官场的规矩略知一二，便热心指点丈夫。韩昌古与妻子商定牢记圣贤，做一个清官。七省巡按南巡，以惩办贪官污吏为名暗中受贿，兴安县令老于世故，送银票给巡按了解了一桩公案。临桂县县库亏空，班头俸必达与师爷安规之商量对策，决定收取"巡按过境捐"作为贿赂之资。韩昌古前往临桂就任途中，遇到许多沿途乞讨、远走他乡的石匠、木匠，才知道临桂县要交荒唐的过境捐。韩昌古到任后，俸必达以兴安县令用银钱孝敬巡按的做法告知他，师爷安规之以无钱孝敬巡按将革职治罪来威胁他。韩昌古夫妇感到此事非同小可，由于韩昌古一无辩才、二无胆识、三无经验，所以严满娘决心女扮男装，替丈夫坐正堂。巡按派到临桂的中军想索取钱财，严满娘将其拿下，获得证词之后，带着被锁的中军见巡按，巡按知道严满娘是打狗惩主，不敢作声。严满娘顺势把贪污官吏俸必达、安规之，贪官兴安县令一并揭发，此时巡按叫苦不迭，不料严满娘面带笑容，送给巡按一块"清廉爱民"的横匾，巡按在羞愧中悻悻离去。

桂剧《女县令》是一出妙趣横生、充满着喜剧精神的历史古装戏，戏中没有明确故事发生的朝代，但是剧中的人和事都是"似曾相识"。有论者认为《女县令》的编剧"以其深邃而剔透的观察力，从漫无边际的史实海洋中，撷取了官场中司空见惯而又为民所恶、为后辈所唾弃的丑恶现象，广纳精炼，融会贯通，加以别出心裁的巧妙构思，写出了这样一本新的'官场现形记'，把那些自诩为'为民楷模'、道貌岸然，其实吮吸民脂民膏、贪得无厌的蠹虫们的伪善面目剥个精光，暴露无疑"②。

《女县令》在挖掘严肃主题，塑造鲜明人物形象的同时，给观众留下的是

① 编剧顾乐真，导演筱兰魁，主要演员有于凤芝（饰韩小欢）、筱兰魁（饰韩昌古）、罗桂霞（饰严满娘）、阳桂峰（饰巡按）、黄天全（饰中军）、蒋燕麟（饰兴安县令）、马艺松（饰俸必达）、阮冲（饰安规之）、张才珍（饰阿婆）、苏桂茜（饰媳妇）、白甘宁（饰张木匠）、刘夏生（李石匠）。

② 乐国雄：《新得出奇，妙在"奇"中》，《南宁晚报》，1984 年 10 月 31 日。

强烈的喜剧效果——笑，剧中每个人物的笑都有不同的含义："对严满娘机智的笑，含有可亲的内涵；对韩昌古迂拙的笑，含有爱的成份；对兴安县令乖聪、弄巧成拙的笑，则多是嘲讽；而对巡按、中军被揭破的笑，则意味着人们解了恨，美好的渴望得到了满足。但不管是哪一种笑，它里面都透视着人们对生活追求的意愿。"① 从喜剧艺术效果来看，《女县令》更多的是运用强烈夸张、大胆而有度的手法，融入了许多现实社会的影子，如封建社会中出现女县令、小孩子在公堂上嬉闹、平民百姓亲手打中军的耳光等，这些夸张的手法都没有混淆封建社会的阶级关系。有人将《女县令》跟名噪一时的《七品芝麻官》相比："如果说，喜剧《七品芝麻官》给舞台上塑造了一个其貌不扬却又不畏权势、为民请命的唐知县的清官形象，在戏曲中是不多见的话，那么，这个韩县令决心为民做主，但由于自己迂拙而让民（包括其妻严满娘）真的做了主的独特丑角形象，则更是少有的独创。"②

　　主题上，《女县令》以韩昌古以民为本、让老百姓与他一起做主的立意很深刻；艺术效果上，《女县令》在塑造丑角（表里不一的内丑，或者是表里不符的内美外丑）的过程中，并没有影响它的喜剧基调与色彩；在形式上，《女县令》既不是单纯的历史剧，也不是传统剧中的新编古装喜剧，而是剧中人物穿着"古装"的现实主义戏剧。这些都是《女县令》的成功之处，其不足在表现人物敲诈财物的方法过于直露，也失去了真实性，如果能够艺术地揭示人性中丑陋、腐朽的一面，主题会更加深刻，人物也会更加丰满。

　　《女县令》在第一届广西剧展中比较有特点，它阵容强大，著名桂剧丑行演员筱兰魁饰演韩昌古，他在舞台上塑造了一个初出茅庐、不谙官场习俗，善良正直、迂腐怯懦的封建社会的清官形象，是一个介于官衣丑与褶子丑之间的角色，筱兰魁在表演上强调韩昌古的"土味"与"憨气"，成功地表现了韩昌古的鲜明性格特征，使得矛盾冲突真实可信，造成了强烈的喜剧效果。③ 扮演严满娘的著名桂剧演员罗桂霞谈到演出感受时说："我特别喜欢这个戏，它不

① 王敏之：《"荒唐"之中寓事理——新编古装喜剧〈女县令〉观后》，见《第一届广西剧展资料汇编》，广西壮族自治区文化厅编印，1984年，第213页。

② 王敏之：《"荒唐"之中寓事理——新编古装喜剧〈女县令〉观后》，见《第一届广西剧展资料汇编》，广西壮族自治区文化厅编印，1984年，第214页。

③ 晓煜：《我爱桂林三花——访著名桂剧演员筱兰魁》，见《第一届广西剧展资料汇编》，广西壮族自治区文化厅编印，1984年，第215页。

同于别的传统剧，而有自己的特色，富有新意和乡土气息，我很喜欢满娘这个人物，她是真正的桂林妹。"①剧中的满娘是介于正旦和彩旦之间的人物，她既不是小家碧玉，也不是农村的泼妇，是一个正旦和彩旦合二为一的角色，罗桂霞表现这个人物时在不同的情况下采用不同的表现手法，确保每个动作都符合人物的身份，如设计严满娘纳鞋底这个动作，罗桂霞说："我觉得采用这个动作不光是舞台造型美，更主要是表现出满娘里里外外一把手的主妇身份。"②其他演员的表演也都很出色，如甘当配角的著名演员蒋燕麟饰兴安县令，著名演员阮冲饰诡计多端、令人厌恶的师爷，著名演员阳桂峰饰道貌岸然的巡按等。

《女县令》在第一届广西剧展中获得优秀导演奖（导演筱兰魁）、优秀主角奖（筱兰魁，在剧中饰韩昌古）和优秀配角奖（蒋燕麟，在剧中饰兴安县令）。

二　第二届广西剧展中的桂剧演出

（一）获广西"桂花奖"和"众说满京华"的《泥马泪》

1986年第二届广西剧展中，柳州市桂剧团演出的新编历史剧《泥马泪》③引人注目，震动了广西剧坛，被评论家认为是"一出主题鲜明、寓意深刻、耐人寻味的好戏"。④时任广西文化厅厅长的周民震对《泥马泪》的评价是"大手笔"，当时在南宁观看演出的戏剧界名家刘厚生、薛若琳、曲六乙等都认为它在内容和形式上都令人震撼。该剧获得广西"桂花奖"第一名。

《泥马泪》在第二届广西剧展中的出色表现引起了专家的关注，时任中国艺术研究院副院长的薛若琳在南宁当场拍板，以中国艺术研究院的名义邀请柳州市桂剧团到北京演出《泥马泪》，为在北京召开的首届"中国戏曲艺术国际学术讨论会"（1987年4月15—21日）作专场演出。这次的中国戏曲艺术国际学术讨论会邀请了国内外从事戏曲研究工作的学者、专家和研究人员共78

① 筱蓓：《浸透汗水的奋斗——访著名桂剧演员罗桂霞》，见《第一届广西剧展资料汇编》，广西壮族自治区文化厅编印，1984年，第216—217页。

② 筱蓓：《浸透汗水的奋斗——访著名桂剧演员罗桂霞》，见《第一届广西剧展资料汇编》，广西壮族自治区文化厅编印，1984年，第217页。

③ 韦壮凡、符震海、郭玉景、王超编剧，胡伟民任客座导演。

④ 吴嗣强：《〈泥马泪〉在导表演上的成就》，见《第二届广西剧展资料汇编》（下册），广西壮族自治区文化厅编印，1986年，第307页。

人（国内 58 人，海外 20 人），海外代表来自美国、澳大利亚、日本、捷克斯洛伐克、苏联、法国、德意志联邦共和国、意大利、波兰、荷兰、英国等国家。

著名剧作家曹禺为桂剧《泥马泪》题字

桂剧《泥马泪》是否适合在这样一个国际性的学术会议中演出？它是不是我国戏曲艺术在新时代进行总体改革的代表？带着这些疑问，学术会议召开之前中国艺术学院又派了 7 名专家专程到柳州观看《泥马泪》，其中的专家之一——导演李愚在座谈会上说："看了戏我放心了，这出戏剧本好，导演好，表演好，舞美好，音乐好，再加上一个领导好！"

1987 年 4 月 18 日，桂剧《泥马泪》在北京人民剧场为首都观众和国际学术讨论会作了首场演出，接着 19 日、20 日又作了两场演出。其中 19 日这一场最为关键，参加中国戏曲艺术国际学术讨论会的近百名中外学者、北京戏剧界朋友和中央电视台摄制组[①]都观看了演出。柳州市桂剧团安排了最强的阵容，演出赢得了代表们的热烈鼓掌，戏剧界同行们也发出了赞叹。为国际学术

① 1987 年 4 月 20 日中央电视台"晚间新闻"报道说，代表们对《泥马泪》的精彩表演表示赞赏。

讨论会作专场演出的戏共四台，除了柳州市桂剧团的《泥马泪》，还有中国京剧院的《火烧裴元庆》《岳母刺字》《花田错》，江苏省昆剧院和湖南省湘昆剧团的《拾画·叫画》《寻梦·离魂》《醉打山门》（湘昆），北方昆曲院的《借扇》《活捉》《女弹》《单刀会》。《泥马泪》之外的其他三台戏都是讲究功夫的传统戏，《泥马泪》作为一出经过大胆革新的新编历史剧，它得到的评价会是怎样的呢？

参加国际学术谈论会的专家、学者，以及同行、观众对《泥马泪》的演出众说纷纭。与会代表、香港中文大学梁沛锦博士说，《泥》剧集古今中外、东西南北成一体，水乳交融，效果很好，是一个很有意义的思考型戏；意大利代表瓦莱塞·尼古拉教授认为《泥》剧的音乐很像意大利歌剧；澳大利亚代表马克林说《泥》的故事非常好，演员好，灯光也好，但是音乐不怎么好，不知道是哪一种风格的；美国哈佛大学教授赵如兰和加利福尼亚大学教授李立德两人一直争论到深夜两点，第二天早餐时他们还在继续争论。① 赵如兰教授是著名教授赵元任的女儿，国际学术交流会之后她多留了一天，特地参加中国剧协和中国艺术研究院联合举行的《泥马泪》座谈会，她认为《泥马泪》虽然还没有达到一个很完美的艺术品的标准，但它的革新精神是非常可贵的。

当然，在赞扬的另一边，也有对《泥马泪》进行批评的，如认为该剧当代意识太强烈、意念太强；自身还存在许多矛盾，有些甚至是致命的；人物的心理线索不清楚，有些情节不合理，剧本过于冗长；结构缺乏系统性，铺垫不够；两派政治势力的动机与目的不明确；演员的表演风格与中国戏曲风格不统一，话剧色彩太浓；舞蹈过多，服装不统一；等等。②

在北京，围绕《泥马泪》有三次座谈会先后展开，③ 针对《泥马泪》的评论也较多，《戏剧电影报》《人民日报》《北京日报》《文艺报》《中国文化报》《文汇报》《戏剧报》《戏剧评论》等多家刊物相继发表了评论。著名戏剧家曹

① 顾乐真：《"戏剧在不断探索中前进"——桂剧〈泥马泪〉在京演出述评》，见《第二届广西剧展资料汇编》（下册），广西壮族自治区文化厅编印，1986 年，第 261 页。

② 顾乐真：《"戏剧在不断探索中前进"——桂剧〈泥马泪〉在京演出述评》，见《第二届广西剧展资料汇编》（下册），1986 年，第 263 页。

③ 1987 年 4 月 22 日上午，中国戏剧家协会、中国艺术研究院联合召开座谈会，主持人郭汉城，刘厚生、王安葵、曲六乙、林克欢、通道明等人参加座谈；1987 年 4 月 22 日上午，中国舞台美术家协会在中央戏剧学院召开座谈会；1987 年 4 月 27 日下午，北京市戏剧研究所、《戏剧评论》编辑部召开座谈会。

禺在 4 月 21 日晚上看完《泥马泪》的演出后，激动地和每一位演员握手，连声说："演得非常好，非常成功！"第二天，曹禺还派人送了他亲笔题写的字："戏剧在不断探索中前进——祝贺广西柳州市桂剧团《泥马泪》在京演出成功——一九八七春曹禺"。时任文化部副部长的高占祥是在《泥马泪》最后一场演出时观看的，他说："我一看就被剧情感染了。这出戏很吸引观众。唱腔、音乐、舞美都很好，很有特色。"原文化部副部长赵起扬也说："这个戏剧本好，导演、演员也好，感谢广西、柳州出了一个好戏。"

（二）不断超越的桂剧传统戏

1. "悲歌一曲颂英雄"的《秦英小将》

《秦英小将》① 是 1986 年第二届广西剧展中由桂林市桂剧团演出的传统戏，根据桂剧传统剧《乾坤带》改编。该剧讲述唐贞观年间，银屏公主之子秦英，年少英武，嫉恶如仇，性烈如火，他虽是皇室出身，但不仗势欺人。一日，秦英习武回来，遇到詹太师府的丁总管强抢民女，秦英上前规劝，总管不听劝告被秦英痛打，秦英救出民妇母女。詹太师得知总管被打，怀恨在心，借漠里沙国兵犯边关之际对秦英进行报复，于是引发了秦、詹两家皇亲的一系列斗争。该剧颂扬了爱憎分明的英武小将秦英深明大义、为国解危的英勇行为。

《秦英小将》改编自传统戏《乾坤带》，但是在人物性格塑造和情节的安排上有了很大的改变。《乾坤带》中的秦英是一个无理取闹、仗权撒野的配角式人物，他的形象在观众眼中并不鲜明，《秦英小将》则将秦英重新塑造成一个英武的少年英雄形象，他虽出身皇族，但是不仗势欺人，是一位嫉恶如仇、智勇过人的少年英雄。《秦英小将》围绕秦英四个行动展开矛盾："救民女，痛打丁二苟；拦轿为民伸冤，与詹太师斗争；金殿上揭露詹太师的罪恶；金殿逃跑，巧取地方军情，解大唐之危。"② 该剧在结尾的处理上也出人意料，原剧是秦英杀敌有功，以一家大团圆而告终，但改本改为银屏公主带着囚车和兵部大人赶到边关，捉拿秦英回朝，这样既有力地刻画了银屏公主的形象，也一改以往的大团圆模式。

《秦英小将》在主题上求新，联系社会现实，并且具有警示意义，"一些

① 筱兰魁、周桂童改编，导演筱兰魁，音乐设计黄健民，主要演员张凤展（饰王春妹）、廖桂巧（饰丁总管）、筱兰魁（饰秦喜）、马艺松（饰詹太师）、翁军伟（饰唐太宗）、罗桂霞（饰银屏公主）、阳桂峰（饰秦怀玉）等。

② 周桂童、筱兰魁：《略谈〈秦英小将〉的改编》，《桂林日报》，1986 年 11 月 26 日。

深居要职，无视法制，大搞不正之风，以权谋私，危害国家、人民利益，触犯刑律的祸国殃民之人，就会体会到剧本的内涵意义所在"①。表演上《秦英小将》演员们精彩的表演艺术受到颇多赞誉。剧中银屏公主是重要角色，这个人物性格特殊又复杂，她是皇帝之女、元帅之妻、秦英之母，当她得知儿子打死詹太师之后，决然绑子投案，但又希望儿子会得到从宽发落，因此银屏公主的情感富于起落变化，必须把握好分寸才能演好这个人物。罗桂霞在舞台上将银屏公主这个角色塑造得个性鲜明，不仅唱腔优美，而且身段精美，表演时还有不少创新之处，如"绑子上殿"时，演员一改以往在"北路起板"之后细步上场，变成宽步上场，接下来的唱腔"胆大的奴才又把祸招"，"中间行腔糅进了梆子的旋律，唱来声调高昂，情绪激越；到秦英闹殿，皇帝下令要将他处斩，罗桂霞在'顷刻间母子爱、骨肉情……从此永断了'的'南路跺板拉散'的凄切拖腔中，用力双抛水袖搭到秦英身上；最后去把逃往沙场杀敌的儿子押回时，是静场中快步上来，没有一句台词，没有一句唱腔……一系列的表演，既生动地刻划了人物，又给人以审美的满足"②。另外，青年演员李忠将秦英也演得活灵活现；饰唐太宗的青年演员翁伟军唱做俱佳；著名桂剧演员筱兰魁甘当配角，把秦喜这个配角演得恰到好处、妙趣横生。有论者评价筱兰魁在这出戏的演出："他扮演的丑角秦喜，手眼身步，无不藏戏。第四场在秦府书房，秦喜喝酒一段戏，一脚独立，将人物的贪杯心理刻划得入木三分。"③

　　总体上，《秦英小将》在艺术表演上，尤其是在演员表演和唱腔的二度创作上，保持和发扬了传统桂剧的特点。不足之处在于，编导对题材、人物的当代意识把握过于直白；"逆子闹殿"一场中人物心理表现缺乏层次感，这场戏以及之后的戏对主人公秦英的塑造有分离之感。

　　2. 《打棍出箱》

　　《打棍出箱》是桂剧传统戏，其表演形式与表演难度经历不同阶段桂剧艺人的积淀，历来受到观众的青睐。该剧是桂剧传统戏《天开榜》中的一折，弋、弹腔，宋代故事戏，在滇剧、汉剧、湘剧、秦腔、徽剧、京剧中都有以《打棍出箱》为名的剧目。剧情为范仲禹携妻儿上京考试，候榜期间因迷路，

　　① 龙承志：《治国无法则乱——看〈秦英小将〉所想到的》，见《第二届广西剧展资料汇编》（下册），广西壮族自治区文化厅编印，1986 年，第 424 页。

　　② 李寅：《精彩的表演艺术——谈〈秦英小将〉的几位演员》，《广西日报》，1987 年 1 月 6 日。

　　③ 《筱兰魁、罗桂霞演出〈秦英小将〉》，《桂林日报》，1986 年 11 月 23 日。

妻子被恶霸葛登云抢去，儿子被猛虎衔走。范仲禹因急成疯，后得樵夫指点，到葛家寻妻，葛登云假意招待，将他灌醉并乱棍打死，装入箱中抬到郊外。恰逢科场揭榜，差人来寻找得中状元的范仲禹，遇见葛府家丁，家丁在惊骇之中弃箱而逃，差人打开箱子，范仲禹得以复生。主考官包拯因爱惜范仲禹才华，也寻范仲禹到此地，包拯扶他回府，替他察明冤情。

第二届广西剧展的《打棍出箱》① 是由广西桂剧团演出，获优秀演出奖、优秀表演奖（赵正安饰范仲禹）。

3.《人面桃花》

《人面桃花》是桂剧传统戏，抗战时期欧阳予倩曾经整理改编过，第二届广西剧展《人面桃花》② 沿用欧阳予倩的本子。该剧讲述唐代书生崔护与少女杜宜春的恋爱故事。崔护落榜归来，来到桃花盛开的郊外，因口渴讨茶遇到少女杜宜春，两人一见倾心，心中激起相互爱慕的波澜。第二年，崔护重游旧地，只见桃花依旧盛开，但不见少女，于是在门上题诗"去年今日此门中，人面桃花相映红；人面不知何处去，桃花依旧笑春风"后怅然离去。杜宜春归家见到门上的诗，相思成疾，在生命垂危之际，崔护赶到，杜宜春见到意中人会心微笑。杜宜春的父亲杜知微方知女儿生病的缘由，成全了两人。

参展剧目《人面桃花》作了较大的革新，尤其是音乐唱腔的革新。音乐设计黎承信是一位颇有建树的桂剧音乐作者。该剧唱腔和音乐设计最大的特点是既保留传统桂剧的风格，又吸取现代音乐的特色，给该戏增加了一种新的意境。"旧的《人》剧唱腔由于套用老腔，唱腔程式化，旋律欠优美，节奏少变化，起伏不大。新《人》剧唱腔则打破这些框框，以桂剧音乐为基础，按人物性格、情感来设计唱腔，根据剧情的发展相应变换节奏，以轻音乐形式出现，富有时代感。"③ 因而参展的《人面桃花》在唱腔上既有传统的昆曲和北路结合，也有高腔和南路相结合；乐器运用上增加了电子琴、古筝等，主奏乐器由传统的京胡、配胡、月琴三大件变为古筝、电子琴、二胡三大件，唱腔中

① 剧本整理李应瑜，导演马骥，音乐设计黎承信，舞美设计雷敏，服装设计麻振渊。主要演员有蒋宏君（饰包拯）、赵正安、黄天良（饰范仲禹），秦勉、阳杰、白先和、贺格宁等（饰衙役）。

② 编剧欧阳予倩，导演马骥，舞蹈设计李培玲，音乐设计黎承信，服装设计麻振渊。主要演员有李裕祥（饰杜知微）、苏国璋（饰杜宜春）、赵素萍（饰李芳春）、李小娥（饰崔护）、黄如月（饰书童）、白先和（饰吴先仁）、龚诚（饰李父）、吕小华、沈启英、刘玲等（饰邻女、仙女）。

③ 李应瑜：《他与〈人面桃花〉的音乐》，见《第二届广西剧展资料汇编》（下册），广西壮族自治区文化厅编印，1986 年，第 629 页。

作者还用合唱、伴唱的形式，渲染了气氛，唱出了意境。

参展的《人面桃花》表演非常成功，崔护的扮演者是桂剧小生行的新秀——李小娥，她擅长文生，无论是在《西厢记》中饰张珙、《开弓吃茶》中饰邝忠，还是在《断桥》中饰许仙，都将人物塑造得风度翩翩。她主演的《人面桃花》是1959年庆祝建国10周年进京献礼的节目，在北京期间她曾得到著名戏剧家欧阳予倩的悉心指导。① 第二届广西剧展中，《人面桃花》在经历过"文化大革命"浩劫后重新登台。李小娥在剧中扮演书生崔护，她女扮男装，扮相俊秀，动作潇洒大方，通过初遇、讨茶、讨花、辞别、题词等场次将人物的情感起伏变化表现得淋漓尽致。有人诗赞李小娥在剧展中的演出："髫年崔护恋桃花，曾得欧阳亲口夸；残雪落霜终扫尽，舞台依旧显风华。"② 杜宜春的扮演者是桂剧新秀苏国璋，她曾得到过颜锦艳、余振柔、谢玉君、尹羲等著名桂剧老艺术家，以及京剧演员李炳淑的悉心指导，形成嗓音圆润、吐字清晰、行腔委婉动听的特点，她在《西厢记》《王熙凤》《富贵图》《儿女亲事》《台湾舞女》等剧中分别饰崔莺莺、王熙凤、尹碧莲、李娜、白玉兰等不同身份、不同性格的妇女形象，博得了观众的好评。苏国璋在表演上最大的特点是用唱段来表现人物的心理，如她用小生行刚柔相济的唱法来刻画王熙凤，用大段悠扬婉转的阴皮唱段把尹碧莲对倪俊一往情深的思念和满腔幽怨细致地表达出来。在《人面桃花》中，苏国璋将杜宜春这位天真烂漫的少女塑造得非常成功，"从表演到唱念，她都反复琢磨，务求达到臻美。如'去年今日漫思寻'的唱段中，她处理时层次分明，节奏多变，达到以声传情、以情带声、声情并茂的境地，把杜宜春思念崔护的情怀，以含蓄的方式表达出来，是那么富有魅力和无穷的韵味！在这出戏中，她惟妙惟肖地塑造了一个纯洁、多情的少女形象"③。

《人面桃花》在第二届广西剧展中获得优秀演出奖、优秀表演奖（苏国璋饰杜宜春）。

① 李小娥、邹志辉、刘丹：《永志不忘的教诲——纪欧阳老给我们排〈人面桃花〉》，《广西日报》，1962年9月27日。

② 廖宦：《重演"桃花"风采犹存——看李小娥又演崔护有感》，见《第二届广西剧展资料汇编》（下册），广西壮族自治区文化厅编印，1986年，第631页。

③ 王俞：《以声传情，声情并茂——记〈人面桃花〉杜宜春扮演者苏国璋》，见《第二届广西剧展资料汇编》（下册），广西壮族自治区文化厅编印，1986年，第632—633页。

4.《老虎吃媒》

第二届广西剧展《老虎吃媒》① 由广西桂剧团演出，该剧讲述画家柳碧英和书生蒋青岩相爱，蒋上京赶考，媒婆贪财，一面欺骗柳碧英说青岩命人将她接到京城，一面将碧英卖给常州太守杨长为妾。碧英被骗到舟中誓死不从，投江自尽，恰逢太湖豪杰张从俭跟踪太守杨长到此，将碧英救下，护送碧英到淮安寻找丈夫，并赠银而别。不料银两被贪财的媒婆抢走，此时遇到老虎，老虎将银两衔走，媒婆不舍，欲虎口夺银，遂被老虎吃掉。

《老虎吃媒》在第二届广西剧展中获优秀表演奖（罗嘉年饰媒婆）。

5. "一局残棋布新意"的《深宫棋怨》

第二届广西剧展《深宫棋怨》② 由鹿寨县文工团演出，讲述古代一位皇帝与象棋的故事。心胸狭隘的皇帝嗜好下棋，谁若胜了他，必遭其杀害。棋士李聪琪下棋战胜皇帝，遭到通缉治罪，幸亏公主相救得以逃生。昏庸的皇帝在棋坛称霸，竟诏谕天下，外邦人若能胜他一局，赏银十万加割让三关。西域狼主带来古谱残局，要与皇帝决一胜负，皇帝无法破解，群臣不敢应对。在江山丢失的危难之际，公主寻访李聪琪回京，李聪琪打败狼主，为国争光，保住江山。但是昏庸的皇帝最后还是将李聪琪杀害，一代棋师成为千古冤魂。

《深宫棋怨》是没有交代具体朝代背景的古代荒唐故事，在主题上通过一局残棋写出了新意，试图用古代的故事发掘出现实社会意义。骄横暴戾的皇帝忌才妒贤，不料在一局残棋面前狼狈不堪，讽刺了封建帝国皇帝独尊，"天下第一"的神话，正如导演徐企平指出："一切荒谬之所以荒谬，正在于其颠扑不破的唯一正确完美的纲常、伦理、道德、家法、王法（即国法）、世界法……以及诸如此类的严密体系，它们是一切荒谬事物的生命力。古代的中国文人只不过是怡心殿棋盘上的一颗棋子，供统治者役使的一块木头，供皇帝娱

① 剧本整理李应瑜，舞美设计雷敏，导演马骥、蓝秋云，服装设计麻振渊，音乐设计蔡立彤，主要演员有罗嘉年（饰媒婆），蒋宏君（饰张从俭），沈启英（饰柳碧英），陈斌、黄显明（饰老虎），白先和（饰杨长）。

② 编剧郑爱德、梁志明，导演徐企平，副导演梁志明，技术指导李秦，舞美设计朱士场，音乐设计梁志明，配器兰寿生，灯光设计钱昆龙、刘惠明，制景廖波、龚亮，舞台监督梁志明。主要演员有马盛德（饰李聪琪）、沈其林（饰皇帝）、李敦光（饰吴林）、张勇（饰使臣）、潘玉霜（饰小琪）、吴铁英（饰慧珠公主）、石克煌（饰赵桓）、陈金生（饰狼主）、李秦（饰琪母）、邓日雄（饰张维）。

乐的玩偶罢了。"① 在情节设置上《深》剧独具匠心，形成曲折跌宕、紧张多变、富有悬念色彩的情节，如李聪琪先后三次被害，直至最后含冤而死；狼主两次要挟等情节也是悬念重重，引人入胜。在人物塑造上，《深宫棋怨》塑造了唯我独尊、陷害人才、忌贤妒能的昏庸皇帝；李聪琪则是一个以国家和民族利益为重，不顾个人安危的大智大勇的民间高手；慧珠公主是一位深明大义、一扫深宫闺秀脂粉香气，敢于仗义执言、怒斥奸佞，最后冒犯龙颜以死明志的公主。在导演手法上，《深宫棋怨》在某些地方突破了传统戏曲"程式化"的思维，用特有的动作来表现人物，如舞台上的皇帝是短打扮，爬行着在地上对弈。"此外，仅弈棋一着，导演有层次导出各种不同的弈法，直至最后'人棋'舞蹈，虽也有先例，但又有创新，马跳车进，人哉？棋哉？令人观止。能将一个古老的剧种布出新局来，这不是值得叫好吗？"②

《深宫棋怨》在第二届广西剧展中获优秀编剧奖（郑爱德、梁志明）、优秀音乐奖（梁志明）、优秀表演奖（吴铁英饰慧珠公主）。

6. 清香扑面的《茶情缘》

《茶情缘》③ 是第二届广西剧展中富有民族特色的新编古装剧，是根据在富川一代流传的民间传说《茶仙》改编而成。该剧故事背景是在明朝崇祯年间，风度翩翩、满腹文章的书生凡星来到远近闻名的茶庄"一品香"，被爱慕贤才的茶庄员外金科聘用，凡星的到来在原本平静的茶庄激起了千层浪花。该剧围绕凡星、满月等人与孟发、金科的矛盾冲突展开，表达的是全社会关于人才的主题。

在主题上，《茶情缘》的编导者超越了原来民间传说故事，融入了重大的社会问题——关于人才的主题，因而作品在现实意义和社会意义的表达上较为深刻。在人物塑造上，该剧塑造的都是观众心目中有真情实感、有血有肉的现实生活中的人物：正直无私、一心扑在事业上，为振兴茶楼奔波的书生凡星；爱慕贤才，但又偏听偏信、良莠不分的员外金科；阿谀奉承、诡计多端的卑鄙

① 徐企平：《关于〈深宫棋怨〉的通讯》，见《第二届广西剧展资料汇编》（下册），广西壮族自治区文化厅编印，1986年，第350页。

② 吴拙吾：《一局残棋布新意——为桂剧〈深宫棋怨〉叫好》，见《第二届广西剧展资料汇编（下册）》，广西壮族自治区文化厅编印，1986年，第355页。

③ 编剧廖成报、郑安国、唐玉文；导演王慧琦，副导演盘文禄；主要演员有肖斌（饰凡星）、谢丽君（饰金科）、林慧君（饰孟发）、曾凤（饰满月）、陈引盈（饰金凤）、肖忠平（饰秋萍）、李世军（饰春仔）、蒋瑞柳（饰满月妈）、毛明泽（饰盘大爷）。

小人孟发；被孟发蒙骗却能够改过自新的春仔；性格豪爽、敢爱敢恨，敢于追求爱情但又单纯幼稚的金凤。这些都是剧中一系列饱含了编导者人生观的人物。在艺术表现上，《茶情缘》具有独特的民族艺术形式，不管是音乐、表演、美术，还是舞蹈、服饰都体现了编导者按自己的民族意志作艺术处理的意图，"因而使全剧的音乐、表演、美术、舞蹈和服饰都带上浓厚的瑶族色彩"，① 犹如捧给观众一杯浓郁、清香、苦辣又令人回味无穷的瑶家油茶。该剧一扫传统桂剧音乐的陈旧与单调，插入一段瑶族长鼓舞令人感到耳目一新。

《茶情缘》的不足之处在于，矛盾冲突不够，尤其是凡星与孟发的矛盾是主要矛盾，到两人正面交锋的时候全剧却结束了；人物处理不协调，如金科这个人物在剧中前半场戏对全剧的矛盾展开发挥了重要作用，但是到后半场戏却被冷落，人物的作用没有发挥出来；还有结尾收束过于匆忙，气氛很压抑。

《茶情缘》在第二届广西剧展中获得优秀表演奖（曾凤饰满月）、优秀音乐奖（胡秉荣、陈新高）。

三　第三届广西剧展中的桂剧演出

1991 年 12 月 20 日至 1992 年 1 月 2 日，由广西文化厅和广西剧协联办的广西壮族自治区第三届戏剧展览会在南宁举行。这次参展的剧种有 13 个，剧目共 24 台（含大戏 11 个、小戏 42 个），剧展体现了广西戏剧的繁荣景象，有专家指出此次剧展呈现出四个特征：一是主旋律与多样化的统一；二是在浓郁的生活气息中体现时代风貌；三是在民族题材中展现地方特色；四是广西戏剧在革新和精益求精中继续前进。②

此次剧展参展桂剧题材和形式多样：有根据广西本土历史人物故事改编的新编历史剧《冯子材》《瑶妃传奇》，有根据古代传说和民间故事改编的《怪诞县官荒唐案》，有反映当代教育问题的《警报尚未解除》，有身穿古装却反映着当代意识的《血丝玉镯》（赌博给家庭造成的惨剧）、《贡果案》（贫民可以告皇帝）、《狮醒》（讽刺和谴责贪婪者）等。

① 莫默：《好一碗香醇的瑶山油茶——评〈茶情缘〉的艺术特色》，见《第二届广西剧展资料汇编》（下册），广西壮族自治区文化厅印，1986 年，第 597 页。

② 安葵：《展现广西各民族绚丽的生活——广西第三届剧展观后》，《中国戏剧》1995 年第 3 期，第 54—55 页。

（一）《冯子材》

桂剧《冯子材》（编剧李世川等）取材于发生在广西本土的历史事件，即中法战争期间中国军民取得关键性胜利的战役——镇南关大捷。镇南关大捷是中国近代史上一次洗尽耻辱的反抗外国侵略的胜利，在政治上导致法国内部矛盾激化，迫使法国茹费理内阁倒台。镇南关大捷中，中国杰出的爱国将领、抗法英雄冯子材对战役的组织指挥和他身先士卒的精神起到了决定性作用，孙中山称冯子材为"民族英雄"，也有研究者将冯子材和另外一位广西的爱国将领刘永福的爱国精神概括为"冯刘爱国精神"。冯子材不仅是广西的骄傲，更是中华民族的骄傲。新编历史桂剧《冯子材》有以下几个特点。

第一，在宏大历史叙事中凸显民族融合与军民团结。中法战争是新编历史剧《冯子材》叙事的宏大历史背景，主要揭示的是中国与法国入侵者之间的民族矛盾。剧中在民族矛盾中又交织着多重个人恩怨与矛盾，如以农民军蒙大、黑姑为代表的壮族人民与冯子材之间的恩怨；广西巡抚潘鼎新要镇压农民军与冯子材要联合农民军抗法之间的矛盾。面对交织的各种恩怨与矛盾，冯子材以民族大义为重，不计较个人得失去化解个人恩怨。在第三场中，冯子材为了团结农民军抗法，作为三军之帅的他毅然带着刺杀他的蒙大来到农民军营地，他不仅释放了蒙大，还用一番豪言壮语感动了以蒙大、黑姑为首的农民军："二位头领，众位兄弟！（接唱）如能以命除怨恨，子材不怕了残生。同胞被残杀，山河遭蹂躏，你怎不想法寇铁蹄踏国门？（责问地）你可知十指不及一根拳？你可知龙舟争先靠众人？你可知相残难抗法虏侵？到头来，鹬蚌争利渔人，山河破碎何颜见乡亲？"[①] 消除各种恩怨，官民团结一心才是这场战争胜利的根本保证。桂剧《冯子材》最深刻之处在于，作为广西客家人的爱国将领冯子材在率领中国军民反抗法国侵略者的战争中，不顾个人安危，不计较个人得失，以民族大义去动员和团结了以蒙大、黑姑为首领的凤凰寨壮族同胞，最终谱写了可歌可泣的壮汉等民族融合共同抗击外来侵略者的诗篇。因此，表现民族融合团结是桂剧《冯子材》最大的亮点，也是超越同类题材作品的根本所在。

第二，人物性格鲜明、心理描绘细腻。桂剧《冯子材》主要表现的是中法战争中镇南关大捷一役，第六场、第七场都是表现这场震惊中外的惨烈战争

① 李世川：《冯子材》，见《广西第三届剧展剧本选》，广西文化厅艺术处编，1991 年，第191—192 页。

场面，战场上冯子材身先士卒，英勇无比，晚清大诗人黄遵宪在《冯将军歌》中赞扬了冯子材在抗法战争中的英勇："将军剑光初出匣，将军谤书忽盈篋：将军卤莽不好谋，小敌虽勇大敌怯。将军气涌高于山：看我长驱出玉关，平生蓄养敢死士，不斩楼兰今不还。手执蛇矛长丈八，谈笑欲吸匈奴血……马江一败军心慑，龙州蹙地贼氛压。闪闪龙旗天上翻，道咸以来无此捷。"①

该剧在表现冯子材英雄气概的同时，也用细腻的手法表现冯子材内心深处的一面，如第六场、第九场细致刻画冯子材内心情感，这些场面将冯子材这个历史英雄人物立体化塑造，将他栩栩如生地呈现在观众的眼前。

其他人物形象如冯子材儿子冯相华，农民军头领蒙大、黑姑，以及历史人物潘鼎新等人表现得也很到位。这里值得一提的是剧中农民军头领黑姑，历史上的冼夫人、瓦氏夫人都是带有浓厚岭南地域色彩的女将领，剧中黑姑就是历史上冼夫人、瓦氏夫人的化身，具有浓厚的地域和民族色彩。黑姑性格豪爽，嫉恶如仇，身上存在着意气用事的缺点，但是她坚持民族大义，最后因为不肯接受清朝政府撤军的圣旨被官兵杀害。

第三，简炼的戏剧结构形式与浓郁的民族色彩。就广西戏剧创作而言，笔者考察过以唐景崧、欧阳予倩、秦似为代表的三个不同时代剧作家的桂剧编剧特点。从唐景崧的桂剧编创开始，在组织戏剧结构形式上就有别于传统的剧目，唐景崧"特别注意删削繁枝赘叶，然而个别作品又着意增添情节，其目的都是使主题更突出、清晰"②。欧阳予倩的桂剧编创则将话剧的冲突说引入戏曲编剧，打破了传统戏曲那种素来平铺直叙故事、戏剧冲突相对弱的局面，但结构选择上欧阳予倩"不采用西方近代戏剧的分幕制，以便形成高度集中整一性的情节，而是采用与戏曲表现自由时空相适应的灵活简洁的分场形式"③。秦似在桂剧编创时继承中国戏曲剧本开放式的戏剧结构，也沿袭了唐景崧和欧阳予倩运用为主题服务、简炼戏剧结构的形式来编剧。

新编历史剧《冯子材》继承中国戏曲剧本开放式戏剧结构，用点面结合的写法，以剧中故事发展时间为线索贯穿全剧，紧紧围绕冯子材、蒙大、黑

① 黄遵宪：《黄遵宪诗选》，曹旭选注，中华书局，2008 年，第 69—70 页。

② 朱江勇：《论〈看棋亭杂剧十六种〉的思想倾向与艺术成就》，《河池学院学报》，2012 年第 3 期，第 77 页。

③ 朱江勇：《中西方戏剧碰撞与交流的美学通融——论欧阳予倩整理、编创桂剧的艺术特征》，《山西师大学报》（社会科学版），2012 年第 2 期，第 85 页。

姑、黄玉华、冯相华等主要人物，这样的结构安排和故事情节展开一致，但是并没有削弱对主要人物形象的塑造，他们各有各的戏、各有各的性格。剧本用冯子材出场，发誓用城墙残板打造一付血棺来铭志，消灭法虏，重建南关；以冯子材失落地瘫伏在棺材旁结束，血棺贯穿全剧，首尾呼应。

剧中还体现出浓郁的民族色彩，在第七场清军、农民军与法军激烈的交战中，冯子材命令号角吹起，舞动雄狮，在醒狮歌声"睡狮醒，睡狮醒，睡狮一醒天地惊。驱法虏，乾坤靖，迎得四海庆祝太平"①中，清军将法军杀得狼狈不堪。第八场庆祝胜利，男青年跳起了"钱尺舞"、女青年跳起了"花扇舞"，旨在呼吁重建美好家园。

（二）《瑶妃传奇》

新编历史传奇剧《瑶妃传奇》（编剧杨波、杨国兴）获得此届剧展最高等级奖——桂花奖，可以说是新时期以来桂剧创作在广西本土故事、民族题材与现代意识、历史精神相交融上的重大收获。该剧打破了一般宫廷戏的模式，通过民族题材反映汉、瑶民族交融的历史精神，给观众呈现出具有民俗性、民间性和民族性的大剧。剧中瑶妃——纪山莲在历史上确有其人其事，《明史·后妃列传》有明孝宗生母孝穆纪太后生平详细记载，桂林现存有太子为追念其母命名的"圣母池"遗址，贺州也有"圣母墓"和"墓碑记"。剧中生长在山里的纪山莲是淳朴、纯真和善良的化身，入宫后皇帝被她的心灵与人格折服，皇帝与瑶女的爱情象征着汉、瑶两个民族的血肉交融，而剧中咬臂定情、对歌传情、瑶族长鼓舞都带有浓郁的民族民间色彩。剧中两次文化大冲突中，瑶妃都是受害者。一次是瑶妃反对阉割，她驳斥皇上："祖训？法规！它也是人定的！难道就不能改一改？皇上，他们地位虽践，可也是人哪！……皇上！（唱）活人净身太残忍，先帝法规太无情。柔弱不过山溪水，遇到不平也高声。"②不料惹得龙颜大怒，皇帝将她打入冷宫。另一次是瑶妃所生的儿子继承皇位遭到大臣的反对，为了儿子的前途，她只有离开宫廷回到瑶乡，她痛心疾呼反对封建礼法和民族歧视："血脉！血脉！我们瑶人的血也是红的！也是热的！我们同是华夏的子孙、炎黄的后代呀！（接唱）血同色，树同根，何必

① 李世川：《冯子材》，见《广西第三届剧展剧本选》，广西文化厅艺术处编，1991年，第208页。

② 杨波、惠国兴：《瑶妃传奇》，见《广西第三届剧展剧本选》，广西文化厅艺术处编，1991年，第1页。

自相残?"① 有论者认为"《瑶妃传奇》将史实和民间传说结合，改为情节跌宕
起伏的故事，其深刻之处在于，通过瑶族少女与皇帝的爱情故事体现汉瑶两民
族文化的冲突与共融，使民族精神与民族特色在作品中达到完满的统一"②。

1993 年《瑶妃传奇》进京演出合影　黄萍供

　　《瑶妃传奇》的魅力还在于内容与形式、思想与艺术在舞台上的和谐统
一，它在继承传统戏曲的基础上在表、导演上取得了显著的成效。"全剧运用
了抒情写意式手法，进行概括集中，使剧情精炼明快，又丰富多彩，充满了诗
情画意，具体生动地展示了人物的心灵世界。瑶妃的爱恨、纯真与善良通过典
型的细节与写意的动作表现得淋漓尽致，瑶妃与皇帝的思想冲突与感情交流也
层层推进、自然生动，这些都深深地吸引着观众。"③

　　1992 年 1 月 5 日，由广西民委文教处和《影剧艺术》杂志社针对《瑶妃
传奇》联合举办"桂剧《瑶妃传奇》研讨会"，参会的专家评价《瑶妃传奇》
是广西剧坛飞出的一只凤凰，它是此次剧展最高水平的体现，是广西戏剧发展

　　①　杨波、惠国兴：《瑶妃传奇》，见《广西第三届剧展剧本选》，广西文化厅艺术处编，1991 年，
第 29—30 页。

　　②　朱江勇：《论新时期桂剧创作的基本特征》，《南方文坛》2012 年第 4 期，第 119 页。

　　③　丘振声：《切磋技艺 促进繁荣——记广西第三届剧展》，《民族艺术》1992 年第 3 期，第 16
页。

史上的一个里程碑式作品，它的主要成就体现在三个方面:[1] 一是内容丰富，有强烈的艺术张力，它不仅涉及瑶汉文化交融与民族和睦，而且通过美好人性与封建专制的抗衡揭示人类在摆脱文明社会对自身束缚时的斗争；二是作品的内涵与形式完美统一，将民族政治社会文化融合在写意戏剧观中；三是新颖独特的美学趣味，即审美视角、人物形象和时空切换都体现出新颖性。

(三)《血丝玉镯》

九场桂剧《血丝玉镯》（编剧肖定吉）的主题是赌博这一陋习给家庭和社会带来的危害，虽然人物身穿古装，但是具有很强的警示现实意义。该剧用中国古典戏曲中常用的信物——"玉镯"作为线索，用一连串的误会编成一出情节感人的剧作，最后也是用"玉镯"结尾："鸳鸯玉镯血丝网，失落两地未成双。渡尽劫难重逢时，阴差阳错费思量。"[2] 导演兼主要演员是桂林市桂剧团的著名丑角演员筱兰魁，他将每一个关键的情节与细节都通过舞台动作表现出来，深受观众喜欢。

桂剧《血丝玉镯》曾获得全国地方戏曲会演最高奖——优秀剧目奖，以及广西文学艺术最高奖——铜鼓奖。

(四)《怪诞县官荒唐案》

《怪诞县官荒唐案》通过塑造一个"正直而非正统的"县太爷和一个欺下瞒上、溜须拍马者，深刻地揭示了封建社会流行的"权力即真理"的怪现象。剧中的假县太爷连审三案，案案中的，就是因为他身穿官袍、头戴乌纱帽，权力就是封建社会的本质，揭示了封建社会权贵统治的真谛——有权力就可以黑白颠倒、指鹿为马。

四 第四届广西剧展中的桂剧演出

1997 年第四届广西剧展的宗旨是"突出主旋律，坚持多样化；增强精品意识，面向广大观众；以现代题材为主，大戏、小戏并重；提倡民族题材，提倡雅俗共赏"[3]。此次剧展的题材很广泛，有反映民族团结与融合主题的壮剧

① 覃振峰:《桂剧〈瑶妃传奇〉研讨会综述》,《南方文坛》1992 年第 1 期，第 27 页。

② 肖定吉:《血丝玉镯》,见《广西当代剧作家丛书——大型剧作合集（上)》,漓江出版社，2008 年，第 228 页。

③ 王敏之:《世纪之交戏剧的繁荣与展望——广西第四届剧展评述》,《民族艺术》1996 年第 3 期，第 130 页。

《歌王与将军》（广西壮剧团），渴望和平安定的彩调剧《哪嗬咿嗬嗨》，现实题材戏粤剧《孔繁森》（合浦粤剧团），小戏《赶圩》《县长钓鱼》《打工仔》等，反映改革商潮的大型现代桂剧《风采壮妹》（桂林市桂剧团），揭示化学专家、名演员盲目下海经商导致人生错位的大型现代桂剧《商海搭错船》（柳州市桂剧团）。

（一）《风采壮妹》

《风采壮妹》（编剧杨波、宋西庭）是带有浓郁的地方民族色彩的现代戏，讲述的是一个大山深处的壮族山寨苦荞坡的青年男女在改革开放浪潮影响下，凭借世世代代流传下来的织壮锦的民族工艺走出大山、走向开放的故事。剧中主要人物骆妹是壮族织锦工艺的代表，她想通过推销壮锦工艺改变家乡落后的面貌；她的恋人阿松是壮族青年代表，阿松则想通过开山铺路改变家乡的落后。他们两人相互爱慕，但在改变家乡落后的共同理想中他们在思想和行动上有冲突、误会，最终他们和村民们形成合力——将织锦工艺推向市场。归国华侨潘总是一位壮族民族工艺美术家，多年前他的恋人是苦荞坡织出最美杜鹃啼血壮锦的覃玉凤，两人离别后，覃玉凤不愿换亲投河自尽，潘总回国后发誓要将壮锦工艺推向世界，为家乡摆脱贫困状况。

该剧在反映改革浪潮的主题中，细致刻画了骆妹、阿松、潘总等人物的同时，还通过壮族的歌舞和民俗突出了浓郁的民族特色，展示了一幅巨大的民族风情画卷。壮族是一个能歌善舞的民族，广西素有"歌海"之称，剧中歌舞不断，如第二场壮族青年男女在城里的风情园内跳簪鼓舞，第四场阿松和骆妹布置新房时的对唱、众姐妹的合唱，第五场骆妹与阿松的对唱等，都体现了中国戏曲以唱抒情、以唱刻画人物内心世界的传统。第一场开篇场景就是很有特色的民俗风情：鸟铳震天响，唢呐声声，男女青年用扁担抬着七位要到城里打工的姑娘出山。

该剧荣获此次剧展最高奖——桂花金奖，以及广西文艺创作铜鼓奖。1997年该剧代表广西参加中宣部"五个一工程"奖评比获奖，还被拍摄成为同名电视《风采壮妹》。

（二）《商海搭错船》

《商海搭错船》（编剧吴源信）主题是揭示 20 世纪 90 年代初改革对各行各业人们的影响，剧中几个人物代表各式各样的人群：青梦是桂剧名演员，青梦的丈夫洪川是化学专家，青梦的旧情人龙飞是下海经商发了财的商人，洪川的弟弟

洪宵是在商海中受到挫折的人。青梦自小刻苦练功，成为桂剧名旦，但因为演出桂剧没有观众，只好戴着面具到歌厅唱流行歌曲挣钱；洪川是化学专家，但是苦于没有途径和资金转化自己的科研成果。青梦和洪川这一对在各自领域有所专长的夫妇，在体制改革和社会转型时期似乎发挥不了作用，因此感到失落，他们都想通过自己的努力发家致富，所以都纷纷被商人龙飞哄下商海。

剧中巧用一个"错"字，并多次借用地方曲艺渔鼓说唱人的鼓词，揭示各行各业人们为了发财盲目下海经商的现象："沧海横流大潮涌，千帆竞发涌现无数英雄。名人文人工人能人庸人坏人争先恐后海中涌，农民市民流民医师教师技师八仙过海各显神通。是盈是亏是喜是悲是苦是甜财神常把人捉弄，大潮中五光十色看人生！"① 同时下海导致人生错位："歌了错，错了歌，鱼儿岸上走，老猫游下河，牛牯长圆蹄，马母长出角。歌颠倒，颠倒歌，双脚当双手，双手当双脚；嘴巴长头顶，下巴挂耳朵。不知自身价值轻与重，轻重颠倒为什么？"②

昔日桂剧名旦下海后利用自己的美貌为龙飞搞公关，化学家洪川被龙飞利用一起倒卖建筑水泥。商海无情，青梦和洪川在商海的浊流中一败涂地，走投无路的洪川想跳楼一死了之，幡然醒悟过来的青梦为洪川唱起桂剧《双下山》，最终用真情救下洪川。在商战中洪宵暗中周旋，为哥哥洪川挽回了一些损失，洪宵鼓励哥哥将自己的研究成果申报技术专利，开发专利产品。青梦则回到剧团，和同事们一起组建中国民族艺术团，准备出国演出。洪川和青梦在商海中错位后又回到自己的位置，成为"龙下海，虎上山"各自施展才华的英雄人物。

第三节　改革开放以来至20世纪90年代其他主要桂剧演出

一　传统戏与新编历史戏的演出

（一）柳州市桂剧团1981年赴衡阳演出③

"文化大革命"之后，桂剧曾一度复兴，各地的剧团都有一些发展。尤其

① 吴源信：《广西当代剧作家丛书——大型剧作合集（下）》，漓江出版社，2008年，第43页。
② 吴源信：《广西当代剧作家丛书——大型剧作合集（下）》，漓江出版社，2008年，第55页。
③ 该小节内容参考了王少林《湘水江畔桂剧热——柳州市桂剧团1981年赴湖南衡阳演出盛况》，见《柳州戏曲史料汇编》，《中国戏曲志·广西卷》编辑部，1988年，第81—85页。

是桂剧与兄弟剧种之间交流取得了较大的成果。祁剧桂剧原本一家，有着亲密的血缘关系，历史上祁桂两剧种的交流乃至演员同台演出多不胜数。新中国成立后，桂剧有组织、有规模地赴湖南演出以桂剧名艺人苏飞麟为团长的明星桂剧团的演出为代表，1981 年柳州市桂剧团赴衡阳的演出是"文化大革命"之后祁桂两剧种交流的重大收获。

1981 年 8 月 7 日，柳州市桂剧团应湖南省衡阳地区祁剧团的邀请，以《哑女告状》、《玉蜻蜓》（上、下两本）作为主要演出剧目，在陶业泰团长的带领下前往衡阳演出。8 月 10 日晚，桂剧团在衡阳地区祁剧团管辖的"红旗影剧院"首场演出，当晚戏票全部售出，桂剧团的演员们热情高涨。首场演出是柳州市桂剧团排演的移植剧目《哑女告状》，该剧主题深刻，情节紧张曲折，人物性格鲜明，唱词明白晓畅又有很强的文学性。桂剧团将该剧进行了加工创造，尤其是在"进京告状"一场中，剧情是呆哥背着掌上珠徒步进京告状，演员周英扮演掌上珠，表演者运用了《哑子背疯》的表演艺术，呆哥则由假人扮演，假人逼真的形象使人难以辨认，观众都以为是真人背真人，掌声不断。直到后来，观众才终于明白台上是一个人在唱一出双簧戏后，不禁为演员精湛的表演艺术感到惊叹。

《哑女告状》首场演出成功后，它在红旗影剧院连演 19 场，而且上座率一场比一场好，期间《衡阳日报》和当地电台等新闻媒体发表消息、文章，用"座无虚席，连日客满""该剧团实力雄厚"等词语高度赞扬柳州市桂剧团的《哑女告状》。桂剧团还先后两次与衡阳文艺界一起召开座谈会，交流艺术经验，他们认真听取了祁剧团同行对《哑女告状》一剧在表、导、演等几方面的宝贵意见。《哑女告状》主要演员还帮助祁剧团的青年演员排演该剧，协助舞台工作人员制作道具，将该剧的表演艺术、舞台美术等毫无保留地传授给对方。同时，桂剧团演员们主动向祁剧老艺人虚心学习、请教，到衡南、衡东、零陵、祁东等地学习观摩。

8 月 29 日，柳州市桂剧团和衡阳地区祁剧团在红旗影剧院同台演出传统戏《打金枝》《东坡游湖》，① 剧中人物分别由两个剧团的演员扮演。两

① 《打金枝》中郭暧、金杰分别由柳州市桂剧团的韦雪英和马婉玉扮演，唐皇、皇后分别由祁剧团演员扮演；《东坡游湖》中老稍子婆由柳州市桂剧团黄一、黄艺君扮演，苏东坡、王安石、白牙等才子由祁剧团演员扮演。

团同台演出的消息轰动了整个衡阳城，门票被抢购一空，两团演职员精心合作、配合默契，给衡阳观众留下了深刻的印象。此次祁剧、桂剧同台演出，在组织、规模、影响和艺术上都超过前人，在两个剧种的交流历史上留下光辉一页。

（二）　舞剧改编的《小刀会》①

桂剧《小刀会》是"文化大革命"结束后广西桂剧团的移植戏，当时的背景是"四人帮"倒台后，中国戏剧开始复苏，各地的剧团都想开创新的局面，但是都面临着短期内创作新剧目和恢复传统剧目困难的局面。广西桂剧团得知上海歌舞剧团恢复公演舞剧《小刀会》的消息后，1977 年 4 月，李寅团长决定组织一个有导演、音乐设计、舞蹈教练和演员参加的 7 人小组到上海观摩、学习、移植《小刀会》。

桂剧《小刀会》的移植经历了一番波折。广西桂剧团的学习小组在上海观看了舞剧《小刀会》之后，感觉到要将没有台词的舞剧改编成桂剧存在很大的困难，后来又去浙江嘉兴观看某地京剧团演出的京剧《小刀会》，学习小组认为这个京剧团改编很一般，同时也没有得到剧本。学习小组又返回上海，得到沪剧《小刀会》的剧本，最后决定由李寅改编桂剧《小刀会》② 剧本。

移植桂剧《小刀会》除编剧作了较大改动之外，在舞蹈和乐器伴奏上也作了借鉴与革新。桂剧《小刀会》保留了原来舞剧的"弓舞""花香鼓舞""交谊舞""刀马舞"等，演员们将舞蹈的乐曲和动作结合排练，乐器选择上运用了中西混合的原则，丰富了音乐的表现力，因而桂剧《小刀会》的音乐很有特点，曾经作为广西电台经常播放的保留节目。

桂剧《小刀会》演出获得空前成功，首场演出在南宁剧场进行，容纳1700 多名观众的剧场座无虚席，连演 15 场，场场爆满；后来转到南宁朝阳剧场演出 20 多场，才满足观众的要求。该剧还到柳州、金城江等地上演 40 多场。

① 本小节内容参考了蔡立彤《"文革"后广西桂剧团的剧目生产情况（上）》，见《广西地方戏曲资料汇编》（第三辑），《中国戏曲志·广西卷》编辑部，1985 年，第 111—112 页。

② 编剧李寅，导演胡利娜，音乐设计蔡立彤，主要演员有曾定国、蒋金亮、刘龙池、徐双荣等。

（三）喜迎嘉宾的《太平军》

新编历史桂剧《太平军》① 是广西桂剧团 1978 年献给广西壮族自治区成立 20 周年的佳作，早在 20 世纪 60 年代广西桂剧团就搬演过《金田起义》，但并不很成功，于是剧团决定重新编一出歌颂天平天国革命斗争的历史剧《太平军》。《太平军》基本剧情是天地会首领罗大纲和苏三娘率部参加天地会，太平军变得声势浩大，各路清军谋划围剿对策。乌兰泰主张"剿抚兼施"，他指使天地会叛徒张嘉祥与内奸周锡能暗中勾结，在天平军攻占永安建立天国之后制造事端，破坏天地会与太平军之间的联合，导致罗大纲与韦昌辉之间的冲突，幸好韦昌辉智擒奸细，揭露阴谋，太平军团结对敌突围北上。

《太平军》以拜上帝会联合天地参加起义为视角，描述了一系列复杂斗争，塑造了太平天国初期重要人物和清军将领众多人物形象，像罗大纲、苏三娘、杨秀清、韦昌辉、洪宣娇、洪秀全、冯云山、陈玉成等，清军将领乌兰泰、向荣等，天地会叛徒张嘉祥等。该剧通过拜上帝会与天地会联合的过程中出现的矛盾，以及敌方离间、破坏构成的尖锐复杂斗争，表现太平军在外有强敌、内有奸细的危急关头，最终消除猜疑团结对敌的主题。

《太平军》不仅凝结了广西桂剧团专家和演员们的心血，还聘请了中国艺术研究院著名导演刘木铎副研究员担任艺术顾问，中国美术家协会副主席、著名美术家陈永倬担任美术顾问。期间刘木铎还亲自到太平天国策源地——桂平县金田村实地考察，参观太平天国的"团营"操场和作战地点等，增强了创作的感性认识。

为了更好地在舞台上表现太平天国的斗争，展现太平军将士的英雄形象，《太平军》一个重要的特色就是出色的武打场面。传统桂剧武打比较薄弱，但是《太平军》设计了与众不同、难度较大的武打场面——打出手，开创了广西桂剧团在武戏中"打出手"的先河，演员们在武打上克服困难，为《太平军》的演出增添了色彩。

1978 年 12 月 5 日是广西壮族自治区成立 20 周年大庆的日子，当晚《太平军》在朝阳剧场向前来参加庆典的各地贵宾作汇报首场演出，连演 5 个晚

① 编剧李寅、胡仲实、舒宏，导演舒宏，副导演刘龙池，音乐设计黎承信，舞台美术设计黄文东，主要演员有龚诚（饰洪秀全）、蒋宏军（饰罗大纲）、萧恒丹（饰苏三娘）、陆海鸣（饰洪宣娇）。

上。之后又在人民艺术剧院演出 7 场，慰问中国人民解放军和广大观众。演出引起了很大的反响，《广西画报》曾以两个正版版面发表该剧剧照和主要人物的造型图片。

（四）再度风靡区内外的《西厢记》

桂剧《西厢记》是广西桂剧团的保留节目，由秦似编剧，早在 20 世纪 50—60 年代，就在区内外演出 300 余场，所到之处都受到观众的好评。1959 年广西桂剧团与一家电影制片厂签订了将《西厢记》拍摄成电影的合同，秦似也把剧本改编成了电影文学脚本，但当时由于饰演红娘的尹羲和饰演崔莺莺的秦彩霞两位演员都怀有身孕，拍摄计划就此搁置。1978 年年底迎接新春佳节的时候，广西桂剧团决定重排《西厢记》①，导演宋辰精心设计这次排演，该剧在表演、导演上都作了一些新的处理，在思想艺术上也有所发展。这次排演导演让主要演员在唱腔尚未设计完之前先向尹羲、秦彩霞、廖燕翼、蒋金亮等老一辈艺术家学戏，待唱腔写出一场立即排一场，这样在短短 20 天就把全剧排出来了。

重排的《西厢记》是"文化大革命"以来排戏速度最快，质量也较高的戏，《西厢记》重新与广大观众见面，在南宁连续演出 20 多场。1979 年 4 月，《西厢记》在河池地区上演，在金城江连演 9 场，在宜山连演 13 场，可谓风靡宜山。有人回忆《西厢记》在宜山演出时的盛况："几乎每天都有一些观众为买不到票或买不到好票而与剧场纠缠不休，甚至相互争吵，有的桂戏迷像中魔似的天天都看。几位主要演员上街时，还经常遇到一些不知姓名的观众主动与他们攀谈，给予热情的帮助。剧团离开宜山之前，一些从不相识的观众竟到剧团处送东西、赠礼品。至今区桂剧团在宜山仍享有较高的声誉。"②

1980 年 4 月，《西厢记》作为广西桂剧团的主要剧目到贵州、遵义、重庆等地巡演，主要演员苏国璋（饰崔莺莺）、肖恒丹（饰张生）、沈启英（饰红娘）都受到观众的欢迎。尤其是在重庆盛况空前，观众为了看《西厢记》，每天早上在剧场排长队等候买票，重庆电视台还为《西厢记》和演员苏国璋安排了专题节目。

① 导演宋辰，主要演员有苏国璋（饰崔莺莺）、沈启英（饰红娘）、肖恒丹（饰张生）。
② 蔡立彤：《"文革"后广西桂剧团的剧目生产情况（上）》，见《广西地方戏曲资料汇编》（第三辑），《中国戏曲志·广西卷》编辑部，1985 年，第 116—117 页。

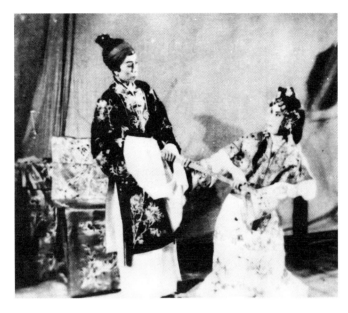

《西厢记》云中鹤饰老夫人、尹羲饰红娘　蒋艺君供

随后几年《西厢记》在广西桂南、桂中、桂北各地演出，南宁、柳州、桂林、象州、兴安、全州、灌阳、平乐、荔浦、阳朔、恭城、钟山、富川等市、县，以及上述各县的公社，都有《西厢记》的演出。1984 年春节前，《西厢记》由中国唱片社广州分社录制成立体声盒式录音带。同年剧团还到湖南祁阳、邵东、衡阳等地演出，受到湖南观众的热烈欢迎。从 1979 年到 1984 年底，桂剧《西厢记》共演出 300 余场。

（五）笑煞观众的《花田错》

《花田错》（又名《花田八错》或《错中错》）是在众多剧种中都有的传统剧目，也是桂剧传统剧目。1979 年，广西桂剧团根据著名桂剧老艺人刘长春口授，后由顾乐真、梁中骥根据《广西戏曲传统剧目汇编》第 8 集中同名剧《花田错》整理改编而成。

桂剧原本《花田错》分上下两本，不但情节繁杂、冗长，而且带有一些不健康的东西，损害了一些梁山英雄的形象。改编本《花田错》首先将冗长的剧本改成一出两小时演出的戏，当然，有部分老艺人对改编本存在不同的看法，如认为将原本中的小霸王周通（"水浒戏"中的重要人物）改成樊星有些不妥。在指导教师刘长春、廖燕翼、蒋金亮、谢玉君、秦彩霞等桂剧艺人的指

导帮助下，改编本《花田错》① 只用了半个月时间，到 1979 年 9 月排练完成，先在南宁演出 10 余场，由于该剧的戏剧效果很强烈，几乎每场演出都能使观众捧腹大笑，后来又和《西厢记》一起在桂林、柳州、贵阳、遵义、重庆等地演出 100 多场。

改编本《花田错》在戏剧界引起了一定的反响，在重庆市演出后，该剧被一个川剧团索要剧本和曲谱进行排演，在广西也有一些地、县桂剧团排演该剧。

（六）再度公演的《十五贯》

昆曲《十五贯》是浙江省《十五贯》整理小组根据清代剧作家朱素臣同名传奇改编（陈静执笔），1956 年由浙江省昆苏剧团演出。朱素臣传奇《十五贯》具有积极的主题思想，故事情节曲折、人物形象生动，但是存在着宣扬封建迷信和封建说教的糟粕。昆曲《十五贯》的改编者对原作进行了创造性的加工，在剧本线索处理上保留了熊友兰和苏戍娟的故事；人物塑造上深挖了况钟、过于执、周忱三个人物性格特征，使他们在舞台上的形象个性鲜明、血肉丰满；思想上尖锐地批判过于执的主观主义和周忱的官僚主义作风，热情歌颂了况钟深入调查、实事求是和为民请命的作风。1956 年 4 月，昆曲《十五贯》由浙江省昆苏剧院进京演出，引起轰动，毛泽东两次观看后高度赞扬"《十五贯》是个好戏"，并要求"这个戏全国都要看，特别是公安部门要看"。他还说："这个戏要推广，全国各个剧种有条件的都要演。这个剧团要奖励。"周恩来在出席由文化部和中国戏剧家协会召开的文艺界著名人士大会上高度赞扬昆曲《十五贯》的重大成就与现实意义。周恩来把昆曲誉为"江南兰花"，他认为"浙江做了一件好事，一出戏救活了一个剧种"，"《十五贯》的演出。复活了昆曲，为'百花齐放、推陈出新'奠定了基础"，"昆曲的改革可以推动全国其他剧种的改革"。②

昆曲《十五贯》"为整理改编传统剧目提供了丰富的经验，成为中华人民共和国成立以来戏曲改革工作中的里程碑式的佳作。《十五贯》如同一面镜子，反射出轻视民族遗产的虚无主义和庸俗社会学的简单、粗暴和荒谬，使戏

① 导演梁中骥，音乐设计黎承信，美术设计黄文东，主要演员有殷秀琴、沈启英、余双英、蒋宏军、王素容、余凤翔、尹国强、白先和等。

② 周恩来：《关于昆曲〈十五贯〉的两次讲话》，《文艺研究》1980 年第 1 期。

改工作者更进一步认清整理改编传统剧目所应遵循的正确道路"①。文化部1956年5月12日与5月29日两次发文关于推荐《十五贯》在全国上演的通知，全国大多数剧种都移植上演了该剧。

1956年广西区桂剧团移植了昆曲《十五贯》，主要角色由蒋金凯、蒋金亮、廖燕翼、陈自立等老一辈桂剧艺术家扮演，给广大观众留下了深刻的印象。桂剧《十五贯》是"文化大革命"前最后上演的一出古装戏，在中共两个"批示"下达之后它还演了一些场次，因此"文化大革命"期间它成了广西区文化局主要领导同志和广西桂剧团主要负责同志"对抗"毛主席两个"批示"的主要"罪行"之一。

桂剧《十五贯》继承和突出了昆曲《十五贯》反对主观主义的主题，改编者和导演还设计了戏的末尾"让周忱和过于执一同上场的情节，通过审鼠，更鲜明地展示反对主观主义的主题。据说，著名戏曲剧作家范均宏今年给中国戏曲学院编导班上课时，曾谈到桂剧《十五贯》这种具有发展意义的改编，并予以充分的肯定"②。

"文化大革命"结束后，桂剧《十五贯》③ 是广西桂剧团继《小刀会》之后恢复较早的戏，在当年担任主要角色的老一辈艺术家的帮助下，该剧于1977年下半年复排上演，在南宁剧场上演第一轮就达20多场次，随后第二轮演出在朝阳剧场演出10余场。广西电视台对桂剧《十五贯》作了实况转播，这是打倒"四人帮"之后第一个上电视的桂剧节目。

桂剧《十五贯》还在桂北和百色地区各县演出多场，都受到观众的热烈欢迎。

（七）喜剧效果强烈的《刮猪佬当状元》

桂剧《刮猪佬当状元》④ 根据陕西省商洛花鼓戏《屠夫状元》改编而成，改编时保留了原来的喜剧效果，进一步加强了人物的喜剧性，成为一出主题新颖别致、具有现实意义、发人深省的诙谐喜剧。

① 余从、安葵主编：《中国当代戏曲史》，学苑出版社，2005年，第85页。
② 蔡立彤：《"文革"后广西桂剧团的剧目生产情况（上）》，《广西地方戏曲资料汇编》（第三辑），《中国戏曲志·广西卷》编辑部，1985年，第119页。
③ 导演宋辰、卞璟，唱腔设计黎承信，主要演员有陈砚、龚诚、刘龙池、麻先德、李图南、曾定国、沈启英、张军、尹国强。
④ 改编顾乐真，艺术指导宋辰，导演刘龙池，音乐设计蔡立彤，舞美设计徐行、黄谨，主要演员有余双荣、殷秀琴、苏格招、沈启英、尹国强、赵正安等。

广西桂剧团 1980 年上半年排演了该剧并在南宁朝阳剧场演出，由于该剧的喜剧效果得到了广大观众的欢迎，广西电视台除了实况转播外还制作了录像。

1983 年广西桂剧团在象州县桐木公社（后来划归金秀瑶族自治县）演出时，当地群众强烈要求看《刮猪佬当状元》一剧，广西桂剧团不得不叫人从南宁把服装道具搬过去，连演三场，才满足了当地群众的要求，可见群众对《刮猪佬当状元》的喜爱程度。

（八）受宠若惊的《富贵图》

《富贵图》是桂剧传统剧目，抗战期间欧阳予倩桂剧改革时曾经对其中的《烤火下山》进行整理，旧本戏中有尹碧莲和倪俊两人争夺火盆的情节，欧阳予倩认为这个情节有损这两位好人的形象，不符合他们的性格，便围绕这个主题进行了艺术化处理，改成相互推让火盆和相互送衣裳等场景，将两人的高尚情操展现给观众。①

1982 年，广西桂剧团对《富贵图》②进行了改编、排演，此次改编保留了比较有特色的《烤火》和《落店》两折，增写了《访庵》和《惩凶》两场戏，1982 年 3 月排练完成后，时任中央文化部副部长吴雪和中国音乐家协会主席吕骥观看了彩排，吴雪当时就说："这个戏有一定基础，应该把它改好。"随后，广西区党委围绕《富贵图》的改编和表演召开了座谈会，大多数人认为故事情节较好，表演也很好，就是剧情发展比较缓慢。改编人员吸收意见后压缩了半个小时的戏。

《富贵图》重新和观众见面后，上座率比其他剧目要高，据统计 1980—1984 年先后到桂林、柳州、象州、鹿寨、邕宁、宜山、灵川、全州，以及湖南祁阳、祁东、衡阳等地演出 100 场左右。演员的表演也得到观众的喜爱，尤其是演员苏国璋的演出观众反响强烈，当她唱《访庵》一场最后一句【散板】"喜春风从人愿直上青云"大拖腔时，观众都报以热烈的掌声。

1984 年春节前夕，中国唱片社广州分社为《富贵图》全剧录制了立体声盒式录像带。

① 朱江勇：《桂剧研究》，广西师范大学出版社，2013 年，第 114 页。
② 编剧尹羲、刘彬、舒宏、李应瑜，艺术指导尹羲，导演舒宏、胡利娜，音乐设计蔡立彤，舞美设计黄锡勤，主要演员有苏国璋、殷秀琴、王素蓉、沈启英、陈砚、龚诚、李少明、余双荣、罗枫等。

（九）新编历史桂剧《闯王司法》

1979 年 3 月，全州县文化馆的萧定吉创作了九场新编历史桂剧《闯王司法》。该剧主要讲述明末农民起义将领李自成兵败南原之后，将队伍退驻于商洛山中，为了重树义旗，李自成决定严肃整顿军纪。李玉是李自成的亲侄儿，少年英武并战功卓著，对李自成的军纪置若罔闻，李玉在亲兵王二的怂恿下，奸污民女田秋菊。事发后，李玉为了逃脱法网，企图杀人灭口。李自成决心严厉处置李玉，但是李自成夫人高桂英和众将纷纷前来求情，李自成举棋不定，左右为难。经过一番激烈的思想斗争之后，李自成终于下定决心将李玉斩首。李自成严肃整顿军纪后，得到广大军民的拥护，起义军的素质也得到了很大的提高。

《闯王司法》① 在创作和表演下了很多功夫，先后得到桂林和全州文化部门的支持，由多人执导和知名演员扮演。该剧唱做的特点是在表现剧情和新内容时，将传统程式和唱腔加以改革，因而在保留传统的同时又有新鲜的创新，演出效果较好。该剧在全州桂剧院首演，共演出 30 余场。1979 年 8 月该剧参加桂林地区文艺会演时荣获创作一等奖，演员一等奖（唐茂盛，饰演闯王）、演员二等奖（罗贤鸾，饰田秋菊）、演员三等奖（郑清雄，饰刘宗敏），音乐设计二等奖，伴奏一等奖，舞美二等奖。该剧 1979 年 10 月在南宁演出多场，反映较好。1980 年广西第三届文代会上，时任文联主席的陆地在报告中将该剧列为新中国成立以来广西创作的优秀剧目。

（十）新编历史桂剧《浩气千秋》

1980 年，彭茂章、以光后、刘夏生等创作了新编历史桂剧《浩气千秋》，该剧以永历四年（1650）清军攻克桂林前夕和攻克桂林后的历史为背景，歌颂了辅佐永历帝朱由榔的瞿式耜、张同敞（张居正之孙）两位抗击清军的民族英雄。永历四年，清军逼近桂林，永历朝中粮饷匮乏，人心不安，朝中大臣相互诋毁，清军攻占桂林前，永历帝和众臣撤离。待清军自全州进攻桂林，桂林早已大乱，城中已无一兵一卒，惟有瞿式耜、张同敞两位不去，在城中相对饮酒，赋诗唱和得百余首。瞿、张两人被清军逮捕后，清军首领孔有德多次劝

① 高锦忠、马光富、冯铁麟先后执导，主要演员有唐茂盛（饰闯王），郑清雄（饰刘宗敏），罗贤鸾（饰田秋菊），赵奎林、唐珍莲（饰李玉），唐艳艳、秦慧华（饰高夫人），杨桂宝（饰王二），马光富（饰田老），邓庆宁（饰宋献荣）。

两人投降，两人誓死不从，被孔有德斩杀于叠彩山。

二 桂剧现代戏的演出

（一）1977 年全区文艺会演中的现代桂剧

1977 年 10 月 7 日至 11 月 2 日，由广西壮族自治区文化局主办的全区文艺会演在南宁举行，来自全区各地、市文艺代表队，以及广西壮剧团、广西京剧团、广西歌舞剧团、广西艺术学院舞蹈班等 16 个单位参加演出。

此次会演是粉碎"四人帮"之后第一次全区文艺会演，内容广泛、形式多样、风格迥异，改变了过去受"四人帮"压制的格局，重新出现童话剧、寓言剧等艺术形式，一些体现地方性和民族性的艺术形式得到大胆革新、改造。期间演出共有 19 台节目，一共 164 个不同形式的文艺节目。其中桂剧剧目如下。

《珍珠田边》，由梧州地区代表队演出。

《百年大计》，由柳州市文化局创编室创编，韦壮凡执笔，柳州市文艺代表队演出。

《旅店风波》，由柳州市文化局创编室创编（剧本刊载于 1980 年内部刊物《戏剧选》），陶业泰执笔，柳州市文艺代表队演出，导演章文林，音乐设计朱锡华，舞美设计蒋光琪，马婉玉饰老赵，周小鹤饰小高。该剧讲述某旅店服务员小高受"四人帮"鼓吹无政府主义思想的影响，把勤勤恳恳工作、全心全意为人民服务看成是"埋头拉车，不抓大事"，小高在这种思潮的影响下，不仅胡乱打破规章制度，而且造成很多差错。另一位服务员老赵，坚持学习雷锋精神，全心全意为旅客服务，得到旅客的爱戴和拥护，最后小高在老赵的帮助和教育下，改正了缺点和错误。

11 月 2 日大会闭幕，时任广西壮族自治区党委第二书记、区革委会副主任刘重桂作了讲话，文化局副局长郭铭作总结报告。

（二）移植桂剧《家》

1978 年，桂林地区移植了桂剧《家》① （唐洁饰鸣凤，徐东饰三少爷）。桂剧《家》剧情基本上沿袭了巴金小说原著《家》，演出近 200 场，不仅在剧场演出，还在桂林伏波山等风景区演出。其中鸣凤、三少爷等人物塑造给观众

① 19878 年柳州市桂剧团也有上演桂剧《家》。

留下了深刻的印象。

桂剧《家》的一大特点是人物心理刻画细致，尤其鸣凤与三少爷之间的爱情心理刻画深深打动观众，如鸣凤的唱段《怎不叫人惦念他》（北路二流）："三少爷好儿天没回家，怎不叫人惦念着他。听说是学生们游行挨了打，督军署派大兵把人抓。这件事真叫我放心不下，到如今方知道我爱上了他。"① 鸣凤爱着三少爷，和三少爷相逢在月下，但是她心里又很清楚自己的处境，唱段《那夜我俩相逢在月下》（北路慢板）很好地体现了鸣凤对爱情甜蜜回味又矛盾的心理："那夜我俩相逢在月下，他在我鬓边上插上一枝花，他要我暗许终身将他嫁，羞得我无话对，脸泛红霞。说是答应他，我心里实在怕，说是回绝他，我心里爱着他，心里爱着他。人都说当丫头身份低下，怎能够明媒正娶嫁进高家。三少爷你说的都是梦话，就好比水中之月镜里的花。"② 鸣凤被高家卖给冯乐山，她悲愤不已，在无力反抗中绝望地诉说："说什么对我奴才施恩典去做姨太太，如地狱登天。说什么餐尽佳，着罗缎家财万贯用不完，这分明将我骗耍推下深渊，下深渊。妾侍女一世贱尤如苦胆伴黄连，富贵荣华我不羡，财势难摧我贞坚，芙蓉岂能受污泥染，宁留清白到人间，到人间。到明天，碧水一池将我殓，看荷万朵伴我眠，三少爷啊！生不成欢死尤念，魂归三月化杜鹃。"③ 最后，鸣凤跳湖以死抗争。

（三）喜获嘉奖的《儿女亲事》

现代戏《儿女亲事》④ 是"文化大革命"结束后，广西桂剧团创作、演出的第一台大戏，1979 年 10 月 2 日在南宁朝阳剧场首演。该剧讲述某宾馆的餐厅主任纪岚想为自己的女儿范虹挑一位门当户对的女婿，正好外贸局局长马千里想为儿子马慕双找门当户对的对象，两家都愿意撮合儿女的婚事。马慕双被纪岚邀请到家中做客，恰逢纪岚未过门的儿媳李娜也来家中，马慕双错将李娜当作范虹，不仅百般讨好李娜，还约她到公园相亲。李娜爱慕虚荣，如期约会，结果闹出许多笑话。真相大白之后，李娜被马慕双抛弃，李娜悔恨交加儿

① 桂剧《家》唱段，剧本由鸣凤扮演者唐洁提供。
② 桂剧《家》唱段，剧本由鸣凤扮演者唐洁提供。
③ 桂剧《家》唱段，剧本由鸣凤扮演者唐洁提供。
④ 编剧顾乐真、刘龙池、李少明，导演宋辰、舒宏，副导演刘龙池，音乐设计唐福深、蔡立彤、张开华、周保旺，舞台美术设计黄谨、徐行，主要演员苏国璋（饰李娜）、李少明（饰马慕双）、罗枫（饰纪岚）、陈砚（饰范正）。

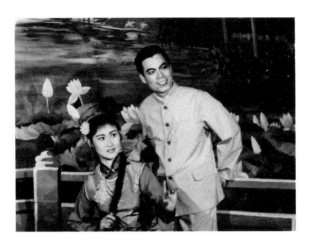

唐洁在桂剧《家》中饰鸣凤　唐洁供

乎崩溃。

《儿女亲事》演出后得到良好的反响，首演后不久就有评论指出："这个剧解剖了社会基本细胞，挖掘为儿女亲事纠葛的社会内容，既为赞美和歌颂，也有暴露和讽刺……让观众在笑声中悟出是非，分清美丑。"①

1980 年 4 月，广西桂剧团带着《儿女亲事》到贵阳、遵义、重庆等地演出，贵州省剧协、遵义市文化局、重庆市文化局都先后为《儿女亲事》召开座谈会。与会者一致认为《儿女亲事》主题提炼较好，构思好，是一出看了令人感到轻松愉快，但是又揭露社会某些本质、引人深思的好戏。时任重庆市川剧院院长的袁玉坤写评论文章说："现代戏《儿女亲事》是反映当前关系千千万万的父母和青年男女如何对待恋爱、婚姻的重要课题，有一定的现实意义。在艺术处理上也下了不少功夫。如何运用桂剧的艺术特点和艺术手法，导演进行了尝试；在舞台调度和节奏处理上安排得比较恰当。"② 同年，川剧移植演出《儿女亲事》。

《儿女亲事》在广西区内外共演出 82 场，是"文化大革命"结束后广西桂剧团演出最多的现代戏。广西电视台于 1980 年 3 月 20 日、11 月 28 日两次播放实况录像，广西人民电台也多次播放。在 1981 年广西现代戏观摩演出中，

① 何宣仪：《可喜的收获》，《广西日报》，1979 年 11 月 25 日。
② 袁玉坤：《劫后桂花分外香》，《重庆日报》，1980 年 6 月 13 日。

《儿女亲事》获得创作和演出二等奖，舞台美术设计图曾于 1982 年参加全国第一届戏剧舞台美术展览。

（四）勇于探索的《菜园子招亲》

《菜园子招亲》① 由桂林市桂剧团演出，参加 1986 年第二届广西剧展获得好评。该剧的背景是城市蔬菜开放经营之后，供销两旺，市场繁荣。市蔬菜研究所的青年农艺师夏莲与郊区青年菜农刘章在莴苣笋的研究上各有所长，两人多次互访，却未能谋面，错失良机。售货员丹丹原本是刘章多年的女朋友，她见异思迁，想高攀外科医生傅翔，而傅翔正苦苦追求夏莲。一次刘章进城拜访夏莲，中途遇到汽车肇祸，刘章将负伤的女青年背去就医，没有料到此人就是夏莲，两人谈起试验莴苣笋，甚是投机。刘章的母亲四婶出于丹丹的教训，反对儿子找城里的对象，而夏莲的势利母亲何湘则反对女儿嫁给农民。刘章、夏莲不顾重重阻力进行合作，四季莴苣笋终于试验成功，爱情的种子也在他们俩的心中发芽了。

《菜园子招亲》在第二届广西剧展中获得优秀导演奖（刘夏生）、优秀舞美设计奖（张忠安）、优秀表演奖（欧艺莲），被誉为是"勇于探索，精神可嘉"的现代戏，它不仅有时代气息，而且在描绘现实生活的同时又揭露生活。在 20 世纪 80 年代中期全国开始出现"戏曲危机"的苗头时，《菜园子招亲》可以说是传统桂剧在新潮流下适应新时代、争取新观众的大胆尝试，当时有评论者寄托着美好愿望说："《菜园子招亲》迈出了可喜的一步，人们当可期待桂剧会有一个新的转机。"②

在主题上，《菜园子招亲》用现代故事揭示长久以来婚姻观念中存在的"门当户对"观念，用错综复杂的人物关系、曲折的故事情节，加上合理误会的运用，形成一出富有戏剧性矛盾冲突的喜剧；在表演上，汇集一大批优秀桂剧演员，无论是老一辈的秦桂娟、阳桂秋、阮冲，还是后起之秀张树萍、白甘霖、欧艺莲，都能够准确把握人物的形象，整台戏的人物造型风采各异。尤其欧艺莲以娴熟、充实、柔美的表演把剧中的喜剧人物——二嫂演活了，将一个

① 编剧姚克家、王云高，导演刘夏生，主要演员张树萍（饰夏莲）、阮冲（饰夏普）、阳桂秋（饰四婶）、马定和（饰傅翔）、于凤芝（饰巧妹）、朱文高（饰开喜）、白甘霖（饰刘章）、秦桂娟（饰何湘）、欧艺莲（饰二嫂）、史小红（饰丹丹）、苗丽娜（饰展销员）。

② 顾乐真：《迈出了可喜的一步——喜看〈菜园子招亲〉》，见《第二届广西剧展资料汇编》（下册），广西壮族自治区文化厅编印，1986 年，第 445 页。

傻乎乎又热心肠的农村妇女形象、生动地呈现在舞台上，时任文化厅厅长、著名剧作家周民震看了这出戏后，欣喜地说："欧艺莲演的二嫂，浑身是戏，掌握角色很准确，没有一点过火。"[①] 舞台设置也很新颖别致，体现了导演打破传统舞台时空观念的构想，整场戏的布景是以三个三角柱体表现不同的场面，超越了传统戏曲舞台上一桌二椅的布局。在音乐设计上也有新的突破，吸收了其他剧种和曲种的唱腔，剧中穿插《忘不了你，妈妈》的歌曲，体现了传统戏曲音乐改革的探索。

当然，《菜园子招亲》也存在着一些问题，如开喜这个人物只是起着调剂气氛的作用，游离于矛盾之外，因此显得有些多余；整个戏矛盾冲突是可信的，艺术处理很开放，"但是结尾有点拖，并落入了大团圆的旧套子，高潮后的舞蹈也多了一些"[②]。

（五）《建新居》

该剧由全州县桂剧团演出，编剧高福康，导演高锦忠、刘庆松，讲述十一届三中全会以后，家庭联产承包责任制的东风吹进桂北瑶寨，农民们第一年就翻身了，家家有吃穿，户户有存款。这个时候农民俸大伯想在自己的责任田建新居，实现自己多年的愿望，却遭到未过门的女婿方志的反对，一场建与不建的矛盾展开了。在方志和女儿俸跃英的耐心开导下，俸大伯放弃了在责任田盖新居的想法，欣然接受方志设计的旧房改造方案。

该剧参加 1982 年桂林地区现代戏汇演，获得剧本创作一等奖，优秀演员一等奖、二等奖和三等奖，以及音乐设计、伴奏、舞台美术一等奖。

（六）《救救她》

《救救她》又名《一个少女的遭遇》，根据同名话剧改编，编剧符震海、韦壮凡、陶业泰、肖平武。该剧写一位女中学生李晓霞受林彪、"四人帮"的摧残与迫害，意志消沉，最终走上了犯罪的道路。教师方媛为了挽救李晓霞这位失足青年，耐心细致地教育李晓霞，李晓霞思想转变之后，成为"四化"建设的积极分子。

该剧 1980 年由柳州市桂剧团首演，导演章文林、周小鹤，音乐设计董钧，

① 柳浪：《浑身是戏的欧艺莲》，见《第二届广西剧展资料汇编》（下册），广西壮族自治区文化厅编印，1986 年，第 447 页。

② 刘波：《周民震同志谈〈菜园子招亲〉》，见《第二届广西剧展资料汇编》（下册），广西壮族自治区文化厅编印，1986 年，第 444 页。

舞美设计韦柳生、蒋光琪，主要演员刘凤英（饰李晓霞）、周英（饰方媛）、周小鹤（饰徐志伟）。其他剧团也上演了该剧。

《救救她》　蒋艺君（右，饰老师）供

（七）《雷雨》

桂剧《雷雨》由陆国灿、肖平武、余之、章文林根据曹禺同名话剧改编，柳州市桂剧团 1979 年演出，导演陆国灿、章文林，音乐设计董钧、王小旭，舞美设计韦柳生、潘祖德、蒋光琪，主要演员黄颐（饰鲁贵）、刘凤英（饰四凤）、丘勇光（饰大海）、谢均（饰周冲）、周英（饰繁漪）、肖平武（饰周朴园）、宋才文（饰周萍）、章凤仙（饰侍萍）。

柳州市桂剧团演出的《雷雨》

（八）《追求》

《追求》为大型桂剧现代戏，1981 年由柳城县文艺队首演，编剧吴源智、全昆业，导演何长佑、阳明虹，艺术指导彭世贤，舞美设计何振宇、钟敬文、钟炳勋、符章泉，音乐设计凌立坤、阳明虹，主要演员有胡菜花（饰文平）、梁茂发（饰盛夏）、谢燕春（饰盛玲）、王炳生（饰于洪）、曾小平（饰于燕）、韦文想（饰黄必）、吴源智（饰尚子云）、莫仁忠（饰尚成）。

该剧写"文化大革命"结束后原东江地区甘蔗研究所所长盛夏恢复原职，他想把曾经批判过他的技术员文平（已到废品收购站上班）调回甘蔗研究所，让文平负责"甘蔗细胞苗"科研项目的研究，结果遭到各种非议，引发了一场冲突。盛夏的女儿盛玲不理解父亲重用文平，她鄙视文平当年批判她父亲的行为。但是在后来的接触中，盛玲被文平敢于探索的精神所感动，并对他萌发爱情，她选择自己去废品收购站上班顶替文平，支持文平和父亲攻克科研难关。此时，农业局局长尚子云从中作梗，他阻止文平调回甘蔗研究所，盛夏与尚子云的冲突尤未平息。

该剧 1981 年参加柳州地区专业文艺会演大会获得剧本创作一等奖，同年参加广西壮族自治区现代戏观摩演出获剧本二等奖、演出三等奖。

第四节　改革开放以来至 20 世纪 90 年代桂剧艺术流变

改革开放以来至 20 世纪 90 年代桂剧艺术的流变，主要体现在以下几个方面。

一　桂剧创作由现实主义向多元化转变

新时期以来，桂剧创作取得了较大的成绩，体现为桂剧编创一方面涌现了大批对"文化大革命"和极"左"路线进行反思，以及反映改革开放给人们生活带来的变化的优秀作品；另外一方面桂剧编创向多元化发展，出现了以《泥马泪》为代表的在全国较有影响力的"探索性戏曲"，也出现了向话剧学习的《警报尚未解除》的"实验戏剧"作品。

"探索性戏曲"是新时期以来中国戏曲界出现的一大批不同于传统戏曲表

现形式的作品,是中国戏曲艺术随着观念的变化不断探索的结果,它不同于内容不占主导地位的传统戏曲,也不同于传统戏曲以完整、严谨、精巧的古典形式征服观众,被誉为中国"探索性戏曲"代表作的《泥马泪》的编剧符又仁认为,"探索性戏曲"是"努力在内容上注入现代意识,努力使现代戏和新编古代戏在内涵意蕴上与现代观众接通,使观众在看了戏后,能通过剧中人物形象,对社会、人生引起某些方面的联想,产生情感共鸣,进入哲理的思考,以产生较高层次的审美快感"①。这一时期,除《泥马泪》外,桂剧《女县令》《深宫棋怨》等都是"探索性戏曲"的优秀作品,都试图通过历史来融入当代意识,引发人们对现实的思考。

抗战时期欧阳予倩在桂剧改革实践中将话剧艺术引入桂剧,建构了中西方戏剧交流的桥梁。20 世纪 80 年代的戏剧观争鸣中,有论者也强调传统戏曲与话剧的结合,如高行健认为"话剧要向传统的戏曲表演艺术学习,就得强调表演的技艺,而不能只注重所谓内心体验"②。同时,戏曲在剧本创作、舞台艺术、表现手法上也吸收话剧艺术。如第三届广西剧展中现代桂剧《警报尚未解除》(编剧蒋耀斌)反映的是教育战线迫切需要解决的问题,该剧的时间是"现在",地点是"凡是有学校的地方",人物是"校长、教师、学生、男女恋人、警官、护士、吵架的夫妻"等,场次是"无场次",该剧"围绕一位学生写给校长的炸毁学校的恐吓信"展开,"学校戒严被迫停课,大批警察来学校搜查隐藏的炸弹。当警察抓到写恐吓信的学生时,才知道是一帮学生为了聚在一起过生日,希望学校停课玩的游戏。最后,学校戒严的警报虽然解除,但如何对待教育问题的警报尚未解除,因为教育失败比炸坏一个学校的威力要大得多"③。该剧深受 20 世纪 80 年代中国话剧界"实验戏剧"的影响,体现了"实验戏剧"用新的技巧、方法来表现新的审美理想的追求,是桂剧坛上一朵有别于传统的、新颖别致的浪花,体现了桂剧的探索精神与创新意识。

① 朱江勇:《百年中国戏曲现代化进程中桂剧导演艺术的流变历程》,《戏剧文学》2018 年第 11 期,第 50 页。

② 高行健:《论戏剧观》,见《戏剧观争鸣集》(一),杜清源编,中国戏剧出版社,1986 年,第 53 页。

③ 朱江勇:《论新时期桂剧创作的基本特征》,《南方文坛》2012 年第 4 期,第 121 页。

二 舞台美术、灯光的变革

20 世纪 80 年代戏剧观争鸣给中国戏剧界带来一系列观念性的变革，中国戏曲在舞台美术、灯光和音乐上的变革明显，戏曲界导演（尤其一些话剧导演也执导戏曲作品）和工作者们将新的戏剧观念通过舞台美术、灯光呈现在戏曲舞台上，新时期以来的桂剧在这一方面表现尤其突出。

1986 年第二届广西剧展中桂剧界聘请"海派"的胡伟民、徐企平、张应湘、赵更杨、金长烈、周本义等专家担任导演或技术指导，如产生轰动效应的《泥马泪》可以说是"海派"艺术家与桂剧表演家们合作的结晶。[1] 周本义教授认为要振兴戏剧一定要重视舞美，舞美的任务在过去是为表现"典型环境中的典型人物"，这种观念只是停留在表现生活环境而不是表现人物的思想情感上，他说："当今舞美的任务是要像导演一样注重揭示人物精神世界，把再现'环境'改为表现'心境'，提供一个揭示人物精神世界的空间。过去舞美总讲逼真合理，现在则应重在讲合情……舞美应该根据导演的角度出发，根据展现人物的精神世界的需要来决定舞台上要放什么或不放什么。"[2] 所以，《泥马泪》的舞美设计者在吃透了剧本的基础上与导演协商配合，根据该剧为大型悲剧内容和场次的特点，以及这个戏既古典又现代的要求，采取虚实结合、写景落笔大块幕的手法，利用整套黑绒幕布和可变的台阶，组合成一个富有层次的全黑的盒式舞台，"并根据剧中战场、渔家、河滩、庙宇、殿堂、公堂等不同的场景，很简炼的分别缀上渔网、渔灯、芦苇、泥马、石墩、铜鼎、银色龙屏、公堂助威陈设和金色神马、神幡等景物，简明、灵活和恰到好处地提供了不同的环境"[3]。来自上海舞剧院的赵更杨在《泥马泪》融入了他对舞蹈革新的理念，他认为中国戏曲总是千方百计在唱腔上下功夫，大段大段的唱导致戏剧情节慢，青年观众无法容忍，他说："实际上，人物的思想情感是不能光靠语言表达出来的，当思想情感的波澜到达高潮时，往往要借助形体动作……

[1] 桂剧《泥马泪》的导演胡伟民、舞美设计指导周本义、舞美设计韩生、灯光设计金长烈、舞蹈设计赵更杨都来自上海。

[2] 周本义：《浅谈舞美改革》，见《第二届广西剧展资料汇编》（上册），广西壮族自治区文化厅编印，1987 年，第 180—181 页。

[3] 蒋光祺：《高超的大手笔——协助〈泥马泪〉舞美工作的体会》，见《第二届广西剧展资料汇编》（下册），广西壮族自治区文化厅编印，1987 年，第 276—277 页。

为了深化、强化《泥马泪》的主题，充分表达剧中人的精神世界，我试着设计了几大段的舞蹈穿插其中。"① 此外，《深宫棋怨》的舞美也很有特色，六根不用透视的涤纶绳柱，使观众看到"龙位"之不正，作为装饰景的"团龙"完全不是传统的帝王象征，似龙非龙，甚至有点像大灰狼。

瑞典著名舞台美术家阿庇亚曾说"灯光是演出的灵魂"，20世纪80年代戏剧观争鸣对灯光的理解，进入了灯光营造氛围表述思想和灯光语汇的组织阶段。如20世纪80年代初，北京青年话剧院在旧仓库演出的《绝对信号》，绿光和黄光两束光分别投射在黑子、小号身上，角色离场后，两束灯光相互分离、游离、追逐，最后交汇，形成表现两位青年内心的矛盾与矛盾消解的光语。灯光与舞美的结合形成写实化、视觉化、隐喻化的舞台空间。新时期以来的桂剧《玉蜻蜓》《菜园子招亲》《泥马泪》《人面桃花》《漓江燕》《瑶妃传奇》等都重视灯光效果和舞台美术构成的舞台空间营造。如1984年的《玉蜻蜓》，将舞台中央的如来佛祖和写有"佛光普照"的神匾用灯光虚化到最后一个层次，利用黑幕造成佛殿肃穆的幽深感；1992年的《瑶妃传奇》舞台的各种灯光，配合三菱柱的移动和转台不同角度旋转，形成导演余笑予秉承的"大写意、小写实"的舞台空间。

三 多种手法的运用丰富桂剧舞台艺术

20世纪80年代戏剧观争鸣中，不少人如高行健、胡伟民等主张在戏剧艺术革新过程中吸收世界各国戏剧流派的营养，结合本民族戏剧传统探索中国戏剧艺术道路。胡伟民在《话剧艺术革新浪潮的实质》（《戏剧报》，1982年第7期）中结合他导演的《神州风雷》《再见了，巴黎》《肮脏的手》《亲王李世民》《路灯下的宝贝》五个戏，谈了"东张西望""得意忘形""无法无天"的导演理念，强调吸收古典戏剧遗产养料的同时择取世界各国戏剧流派有用的东西。

1986年，胡伟民执导桂剧《泥马泪》时体现了他古典与现代、恪守与超越的追求，运用了现实与象征，甚至蒙太奇、意识流多种手法。传统的继承方面，《泥马泪》创造性运用了"哑子背疯"戏曲表演身段，而"芦苇舞""神

① 赵更扬：《舞剧与桂剧的结合》，见《第二届广西剧展资料汇编》（下册），广西壮族自治区文化厅编印，1987年，第182页。

马舞"，以及"神马庙"中"神马"的巨大形象渲染手法等都是现代的。《泥马泪》整场戏的连接流畅、变幻莫测，成功借鉴了电影"蒙太奇"手法。该剧在表现人物心理活动运用意识流手法上比较成功，如表现战场上小莲失明前的恐惧心理、主人公李马梦幻中出现的群马、李马临死前的心理幻觉等都是对传统戏曲表现心理活动的丰富与发展。

另一出桂剧历史戏《深宫棋怨》（导演徐企平）在手法运用上也是多样甚至完全破格的。比如该剧开头一阵桂剧开台锣鼓之后，却响起了大众熟悉的体育运动进行曲，观众以为音乐播放错了，其实这是导演有意为之，是以近乎戏谑的手法表现这则荒谬的故事。

四　桂剧理论研究与争鸣

20 世纪 80 年代以来，桂剧在创作和艺术革新中取得了一定的成就，不仅在前几届广西剧展中取得突出成绩，而且有像《玉蜻蜓》《泥马泪》《瑶妃传奇》等优秀作品在北京演出，引起了较大的反响，桂剧得到学界的高度关注。曹禺、张庚、郭汉城、李希凡、刘厚生、余秋雨、苏国荣、孟繁树、王安葵、童道明、林克欢、薛若琳、颜振奋、曲六乙、王育生、吴乾浩等都曾关注或撰文评价桂剧。如曹禺为桂剧《泥马泪》题词"戏剧在不断探索中前进"；余秋雨称赞桂剧《瑶妃传奇》是"另外一个版本的《昭君出塞》"；尤其是《泥马泪》，在 1986 年 4 月 18 日北京为首届中国戏曲艺术国际学术讨论会作首场演出，以及随后的 4 月 24 日中国戏剧家协会和中国艺术研究院戏曲研究所联合召开的桂剧《泥马泪》学术研讨会上，都得到国内外行家的诸多评价与赞誉，这些都是这一时期桂剧理论研究与争鸣的重要组成部分。王安葵的《在探索的"盘陀路"上——桂剧〈泥马泪〉观后》（《文艺报》，1987 年 5 月 2 日）、童道明的《"三个层面"与"双向交流"》（《文艺报》，1987 年 5 月 30 日）、苏国荣的《桂剧〈泥马泪〉的整体功能》（《戏剧报》，1987 年第 6 期）、孟繁树的《古典和现代的统一》（《文艺报》，1987 年 7 月 11 日）、吴浩乾的《〈泥马泪〉在导表演上的成就》等文章从思想主题、艺术形式、桂剧传承与发展等不同的角度探讨《泥马泪》的成就与不足，总体上学者们肯定该剧的探索与创新精神，认为中国戏曲艺术处于一个新旧交换的时期，新的思想必然要找到新的创新形式，戏曲艺术通过创新获得自我完善与发展是必然的。

此外，历届广西剧展期间对桂剧剧目的戏剧评论和评论组的评审意见也是

桂剧理论研究的一部分。如 1984 年第一届广西剧展评论组对桂剧《玉蜻蜓》和《女县令》的评论意见，从文学、表导演、音乐、舞美四个方面分别对两剧的成就和缺憾进行了深入全面评价；1986 年第二届广西剧展期间，申辰的《广西戏剧界探讨戏剧革新问题》（《戏剧报》，1986 年第 5 期），薛若琳、颜振奋、王育生等 "谈广西剧展" ［见《第二届广西剧展资料汇编》（上册）］，以及广西戏剧界郭芝秀的《要适应观众审美需求》、沙立的《戏剧革新的思想准备》、顾乐真的《不可守旧》、刘龙池的《不可忽视的一环》、蔡立彤的《唯有改革才是出路》［见《第二届广西剧展资料汇编》（上册）］ 等都从戏剧革新的角度来论述，尽管诸说不一，但总体上认为戏剧革新要考虑不同层次观众需要，通过引进先进技术，尝试和探索多样的表现手法、流派与技巧来革新戏剧面貌。

第五章　21世纪以来的桂剧演出

21世纪是个文化多元、色彩斑斓的世纪，尽管这个世纪过去刚刚20年，人们的生活却发生了以前任何世纪都无可比拟的巨大变化。21世纪是怎样的时代呢？似乎"用诸多的词语也只能对它作冰山一角的描绘：科技化、产业化、信息化、城市化、娱乐化、节奏化、程序化、虚拟化、视觉化、日常生活审美化、传统断裂化等，抑或描绘为知识经济时代、生物技术时代、海洋时代、智能交通时代、电动汽车时代、心理疾病时代、非致死战争时代、毫微技术时代、表演时代、旅游时代、物联网时代等"①。

人类表演学理论最具代表性的旗手，美国纽约大学教授理查德·谢克纳在21世纪初预言"21世纪是表演世纪"。② 不过谢克纳是在一切人类活动都可以当作表演来研究的总体思路和理论框架之下来理解表演的，即除了狭义上说的戏剧影视的表演外，还包含广义上的日常生活中的表演。的确，社会上形形色色的各种表演充斥了整个世界：多如牛毛的电影电视，鲜活多样的娱乐节目，走红网络的网播，遍及各地的景区表演、广场舞等，乃至每个角落的摄像头都将人们的生活置于镜头之下，21世纪成为不折不扣的"表演世纪"。我们不禁要问，21世纪这个"表演世纪"能否给以表演为核心的中国戏曲带来千载难逢的机遇？

进入21世纪，曾经取得过辉煌成就的桂剧会是怎样的情况呢？2004年，代表着桂剧表演艺术最高水平的旦行演员小金凤（尹羲）去世，标志着桂剧某一个时代的终结。2006年，桂剧被国务院列入第一批国家级非物质文化遗产名录，③ 受到相关部门的关注，桂剧能否在新的时代背景下焕发新的生机呢？

① 朱江勇、陆栋梁：《旅游表演学》，南开大学出版社，2015年，第1页。

② 理查德·谢克纳，《什么是人类表演学》，孙惠柱译，《戏剧艺术》2004年第5期，第7页。

③ 截止到2019年，桂剧有2008年获得第二批国家级代表性传承人秦彩霞、筱兰魁（2013年去世），2012年获第四批国家级代表性传承人罗桂霞，2018年获第五批国家级代表性传承人张树萍。

第一节　21 世纪以来桂剧发展概述

一　21 世纪以来桂剧的困惑与引发的争议

2000 年年底，广州举办的小剧场戏剧展可以说是中国戏剧界世纪之交的"骚动"，有《切·格瓦拉》①《安娜·克里斯蒂》《列兵们》《去年冬天》《无话可说》《送你一枝玫瑰花》《故事新编出关篇》等话剧，也有京剧《马前泼水》等经典传统剧，这次小剧场剧展是以推动戏剧发展为目的，注重形式与观众的参与来演绎中外经典戏剧，参展剧作应该说充分显示了当代戏剧家对传统与现代戏剧艺术的探索与实践的努力。但是我们看到，这次世纪之交的国内仅有 10 部作品的小剧场剧展的背景与现实是大剧场已经陷入危机，众多演出团体也没有出现，进入新世纪中国戏剧的生存市场和生存空间究竟如何呢？针对此次小剧场戏剧展，有论者忧心忡忡地说："时至今日，2000 年成为过去，20 世纪也成为历史，不管我们需要与否，戏剧已经在我们生活中上演并产生了影响，尴尬的中国剧坛如何面对新的世纪，如何梳理我们过去的无奈，值得我们多一些思考。当 2000 年广州小剧场戏剧展落下帷幕时，我们看到理论界倡导的戏剧观念也已一去不复返了，任何派别、任何圈子的戏剧，在观众中都可以得到最基本的识别，前卫也好，先锋也罢，实验戏与传统戏毕竟要在'多元化'与'共生化'的时代寻求生存路径，否则就只有走向毁灭了。"②

但事实上，21 世纪存在的纷繁复杂的表演形式，意味着难以选择或聚焦某一种，加上人们审美视角、娱乐方式、生活方式的改变，尽管有着便利的网络传播手段，但像中国戏曲这样的传统表演形式受关注度反而被削弱了，充其量只是受到某一个小群体的关注或保护的对象。中国戏曲不仅演出大大减少，而且随着大批老艺术家退出舞台和相继离世而逐渐淡出人们的视野，大多数中国戏曲剧种艺术陷入濒临失传的境地。

桂剧与其他中国大多数地方戏曲剧种一样，陷入人才断档、演艺失传的危

① 2000 年 4 月 12 日在北京人艺小剧场首演，随后在北京连演 37 场，又转至郑州巡演，参加广州小剧场戏剧展后又回北京演出 16 场，该剧成为 2000 年戏剧界乃至思想界的热门话题之一。

② 邹毅：《生存还是毁灭——也谈 2000 年广州小剧场戏剧展》，《吉林艺术学院学报》2001 年第 2 期，第 18 页。

险境地，成为亟待拯救的对象。时至 2011 年，原来上百个桂剧表演团体急剧减少到只剩 7 个，而且常年能够演出的只有"两个半"，桂剧的现状令人扼腕叹息。

广西文联和广西戏剧家协会于 2011 年 11 月在南宁举办"2011 中国桂剧论坛"，参会的专家学者、演员和关注桂剧发展的各界人士热烈讨论了桂剧艺术的传承与发展问题。秦彩霞作为桂剧国家级非物质文化遗产代表性传承人，她在会上的发言引人深思，这位 11 岁开始就进入桂林仙乐科班学戏、演出遍及祖国大江南北和朝鲜、被誉为"桂剧皇后"的老艺术家深情地说："我们桂剧演到哪里都是红红火火，那年（1953 年，笔者注）在武汉人民剧院演出，当地人说，这个场子只有梅兰芳来的时候满座，别的剧团根本不敢来演，而我们在那里连演 7 场，场场满座。"① 在回顾桂剧辉煌的同时，秦彩霞又从演员的角度反思，她说："我 11 岁开始学桂剧，从艺 67 年，就认准一个理，桂剧要让观众喜欢，靠的是我们演员的真功夫——唱要唱得像样，打要打出功夫。没有好东西，再怎么想办法也挡不住衰落。"②

广西文联副主席韦苏文、桂林市桂剧团团长张树萍、原广西桂剧团团长梁中骥、桂剧名演员苏国璋、广西大学教授王建平等纷纷慷慨陈词，从桂剧市场、培养新观众、学术研究、贴近百姓生活等方面表达对桂剧保护、传承与发展的思考。韦苏文认为桂剧要想重新获得生命力，要让它贴近生活、贴近老百姓，还应该解决剧本和演出人才的问题，加强对民间剧团的扶持。

张树萍认为桂剧不景气的原因是演出市场，她说："现在看桂剧的观众不多，即使台上的演员再卖力地表演，但台下的观众，戏甚至还没演过半就陆陆续续地离场。作为一名桂剧演员，我感觉很悲哀。"③ 梁中骥认为桂剧要适应时代的大潮，要突破那种土得掉渣的审美与表演形式，目前最重要的事情就是做好桂剧传承，系统挖掘桂剧的表演艺术特色，通过现代媒体手段培养年轻一代的观众。苏国璋认为不仅要解决年轻演员的培养问题，否则演出队伍就会断档、行当不齐全，而且要创作更多思想性与艺术性都强、体现民族性与时代性的"叫好又叫座"的作品。

① 黎国荣：《桂剧亟待拯救》，《中国文化报》，2011 年 11 月 21 日。
② 黎国荣：《桂剧亟待拯救》，《中国文化报》，2011 年 11 月 21 日。
③ 黎国荣：《桂剧亟待拯救》，《中国文化报》，2011 年 11 月 21 日。

广西大学王建平教授针对桂剧振兴问题谈了自己的思考：第一，桂剧创作要贴近现实生活与现代观众；第二，桂剧进入校园培养新的观众；第三，桂剧与文化产业结合；第四，桂剧积极参加各种演出、活动；第五，加强桂剧科研理论，宣传桂剧。总之，与会人员的发言不乏真知灼见。

二　文化部门、专家学者与桂剧团体的努力

如果说2006年桂剧被国务院列入第一批国家级非物质文化遗产代表着国家层面对桂剧关注的话，那么，广西的文化部门、专家学者、桂剧团体也做了不少努力。

学术方面，广西文化厅2012年组织广西国家级非物质文化遗产丛书编纂，《桂剧》分册（朱江勇编撰）由北京科学技术出版社出版；2013年，目前国内唯一一部深入研究桂剧的学术专著《桂剧研究》（朱江勇著）由广西师范大学出版社出版；2015年，《桂剧三百年》（钟毅编著）由漓江出版社出版。2017年桂剧国家级代表性传承人罗桂霞口述史——《风雪梅香，艺趣高远写人生》（苏韶芬编撰）由广西师范大学出版社出版。2016年，国家社科基金一般项目《桂剧演出百年流变研究》（批准号16BWZ170）立项，该课题以戏剧的核心要素——演出为出发点，时间跨度为清末到21世纪初，以翔实确凿的史料梳理了处于黄金时段桂剧百年演出的历史，标志着桂剧研究进一步深化。此外，其他研究者的学术论文在新时期桂剧艺术观念的变革、桂剧生存与发展等方面也作了有益的探索。

桂剧新剧目编创方面，进入21世纪以来，以桂林市桂剧团、广西桂剧团、柳州市桂剧团为核心力量的团体推出了一些有影响力、符合现代人审美追求和当代意识的剧作，如柳州市桂剧团的《李向群》（2000）、《柳宗元》（2004）等，桂林市桂剧团的《漓江燕》（2001）、《大儒还乡》（2004）、《灵渠长歌》（2009）、《何香凝》（2011）等，广西桂剧团的《欧阳予倩》（2009）、《烽火"南欧"》（2009）、《七步吟》（2012）等；其他如富川瑶族自治县民族艺术团的大型桂剧现代戏《校长爸爸》（2016），广西戏剧院的《赤子丹心》（2017）等。这些剧作可以说凝结了新一代桂剧艺术家的心血，但它们是否坚持了桂剧传统艺术，是否达到了对桂剧传承、保护与发展的目标，还有待于时间的考验。

数字媒体宣传方面，纪录片《桂剧三百年》（2011，桂林电视台）、《广西

故事》（2017）的第 82 集《桂剧春秋》（上）和第 83 集《桂剧春秋》（下）等对桂剧的历史源流与新时代传承发展等方面给予了较多的关注，其中纪录片《桂剧三百年》获得 2012 年度中国纪录片年度奖。

桂剧国家级代表性传承人秦彩霞、罗桂霞、张树萍也在不遗余力为桂剧传承做贡献。秦彩霞 1972—1984 年就任广西艺术学院、广西艺术学校的教师从事桂剧教学，同时为桂林市桂剧团、广西桂剧团编排桂剧，培养了很多桂剧优秀人才。[①] 2008 年，秦彩霞被授予桂剧国家级代表性传承人，她向广西桂剧团的年轻演员传授传统桂剧，剧目有《珍珠塔》《白蛇传》《春娥教子》《秦香莲》《抱筒进府》《哑子背疯》《坐宫》《花园扎枪》《梅龙镇》《追舟》《四季发财》《杏元和番》《高三上坟》《菜园子招亲》等传统剧目。罗桂霞一直以弘扬桂剧为己任，她为桂林艺术学校 1981、1997、2011 三届桂剧学员传艺。2008 年，罗桂霞在桂林市文化局举办的桂剧、彩调、广西文场收徒仪式上，收周强、伍思婷、李素华、陈晓凤、蔡秋芳为弟子。自 2012 年被授予桂剧国家级代表性传承人以来，年逾古稀的罗桂霞一直坚持传戏、演戏，深受学生和观众的喜爱。张树萍则是目前桂剧传承的领军人物，她担任桂林市戏剧创作研究院院长，在桂剧演出市场开拓、青年演员的培养、新剧目创作等方面的工作卓有成效。

桂剧机构与管理方面，目前广西桂剧专业剧团已经萎缩，唯一的省级剧团广西桂剧团并入广西壮族自治区戏剧院后改为桂剧艺术部，地市级的桂林市桂剧团、柳州市桂剧团分别并入桂林戏剧创作研究院桂剧部、柳州市艺术剧院演员剧团，县级的桂剧团只剩下一个——贺州市富川瑶族自治县民族艺术团。[②]这些团体不是单纯演出桂剧，而是走民族歌舞和桂剧演出并重的路子，只有富川瑶族自治县民族艺术团桂剧演出还能占到 60%。[③] 2009 年，广西桂剧团建立国家级非物质文化遗产传习名录（桂剧）传承基地，2011 年，灌阳县文市镇月岭村建立（桂剧）国家级非物质文化遗产代表性项目传承基地。

[①] 秦彩霞培养的学生中有许多桂剧优秀人才，如广西壮族自治区戏剧院院长龙倩、桂林戏剧创作研究院院长张树萍、广西壮族自治区戏剧院桂剧团团长阳杰、国家一级演员桂剧名旦赵素萍等。

[②] 邹颖：《广西国家级非物质文化遗产代表性项目（桂剧）传承现状研究》，《大众文艺》2017 年第 3 期，第 4 页。

[③] 《打金枝》《珍珠塔》《李旦与凤娇》是该团常演的剧目，2015 年该团演出的桂剧《校长爸爸》在广西教育系统巡演，2016 年桂剧《校长爸爸》作为全国基层院团戏曲会演参演剧目在北京民族文化宫大剧院上演。

此外，在桂剧演出市场开拓方面，广西桂剧团的"桂·戏坊"和桂林市桂剧创作研究院的"桂林有戏"都在都市旅游演艺领域作了有益探索。

第二节　21 世纪以来历届广西剧展的桂剧演出

一　第五届广西剧展的桂剧演出

第五届广西剧展于 2000 年 1 月 2—14 日在南宁完成总展演，加上之前的分展演历时近一年，前后有广西 12 个地市和 3 个自治区直属艺术表演团体的 22 台大戏、11 台小戏和 10 个小品，涵盖了壮剧、桂剧、粤剧、瑶剧、彩调、采茶戏、牛娘戏等主要地方戏曲剧种，另外还有音乐剧、舞剧、儿童剧等，可以说是广西世纪之交戏剧成果的一次大检阅。

此次剧展提出"剧展，观众的节日"的口号，突出分片区与总展演、地方艺术节与剧展、剧展与商业运作相结合，推出了一批思想性、艺术性和观赏性完美结合的剧目，达到了经济效益与社会效益双丰收。总剧展期间"来自海南、河南、四川、重庆、广东、云南等省市和区内演出单位的代表 80 多人与会。剧目洽谈会为全面启动、激活、培育广西戏剧演出市场进行了更深入的探索"①。

此次剧展以时代英雄为题材的戏中，最有影响的是柳州市桂剧团演出的七场现代桂剧《李向群》（编剧符又仁），剧中塑造了一位年轻的解放军战士、抗洪英雄李向群。出生于海南琼山的李向群家庭条件优越，但他从小就有参军的梦想，并以董存瑞、黄继光等英雄作为楷模，在家人的支持下，他光荣入伍。起初，李向群对自己要求不是很严格，军事考核结果五门科目有三门不及格，指导员语重心长的教导使他决心成为一名合格的军人。李向群帮助部队附近叶口村的小学生们，每天背他们过河，被称为"渡船解放军"；他不仅为家庭贫困的杨丽交学费，还带领战士为杨丽家拉犁耕田。回家探亲的李向群在家里了解到长江流域洪水猛涨，便主动提前回归部队参加抗洪抢险，在惊涛拍岸、电闪雷鸣的荆江大堤上，他打着"九连突击队"的大旗成为千军万马抗洪队伍中的一员。尽管李向群发高烧近 40 度，他还是不顾个人安危扛沙袋护

①　桂文：《广西第五届剧展圆满结束》，《剧本》2000 年第 3 期，第 80 页。

堤，最终极度虚弱倒在大堤上。

《李向群》的作者符又仁是曾经创作过大型新编历史桂剧《泥马泪》的知名作家，他编织故事很煽情，全剧"凝聚的党情、国情、军民情、战友情、父子情、母子情达到了高度的统一"①。有论者认为符又仁在剧中"腾出了大量的篇章来抒发英雄牺牲后那醇如蜜、烈似火的亲人之情、战友之情，从而将戏剧推向了高潮，最后完成英雄形象的塑造，这不能不说是作者功力的体现。同时在一个比较单纯的情节中，淋漓尽致而又巧妙地涂抹上浓浓的一笔：细雨霏霏，雷声隐约，指导撑着伞陪护着向群父母在大堤上寻找、呼唤英雄的英灵，父（母）子三人长达50句的唱段，充分发挥了戏曲唱、舞的功能……正是这种感人肺腑的亲情，拨动了观众的心弦，使观众得到一种审美的享受"②。

二　第六届广西剧展的桂剧演出

2004 年 12 月 25 日至 2005 年 1 月 10 日，第六届广西剧展在南宁隆重举行，此次剧展除了涵盖壮剧、桂剧、粤剧、彩调等主要广西地方戏曲外，还有话剧、京剧、舞剧、木偶剧等剧种，剧展期间 13 台大戏轮番上场，精彩纷呈，它们是《麒麟山人》《瓦氏夫人》《龙象塔奇缘》《大儒还乡》《柳宗元》《烈火南关》《成长仪式》《小美人鱼》《遥远的百褶裙》《小宝头借官记》《幸福人家》《蛇吞象》《霸王别姬》等，这些剧目凝结了广西戏剧界老、中、青三代编创人员和演员的心血，总体上反映了广西戏剧创作的水平。此次"剧展的突出特点是参展剧目艺术质量上乘，题材广泛，具有厚重的文化意味、鲜明的地方特色和强烈的时代感。在参展的 13 台剧目中，就有 5 台剧目曾获得国际、国内戏剧类奖项"③。其中桂剧有广西桂剧团的新编历史剧《烈火南关》《小宝头借官记》、柳州市桂剧团的新编历史剧《柳宗元》、桂林市桂剧团的新编历史桂剧《大儒还乡》。

（一）《烈火南关》

大型历史桂剧《烈火南关》（编剧符又仁、孙步康、贺晓晨）讲述清代民

① 王敏之：《字字楷模句句情——桂剧〈李向群〉观感》，《广西日报》，2000 年 1 月 21 日。
② 孟繁树：《真情为线，淳厚简练——观桂剧〈李向群〉》，《柳州日报》，2002 年 2 月 6 日。
③ 谢冬、王新荣：《梨园春色——第六届广西戏剧展掠影》，《当代广西》2005 年第 1 期，第 56 页。参展剧目获国际、国内奖项有：广西京剧团的大型现代京剧《霸王别姬》参演 2004 年的第四届中国京剧艺术节，并被中央电视台直播；木偶剧《小美人鱼》在 2002 年捷克布拉格国际木偶节上获得金奖、金狮奖，第二届全国木偶皮影比赛金奖。

族英雄冯子材带领中国军民抗击法国侵略者，取得镇南关大捷的故事，之前第三届广西剧展有桂剧《冯子材》（编剧李世川）演绎同样的故事。

《烈火南关》以68岁萃军统领、广西军务帮办冯子材抗法为主线，涉及的历史人物有清兵部尚书彭玉麟、湘军提督苏元春，法国远征军上校尼格里，塑造了冯子材之子冯相文，以及大青山首领仇清、乌头等人物，讴歌了为抗击法国侵略者浴血奋战的中国军民。

该剧幕启的画外音就给观众沉重的历史感："鸦片战争以来，清政府在抵御外国侵略者的战争中屡战屡败，都以割地、赔款、订立不平等条约而告终。清光绪十一年正月初九（1885年2月23日），法国远征军攻陷镇南关……"①此时，隐退家乡的冯子材在钦州城外斗笠蓑衣独自垂钓，但他人闲心不闲，南关烽火激起这位老英雄心中千层浪涛，探马来报镇南关失守，朝廷调集的楚、湘、淮、黔等各军群龙无首，甚至为争夺地盘刀兵相见，局势万分危急。

由于镇南关失守，法虏猖獗，清廷派兵部彭玉麟到钦州封冯子材为广西军务帮办，并赐关防大印，命他统一节制各路兵马与法国入侵者决战于镇南关。68岁的冯子材发誓要在镇南关歼灭法军，决心力挽狂澜扭转乾坤，他以民族大义为重，抬棺出征。

冯子材亲自考察地形，选定地形复杂险要的葫芦坳作为歼灭法军的战场，他首先化解他与大青山头领仇清、乌头的恩怨，并联合这些朝廷的剿灭对象"长毛余孽"共同抗法。冯子材在葫芦坳布下火药阵，并成功将法国军队引入阵中，不料法国兵抓到他的儿子冯相文作为人质，冯子材为了中国抗法的胜利，不顾众将领的劝说，甘愿舍弃亲生儿子，忍痛亲自点燃火药阵，歼灭了法国侵略军主力。

该剧除了在表现气势磅礴的战争场面之外，还用广西独有的民族乐器独弦琴来烘托场面和人物的内心，独弦琴从开场伴唱到冯子材抚琴吊祭贯穿始终，表达冯子材不同时期的内心变化。总体上，"剧本反映的是一场战争，但没有简单地描写战争过程，而是以战争为背景写人、写情、阐理，较好地把握了历史真实与艺术真实的关系，是既有思想高度又有艺术品味的戏曲，是一曲爱国

① 符又仁、孙步康、贺晓晨：《烈火南关》，见《广西当代剧作家丛书——符又仁剧作集》，漓江出版社，2008年，第139页。

主义的颂歌"①。

（二）《柳宗元》

大型新编历史桂剧《柳宗元》（编剧吴源信，黄天良饰柳宗元）取材于唐代文学家柳宗元被贬为柳州刺史的史实，讲述他如何治理柳州直至病逝的故事。该剧时间跨度为805—819 年。805 年（唐永贞元年），时任礼部外郎的柳宗元因参与政治革新被贬为永州司马，815 年（唐元和十年）又被贬为柳州刺史，819 年（唐元和十四年）唐宪宗下旨召柳宗元回京，柳宗元在诏书达到之前病逝，时年47 岁，灵柩送归长安。

桂剧《柳宗元》经过多次锤炼，一共六出，即《借佛息杀》《昨天的鱼》《赤膊济民》《官为民"役"》《明日之鲤》《寒江独钓》，深入刻画了柳宗元在柳州执政时一心为民的高尚道德情操。该剧围绕柳宗元在柳州做的几件事情展开。第一件是借佛息杀，柳州在当时乃南蛮之地，奴婢被当作畜生对待，随意遭到毒打和虐杀，柳宗元借部落首领黄少卿信佛之心劝其戒杀生，黄少卿宣布不准再残杀奴婢。第二件是教化民众，柳宗元教蛮女读书写字，希望教化蛮民改变现状，他满怀希望："教化蛮民办学堂，奉佛抑神人从善，蛮荒可变礼仪邦！到那时，皇上赦罪恩旨降，举贤臣，召我回朝理朝纲！"② 柳宗元重新振作起来，通过实施兴文办学、教化蛮民和挖水井、种柳树等具体措施来实现自己的政治抱负。第三件是阻止贩运奴婢，当时的柳州苛政猛于虎，每年因债务沦为奴婢的有好几千人。黄少卿的弟弟黄少郎是岭南大奴贩，每年贩运六七千奴婢到中原，柳宗元提出以工抵债的对策，反对奴婢买卖。尽管遭到地方势力的反对，但柳宗元并没有就范，而是不惜牺牲自己的政治前途，以践行"官为民之役"的志向。

该剧还以柳宗元的三部作品为线索，表达柳宗元被贬的心境。第一部是诗歌《登柳州城楼寄漳汀封连四州》，③ 该诗作于815 年秋，面对异地他乡风物，柳宗元不禁百感交集，多年被贬的生活使他感到人生艰难与仕途险恶；第二部

① 梁中骥：《谈戏曲导演的追求与把握——新编历史桂剧〈烈火南关〉导演断想》，《歌海》，2017 年第 4 期，第 5 页。

② 吴源信：《柳宗元》，见《广西当代剧作家丛书——大型剧作合集（下）》，漓江出版社，2008 年，第 11 页。

③ 诗歌内容为："城上高楼接大荒，海天愁思正茫茫。惊风乱飐芙蓉水，密雨斜侵薜荔墙。岭树重遮千里目，江流曲似九回肠。共来百越文身地，犹自音书滞一乡。"

是寓言《黔之驴》，剧中柳宗元用"黔驴技穷"嘲笑黄少卿、黄少郎之流；第三部是诗歌《江雪》，该剧结尾处"灯光转，时空变，人物隐。戏剧情境由实渐虚，渐渐融入人物的主观意象，舞台呈现出传世绝句《江雪》的诗情画意。寒江飘摇一孤舟"①，幕后伴唱："千山鸟飞绝，万径人踪灭。孤舟蓑笠翁，独钓寒江雪！"

该剧获得第六届广西剧展表演一等奖，2006 年获"全国地方戏优秀剧目评比"三等奖、"广西文艺创作铜鼓奖"等奖项。

（三）《大儒还乡》

《大儒还乡》（编剧齐致翔、杨戈平、王志梧）取材于清代乾隆年间广西桂林籍的一位官位高、政绩大的著名学者、诗人陈宏谋的故事。陈宏谋是清代在民间较有影响的贤臣，被乾隆御封为"大儒"，《清史稿》评价他说："宏谋劳心焦思，不遑夙夜，而民感之则同。宏谋学尤醇，所至倦倦民生风俗，古所谓大儒之效也。"②

陈宏谋一生政绩无数，但是《大儒还乡》并没有歌颂他的政绩，而是从陈宏谋从政中的一次"失误"入手，由陈宏谋告老还乡的一桩被刺杀案，牵出了 20 年前他在陕西执政时实行的"桑政"事件。剧中陈宏谋告老还乡准备回桂林养老，乾隆帝为其践行并赐他陕西贡品秦绢，因陈宏谋心里多年的一笔苦情账，他不顾皇帝疑虑和家人的忧虑取道陕西。结果，陈宏谋发现 20 年前执政陕西时推广种桑养蚕、织秦绢上充岁贡的政绩，其实是不符合生态规律、坑农害农的形象工程，当年他的学生佟三秦因反对"桑政"被乾隆帝赐死，佟三秦孤女桑娘因此欲行刺陈宏谋，陕西老农和学生吴信达将真相戳穿，这位一生功高盖世的大儒在事实面前彻底失败了。"在了解事情的真相后，陈宏谋痛切地自省，探究儒道，拷问良知，也由此牵出一桩公案，荡出学生佟三秦的冤魂。陈宏谋意欲公开承认自己的错误并追究自己的责任，免除虚假的桑政给百姓带来的岁供之累，却遭到亲人、学生、下级，乃至皇帝的反对，因而陷入巨大的内心冲突，在告老还乡途中溘然长逝。"③

该剧最深刻之处在于挖掘和表现陈宏谋的自省与忏悔意识，他的人生境界

①　吴源信：《柳宗元》，见《广西当代剧作家丛书——大型剧作合集（下）》，漓江出版社，2008年，第 41 页。

②　《清史稿·陈宏谋传》，中华书局，1977 年，第 307 卷，第 10564 页。

③　朱江勇：《桂剧研究》，广西师范大学出版社，2013 年，第 164 页。

就像养育他的漓江那样"纯净",但最有讽刺意味的是几乎所有人都知道"桑政"是害人的假工程,只有陈宏谋一人蒙在鼓里,他追求至善至美的人生境界与现实缺憾的矛盾,对他的精神层面造成了激烈的碰撞,导致了他"家乡万里不得归,只因漓江太清纯"① 的悲剧。《大儒还乡》的深刻之处还在于体现了强烈的当代意识,让人联想到当代社会那些欺下瞒上的"形象工程""政绩工程"和"面子工程"等,因此有人认为该剧无论是思想内涵还是艺术表现,都自觉地"秉承了欧阳予倩的桂剧改革精神"。②

《大儒还乡》的视觉效果给人留下深刻的印象,将充满传统文化底蕴的山水画面与剧本的历史意蕴相呼应,用大型屏风布景的开合转换时空,增强了舞台布景的流动性和纵深感;表演上突破了传统戏曲程式化的表演,将广西山歌和陕北"信天游"、桂剧与秦腔对唱,还加入话剧和舞剧的艺术形式,充分体现了桂剧在新时代下审美的追求与革新,被誉为"故事新、人物新、舞台形式新",并因此荣获"2005—2006 年度国家舞台艺术精品工程十大剧目""广西金桂奖第一名""首届中国戏剧表演奖""中国戏剧表演中南汇演一等奖""五个一工程优秀剧目""文华奖"等多项大奖。

三 第七届广西剧展的桂剧演出

第七届广西剧展于 2009 年 9 月 13—26 日在南宁举行,此次剧展是广西庆祝新中国成立 60 周年的大型文化活动,本届剧展以题材广、数量多、质量好的优势超越历届剧展。有论者认为其中题材广是最大亮点,当代生活、广西本土民族题材、生态旅游、历史题材、民间传说和神话故事、移植改编、未成年题材、两岸题材等都有上演。③ 也有论者总结此次剧展 15 台大戏呈现出六大亮点:一是参演的剧目题材宽泛;二是参演剧目涌现出一批"主旋律"作品;三是参演的剧团整体水平实力得到进一步提升;四是成功推出了一批本土舞台艺术新人;五是剧展走进高校的模式受到高校师生的极大欢迎;六是做到了利

① 齐致翔、杨戈平、王志梧:《大儒还乡》,桂林市文联印,2006 年,第 14 页。
② 李江:《桂剧改革与〈大儒还乡〉的追求》,《中国文化报》,2006 年 10 月 24 日。
③ 林超俊:《缤纷大舞台,精彩新视界——第七届广西剧展作品题材内容全突破》,《歌海》2009 年第 6 期,第 7—9 页。

民和惠民。① 参展桂剧有《欧阳予倩》和《灵渠长歌》，前者获得第七届广西剧展大型剧目展演"桂花特别奖"，后者获得本届剧目展演"桂花金奖"。

（一）《欧阳予倩》

大型历史剧《欧阳予倩》（编剧刘桂成，执导卢昂）的背景是1937年抗日战争全面爆发，讲述了抗战时期著名戏剧家欧阳予倩应广西大学校长马君武之邀从上海来到桂林，主持广西桂剧实验剧团并对桂剧进行改革实践，后来又与田汉、夏衍、张曙等人筹办西南剧展的故事。欧阳予倩一方面积极走专业化、学院派的道路对桂剧进行了卓有成效的改革，试图改变桂剧剧团的经济状况和演出环境；另一方面他为筹备西南剧展付出大量心血，积极组织剧团、戏班参加西南剧展演出。不料剧团当红花旦小桃红方媛被国民党军官覃连芳看中，小桃红被覃连芳、马副官迫害无路可逃跳崖自尽，欧阳予倩和夫人刘韵秋设坛祭奠小桃红。桂林城外遭日军飞机狂轰滥炸，张曙（音乐家）和他的女儿达真在轰炸中不幸身亡。在各方的大力支持下，"西南剧展"取得空前成功，但迫于外界环境和当时形势，欧阳予倩携夫人离开桂林。

该剧在讴歌戏剧大师欧阳予倩崇高人格与品德的同时，生动塑造了当时活跃在大后方文化城桂林的田汉、夏衍、张曙、李克农、马君武等共产党人与民主人士的光辉形象，充分展示了特殊历史时期和特殊的文化环境下共产党人、民主人士、文化艺术界人士的爱国热情和爱国行动。桂剧《欧阳予倩》不仅是第一部演绎戏剧家欧阳予倩的剧作，也是第一部用舞台形式展示抗战时期大后方文化城桂林的桂剧改革和戏剧运动的作品，剧中小桃红的惨死、西南剧展的成功、欧阳予倩落寞离开桂林的身影，一次次把剧情推向高潮。

桂剧《欧阳予倩》除了在此次广西剧展中成功演出外，还在广西各地巡演，同时还到北京演出获得好评。2009年11月9—10日，欧阳予倩诞辰120周年纪念活动在北京隆重举行，桂剧《欧阳予倩》为此次活动带来了一场精彩的好戏，京剧表演艺术家梅葆玖（梅兰芳之子）和欧阳山尊（欧阳予倩之子）夫人徐静媛观看了演出。在中国戏曲界欧阳予倩与梅兰芳齐名，有"南欧北梅"之称，梅、徐两人高度赞扬了广西桂剧团演出的《欧阳予倩》，同时梅葆玖还送给桂剧团三张珍贵的照片，照片记录的是欧阳予倩与梅兰芳的深厚

① 谢中国：《第七届广西剧展大型剧目展演：艺术的盛会，百姓的舞台》，《当代广西》2009年第20期，第53页。

友谊。在 10 日举行的桂剧《欧阳予倩》研讨会上，该剧得到多方面的高度评价，如该剧能将抗战时期文化名人的民主思想贯穿始终，是缅怀、纪念欧阳予倩艺术人生的最好载体。有人评价："桂剧《欧阳予倩》是我国目前唯一一部以反映欧阳予倩为题材的戏剧。编剧功力很深，是近几年传记题材写得最好的一部，不模式化、不脸谱化，真正写出了个性，写出了血性，融诗歌舞于一体，感人至深。演活了欧阳予倩、田汉、夏衍、张曙等主要人物，演出取得了圆满成功。"①

有论者认为桂剧《欧阳予倩》的成功归功于选材的成功，即桂剧与欧阳予倩之间的关系形成多种契合：一是桂剧唱腔优美委婉、表演质朴细腻，很适合表现欧阳予倩这个人物形象；二是欧阳予倩确实为桂剧改革付出了大量心血，这种交融无法割裂。该剧选取历史人物欧阳予倩改革桂剧和组织西南剧展的一小段人生历程，深挖了欧阳予倩至真至诚、至情至性、坚毅执着、平实厚道的人性之美，剧中欧阳予倩的爱国主义精神和"先识器而后文艺"② 的人生哲理引发了观众的深深思考，总体上大气磅礴，极具感染力与艺术魅力。

（二）《灵渠长歌》

此次剧展大型历史桂剧《灵渠长歌》（编剧李莉，导演卢昂）同样引人注目，该剧讲述秦始皇为了统一岭南，解决大军运粮草的问题命令越人后代史禄修筑灵渠的故事，表面上是写修筑灵渠，实际上把重点笔墨放在主人公史禄、主墨刘成、史禄妻子秦娘、骆越族首领骆月等人物塑造上，引发了一幕幕动人心弦的悲壮故事。史禄受命之后重返故里，在骆越族首领和主墨刘成的协助下，率领十万士兵和骆越百姓如期将工程竣工。但不幸的事情在灵渠通航那天发生了，由于堰坝倒塌，史禄被治罪入死牢，主墨刘成自愿舍身为史禄顶罪。史禄在误解与唾骂中继续修筑灵渠，史禄的妻子秦娘毅然赴死，希望澄清众人对史禄的误解。史禄忍辱负重，历尽磨难终于完成灵渠工程，面对秦始皇的犒赏，史禄无动于衷，而是将自己的生命与灵渠融为一体，一条千古灵渠，是由史禄、刘成、秦娘，以及千千万万的士兵与百姓的血肉修筑而成。

该剧在表现修筑千古灵渠这一宏大历史叙述的同时，将史禄等人物的奉献

① 《桂剧〈欧阳予倩〉晋京演出获好评》，见《欧阳予倩诞辰 120 周年纪念文集》，中国戏剧出版社，2010 年，第 232 页。

② 白敏君：《民族精神的绽放——谈桂剧〈欧阳予倩〉的选材艺术》，见《欧阳予倩诞辰 120 周年纪念文集》，中国戏剧出版社，2010 年，第 149—152 页。

和牺牲精神发挥到了极致，所以该剧情感细腻、感人至深。有论者认为该剧是"一部家国大爱与个人小爱完美结合的戏剧"①。史禄与秦娘夫妻之情，与刘成的兄弟情谊都感人至深，但是因为服从国家意志和国家利益，秦娘、刘成、史禄都付出了生命，因而该剧"凸显了桂林的历史文化、山水文化和民族文化等独具桂林地方特色的文化魅力，反映了一种牺牲小我成就大家的'灵渠精神'，也弘扬了汉族和少数民族团结一心、共同发展的优良传统"②。

在广西剧展中《灵渠长歌》获得巨大成功，除了获得"桂花金奖"外，还获得 12 个单项奖。2010 年，该剧在桂林十二县市、五城区巡演，2011 年，《灵渠长歌》获得"铜鼓奖"（广西文艺创作最高奖），同年，《灵渠长歌》在经过多次改编之后更名为《千古灵渠》。

早在 1958 年，桂剧就有演绎灵渠的新编历史剧《灵渠忠魂》（郑国安、筱兰魁、周桂童等编剧），该剧通过对修筑灵渠的史禄父子、工匠李义等人物的悲剧性塑造，讴歌他们用"忠"的行动与精神对灵渠这一千秋伟业的奉献。剧中史禄遭冤屈险被斩首，史禄儿子史良双目失明，在狱中绘制施工图的工匠李义也饮剑自杀。笔者认为，《灵渠忠魂》与《灵渠长歌》在对人的悲剧性刻画上有异曲同工之妙，气势上同样荡气回肠。比如，《灵渠忠魂》的序幕令人震撼的伴唱就道出了修筑灵渠的艰辛与人物悲剧性的根源："灵渠水呀清幽幽，万载千年滚滚流；渠水渗透民夫血，渠堤垫有民夫头。官场斗争，不堪回首，谋功沽位，地惨天愁；百里灵渠悼忠魂，一曲壮歌颂千秋。"③

四　第八届广西剧展大型剧目展演中的桂剧

第八届广西剧展大型剧目展演④于 2012 年 11 月 22 日至 12 月 26 日在南宁、河池等地举行，此次剧展共上演包括壮剧、桂剧、彩调剧、京剧、粤剧、

①　刘明录：《传播学视域下桂剧〈灵渠长歌〉的传承与发展探析》，《柳州师专学报》2013 年第 5 期，第 2 页。

②　杨立叶：《新编桂剧〈灵渠长歌〉亮相山水文化旅游节》，《桂林日报》，2009 年 11 月 15 日。

③　郑国安、筱兰魁、周桂童：《灵渠忠魂》，桂林戏曲学校印，1958 年，第 2 页。

④　同时还有第八届剧展小戏小品展，展出小戏小品形式多样、内容丰富、盛况空前，数量总计 71 个。小戏小品展呈现出三大特点：一是关注社会热点问题，如老年人题材的《见面礼》《非常母亲节》等；二是弘扬美德，如反映尊师重道的《换角》、讲述文明经商的《连心店》；三是对当前一些亟待解决的问题提出质疑，如《救救我》《留守》《留守妻子》《门缝里看人》等。见韩德明：《小戏小品，百味人生——第八届广西剧展小戏小品展演观感》，《歌海》2012 年第 6 期，第 75—76 页。

歌剧、歌舞剧、舞剧、音乐剧、木偶剧等 20 台大型剧目，参演人数近 3000 人，近 10 万观众免费走进剧场观看演出，创造了广西剧展"展演规模最大、展演时间最长、参演人数最多的记录"，集中体现了广西文化体制改制以来广西演艺事业尤其是戏剧舞台艺术的成果。

该届剧展大型剧目演出内容丰富、艺术多样，有论者对剧目大致分为以下几类：一是抒写风土人情，如话剧《老街》、粤剧《海棠亭》、彩调剧《红瑶梦》和《山歌牵出月亮来》等；二是体现民族之义，开掘民族文化价值，探寻民族文化意义，如壮剧《赶山》、音舞诗剧《铜鼓》、舞剧《瑶妃》等；三是奏响时代之音，通过历史表达对现实的关怀，如桂剧《七步吟》、彩调剧《一品油茶七品官》、话剧《四知廉》、京剧《江雪谣》等。①

新编历史桂剧《七步吟》（吕育忠编剧，杨小青、龙倩执导）是该届剧展中一部赢得广泛好评的"重头戏"，该剧取材于家喻户晓的三国历史人物曹丕、曹植的故事。关于曹丕、曹植之间的爱恨情仇（主要体现两人对王权的争夺和对逸女甄妃的争夺），以及引发的《七步诗》《洛神赋》的故事在坊间广为流传，中国许多地方戏曲都搬演这一故事。

该剧没有停留在曹丕与曹植之间矛盾的历史事件演绎中，而重在丕、植两人兄弟关系，植、甄两人叔嫂关系的"家事"空间中演绎人物性格与情感状态，有论者认为剧中"故事也是围绕他们的情感纠葛与内心世界来展开。内容虽不驳杂，却真切地反映了人性与人情。剧作者选题独到，塑造人物深邃、细腻、大气，为剧坛贡献了一部不可多得的艺术精品"②。

桂剧《七步吟》通过塑造三个人物——曹丕、曹植、逸女甄妃，以及三人之间的关系展开，该剧人物关系有所改变，曹植与他倾心爱慕的逸女原本相遇于洛水，定情于桑林，曹丕夺得王权和逸女，曹植被流放。曹植在王权失落和情人被夺的双重打击下愤懑不已，纠集文人在官邸讽喻时政，又作《洛神赋》表达对甄妃的一往情深。

曹丕夺得王权，但是并未得到甄妃的心，曹丕于是杀曹植的谋士丁仪，又备毒酒要曹植七步内吟诗，曹植七步吟成"煮豆燃豆萁，豆在釜中泣。本是

① 廖名君、何荣智：《乡土情，民族义，时代音——第八届广西剧展大型剧目展演述》，《歌海》2013 年第 1 期，第 62—64 页。

② 景俊美：《揭橥普世的人性力量——谈桂剧〈七步吟〉的编剧艺术》，《戏剧文学》2015 年第 8 期，第 79 页。

同根生，相煎何太急?!"曹丕强说曹植走了八步，正当曹植饮下毒酒之际，甄妃出现，她代替曹植饮下毒酒身亡，以毁灭自己来唤醒丕、植二人兄弟情。"逸女她魂归洛水秀骨劲，换来这风清月明满天星。三弟呀！曹丕我开新朝青史彪炳，曹植你翰墨间千秋留名"。有人这样评价该剧："一个皇位，一首诗，一个魂归天际的生命，酿就一个全新的主题：和谐、人性。剧作者非常准确地拿捏住了这个传奇故事的命脉，从'大'字入手，通过人物性格特征的塑造，把恋情、人情、亲情、家国情以及人和、家和、国和的和谐真意融入大政治家大诗人大美人的大纠葛、大觉悟中。"①

　　该剧还有一大特色就是细致刻画了曹丕作为王者形象和普通人的形象。剧情开始是曹操病重召见丕、植二人，曹丕首先"闯宫"夺得王权，曹丕果断、强暴和善于权术的性格一目了然，而曹丕与曹植之间没有完全遵循君臣之礼，而是按常人的兄弟之情交往，曹丕对甄妃的心态变化也是常人的心态。有学者剖析了该剧对曹丕作为常人的塑造："如二场，当曹丕看到曹植与甄妃情意缱绻时'我纵然居王位依然孤寂，难获美心此恨谁知'的失落心境。三场，手持《洛神赋》面对甄妃的犹疑彷徨，'叫她看怕她更是心随神往，不让她看又岂能瞒得住日久天长'，出于对曹植的嫉妒和甄妃爱恋的复杂心态，命令甄妃：'抬头！看着我！像看着子健一样看着我！'要她指日而誓：'今生今世，不见子健！'时而又颇似哀求地说道：'夫人！我多想你能像呼唤子健一样叫我一声子桓呀！'由人性的视角剖示身为帝王的曹丕当系首创，在众多帝王的舞台形象中亦不多见。"②

　　桂剧《七步吟》的舞台简洁、规范又新颖创新，气势恢宏又细腻严谨，演员充满激情、富有朝气。有人认为桂剧《七步吟》在"作为吸纳若干音乐声腔形成的广西地方戏剧中，该剧亦可为在保持桂剧美学本体前提下的创新发展提供深入研讨的例题"③。在舞台设计上，《七步吟》用双"圆"的创意将剧情的发展表现得淋漓尽致，舞台上的"圆"既是简单道具，又是带有寓意

　　①　陈巧燕：《俯仰天地一息间——新编历史桂剧〈七步吟〉论谈》，《艺术评论》2012年第9期，第69页。

　　②　王蕴明：《旧篇著新意，古章寓卓识——新编桂剧〈七步吟〉观后走笔》，《中国戏剧》2012年第11期，第20页。

　　③　王蕴明：《旧篇著新意，古章寓卓识——新编桂剧〈七步吟〉观后走笔》，《中国戏剧》2012年第11期，第20页。

和象征审美的意象，双"圆"可以理解为一天一地、一乾一坤，正与该剧呼唤真爱、和谐与人性回归的宗旨遥相呼应。可以说，桂剧《七步吟》的舞台设计是桂剧在新时代发展中将传统戏曲美学的虚拟性与现代光影效果结合的典范。

五　第九届广西剧展的桂剧演出

第九届广西剧展是历届剧展中作品数量和参演人数最多、历时最长的戏剧盛会，共计有 119 部作品参展，其中大型剧目有 31 台，包含了广西当前的主要剧种如桂剧、彩调、壮剧、粤剧、京剧、音乐剧、舞剧、话剧、木偶剧等，可以说是广西壮族自治区广大文艺工作者全面落实中宣部倡导的以"深入生活，扎根人民"为主题创作实践的成果。

此次剧展中由广西戏剧院创作的桂剧《校长爸爸》在用桂剧艺术舞台讲好广西故事、体现时代主旋律上颇具代表性。该剧以广西都安瑶族自治县都安高中原校长莫振高为原型，"成功表现了莫校长的高贵品质，塑造了他用一份爱和责任，托起大瑶山贫困孩子的梦想，托起民族未来和希望的崇高形象"①。

莫振高是广西贫困地区瑶山都安教育事业的带头人，被广大贫寒学子亲切地称为"校长爸爸"，2011 年他被授予"全国教书育人楷模"的称号，2015 年 3 月 9 日去世，当选为"2015 年度感动中国人物"。②

广西戏剧院创作组深入莫振高生前工作的都安高中调研，深刻体会莫振高无私奉献、勇于担当的职业精神和严谨细致的工作作风，塑造出莫振高对党的基层教育事业无限忠诚的校长形象和对学生大爱无私的父亲形象，并诠释了莫振高的教育理念与心声："学生的未来是我最大的牵挂，一想起他们能够上大学，走出瑶山，走向世界，拥有更好的前程，我心里就充满快乐！"③

《校长爸爸》中莫振高的饰演者认为，该剧成功的经验有几点：一是编创者和演员都深入生活，捕捉到了莫振高的音容笑貌、性格气质，以及他的精神

①　史晖：《桂剧心，校长情——现代桂剧〈校长爸爸〉主演梁小曲侧记》，《歌海》2016 年第 1 期，第 27 页。

②　颁奖词为：千万里，他们从天南地北回来为你送行。你走了，你没有离开。教书、家访、化缘，埋头苦干，拼命硬干。你是不灭的蜡烛，是不倒的脊梁。那一夜，孩子们熄灭了校园所有的灯，而你在天上熠熠闪亮。

③　史晖：《桂剧心，校长情——现代桂剧〈校长爸爸〉主演梁小曲侧记》，《歌海》2016 年第 1 期，第 27 页。

气韵；二是把握住了莫振高校长和父亲的双重形象；三是唱腔设计、造型设计等都充分体现了桂剧特色。

《校长爸爸》在此次剧展中获得"桂花铜奖"，受到广大师生和社会的好评。2016年7月，该剧由贺州市富川县民族艺术团到北京参加"全国基层剧院会演"演出。

第三节　桂剧演出市场的开拓与其他桂剧演出

一　"桂剧都市化"演出市场的探索与开拓

中国戏曲根植于农耕文化的土壤，无论是其内容还是形态都体现农业文化。20世纪80年代以来，中国社会城市化进程中带来的一系列巨变给中国戏曲造成了猛烈的冲击，中国戏曲由此进入了一个难以自拔的衰败期。在此背景下中国戏曲界对戏曲前途与命运争论中曾存在着"保守派"和"激进派"，前者认为戏曲传统艺术特点必须原封不动传承，如果用都市文化来改造戏曲会导致广阔的农村观众远离戏曲；后者认为戏曲在内容和形式上必须经过大力改造才能跟上时代的步伐，还认为"都市文化已经成为主流文化，占人口大多数的是市民而不是农民，如果戏曲再不以当代市民的美学趣味为标的，那就是自取灭亡。于是他们提出了一句响亮的口号'戏曲都市化'"。[1]

在"戏曲都市化"理念的基础上，有学者通过梳理中国戏曲形态的发展变化，认为戏曲无论是过去还是将来，其发展都是融合众多表演艺术精华的结果，提出"要使戏曲跟上历史前进的步伐，必须以一种融合当今众多表演技艺的'新杂剧'的艺术形式出现"[2]。显然，"戏曲都市化"和"新杂剧"无疑都是中国戏曲在城市化进程中的一种发展策略，其实质是找回中国戏曲艺术的市场，只是涉及某一个地方剧种其具体做法不一。

进入21世纪以来，桂剧在"桂剧都市化"演出市场做了有益的探索，主要有"桂·戏坊"和"桂林有戏"剧场的演出。

[1]　朱恒夫：《当代中国城市化背景下的戏曲传承与发展方略》，《艺术百家》2012年第6期，第47页。

[2]　朱恒夫：《全国艺术学科规划项目（戏剧戏曲类）成果选介——〈城市化进程中戏曲传承与发展研究〉》，《戏剧文学》2017年第1期，第151页。

（一）"桂·戏坊"剧场

桂剧演出市场开拓方面，2010 年 10 月，广西桂剧团为满足文化娱乐多元化市场的需求，在继承中国传统戏园的基础上将剧场重新装修，装修后命名为"桂·戏坊"。戏坊布局为内设茶廊、茶桌环椅、包厢雅座，在这里上演新派桂剧《锦衣绣口》，观众可以一边看戏一边品茶，成为都市旅游者、商务接待、会议安排、市民休闲的时尚雅致的栖息地。

《锦衣绣口》演出时长约 80 分钟，融合歌舞、小品、魔术、杂技、戏曲片段（桂剧、彩调等）、绝活技艺（变脸）等多种表演形式，给观众呈现出具有壮、苗、瑶、侗等广西少数民族特色的表演，观众有机会看到独弦琴、天琴弹唱、变脸绝活的表演，整场戏轻松幽默，富有生活气息和民族民俗色彩，整个演出内容新、形式新、环境新、体验新，符合现代人的审美，不失为都市演出的新尝试。

桂剧经典的传统做工戏《拾玉镯》片段、《刘三姐与阿牛哥》、青春版《牡丹亭》和特技戏《打棍出箱》等，演出的新体现在几个方面。一是知识性和参与性。主持人在演出过程中对戏曲行当、服饰等进行介绍，还邀请观众参与体验演出，如《刘三姐与阿牛哥》中"阿牛哥"是邀请一位在场观众来饰演，这种互动式的体验激起了观众对桂剧的极大兴趣。二是审美性与休闲性。大型的 LED 屏幕加上两边融入戏剧元素橱窗形式的隔扇，将戏剧内容与形式完美结合，还有剧场"淡紫色的椅子套将观演场所的淡然高雅表现得淋漓尽致。四张椅子围成的桌子现出的观剧小组，看戏、品茗、吃小吃，将戏剧的情节作为谈资，对于处在莫大工作压力之下的人们来讲，无疑是一个放松自己的有效途径"[①]。

（二）"桂林有戏"厅堂剧场

2017 年，桂林市艺术创作研究院对桂林市曲艺厅重新装修，装修后的剧场命名为"桂林有戏"剧场，其口号"桂林有山，有水，有戏"道出了桂林山水的灵气与厚重的戏曲曲艺文化底蕴。

剧场虽小，但节目丰富，演出时长约一小时，融入了桂剧、彩调、广西文场、渔鼓、大鼓、桂林弹词等艺术形式，桂剧的水袖表演、《拾玉镯》片段、

① 徐娜：《桂剧的创新传承对文化艺术管理人才培养的新要求》，《广西民族师范学院学报》2013 年第 6 期，第 113 页。

《人面桃花》、《山水梨园》、《战金山》，广西文场的旗袍秀，彩调的《娘送女》和《王三打鸟》等节目精彩纷呈，带给观众一场精彩的桂剧地方文化视觉盛宴。另外，剧场的设计打破了传统观剧模式，剧场空间延伸到观众席呈一个"品"字形，观众座椅三面环绕剧场，超大型的 LED 屏幕将观众带入身临其境的剧场体验。更令人赞叹的是，舞台两侧上面具有古典样式的阁楼新颖别致，《人面桃花》一剧开场杜宜春就是在阁楼上出现的，用实景展现了一位对美好生活向往的少女在阁中生活的状态。当崔护上场时，杜宜春从阁楼上下来与其相遇在开满桃花的场景中。

桂剧《拾玉镯》是传统花旦戏，经过历代桂剧艺人的加工创造成为桂剧代表剧目，戏剧家欧阳予倩在桂林主持桂剧改革时曾经"打磨"过这个戏。欧阳予倩对《拾玉镯》进行整理改编，将剧中傅朋、孙玉姣和刘媒婆三个人物形象进行再塑造，即"去掉原剧本对孙玉姣带有色情描写的成分，把她改成一个天真、活泼、善良、热情、美丽可爱的女孩；傅朋原是个花花公子，把他改为一个以礼自持、多情纯洁的青年；刘媒婆原是个花言巧语、穿针引线的媒婆，改为善良风趣的老妈妈"[1]。因此，桂剧《拾玉镯》被认为是全国剧种中的冠军，[2] 1954 年被东北电影制片厂拍成同名电影。

对于《拾玉镯》这样的传统戏，该剧场的演出继承与发扬了桂剧传统，但别出心裁地用三个可爱俊俏的年轻女演员扮演三个孙玉姣置于舞台，她们继承该剧传统演出中两段从生活中提炼出来的舞蹈化动作：喂鸡和绣花，用虚拟化的手段来延展戏曲表演的舞台空间。演员赶鸡、喂鸡、取针描样等细腻精彩的表演，生动地表现了丰富多彩的社会生活。演出虽然没有台词，但鼓点和小锣与台上三个孙玉姣的表演完美结合，塑造了既娇柔又欢快，既向往自由爱情又羞于打开心扉的小家碧玉形象。

《人面桃花》是抗战时期欧阳予倩改编、导演过的剧目。当年排演桂剧《人面桃花》时，欧阳予倩改变传统桂剧师傅怎么教徒弟怎么演的局面，引入西方话剧导演制度做法，他要求桂剧演员通过剖析人物性格来运用表演的程式与技巧。他不同意杜知微的扮演者按照原来挂着拐杖出场的表演，他这样启发

① 朱江勇：《欧阳予倩桂剧剧本风格论》，《戏剧文学》2012 年第 5 期，第 96 页。
② 香港作家柳苏（即罗孚，桂林籍）曾撰文说："桂剧《拾玉镯》好过其他剧种，应该是《拾玉镯》的全国冠军。"柳苏：《我所知道的小金凤》，见《尹羲表演艺术谈》，中国戏剧出版社，1990年，第 223 页。

演员："杜知微虽是老年人，但他不满朝政腐败，归隐林泉之后，一直以劳动自食其力，所以应是老当益壮，不像一般退休官吏那样衰迈龙钟。"[①] 桂剧《人面桃花》中杜知微的人物形象由此发生了改变。欧阳予倩还运用话剧舞台实景的理念，将舞台上的围墙、门、桃花等用实景，崔护在实景的门上题诗也成为该剧的特色。欧阳予倩改编的《人面桃花》在 1944 年西南剧展演出时，唱腔细腻、身段优美，被认为是欧阳予倩新桂剧中的成功杰作。新中国成立后，桂剧《人面桃花》曾在北京和各种场合演出过，成为桂剧传统戏中经久不衰的剧目之一。"桂林有戏"剧场演出的《人面桃花》虽是片段，人物也仅仅是一生一旦，但给观众呈现了两人初逢的伤感之美。

　　总体上讲，"桂林有戏"展示了桂剧本土戏曲曲艺的底蕴，尤其是给旅游者以山水之外的审美视觉享受。如果说《拾玉镯》《人面桃花》像桂林山水那样唯美，那么《战金山》的三通战鼓则体现了桂林豪迈的一面。"桂林有戏"可以说是近年来桂林旅游演艺中有别于大型山水实景演出《印象·刘三姐》，而是用小剧场形式追求本地文化品位演出的新突破。

二　桂剧民间演出团体

　　进入 21 世纪以来，桂剧专业演出团体数量急剧减少，从原来上百个团体减至 7 个，能够坚持常年演出的只有"两个半"，伴随而来的就是演出减少，这是桂剧逐渐淡出观众视野的主要原因。

　　所幸任何一种艺术都有专业和业余队伍，这两支队伍齐头并进共同促进艺术的发展。桂剧专业团体的锣鼓消歇之际，业余团体却始终不甘寂寞，尽管同样危机重重，桂剧业余团体却始终做着他们的桂剧梦。近些年来，笔者对桂林市区、桂林管辖的十二县（区）全部做了考察，同时遍及贺州等地，对一些桂剧业余团体进行了采访调查，这里介绍一些桂剧业余团体的演出。

（一）"桂剧之乡"灌阳的业余桂剧演出

　　灌阳县地处桂林东北部，其东部与湖南道县、江永交界，该县的千家峒被誉为是瑶族的发祥地，中外瑶族将该地作为寻根问祖的圣地。灌阳县特殊的地理位置与人文环境在桂剧的形成与发展中产生过不可估量的作用，桂剧历史上

① 季华、方竹村：《不可磨灭的业绩——欧阳予倩改革桂剧的理论与实践》，见《欧阳予倩与桂剧改革》，丘振声、杨荫亭编选，广西人民出版社，1986 年，第 361 页。

第一剧作家唐景崧就出生在灌阳县的江口村。清末湖南祁剧班和广西全州的桂剧班[①]在灌阳演出频繁，桂剧演员白灵芝、蒋瞎子、马玉珂、郑清雄等都在灌阳演出过。20世纪20年代灌阳组织成立"八音会"，主要演为人祝寿的"寿戏"、为人求子的"求嗣戏"、每年二月初八在会明寺的"会期戏"、梨子丰收在梨园的"梨子戏"、赌场的"赌戏"等。灌阳县的城关、文市、月岭等地至今保留了不少业余桂剧演出队伍。文市镇月岭村有750多年的历史，村民喜欢看桂剧、唱桂剧，至今村里还保留一个剧院和月岭桂剧团（成立于1981年）。2013年，广西文化厅给月岭村颁发了国家非物质文化遗产代表性项目（桂剧）传承基地证书。

灌阳文化旅游节（每年公历3月份）的桂剧表演在梨子果园举行，别具一格，来自不同乡村的民间桂剧团在万亩梨花绽放的果园里演出桂剧，节目有《樊梨花斩子》等。梨子果园的桂剧演出继承了新中国成立前庆丰收"梨子戏"的传统，不过新中国成立前灌阳梨园演戏是在梨子丰收之后，在果园里搭台唱桂剧。新中国成立前的庆祝丰收"梨子戏"持续三到五天，由村子筹组人员组织，戏金的费用来自学堂田、祠堂田的收入和乐捐钱。庆丰收戏是庆祝谷子或水果丰收，"如灌阳县有庆梨子丰收，在梨园搭台演戏的习惯，也叫做'梨园戏'。'梨园戏'大庆三天，果农们聚餐一顿，戏由筹备组点，戏金由果农筹备组负担，可口的灌阳梨也会赏赐给戏班。一般是演出欢快剧目，如《品朝闹府》《背娃进府》《荷珠配》《竹林配》《战潼关》《红书剑》《黄鹤楼》《三气周瑜》等"[②]。

（二）荔浦业余桂剧团"荔浦桂剧活动中心"的演出

荔浦是桂剧流行区，清光绪十年（1884）麦瑞云在马岭镇创办"翠字科班"，培养了翠寿、翠刚、翠仪、翠莆等优秀演员。民国九年（1920）饶品山、海用发、周四六等在马岭镇创办"金字科班"，桂剧名家凤凰鸣、凤凰雏等任教师，培养了蒋金亮、蒋金凯、何金章、余金瑞、黄金祥等桂剧著名演员。民国三十六年（1947）陈笑侬、凤凰鸣在荔浦县创办"锦字科班"，培养了粟锦巧、王锦品等一批桂剧中坚力量。1953年，荔浦县成立桂剧"艺字科

① 如"金兰班""老四喜班""全州班"等，见李丙寅：《灌阳县业余桂剧活动情况》，《广西地方戏曲史料汇编》（第三辑），《中国戏曲志·广西卷》编辑部，1985年，第27页。

② 朱江勇：《桂剧研究》，广西师范大学出版社，2013年，第230页。

班"，1961 年荔浦桂剧团开办"荔字科班"，1985 年荔浦县文化局开办"荔新科班"。除了专业桂剧团之外，业余桂剧团在马岭、两江（双江）、花箦、修仁等地尤其突出，逢年过节、祝寿嫁娶都要演出桂剧，桂剧在荔浦盛行情况可见一斑。①

2014 年，马岭民间桂剧爱好者、民营企业家邱广初与其他桂剧爱好者谢佩芳、范传艺等人发起组织"荔浦桂剧活动中心"，成员有荔浦桂剧团退休老艺人周水茂、诸葛贵、何艺精、黄荣顺，荔浦文艺宣传队退休演员郭翠英，以及莫巧凤、谢素华、汤玉凤、覃秋莲、邓文耀、段辉云、段辉龙、江正美等。该团以传承桂剧为己任，定期开展排练演出活动，不懈努力传承桂剧，培养了老旦覃秋莲、旦角谢雪梅。2016 年重阳节、国庆节在荔浦县、修仁镇演出新编历史剧《屠夫状元》，2017 年重阳节演出桂剧传统戏《女斩子》。

邱广初在《三请梨花》中饰唐皇　邱广初供

（三）桂林百花桂剧艺术团②

桂林市百花桂剧艺术团成立于 2005 年，是近些年活跃在桂林的民间桂剧

① 荔浦桂剧历史参考荔浦知名企业家、桂剧爱好者邱广初先生所写《荔浦的戏剧情怀》。
② 该小节由刘涛、黄绍荣提供材料。

艺术表演团体，该团建团定位和宗旨是"自愿参加、来去自由，重在参与、松散灵活，传承桂剧、丰富人生，愉悦观众、快乐自己"。剧团成员由专业退休演员及业余爱好者组成，其中专业演员（含乐师）来自广西桂剧团，桂林市桂剧团，平乐、兴安、灵川等桂剧团的退休人员；业余爱好者则由民间桂剧艺术爱好者、热心观众、公益活动热心人组成，成员总数达到二三十人。

目前该剧团组织者为黄绍荣，他原来是广西桂剧团演员，以演桂剧为主，同时又是个多面手，创作、导演、作曲、器乐无不精通。后来黄绍荣因车祸致残，但即便如此，他仍然酷爱桂剧，活跃在桂剧舞台上，组织、编创、导演、演奏。除了演传统桂剧之外，黄绍荣还自编自演一些新桂剧，如 2017 年自编自导自演（与于凤芝合演）的桂剧现代小戏《人间有真情》，代表七星区参加桂林市漓江之声演出，荣获二等奖。此外在桂剧宣传方面，黄绍荣自编讲义，到各地作桂剧艺术学习与欣赏讲座。

剧团骨干成员有梁艺樱、李艺飞、王艺芳、向文枝、阳群芳、李青姣、李学俊、秦桂娟、黄刚平、杨乙顺、李中生、汤福新、郑永清等人，经常参加演出的还有于凤芝、张瑞莲、李素秋、黄桂岗、丁启庆、刘青松、王冬云、马艺松、殷秀琴、肖恒丹、尹国强、林慧军、哈丹、赵素萍、秦秀英、谢艳玲等。他们中不少人是国家一级二级演员，公益活动热心人有蒋华、刘涛等人。

剧团成立之初主要在桂林市六合路市场礼堂演出桂剧，六合路市场位于桂林市七星公园北边，也叫六合圩圩场，是桂林比较繁华的农副产品及中草药、旧货交易市场。市场有一个聚集来往市民看戏的剧场，因剧场设施很破旧，票价极便宜，3—4 元钱一张票不等。票价虽然便宜，但是百花桂剧团的演出质量较高，吸引了不少观众，少则二三十人，多则上百人。观众多为附近居民，也有几十里外来卖货的农民。

剧团在六合路市场演出的戏皆为传统桂剧，剧目有《闹严府》、《龙凤配》、《彩楼配》、《打金枝》、《金光阵》、《补缸》、《白蛇传》（《游湖》《借伞》《盗仙草》《水淹金山寺》《雷峰塔》）、《杨家将》（《演火棍》《女斩子》《天门阵》）、《三气周瑜》、《北门擒布》、《草桥关》、《斩三妖》、《穆桂英挂帅》、《哑子背疯》、《贵妃醉酒》、《昭君出塞》、《拾玉镯》、《太君辞朝》等近百出戏。剧团在六合路的演出持续到 2017 年，因六合路改造，市场和剧场拆迁而暂停。

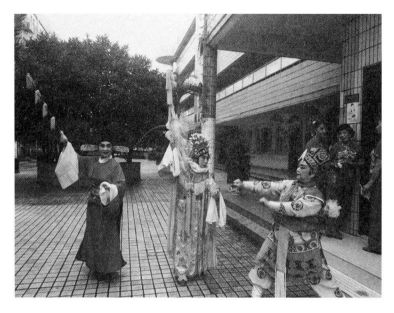

2017 年百花艺术团进校园演出《昭君出塞》 李娟摄

百花艺术团成立期间，只要有演出任务，如桂林市或各城区，平乐、荔浦、富川等地群众文艺演出、节庆演出、农村红白喜事邀请演出，漓江之声、漓东之光等演出，剧团都积极参演。另外，该剧团积极配合桂剧进校园、进社区活动，去一些养老院、福利院、文化馆、社区广场演出，受到观众欢迎。

（四）辇田尾村桂剧团①

辇田尾村隶属于桂林市灵川县灵田镇，位于风景秀丽的尧山脚下、花江河畔，是一个静谧的小山村。该村跟桂林市周边的农村一样，村民世代以种水稻（兼养蚕）为生，但是这个村子与众不同的是自清末民初以来全村人都热爱桂剧，至今还有一部分村民经营着辇田尾村桂剧团，传承、守望着他们热爱的桂剧艺术。

笔者在该村调查时发现，70 岁以上的村民（包括该村嫁出去的女性）90% 的人都学过且演出过桂剧，这些学过桂剧的老人家至今还可以展示桂剧的一招一式，规范的身段、略显不同的唱腔（他们认为自己的桂剧是原汁原味

① 笔者于 2017 年 9 月 23 日采访辇田尾村桂剧团，受访人员有秦愿满、秦良玉、秦初花、秦求干、秦愿妹、秦冬友等。

的）令人感叹草根的力量竟如此强大。时年 86 岁（2017 年）的村民秦愿满
（曾在《火烧穆柯寨》中饰孟良）告诉笔者说，他的上一辈开始就有戏班，他
很小的时候村里有一个 20 多人的桂剧班，从桂林请教师来教戏，学习的剧目
有《南阳关》《穆桂英挂帅》《草桥二关》《断桥》《水淹金山》《火烧穆柯
寨》等，主要是逢年过节在村宗祠戏台演出。戏台建于清康熙年间，除了逢
年过节，还有三年一次的还大愿一定要演戏。

灵川县灵田镇辇田尾村清代宗祠戏台　李娟摄

新中国成立前，该村较有名的桂剧演员叫秦志仁（男旦），是桂剧名旦林
秀甫的学生，1944 年秋日本兵侵占桂林，林秀甫和大多数桂林人一样避难到
桂林周边地区的乡下（叫"跑日本"），林秀甫在辇田尾村避难时教了秦志仁
等一批学生。秦志仁之女秦初花（1950 年生）告诉笔者，她父亲秦志仁花脸、
旦行都会演，教了多名徒弟，但 1968 年就去世了。秦初花本人 12 岁开始学
戏，当时村里很穷，大多数小孩上不起学，于是请来桂剧教师到宗祠教戏，让
小孩通过学戏来学文化。秦初花开蒙戏是《斩三妖》（饰苏妲己），"文化大革
命"时期她参与《智取威虎山》《沙家浜》《红灯记》的演出，之后在现代戏
《红嫂》《胜利在望》中饰演女主角。

该村桂剧团成员秦求干（1942 年生，女）15 岁开始学戏，有个当过县长
的蒋铁根教过她，和她一起学戏的村民有 30 多人，学了《柴房分别》《闹严
府》，以及《虹霓关》中选段《方氏擒党》等剧目，她的家公秦必星、丈夫秦

正文都学过桂剧并演出过《穆桂英招亲》（秦必星饰焦赞、秦正文饰杨延昭）等剧。村桂剧团成员秦愿妹（1945 年出生，女）十几岁开始在村里学《火烧穆柯寨》《孟良搬兵》《十五贯》《打渔杀家》《虹霓关》《秦香莲》等戏，演出过《打渔杀家》（饰桂英）、《方氏擒党》（饰丫环）、《秦香莲》（饰秦香莲）等。

该村剧团 1980 年代表灵田乡参加灵川县的大汇演，后来剧团一度中断，目前的桂剧团于 2011 年恢复，秦良玉任团长。

三　配合各种活动的桂剧演出

近几年来，桂剧演出随着戏曲进校园的活动，进入到桂林及周边的中小学、社区演出。如桂林百花桂剧艺术团积极参加桂剧非物质文化遗产项目的传承，开展桂剧进校园演出活动，一直活跃在桂剧这一非物质文化艺术瑰宝传承的舞台上。2017 年，该团开展了戏曲进校园活动十多场，为中小学师生演出、宣传和普及桂剧，进行现场教学及与互动，观众达 7000 多人次，受到师生普遍欢迎。

此外，桂剧演出还成为各种活动宣传的手段，如纪念辛亥革命 100 周年桂林市桂剧团的《何香凝》、学习黄大年感人事迹活动中广西戏剧院的《赤子丹心》等。

（一）《何香凝》

桂剧《何香凝》是桂林市桂剧团为了纪念辛亥革命 100 周年排演的大型现代剧目，讲述抗战时期何香凝在桂林文化城两年时间里，与老战友李济深、李仁任等为抗日救亡奔走的感人故事。1941 年底太平洋战争爆发后香港沦陷，何香凝与柳亚子等人在中共的营救下于 1942 年 2 月离开香港，经过艰难的辗转于 7 月抵达桂林，她曾写过《香港沦陷后赴桂林有感》："万里飘零意志坚，怕为俘虏辱当年。河山不复头宁断，逆水行舟勇向前。"

该剧以何香凝与廖仲恺合作的一幅画——《寒梅图》为线索展开，这幅具有传奇经历的画是辛亥革命时期的联络信物，反映何香凝尽管处于贫困却坚守革命信念与情操、心系抗战的高贵品质。何香凝来到桂林时带着儿媳经普椿和两个孙子，还有一个亲戚，过着清贫的生活，除了卖画之外，她还在桂林东郊的观音山下开了一小块荒地，种菜、养鸡。何香凝在桂林的画作多为松、竹、梅岁寒三友，同时也有菊、山水、花卉、狮虎等，这些画作显示了她的铮

铮铁骨。她写过《卖画》一诗表达当时的心境:"结交从古重黄金,贫贱骄人感慨深。写幅岁寒图易米,坚贞留得万年心。"

剧中不仅宣扬了何香凝"不用人间造孽钱"的操守,而且还表现她为抗战积极参加义卖、捐款,塑造了一位饱经风霜的革命老人丰满、立体的形象。"不用人间造孽钱"的故事具有真实性,1943年蒋介石派人到桂林送了一张10万元的支票和一封信给何香凝,她拒绝接受,将支票和信件原封退回,并在信封上写了两句诗表达她的情操:"闲来写幅丹青卖,不用人间造孽钱。"

该剧作为广西纪念辛亥革命100周年纪念的重要活动,在南宁初演后在广西14个地市巡演,得到观众的好评。

(二)《赤子丹心》

2017年,广西戏剧院在广西壮族自治区区党委宣传部、党委组织部指导下,编创了桂剧现代戏《赤子丹心》,该剧塑造了中国知名地球物理学家黄大年教授的感人形象,讴歌了新时代共产党员黄大年为中国高等教育事业和科技工作的奋斗精神。

黄大年是广西南宁人,2009年,他作为国家"千人计划"特聘专家从海外回到祖国,担任吉林大学地球探测科学与技术学院的教授,2017年1月8日积劳成疾因病去世,被中共中央追授为"全国优秀共产党员"。

桂剧《赤子丹心》的编创组深入黄大年工作和学习过的地方调研,分远洋归国、深海勘探、带病教学、病房研讨等场次,"以舞台艺术形式再现了黄大年开拓进取、敢为人先的奋斗历程,颂扬了他淡泊名利、甘于奉献的高尚情操,讴歌了他心有大我、至诚报国的感人情怀"[①]。广西壮族自治区党委书记彭清华高度评价该剧,他说:"现代桂剧《赤子丹心》把黄大年同志感人事迹和崇高精神搬上舞台,激励广大党员干部砥砺前行,为推进'两学一做'学习教育常态化制度化提供了生动的例子。"

四 非物质文化遗产桂剧代表性传承人的表演艺术及传承

(一)国家级传承人

自2006年桂剧被国务院列为第一批国家级非物质文化遗产以来,先后有秦彩霞(第二批)、筱兰魁(第二批,2013年去世)、罗桂霞(第四批)、张

① 宾阳:《桂剧〈赤子丹心〉塑造黄大年感人形象》,《中国文化报》,2017年9月29日。

树萍（第五批）四位桂剧表演艺术家被命名为国家级传承人。这里介绍四位桂剧表演艺术家的表演艺术及其传承情况。

1. "桂剧皇后"秦彩霞①

秦彩霞，艺名秦蝉仙，1933 年 2 月生，桂剧著名表演艺术家、国家一级演员。1944 年 2 月进入桂林仙乐科班学艺，师从赵元卿、刘万春、刘长春等桂剧名艺人。1945 年拜青凤鸣为师，在平乐一带学艺、演戏，跟着师傅跑穿山班子、演会期戏，此时她的《仕林祭塔》等剧已很受欢迎。秦彩霞本姓丁，1947 年，随刘万春到桂林南强戏院演戏，改为现名秦彩霞，演出《杏元和番》《贵妃醉酒》深受观众的喜爱。

在长达近 50 年的桂剧舞台生涯中，秦彩霞的桂剧不仅唱遍了祖国的大江南北，而且还于 1953 年参加广西桂剧艺术团赴朝鲜慰问演出，将桂剧演给中国人民志愿军和朝鲜人民看。秦彩霞尤其擅长青衣，以嗓音圆润甜美的唱功闻名，她先后在 100 多出戏中担任主要角色，代表剧目有《西厢记》《秋江》《珍珠塔》《玉堂春》《宝莲灯》《春娥教子》《女斩子》《虹霓关》《双拜月》《白蛇传》《武则天》《哑子背疯》《春香传》等，她在舞台上塑造的崔莺莺（《西厢记》）、春香（《春香传》）、三圣母（《宝莲灯》）、春娥（《春娥教子》）、陈妙常（《秋江》）等人物形象尤其成功、脍炙人口，因此她被冠以"桂剧皇后"的雅号。1955 年，秦彩霞的移植朝鲜剧《春香传》参加广西第一届戏曲会演获得演员表演奖。1958 年，北京电影制片厂本来打算把秦彩霞和尹羲主演的桂剧《西厢记》拍摄成电影，但因两人都怀孕失去机会。秦彩霞的《春娥教子》《秀楼赠塔》《抱筒进府》《打雁回窑》《三司会审》等先后被录制成电视录像或盒式录音带，由中央电视台或广西电视台播放。

在长期的表演实践中，秦彩霞注重艺术的吸收与创造。1955 年，秦彩霞吸收汉剧艺术在移植朝鲜剧《春香传》中创造了"爱歌"和"别歌"。她还对《西厢记》《春娥教子》等剧目的唱腔进行改进、设计，丰富了桂剧唱腔和表演艺术，将桂剧的演出推到一个新的高度。秦彩霞还注重剧本内容的提升，先后改过 40 多个剧本，如她将《三娘教子》改为《春娥教子》，把原剧中的老妪改为春娥的公公，将春娥塑造为失去丈夫以后不改嫁，而是孝顺公公抚养孤儿的女性形象，该剧被中国戏曲研究院拍摄为教学片。1990 年，秦彩霞改编

① 笔者于 2016 年 7 月 13 日上午、下午采访秦彩霞老师，内容有些根据录音整理。

《哑子背疯》并指导学生赵素萍参赛，她革新了服装、化妆和动作，根据剧情"增加了'高抬蛮''高抢背'等，唱腔上将原来的高腔改为弹腔。该剧在北京参加演出时，得到观众一次又一次雷鸣般的掌声"①。

1952年秦彩霞（右）演出《双拜月》　秦彩霞供

　　秦彩霞在工作上成绩突出，1956年因演出次数多、演出积极被授予"全国先进生产者"。1982年，她任广西桂剧团团长，1988年被评为国家一级演员。秦彩霞还在桂剧人才培养方面做出了贡献，1978年她担任广西艺术学院桂剧班班主任和任课教师，她的学生中有桂剧界闻名的"两萍一倩"（秦彩霞语），即文武双全的赵素萍、曾任桂林市桂剧团团长的张树萍、曾任广西桂剧团团长的龙倩。自从被命名为国家级非物质文化遗产桂剧代表性传承人以来，秦彩霞不顾年事已高，坚持教学、传艺，《春娥教子》《抱筒进府》等都是她的传承剧目。

　　秦彩霞说桂剧是她的精神支柱，女儿残疾、丈夫患病去世等困难都没有压

①　李娟、朱江勇：《桂剧〈哑子背疯〉表演艺术的传承与发展》，《中国戏剧》2017年第4期，第69页。

倒她。她一生热爱桂剧事业，仿佛做了一个梦，一梦几十年，始终没有醒来。

2. 桂剧名丑筱兰魁

筱兰魁（1933—2013），原名周明亮，出生于梨园世家，父亲周兰魁[①]为桂剧著名净行演员。筱兰魁6岁进入光明桂剧社学戏，先学花脸后改文武丑和武生。由于他勤奋好学，被科班老师称为"科里红"，被观众称为"小戏怪"，也因在武戏《闹龙宫》中表演出色被誉为"南方猴王"。

筱兰魁是新中国成立后最受观众喜爱的桂剧演员之一。1953年，他随广西桂剧艺术团赴朝鲜慰问演出荣获嘉奖，1956年荣获广西优秀演员甲等奖，先后在第一届、第二届广西剧展中获得优秀男主角、优秀导演奖和荣誉奖。

在几十年的舞台艺术生涯中，筱兰魁既承师教又敢于改革创新，同时善于吸取兄弟剧种丑行的长处形成桂剧丑行"小派"的表演风格，即在表演上追求幽默、含蓄、风趣，让观众回味无穷，达到"丑而不露，露而不丑"的艺术境界。如筱兰魁编导的《唐知县审诰命》一剧，他自己饰演唐知县，演出得到中央首长和国内外观众的高度赞扬。剧中"他将唐知县的音容笑貌、喜怒哀乐、勇气与胆略、顾虑与狡猾、雄辩与才能、机智与智谋等多侧面的艺术形象刻划得惟妙惟肖，给人们留下了深刻的印象"[②]。

筱兰魁先后担任过桂林市桂剧改进一团、桂林市青年桂剧团、桂林市桂剧团团长，桂林戏曲学校校长等职。

3. "风雪梅香"罗桂霞[③]

罗桂霞，1943年出生于桂林，自幼跟随母亲（桂剧演员）学桂剧。1953年，罗桂霞进入桂林市桂剧一团创办的桂字科班，攻旦行，跟随张玲玲学戏，初学《拾玉镯》（开蒙戏）、《小放牛》、《虹霓关》三出"客饭戏"，同时受教于王琼仙老师训练唱腔，跟随尹榕妹老师学搭桥戏，还学演了《孙悟空三盗芭蕉扇》《茶瓶记》《闹严府》《女斩子》等剧目。科班期间，罗桂霞系统严格地学习了桂剧表演身段：手法、眼法、身法、腕子功，特色身段全跳台、半跳台、双跳台等。

① 周兰魁因演曹操戏为人称道，在桂剧界被誉为"活曹操"。

② 桂林市文化研究中心、桂林市作家协会编：《桂林当代文艺家传略》，漓江出版社，1991年，第524页。

③ 笔者于2017年5月14日上午采访罗桂霞老师，内容有些根据录音整理。同时参考了罗桂霞口述、苏韶芬编著：《风雪梅香，艺趣高远写人生——罗桂霞》（广西师范大学出版社，2017年）。

罗桂霞在《孟丽君》中饰孟丽君　罗桂霞供

1956 年，罗桂霞科班毕业后进入桂林市桂剧第一团，第一次演出与桂剧著名小生苏飞麟演对手戏《吕布与貂蝉》。1959 年，罗桂霞在庆祝新中国成立 10 周年演出的《闹龙宫》中饰龙女，当时有 12 个国家的大使和参赞到桂林看演出，该剧在广西产生了很大的影响。

20 世纪 60 年代初，由于整个广西都排演《刘三姐》，罗桂霞和另外两位著名演员黄婉秋、唐洁同演刘三姐。1960 年，罗桂霞在南宁明园饭店为周恩来、邓颖超等演出《刘三姐》第三场"说媒"。1965 年，罗桂霞被借调到广西桂剧团参加在广州举行的中南地区会演，排演桂剧现代戏《好代表》，罗桂霞在剧中扮演的角色得到时任中南局第一书记陶铸的肯定。1974 年，罗桂霞在广西桂剧团排演桂剧现代戏《滩险灯红》，该剧参加全国现代戏会演，罗桂霞在北京得到周恩来的邀请参加 1974 年国庆宴会。1970—1975 年，罗桂霞在桂剧移植现代戏《沙家浜》《杜鹃山》《海港》《奇袭白虎团》《龙江颂》等剧中担任主要角色。1975 年，罗桂霞被任命为桂林市文化局副局长兼桂剧团团长。

在长达 60 余年的桂剧舞台生涯中，罗桂霞共演出了桂剧传统戏（包括连

台大戏）、现代戏共 80 多个剧目，主演花旦和青衣，兼攻刀马旦，同时跨行当反串小生，在舞台上塑造了帝王将相、才子佳人、大家闺秀、小家碧玉等诸多人物形象，能够演唱桂剧高、昆、弹、吹、杂腔小调等多种声腔，形成了甜、美、脆、亮，清亮俊美、婉转跌宕、韵味悠长的"罗派"桂剧唱腔风格。有剧评家评价罗桂霞表演的《孟丽君》："誉满榕城《孟丽君》，曼舞轻歌尽传神。最是玉喉绕梁处，漾出人间别样春。"还有人以"造型俊美、刀法马步娴熟""挥洒自如、声情并茂"来概括罗桂霞的桂剧表演艺术。①

罗桂霞在培养桂剧人才方面做了不少贡献，从 20 世纪 70 年代起，她就指导学员戏曲唱腔，1981 年担任桂林戏曲学校表演艺术课教师，兼任学校桂剧实验团团长。最近几年，罗桂霞在桂林艺术学校 2011 届桂剧班教课，培养新的桂剧人才。

此外，罗桂霞还收了社会上的弟子，如周强、陈晓凤、蔡秋芳、李素华、伍思婷等。周强是桂剧新一代表演艺术家的代表，罗桂霞曾传授了他《拾玉镯》《思凡》《斩三妖》三出戏，如今他成为桂剧界有名的男旦。伍思婷则继承了罗桂霞的声腔特点，在《谢瑶环》《双拜月》《红灯记》中表现突出，成为桂剧表演艺术新人的代表。

4.21 世纪桂剧传承发展的领军人物——张树萍

张树萍，1964 年出生于桂林，1983 年毕业于广西戏剧学校（桂剧表演专业），攻青衣和花旦，曾得桂剧表演艺术家尹羲、秦彩霞等亲传。2018 年 5 月，张树萍被评定为第五批国家级非物质文化遗产（桂剧）代表性传承人。

张树萍的表演风格细腻、嗓音甜美、扮相俊美，她善于刻画不同人物的内心活动，在桂剧舞台上塑造了许多观众喜爱的形象，如《失子成疯》中饰胡氏、《瑶妃传奇》中饰瑶妃、《风采壮妹》中饰骆妹、《漓江燕》中饰柳飞燕等。张树萍获得的奖项主要有广西首届青年戏曲演员大奖赛一等奖（1989）、广西第四届铜鼓奖（2000）、第五届广西剧展桂剧奖（2000）、第七届中国戏剧节优秀表演奖（2001）、第十九届中国戏剧梅花奖（2002）等。

2004 年，张树萍赴上海戏剧学院进修导演专业，进入了一个更为广阔的艺术天地，其后她参与导演具有巨大影响力的桂剧《大儒还乡》。目前张树萍

① 罗桂霞口述、苏韶芬编著：《风雪梅香，艺趣高远写人生——罗桂霞》，广西师范大学出版社，2017 年，第 25 页。

担任了桂林市戏剧创作研究院院长、桂林市非物质文化遗产传承中心主任等职务，无论是做演员、导演，还是领导职务，张树萍都兢兢业业工作，她说："做演员的时候，我想的是如何演好戏；做导演的时候，我想的是如何排出更多更好的桂剧作品。如今，我的工作不仅是兴趣，更多的是一种社会责任。处在这个位置，虽然压力很大，但我感到很开心、很荣幸，因为我终于可以为桂剧传承发展、为我们地方文化的传承发展做更多事情了。"[1]

进入 21 世纪以来桂剧受到多方面的挑战，作为桂剧传承发展的领军人物，张树萍带领着她的团队，为培养桂剧艺术人才、培养年轻一代观众做出了努力。近年来，张树萍带领桂林市戏剧创作研究院倾心打造"桂林有戏"，开启了"新都市戏剧"的探索。"桂林有戏"将桂林地方戏曲曲艺熔于一炉，放置在"厅堂式"的表演空间上演，节目既保持传统，又蕴含新的审美品位。

（二）省级传承人

1. 黄艺君[2]

黄艺君，1933 年出生于桂剧世家，她的姑父是桂剧界与压旦林秀甫齐名的何元宝，她的父亲黄仪粲（生角）、母亲（旦角）、伯父黄兰祥（净角）、大姐黄君秋（丑角）、兄黄剑秋（生角）、堂兄黄一怪（丑角）等都在桂剧界有一定的声望。

黄艺君自小跟随父母走乡串寨演出，4 岁开始学习桂剧"南北路"唱腔，7 岁第一次登台演出《三娘教子》（饰薛义）。由于黄艺君没有正式拜师学艺，所以她利用父亲的人缘关系自由选择老师学艺，可以说是取百家之长。黄艺君跟随过贺最和（祁剧名丑）、艾光卿（名丑）、四块玉（名旦）、凤凰鸣（名旦）、桂枝香（名旦）、刘少南（名小生）、小飞燕（名旦）等老师学艺，如《斩三妖》（凤凰鸣最拿手的戏）得到凤凰鸣的真传，《哑子背疯》（小飞燕的看家戏）得到小飞燕的真传。此外，黄艺君还向在柳州演出的京剧班王老师学习武功，为后来演桂剧刀马旦奠定了坚实的基础。

20 世纪 40 年代，黄艺君和家人在王盈秋组织的共和班[3]演出，由于时局

① 胡克非：《初心不改，戏大于天——访桂剧国家级代表性传承人张树萍》，《中国文化报》，2018 年 7 月 30 日。

② 笔者于 2017 年 7 月 14 日上午、下午采访黄艺君老师，内容有些根据录音整理。同时参考了黄艺君老师送给笔者的个人艺术档案资料。

③ 共和班也叫"分赃班"，即当天分配当天的收入。

1953 年黄艺君（右）演《梁祝》　黄艺君供

动荡不安，戏班生存艰难，王盈秋为了维持戏班生存，排演欧阳予倩的桂剧，选中黄艺君主演《人面桃花》《木兰从军》《梁红玉》《渔夫恨》等剧目。王盈秋老师用"怎样演""为什么要这样演"的方式启发演员，黄艺君在这个阶段演技水平大大提高。

1950 年，黄艺君在柳州天马戏院演出，所演《斩三妖》《哑子背疯》《雄黄阵》盛况空前，成为当之无愧的当场花旦。1952 年，黄艺君参加中南五省会演，在《打金枝》中饰演金枝女得到好评，随后赴北京参加全国第一届戏曲会演。在北京期间，黄艺君观摩了梅兰芳的《贵妃醉酒》、越剧的《梁祝》等剧目演出，为她后来移植《梁祝》和革新桂剧表演艺术打下了基础。1963年，黄艺君任柳州桂剧一团副团长，带领该团排演了《夺印》《社长的女儿》《琼花》等较有影响的现代戏。1966 年，黄艺君调至广西戏曲学校任教，"文化大革命"期间下放到忻城、武宣、金秀等地教戏，1981 年又回到广西戏曲学校任教至退休。

2014 年，黄艺君老师被命名为广西非物质文化遗产（桂剧）传承人，几十年的舞台生涯中，黄艺君一共上演文明戏、传统戏（含搭桥戏）、现代戏近400 出，为桂剧留下了丰厚的宝贵财富。笔者认为她对桂剧的贡献在以下

三点。

首先，对桂剧表演艺术的革新。1952 年参加第一届全国戏曲会演后，黄艺君回到柳州移植了桂剧《梁祝》，她认为越剧的表演、舞美、化妆、服装都值得桂剧学习，如桂剧传统化妆用元粉打底，脸用胭脂红，画眉用煤油重烟调油，而越剧不贴水片、用油彩化妆，不仅上妆鲜艳好看卸妆容易，而且不伤皮肤，黄艺君顶着逆流带头用新式的油彩化妆。桂剧《梁祝》在舞美、服装、化妆、唱腔等方面都经过改革，四位主要演员黄艺君（饰祝英台）、莫怜云（饰梁山伯）、陈宛仙（饰四九）、龚琴瑶（饰艮心）均为水平高、观众喜爱的演员，该剧连演 40 多场，创下演新剧的最高票房纪录，吸引了各地剧团到柳州取经。在现代戏《金沙江畔》中，黄艺君（饰珠玛）从服装、化妆到身段、唱腔全部自己设计，该剧大段的唱腔"珠玛讲故事"受到各界的好评。黄艺君移植的《红楼梦》《谢瑶环》《文成公主》《杨门女将》《佘赛花》等剧，都自己设计唱腔，在《杨门女将》《佘赛花》两剧中还设计身段和武打。1983 年，黄艺君创造性地将《哑子背疯》改编成《祭岳庙》，[1] 取得成功。

其次，为培养桂剧人才、传授桂剧表演艺术和扩大桂剧影响做出贡献。1970 年，黄艺君被下放至三江县"五七干校"劳动，期间她先后到忻城、武宣、金秀等地辅导文艺队伍。1979 年，她回到柳州市桂剧团，教学员班基本功并排演《济公断案》《狸猫换太子》《哑女告状》等剧，同年到湖南衡阳市祁剧团传授《哑女告状》的舞蹈与身段。1981 年调回广西戏曲学校后，培养了 100 多名桂剧学生，传授了《思凡》、《刘氏回煞》（高腔）、《抢伞》、《二堂放子》、《宝莲灯》、《木兰从军》等传统桂剧。1983—1993 年，黄艺君当选为广西区人大常委第六届、第七届委员，10 年间她充分协调了广西有关文艺方面的问题，为推动桂剧事业做出了努力。1985 年，她动员广西戏曲学校教师到宜山、融安、鹿寨等地辅导，并与三位退休教师一起在鹿寨、平乐、钟山等县办了三期桂剧业余短训班。

再次，继承和发展桂剧，为桂剧传统剧目录像。1991 年，在黄艺君提议下，广西文化厅成立"桂剧优秀传统剧目录像"办公室，黄艺君任常务副主

① 李娟、朱江勇：《桂剧〈哑子背疯〉表演艺术的传承与发展》，《中国戏剧》2017 年第 4 期，第 69 页。

任，先后录制 60 个桂剧传统剧目。同时挖掘桂剧脸谱 188 个（纸画 108 个，泥塑 80 个）、桂剧演出剧目单 800 个，为传统桂剧保存留下了珍贵资料。

2. 苏国璋

苏国璋，1949 年生。1960 年考入广西戏曲学校桂剧班学旦行，师从著名演员颜锦艳、余振柔、谢玉君、尹羲，以及京剧演员李炳淑等。在校期间她学演了《贵妃醉酒》《桂枝写状》《打金枝》《珍珠塔》《抢伞》《琼花》等剧目。

1965 年，苏国璋毕业分配到广西桂剧团工作，先后在《西厢记》《王熙凤与尤二姐》《富贵图》《窦宛青》《珍珠塔》《虹霓关》《贵妃醉酒》《人面桃花》《琼花》《杜鹃山》《沙家浜》《魔鬼的梦》《风展红旗》《儿女亲事》《红岭壮歌》《台湾舞女》等剧中担任女主角，塑造了众多身份不同、性格迥异的妇女形象。

长期舞台实践中，苏国璋形成独特的桂剧表演艺术风格——做工细腻、唱腔婉转悠长，她的做唱都为塑造人物服务。苏国璋说："演戏主要是演人物，剧中要立住戏的形象，戏围着人转。戏中有戏，技不压戏，技不压人。"[①] 做工方面，苏国璋的水袖功力深厚，她善于恰到好处地运用水袖表现人物的情感与性格。唱腔运用上，苏国璋善于在坚持桂剧传统唱法的基础上，有所革新地运用唱腔来塑造人物，既通过表演来刻画人物，又通过唱腔来表达人物的情感与心理。她强调一人一腔，这样才能塑造不同的人物形象，如她在饰演贾府的掌权人物王熙凤时，采用桂剧生行的喷口唱法，同时将小生行刚柔相济的风格融入，比较符合王熙凤这个不可一世的女性形象；在饰演杜宜春这位天真烂漫的少女时，她在唱腔中加入符合人物性格的"娇美"音调，用生动多变的节奏，声情并茂地剖析了少女思念情人的情怀。

苏国璋较有影响的是她主演的《西厢记》（饰莺莺），该剧在广西演出近 200 场，1981 年还到四川、贵州演出，重庆电视台转播过该剧。另外她主演的《杜鹃山》（饰柯湘）于 1974 年参加全国部分省、市文艺调演得到好评，《光明日报》和《广西日报》对该剧予以评价；该剧先后演出 100 多场，成为广西桂剧团在 20 世纪 70 年代演出场次最多的戏。此外，她的《儿女亲事》（饰

① 黄新树：《愿桂子永远飘香在红土地上——记著名桂剧演员苏国璋》，《中国戏剧》1992 年第 2 期，第 24 页。

李娜）获 1982 年广西现代戏观摩会演二等奖，《人面桃花》（饰杜宜春）获 1986 年广西第二届优秀表演奖，1987 年主演《虹霓关》获广西桂剧首届中青年演员一等奖。苏国璋众多剧目的录音都在电台播放，如中国唱片社录制发行的《琼花》《杜鹃山》《红河烽火》《西厢记》《富贵图》等、广西音像公司录制的《抢伞》《贵妃醉酒》《杏元和番》《拾玉镯》等，广西电视台播放她的《儿女亲事》《人面桃花》，她还参与广东电视台拍摄的电视连续剧《海瑞传奇》（饰高夫人）。

苏国璋是广西桂剧第一位梅花奖得主，1990 年她参加在北京举行的第二届中国戏剧节获此殊荣。她演出传统桂剧《富贵图》的《庵访》一折，苏国璋扮相俊美、行腔甜润悠扬，获得观众阵阵喝彩和行家高度赞扬。"老戏剧家吴雪称赞苏国璋：'好一个有光彩的桂剧闺门旦！'中国剧协常务副主席赵寻称她：'戏路宽，才华出众，是桂剧艺苑中一枝盛开的花。'文化部副部长高占祥赞她：'天资慧敏，唱做俱佳，是桂剧承前启后不可多得的优秀中年演员。'"①

第四节　21 世纪以来桂剧艺术总结

进入 21 世纪以来，桂剧演出急剧减少，仅有少量的剧团演出桂剧，如广西壮族自治区戏剧院、桂林市桂剧创作研究院等少数团体和一些民间桂剧团体演出桂剧，由于演出的减少，桂剧逐渐淡出观众的视野。近年来广西壮族自治区戏剧院的"桂戏·坊"、桂林市戏剧创作研究院的"桂林有戏"都是桂剧开拓都市戏剧演出的实践。一些民间演出团体，如桂林市百花桂剧团进社区、进中小学演出，在一定程度上普及了桂剧。总体上讲，21 世纪以来桂剧艺术没有太大的提升，相反由于很多传统戏不能传承，导致相当一部分传统表演技艺失传。桂剧艺术行当中的生行、旦行勉强能传承发展，净行、丑行后继无人，难以传承发展。

① 黄新树：《愿桂子永远飘香在红土地上——记著名桂剧演员苏国璋》，《中国戏剧》1992 年第 2 期，第 24 页。

一 桂剧创作方面的收获

进入 21 世纪以来的 20 年，桂剧作品的数量总体不多，这些为数不多的作品最明显的特点是重视广西本土故事和民族文化的演绎。从《大儒还乡》（陈宏谋）、《灵渠长歌》（史禄）、《欧阳予倩》（欧阳予倩）、《冯子材》（冯子材）、《柳宗元》（柳宗元）、《何香凝》（何香凝）、《瓦氏夫人》（瓦氏夫人），到《莫振高》（莫振高）、《黄大年》（黄大年）、《破阵曲》（徐悲鸿、马君武、欧阳予倩、田汉、张曙等）等都是演绎广西人物或发生在广西的故事。瓦氏夫人、陈宏谋、冯子材、马君武、莫振高、黄大年等是不同时代广西杰出人物的代表，史禄、柳宗元、何香凝、徐悲鸿、马君武、欧阳予倩、田汉、张曙等是不同时代为广西社会、经济与文化建设做出贡献的杰出代表，他们的故事演绎都超越了广西本土，上升到整个中华民族的精神内涵。

二 桂剧舞台艺术特点

进入 21 世纪以来，桂剧舞台更加借助声、光、电等先进的技术，更加灵活地表现剧中人物活动环境，营造出表现导演理念的舞台环境。进入 21 世纪以来，写意成为体现传统戏曲舞台的一种普遍性理念，以当代戏剧舞台美术代表性人物刘杏林为例，他"在近年里的戏剧创作领域成就非常突出，他以少奴多，以简胜繁，如同水墨画般淡雅的色彩、简约而不简单的风格和极具东方美学韵味的表达，充分体现了戏曲传统舞台理念的视觉魅力。数年前为浙江小百花越剧团设计新版《陆游与唐琬》舞台时，他找到了由竹影、白墙和黛瓦等中国传统园林里抽取的一组经典美学元素，逐渐形成了以这种空灵写意的民族风情作为舞台主图案的新型舞台美术观念"①。

桂剧舞台艺术观念紧跟写意的理念，并且通过写意来体现地域文化和民族文化。如《大儒还乡》陈宏谋回归故里时舞台上通过巨大屏幕表现桂林山水，对陈宏谋心灵的清纯与漓江的清纯做了完美的阐释，该剧还多处使用中国传统山水画写意画面作为布景，充满了传统文化底蕴。《瓦氏夫人》以写意性的舞美风格表现民族文化，如瓦氏设计歼敌一幕以广西壮族文化符号——铜鼓为道具，配合灯光将"鼓阵"舞蹈呈现在舞台上。《七步吟》双"圆"舞美设计是

① 傅谨：《文化自信：2016 戏曲创作演出纵览》，《中国艺术评论》2017 年第 3 期，第 10 页。

中国古典戏曲传统舞台"一桌二椅"美学理念的个性化呈现，将传统的写意、象征与现代科技结合营造富有时代感的舞台。

三　桂剧理论研究的成果

2006 年桂剧被列为国家级非物质文化遗产以来，桂剧理论研究取得一定成果，出现深入研究桂剧的专著和学位论文。朱江勇专著《桂剧研究》（2010年博士学位论文，广西师范大学出版社，2013 年）是对桂剧多维立体视野的研究；朱江勇编撰的《桂剧》（北京科学技术出版社，2012 年）是桂剧专业知识大众化、普及化尝试；朱江勇的《新时期桂剧艺术观念论》（2009）探讨了 20 世纪 80 年代以来桂剧艺术观念的革新；王婷婷的《桂剧的调查与研究》（2013 年硕士学位论文）、王建平的《桂剧发展刍议》（2012）等对桂剧的生存与发展问题做了探索。

《桂剧研究》是目前为止比较深入研究桂剧的著作，"该书将桂剧放置在广西地方政治、经济、文化大背景下，以中国古典戏曲的一般发展规律为参照，坚持史料与作家作品相互参证的原则，着重从桂剧发展史的角度展开研究"。[1] 该书在桂剧形成与发展的社会环境与历史文化背景下，用确凿的史料考证了桂剧源流与形式问题。该书还对唐景崧、马君武、欧阳予倩等人对桂剧改革的贡献进行了客观评价，对新中国成立后的桂剧发展历程、成绩与缺憾进行了梳理，还对桂剧科班进行了系统梳理，对桂剧文化现象和艺术表演等方面进行了理论上的探讨。中国知名学者张利群认为《桂剧研究》是"以多维立体视野开拓桂剧理论研究的新天地"[2] 的著作，该书作者的研究动机及其选题缘由是在 2006 年桂剧被列入国家级非物质文化遗产保护名录后，桂剧迎来新的发展和最佳机遇背景下产生的。张利群总结该书有三个特点：一是"考"与"证"浑然一体，文献研究与实证研究融为一炉，以论之有据支撑言之成理；其二，史论结合，纵横交错，历史与逻辑、宏观与微观、案例分析与现象研究、问题研究与应用对策研究结合，形成跨学科综合研究特色；其三，在传统与现代、保护与发展、推陈与出新、普及与提高的辩证关系中阐发桂剧改革

① 郑尚宪：《桂剧研究〈序〉》，《桂剧研究》，广西师范大学出版社，2013 年，第 1 页。
② 张利群：《以多维立体视野开拓桂剧理论研究的新天地——评朱江勇专著〈桂剧研究〉》，《民族艺术》2015 年第 1 期，第 167 页。

精神及其价值意义。① 张利群还指出："《桂剧研究》不仅在众多桂剧研究成果中能够独树一帜，增光添彩，特色明显，优势突出，而且具备系统性、整体性、综合性、专业性研究的学术价值与理论价值，就这方面而言具有桂剧理论研究的重要意义，表明了桂剧研究进入文化自觉与文化自信时期。"②

① 张利群：《以多维立体视野开拓桂剧理论研究的新天地——评朱江勇专著〈桂剧研究〉》，《民族艺术》2015 年第 1 期，第 167—168 页。
② 张利群：《以多维立体视野开拓桂剧理论研究的新天地——评朱江勇专著〈桂剧研究〉》，《民族艺术》2015 年第 1 期，第 168 页。

第六章　桂剧演出百年流变历程

　　自清末以来至目前桂剧一百多年的历史发展中，桂剧大致经历了四个时段：清末至民国时期桂剧发展的黄金时期，清末桂林文人唐景崧创作桂剧并组织家班演出推动了桂剧的发展，20世纪初以来桂剧新型剧场的兴建，桂剧名家迭出与演剧兴盛，尤其抗战时期欧阳予倩桂剧改革的措施与实践，都将桂剧较早地推入20世纪中国戏曲现代化行列中；新中国成立至"文化大革命"期间桂剧进一步发展时期与受挫时期，20世纪50年代桂剧影响进一步扩大，舞台艺术不断革新与发展，20世纪60年代初桂剧大量传统剧目得到整理与挖掘，直至"文化大革命"时期桂剧艺术受挫；"文化大革命"结束后至20世纪90年代桂剧进入短暂的复苏与逐渐衰落时期，期间大量传统戏恢复上演，同时出现了一些在全国较有影响的新编历史戏和现代戏，受20世纪80年代戏剧观争鸣的影响，桂剧艺术观念不断变化革新，桂剧舞台艺术迈出的变革步子比较大；21世纪以来进入生存与发展的举步维艰时期。总之，不同时期桂剧艺术的流变，受当时社会的政治、经济、思想文化等多种因素的影响。

　　纵观一百多年来不同历史时期桂剧艺术流变历程，其主要体现在桂剧剧目的整理、改编与编创，桂剧表导演艺术，舞美灯光，桂剧音乐，人才培养，桂剧理论研究与争鸣等多个方面。鉴于前面几章都对每一个时期桂剧艺术流变有概括性的总结，本章重点从百年桂剧剧目发展、桂剧表导演艺术与舞美、桂剧音乐三大核心问题入手，以具体的实例深入探讨百年桂剧本体艺术流变规律。我们发现桂剧剧目发展、桂剧表导演艺术与舞美的发展受不同时期桂剧艺术观念的影响变化比较显著，而桂剧音乐的发展变化则相对稳定。尽管桂剧音乐在不断地变革发展，但不同时期的桂剧音乐工作者都有一致的倾向，即认为音乐变革的步子不能迈得太大，桂剧音乐的特色是桂剧剧种特色的重要标志，因此不同时期不同剧目的音乐设计者都是在保持桂剧音乐风格的前提下进行改革的。

值得关注的是，一百多年来，随着社会的发展桂剧的传播方式不断发生变革，由原来舞台传播方式过渡到电影、广播、音像、电视剧、网络微信平台等不同方式。

第一节　百年桂剧剧目整理、改编与编创历程

桂剧传统剧目大多源自兄弟剧种，桂剧剧目"60%与京剧相同，90%与祁剧相同，桂剧的四本连台大戏也是从祁剧传入。从桂剧传统剧目的内容看，解放前除了《阴阳报》《放火救夫》《兵困桂林》《水淹訾州》等少数几个本地题材戏之外，其他戏都与兄弟剧种一样"[1]。学术界对桂剧剧目的整理研究代表性的有戏剧理论家焦菊隐、齐如山、莫一庸等人。1940 年，在桂林工作的戏剧名家焦菊隐发表《桂剧之整理与改进》[2] 一文，文中列举桂剧剧目共 400出。齐如山的《桂剧朝本节目》也编辑于 20 世纪 40 年代，录入桂剧剧目 212出，齐如山作了如下说明："余国剧学会所收集各处剧目约十二、十三省之多，惟短广西、甘肃、贵州、湖南等省。惜都存在北平，未能带出。此册乃蒙陈纪莹先生任桂林邮政储金汇业局长时，就近代为搜集者，因系（民国）三十八年直寄来台，故得保存。民国四十八年春，如山识。"[3] 1940 年，莫一庸《桂剧之产生及其演变》[4] 中辑录常演桂剧 150 余出，另外还有 250 余出久已不演的剧目未录入。

新中国成立之后，桂剧传统剧目（剧本）的收集整理工作有新的进展，1961—1963 年由广西壮族自治区文化局戏曲工作室编印的《广西戏曲传统剧目汇编》丛书，其中第 1 集至第 25 集、第 58 集、59 集、60 集共收入

① 朱江勇：《桂剧》，北京科学技术出版社，2012 年，第 25 页。

② 焦菊隐：《桂剧之整理与改进》，《建设研究》，1940 年 1 月 15 日。

③ 齐如山：《齐如山全集》（第四册），联经出版事业公司，1979 年，第 2660 页。齐如山的《桂剧朝本节目》从 2661 页至 2669 页，包括重复剧目在内，实际的数字为 856 剧，但不知为何书后注明"以上共二百一十二剧"。另外，《桂剧朝本节目》本身存在较多错、误、别字，如《卖子投岩》误为《卖子报岩》，《二差拿凤》误为《二差拿凤》等，还有将《黄金塔》与《黄金宝塔》等实为同一剧的按不同剧目重复录入。

④ 莫一庸：《桂剧之产生及其演变》，《建设研究》，1940 年 10 月 10 日。

452 出桂剧剧目的剧本。1984 年，郭秀芝编辑的《桂剧传统剧目介绍》① 一书按朝代顺序（包含 24 出朝代不明剧目）对 535 个桂剧传统剧目作了简要介绍。1986 年，秦登嵩《桂林市桂剧剧目集成》② 一文对桂剧剧目进行了统计，包含大戏、折子戏和《目连戏》《岳飞传》《观音戏》《西游记》等四大本各折在内，共统计剧目 1029 出（正本戏 238 出，正本戏中折子戏416 出，散折戏 375 出）。总之，桂剧传统剧目在数量上没有一个具体、准确的数字。

桂剧在长期发展过程中，历代艺人、剧作家、改革家都不懈努力，他们整理、改编与编创出具有桂剧特色的剧目，这些剧目在桂剧舞台上的演出体现了桂剧在继承传统的同时又不断地革新发展。以下选择桂剧历史发展中代表性人物及其剧目论述。

一　清末至民国时期

清末时期，桂剧史上公认的对桂剧剧目有较大贡献的是蒋晴川和唐景崧。

蒋晴川是著名花旦（亦演小生）演员，他不仅演技精湛，而且培养了大批优秀桂剧演员，被誉为"戏状元"。蒋晴川对桂剧剧目发展最大的贡献是他从湖南带回了《目连戏》《岳飞传》《观音戏》《西游记》四大本戏，极大地丰富了桂剧剧目。另外，《抢伞》是蒋晴川最有代表性的剧目，该剧原为高腔，他改为弋板，极大地丰富了该剧的唱腔，《抢伞》因此有"九板十三腔"之说，成为桂剧经典代表性剧目。

唐景崧被誉为"桂剧第一剧作家"，他编创的桂剧剧目共 40 种，合称《看棋亭杂剧》。由于《看棋亭杂剧》失散，目前只知道其中 29 个剧目：根据《红楼梦》故事改编的 6 个剧目为《晴雯补裘》、《芙蓉诔》、《黛玉葬花》（又名《看花泪》）、《绛珠归天》、《宝玉哭灵》、《中乡魁》；取材于杨玉环故事的3 个剧目为《马嵬驿》《一缕发》《九华惊梦》；根据《今古奇观》故事改编的2 个剧目《独占花魁》和《杜十娘》；根据《牡丹亭》和《西厢记》改编的 2个剧目《游园惊梦》和《拷艳饯别》；根据古代名人轶事改编的 16 个剧目为

① 郭秀芝：《桂剧传统剧目介绍》，广西壮族自治区戏剧研究室内部刊印，1984 年。

② 秦登嵩：《桂林市桂剧剧目集成》，见《广西地方戏曲史料汇编》（六），《中国戏曲志·广西卷》编辑部，1986 年，第 42 页。

《救命香》、《曹娥投江》、《木兰从军》、《虬髯传》、《燕子楼》、《圆圆记》、《苎萝访美》、《可中亭》、《醉草吓蛮》、《大闹酒楼》、《桃花庵》、《高坐寺》、《桃花扇》、《星沙驿》（又名《得意缘》）、《张仙图》（又名《花蕊夫人》）、《杏花楼》（又名《相公变羊》）等。目前流传下来的唐景崧的桂剧剧本 16 出，是根据艺人林秀甫口授记录的，收入《看棋亭杂剧十六种》。①

　　唐景崧的桂剧创作不仅改变了桂剧剧目都来自兄弟剧种的局面，而且对桂剧编创艺术有了极大的推动作用。唐景崧桂剧创作的艺术成就体现如下：注重从主题角度增删剧情和组织戏剧结构来表达自己对主题的理解；从演出角度和效果出发创作剧本；顺应历史潮流，运用弹腔创作；剧本中运用浪漫主义手法。② 此外，他编创的桂剧塑造了一大批形象生动的中国古代女性形象：杨玉环、晴雯、林黛玉、杜十娘、关盼盼、陈淑媛、桂三娘、杜丽娘、曹娥等，这些女性形象一方面体现了唐景崧朦胧的民主主义思想，即同情这些 "被损害" 的柔弱的女性，礼赞她们追求自由、追求爱情的精神；另一方面又流露出唐景崧落后的女性观，即在这些女性身上宣扬封建礼教、宗法观念和男权意识。

　　由于唐景崧晚年政治上的失意导致他移情桂剧，他的桂剧创作很大程度停留在自我宣泄、自我陶醉的层面，他在剧作中表达了他隐退后的复杂心态，他的桂剧创作是研究他晚年思想的重要参考资料。但是，唐景崧不自觉的桂剧创作实践有力地推动了清末桂剧的繁荣与发展，康有为第二次到桂林，看了唐景崧的桂剧后曾赋诗一首："一曲红氍乐府新，官街灯火桂城春；黄河高唱广陵散，再写旗亭付后人。"③

　　民国时期是桂剧的发展时期，桂剧演出兴盛，名家迭出。抗战时期马君武和欧阳予倩的桂剧改革极大地推动了桂剧的发展，桂剧开始转变成注重思想性、艺术性与社会影响的地方剧种，尤其是欧阳予倩的桂剧改革产

① 唐景崧：《看棋亭杂剧十六种》，广西戏剧研究室编，1982 年。《看棋亭杂剧十六种》原是广西桂剧传统剧目鉴定委员会的挖掘本，1956 年由黄淑良主持桂剧剧目遗产抢救工作时，整理了唐景崧的 18 个剧本，后来《可中亭》和《苎萝访美》遗失，只剩 16 种。《看棋亭杂剧十六种》收录的 16 个剧目为《晴雯补裘》《芙蓉诔》《绛珠归天》《中乡魁》《马嵬驿》《一缕发》《九华惊梦》《游园惊梦》《杜十娘》《独占花魁》《燕子楼》《救命香》《虬髯传》《高坐寺》《曹娥投江》《桃花庵》。

② 朱江勇：《〈论看棋亭杂剧十六种〉的思想倾向与艺术成就》，《河池学院学报》2011 年第 3 期，第 74—78 页。

③ 康有为：《游桂诗集》，见《桂林文史资料》，1982 年第 2 期，第 36 页。

生了积极深远的影响。

20 世纪 30 年代初，桂剧的发展就受到当时社会各界的广泛关注，关于桂剧前途的论争和试演活动促使马君武对桂剧进行改革。马君武改革桂剧的措施有筹建广西戏剧改进会并担任会长；以当时桂林实力最强的南华戏院为班底组建高水平桂剧班社并整理旧本；招揽欧阳予倩、田汉、焦菊隐、金山等戏剧人才为桂剧改革服务；革除陈规陋习，建设正规化的剧场。

桂剧旧本很多不但带有浓厚的封建迷信乃至淫荡色彩，而且文辞粗俗、语句不通，因此马君武认为桂剧改革必须从整理旧本入手，他整理收集了数百种桂剧剧目，为后来桂剧旧本整理奠定了基础。他对很多剧本作了史实考证与文辞修改工作，对一些剧本中粗俗的句子作了删改。他还尝试将桂剧传统戏《抢伞》改编更名为《离乱姻缘》，突出战争给民众带来苦难的主题。

欧阳予倩的桂剧改革是全方位的改革，以整理、创作与改编剧本，革新演出形式，建设剧团与剧场，培养专业人才与创办学校，清算"明星制"等措施对桂剧进行改革。欧阳予倩视剧本改革为关键措施，他一共整理、创作和编导桂剧 16 出，其中整理传统旧戏 6 出为《关王庙》《断桥会》《烤火下山》《离乱姻缘》《打金枝》《拾玉镯》，新编传统戏 7 出为《梁红玉》《渔夫恨》《桃花扇》《木兰从军》《黛玉葬花》《人面桃花》《长生殿》（因桂林沦陷未排演），创作现代戏 2 出为《广西娘子军》和《搜庙反正》，导演现代戏《胜利年》（洗群编剧）。这些剧目有的直接反映抗日斗争现实或国民党反动统治造成的黑暗现实，有的通过古代英雄人物来宣传爱国主义精神，有的歌颂男女之间纯洁的爱情，以崭新的思想性和艺术性呈现在桂剧舞台上，深受桂剧艺人和观众的喜爱，其中《桃花扇》《木兰从军》《渔夫恨》《人面桃花》被公认为抗战时期桂剧舞台上的"四大名剧"。

至新中国成立之前，桂剧除了大多数来自兄弟剧种的剧目之外，特有（或特色）剧目有《抢伞》（蒋晴川改编的弋板），唐景崧的《看棋亭杂剧》（40 出），马君武的《离乱姻缘》，欧阳予倩整理、创作和编导的 16 出，以及 5 出本地题材戏《磨盘山》（又名《阴阳报》）、《放火救夫》、《兵困桂林》、《火烧訾州》、《水淹訾州》，9 出搭桥戏《莲花帕》《三门街》《玉蜻蜓》《玉蝴蝶》《笔生花》《火烧洪恩寺》《济公传》《武则天》《狸猫换太子》。

二　新中国成立至"文化大革命"时期

新中国成立之后，桂剧迎来了发展的高峰时期（1949—1957）① 和传统艺术遗产发掘、传统剧目上演、优秀剧目编创和移植剧目时期（1958 年至"文化大革命"），这期间桂剧剧目在编创、整理和移植上取得了很大的成就，"文化大革命"期间桂剧舞台上"样板戏"和配合政治运动的"政治剧"一统天下，传统戏绝迹于舞台，桂剧大量艺术资料被毁，大批艺人受到批斗、隔离审查乃至迫害致死，桂剧艺术受到毁灭性打击。这一阶段桂剧编创方面较有代表性和影响性的有《西厢记》《秋江》《富贵图》《红河烽火》《刘三姐》《一幅壮锦》《灵渠忠魂》《开步走》《好代表》《谁是理发员》等，移植剧目有《梁祝》《红楼梦》《女巡按》《文成公主》《金沙江畔》等，代表性的剧作家有秦似、周民震等。

（一）　整理改编代表作《富贵图》

《富贵图》是桂剧传统剧目，其中的《烤火下山》是该剧最常演的一折。《烤火下山》讲述的是唐天宝年间书生倪俊与才女尹碧莲之间的一段遭遇，倪俊赴京赶考途中在少华山遇到落草为寇的好友袁龙，袁龙热情邀请倪俊上山小住。尹梁栋与女儿尹碧莲被相貌丑陋的藏昂逼婚，两人逃婚至少华山被袁龙相救，袁龙将尹碧莲许配倪俊。洞房花烛夜，尹碧莲有情，家中订有婚约的倪俊却无意，两人在寒冷的夜晚烤火到天亮。

旧本《烤火下山》存在着许多不足的地方，如最富戏剧性场景的"烤火"一场，因天气寒冷，两人争夺火盆烤火取暖，导致炭火洒落一地，倪俊将地上的炭火拨到身边取暖，恼火的尹碧莲上前将炭火踩灭。抗战时期欧阳予倩对《烤火下山》进行过整理，他认为倪俊和尹碧莲都是品行高尚的人，上述烤火情节不符合他们两人的性格，于是对烤火这一情节作了艺术化处理："倪俊主动将炭火扒到尹碧莲旁让她烤火，尹碧莲怕倪俊受寒，为之吹火助燃，又用银针拨火。因为天冷炭火大部分熄灭了，倪俊又俯身想把火吹燃，结果炭火反而被吹灭了。倪俊发现蚊帐边挂着一件衣裳，便取下披在尹

① 最突出的是成立了一批影响较大、水平较高的专业剧团：桂林市桂剧改进一团（1950）、桂林市桂剧改进二团（1950）、桂林市桂剧改进三团（1953）、广西桂剧艺术团（广西桂剧团前身，1953）、柳州市桂剧团（1953），此外，各地桂剧流行区专业或业余桂剧团数量上达到新中国成立后的最高峰。

碧莲身上；尹碧莲见倪俊受冻，又将这件衣裳脱下披在倪俊身上，这样互相送衣裳前后三次。整理本相互推让火盆，'三送'衣裳将两人的高尚情操在观众面前展示出来。"①

1958 年，柳州市桂剧一团在当时"大跃进"的政治背景下，对《富贵图》②进行了整理与改编，该剧被誉为"桂剧大跃进打响一炮"之作。整理后的剧情是秀才倪俊与傅金莲自幼订婚，后因倪俊丧父家道中落，金莲之父傅钦嫌贫爱富，强欲退婚，金莲坚持不退婚，并赠与倪俊赴试的银两、首饰和手织布的富贵图。不料傅钦诬告倪俊强抢民女，并贿赂新野县令藏昂将倪俊治罪下狱，倪母与金莲一道赴御史中丞张巡的行辕告状，倪俊得以出狱。出狱后倪俊考中解元，又赴京会试途径少华山，被好友袁龙邀至少华山小住。袁龙将尹碧莲许配给倪俊，倪俊因有婚约，遂与尹碧莲结为兄妹，倪俊进京会试，临行前将富贵图赠与尹碧莲，并嘱咐她持富贵图到他家中寄居。倪俊会试中得探花，荣归故里，与金莲结为夫妻，仍与尹碧莲保持兄妹关系。

改编本《富贵图》与旧本在主题思想和情节上有着较大的不同，主要体现在以下几个方面。第一，旧本结尾是倪俊与傅金莲、尹碧莲"一夫二妻"的大团圆模式，改编本结尾则保留倪俊与金莲的婚姻关系、倪俊与尹碧莲的兄妹关系。改编者认为："倪俊与尹碧莲既已结为兄妹，应该始终保持兄妹关系，故改为倪俊与傅金莲结婚，并将傅金莲机智的性格、斗争的精神予以加强。这样既尊重了这两位女性应有的自尊心，消除了一夫多妻的毒素，也使倪俊对爱情坚贞不移的性格前后一致。"③ 第二，改编本将旧本中为倪俊平反冤案的安禄山改为张巡，后者是代表正义的历史人物。第三，改编本注重揭露傅钦、藏昂两个负面人物的丑恶本质。旧本中傅钦的戏很少，改编本增加了傅钦的戏，将他作为重利轻义、奸诈狡猾的典型来塑造；旧本尹梁栋恳请藏昂带兵攻打少华山，藏昂兵败被杀，这与尹梁栋携女逃往少华山被救不一致。改编本改为藏昂因惧张巡参奏他，欲上京贿赂杨国忠，路过少华山时被杀。

① 朱江勇：《桂剧研究》，广西师范大学出版社，2013 年，第 114 页。

② 由著名艺人艾光卿和江天改编。

③ 杨竹邨：《桂剧大跃进打响一炮——一团完成传统戏〈富贵图〉的整理》，《柳州日报》，1958 年 4 月 20 日。

玉芙蓉与苏飞麟演《烤火下山》　　何红玉供

　　总体上，改编本《富贵图》保留了旧本的精华之处，对该剧主题尤其是倪俊与傅金莲的爱情作了升华处理，突出了两人对爱情坚贞不移的品质，揭露不合理的"门当户对"封建婚姻观念，控诉封建统治阶级相互勾结迫害人民的罪行。

（二）移植剧目的收获

　　移植剧目方面，这一阶段柳州市桂剧团成绩比较突出，该团先后移植了越剧《梁祝》与《红楼梦》，京剧《谢瑶环》（桂剧改名《女巡按》）、《杨门女将》《佘赛花》，话剧《文成公主》，现代戏《金沙江畔》等。

　　1952年，柳州桂剧艺人黄艺君等人参加全国第一届戏曲会演回来后，将越剧剧本《梁祝》移植为桂剧《梁祝》。桂剧《梁祝》在舞美、服装、化妆、唱腔等方面都进行了改革。如化妆上学习越剧，由原来桂剧用元粉打底、脸用胭脂红、眉用煤油重烟调油改为不贴水片、用油彩化妆，油彩化妆由此在桂剧界风行。唱腔方面，桂剧《梁祝》用适合桂剧韵律的唱腔，充分表现梁山伯

与祝英台两个主要人物的心情。该剧由柳州桂剧界"四大台柱"担任主要演员，即莫怜云饰梁山伯、黄艺君饰祝英台、陈宛仙饰四九、龚瑶琴饰良心，受到观众的热烈欢迎。

1953 年黄艺君（左）在《梁祝》中饰祝英台　黄艺君供

　　1958 年，柳州市桂剧团移植越剧《红楼梦》，作为柳州解放 10 周年纪念的献礼节目。桂剧《红楼梦》在场次上有所删减，在《葬花》一场保留了桂剧原有的特色，尽管在音乐设计上有所欠缺，但总体上桂剧《红楼梦》有新的创造和发展。① 桂剧《红楼梦》演员发挥了柳州市桂剧团旦行力量较强的优势，由陈宛仙饰宝玉、龚瑶琴饰黛玉、黄艺君饰宝钗、邓素珍饰贾母，其中著名演员龚瑶琴的拿手戏本身就是《黛玉葬花》，她将黛玉那种多愁善感、矜持高洁，希望突破封建秩序争取自由幸福的形象刻画得细致入微。

　　1959 年，柳州市桂剧团移植排演的革命历史现代戏《金沙江畔》也较有影响，该剧反映了红军长征时期经过藏区时的艰辛与困难。剧中珠玛的扮演者黄艺君不仅亲自设计唱腔，而且带领其他演员制作民族头饰和服装，她根据珠玛这个角色设计的唱腔、服饰与身段都受到观众的好评。

　　① 吴超凡：《百花齐放 艺坛新姿——市桂剧团演出〈红楼梦〉观感》，《柳州日报》，1958 年 12 月 1 日。

　　1962 年，柳州市桂剧团根据田汉话剧《文成公主》改编成桂剧《文成公主》，由黄艺君、刘凤英两位演员饰演文成公主，该剧在服装、唱腔、舞蹈和身段设计上都有新的突破。桂剧《文成公主》引起了评论界的关注，有人针对该剧的开头与结尾进行探讨，有人认为该剧第一场戏里"改编者花了不少笔墨，意图把文成公主的形象较完整地勾画出来，其中大段的唱词使人感到平板……改编者的好心善意是完全可以理解的，殊不知人物形象的完成是离不开事件的，只有通过实践——反应，从不断的动作中才能逐步地把人物性格展示出来，用传统的说法就是有戏则长、无戏则短"①。而桂剧《文成公主》的结尾处理，有论者认为有些别扭："关于戏的结尾，我觉得在结婚的盛典上，松赞干布处理几个反唐分子，实在有些别扭。新郎松赞干布成个审判官，新娘文成公主变成个陪审者……我以为这出歌颂民族团结的史剧如果能以唐、藩团结这个主题形象地结束全局，那么，它收到的戏剧效果也许会更大一些。"②

1963 年黄艺君（左三）在《文成公主》中饰文成公主　黄艺君供

（三）代表性剧作家秦似、周民震

　　秦似是继唐景崧、马君武、欧阳予倩之后对桂剧发展做出较大贡献者，他对桂剧的贡献包括桂剧改编、创作与整理，戏剧评论写作，领导桂剧工作等几

① 吴缘：《开头和结尾——再谈桂剧〈文成公主〉》，《柳州日报》，1962 年 8 月 18 日。
② 吴缘：《开头和结尾——再谈桂剧〈文成公主〉》，《柳州日报》，1962 年 8 月 18 日。

个方面。"1950 年到 1957 年他主持广西戏曲改革工作，兼任广西戏曲改革委员会副主任，1953 年广西国营桂剧艺术团（广西桂剧团的前身）成立后兼任团长职务，1956 年担任广西文化局组织的桂剧传统剧目整理委员会主任，为广西戏曲传统剧目的整理与保存，以及《广西戏曲传统剧目汇编》的编纂出版做出巨大的贡献。"①

秦似的桂剧改编、创作与整理具体包括改编桂剧传统戏《西厢记》《秋江》《演火棍》、创作历史桂剧《冼夫人》、整理（主要是润色）《拾玉镯》《抢伞》《白蛇传》等桂剧传统剧目三个方面。秦似的桂剧编创艺术可以总结为以下三点：第一，浓厚的文学色彩，以《西厢记》和《秋江》最有代表性；第二，鲜明的剧种和地域特色，即突出桂剧语言特点和唱腔特色，体现岭南地域民俗风情特色；第三，简炼的戏剧结构形式。②

壮族剧作家周民震与肖甘牛、李寅合作的十场壮族神话桂剧《一幅壮锦》（1958），是新中国成立以来桂剧本土题材戏的代表作品。周民震是位多产剧作家，曾经任广西文化厅厅长，颇具影响的彩调剧《三朵小红花》《春雷惊狮》、京剧《苗山颂》《瑶山春》《烦恼的笑声》、话剧《甜蜜的事业》都是他的作品，桂剧《谁是理发员》（与人合作）曾经引起创作上的讨论，此外，他还创作了 19 部电影剧本。1959 年，《一幅壮锦》到北京参加建国 10 周年的进京演出。

三　新时期以来桂剧编创成就

"文化大革命"结束后的新时期以来，桂剧在传统剧本的改编整理方面取得很大的成就，代表作有《富贵图》《玉蜻蜓》等；同时广西剧坛涌现出很多优秀的剧作家，如韦壮凡、吴源信、肖定吉、符震海、郑爱德、杨戈平、源泱等，他们的作品极大地丰富了新时期以来的桂剧剧目，代表性的如新编历史剧《泥马泪》《深宫棋怨》《瑶妃传奇》《冯子材》《柳宗元》《大儒还乡》《灵渠忠魂》《七步吟》等、现代戏《漓江燕》《商海搭错船》《风采壮妹》《欧阳予倩》《何香凝》《李向群》《校长爸爸》《赤子丹心》等。

（一）"面目一新"的《玉蜻蜓》

1984 年，第一届广西剧展中柳州市桂剧团演出的《玉蜻蜓》被认为是

① 朱江勇：《论秦似的桂剧编创艺术》，《柳州师专学报》2015 年第 1 期，第 21 页。
② 朱江勇：《论秦似的桂剧编创艺术》，《柳州师专学报》2015 年第 1 期，第 21—24 页。

"推陈出新"和"古树新葩"的代表性作品，该剧 1985 年 6 月赴北京演出，中国戏剧家协会还专门为该剧举行座谈会。《玉蜻蜓》为桂剧和其他多个地方剧种的传统戏，但是存在内容庞杂、色情与封建糟粕等缺憾，像这一类的传统剧目如何在新时代焕发新的生机与活力，柳州市桂剧团改编的《玉蜻蜓》在实践中作了可贵的探索。

桂剧《玉蜻蜓》在整理改编上得到一致认可。首先，改编者保留和发挥了原来剧目的精华，如沈达人认为"'庵堂认母'是一折脍炙人口的好戏，改本保留在'认母'一场中，它表演细腻、层次丰富、以情动人，好像把人物心灵的门都打开来，让观众深切地找到了人物内心的情感"①。另外，"搜庵"一场也很有戏剧性，改本将原来三场戏合成一场，细腻地展示了张雅云、王秀姑、申蛙三人不同的心理状态，尤其将张、王两位女性的悲剧命运在这场戏中刻画到极致，时时牵动观众的心，将人物的情感变化掀至高潮。

其次，改编本《玉蜻蜓》摈弃原来的色情成分，改变了原来的人物关系，用申蛙与秀姑青梅竹马的纯真爱情代替原来申蛙游春，到尼姑庵鬼混的色情描写。改写后不仅深化了该剧反封建礼教的主题，而且有利于戏剧情节的合理发展，即申蛙父亲因门阀观念导致王秀姑出家为尼，申蛙在与张雅云的洞房之夜逃婚，引出申蛙和王秀姑"夜路重逢""回庵避难"等情节。著名戏剧理论家郭汉城曾撰文说："桂剧《玉蜻蜓》另辟蹊径，尝试用另一种艺术处理来改造原题材。它改变了原故事着眼于述异演奇、惩恶扬善的目的，全剧的情节发展有较大的改观，人物关系有新的处理，成为一部有意义的悲剧。"②

再次，改编本《玉蜻蜓》对人物悲剧性刻画非常成功。该剧在批判封建门阀观念主题的同时，几个人物的悲剧性刻画得合情合理：王秀姑怕耽误儿子的功名前程不得已自杀；申蛙离家出走；张雅云失去丈夫后又失去儿子，只落得孤独一生。尤其是该剧对张雅云这个被封建礼教残害的牺牲者的塑造很有特点，显得深沉有力。有评论认为桂剧《玉蜻蜓》在人物塑造上超越了以往那种"好"和"坏"的标准，具有典型人物的典型性格，"剧中的张雅云一角，

① 王希平：《桂剧〈玉蜻蜓〉与传统剧目的整理改编——中国剧协为桂剧进京举行座谈会》，《戏剧报》1985 年第 7 期，第 20 页。
② 郭汉城、吴乾浩：《去芜存菁的〈玉蜻蜓〉》，《人民日报》，1986 年 6 月 29 日。

即是一个性格复杂、善恶兼备、让人爱恨交织的人物"①。"张雅云这个人物，其意义当不止在于该剧自身。它揭示了这么一条朴素的艺术规律：戏，要有戏；人，要有人。"②

（二）代表性剧作家

韦壮凡是新时期以来广西剧坛上既直面政治又立足舞台的剧作家，曾任广西艺术学院院长、广西省文联副主席、广西省文化厅厅长等职，他发表过小说、曲艺、诗歌、戏剧等多种艺术形式的作品。有论者认为韦壮凡的戏剧创作，无论是古装戏还是现代戏，都与当时的政治文化及他内心强烈的政治情结有关，因而他的戏剧创作可以从以下四个方面来认识：一是中国政治文化背景与艺术家政治情结；二是为公民的政治地位而呐喊；三是为致富的权力鸣号；四是对封建政治文化的声讨。③

就戏剧创作而言，韦壮凡的大型剧目六场话剧《没有结束的审判》、十场桂剧《烽火黎明》、八场彩调《喜事》、八场桂剧《泥马泪》产生过较大的影响，其中《喜事》和《泥马泪》（与同事符震海、郭玉景、王超一合作）分别获得第一届全国优秀剧目奖和第二届广西剧展金奖、广西壮族自治区政府铜鼓奖（广西文艺最高奖），此外，韦壮凡的小型剧目彩调剧《田老满卖瓜》、桂剧《夫妻行》《山里红》《百年大计》也很有代表性。《泥马泪》以新的故事、新的人物、新的立意震撼了八桂剧坛，被称为是"大手笔"的作品，也是新时期以来中国"探索性戏曲"的代表作。《烽火黎明》讲述 1949 年新中国成立前夕，以李峰为代表的游击队长带领柳河纵队配合解放军解放广西某城市的故事。《夫妻行》和《山里红》都是轻松活泼的小戏，讲述生产队新人新风尚的故事，揭示了生产关系给新社会和人们精神带来的变革。

吴源信是毕业于上海戏剧学院戏文系的剧作家，他的主要剧作有组合形象剧《寒江独钓》、史诗剧《血土》、荒诞剧《活尸》、民歌剧《歌妹》、戏曲音乐剧（大型现代桂剧）《商海搭错船》、讽刺喜剧《官才梦》，以及新编历史桂

① 柳平：《可爱·可憎·可厌·可怜——桂剧〈玉蜻蜓〉观后》，《戏剧电影报》，1985 年 6 月 16 日。

② 柳平：《可爱·可憎·可厌·可怜——桂剧〈玉蜻蜓〉观后》，《戏剧电影报》，1985 年 6 月 16 日。

③ 喜宏：《中国政治心态的存照——韦壮凡剧作简论述》，见《广西当代剧作家丛书——韦壮凡剧作集》，漓江出版社，2008 年，第 312—322 页。

剧《柳宗元》等。其中桂剧《商海搭错船》揭示了改革开放下海浪潮中桂剧演员和化学家盲目下海的现象，该剧获得广西优秀剧目展演桂花金奖、广西壮族自治区政府铜鼓奖和全国文化新剧目奖；大型历史桂剧《柳宗元》塑造了柳宗元亲民、爱民的形象，获得广西优秀剧目展演桂花金奖。

肖定吉毕业于广西艺术学院戏剧系，1965 年曾出席全国青年业余作者代表大会，出版长篇小说《黄明堂》、小说集《来自乡村的皇后》等，戏剧创作有《闯王司法》（古装戏）、《血丝玉镯》（古装戏）、《玉镯后代》（古装戏）、《夫子门生》（古装戏）、《扫狼烟》（古装戏）、《海隅盼月圆》（古装戏）、《宝刀歌》（现代戏）、《春到桃花园》（现代戏）、《乳泉河》（现代戏）、《傻宝》（现代戏）、《疾风劲草》（现代戏）等，另外还有《背带》《邻居》等 20多个小戏。

其中，肖定吉的十场历史桂剧《闯王司法》和九场古装桂剧《血丝玉镯》有较大的影响，后者获得全国地方戏曲会演最高奖——优秀剧目奖，以及广西壮族自治区政府铜鼓奖。

符震海，1972 年开始戏曲创作，彩调剧《俩姐妹》《红英考勤》先后于1972 年和 1978 年由柳州市彩调剧团排演。较有影响的是，符震海与韦壮凡、肖平武改编了话剧《救救她》，该剧由柳州市桂剧团上演 70 多场。

1980 年，符震海任柳州市桂剧团专职编剧，为剧团编创《双槐树》《觉醒》《斩妖救美》《王府怪影》等。1986 年，符震海参与编创的《泥马泪》获得第二届广西剧展桂花奖第一名，引起了国内外专家学者的注目。

1974—1975 年，符震海到中央戏剧学院编剧进修班学习，得到丁扬忠、谭霈生等教授的指导。1984 年考入上海戏剧学院戏剧理论专修班学习，在校两年期间系统学习了戏剧理论知识，论文指导教师为余秋雨。

郑爱德，1943 年出生于柳州鹿寨县，1972 年开始发表戏剧作品。主要有小型彩调剧《豆花店》（与人合作），小型桂剧《龙凤会》，大型桂剧《金玉缘》、《憨婿乘龙》、《深宫棋怨》（与人合作）。其中《深宫棋怨》获第二届广西剧展桂花奖第三名和优秀编剧奖。

杨戈平（1956—2012），国家一级编剧，生前任桂林市艺术研究所所长。他创造了近年来具有影响力的新编历史桂剧《大儒还乡》和现代桂剧《何香凝》，其中前者被誉为"桂剧金字招牌"，后者则是广西用桂剧纪念辛亥革命100 周年的献礼。

第二节　百年桂剧表导演艺术与舞美的流变

一　桂剧表演艺术的革新与发展

（一）桂剧表演艺术理论探析

1. 桂剧表演艺术理论研究的不足

桂剧源自湖南祁剧，早期风格粗犷，在长期的发展过程中经过历代桂剧表（导）演艺术家的发扬，并受桂林当地彩调、文场、渔鼓等地方戏曲曲艺的影响，同时也受桂林山水灵气的浸润和兄弟剧种的影响，形成了自己独特的地方色彩，即朴素简洁、细致熨帖、轻松活泼。1940 年，欧阳予倩在《改革桂戏的步骤》一文中指出："桂戏界于平戏和湘戏之间，三者虽同源，但因长期的单独发展，已有它不可磨灭的地方性，带着它独特的色彩。它的腔调似不如京调的宛转变化，有时又不如京调高亢爽脆……它的表演，Tempo 较慢，有时不如平戏明快，可是有时较为细腻熨帖。桂戏因为偏处一隅，交通不便，受到上海和香港的影响不多，好比一个内地姑娘，没有烫过头发，没有穿过高跟鞋，天真烂漫，得其自然之美。"①

桂剧表演细致熨帖的优点，也曾得到当代著名戏曲史家张庚的赞扬，他看了尹羲演的《拾玉镯》后评价说："比如《拾玉镯》，我看过桂戏尹羲同志的演出，就演得很好；看过京戏某名演员的演出，就演得不如尹羲同志，这位演员不能说不会演戏，但是把戏演错了。她在喂鸡、穿针引线、绣花这些动作上刻画很细致，花了几十分钟；轮到与傅朋讲恋爱时也花了几十分钟，来个平均主义，结果这个戏主要表现什么，就看不清楚了。"②

桂剧有着悠久的历史，清末至民国时期名家迭出，他们的表演风格迥异，但是长期以来对桂剧表演艺术的总结比较薄弱，学术界对桂剧表演理论的研究也相对滞后。尽管偶见有王敏之《试论桂剧尹派表演艺术风格的形成与特征》，总结了尹派表演艺术的特点：一是扩展了桂剧以细腻为特色的表演艺术之长，强化了演员自我表现的因素，而使表演跨入意味美的审美层次，使观众

① 欧阳予倩：《改革桂戏的步骤》，《公余生活》（旬刊）第二卷第 5 期，1940 年 1 月。
② 张庚：《戏曲表演问题》，通俗文艺出版社，1956 年，第 2—3 页。

从看戏的单纯审美延伸到欣赏艺术美的境界。二是从生活出发，将动作、表情、举止精细化，逼真而不模拟，真实而不落俗套，使整个表演升华到物中有我、物我结合的效果。三是把刻画人物性格、表现人物情感的变化作为表演的核心，着重通过言语、动作表达人物的内在情绪，揭示人物的心理活动，让舞台上的人物形象成为有血有肉、可亲可爱或可憎可恨的典型形象。四是注意将人物的思想倾向（特别是现代戏）作为统帅人物一切言语的准则，任其表演如何精细、如何逼真，牢牢掌握住人物思想本质分寸，既不让表演过分渲染而与人物思想境界争戏，也不让其表演不到位而使人物思想面貌显得贫乏、苍白。五是注重民族性和地方性，使表演成为表现戏所应该具有的地方性的重要途径。[①] 作者试图将尹羲表演风格总结为桂剧"尹派"表演艺术的特征，这是难能可贵和必要的，但作者意识到了以上的总结并非就是尹派表演艺术的全部特征，也意识到这样的总结有不到位的一面，加上其他学者没有积极响应，所以学术上最终没有形成桂剧"尹派"表演艺术。

桂剧表演艺术的总结主要来自老一辈艺术家的心得体会，这些心得体会通常在一些座谈会由老艺人口述、记录者记录而成，总体上十分零散，不像京剧界那样有梅兰芳、程砚秋、荀慧生、杨小楼、马连良、周信芳等艺人有较为系统的言论阐述舞台艺术实践与戏曲改良主张，也不像其他一些地方剧种那样形成表演艺术流派的总结，如越剧"袁派""范派"、粤剧"薛派""马派"等。

2. 桂剧表演艺术理论体系——桂剧艺诀的剖析

如何看待桂剧表演理论问题，桂剧表演艺术到底有没有一个比较系统的理论体系呢？笔者想从 175 字的桂剧艺诀来探讨这个问题。1956 年桂剧传统剧目鉴定会议期间，老艺人们在谈艺的过程中总结了较为完整的 175 字桂剧艺诀，艺诀如下："扮甚象甚，如生如真，出了幕外，忘了本形。本身灵魂，就是眼睛，死了眼睛，没有内心。出门亮相，莫望鼻心，距离对象，只一尺零。出手自然，体要收身，落足鸿毛，举足千斤。向人前进，左脚先临，人向我来，右脚莫停。台无二戏，面面有人，背忌向人，转身要灵。蟒分五色，文武要分，官衣褶子，四角清平。长靠起风，短打近身，金鸡独立，腰腿起劲，开山踢腿，套花起云。熟读剧本，由文生情，咬字准确，四声五音。艺术技巧，

① 王敏之：《试论桂剧尹派表演艺术风格的形成与特征——为尹羲从艺六十年作》，见《尹羲表演艺术谈》，广西艺术研究所编，中国戏剧出版社，1990 年，第 203—204 页。

易学难精，业精于勤，荒于嬉。多学多看，集思广益。"①

　　这种总结在其他地方剧种中是很少见的，不仅浅显易懂，言简意赅，而且内容比较全面，可以说是桂剧艺人们长期艺术实践的结晶。短短 175 字的桂剧艺诀，涉及了桂剧表演艺术的哪些问题呢？笔者试用中西方戏剧表演理论全面剖析它的内容，探讨桂剧表演艺术理论体系问题。

　　（1）演员与角色、观众及演员与演员之间关系

　　桂剧艺诀在演员与角色、观众及演员与演员之间关系方面作了深刻论述。"扮甚象甚，如生如真，出了幕外，忘了本形"，就是说演员创造角色时，要符合所演角色，扮相要惟妙惟肖，栩栩如生，正如桂剧著名须生宾菊清所说"演一角色一定要像那个人"，② 所以演员要学会体会角色，宾菊清曾以自己饰演《六部大审》中闵爵这一角色举例说光靠吹胡子瞪眼睛是演不好的，他刻画的带病又靠刑部的威信来压服人的闵爵形象得到了观众认可。同时，演员在角色创造时不能完全"忘我"，而是一种"忘我"中总是"有我"在控制的状态。

　　这里涉及演员与角色之间关系问题，戏剧理论界通常有三种观点阐述该问题：一是以斯坦尼斯拉夫斯基为代表的"体验派"，认为演员不是在舞台上表演，而是在舞台上生活，所以演员是设身处地"化为角色"，因而演员与角色合一；二是以布莱希特为代表的"表现派"，认为演员在角色扮演时不宜过于逼真与冲动，否则会把观众带入一种痴迷状态，布莱希特提出"陌生化方法"（"间离方法"）就是要演员保持一种清醒与理智的状态，保持演员与观众水火不容的关系，因而演员与角色分离；三是瓦赫坦戈夫将"体验艺术"和"表现艺术"综合的原则，瓦赫坦戈夫流派认为强调真实感的"体验"和强调形式感的"表现"都必须名副其实，认为"当没有任何体验的时候，是不可能逼真地表演的。同样的道理，什么都不'表现'的时候，也不可能生动地、富于感染力地体验。假如不是高度内在的技术与闪光的外在技术的统一，只能是匠艺式的表演"③。瓦赫坦戈夫有一句名言，是他在排练《图兰朵公主》时

① 丘振声：《桂剧艺诀漫谈》，见《桂剧表演艺术谈》，广西壮族自治区戏剧研究室编，1981 年，第 123—124 页。

② 雷萧：《桂剧老艺人宾菊清的表演艺术》，见《桂剧表演艺术谈》，广西壮族自治区戏剧研究室编，1981 年，第 39 页。

③ 陈世雄：《导演者——从梅宁根到巴尔巴》，厦门大学出版社，2006 年，第 342 页。

对演员说的："你们要用真正的眼泪来哭，但要以戏剧的方式哭给观众看。"①
这句话被认为是综合了体验派与表现派精华的闪光语言，前半句要求演员对角
色有深刻体验，后半句要求演员用外部技巧表现角色内心，因此演员与角色关
系既合一又分离。桂剧艺诀"忘了本形"不是忘了一切，而是要求生活真实
与艺术真实的辩证统一，也是一代又一代桂剧艺人们宝贵的经验总结，实际上
符合演员与角色既合一又分离才是演出的最高境界。

重视演员与观众、演员与演员之间的交流。中国戏曲是以演员为中心的表
演体系，表演过程中演员与观众之间的交流与互动极其重要，从话语体系来
讲，中国戏曲不同于西方话剧演员与演员之间交流为主的内交流系统，而是一
种以演员与观众之间交流为主的外交流系统。桂剧艺诀"出门亮相，莫望鼻
心，距离对象，只一尺零"，前面两句是讲演员与观众之间交流，后面两句是
讲台上演员与演员的交流。演员在舞台上亮相之后，眼睛要与观众交流，通过
眼睛把人物的思想、性格、情绪向观众表达出来，而不是眼睛耷拉着看自己的
鼻心。另外"距离对象，只一尺零"以及"向人前进，左脚先临，人向我来，
右脚莫停。台无二戏，面面有人，背忌向人，转身要灵"，是说演员与演员在
台上的距离，也就是要重视与其他演员之间的交流。不仅中国戏曲以演员为中
心的表演体系重视这一点，西方话剧也重视演员与演员之间的交流。苏联莫斯
科艺术剧院的著名演员莫斯克文多次强调在舞台上演员之间交流的重要性，他
说："有的演员，甚至是不错的演员，把自己的角色孤立在自己身上。他表演
得似乎不错，可是他在舞台上就是不同你交流。你看着他的眼睛，就觉得有什
么东西阻隔着……舞台上的交流是有巨大意义的。它应该像打球时那样，我抛
给对手的球，对手再抛回给我，我接着之后又要把它再抛给对手。这种交流的
'排球'，对演员来说是很好的东西。"② 的确，中国戏曲界也流传不少关于演
员之间交流、相互配戏重要性的例子。

（2）舞台表演的要诀与技巧

桂剧艺诀对舞台表演的要诀与技巧也很重视，"本身灵魂，就是眼睛，死
了眼睛，没有内心"，是说演员眼睛起表现人物心灵灵魂的作用。中国戏曲表

① 陈世雄：《导演者——从梅宁根到巴尔巴》，厦门大学出版社，2006 年，第 346 页。
② ［苏联］斯坦尼斯拉夫斯基等：《苏联戏剧大师论演员艺术》，文化艺术出版社，1956 年，第
66 页。

演向来重视眼睛的传情与表现人物心灵世界的作用，梅兰芳就是通过养鱼、放鸽等方法训练眼神才取得艺术上的成功。桂剧著名艺人李冠荣谈到净行演员眼睛时将眼神分为"喜、怒、哀、乐、横、瞪、邪、淫、醉、转、奸、险、惊、恐、呆、瞭、悲、愤、愁、思二十种"①。他进一步谈到自己在演出《马武夺魁》一剧时，马武与岑彭比武一场中，马武就是用一个"转眼"，"转眼"的动作要领是眼睛由左至下至右至上，再还原位，用来说明他既有夸赞岑彭之意，也有藐视之心，认为岑彭是不可多得的良材，但自己并不惧怕他。桂剧著名须生宾菊清也擅长用眼睛配合脸部的表情，"他唱到紧张处一双眼珠子靠近鼻梁不动，随着便一上一下的交换着摆动（不是一般的转动），印堂一皱，眼眶下两边的脸子弹起来，眼珠子也很快的轻微弹动，这种功法可说在桂剧舞台上仅有。据他说，他练这双眼珠子是用右手中指和食指暗中代表一双眼珠，在一边暗示它上下跳动，慢慢惯了就不用手了，晚上在床上也长常常用眼练习"②。

"出手自然，体要收身，落足鸿毛，举足千斤"是对演员身段的要求，演员身段不仅要自然，而且每一个动作都要举重若轻，给人美感。身段美几乎是所有桂剧著名艺人所强调的，"压旦"林秀甫曾说："跑圆场、走台步、行马路，一举一动，不论是行、坐、走，身体都要保持挺拔、平正、灵活、优美的姿势。"③颜锦艳在谈到桂剧"闺门旦"表演时用老一辈流传的"行不动裙，笑莫露齿，话莫高声"作为依据和准则，她说："文的闺门旦一出场，行慢步，至桌子角时，双手内挽花，平腹抖袖，也叫'怀中抱月'。眼不斜视，不远望，才显得正派、端庄、温柔……闺门旦说话，字重音轻，要分阴阳，轻而柔软，才算秀气……笑只是抿嘴微笑，嘴角微动，鼻孔煽动一下。重要的是通过眼神流露出喜悦的感情来……闺门旦的出手，多用'玉兰指'，出手指不能出满……闺门旦坐时，用右手内挽花扶椅边、垫脚。因为我们的舞台是根据生活来的，古代的女子都是三寸金莲，鞋弓足小，一举一动都要注意到'稳'

① 李冠荣：《谈桂剧净行的基本功》，见《桂剧表演艺术谈》，广西壮族自治区戏剧研究室编，1981 年，第 60 页。
② 雷萧：《桂剧老艺人宾菊清的表演艺术》，见《桂剧表演艺术谈》，广西壮族自治区戏剧研究室编，1981 年，第 41 页。
③ 顾乐真：《林秀甫的"五色忌讳"》，见《桂剧表演艺术谈》，广西壮族自治区戏剧研究室编，1981 年，第 118 页。

和'细'。"① 如果违反了这些原则，身段和表演就没有美感。"长靠起风，短打近身，金鸡独立，腰腿起劲，开山踢腿，套花起云"实际上是谈桂剧武打动作的要领，穿长靠的是元帅大将，多使用大兵器，讲究气势和威风；穿打衣短打的一般是绿林好汉、江湖义士、浪荡公子、鸡鸣狗盗等，多使用朴刀、捍棒等短兵器，对打时要求近身，丝丝入扣，带狠劲。

"咬字准确，四声五音"是强调演员的念、唱要领，桂剧使用的桂林方言，无论唱念一定要清晰准确。就念而言，桂剧念白有韵白和浪荡白之分，韵白可以分"有腔有韵"和"有韵无腔"，像《白门楼》曹操上场诗"志气如天高，鼓动旌旗摇"，前一句有韵无腔，后一句有腔有韵。浪荡白是演员在舞台上讲的不上韵的桂林话，如《辕门斩子》中焦赞对杨宗保讲："哦！小本官，你这么年轻轻的也好玩要呀？"用桂林话念出来就很诙谐、调皮。念白不仅要求演员要有一定的文化水平，而且要求演员懂得四声五音，"压旦"林秀甫说："念台词也不能照字念出，而是把台词记着在心，融化在语言里，使人听了，知道我是对人说话，不是背台词。尤其是台上道白，最能表演戏情。"② 桂剧唱腔以南北路为主，兼有高腔、昆腔、弋板、安春调、唢呐调七句半及银钮丝、仙姑调、柳枝腔等。"桂剧南北路的唱腔，基本是十字格（三三四）和七字格（二二三）较整齐对称的韵句。间或也许有三五六字句出现，那只是一种过渡垛句，不可能整段如此。南北路的词曲结合，关系异常密切，旋律起伏，惯常服从于字词四声音调的起伏，因而地方色彩、韵味浓厚非常。"③ 总体上讲，桂剧的唱情调柔和温婉，尤其是旦行缠绵悱恻。

（3）勤学苦练、遵循法则与博采众长

桂剧艺诀道出了勤学苦练、遵循法则与博采众长的道理。"艺术技巧，易学难精，业精于勤，荒于嬉"，是说勤学苦练是所有有成就艺人成功的要诀。桂剧名旦颜锦艳科班学艺三年，每天早上先在三寸宽的木板上练习行走，然后练马步和跑圆场，练就了扎实的基本功，她在《斩三妖》中饰苏妲己时的

① 颜锦艳：《我演〈秀楼赠塔〉的陈翠娥》，见《桂剧表演艺术谈》，广西壮族自治区戏剧研究室编，1981年，第15—16页。
② 顾乐真：《林秀甫的"五色忌讳"》，见《桂剧表演艺术谈》，广西壮族自治区戏剧研究室编，1981年，第119页。
③ 宋辰：《桂剧》，见《广西地方剧种资料汇编》，广西壮族自治区戏剧研究室编，1984年，第20页。

"马步起风"誉满桂剧界。桂剧名净李冠荣说："戏曲表演，对演员基本功的要求是严格的，来不得一分假，取不得半点巧；不坚持练功，不能把各种融会贯通结合起来，达到得心应手的程度，就不可能创造出栩栩如生的人物形象。"① 桂剧名净蒋金亮谈到自己的艺术成就时归功于"苦练和创造"，他是这样痴迷练功的："清早起来，首先到屋外面去吊嗓子，练喷口……桌子窗户，成了压腿架子；跟别人聊天的时候，边聊边站桩，边撇手；睡觉之前，就在床上练腰杆，连在解手的时候也练习滚眼，锁眼。"②

"蟒分五色，文武要分，官衣褶子，四角清平"是讲桂剧服饰要讲究，要严格遵循艺术法则。"宁穿破，不穿错"是中国戏曲艺人们严格遵守的法则，服饰可以反映剧中人物身份地位、性格等等，不仅文武要分，而且要分贵贱、贫富、老少、善恶等。总体上讲，桂剧服装与京剧、祁剧大致相同，比如蟒是文武大臣朝会办公行礼宴会时所穿，是戏服中最为庄重的一种，五色分为上五色红、绿、黄、白、黑，下五色粉、湖、酱、蓝、紫，一般来说帝王穿黄蟒，像岳飞、赵云等将领穿白蟒，张飞、包拯等穿黑蟒。又如官衣，是中级以下官员所穿，不如蟒那样庄重，分红、蓝、绛、紫、月白等色，胸前缀方补，以不同飞禽走兽来分等级。

桂剧艺诀还重视剧本，注重博采众长。以前中国戏曲演员大多数文化水平较低，甚至不识字，学戏基本上是按照老师的口传身授，老师唱什么就跟着唱什么，怎么演就怎么学，都是靠死记硬背，对于人物性格、形象塑造、舞台风格等都没有一个具体的印象。欧阳予倩改革桂剧时，开始要求桂剧艺人们研读剧本，"熟读剧本，由文生情"实际上是要从剧本出发去创造人物角色，创造形象。"多学多看，集思广益"是要博采众长，吸收同行甚至不同剧种的优点丰富自己的表演。如桂剧名净蒋金亮在《秋江》中饰老船夫时，主动争取同行意见成功地塑造出这个淳朴、善良、风趣、幽默的人物形象；又如蒋金亮在《打堂》（《宝莲灯》中的一出）中饰秦灿时，他仔细揣摩了这个人物的性格特征，并大胆吸收京剧亮相架式和祁剧"大三步"的表演程式，将其融合到桂剧表演中，成功塑造了秦灿纵子行凶、欺压百姓、私设公堂、目无法纪的

① 李冠荣：《谈桂剧净行的基本功》，见《桂剧表演艺术谈》，广西壮族自治区戏剧研究室编，1981年，第56页。

② 蒋金亮：《苦练和创造》，见《桂剧表演艺术谈》，广西壮族自治区戏剧研究室编，1981年，第72页。

形象。

以上结合中西方戏剧表演理论，从三方面对桂剧艺诀进行全面剖析，我们不难发现桂剧艺诀内容丰富，论述比较系统，笔者认为"它是一个相对完整的桂剧表演艺术理论体系。同时，桂剧艺诀也印证了桂剧在长期历史发展过程中，不仅受多个地方剧种的影响，而且在抗战时期欧阳予倩的桂剧改革实践中吸收了西方话剧优长，较早地步入了中国戏曲现代化行列的事实"①。

（二）历代杰出桂剧表演艺术家对桂剧艺术的革新

历代杰出桂剧表演艺术家都在传承桂剧艺术的同时又进行革新桂剧艺术，将桂剧艺术推向一个又一个高峰。本小节剖析桂剧各个行当杰出表演艺术家（主要突出前文未详细提及的艺术家）对桂剧艺术的革新。

1. 生行

桂剧生行方面有蒋晴川、粟文廷、周梅圃、刘少南、蒋金凯、唐金祥、曾爱蓉、马玉珂、何金章、阳鹏飞、周文生、贺炎、苏飞麟、云中鹤、南天柱、刘民凤、赵若珠、刘玉萱、曾素华等艺术家。清末桂剧表演艺术家蒋晴川因扮相秀丽、表演细腻、戏路宽广、唱做俱佳，被誉为"戏状元"。他对桂剧的贡献有两点：一是到湖南带回高腔四大本戏，即《目连戏》《观音戏》《岳飞戏》《西游记》，大大丰富了桂剧剧目；二是革新桂剧唱腔，其创造的"雨夹雪"唱腔形成桂剧柔美的特点，尤其是他将传统的高腔戏《抢伞》改为唱腔优美、丰富的弋板，故该剧有"九板十三腔"之说。刘少南开创了改桂剧小生子嗓传统唱法为本嗓唱法的先河，桂剧史上有"桂剧小生改唱本嗓由刘创始"的说法。

须生唐金祥是桂剧生行的一位勇于革新的艺术家，他出科于荔浦县马岭乡的金石声科班，得到"压旦"林秀甫、著名生角张永生等的指点。唐金祥演艺精湛，戏路很宽，能文能武，代表剧目有《坐楼杀惜》（饰宋江）、《六部大审》（饰闵爵）、《打棍出箱》（饰范仲禹）、《杨衮教枪》（饰杨衮）、《空城斩谡》（饰孔明）、《打骡会友》（饰路遥）、《张松献图》（饰张松）、《太白傲考》（饰李白）等，他的戏几乎每一出都是别具一格，堪称一绝。

1955 年首届广西戏曲会演中，唐金祥和广寒仙合演《坐楼杀惜》，获得演员表演一等奖。唐金祥的表演把宋江杀阎惜娇的思想发展脉络交待得清清楚

① 朱江勇：《桂剧表演艺术理论体系探析——基于桂剧艺诀的剖析》，《戏剧文学》2019 年第 7 期，第 77 页。

楚，他的眼神和脸部表情变化多端，通过上楼下楼等各种不同的节奏，把宋江的心理活动表现得淋漓尽致；1961 年，唐金祥参加广西区桂剧老艺人座谈会，期间他主演《六部大审》（饰闵爵）受到行家和观众的热烈欢迎，他淡妆浅抹，观众看到的是演员脸部本色，唐金祥最出彩的是通过提气来表现闵爵面部表情与颜色，有时脸憋得通红，后来又转为青色，这种变脸的本领堪称一绝；《打棍出箱》中的表演是桂剧特有的绝技，唐金祥饰范仲禹，他用眼神和步态将范仲禹装疯的神态表现得惟妙惟肖，要在长三尺多、宽两尺多的木箱内快速转换体位跌下又弹出技巧难度极高。唐金祥饰演其他人物，如杨衮、黄忠、孔明、张松、路遥、李白等，他都用不同的艺术手段塑造了这些栩栩如生、令人拍案叫绝的人物。

　　唐金祥个人重视艺术总结，如在眼神运用上他总结出演员的 18 种眼神来表现人物的内心，他还根据桂剧生行人物的地位、身份、性格、穿着、打扮、气质、做派等将桂剧生行人物分为 13 类。① 唐金祥热爱桂剧艺术，凭借惊人的记忆力默录 100 多出剧本，还绘制了 140 多个桂剧彩色脸谱，写了《常演传统桂剧一百五十出角色扮相》的文章，这些都成为桂剧艺术资料中的宝贵财产。

　　① 唐金祥归结的十八种眼神与眼神表现为：笑眼，表现高兴、喜爱；怒眼，表现气愤、仇恨；悲眼，表现伤心、难过；愁眼，表现担忧、发愁；横眼，表现不满、傲视；冷眼，表现冷漠、嘲弄；白眼，表现看不起、鄙视；凶眼，表现凶狠、恶毒；惧眼，表现惊慌、恐惧；奸眼，表现奸诈、阴险；色眼，表现对异性的淫邪欲望；媚眼，表现谄媚、讨好；呆眼，表现发呆、精神失常；醉眼，表现喝醉酒；睡眼，表现昏昏欲睡或瞌睡未醒；梭眼，表现迅速判断或扫视四周；锁眼，表现气塞昏厥或临死的神态；转眼，表现思索、考虑、想主意。唐金祥将桂剧生行人物分别为十三种：1. 扎靠马的武将，如黄忠（《黄忠带箭》）、杨衮（《杨衮教枪》）；2. 戴白胡子、穿白袍性格开朗的大官，如王延龄（《世美上寿》）、乔玄（《甘露寺》）；3. 戴白胡子、执拐杖的贫民，如路遥（《打骡会友》）、张元秀（《清风亭》）；4. 戴白胡子、戴摆子巾、扎黄布不拿拐杖的下层人物，如宋世杰（《宋世杰告状》）、曹福（《曹福走雪》）；5. 戴青胡子、穿官衣的官员，如张松（《张松献图》）、鲁肃（《借箭打鲁》）；6. 戴青胡子、戴罗帽、穿青袍的壮士，如秦琼（《秦琼表功》）、杨雄（《酒楼杀山》）；7. 戴青胡子、戴罗帽、大带扎青褶子的奴仆，如莫成（《莫成替死》）、程婴（《程婴救主》）；8. 戴花胡子、戴员外帽、穿员外帔的财主，如陈白玉（《打侄上坟》）、闵仕翁（《芦花休妻》）；9. 戴青胡子、高方巾（或公子巾）、穿青或蓝褶子的人士，如弥衡（《打鼓骂曹》）、宋江（《回院杀惜》）、李白（《傲考醉写》）；10. 戴青胡子、穿道袍、执云扫的军师、隐士，如孔明（《孔明吊孝》《孔明拜斗》）；11. 戴花胡子或青胡子、穿黑袍或红袍、性格刚正的大官员，如闵爵（《六部大审》）、褚遂良（《宫门挂带》）、李广（《李广顶本》）；12. 戴青胡子、穿青袍软弱无能的皇帝，如刘璋（《刘璋让位》）、汉献帝（《曹操洗宫》）、崇祯（《煤山上吊》）；13. 开红脸、武将文表、性格刚烈的将官，如关羽（《单刀会》）、赵匡胤（《杀四门》）。陶源：《桂剧名须生唐金祥》，见《广西地方戏曲史料汇编》（第七辑，河池地区专辑），《中国戏曲志·广西卷》编辑部，1986 年，第 149—151 页。

　　著名生行演员马玉珂擅长饰演《黄鹤楼》《三气周瑜》中的周瑜，他在长期的舞台实践中革新了周瑜的表演。如《三气周瑜》的表演是他根据自己对周瑜性格理解、体会创造出来的，马玉珂认为周瑜是儒将，有勇有谋，但是气量狭窄又自负，所以传统桂剧中周瑜的很多表演都不符合周瑜的形象。马玉珂谈到他演该剧"兵临城下"一场时说："老的演法，周瑜只命令队伍列开，进逼城下，便没什么戏了。这样，我感到气愤不够强烈，也表现不出此时周瑜的心情，于是，创造了一些动作：叫队伍列开，右手把马鞭举得高高的，左手也举起来一面摆动，好像有千军万马在自己眼前。"①《三气周瑜》中周瑜在芦花荡被张飞阻拦，原来的表演是周瑜摇手请求张飞不要杀他，马玉珂觉得这样不符合周瑜性格，改掉了周瑜摇手求饶的动作。周瑜吐血的场景，马玉珂将原来正面吐血改为侧面吐血，吐血三口，每一口动作和心情都不一样，还有周瑜的紫金冠的一按一提都是突出他的思想情感的，因此马玉珂的表演几乎每一个动作都是创造。

　　著名文武女小生赵若珠②（绰号"打不死"，艺名"庆顶珠"），扮相漂亮，嗓音优美，文武全才，唱做和谐，她善于对角色潜心领会，表演中形似神真，以武取胜，以情见长，既有师承，又有创新，充分发扬了戏曲表演艺术体验和表现相结合的优良传统，达到了"形神兼备""出神入化"的境界，她扮演的周瑜被称誉为"活周瑜"，摆脱了女派的传统，看不到半点女儿影子。《黄鹤楼》中的周瑜，连唱几个曲牌，数十句唱词，感情变化幅度大，她的唱做念舞能一气呵成，应付自如。

　　2. 旦行

　　桂剧旦行杰出表演艺术家众多，"压旦"林秀甫和抗战时期桂剧"四大名旦"可以说代表了桂剧旦行细致熨贴的风格，桂剧"四大名旦"前期代表人物为颜锦艳（凤凰鸣）、谢玉君（如意珠）、小桃红、余振柔（桂枝香），后期代表人物为谢玉君（如意珠）、方昭媛（小飞燕）、尹羲（小金凤）、李慧中（金小梅）。"四大名旦"是桂剧旦行中公认的杰出表演艺术家，颜锦艳的《斩三妖》《绣楼赠塔》、谢玉君的《抢伞》、小桃红的《贵妃醉酒》、余振柔的

①　马玉珂：《演〈三气周瑜〉的体会》，《桂剧表演艺术谈》，广西壮族自治区戏剧研究室编，1981年，第52页。

②　赵若珠7岁时被卖给桂剧名生角赵元卿为女，她先后拜马玉珂、曾爱蓉为师，因师傅曾爱蓉性格刚烈，对赵若珠十分严格，经常用马鞭打她，所以她的绰号叫"打不死"。

《孟丽君》《粉妆楼》、方昭媛的《哑子背疯》、尹羲的《拾玉镯》、李慧中的《亲王吊孝》《背娃进府》等成为桂剧经典之作。老一辈旦行艺术家袁兰舫、周仙鹤、多宝橱、一斛珠、杨兰珍、李芳玉、刘长春、刘万春、秦志精、白莲子、廖燕翼、凤凰鸣、凤凰书等皆为桂剧旦行中佼佼者。新中国成立以来，桂剧旦行成长了一批优秀表演艺术家，如秦彩霞、罗桂霞、黄艺君、蒋艺君、秦桂娟、龚瑶琴、龚瑶珍、肖炎堃、马婉玉、左艺萍、欧阳艺莲、苏桂茜、殷秀琴、罗菊华、李青姣等。新时期以来有李小娥、刘凤英、苏国璋、杜宝华、刘丹、张树萍、周强等。

　　桂剧旦行戏发展中，刘万春创造和发展了桂剧媱旦表演艺术，值得一提。传统桂剧中《拾玉镯》《开弓吃茶》等都是老旦戏，刘万春将《拾玉镯》中的刘乃婆（原叫乃婆，后叫媒婆）、《开弓吃茶》中的陈妈妈这一类人物发展为媱旦角色，并重新塑造了人物的形象。如《拾玉镯》的刘媒婆原来是一个"拉马，扯皮条"的庸俗老妇，她本是想从傅朋与孙玉姣的婚事中捞一笔钱，表演上也有很多低级的东西。刘万春重新塑造媒婆形象，将她变成"乐观有趣的乡下老妈妈，爱讲笑，肯帮助人，和孙玉姣相处得很好。她疼孙玉姣，无事也常来和她作伴，就像对自己的女儿一样"①。刘万春（饰媒婆）、尹羲（饰孙玉姣）、周文生（饰傅朋）三人合演的《拾玉镯》堪称经典。

刘万春 饰 刘乃婆

刘万春在《拾玉镯》中饰刘乃婆　莫若供

　　①　刘万春：《〈拾玉镯〉中刘妈妈表演琐谈》，《桂剧表演艺术谈》，广西壮族自治区戏剧研究室编，1981年，第112页。

历代桂剧旦行表演艺术家还对同一个剧目不断传承与发展，如《抢伞》从蒋晴川、林秀甫到谢玉君；《斩三妖》从林秀甫、凤凰鸣到黄艺君等；《哑子背疯》从小飞燕、颗颗珠、何艳君、金小梅到黄艺君、秦彩霞、秦桂娟、李青姣等；《拾玉镯》从尹羲到黄艺君、苏国璋、罗桂霞等；《人面桃花》从小飞燕、尹羲到李小娥、苏国璋、罗桂霞等，这些剧目都是在不断传承中形成了独特的桂剧表演风格。

对旦行表演进行革新一个重要特点是革新唱腔，比较突出的表演艺术家有李芳玉、陈宛仙、黄艺君、秦彩霞、罗菊华等。被桂剧界誉为"高腔王"的男旦李芳玉，擅长桂剧高腔花旦戏。桂剧主要以弹腔为主，也有高腔、昆腔和杂腔，李芳玉的主要贡献是创新了桂剧高腔演唱，像《思凡》《来迟追舟》等是他的代表性作品。

桂剧国家级代表性传承人，被誉为"桂剧皇后"的秦彩霞在20世纪50年代演出朝鲜题材的移植桂剧《春香传》时，就吸收汉剧音乐，在剧中创造"爱歌"和"别歌"，她还在《西厢记》《三娘教子》《珍珠塔》《白蛇传》《秦香莲》等剧中设计新唱腔，将桂剧唱腔推向一个新的高度。

著名旦行演员罗菊华因演出《打雁回窑》受到桂剧界的高度赞扬，她的《打雁回窑》得到桂剧老前辈凤凰鸣的真传。罗菊华的唱腔得到桂枝香等人的指点，吸收了桂剧生行、净行的唱念特点，形成了旦行中独有的铿锵有力的唱念风格。罗菊华还尝试把民族与西洋的科学发声法融入桂剧发声法中去，革新了桂剧传统的"雨夹雪"唱法。

著名旦行演员秦桂娟，则是从桂剧艺术跨行到桂林戏曲曲艺如彩调、广西文场、桂林渔鼓、零零落、大鼓、歌剧等领域后又回归桂剧表演的艺术家。秦桂娟可以说是桂剧戏曲曲艺艺术的集大成者，也是研究桂林戏曲曲艺各剧种之间关系的"活化石"，她"在舞台上驰骋于桂林地方曲艺文场、渔鼓、零零落、大鼓，地方戏曲桂剧、彩调，以及舞蹈、歌剧等艺术样式中，成为一个桂林地方曲艺和戏曲兼容并包、样样精通的集大成者，她的表演艺术也日臻成熟，形成浓馥清雅、字正腔圆、韵味十足的演唱风格，其隽美的身段、清亮圆润的嗓音、淋漓尽致的情感抒发、惟妙惟肖的人物刻画博得行家和观众的好评"[1]。

① 朱江勇：《舞台春秋六十载 兼容并包集大成——桂剧著名表演艺术家秦桂娟》，《广西文史》2016年第1期，第100页。

3. 净行

桂剧净行名演员众多，清同治、光绪年间的桂剧名净于秀琪因善演《张飞滚鼓》《打碗回煞》（惊险的"打叉戏"）驰名于湘、桂两省，李冠荣被誉为桂剧"开脸第一"，周兰魁被誉为桂剧"花脸王"（欧阳予倩语），其他如赛宝龙、白演蓉、郑清雄、蒋金亮、蒋芳琪、青锋剑、杜木生、肖仲达、王玉武、欧万魁、陈长青、盘老东等皆为桂剧净行名演员。

桂剧净行打叉戏是一门极其恐怖的高难度表演艺术，新中国成立前的桂剧打叉戏是戏班吸引观众和抬高门票价格（可以涨到二到四倍）的常用手段。除了踩新台打叉表演作为仪式之外，传统桂剧中打叉戏有两种：第一种是表现阴曹地府、轮回惩罚的戏，如《目连戏》中"大叉刘四娘"、《岳飞传》中"叉长舌妇"、《观音戏》中"叉肖二嫂"等；第二种是表现战斗激烈的戏，如《打采石矶》中铁木耳叉常遇春、李文仲，《打祝家庄》中祝彪叉孙二娘等。第一种戏的打叉不仅叉数多，而且极其凶恶惊险恐怖，第二种戏的打叉叉数少、动作慢，也叫"太平叉"。

桂剧打叉戏一般是净行打叉旦角接叉，民国前接叉旦角为男性，民国后有少数女旦接叉。桂剧史上王玉武、欧万魁、陈长青、盘老东、周宝龙、朱培荣、郑清雄、蒋芳琪、黄芳龙、陈忠桃、阳瑞龙等擅长打叉。陈长青打叉技艺超群，民国初年他在桂林共和乐班演出，陆荣廷带着母亲及妻妾一起去看陈长青演出，陆母看到飞叉惊险，惊悸不已，忙派人到后台叫陈长青停演，说已经领略他的打叉功夫了。盘老东不仅擅长打叉，还能反串女旦接叉，盘老东的叉以"狠、稳、准"著称。盘老东的妻子七弦琴，自幼缠了小脚，却是桂剧史上唯一能接大叉的旦角，他们夫妇俩同演《打碗回煞》，盘老东打叉，七弦琴接叉，两人配合默契，惊险迅猛。桂剧打叉戏很多带有一定迷信色彩，而且危险性大，新中国成立后就停止演出打叉戏了。

名净周兰魁身材高大，扮相威猛，加上天生一副好嗓子，他演三出戏《马刚带镖》《司马洗宫》《斩雄信》被称为桂剧净行的经典之作，尤其是他刻画的马刚形象为人们称道，他因此被誉为"活马刚"。《马刚带镖》一开场就有两句定场诗"吼一声山摇地动，马踏着万里长虹"，周兰魁念这两句时气势磅礴、声如洪钟，剧中最精彩的是打闸、扛闸、抬闸和打锁几段戏，都是他经过多年舞台实践提炼的结果。桂剧名丑筱兰魁回忆他父亲周兰魁表演《马刚带镖》时写道："马刚打闸是这个戏的核心。父亲对这段戏的表演是非常考究

的……第三道程序是挖闸门脚取石，这一动作极美。我父亲采用单腿跪地，双手左拿右撬，举鞭向下挖闸基，每挖一下，鞭头朝地撬几下，像是松动闸门基下的泥土。更妙的是取石扛闸的表演，基石一块一块地向外抛去，然后……突然一蹲，由曲步变为弓步，头偏右肩双手扶着沉重的闸身。这一刹那的表演，强烈的给人们感到马刚此时身负千斤压力的感觉。戏每演到此处，观众常常是瞪目惊视，赞不绝口。"①

青锋剑是桂剧史上少有的坤净，师从林秀甫、熊兰芳，还曾参师名净赛宝龙。青锋剑虽为女性，但是长相脸宽嘴阔、身体敦实，嗓音厚实宏亮，霸音与男子不相上下，她的文戏武戏都很出色，表演完全摆脱女派。她演出的《专诸刺辽》（饰专诸）、《徐阳三奏》（饰杨延昭）、《秦府抵命》（饰秦灿）、《吕布与貂蝉》（饰董卓）、《下宛城》（饰曹操）等，都注重人物性格的刻画和情感把握，深受观众喜爱，观众评价她像赛宝龙。有论者评价："她饰演专诸，面对凶神恶煞高举钢刀的卫士，和身披铁甲只有喉咙处才刺得进的辽王，把专诸行刺前的复杂内心以及后果设想，用身段、步法刻化得淋漓尽致，颇受观众称赞。专诸的表演只能卑躬屈膝，不能正视辽王，站四柱平桩，体力消耗较大，男演员都感到吃力，而她演来却随心应手，从容自如。"②

其他净行演员，如杜木生在《芦花荡》中饰演张飞时创造"蝴蝶采花""月中擒兔""魁星提名"等身段；蒋金亮在《李逵夺鱼》中对李逵形象的重新塑造；肖仲达的《演火棍》（饰演孟良）脸谱造型独特，在额头上倒着的红色葫芦上画一个白色的"火"字，是他的艺名"火红云"的写照，这些都体现了桂剧净行表演艺术家对桂剧艺术的创造和发展。

4. 丑行

桂剧丑角戏别具特色，无论是从演员表演还是观众的接受来看，丑行戏都有自身的魅力。桂剧界流行"四大名丑"之说，即善演和尚戏的唐仙蝶（和尚丑）、善演媱旦戏的刘万春（媱旦丑）、善演蠢子戏的蒋云甫（别名蒋老八，蠢子丑）、善演褶子戏的艾光卿（褶子丑）。除了"四大名丑"，李百岁、邓芳

① 筱兰魁：《忆先父周兰魁〈马刚带镖〉的表演艺术》，见《广西地方戏曲史料汇编》，《中国戏曲志·广西卷》编辑部，1986年，第58—59页。

② 周德荣：《桂剧坤净青锋剑》，见《广西地方戏曲史料汇编》，《中国戏曲志·广西卷》编辑部，1986年，第138—139页。

桐、黄甫庆、邓瑞祯、黄一怪、筱兰魁、阮冲等皆为桂剧丑行名家。

李百岁（？—1944）原名李六四，桂林人，桂剧著名丑行演员。李百岁早年拜李福高为师学丑行，他的表演自然诙谐，擅长用脸部表情和眼睛传达人物感情，拿手戏有《大拐小骗》《李大打更》《父子烤火》《托亲讲情》《背娃进府》等。李百岁以水衣戏和褶子戏见长，尤其擅长讲口戏，如他在丑行代表戏《乙保写状》中表演妙趣横生，不仅吐字清晰，而且抑扬顿挫，只要他演这出戏，就能够稳住观众。20世纪二三十年代，李百岁与谢玉君、秦志精、尹羲等名演员在桂林西湖酒家、南强戏院、南华戏院等地同台演出。抗战期间，李百岁积极参与欧阳予倩的桂剧改革，1939年参加广西桂剧实验剧团，在欧阳予倩编导的桂剧《梁红玉》中饰演汉奸王智。

桂剧界流传着白崇禧夫人为李百岁改名的佳话。一次李六四与桂剧名丑唐仙蝶合演《大拐小骗》一剧，恰好李宗仁、白崇禧偕夫人观看演出。散场后白夫人到后台夸李六四演技高超，她认为"六四"名字不雅，为其改名为"百岁"，所以当时桂林流传"李百岁独步桂林，莫与匹敌"的说法。可惜李百岁盛年去世，当时在桂林的戏剧家焦菊隐为他写过悼念文章。

黄一怪原名黄颐，湖南宁远人，桂剧著名丑角演员，驰名柳州、桂北和湘南，与刘万春齐名。黄一怪父亲黄兰强为"顺天乐"班成员，1922年在汕头演出时遇海啸罹难。黄一怪拿手戏有《相公变羊》《疯僧扫秦》《荷珠进府》《拾黄金》《花子骂相》《托梦讲情》《济公断案》等。

黄一怪在《疯僧扫秦》中饰疯僧　何红玉供

黄一怪 7 岁开始跟祖父黄见发跑草台班，自学丑角和净、旦，9 岁首次在柳州娱园登台演出《武大郎卖饼》，深得观众和同行喜爱。1942 年初，黄一怪到桂林演出，观众专门点了刘万春（饰神婆）的拿手戏《相公变羊》，黄一怪知道刘万春演这出戏名声传遍桂林、柳州，观众是有意考验他。《相公变羊》是桂剧传统喜剧，讲述相公喜欢与朋友在外饮酒作乐，但是妻子又管得极严，她将相公用绳子捆绑在家。相公的朋友知道后，买来一头羊，用羊将相公换下，相公妻子看到丈夫变成羊后，悲痛不已。相公的朋友和神婆相互串通，待相公的妻子来请神婆，神婆依计行事，令相公妻子闭目跪在床前赎罪，并要她保证以后不得管丈夫过严。相公的朋友趁神婆装神弄鬼之时，解脱羊又将相公绑好。黄一怪了解刘万春演这出戏有两大绝招：一是刘万春的脸型形神极肖，不用化妆；二是刘万春的矮脚细步，令人捧腹。黄一怪反复思索后，决定在服饰上一改刘万春的古装打扮，而是"将头发烙卷，上面敷层金黄花粉，身穿红花黄底绸长旗袍，套上双肉色透明长管袜，脚穿响底高跟皮鞋，一条天蓝绸束紧腰，用棉花将'乳峰'和臀部垫得又高又翘，左手戴着块铮亮时薪表，提着个鲜艳小巧皮包，撑着把大红花洋布伞"①。锣鼓一响，黄一怪上场，笑翻了观众和场面师傅，一时传为美谈。

1944 年，黄一怪领头组成共和式戏班到广西各地演出。1947 年，黄一怪组建桂柳青年桂剧团，该班足迹遍及柳州、桂林城乡。新中国成立后，黄一怪任湖南郴县湘桂劳动团团长兼工会主席，1952 年参加湖南衡阳会演，在《高唐周》中饰演师爷一角，获得演员乙等奖。1953 年黄一怪回柳州桂剧团，1954 年当选为团长，曾历任编剧、导演、业务科长和艺术等，1955 年参加柳州会演，在《疯僧扫秦》中饰演疯僧一角，获得演员乙等奖。

黄一怪在长期的桂剧艺术实践中，还改编了大量的传统剧本，如《红拂泪》、《赵九娘》、《狸猫换太子》、《马二退婚》（历演 40 年不衰）、《齐王求将》等，新编《九件衣》《枪毙阎瑞生》《血海十六年》等均产生轰动效应。此外，黄一怪还将京剧、昆曲、湘剧、粤剧、彩调等优秀唱腔融入桂剧传统的高腔、南北二流、阴皮等，如《狸猫换太子》《三搜索府》《回回指路》《秋江》《骂秦桧》《济公断案》等，这些戏大多数已被录音作为剧种资料。

桂剧著名丑角阮冲生于 1930 年，1941 年加入桂林市仙乐科班，专工丑

① 何之仁：《黄一怪"怪"在哪里》，《桂林日报》，1988 年 4 月 27 日。

行，得到著名桂剧演员刘万春的悉心传授，同时跟特聘授课的京剧演员张老师学习武功。入科三个月，他便开始登台表演，先后演出了《包公斩勉》（饰包勉）、《背娃进府》（饰李金）、《四九问路》（饰四九）、《打桃赴会》（饰邱瑞）、《拦马过关》（饰焦光普）等剧目。

1951 年初，阮冲加入平乐县桂剧团，演出了现代桂剧《刘胡兰》《九件衣》《白毛女》等。阮冲在《白毛女》中饰演黄世仁，受到领导和广大观众赞扬。1951 年 8 月至 1953 年，阮冲加入了由苏飞麟、陈忠桃主办的广西明星桂剧团，在湖南衡阳市演出。1952 年阮冲入衡阳市文化局主办的第一期"戏曲改革训练班"学习，1953 年底至 1954 年底随团在株洲、湘潭、益阳、长沙、汉口、黄石等地演出。

阮冲的演出生涯中，青年时代以跨行演武生戏为主，如在《夜奔梁山》《武松打店》《打狮子楼》等剧中饰武松，在《排寨打擂》中饰燕青等。另外学演了京剧武戏《三岔口》《四杰村》《杨香武三盗九龙杯》《拿花蝴蝶》等，主演了《闹天宫》《十八罗汉斗悟空》等猴戏。1954 年，在长沙黄金大剧院演出的《十八罗汉斗悟空》连演 17 场，场场爆满。20 世纪 60 年代以后，阮冲逐渐转为以演文戏为主，其在现代戏《沙家浜》《海港》《杜鹃山》《杨开慧》等剧中塑造了刁德一、钱守维、温其九、李处长等不同类型的反面角色，特别是

阮冲在《十八罗汉斗悟空》中饰演悟空　曾素华供

刁德一和温其九两个角色，深入人心。在传统戏中，阮冲饰演《三命案》中邓炳如一角，以其刻画人物性格深刻、个性鲜明，表演细腻传神而深受好评。他主演的《赵旺与荷珠》（饰赵旺）连演数十场，《济公案》（饰济公）和《花王之女》（饰花王）也是久演不衰。1986 年，他演出现代戏《菜园子招亲》（饰夏局长），此剧参加了第二届广西剧展并获得了专家们好评，被广西电视台录制为电视片播放。

（三）桂剧表演风格革新与流变的实例

1. 桂剧《屈原》引起的表演风格的革新

1957 年柳州市桂剧一团上演根据郭沫若同名话剧改编的大型历史桂剧《屈原》（主要演员为陈宛仙饰屈原，莫怜云饰宋玉，罗莲姣饰婵娟，黄艺君饰南后）轰动柳州，在当时文艺界引起了关于桂剧表演风格的论争。关于桂剧《屈原》论争的主要观点分两派，① 一派认为桂剧《屈原》过分吸收新歌剧与话剧的表演方法，从而失掉了桂剧原有的表演风格；另一派认为桂剧《屈原》没有失去自身的表演风格，相反在导演和表演上的革新是成功的，是对桂剧表演艺术的发展。

李梦秋的《桂剧〈屈原〉观后》既肯定了桂剧《屈原》所取得的成就，也指出了该剧不足之处，该文认为演员陈宛仙恰如其分地塑造了伟大爱国诗人屈原的形象，其他人物形象的塑造如奸险的靳尚、险毒的南后、昏庸的楚王以及无能的众诡臣都较为成功。该文还认为演员黄艺君在南后的舞台塑造上有新的成就，尤其是在南后密谋橘颂的戏中，黄艺君精湛细致的表演将一个阴险毒辣、心怀叵测的南后塑造得很成功，将南后内心复杂的斗争淋漓尽致地表演出来，加深了观众对南后以及宫廷内幕的认识与痛恨。

李梦秋认为桂剧《屈原》的不足之处在于"在《橘颂》一场中……如果屈原在分橘时能够分给婵娟和宋玉各半而不分给公子子兰，这样似乎更有助于剧情些，同时据我体会，屈原并不怎样喜爱公子子兰"②。还有"对于婵娟囚禁监狱，子兰前来劝婚一节似觉有些突如其来。导演如果能够在事前预伏一笔，略加点染就更好了。同时，当子兰乐婚不遂，似乎应该是一种在失望之后

① 这些论争的文章主要发表在 1957 年《柳州日报》上，如李梦秋《桂剧〈屈原〉观后》，1957 年 1 月 24 日）、舫航《桂剧风格不断变化》（1957 年 2 月 27 日）等。

② 李梦秋：《桂剧〈屈原〉观后》，《柳州日报》，1957 年 1 月 24 日。

怀着希望和依恋的心情退下而不是决然拂袖而去，这样对婵娟这个可爱的姑娘的描绘似乎更觉恰切"①。该文认为总体上桂剧《屈原》是成功的，不管是演出还是导演、舞台美术上都有着新的成就和进步。

舫航的《桂剧风格不断变化》一文赞同像《屈原》这样的剧目重视桂剧传统的表演风格。桂剧的传统风格是什么？即"表情做工细腻，舞蹈和身段纯朴，不像京戏那样严重的形式主义；唱白的词句通俗易懂，布景道具比较简单，唱腔和音乐比较单调平淡。由于它的这些特点，所以桂剧的表演突出的是以'三小戏'（小旦、小生、小丑）见长，长于表演小巧灵活的故事剧。至于表现宫廷大戏，那就受到了一些限制，在气魄上就显得不够了"②。该文认为桂剧的风格是随演出剧目不断变化而变化的，内容决定形式，不能以形式来决定内容，所以"应该鼓励桂剧艺人将桂剧的表演风格改变更完美、更健全，以期能够更广泛、更好地反映不同历史时期的人民性和思想认识"③。

2. 现代戏对桂剧传统艺术的运用与发展

尽管学术界有人认为现代戏的成功往往是对传统戏曲的反叛与脱离，如有论者认为："当年评剧作曲家何为等为评剧《夺印》《金沙江畔》等剧目设计的男声唱腔，那仅仅是在传统基础上的出新吗？不，那丰富的歌唱性和旋律美感，与传统评剧里的男声唱腔比较，根本没有多少共性，简直就是重新创立的新腔，或者就是'评剧风格的新歌剧'。《朝阳沟》《刘巧儿》唱腔与传统唱腔相比，都没有，也不可能只停留在继承的层面上。可以说，这些剧目声腔的成功，主要不是源于继承，而是来自求新求异，唱腔设计者在借鉴原有特色风格的基础上，所追求的是对传统声腔的脱胎换骨的改变。"④ 该文认为除了音乐唱腔，表演形式上同样如此。

总体上，戏曲现代戏是吸取西方话剧写实性的艺术观念，借鉴其他积极艺术因素对现实生活提炼与升华而成。但是戏曲现代戏对传统戏曲艺术的吸收与借鉴是不可否认的，体现在唱、念、做、打的运用中。本小节以桂剧现代戏对桂剧传统戏的吸收与借鉴为例。

桂剧舞台上的"推小车跑圆场"是桂剧表现现代生活的独创表演身段，

① 李梦秋：《桂剧〈屈原〉观后》，《柳州日报》，1957年1月24日。
② 舫航：《桂剧风格不断变化》，《柳州日报》，1957年2月27日。
③ 舫航，《桂剧风格不断变化》，《柳州日报》，1957年2月27日。
④ 白欢龙：《为戏曲现代戏注入现代基因》，《戏剧文学》2005年第10期，第10页。

1955 年在广西第一次戏曲会演《两兄弟》中首次运用，1965 年中南区戏曲会演《开步走》也运用了这种表演身段。"推小车跑圆场"在具体的运用时有两种不同的处理方法，一是剧中人作虚拟推车状跑圆场；二是一人推实物的独轮小车，另一人坐车上，推车的人推着车跑圆场。两种处理方法实际上都是运用了桂剧传统的马步功，马步功是桂剧传统的功法之一，动作要求为：上身放松，保持平稳，含胸立腰，敛腹收臀，凝神提气，小腿用力，移步时脚跟脚掌先后着地，一步起紧一步。桂剧传统剧《斩三妖》中的马步堪称经典，尤其是老艺人林秀甫、颜锦艳等演出该剧时，以倒退马步、慢马步、马步起风、平跑马步等"行云流水""飘若浮云"般的技巧充分刻画苏妲己失败时焦急、恐惧，不甘心又无可奈何、不得不落荒而逃的情境。"推小车跑圆场"既表现推车行进的生活形态，又很好地表现了剧中人物情绪和环境的变化，可以说是一种桂剧传统表现手法的创造。

1964 年参加全区现代戏会演大会的《赴汤蹈火》是一出很有特点的舞剧，该剧对桂剧传统表演艺术的武打动作进行吸收和运用，可以说脱胎于桂剧传统武打戏。该剧取材于现实中韦必江同志带领消防员救火而牺牲的故事，剧中跃、打、翻、扑等都是塑造人物形象的主要手段，这些动作创造性运用了传统桂剧中的武打动作，既符合生活中消防员救火的实际，又在舞台上符合规定的情境，让传统表演艺术在表现新内容时获得新内涵，正如有人评论该剧演出："如韦必江同志浑身着火时乌龙绞柱的表演，就是很好的说明。又如消防队员们从船舱中跃出时，所使用的台蛮、倒扑虎、前扑、抢背等毯子上的功夫，也都各有自己的生活内容，叫人感觉到亲切、真实，并无娇柔做作的弊病。这出小戏的演出，为我区桂剧艺术中的舞（武）剧的创作，提供了有益的经验。"[①]

同年参加会演的反映阶级斗争的现代戏《一枚银针》，讲述的是农村生产队扩大耕种面积之际，得到县里奖励的一头大牯牛，经过群众讨论这头耕牛被交给覃大伯夫妇饲养。不料第二天晚上，耕牛突然发病死了，解剖后发现耕牛胃里有一枚用糍粑包裹的银针。根据这枚覃大伯丢失的银针，民兵队长永强和一些青年队员认为耕牛是精二嫂害死的，因为银针是被她捡到的，并且精二嫂在争取养牛没有得到允准时说了"这条牛养不过天晚"的话。生产队长春花

① 胡一马：《老树新华——桂剧〈赴汤蹈火〉和〈一枚银针〉》，《柳州日报》，1964 年 6 月 17 日。

却冷静分析这个案子，经过实地调查找到真正的罪犯——胡丽珍，一个伪装积极的地主分子，故事的结果她受到了应有的惩罚。

《一枚银针》在配合当时阶级斗争主题的同时，对桂剧传统唱腔进行了革新与创造，演员的唱段和表演都很贴切，"不仅突破了桂剧声腔中上下句两腔回环的那种呆板的格式，而且在行腔和南北路转换的地方，唱得圆润流畅，浑然一体。尤其可贵的是龚琴瑶同志的表演，她在传统戏中一向是以闺门旦为当场的，这次扮演精二嫂时，大胆地从生活动作中加以提炼，并吸收了彩旦的某些表演动作，使精二嫂这个贪图小利又善良的妇女形象，既有性格，又不过火，虽然夸张，但处处掌握了分寸"①。

戏曲现代戏从反映现实生活出发，在吸取自身传统表演手法上创造了符合现代生活情境的程式化表演，对传统戏曲的生存与发展起着一定的作用。

3. 桂剧传统戏的传承与变迁：以《哑子背疯》的流变为例

《哑子背疯》（又名《哑汉驮妻》）是桂剧传统剧目之一，原是《目连戏》之一，但是早已独立成一个戏。《哑子背疯》故事发生两晋及南北朝时代，主要人物有傅湘和哑汉夫妇，主要剧情是傅湘在会缘桥庙会之日前往游览，遇见一哑汉驮着一少妇卖唱乞讨。傅湘上前问及他们的身世，才知道他们本来就是一对夫妻，丈夫在战争中被俘虏，遭敌人毒哑后逃回，妻子风湿瘫痪，不得不两人合作卖唱为生。傅湘可怜他们的遭遇，又听他们所唱是劝人为善、祈祷和平之词，周济而归。后该剧经过整理，只演哑汉背妻这一折。

《哑子背疯》在表演上属于桂剧颇具特色的传统花旦戏，舞蹈性很强，要求演员唱做并重。剧中哑汉和少妇两个角色由花旦一人担任，演员上半身扮演少妇，穿大襟衫，腹前扎假人（哑汉）的上身，腰上扎两只假腿（少妇的腿），下身扮哑汉，穿男彩裤，扎飞裙，套白袜，蹬芒鞋，这样看上去真假相错，疑似为二人——哑汉背驮着少妇。因此该剧扎扮时要求很高，既要轻便便于舞蹈，又要牢靠，假人的头用木制或者硬纸胎塑成，比较轻便，演员可以自由操控假人的头左右摆动，这样表演时真人假人可以交流情感。由于一个演员扮演两个性别不同、个性不同的角色，上身表演温顺、风韵的少妇，下身表演举足沉重、步履蹒跚的哑老汉，因此要求演员有很高的艺术技巧。

① 胡一马：《老树新华——桂剧〈赴汤蹈火〉和〈一枚银针〉》，《柳州日报》，1964年6月17日。

"哑子背疯"演出剧照　1979年

黄艺君《哑子背疯》的演出剧照　黄艺君供

　　使桂剧《哑子背疯》表演传为美谈的是 20 世纪 40 年代某日，小飞燕、颗颗珠、何艳君、金小梅四位名角在桂林西湖酒家戏院同时同台演出该剧，消息传开后轰动桂林城，戏迷争相观赏。此次演出有人评价："四人演技各有千秋，宛若春兰秋菊都有魅力。总的来说，飞燕艺高一筹。都赞许她扮相俊美，唱功甜润，腿功扎实，做功细腻。自此，小飞燕和《哑子背疯》更是名传遐迩，给人印象经久难忘。"①

　　小飞燕的《哑子背疯》是家学与师承，吸收百家之长的结晶。家学与师承是由她爷爷方三九亲传，无论是一招一式、一举一动，还是声腔道白都规范严格。同时，小飞燕也虚心向其他老师学习，如向湖南著名男旦福欢求教，又得名旦月中仙的指点，还仿学凤凰鸣稳健优美的身段，吸收天辣椒珠圆玉润的演唱艺术，最终成为在桂剧界有口皆碑的名作。民国时期小飞燕在桂林表演《哑子背疯》一剧给观众留下深刻印象，小飞燕的表演不但程式技巧娴熟，而且秋波传情真挚，将一对相依为命又相互体贴关照的残疾夫妇刻划得细致入微。有人回忆她表演此剧时写道："她在内台唱高腔起句'丈夫哑，奴又疯……'沉稳而又激越，行腔中带点点微颤，似带泣向人们诉说凄苦，又像

① 周维民：《小飞燕和桂剧〈哑子背疯〉》，见《广西地方戏曲史料汇编》（第六辑），《中国戏曲志·广西 卷》编辑部，1986 年，第 74 页。

积怨在胸仰天慨叹。此声此情引人酸心热耳，倏忽间场子鸦雀无声。接着，她侧身缓缓挪步上场，抬腿转体'亮相'，少妇形象真格'淡淡妆，天然样'，秀丽风韵楚楚动人。看她上身松弛、柔软，以显示少妇资质温顺；举足沉重，步履蹒跚，表现哑汉背妻行之艰辛。可谓形神栩栩如生，谁识其（少妇和哑汉）假？她是通过为哑汉轻摇扇（即耍扇花）和揩汗的动作，那真挚深沉的目光，表达出她（少妇）缕缕柔情。可说意蕴一招一式，谁不感叹？"①

名旦秦彩霞（左）为演员演出《哑子背疯》妆扮　秦彩霞供

　　《哑子背疯》还有一段表现哑子和少妇在会缘桥上观鱼的戏，剧情是这对残疾夫妇在讨得周济之后，欣喜而归，行至会缘桥上观鱼。小飞燕这一段的表演为："少妇指着桥下的流水和浮游的鱼群，逗着哑汉观赏，渐渐入迷，身子前倾，重心失调，眼看就要跌落桥底，此时，只见哑汉猛一个闪身，一个'跨腿'转体，撤回桥中，接着急步下桥。惊恐稍定，少妇贴身哑汉，为他抹汗、摇扇、抚慰再三；哑汉也扭身相望伊，以示关切致歉。小飞燕的这段表演，动作干净利索，朴实中显真情，情趣里有深意，耐人咀嚼回味。"②

　　桂剧《哑子背疯》是前辈们从男旦到女旦不断积累经验与传承的结晶，

　　① 周维民：《小飞燕和桂剧〈哑子背疯〉》，见《广西地方戏曲史料汇编》（第六辑），《中国戏曲志·广西卷》编辑部，1986年，第75页。

　　② 周维民：《小飞燕和桂剧〈哑子背疯〉》，见《广西地方戏曲史料汇编》（第六辑），《中国戏曲志·广西卷》编辑部，1986年，第75页。

擅长此剧的有抗战时期被誉为"桂剧四大名旦"之一的方昭媛（小飞燕），以及颗颗珠、何艳君、金小梅、凤凰鸣（颜锦艳）、天辣椒（谢玉君）、廖燕翼、尹羲、秦彩霞、黄艺君等桂剧著名旦行表演艺术家。

《哑子背疯》的表演技巧在历代桂剧表演家继承传统中不断创新与发展，将一个演员扮演两个角色的表演技巧运用到其他剧目。如广西戏曲学校桂剧表演艺术家黄艺君老师在录制录像《祭岳庙》时就运用了《哑子背疯》的表演技巧。《祭岳庙》是 1983 年秦似、周游改编的宣传爱国主义剧本，录制后向全国播放。岳平观看黄艺君的《祭岳庙》后写诗《观黄艺君演〈祭岳庙〉》赞道："少年娴演哑背疯，今日翻新祭岳公。慷慨悲歌倾客座，迷人舞艺人登峰。"①

桂剧国家级代表性传承人秦彩霞老师（广西桂剧团）不仅擅长《哑子背疯》的表演，而且在长期的实践中进一步改革。如 1990 年 11 月在广西桂剧团参加中国第二届戏剧节的节目中，秦彩霞极力主张推荐桂剧传统戏《哑子背疯》。秦彩霞首先重新改编了剧本，将原来的一对残疾夫妻改为相依为命的父女俩，然后再根据改编的剧情改了服装、化妆、动作和表演，剧中的父亲是用道具来代替，将两个人的戏由一个演员来承担。动作方面秦彩霞增加了"高抬蛮""高抢背"等，唱腔上将原来的高腔改为弹腔。该剧在北京参加演出时，得到观众一次又一次雷鸣般的掌声。

20 世纪 80 年代被中国戏剧界誉为"戏剧在不断探索中前进"的新编历史桂剧《泥马泪》（著名戏剧家曹禺看了该剧后的题字）在表演上正是运用了传统桂剧《哑子背疯》的特色技巧，《泥马泪》中的"渡河"一场李马背康王赵构过八百里淤河，正好符合《哑子背疯》所规定的情境，即李马和康王两个角色由一个演员来承担，这样可以增添舞台表演情趣与色彩，丰富舞台的表现手段。但不同的是，《哑子背疯》中背人的是一个哑汉，不需要进行唱念，只要由疯人（少妇）一个人发声，而《泥马泪》中李马和康王都有大段的唱词，所以《泥马泪》在运用《哑子背疯》时进行了创造——二次上场："头次上场时背人的李马是真人，背负的康王为塑形，李马可以尽情发抒爱国民众盼望赵构归南国把乾坤扭转的心情，二次上场的，被背的赵构是真人，李马变成了塑形（"李马"的脚实际是"赵构"的脚）。赵构那'心如灸泪珠儿频弹'的感

① 笔者 2016 年 7 月 14 日在广西戏曲学校黄艺君家采访时摘抄。

慨就可以自然流露出来了。如此反复交替二次，加上两个不同人物的塑形制作十分酷似真人，使观众难辨真假。"①

可以说，桂剧《泥马泪》的吸收与创新赋予了《哑子背疯》新的生命力，在营造的八百里淤泥河的环境衬托下，演员在舞台上步履维艰，配以适当的跌扑劈叉，十六个穿着斜条紧身衣、有规律的摆动身姿的舞女象征淤河中的芦苇，加上寒风呼啸、细雨蒙蒙，伴有闪电雷鸣，营造了渡河艰难逼真的幻觉，给观众以身临其境的感觉。

2015 年桂剧表演艺术家李青姣（著名桂剧表演艺术家李芳玉、刘民凤夫妇之女）演出的《越城岭》，讲述红军长征途经桂北期间，一名送情报的红军战士在翻越城岭时脚被打伤，后来又派一个通讯员（哑子）接应受伤的红军。《越城岭》的唱腔运用的是传统桂剧唱腔，表现的却是新内容，通讯员（哑子）背着受伤的红军正是符合传统桂剧《哑子背疯》的表现情境，可以说是传统特技的现代运用。

李青姣演出《越城岭》　李青姣供

① 吴乾浩：《"哑背疯"的移神变形——桂剧〈泥马泪·渡河〉赏析》，见《第二届广西剧展资料汇编》（下册），广西壮族自治区文化厅编印，1987 年，第 299 页。

二 桂剧导演艺术的革新与追求

新中国成立前，桂剧导演以欧阳予倩对桂剧艺术的改革为代表，欧阳予倩导演排练桂剧时引入西方话剧的体制，架构了中西方戏剧美学交流的桥梁，并且吸收兄弟剧种之间的长处对桂剧进行改革。新中国成立后，桂剧的表演风格随着时代和表现的内容发生变化，如在 1957 年柳州市桂剧一团上演的《屈原》引发了桂剧失掉了传统表演艺术还是发展桂剧表演艺术的争论；20 世纪六七十年代上演的桂剧现代戏，吸收了桂剧传统表演艺术，形成了特有的表演形式；20 世纪 80 年代，以胡伟民为代表的话剧导演执导桂剧，产生了桂剧艺术观念上的变革，如他导演的《泥马泪》成为新时期"探索性戏曲"的代表作品。进入 21 世纪以来，以梁中骥为代表的桂剧导演坚持理性思维和形象思维统一，坚持在继承传统戏曲艺术的同时大胆借鉴现代声、光、电等技术的理念与实践。

（一）欧阳予倩的桂剧导演实践

真正的桂剧导演艺术可以说是始于欧阳予倩的桂剧改革。1938 年欧阳予倩亲自担任导演排演桂剧《梁红玉》，他改变了以往由师傅教熟唱词、动作就登台演出的传统做法，采用西方话剧导演中心制科学方法来排练《梁红玉》，"从分析剧本、掌握人物性格和主题思想等案头工作开始，逐步启发、诱导演员去创造角色。他将铅印剧本发给每位演员，并详细地给演员剖析剧情，要求演员先熟读剧本，背台词，然后一场戏一场戏进行严格排练，不管有戏没戏的演员都要一起参加排练，还要求演员不但要熟记自己的台词，还要明白对方的台词以及全剧故事情节和矛盾冲突，要演员学会进入戏剧情境"①。这种话剧排练方式对桂剧艺人们来说是陌生的，加上欧阳予倩第一次与桂剧艺人们合作，不免有些生疏，但是经过一个多月的练习，排练取得了良好的效果。

之后排练桂剧《人面桃花》时，欧阳予倩还要求演员按照人物性格去运用表演程式与技巧，他看到扮演杜知微的演员拄着拐杖上场，他一边阻止演员按照传统拄拐杖的做法，一边启发演员说："杜知微虽是老年人，但他不满朝政腐败，归隐林泉之后，一直以劳动自食其力，所以应是老当益壮，不像一般

① 朱江勇：《桂剧研究》，广西师范大学出版社，2013 年，第 135 页。

退休官吏那样衰迈龙钟。"①

　　欧阳予倩将西方话剧导演中心制引入桂剧排练是成功的，他将西方导演制对演员的激发、实现演出和谐统一的优势与以演员为中心的中国戏曲体系互补，加上对其他艺术形式的吸收借鉴，创作了许多经典性作品。在编导现代桂剧《胜利年》时，他在桂剧艺术形式上做了一些改革，"如在剧种原有的腔调之外，根据内容的需要，采用了一些群众容易接受的民歌曲调，在舞蹈身段方面，把'翻跟头'与新的舞蹈词汇汇融合，小孩放爆竹的场面，则采用贴近生活的较自然的姿态，还吸收运用了话剧的灯光、布景、群众场面调度等表现手法，因而使《胜利年》的演出面貌焕然一新"②。《人面桃花》中桃花、门、围墙都用了实景，尤其是门为崔护题词提供了方便；《梁红玉》中舞台上的星星、月亮、战壕、营幕、战船，《木兰从军》中的功德碑等都是运用了实景，是欧阳予倩改革桂剧时既保留原有桂剧风格，又根据戏剧情境和人物刻画要求创造性运用实景的实践。

　　（二）新时期"探索性戏曲"的实践——以《泥马泪》为例

　　20世纪80年代中国剧坛出现的"探索性戏曲"，无论是在内容主题上，还是在表现形式上，都在继承传统戏曲的基础上不断地超越与发展，如当时中国戏剧界较有影响的《新亭泪》《秋风辞》《巴山秀才》《曹操与杨修》等。同样，桂剧界也涌现了像《泥马泪》《漓江燕》《大儒还乡》《何香凝》《灵渠长歌》《七步吟》等优秀的"探索性戏曲"作品。

　　《泥马泪》在主题和内容上超越了民间流传的"泥马渡康王"谴责封建皇帝负义寡情层面，而是去挖掘、探寻能够与现代观众集体无意识接通的契合点，即"挖掘到造神意识对我们民族意识的毒害性和延续性，造神运动给我们国家和民族带来的巨大灾难上"，③为《泥马泪》这部新编历史桂剧赋予新意与活力。在形式上，《泥马泪》有别于传统桂剧高度的程式化，而是在程式化的基础上将语言、动作、生活化场景融合到舞台上。如剧中李马的放屁，李

　　①　季华、方竹村：《不可磨灭的业绩——欧阳予倩改革桂剧的理论与实践》，见《欧阳予倩与桂剧改革》，丘振声、杨荫亭编选，广西人民出版社，1986年，第361页。

　　②　申辰：《"改良桂剧第一声"——取材于现实生活的〈胜利年〉》，见《广西地方戏曲史料汇编》（第十三辑），《中国戏曲志·广西卷》编辑部，1986年，第113页。

　　③　符又仁：《探索是为了赢得更多的观众》，见《广西当代剧作家丛书·符又仁剧作集》，漓江出版社，2008年，第253页。

马与康王、匡政的对话，秋娘在神庙前与香客的对话，秋娘带着小莲寻夫时路上的对话，以及拜倒在神马面前的众多香客等，都抛弃了传统的程式化动作，变成生活化的语言和动作；剧中的芦苇舞、女马舞、男马舞都摆脱了传统戏曲的程式化色彩，运用象征手段与生活化动作融合。正如编剧符又仁说："根据剧情需要，该呈现生活化自然形态时，不拘泥于程式化的束缚，大胆吸收话剧式的生活化表演形式，这是探索性戏曲的有益的探索。"①

写意和虚拟是中国传统戏曲的表现形式，而"探索性戏曲"在传统表现形式上更加重视糅入象征的手法，以适应现代观众的审美要求。桂剧《泥马泪》舞台上多处运用象征手法，如剧中表现战争气氛的舞蹈有芦苇舞、女马舞和男马舞，战争场面不用翻跟斗不用拿水旗，用全身披绿的少女舞队表现江中林立的芦苇场景；还有表现李马内心痛苦、精神恍惚时，舞台上一群男演员扮演的白马出现，用男马舞来表现人物的精神状态；李马和发了疯的秋娘在神马庙前相会，一束耀眼的黄光照在烟雾缭绕的神马像前，尾声中穿着黄色服饰的民众在神马像前顶礼膜拜，都是用符合现代观众审美感受的象征手段来拓展戏曲的表现形式。

中国传统戏曲的舞台空间习惯于一桌二椅的布局，大白光的照明和三大件的伴奏，"探索性戏曲"则利用灯光、音响、机械装置等现代科技手段，将革新后的戏曲音乐、布景、灯光用另一种审美形式立体式地呈现在舞台上。导演思路方面，桂剧《泥马泪》聘请著名话剧导演胡伟民执导，他与童道明谈他的构想说："把握三个层面：一是恪守（桂剧）规则，二是稍稍偏离规则，三是超越规则。"② 剧中话剧舞台艺术运用，非程式化美学原则，意识流、蒙太奇和象征手法等都是导演构想的体现。

音乐方面，桂剧《泥马泪》在传统戏曲音乐的基础上加入交响乐，用大乐队伴奏，甚至在昆曲中用了三拍子，增强了音乐的表现力。布景方面，《泥马泪》保持中国传统戏曲虚实结合的特点，"虚则用以一个平台表现千军万马的战场，实则有高大的龙柱，几乎占据整个舞台的龙屏，还有那高至舞台之顶

① 符又仁：《探索是为了赢得更多的观众》，见《广西当代剧作家丛书·符又仁剧作集》，漓江出版社，2008 年，第 254 页。
② 童道明：《"三个层面"与"三个交流"》，《文艺报》，1987 年 5 月 30 日。

的神马像，极大地加强了舞台布景的逼真性和立体感"[1]。灯光方面，《泥马泪》随着剧情运用变化多端，受到观众的高度称赞：满台红光中笼罩着袅袅烟雾，呈现出的是一个满地血红的悲壮战场；幽暗的蓝色光，照着远处金兵奔驰的朦胧身影，夹杂着战场上的呐喊声，把一个骚乱、惊险恐怖的战场表现得淋漓尽致；渡淤泥河的场景，舞台的灯光变成绿色，淤泥河顿时变得冷清；秋娘受刑后发疯，公堂呈现出满台的红光；总之，《泥马泪》的灯光运用为剧情发展、人物刻画、特定情境创造和舞台烘托服务。

桂剧《泥马泪》是新时期以来桂剧在探索中受到国内外学者关注的剧作，其整体框架是传统戏曲结构方式，但无论题材选择、舞台场景，还是戏剧语言、戏剧结构和戏剧表现形式都有较大的突破，可以说它是话剧艺术与传统戏曲艺术、西方戏剧思潮与多个流派艺术结合的产物，学者苏国荣评价它是"近几年来戏曲剧目中横向借鉴的最多的一个戏，也是创新步子迈得最大的戏之一"[2]。

（三）21 世纪桂剧导演的理念——以《烈火南关》为例

进入 21 世纪以来，较有影响力的桂剧《大儒还乡》《灵渠长歌》《欧阳予倩》《何香凝》《烈火南关》《七步吟》等，在舞台上呈现给观众的无一不是声、光、电等现代技术结合的作品，这里以梁中骥导演的《烈火南关》为例。

新编历史桂剧《烈火南关》的导演梁中骥是一位兼顾理性思维与形象思维的导演，毕业于广西戏曲学校桂剧班和中国戏曲学院导演系，曾任广西桂剧团团长。他导演的戏曲作品主要有《风雨紫荆山》《冯子材》《瓦氏夫人》《烈火南关》《风雨镇南关》《人面桃花》《血丝玉镯》《打棍出箱》等。这里以《烈火南关》为例阐述他的戏曲导演理念与追求。该剧讲述的是广西民族英雄冯子材抗击法国侵略者，取得镇南关大捷的故事，执导该剧的过程中，梁中骥导演从"神、形、魂、人"合一来体现他的理念与实践。

"神"就是作品主题的挖掘，梁中骥认为新编历史剧除了具备观赏性与审美性之外，还必须给当代人以思想的启迪，他说桂剧《烈火南关》"是正面宣传爱国主义、弘扬民族精神的主旋律作品……剧本反映的是一场战争，但没有

① 符又仁：《探索是为了赢得更多的观众》，见《广西当代剧作家丛书·符又仁剧作集》，漓江出版社，2008 年，第 255 页。

② 苏国荣：《桂剧〈泥马泪〉的整体功能》，《戏剧报》1986 年第 6 期，第 23 页。

简单地描写战争过程，而是以战争为背景写人、写情、阐理，较好地把握了历史真实与艺术真实的关系，是既有思想高度又有艺术品味的戏曲，是一曲爱国主义的颂歌"①。《烈火南关》的主题应该是通过剧本的主线（冯子材临危受命带领中国军民击败法虏）和副线（清政府在这场战争中"不败而败"）两条线索，揭示英雄冯子材的悲剧命运，开掘出只有民族的觉醒才能伟大的深刻主题。因此，《烈火南关》在舞台上呈现给观众的是诗化与激越的情调，用一群有血有肉的人物形象阐释中国人民的灾难不仅来自物质表层更是来自精神深处的哲理。

"形"即形象种子，是导演构思的具体形象的依托与联想，梁中骥认为导演对"形"的把握源自对历史与现实的思考，他通过瞻仰冯子材故居、凝望冯子材雕像、吊祭冯子材墓地等一系列认识与感悟，确立"雄狮"作为形象种子，即将中华民族塑造为一头在沉睡中突然醒来的雄狮，发出巨大的吼声捍卫自己的领地。

"魂"即风格的选择，梁中骥认为要"准确地表达作品的风格，应遵循现实主义的创作方法，依照戏曲艺术的规律，将戏曲艺术历来主张的虚拟、凝练、夸张的精神实质融入创作之中，将该渲染的地方大张旗鼓地强化张扬，该省略的地方一笔带过"②。剧中将一些重要的场面，如"钓权""祭棺""烈火""祭魂"等升华为一种庄重、辉煌的仪式场面，并用主题歌作为贯穿全剧的音乐形式循环往复，营造出个性鲜明的艺术效果。在艺术表现手段上，该剧突破了传统戏曲的表现手段，借鉴了电影叠化与多重空间的手法，如序幕和尾声采用象征、对比以及首尾呼应的手法，"以烧红天际的烈火与坐江边垂钓的皓首素衣老翁画面构成两个演区，形成殷红与雪白、动荡与静谧的鲜明对比，喻示危急的边关情势和冯子材'人虽闲，心中浪涛千层叠'的忧患、沉稳和谋略。将观众带入戏剧情景并引发出对冯子材大智大勇、运筹帷幄的英雄气概的崇敬之情"③。在如何表现战争场面问题上，该剧作了很好的处理，镇南关

① 梁中骥：《戏曲导演的追求与把握——新编历史桂剧〈烈火南关〉导演断想》，《歌海》2017年第4期，第5页。

② 梁中骥：《戏曲导演的追求与把握——新编历史桂剧〈烈火南关〉导演断想》，《歌海》2017年第4期，第6页。

③ 梁中骥：《戏曲导演的追求与把握——新编历史桂剧〈烈火南关〉导演断想》，《歌海》2017年第4期，第6页。

大战是中国军民的大刀长矛对抗法国枪炮的战争，用传统戏曲的表现手段难免失去真实，该剧用"虚"来表现"实"，即不从正面表现战争如何拼杀，而是采用戏曲舞蹈、灯光与声音的运用，以艺术化的手法表现战场，用场面上前仆后继的勇士、殷红的灯光、震天的厮杀声将战争的残酷与悲壮表现出来。

"人"即人物形象的塑造，中国戏曲的人物形象在舞台上的呈现是各种行当的表演，梁中骥认为"一出好戏需要行当齐全、文武兼备，始能好听好看，满足戏曲观众视听审美要求"①。剧中冯子材有复杂的性格与情感，他既是一位刚烈睿智、不畏强暴、运筹帷幄的军事家与谋略家，也是一位大勇大爱、有血有肉的古稀老人。因此，舞台上的冯子材必须由唱做俱佳、文武兼备的老生来扮演。其他人物是以绿叶衬托红花的手段来衬托冯子材，如稚气未脱又儒雅倜傥的冯相华（小生）、誓死报国的干娘（旦）、鲁莽威武的苏元春（净）、忠诚憨厚的冯虎（丑）。舞台上可谓各个行当齐全。

总体上，《烈火南关》的导演实践丰富与拓展了戏曲表现战争中人、情、理的空间，在继承中国传统戏曲表现手法上，大胆借鉴电影，以及现代灯光、音响的技术，在舞台上再现了丰满的人物形象、挖掘了深刻的主题，成功完成了戏曲导演形象思维到舞台演出的实践。

三　桂剧舞台美术的流变

中国传统戏曲的舞台美术包含化妆与脸谱、服装、妆扮、砌末道具、舞台陈设与布景等多方面的因素。桂剧舞台的变化始于 1902 年桂剧建立第一个现代化剧场——景福园，但是真正发生较大的变革是在 20 世纪三四十年代，这时桂剧舞台上的照明开始使用汽灯与电灯，桂剧舞台出现与剧情一致的画景。欧阳予倩桂剧改革期间，桂剧舞台设计、化妆、舞美与灯光都请专人设计，画家阳太阳、周令钊、龙廷霸等都为桂剧设计绘制过布景。

新中国成立后，桂剧舞台美术有了很大的发展，如 20 世纪 50—60 年代柳州市桂剧团排演的代表性剧目《张羽煮海》《木兰从军》《劈山救母》《钗头凤》《梁祝》《文成公主》《屈原》等剧目，在灯光和布景的空间表现、道具与服饰的制作上追求和剧情契合。20 世纪 60 年代始，随着灯光器材的改进，

① 梁中骥：《戏曲导演的追求与把握——新编历史桂剧〈烈火南关〉导演断想》，《歌海》2017年第 4 期，第 6 页。

桂剧舞台呈现投影代替过去耗资耗时的画景，用排丝灯泡的光源把绘制在玻璃或透明胶片上的景物投影到天幕，但受技术限制，影像不够清晰，细致部分不能显现。"一九六三年，天幕幻灯的研制成功，解决了天幕投影复杂画面及清晰度。用三盏或四盏天幕幻灯为一组作投映整体天幕画面的组合，在一定的间距安装两组这种景灯，根据剧情的需要可随意暗转场景与时间，对增强和显示情节气氛起到不小的辅助作用。"①

20世纪80年代的戏剧观争鸣给桂剧艺术观念与实践带来了巨大的影响，桂剧舞台艺术的变革步伐明显加快。如当时产生较大影响的桂剧《泥马泪》（1986）的舞台追求"古典与现代的统一"，在服装、布景、灯光、音乐、舞台调度等方面都有大幅度的革新；《深宫棋怨》（1986）的舞美也大有特色，运用象征手法让观众看到舞台上呈现的"龙位"之不正，深化了这部戏的主题；《菜园子招亲》（1986）的舞台则是通过写意性布景与传统程式化结合，来表现剧中不同的五个现代生活场景；《瑶妃传奇》（1992）的舞台美术则是服务导演"大写意、小写实"的原则追求民间性与民族性相互统一的舞台意境。

2009年第七届广西剧展中大型历史剧《欧阳予倩》体现了进入21世纪以来桂剧艺术表现的多元化，该剧舞台美术设计者"大胆借用旧报刊的样式和内容制成舞台边框景片，戏未开场，历史感便跃然台上。随着剧情的进展，大量的历史镜头通过多媒体一一呈现在观众眼前，极大地丰富了剧情内涵"②。而《灵渠长歌》则在音乐设计上比较有特色，该剧音乐既保持传统桂剧唱腔的韵味，又适应了现代观众的口味，可以说在继承中不断发扬。

这里以20世纪50年代的传统桂剧《双拜月》和21世纪的新编历史桂剧《七步吟》两个时代两个较有代表性的舞台美术为例。

（一）"虚与实"运用的《双拜月》

1955年，柳州市桂剧团的《双拜月》舞美颇具特色，在广西省第一届戏曲观摩会演大会获得"舞台美术奖"。桂剧《双拜月》是桂剧传统戏，剧情是：一个秋高气爽皓月当空的夜晚，一对结拜姐妹蒋瑞莲、王瑞兰在花园游

① 何格培：《柳州桂剧舞台美术之变革》，见《柳州市戏曲史料汇编》，《中国戏曲志·广西卷》编辑部，1988年，第126页。

② 裴志勇：《八桂梨园硕果红——第七届广西剧展大戏总展演简评》，《歌海》2009年第6期，第6页。

玩，并席为父母祝福健康。王瑞兰因思念未婚夫蒋世隆又不想将此事告诉义妹蒋瑞莲，便设法把蒋瑞莲骗走，独自为蒋世隆祝福平安。不料蒋瑞莲出现并质询，王瑞兰只得将实情相告，原来蒋世隆就是蒋瑞莲的亲哥哥，这一对结拜的姐妹变为姑嫂，关系更加亲密，共同拜月祝福家人健康平安。

　　按照剧本的提示，剧中的环境是花园，花园环境的设计一般有亭台水阁、荷花曲桥、雕栏玉石等。柳州市桂剧团《双拜月》的舞台设计充分考虑了王瑞兰的家世和她当时的心境，她有隐秘的心事又不想被人知晓，故环境安排在幽静又较为隐蔽的场所。"按其情节比较单纯，人物身世一般，角色少，结合主角所欲处身之环境，为使情景交融，寓意于情，故将花园环境尽量局限而地处避静之范围，一切繁华什锦、水阁亭台尽全删去，仅以横贯舞台高度不大的花园围墙一道，舞台左侧放置脚围石假山一座，台左边布立体小翠竹一丛，天幕衬以碧空蓝天，浩洁明空，一小片稀疏高积白云，台前道具是仿苍劲树根造型的檀香炉架，丝丝香烟绕缭，觉感清幽，舒广心怀。如此局部显示，合乎剧本中心情节的要求。"① 可以说，柳州市桂剧团在《双拜月》的舞台设计上，注重"虚与实"的运用，花园的环境虽无鲜花亭阁，但客观的"实"给人想象的"虚"的空间。

1952 年柳州市桂剧团的《双拜月》　黄艺君供

　　① 何格培：《桂剧〈双拜月〉舞美设计》，见《柳州市戏曲史料汇编》，《中国戏曲志·广西卷》编辑部，1988 年，第 128—129 页。

（二）《七步吟》的"圆"舞美设计

2012 年广西大型戏剧剧目展中的桂剧《七步吟》在舞台设计上的创新赢得了各界的好评。该剧讲述了三国时期的历史人物曹丕、曹植兄弟二人，以及他们与甄逸女之间的爱恨情仇，甄逸女与曹植原定情于桑林，后曹丕夺得王权和逸女，丕、植两人矛盾不断激化。曹丕要求七步内吟诗欲借此加害曹植，曹植七步吟出诗后，却被曹丕说成八步。关键时刻，逸女代替曹植饮下毒酒身亡，她希望用毁灭自己的生命来唤醒丕、植之间的兄弟之情。

桂剧《七步吟》在舞台美术设计上，追求与该剧呼唤真爱、消解仇恨、"以和为贵"主题的完美统一，表达"人性深处呼唤和谐"的主题思想。舞台美术主要设计者胡佐说该剧"舞台设计以'洛水'和汉代'玉璞'为视觉意象。整体空间结构为镶嵌着两个同心圆转台的方形地面与空中的圆形玉璞遥相呼应。演出过程中，地面与空中的各种玉纹以及舞台场面在'水月'的映照下不时地叠加渗透在一起，在扑朔迷离、镜花水月的舞台氛围中体现了古代中国'天圆地方'的宇宙观，并升华了全剧'和谐轮回'的戏剧主题"①。

该剧最突出的是双"圆"舞台美术创意，胡佐坦言他受古玩市场中"圆玉"和历史轮回思想的启发产生创意灵感——将舞台地面玉状圆面与天幕椭圆结合。双"圆"第一个"圆"创意是舞台背景上方高悬的巨大的"圆"，"该圆用闪亮的金属材料制成，能非常充分地反射光线，生动地表现舞台的灯光效果。另外，该'圆'不是一个死板的圆形，其上方被舞台切去，成为弦状，造成一种缺失的美感，与剧情悲情的基调相呼应。同时，这个'圆'的底部背后有绳索牵引，既可以让'圆'处于大而圆的悬垂状态，也可以让'圆'倾斜，或变成椭圆，在灯光的效果下变得高远，能更好地表现剧情，渲染气氛"②。双"圆"的第二个"圆"为舞池中心的圆形转台，由内圆心、内圆环、外圆环三个部分组成，在表现剧情的变化时，三个部分可以顺向、逆向转动，"更为重要的是，内圆心还可以升降，升起的时候是一座两层的小圆台。总之，这个圆形转台既可以便捷地构建简洁的舞台环境，又可以进一步凸

① 蓝玲、胡佐：《舞台空间艺术的表现世界——胡佐舞台设计作品主创谈》，《演艺科技》2015 年第 8 期，第 76 页。

② 黄斌：《乾坤七动吟步七——新编历史桂剧〈七步吟〉双"圆"的舞美设计创意》，《戏剧丛刊》2013 年第 2 期，第 77 页。

显戏剧的象征意义"①。

《七步吟》的双"圆"舞美设计除了作为舞台道具之外，在继承了中国古典戏曲舞台"虚拟"和"象征"传统的同时，还借助现代舞台光影效果来传达戏剧的审美思想。双"圆"的象征含义与光影的结合，随着舞台上人物处境与情感的变化而变化：如在表现曹植与逸女在洛水相会场景时，"圆"上映着粉紫的柔美灯光，意境朦胧、缠绵；又如，曹丕夺得王权登基时，舞台上巨大"圆"映着金黄色的灯光，灯光里交错神秘、抽象的纹饰影子，将登基喜庆、庄严的宫廷场景很好地表现出来。此外，"圆"的变化本身具有象征意义，巨大的"圆"占据了舞台的极大空间，造成一种压抑感，象征了剧情中情感的纠葛与压抑，"圆"的变化既是外部现实世界的变化，也是人物内心世界的变化，比如"在第二幕中，甄逸女梦中与曹植相约，转台转动，二人在升起的两层小圆台上翩翩起舞。可是梦境被曹丕打破醒来后，曹丕屡次上台却未见转动。这正好与曹丕屡次要求甄逸女正眼看自己而不得的剧情相呼应。这一转台的转与不转，形象地喻示了甄逸女情思之动与不动，甄逸女心之归属判然。由此可见，此台是甄逸女心灵世界的象征，是她情感悸动的象征"②。

第三节　百年桂剧音乐的流变

一　桂剧音乐概述

戏剧是一门综合性艺术，尤其是对中国戏曲而言，音乐不仅是其重要组成部分和剧种风格特色主要体现者，而且是统领全剧风格样式与节奏的重要手段。桂剧音乐由声腔（唱腔）、曲牌、锣鼓三大部分组成。桂剧音乐在长期的历史发展过程中兼容并蓄，不断改革，形成了旋律优美温和、抒情清新的特点，具有浓郁的地方色彩和独特风格，深受桂剧流行区域广大群众的喜爱。

（一）声腔

桂剧音乐三大部分中，声腔艺术尤为重要。桂剧声腔多来自外地，名目繁

①　黄斌：《乾坤七动吟步七——新编历史桂剧〈七步吟〉双"圆"的舞美设计创意》，《戏剧丛刊》2013年第2期，第77页。
②　黄斌：《乾坤七动吟步七——新编历史桂剧〈七步吟〉双"圆"的舞美设计创意》，《戏剧丛刊》2013年第2期，第78—79页。

多，可以归纳为弹腔、高腔、昆腔，以及吹腔及杂腔四个大类。桂剧在不同的历史时期先后吸收以上各种类型的声腔，这些声腔是随着剧目移植而来，最终形成以弹腔为主体，高腔次之，昆腔、吹腔又次之的剧种。

1. 桂剧弹腔

弹腔也叫南北路腔，南路即二黄，北路即西皮，西皮与二黄合称为皮黄，因此皮黄也就是弹腔的别称。在湖南和广西一带，人们习惯用南北路或弹腔来称呼皮黄。源自西皮与二黄的皮黄声腔源远流长，西皮可以追溯至西秦腔，在湖北襄阳初步定型；二黄则出于安徽，为弋阳腔的变体。西皮与二黄经过长时间的蜕变、合流，形成中国重要的戏曲声腔之一，湖北汉剧、湖南湘剧弹腔、祁剧弹腔、巴陵剧、川剧中的胡琴腔、滇剧中的襄阳、粤剧中的梆黄、桂剧中的弹腔、邕剧等都是皮黄系统的代表。桂剧弹腔是桂剧运用最广、演员和观众都最为熟悉的唱腔，因此桂剧与上述剧种是同出一脉的兄弟剧种。

桂剧弹腔属于板腔体，是一种板式音乐，它的曲调来源于少数几种原型，但是板式却变化多端，在节奏与旋法、伴奏与行当以及运腔等多方面体现，将基调原型不断丰富扩展。桂剧弹腔"以简易的上、下句结构，齐言体的词式，用对偶、匀称的段式作变态的循环反复而构成腔曲，即各种'板式'，运用于戏剧中以表现复杂的思想感情和刻划各种类型的人物性格，而能达到一定高度的戏剧效果，并富于戏剧声腔所有的音乐感染力"[1]。桂剧弹腔的板式和节拍形式如下表所示。

桂剧弹腔板式名称	节拍形式	备注
起板	自由节拍（散板）	南北路共有，结构相当
起板带八板头	自由节拍＋固定节拍	南北路均有，但结构不同
慢皮	一板三眼即4/4拍子	南北路共有，结构相当
慢皮四门腔	一板三眼即4/4拍子	南北路共有，结构相当
慢皮垛板	一板三眼即4/4拍子	南北路共有，结构相当
吊板	一板三眼即4/4拍子	北路特有，南路有套用形式

[1]　钟泽骐、韦苇、朱锡华：《广西戏曲音乐简论》，广西人民出版社，1985年，第345页。

续表

桂剧弹腔板式名称	节拍形式	备注
慢二流	一板一眼即 2/4 拍子	北路特有，南路缺
二流	流水板即 1/4 拍子	南路有此板名，但非流水板
紧打慢唱	流水板或自由节拍	与南路二流相当
哭板	自由节拍	南北路共有，结构相当
赶板	自由节拍	南北路共有，结构相当
弋板	一板一眼即 2/4 拍子	南路特有，北路缺

　　板式的节拍形式变化多端，包括一板三眼的四拍子、一板一眼的二拍子、自由节拍的各种散板，还有时而用固定节拍时而用似散非散的紧打慢唱等。另外，有的板式长于抒情，有的板式长于叙事，有的板式抒情与叙事兼备，它们在剧中穿插、交替、转换。总之，板式在演唱中的运用灵活多变，充分发挥了节拍、节奏在音乐中的运用。

　　桂剧是行当齐全的大剧种，因此桂剧弹腔的演唱有行当的区别，行当不同导致腔调相同而唱法各异。各个行当在演唱时，因塑造人物类型不同，使用嗓音和润饰腔调方法不同，会形成各种不同的韵味。如"须生的唱常给人以正直、稳健、苍劲之感；老旦与须生同调同腔，但润腔必须与须生有别，宜带有女性的柔婉；花脸也与须生同腔，但必须使嗓音浑厚、宏亮如铜钟，具有粗犷、刚强的气概；小生与旦角同腔，但必须从润腔方法上加以渲染，使之具有少年英俊或风流儒雅的气质；青衣、花旦同用旦角腔，而青衣应近于含蓄、凝重、端庄，花旦则近于玲珑、俏媚，有如燕语莺歌；丑角往往在生角腔的基础上随机应变，即兴渲染，务期制造一种滑稽、诙谐的风趣"。[①] 当然，不同的韵味在曲谱上往往找不到，只有通过不同行当的演员微妙润腔和程式才能表现出来，属于演员的二度创造。

　　从创作和演出的角度看，桂剧弹腔无论是填词，还是在伴奏、唱做节奏与程式上，都比桂剧的其他几种声腔更加灵活自如，因此它最有生命力，也是桂剧声腔的主体。清末，唐景崧的创作就顺应当时的历史潮流，他认识到了花部戏在当时发展的意义，一律采用弹腔编创桂剧剧目。1984 年，郭芝秀编的

　　① 钟泽骐、韦苇、朱锡华：《广西戏曲音乐简论》，广西人民出版社，1985 年，第 181 页。

《桂剧传统剧目介绍》① 535 个剧目中，完全用弹腔演出的剧目有 371 个，而且还有一部分剧目是弹腔和其他声腔并用的，弹腔的主体地位可见一斑。

2. 桂剧高腔

高腔是中国戏曲中另一类型的声腔体系，发源于江西弋阳，故又称为弋阳腔。弋阳腔的流布比较广泛，可以说几乎所有的大型戏曲无不受其影响，无不包含弋阳腔的成分。弋阳腔在广西的流传比较早，可以追溯到明代永乐年间甚至更早，明代魏良辅在《南词引证》中也说："自徽州、江西、福建俱作弋阳腔。永乐间，云贵二省皆作之，会唱者颇入耳。"文中虽未提及广西，但广西是江西进入云贵的必经之路，当时弋阳腔在广西流传可以确定。另外，明代徐渭在《南词叙录》（嘉靖三十八年）"自序"中说："今唱家称弋阳腔，则出江西；两京、湖南、闽、广用之。"② 文中的"广"包括广东和广西，肯定了明代弋阳腔已在广西流传。

桂剧高腔来自湖南祁剧，演唱方式的主要特点如下。一是演者一人独唱，后台帮腔，即"一唱众和"；二是唱时不用弦索伴奏，只于句中适当位置加入锣鼓配奏，即"干唱"。高腔音乐的变革就是以管弦乐器随帮腔部分同时加入伴奏，或以乐器伴奏取代帮腔，或全部予以伴奏。桂剧的高腔戏很有特色，有很多老艺人和观众对桂剧高腔戏有偏好，如《打猎回书》《双拜月》《哑子背疯》《磨房会妻》《思凡》《单刀会》《陈姑追舟》等都是观众喜爱的传统剧目；1959 年，广西桂剧团排演的《桃花扇》，全部用高腔，取得了良好的效果。

3. 桂剧昆腔

昆腔明代在桂林已经盛行，明代徐霞客的《粤西游记》、清代计六奇的《明季南略》都有记载昆曲在桂林的演出。昆腔也曾在桂剧中有一席之地，它"作为唱腔的组成部分而保存下来。它是一种未能全部消化的外来声腔，也是一种古意盎然的，有代表性的正统戏曲声腔，在某些特定场景中适当应用，仍能具有一定的艺术魅力，取得一定的戏剧效果"③。如抗战时期欧阳予倩桂剧改革期间排演的《梁红玉》《桃花扇》等剧，以及新中国成立后移植、整理的桂剧《十五贯》《宝莲灯》《白蛇传》等，都在弹腔中插入昆曲，对渲染剧情

① 郭芝秀：《桂剧传统剧目介绍》，广西壮族自治区戏剧研究室编印，1984 年。

② 徐渭：《南词叙录》，见《中国古典戏曲论著集成》（3），中国戏剧出版社，1959 年，第 242 页。

③ 钟泽骐、韦苇、朱锡华：《广西戏曲音乐简论》，广西人民出版社，1985 年，第 345 页。

和制造气氛有着良好的效果。

随着时间的推移，昆曲在桂剧中日渐减少，有些原来为昆曲的剧目，如《单刀会》为高腔取代，《抢伞》《访普》变为高腔后又变为弹腔，这种改变一方面是昆曲本身严格难以普及，另一方面也说明了其他声腔更适合观众要求。

桂剧传统戏《岳飞扫坟》《游园观花》《鹿台饮宴》《送亲上寨》《五英会》等都是昆腔演出。

4. 桂剧吹腔

桂剧中的吹腔为数不多，如"安庆调""七句半"等，这些吹腔一般都是弋阳腔的变体，大多由徽调传来，数量虽少但是音乐颇具特色，在桂剧传统剧目中经常使用，形成桂剧传统唱腔中的组成部分。如"安庆调"以笛子伴奏，曲趣与南路弋板（四平调）接近，有男腔和女腔之分，"男腔旋律平稳，五声徵调；女腔较轻灵妙曼，五声宫调式……安庆调曲趣潇洒飘逸，多适用于神道、仙姑、诗客之类人物演唱"①。桂剧传统戏《打桃赴会》《洞宾渡丹》《打樱桃》《闹严府》（正七句半、反七句半）等都是吹腔的代表。

（二）曲牌

桂剧音乐的第二大部分是曲牌，都是一个个固定的曲子。它们都有一定的名称，而且各个曲牌都是根据剧情的需要和传统习惯，在某一特定的场合或动作表演的需要所使用的。有些曲牌有时也作为唱腔过门使用。这些配合演员表演、舞蹈、身段动作的曲牌，能增强戏剧气氛，丰富桂剧音乐内容，成为桂剧音乐的重要组成部分。

受古老的昆曲、徽剧、汉剧、祁剧等兄弟剧种的影响，以及地方小调、民间曲艺、民歌四大源流组成的桂剧曲牌，大约有300多曲。由于各方面的原因，许多曲牌已经流失，留存在桂剧舞台上运用的【文九腔】【武九腔】【梅花酒】这三堂套曲共26曲，其他散牌子130多曲，总共是160曲左右。按演奏的乐器分类可分为唢呐、笛子、弦乐三大类，曲牌数量以唢呐居首，弦乐次之，笛子最少。

（三）锣鼓

桂剧音乐的第三大部分是锣鼓。锣鼓是戏曲中不可缺少的打击乐器。桂剧锣鼓的音质、音色等方面都能体现出桂剧浓厚的地方色彩和独特的风格，它是

① 钟泽骐、韦苇、朱锡华：《广西戏曲音乐简论》，广西人民出版社，1985年，第345页。

桂剧音乐的重要组成部分，在桂剧乐队中有着极其重要的地位。桂剧的打击乐由鼓、板、大锣、大钹、小钹、小锣、星子、云锣八种打击乐器组成。其中，鼓又包含了朝鼓（又名单皮鼓或脆鼓）、战鼓、堂鼓三种，它在各个锣鼓点中起着领奏指挥的作用。

（四）乐队

另外，桂剧乐队（场面）也是桂剧音乐的一部分，20 世纪 30 年代以前，场面行由五个人组成：司鼓一人（兼堂鼓、檀板）、大锣一人（兼小擦钹、小三弦）、大钹一人、小锣一人（兼半边检场）、二弦（胡琴）一人（兼笛子、唢呐），这五个人可以说是戏班的精英，起着很重要的作用。司鼓者坐在八仙桌的正前方，左边是管弦乐手，右边是打击乐手，所以乐队又称为左右场。

二 百年桂剧音乐流变历程

历代的桂剧艺术都处于不同程度的变革中，早期桂剧无论是剧目、表演、音乐，还是舞美、服装、道具等都是以继承传统为主，变革的步伐比较慢。19世纪末 20 世纪初，桂剧艺术发生了较大的变革，唐景崧的桂剧编创和桂剧现代化剧场的建设，标志着桂剧较早地迈开了 20 世纪中国戏曲现代化的步伐。

纵观百年来桂剧音乐的变革，尽管桂剧音乐在每一个时期都跟随着时代的步伐变化不断改革、创新，但相对于桂剧剧场、舞台美术、灯光等方面来说变革的力度要小，这是由桂剧音乐的特殊地位、政治环境和艺术家观念所决定的。本小节将百年桂剧音乐流变历程分为清末至民国以继承传统为主的革新时期、新中国成立后至"文化大革命"的重大突破时期、"文化大革命"结束至 20 世纪 90年代保持传统与增强表现力时期、21 世纪以来多元化变革时期四个阶段。

（一）以继承传统为主的革新时期

清末至民国时期是桂剧演出兴盛时期，桂剧科班、班社众多，剧场林立，艺人们为生活所迫，一般每天都要演出两场戏，逢年过节还要加场，平均一年演出数量在 800 场左右。大量的桂剧传统剧目涌现在桂剧舞台上，桂剧音乐唱腔、曲牌、锣鼓等随着大量剧目的上演变得丰富。这一时期桂剧音乐主要是以继承传统为主，但也不乏像蒋晴川、欧阳予倩这样的改革者，他们是以唱腔为主体（也包括场面）进行改革的。

清末桂剧"戏状元"蒋晴川在继承传统桂剧唱腔的基础上进行改革，形成了被人誉为"雨夹雪"的柔美唱腔。他还将高腔戏《抢伞》改成"弋板"，

唱腔变得优美、变化多端。

抗战时期，欧阳予倩对桂剧从剧本、导演、表演，到舞美、音乐、乐队进行了全方位的改革。欧阳予倩曾为桂剧题诗云："桂剧优秀地方戏，不可视之为等闲。有志从事于改革，论宜有据技宜娴。文学音乐慎勿忽，迈进毋畏途路艰。"① 欧阳予倩充分认识到桂剧音乐的重要性，强调"文学音乐慎勿忽"，在桂剧改革的实践中对桂剧音乐进行改革。新中国成立后欧阳予倩在《百花齐放中的桂戏》（收入 1962 年出版的《一得余抄》）一文中仍然说到桂剧音乐问题，他说："第一步必须整顿乐师的作风。以前桂戏的'场面'一向的习惯是工作态度不够严肃，往往一面弄着乐器，嘴里叼着香烟，眼睛望着旁边的人开着玩笑，错了毫不感觉难过……我们必须认定音乐是歌剧的生命，乐师必须纠正以往的作风……第二步就希望桂戏所定的调门，可以稍微定低一点，唱腔有时低转，有时翻高，音域宽一些，表现力也就会丰富些。"②

欧阳予倩在《后台人语》（三）③ 中用了很大的篇幅谈他对桂剧音乐的认识与改革。比如他说："桂戏音乐并不比平剧简单，不过场面先生都是固步自封，不能表现音乐的力量。本来旧戏的锣鼓是有固定的打法的。它只能表明节奏，帮助表情。如果锣鼓除了那几套打法，能进一步把轻重、高低、快慢和抑扬顿挫，处处都弄得跟台上的表演丝丝入扣，敲击乐器不能说没有它的作用；倘若锣鼓和表演不能融洽其间，那就锣鼓不能独立，而表演也得不到帮助。"④ 此外欧阳予倩还认识到桂剧节奏较慢，词句较多而腔少，认为唱词的长短应该根据整个戏的情况加以裁剪。

欧阳予倩对桂剧音乐改革的措施如下。吸收兄弟剧种音乐乃至西洋歌剧的长处；改革唱腔的曲谱旋律；突出桂林方言咬字，即重视"问字要音、依字行腔"；乐队人员的编制由 5 人增加到 7—8 人；伴奏乐器增加瓮胡（京二胡）和月琴。这些音乐改革的措施在他编创的桂剧《梁红玉》《桃花扇》《木兰从军》《渔夫恨》《人面桃花》等剧中都有体现。如欧阳予倩在排桂剧《梁红

① 《欧阳予倩与桂剧改革》，丘振声、杨荫亭编选，广西人民出版社，1986 年。
② 欧阳予倩：《百花齐放中的桂戏》，见《欧阳予倩与桂剧改革》，丘振声、杨荫亭编选，广西人民出版社，1986 年，第 16 页。
③ 欧阳予倩：《后台人语》（三），原载于 1943 年 4 月 15 日出版的《文学创作》第 1 卷第 6 期。
④ 欧阳予倩：《后台人语》（三），见《欧阳予倩与桂剧改革》，丘振声、杨荫亭编选，广西人民出版社，1986 年，第 48 页。

玉》时，里头有两段昆曲牌子——折桂令、八仙会蓬莱，一般人包括马君武在内都认为昆曲已经过时，不通俗不普遍，不赞成保留这两段昆曲牌子。欧阳予倩坚持："我之所以运用昆曲，意思是因为乱弹里头没有许多人同唱的调子，南路、北路、阴皮——就是平剧的二黄、西皮、反二黄等，都宜于独唱，只有吹腔（就是弋阳腔）和昆腔可以合唱。如《梁红玉》《木兰从军》之类的戏，非有合唱不可，我就只好挑选昆曲中适当的牌子。"① 他对桂剧音乐的改革，主要是适应剧情，加强舞台上的力量，运用昆曲不是复古，而是吸收昆曲精致熨贴的长处。

《人面桃花》一剧中，欧阳予倩在开场前加了一段序幕，由众桃花仙女载歌载舞，呈现出优雅抒情的欢快场面，配上轻松优美的曲调，让人感觉到置身于一种仙境般的梦幻中。唱词和曲谱旋律都重新创作："春去春来无计留春，又是关春暮。缘遍平芜江添树，问东皇归湖近也无！"四句唱词，含义深远，旋律动听，令人回味无穷。

欧阳予倩认为桂剧音乐是为适应剧情、塑造人物服务的。如他编创的桂剧《渔夫恨》出自传统剧目《打渔杀家》，塑造了一对不畏强暴的父女形象，欧阳予倩在音乐唱腔上多处革新，剧中肖桂英手捧茶水给父亲止渴有一段唱词："可叹我老娘亲早年亡故，父女们在河下受尽风波。我这里倒茶来与父解渴，遵一声老爹爹请听我说。看起来贫穷人灾难难躲，官与绅巧立名目搜刮太多。看他们享荣华受富贵无穷快乐。万人家的血和汗供奉他一夜的笙歌。问爹爹贫苦人等待什么？"这段唱词原来是慢皮、慢三眼演唱，欧阳予倩将它改为二流、慢二流，塑造了肖桂英不畏强暴欺压的形象，同时更显得柔和温婉，有劝慰诉说之亲切感。桂剧《渔夫恨》在当时盛演不衰，尤其是肖恩的一些唱段如"父女们打渔在河下，家贫哪怕人笑咱。桂英儿掌稳舵又把网撒，可叹是年纪迈气力不佳"家喻户晓，即便是街上拉黄包车的车夫们也能哼唱几句。

（二）重大突破时期

新中国成立后，桂剧艺人生活有了保障，地位也随之提高，很多剧团都招收学员、办科班，提高演职人员的艺术水平。桂剧除了演出传统剧目外，还配合各种政治运动演出现代戏，桂剧在剧本、表演、音乐、舞美、化妆等方面都

① 欧阳予倩：《后台人语》（三），见《欧阳予倩与桂剧改革》，丘振声、杨荫亭编选，广西人民出版社，1986 年，第 50 页。

进行了改革与创新，传统桂剧音乐由原来"口传心授"非文字、非书面的形式向专业的戏曲作曲转变。这期间桂剧乐队发生较大的变化，20 世纪 50 年代增加了大三弦、扬琴，20 世纪 60 年代又增加了笙、琵琶、阮、大提琴等，形成了高、中、低各声部基本健全的民族乐队；20 世纪 70 年代，桂剧乐队又增加了弦乐组、木管组、铜管组等西洋乐器，形成传统乐器与西洋乐器的混编乐队。

桂剧音乐方面的变革是随着剧本整理与改编进行的，20 世纪 50 年代到 60 年代初，一大批传统桂剧剧本在"去其糟粕，取其精华"的原则下得到整理与改编。随着剧本的修改，音乐也随之变化，主要是结合剧情，删除或缩短唱腔中的长过门，让剧情发展变得更为紧凑。还有，针对各种配合政治运动的现代戏，在音乐唱腔上重新设计创作，如《打铜锣》《刘介梅》《社长的女儿》《白毛女》《补锅》《审椅子》《红花妹》《夺印》《为了六十一个阶级弟兄》《刘胡兰》《柯山红日》《红河烽火》《开步走》等，这些新剧目音乐创新的原则有两个，一是唱腔的曲谱旋律根据剧情而定，二是符合桂林方言。因此，这些桂剧剧目的音乐唱腔既有韵味又不失桂剧特色。

这一时期涌现了一批优秀的桂剧表演艺术家，他们充分认识到在继承传统唱腔的同时，根据剧情与人物重新创造唱腔的必要性，陈宛仙和黄艺君两位桂剧表演艺术家就是其中代表。1959—1961 年陈宛仙在吸收了京剧、粤剧、评剧的唱腔基础上，对传统戏《杨门女将》《六郎斩子》《太白傲考》和现代戏《一枚银针》等唱腔进行了创造。如《杨门女将》佘太君观山一段有 19 句唱词，传统唱法是前面 15 句用南路慢皮，后面 4 句转二流收腔，陈宛仙认为传统老旦唱腔过于软弱、悲伤，不能刻画佘太君气质刚强的一面，她恰当地改为桂剧生角南路慢皮唱腔，再加上京剧老旦和生角唱腔来表现；又如她谈到《六郎斩子》佘太君进帐比古讲情时，杨六郎用北路慢二流唱的两段内容以同样速度演唱，陈宛仙认为第二段人物情感变得沉重，于是将第二段速度变慢，音移高或降低，"这样，同样是'慢二流'，但由于速度上有了对比，某些乐句的音调又有了变化，就能唱出两种不同的情感来，情绪也有起有伏，能更细致地刻划剧中人物复杂的内心活动"[1]。现代戏《一枚银针》唱腔也有革新和

① 陈宛仙：《我是怎样创造唱腔的》，见《桂剧表演艺术谈》，广西壮族自治区戏剧研究室编，1981 年，第 140 页。

创造，"陈宛仙同志所演唱的几大段唱皮，不仅突破了桂剧声腔中上下句两腔回环的那种呆板的格式，而且在行腔和南北路转换的地方，唱得圆润流畅，浑然一体"①。

黄艺君是桂剧旦行的杰出表演艺术家，她演出过的传统剧（含搭桥戏）、新编历史剧、现代戏总计达400余出，先后得凤凰鸣、王盈秋、李芳玉等名师指点。1952年黄艺君参加全国戏曲会演后，她将越剧《梁祝》移植为桂剧，并根据桂剧的特点重新设计唱腔，之后将《金沙江畔》、《杨门女将》、《谢瑶环》（桂剧改名为《女巡按》）、《文成公主》、《红楼梦》等移植为桂剧，并设计了这些剧目的唱腔、身段与动作。黄艺君的唱腔革新是在尊重桂剧唱腔的基础上进行创造，当新的剧目用桂剧弹腔、高腔、昆腔都难以表现时，就广泛吸收各个剧种的长处，如《金沙江畔》（1959）珠玛讲故事时有一段"北路慢二流—紧打慢唱—赶板—二流"唱段，黄艺君说："这段唱腔的唱词有三四十句，在桂剧传统中很难找到适合的板式，不好处理，经过反复研究，才决定采用这样一组唱腔的。在这段唱腔中，可以听得出，既吸收了京剧、粤剧、评剧等兄弟剧种的腔调，又吸收了广西文场及新歌剧、群众歌曲、民歌以至电影插曲中的音调，吸收范围比较宽广。"②

1964年后，全国范围内各剧种的传统戏逐渐消失在舞台上，表现现代英雄人物和配合政治运动的现代戏占领了戏曲舞台。尤其是"文化大革命"期间，全国各地剧团都移植京剧《红灯记》《沙家浜》《智取威虎山》《杜鹃山》《海港》《奇袭白虎团》《龙江颂》《红色娘子军》等样板戏，除了音乐部分与京剧不同，其他部分如表演、化妆、服饰以及舞美都是以京剧样板戏为模式。

桂剧和京剧都属于皮黄系，因此桂剧在移植京剧样板戏时，音乐方面的唱腔、曲牌和锣鼓的改革与创新都比其他不同体系的剧种相对容易一些。如桂剧《红灯记》中，李铁梅有一段唱腔："都有一颗红亮的心"，京剧用的是西皮流水，桂剧采用北路二流，虽然板式一样，但是演出的语言不同，所以曲谱旋律和韵味各有差异。再如，《沙家浜》一剧中，阿庆嫂在第六场中有一段唱腔："定能战胜顽敌渡难关"，京剧用二黄慢板，桂剧则采用南路慢皮，板式

① 胡一马：《老树新花——桂剧〈赴汤蹈火〉和〈一枚银针〉》，《柳州日报》，1964年6月17日。

② 黄艺君：《从〈金沙江畔〉的唱腔创造谈起》，见《桂剧表演艺术谈》，广西壮族自治区戏剧研究室编，1981年，第147页。

名称虽然不一样，但用途是一样的。

大演现代戏和样板戏时期，桂剧音乐在唱腔、曲牌、锣鼓等方面改革创新，并且破格的胆量相当大，不仅增加了民族管弦乐器，还与西方的交响乐结合起来。桂剧演出以大型交响音乐会的形式呈现在观众面前，可以说是桂剧音乐史上的重大突破。

（三）保持传统与增强表现力时期

20 世纪 80 年代的戏剧观争鸣给桂剧艺术观念与实践带来一系列的变革，尽管音乐的变革比导演、表演、舞美、灯光等方面变革要小，但是从这一阶段影响较大的桂剧《玉蜻蜓》《泥马泪》《瑶妃传奇》《风采壮妹》等剧目看，桂剧音乐在继承传统的基础上有较大的突破，涌现了董钧、黎承信等优秀桂剧音乐作曲家。

大多数音乐设计者认为音乐改革要在保持桂剧传统唱腔特色的基础上进行。如《玉蜻蜓》（1984）的音乐设计者董钧、黎承信在进行唱腔设计时，全剧用桂剧主体腔调弹腔，尽力保持桂剧的风格。桂剧弹腔分为南路和北路，北路属宫调式，曲调明亮高亢，南路属商调式，曲调凄婉低沉。全剧南北路交替使用，第一场和第二场是秀姑和申琏定情场面，用了较欢快的北路唱腔；第三场至第五场用了低沉的南路唱腔；第七场用南路，第八场至剧终用南路阴皮，所有的曲调都随着剧情的转变而变化，重点突出该剧的悲剧气氛。

该剧运用桂剧音乐素材，重点在节奏、速度、力度等方面进行改革，"如第八场王秀姑最后一段唱，如果按传统的唱法，我们认为不足以表现剧中人临死前悲愤哀怨的情绪，因而在板式安排上与速度处理上都作了较大调整，板式是这样安排的，阴皮起板接回龙转垛板、再转摇板，最后一句干唱（吟板）结束"①。全剧唱腔紧凑流畅，陈述性的唱腔也避免了拖沓之感。此外，《玉蜻蜓》的乐队伴奏加入了一台电子琴作为试验，桂剧音乐略带有时代的气息。

在全国产生过轰动效应的大型桂剧《泥马泪》（1986），在剧本、导演、表演、舞美、灯光等方面都可说有全新的突破与探索，但是该剧音乐设计者董钧认为唱腔改革步子不宜太大，他将该剧的唱腔用弹腔，桂剧弹腔以南路

① 董钧、黎承信：《〈玉蜻蜓〉音乐设计的一些设想》，见《第一届广西剧展资料汇编》，广西壮族自治区文化厅编印，1984 年，第 133 页。

为主，适合表现该剧庄重严肃的主题，以求得古装题材风格的统一，但是在气氛音乐、配乐和间奏曲上不拘泥于传统，因此过门和气氛音乐改革的步子较大。

1986 年广西桂剧团排演的《人面桃花》的唱腔和音乐设计，在表现手法上作了较大胆的革新，音乐设计者黎承信坚持"旧曲新演、老剧新唱"的理念，用"借用样式"的办法来提高该剧的音乐表现力。《人面桃花》原来是用桂剧锣鼓点子，套用传统唱腔来表现剧情，这样缺乏表现力，难以表现剧中人物情绪的起伏变化，以及剧中唯美的意境。黎承信的"借用样式"是借音乐剧的表现手法，将《人面桃花》打磨成载歌载舞、清新柔美的音乐舞蹈剧，措施如下："1. 大幅增加音乐与舞蹈在剧中的成分，配乐、唱腔、舞蹈音乐贯串全剧。2. 剧中基本上不使用锣鼓（因为传统锣鼓的运用会打断音乐的连贯性和整体性），演员的表演、动作、身段、对白、幕间的转换在各种不同情趣的音乐中进行……3. 唱腔在保持剧种风格的前提下，全按新的要求和表现设计写作，并在唱腔中配以舞蹈，歌舞并蓄。"[1] 在唱腔的运用上，该剧采用昆曲与南路、高腔和南路相结合，如杜宜春"飞过了万重千山去找情郎"的唱段采用高腔曲牌糅合谱写，并吸收西洋作曲法的转调、移位手段，配合强烈的节奏，充分表现杜宜春这位天真烂漫的少女的柔情与思念，以及她不顾险阻去找情郎的决心。在乐器的运用上，该剧改变了传统桂剧三弦、月琴、京胡、京二胡为主奏的做法，增加电子琴、古筝等乐器，主奏乐器变为古筝、电子琴、二胡。

桂剧《风采壮妹》（1997）的音乐设计者黎承信采用传统桂剧音乐阴皮板式，融入了壮族音乐元素。如剧中骆妹"苦荞女对苦荞人诉说衷肠"唱段中，就有"典型的壮族山歌音乐元素，这些元素的融入不但没有影响到桂剧声腔音乐的韵味，反而增加了地方特色，音乐色彩显得更加丰富"[2]。

（四）多元化变革时期

21 世纪以来，桂剧演出急剧减少，同时也涌现了像《大儒还乡》《烈火南关》《何香凝》《七步吟》《破阵曲》等优秀作品。这些作品在舞台上以声、光、电，大型 LED 屏幕等高科技手段呈现给观众，整个剧场给观众一种梦幻

① 黎承信：《谈戏剧音乐创作中的亮点》，《歌海》2018 年第 2 期，第 5 页。
② 谢谢：《桂韵新腔——谈黎承信桂剧声腔音乐创作》，《歌海》2018 年第 2 期，第 17—18 页。

状态。桂剧音乐方面，黎承信仍旧是桂剧音乐的代表性人物，他始终坚持创新一定要在深入了解传统的基础上去做，他说："时代在不断发展，戏曲声腔音乐创作也应博采众长，当然，进行创新的同时必须要有对传统的全面了解作为基础，创新必然要对传统有所扬弃、有所改造、有所革新，这样才能与时俱进。"① 黎承信对传统桂剧和新编历史桂剧的音乐思路都很清晰，前者用"老腔新唱"的做法锐意改革，后者则通过戏曲音乐融合、"依词唱曲"进行突破与革新，具体做法体现在桂剧《拾玉镯》《大儒还乡》《烈火南关》等剧目中。

2003 年，广西桂剧团庆祝建团 50 周年，传统经典剧目《拾玉镯》作为晚会开场曲目。黎承信对《拾玉镯》的音乐进行了重新编排，他"运用独唱、伴唱、重唱穿插全曲，用和声卡农、独唱与伴唱对答的手法，使得全曲优美流畅，富于变化。曲目并不浅薄直白地表现古代女子的哀怨惆怅，而是直逼人物内心，描摹出少女情窦初开、渴望爱情和自由的阳光气息"②。传统的《拾玉镯》开头孙玉娇的四句③是用传统的北路慢皮，特点是平缓冗长的过门，改编后的《拾玉镯》则用钢琴琶音来导入，将原来北路慢皮过门改为用人声（女声合唱）过门，可以说是一种独创。整出戏的演出过程，都用优美的音乐伴随演员表演，剧终时舞台上涌现出一大群清纯可爱的小孙玉娇们，她们充满着青春活力，踏着节奏一起吟唱，美轮美奂，情味盎然。

《大儒还乡》（2004）是 21 世纪以来获得国家十大精品工程剧目等诸多荣誉的大型新编历史剧。黎承信用"桂韵秦音"四个字概括该剧音乐融合的特色。剧中的大儒陈宏谋是广西桂林人，还乡就是回桂林，所以唱的是桂剧（桂韵）；但是该剧主要故事情节却发生在陕西，所以剧中又运用秦腔。同一出戏里运用两个剧种音乐，加上柔美的广西山歌与高亢的陕北民歌对唱，将不同地域风情展现在舞台上，剧中有一段唱段"果然有人在作假"是陈宏谋与老陕对唱，"随着剧情的发展，陈宏谋和老陕相互猜疑，情节由原来的道白改为用唱来表现，就有了桂剧与秦腔的对唱，陈宏谋唱桂剧用京胡伴奏，老陕唱秦腔用板胡伴奏，两人一南一北、一桂一陕逐句对唱，你疑我猜，各抒情怀，

① 谢谢：《谈戏剧音乐创作中的亮点》，《歌海》2018 年第 2 期，第 12 页。

② 梁中骥：《三言两语话承信——记戏曲音乐作曲家黎承信先生》，《歌海》2018 年第 2 期，第 10 页。

③ 即"孙玉娇坐草堂双眉愁锁，思一思想一想奴好命薄。二八女门首有何不可，料此地不会有什么风波"。

两种韵味交替展现"①。

《烈火南关》（2005）是演绎民族英雄冯子材抗法的大型历史剧，该剧音乐体现了黎承信在"依词唱曲"上的突破，依次唱曲是突破原有声腔旋律制约而根据人物情感创造新腔。该剧有一段冯子材和冯相华之间的父子对唱——"朝也思来暮也想"，黎承信改变了这段唱词的结构，即用两人交叠合唱的方式代替两人分唱，将两人的唱紧紧咬合，采用旋律丰富、音域宽阔、抒情性强的桂剧阴皮板式，更好地表现父子生死离别之时的情感抒发。

其他作曲家如董钧、王小旭在桂剧音乐方面也取得了突出成绩，董钧、王小旭合作的《七步吟》（2012）用音乐美学塑造人物形象取得了成功。《七步吟》是演绎曹丕、曹植兄弟权力斗争以及他们与甄宓的情感纠葛，该剧运用桂剧南路板式的音乐风格来表现凄婉、哀伤的剧情。三个人物形象都有不同的音乐表现形式，曹丕威严霸气、果断有谋，其唱段旋律节奏较多用平稳、快速；甄宓才貌双全、温柔美丽，较多使用拖腔，尤其是剧中第五场甄宓的唱段："甄氏女有幸得遇曹门亲兄弟，是命数是缘分皆归于天……"节奏快慢结合，驰张有度，将全剧推向高潮。曹植才华横溢、儒雅又狂放，不同场合使用不同桂剧音乐板式表现他的形象，如第五场曹植"我多想继父恢宏大业……"的唱段采用南路慢皮；"都只为一念之差没得把宫来闯，兄长他得王位趾高气扬"用紧凑的垛板；"昂首对天悲声放，曹植我壮志难伸愤满腔……踏故地想伊人江水悠悠此恨长"用速度稍快的摇板。因而，有论者认为"《七步吟》的音乐形象，正是来自于感情、情调上和剧中人物完全融合统一的声腔创造"②。

百年来桂剧音乐一直处于不断变革之中，清末至民国时期，桂剧音乐基本上是继承老艺人"口传心授"的传统，抗战时期欧阳予倩对桂剧音乐进行了局部的改革；新中国成立后至"文化大革命"期间，涌现了一大批革新桂剧唱腔的表演艺术家，出现了专业桂剧音乐作曲家，尤其是20世纪60年代大演现代戏和移植京剧样板戏时桂剧音乐发生了重大变革；"文化大革命"结束后至20世纪90年代，桂剧在继承传统中有新的突破，即在保持桂剧音乐特色的基础上，在音乐节奏、速度、力度，以及过门音乐和乐器上加以变化与突破；

① 黎承信：《谈戏剧音乐创作中的亮点》，《歌海》2018年第2期，第6页。
② 全婕：《温婉中的悲情——谈桂剧〈七步吟〉的音乐形象塑造》，《歌海》2013年第1期，第84页。

进入 21 世纪以来，桂剧音乐在老剧新唱、不同剧种音乐融合、"依词唱腔"、音乐美学塑造人物形象等方面进行了多元化革新与突破。

第四节 百年桂剧传播方式的流变

20 世纪科学技术迅速发展，电影、唱片、广播、电视、音像、网络等新兴的传播方式造成人们日常生活观念、审美观念的巨大变化，中国戏曲与这些新的媒体保持着密切关系。总体上讲，20 世纪以来中国戏曲的传播方式大致经历了由舞台传播到纸本传播，广播影视、音像传播到网络传播的历程，其中舞台传播方式是最主要也是最持久的方式。20 世纪以来，桂剧传播方式的变化，除了时间先后差异之外，与其他戏曲剧种经历的传播方式及历程几乎一样。早期桂剧多在民间草台、庙宇戏台、会馆戏台演出，1902 年林秀甫、何元宝创办的景福园标志着桂剧进入现代化剧场演出。桂剧长时间以来都以舞台的形式传播，后来才逐渐与电影、唱片、广播、音像、电视、网络等媒体联姻。

一 桂剧与电影结合

众所周知，中国戏曲与电影发生联系是在 1905 年，京剧"伶界大王"谭鑫培受北京丰泰照相馆老板任庆泰之邀，拍摄了中国历史上第一部戏曲电影《定军山》。由于当时还是默片时期，该片没有声音，只是将几个舞蹈动作场面"请缨""舞刀""交锋"拍成活动影像，由于人们对这种新的媒体方式非常好奇，该片在大观楼、吉祥戏院放映时出现万人空巷的场面。此外，丰泰照相馆还拍了谭鑫培的《长坂坡》（1905）、余振庭的《金钱豹》（1906）、俞菊笙的《青石山》（1906）和《艳阳楼》（1906）等，开启了中国戏曲舞台艺术片的先河。

1924 年，民新公司在北京拍摄了梅兰芳的京剧《西施》（羽舞）、《上元夫人》（拂尘舞）、《霸王别姬》（剑舞）、《木兰从军》（走边）等戏曲纪录短片。[①] 同年，梅兰芳"赴日本演出期间，应日本一家电影公司邀请，在日本拍

① 孙玥：《戏曲与中国早期电影的联姻及其影响》，《传播力研究》2019 年第 10 期，第 66 页。

摄过《虹霓关》和《廉锦枫》等片段"①。1931 年，胡蝶主演的中国第一部有
声电影《歌女红牡丹》中穿插了京剧《穆柯寨》《玉堂春》《四郎探母》《拿
高登》等舞台片段。1949 年，费穆与梅兰芳合作拍摄了中国第一部戏曲彩色
片《生死恨》。新中国成立以来的 70 年，中国戏曲电影有了很大的发展，戏
曲"借助电影的可视化，很多剧种、声腔的传播打破了语言局限，进入从未
涉猎的区域，甚至获得了难以想象的成功"②，涌现出了《天仙配》《梁祝》
《红楼梦》《五女拜寿》《九品芝麻官》《徐九经升官记》等家喻户晓的戏曲电
影，港台戏曲电影《梁山伯与祝英台》《三笑》也成为经典作品，尤其是像 20
世纪 60 年代黄梅戏电影《天仙配》《女驸马》《牛郎织女》三部曲，将当时一
个小剧种黄梅戏的影响力推向高峰。21 世纪以来的"京剧电影工程"（3D 京
剧电影《霸王别姬》《曹操与杨修》等）和"梅花奖数字电影工程"成为保
留优秀传统戏曲剧目的重要手段。

1954 年，桂剧经典剧目《拾玉镯》（导演陈铿然）由东北电影制片厂拍
摄成电影，主演为桂剧著名演员尹羲、刘万春、周文生等，可以说是桂剧借助
电影传播发生变化的重要节点。随后，桂剧《西厢记》也计划拍摄成电影，
主演为桂剧著名演员尹羲、秦彩霞等，但因尹羲怀孕最后未能拍摄该片，实在
可惜。1978 年桂剧《刘三姐》（导演吴永刚）上映，主演为著名演员傅锦华、
张青、岑汉伟、罗亮等，该片最大的特色在于保持了桂剧传统唱腔与程式，尽
管题材和故事都与 1960 年电影版《刘三姐》（黄婉秋主演）相似，但是宣传
和影响力都不如后者。

二　桂剧借助唱片、广播与音像传播

唱片、广播与电影都是 20 世纪 50 年代中国人喜爱的媒体技术，"中国唱
片社等唱片生产制造单位有意识地为全国各个剧种、声腔及其代表演员录制
唱段和全剧……这使得植根于不同地域、带着不同方言的戏曲剧种，通过现
代化工具向广远的地域和领域传播"③。唱片与广播技术结合，借助收音机的
免费传播，充分发挥了中国广大听众"听戏"的兴致和中国戏曲唱功的魅

① 高小健：《中国戏曲电影史》，文化艺术出版社，2005 年，第 16 页。
② 颜全毅：《70 年：戏曲艺术传播的崭新路径》，《中国艺术报》，2019 年 10 月 18 日。
③ 颜全毅：《70 年：戏曲艺术传播的崭新路径》，《中国艺术报》，2019 年 10 月 18 日。

力，中央和地方各级人民广播电台的戏曲节目播放成为当时戏曲传播的一大主力军。

据史料记载，早在 1922 年桂剧"共和乐园"戏班（即"顺天乐"班）在广州演出时就有桂剧唱段灌成唱片，该班在"广州演出生意很好，凤凰屏主演的《仕林祭塔》《姜福滚雪》等几个唱段还灌了唱片，誉满羊城"①。新中国成立后，桂剧大量的唱段被录制并由广播播放，像《富贵图》《西厢记》《花田错》《琼花》《家》等剧目的播放经久不衰。众多桂剧表演艺术家的唱段走进了千家万户，如刘民凤的《宫门挂带》、高腔戏《拷打吉平》和老旦戏《六郎斩子》，欧阳艺莲的《红灯记》《秦香莲》《三盗雁翎甲》，刘丹的《人面桃花》《烤火下山》《拾玉镯》《断桥》，苏芝仙的《法场祭奠》等数不胜数。

录音磁带、音像出版盛行于 20 世纪八九十年代，桂剧大量的唱段制作成录音磁带发行，如欧阳艺莲的《苏三起解》、赵正安的《富贵图》《三娘教子》等。同时，桂剧表演艺术家作品制作成音像产品，如 1986—1988 年由广西音像公司录制出版《拾玉镯》《抢伞》《杏元和番》《贵妃醉酒》四剧。

三　桂剧借助电视传播

20 世纪 80 年代以来，电视走进了中国广大民众的家庭，它结合了广播录音和电影的长处，成为一种具有全方位优势的传播媒体。电视除了播放传统戏曲节目外，还有戏曲鉴赏和戏曲知识等栏目，另外戏曲电视剧（以黄梅戏《家》《春》《秋》、京剧《曹雪芹》、越剧《天之娇女》等为代表）和戏曲电视大奖赛都有较高收视率。中央电视台于 2001 年设立戏曲频道，河南电视台、上海东方电视台也设有戏曲频道。

20 世纪 80 年代电视台直播的桂剧节目有《向阳商店》《菜园子招亲》等。

1991 年中央电视台一频道的春节晚会播出桂剧《打棍出箱》片段，其他还有中央电视台十一频道播出的《桂剧折子戏专场》《烈火南关》《黄忠带箭》《漓江燕》《梨花斩子》《双拜月》，以及中央电视台六频道"戏剧春秋"播出

① 苏飞麟、沈文龙：《桂剧"共和乐园"班赴广东演出的情况》，见《广西地方戏曲史料汇编》（第四辑），《中国戏曲志·广西卷》编辑部，1985 年，第 46 页。

的《拾玉镯》，① 1997 年，桂剧电视剧《风采壮妹》上映。总体上桂剧借助电视传播的面还是太小。

1997 年，华方义、刘夏生两位导演选择桂剧《风采壮妹》为蓝本拍摄桂剧电视剧《风采壮妹》，开启了让桂剧在电视上走向观众、以桂剧体现桂林文化精髓的实践。桂剧《风采壮妹》讲述的是壮族姑娘骆妹趁着改革开放的东风，带领家乡的姐妹织壮锦挣钱，并将家乡这种最有民族特色的工艺品成功地推销到海外，最终改变了家乡落后面貌的故事。该剧 1996 年参加第四届广西剧展，荣获最高奖——桂花金奖，并获广西文艺创作铜鼓奖；1997 年代表广西参加中宣部"五个一工程"奖评比并获得殊荣。

这两位电视剧导演（刘夏生同时也是桂剧演员、导演）努力寻找桂剧舞台艺术与电视表现形式结合的最佳点，从剧本修改、外景选择到演员指导都下了苦功。电视剧《风采壮妹》外景选择在桂北最具壮族特色的壮寨——龙胜金平寨，那里青山秀水、木楼林立、梯田如画、民风淳朴，是剧中骆妹生长生活和内心世界最好的栖息地；主要演员的选择上，电视剧骆妹和她的情人阿松哥的扮演者都是桂剧演员，经过化妆变成壮寨姑娘和壮族后生。由于戏曲舞台艺术和电视艺术样式不一样，演员的表演也受到挑战，阿松哥的扮演者桂剧演员陈念勇曾感叹道："过去在戏校学戏，老师是一招一式，动作规范地教；现在拍《风采壮妹》，懂得用心去演戏，真的很有收获。"②

电视剧《风采壮妹》采用电视语言叙事，扩大时空跨度，用画面来辅助人物的抒情，如骆妹唱"我好想……"时，出现了壮寨丰收的田野、小孩读书的画面，更好地表现了骆妹要改变家乡面貌的决心，也激起观众对广西风物的感悟。该剧"采用桂林方言对白，显得自然亲切；唱腔悦耳抒情；画面精致，风景旖旎，生活气息浓厚；特别是道具红色高跟鞋的运用和'兰妹闪现'等电视艺术手法的渲染，更极大丰富了舞台剧的表现形式和艺术内涵，从而体

① 谭芳、王威：《影视传媒视野下的桂剧发展》，《广西社会主义学院学报》2011 年第 4 期，第 67 页。具体播出时间为：《桂剧折子戏专场》（CCTV—1 2002 年 7 月 2 日 19:35 首播）、《烈火南关》（CCTV—11 2004 年 12 月 24 日 07:46 首播）、《黄忠带箭》（CCTV—11 2005 年 7 月 15 日 07:46 首播）、《漓江燕》（CCTV—11 2007 年 7 月 7 日 20:40 首播）、《梨花斩子》（CCTV—11 2009 年 10 月 1 日 00:00 首播）、《双拜月》（CCTV—11 2010 年 8 月 5 日 21:36 首播）、《拾玉镯》（CCTV—6 2003 年 11 月 18 日 10:00 首播）。

② 梁俊明：《壮乡飞出金凤凰——桂剧电视剧〈风采壮妹〉拍摄散记》，《中国电视戏曲》1997 年第 5 期，第 36 页。

现出导演的别具匠心和艺术追求"①。总之，电视剧《风采壮妹》既保留了舞台桂剧的独特韵味，又充分利用电视作为传播手段的独有表现形式，可以说是舞台桂剧《风采壮妹》在传播手段上的延伸。

四　桂剧借助网络传播

进入 21 世纪以来，随着互联网技术和计算机技术的迅猛发展，戏剧传播借助网络传播的方式变得普遍，"戏曲种类网站网页是互联网上戏曲网站、网页的主干资源。这些网站、网页规模大小虽然不一，但就像专卖店一样均从各个角度全面传播戏曲艺术的信息"②。桂林市桂剧创作研究院在 2017 年推出微信公众号"桂林有戏"作为宣传平台，及时宣传了演出信息等内容，效果良好。总体上讲，新时代桂剧的传播在传统演出传播基础上受到影视、网络等现代传媒的影响，新媒体如果应用得当有利于桂剧的传播与发展，如桂剧的网络宣传以及广西电视台、广播电台开设地方戏曲文化频道等都有可能为桂剧的生存与发展提供多一些生存空间。

五　桂剧传播方式的学术争鸣

进入 21 世纪以来戏剧传播方式进入了多样化的时代，桂剧在新媒体下的传播问题不断有人探讨。当然，传统舞台桂剧在需要、必要和可能的条件下走向新媒体的过程中，代表着传统桂剧美学内涵的剧本、唱腔、道白、服饰、道具、布景、导演等都会受到冲击，有人指出："因为舞台的'直观'让位于影像屏幕的'间接'，桂剧原有的美学系统很难在电视上保留下去。因此，作为历史文化传统之一的桂剧需要扬弃，需要激活和选择。"③《影视传媒视野下的桂剧发展》④ 一文认为电影与桂剧两种艺术可以相互促进，桂剧电影也可以借助影像的表达方式凸显桂剧特色，可以采用影片光盘发行、影院放映和海外发行等方式，也可以在桂剧主题公园播放；电视与桂剧结合方面，要抓住桂剧艺

① 梁俊明：《壮乡飞出金凤凰——桂剧电视剧〈风采壮妹〉拍摄散记》，《中国电视戏曲》1997
年第 5 期，第 35 页。

② 王廷信：《互联网与戏曲传播》，《戏曲研究》2004 年第 1 期，第 101 页。

③ 李启军、胡牧，《媒介转型与桂剧当代文化发展之路新探——以桂剧〈大儒还乡〉〈风采壮妹〉
为例》，《梧州学院学报》2011 年第 1 期，第 9 页。

④ 谭芳、王威：《影视传媒视野下的桂剧发展》，《广西社会主义学院学报》2011 年第 4 期，第
66—69 页。

术特点，办出有地域特色的桂剧栏目。《网络传媒语境下的桂剧传播》① 一文认为当今桂剧在日趋衰落的状态下抓住网络这一新兴的传媒手段，在"网民时代"培养更加广泛的观众是桂剧传承和发展的策略之一。《新媒体时代下的文化传播研究——以广西桂剧为例》一文认为在 E 时代的今天，桂剧在面临机遇和窘境中，要适应现代审美追求。另外，有人关注当代桂剧的传播与发展过程中文化价值取向问题，如认为《风采壮妹》代表了大众普遍价值观，《大儒还乡》顺应了主流文化中传统道德精神的弘扬，具备传统文化的深刻性和人文精神的时代性等特点。②

还有以桂剧《灵渠长歌》为研究对象，探讨了传播学视域下该剧传承与发展的问题，该文分析了该剧传统的传播手段，即参加剧展外还进行巡回演出超过上百场，在露天场所、休闲广场、高档剧院等不同地点演出，"充分迎合了从高雅追求到大众化需求的各个层次受众的审美心理需要，扩大了受众的接受机会"③。《灵渠长歌》在现代媒体传播如网络上也可以看到精彩视频片段或全剧，广西电视台和桂林电视台也播放了该剧的部分片段，桂林桂剧团的官方网站也对它有很大篇幅的文字和图片的介绍。桂剧《灵渠长歌》在传播方式上从剧院到广场演出，从报纸、电视到网络，从参加各种展演到评奖活动都充分开展，标志着新时代下桂剧传播走向多元化、立体化。

① 雷丽丽：《网络传媒语境下的桂剧传播》，《郑州航空工业管理学院学报》（社会科学版）2011年第 5 期，第 30—32 页。

② 李启军、胡牧：《媒介转型与桂剧当代文化发展之路新探——以桂剧〈大儒还乡〉〈风采壮妹〉为例》，《梧州学院学报》2011 年第 1 期，第 12 页。

③ 刘明录：《传播学视域下桂剧〈灵渠长歌〉的传承与发展探析》，《柳州师专学报》2013 年第 5 期，第 2 页。

第七章　回归：在文化自信中寻找出路

桂剧自清乾嘉年间形成以来，在以桂林为中心的流行区受到观众的喜爱，清道光年间的三合班（三庆班），咸丰年间的瑞华班，同治年间的庆芳班、尚兴班（上升班）、大卡斌班，光绪年间的小卡斌班、人和班、璎珞小社（英乐小社）、瑞祥班等都是当时有名的桂剧班社，可惜关于这些班社演出情况都没有确切的文字记载。

1897 年康有为在桂林应唐景崧、岑春煊等人之邀观看桂剧，他看了唐景崧的新编桂剧《看花泪》（即《黛玉葬花》）与《芙蓉诔》后作诗四首表达观剧心得，这是有文字确切记载桂剧演出的开端。自康有为观看桂剧至今日已有120 年，本书把桂剧发展的 120 年划分为四个阶段：清末至民国时期、新中国成立至"文化大革命"时期、"文化大革命"结束后至 20 世纪 90 年代、21 世纪以来，综合考察不同时期的政治、经济、文化等多种因素，分析不同时代的桂剧演出的不同特点。

桂剧在 21 世纪初较早进入中国戏曲现代化进程，抗战时期欧阳予倩的桂剧改革将它的影响扩大到一个高峰时期。新中国成立后，桂剧的影响进一步扩大，桂剧积极参与各种演出，大批传统剧目得到整理，创作、移植了一批有影响的现代戏；"文化大革命"结束至 20 世纪 90 年代，桂剧一度得到短暂的恢复与发展，出现了《泥马泪》《瑶妃传奇》《漓江燕》等有影响的代表性作品；进入 21 世纪以来，桂剧进入生存与发展的艰难时期，当前，应该在桂剧百年演出的历史回顾中，肯定其在与兄弟剧种交流及民族关系和谐建构中的作用，考虑如何在国家倡导文化自信的大背景下，结合国家层面关于繁荣社会主义文化颁布的系列政策，以及国家对传统戏曲传承发展的具体指导意见，充分考虑桂剧艺术与当前政治、经济、文化诸因素的关系，按照艺术发展的普遍规律进一步探寻桂剧发展新出路。

第一节　百年桂剧演出的历史回顾

20世纪是桂剧百年黄金时期，桂剧在流行区桂林、柳州、河池等地受到人们的喜爱，不少戏班还流动到湖南、湖北、贵州、广东、福建、海南、四川等地演出，抗战时期欧阳予倩的桂剧改革将桂剧的影响推至一个高峰。新中国成立后广西桂剧艺术团在首府南宁成立，将桂剧的影响扩大到桂南地区。随后，桂剧在各种不同的会演中取得诸多荣誉，周恩来总理1952年给桂剧名旦尹羲颁奖时称"桂剧是全国十大剧种之一"，1953年广西桂剧艺术团赴朝鲜进行慰问演出。桂剧在20世纪的演出像其他地方戏曲剧种一样，锣鼓响彻神州大地，乃至海外，取得过耀眼的辉煌。桂剧在2006年成为第一批由国务院公布的国家级非物质文化遗产。

一　清末至民国时期

清末至民国时期的桂剧演出可谓盛况空前，这个时期桂剧发展迅速，取得了辉煌的成就，具体体现在以下几个方面。

（一）桂剧生存发展的生态环境好

广西地处祖国南疆，社会经济发展一直比较缓慢，明清以来由于大量移民、商贾进入广西，加上政局比较稳定，广西经济在农业、矿产、商业等方面都有比较大的进步，另外广西各地圩镇经济迅速发展，圩镇成为演剧的重要场所。桂剧就是在清代中国地方戏曲繁荣的大背景下，由祁剧长期在桂林演出衍变而来。清末唐景崧的桂剧创作以及1902年以来桂剧现代化剧场的建设，推动桂剧较早地进入了20世纪中国戏曲现代化的行列。

民国时期以陆荣廷、陈炳坤、谭浩明、沈鸿英为首的旧桂系统治广西时期，广西文化总体落后，但是在戏剧和新闻方面例外，尤其是以陆荣廷为首的旧桂系都曾有意扶植桂剧、彩调、邕剧等广西地方戏曲，还在军队中成立京剧班、桂剧班和邕剧班，这些措施促进了广西戏剧的发展。

以李宗仁、白崇禧、黄旭初等为首的新桂系在壮大自己的政治和经济实力的同时，也用比较开明的政策推动文化建设。广西省先后提出"建设广西、复兴中国"和"行新政、用新人"的口号，吸收各界进步人士甚至共产党人

到广西工作，抗战时期桂林成为大后方的文化城，戏剧界名家夏衍、田汉、欧阳予倩、焦菊隐、熊佛西、李紫贵等都曾在桂林工作，推动了桂剧、平剧、粤剧、湘剧、话剧等多个剧种的发展，尤其是欧阳予倩的桂剧改革和 1944 年在桂林举办的"西南剧展"将地方戏曲改革和戏剧运动推向了高潮。

（二）桂剧班社、科班林立，名家迭出

各个行当都涌现出大批优秀的表演艺术家，与之相应的是桂剧演出频繁，无论是在桂剧流行区的乡间草台，还是在城市的戏院，桂剧的锣鼓声响彻桂北大地，桂剧成为流行地区人们的精神食粮；同时，桂剧还在湖南、广东、贵州、福建等地上演。

各班社、各个行当的桂剧艺术家们活跃于桂剧舞台，他们杰出的表演技艺很多传为佳话至今流传。如清道光年间，男旦刘秀娥与师兄"黑头大王"于秀琪演出《美女梳头》传为佳话；同治年间于秀琪主演《张飞滚鼓》驰名湘桂；"戏状元"蒋晴川与何元宝同台演出《柴房分别》轰动桂林，被誉为桂剧舞台上的"双绝"；民国初年"压旦"林秀甫与苏荣兰（湖南名旦）、袁兰肪（广西名旦）在桂林演出《斩三妖》万人空巷；民国时期桂剧"四大名旦"、"四大名丑"、"活马超"（粟文廷）、"活武松"（曾爱蓉）、"活孔明"（杨兰珍）、"活马刚"（周兰魁）等都活跃在桂剧舞台上；抗战时期欧阳予倩创编的桂剧《梁红玉》《木兰从军》《渔夫恨》《人面桃花》被誉为"四大名剧"，演出盛况空前，传遍了桂林、柳州等地，桂剧表演艺术达到了高峰。

（三）桂剧经历过多方面的变革

唐景崧作为桂剧第一个剧作家，在桂剧编创方面做出了重要贡献，可以说他走在中国戏曲现代化的前列；继唐景崧之后的马君武，组建广西戏剧改进会，开始有意识地改革桂剧。受马君武之邀到桂林从事桂剧改革的戏剧家欧阳予倩将桂剧改革推到了桂剧发展和影响的一个高峰，桂剧成为紧密结合时代的艺术产物。

建于光绪末年（1902）的"景福园"，由桂剧著名旦角林秀甫、何元宝创办，观众必须买票对号入座，开启了桂剧的现代化剧场实践，之后桂剧现代化剧场林立，为桂剧演出、发展奠定了基础。

二 新中国成立后至"文化大革命"期间

1942 年毛泽东的《在延安文艺座谈会上的讲话》，为 20 世纪后半叶中国

戏剧的发展指明了方向，即"文艺为政治服务"。新中国成立后"《在延安文艺座谈会上的讲话》成为国家文艺政策的最高纲领，不仅塑造着中国戏剧创作的基本形态，也划定了此后半个多世纪戏剧理论与批评的基本论述空间"①。新中国成立至"文化大革命"的"十七年"（1949—1966）中国戏剧是在政治氛围峻急的特殊历史时期发展的，一方面国家意识形态对中国戏剧以政治指示的方式发号施令，另一方面中国戏剧从艺术的角度直接或间接应对时代命题与干预去"筑就我们的国家"。②"十七年"中国戏剧的发展是按照国家政治话语进行的，体现在戏剧改革的政策、领导工作、创作和理论批评等方面，"文化大革命"期间革命样板戏一统天下，加剧了国家意识形态对戏剧的掌控。纵观新中国成立后至"文化大革命"期间的桂剧演出，有以下特点。

第一，各地剧团纷纷成立，桂剧演出进入一个新的鼎盛时期。桂林、柳州、河池等地为桂剧流行区，新中国成立后这三地的人们热情高涨，纷纷成立剧团。尤其是桂林市桂剧改进团、柳州市桂剧团和广西桂剧艺术团的成立，使桂剧形成了桂林、柳州、南宁三足鼎立的局面。1953 年，由广西省省长陈漫远提议，以桂林市桂剧改进一团为基础，在南宁成立广西桂剧艺术团，该团集中了当时桂剧界大多数艺术造诣较高的演员。南宁本不是桂剧流行区，桂剧演出也相对较少，但由于新中国成立后广西首府由桂林迁往南宁，广西桂剧艺术团在南宁成立既是政治上的需要也是行政手段干预的结果。

第二，这期间涉及桂剧的无论是戏曲领导工作，还是传统戏的整理、新编历史戏及现代剧目的编创、其他剧种剧目的移植等活动都深受全国性戏剧政策与政治影响，尤其是桂剧现代戏的编演基本上一度沦为政治运动的产物。如当时各地桂剧团演出的《白毛女》《九件衣》《血泪仇》《赤叶河》《三打祝家庄》等剧是配合当时土改宣传的；桂剧现代戏除了移植"样板戏"外，其他稍有影响的剧目《红河烽火》《好代表》《开步走》《我是理发员》等现代戏都是反映当时政治运动的现实。

第三，这期间桂剧在全国的影响达到高峰。20 世纪 40 年代欧阳予倩的桂剧改革对桂剧产生了深远的影响，新中国成立后桂剧参加了一系列全国性的演

① 周宁：《20 世纪中国戏剧理论批评史》（下），山东教育出版社，2013 年，第 879 页。
② "筑就我们的国家"是中国学者借自理查德·罗蒂的概念。［美］理查德·罗蒂：《筑就我们的国家：20 世纪美国左派思想》，黄宗英译，生活·读书·新知三联书店，2016 年。

出产生了更广泛的影响。1952 年，桂剧《拾玉镯》《抢伞》参加中南区第一届戏曲观摩演出大会和第一届全国戏曲观摩演出，都得到了较高的评价。毛泽东、周恩来等国家领导人看了《拾玉镯》后接见了演员尹羲，周恩来给尹羲颁奖时说"桂剧是全国的十大剧种之一"。1953 年，广西桂剧艺术团赴朝鲜慰问演出，演出一百多场，将桂剧《西厢记》《拾玉镯》《将相和》《拦马过关》等戏带到朝鲜，其中《西厢记》在某部连演三场。1955—1957 年，广西桂剧艺术团三次出省到广东、湖南、贵州、四川等地巡演，为省外观众演出了《拾玉镯》《西厢记》《秋江》《宝莲灯》《红楼二尤》《荆钗记》等优秀剧目；1959 年，广西桂剧艺术团进京演出，桂剧传统戏《拾玉镯》《演火棍》《放子打堂》均得到好评。

"文化大革命"期间，桂剧移植、演出的革命样板戏有《沙家浜》《智取威虎山》《奇袭白虎团》《海港》《红灯记》等，广西在 1970 年和 1971 年组织了两次全区革命样板戏会演。革命样板戏给桂剧艺术带来表演、音乐、舞台、服装等一系列的变革，尤其是桂剧音乐进入重大变革时期，民族乐器和西洋乐器结合，以大型交响乐音乐会的场面出现在舞台上。

三　"文化大革命"结束后至 20 世纪 90 年代

新时期以来，桂剧受 20 世纪 80 年代戏剧观争鸣的影响，无论传统戏、新编历史戏还是现代戏的演出都曾一度复兴，桂剧创作取得了丰硕的成果。① 纵观"文化大革命"结束后至 20 世纪 90 年代的桂剧演出，可以总结以下特点。

（一）桂剧传统戏得到提升和发展

新时期以来，中国传统戏曲逐渐复苏，逐渐进入了另一个发展的黄金时期，昔日绝迹于舞台的"帝王将相，才子佳人"又回归到观众的视野中。首先，培养桂剧人才的学校和科班恢复，这些桂剧人才很多成为新的中坚力量，为传统桂剧在新时期的发展奠定了坚实的基础。其次，大量的桂剧传统戏回归

① 新时期以来的桂剧创作在取材和主题表现上有着鲜明的时代特征，呈现出以下三个特征：一是演绎本土历史与文化，如新编历史剧《金田起义》《浩气千秋》《冯子材》《瑶妃传奇》、现代戏《漓江燕》《风采壮妹》等；二是反思"文化大革命"与极"左"路线、反映改革，如反思现代戏《三次求关》《野玫瑰》《归来哟哥哥》等；反映改革开放的现代戏《图中缘》《儿女亲事》《菜园子招亲》《风采壮妹》《商海搭错船》等；三是在古装戏创作中融入当代意识，以"探索性戏曲"《泥马泪》为代表，以及在创作中融入强烈的现代意识。朱江勇：《论新时期桂剧创作的基本特征》，《南方文坛》2012年第 4 期，第 118—121 页。

并"耳目一新"地出现在舞台上，如《玉蜻蜓》《富贵图》《哑子背疯》《打棍出箱》《秦英小将》《人面桃花》《西厢记》《十五贯》等，这些传统戏大多经过改编，或是在表演、导演等方面继承、发展与创新。如桂剧传统戏《玉蜻蜓》的情节结构作了很大调整，被称为新时期桂剧"推陈出新"的力作；又如，《哑子背疯》的表演技巧运用到规定情境的《哑女告状》《泥马泪》的舞台上，尤其是《泥马泪》在表、导演上的成就引发了国际学术研讨会的强烈关注。

（二）广西本土化主题表现进一步得到升华

新时期以来，桂剧本土化主题表现得到升华与发展。首先是塑造了很多鲜明的女性形象，如"神化"了的少数民族女性"歌仙"刘三姐（《刘三姐》）、织壮锦的坦布（《一幅壮锦》）、瑶妃纪山莲（《瑶妃传奇》）；追求时代进步的女性蒙金秀（《开步走》）、金嫂（《好代表》）、骆妹（《风采壮妹》）；多重性格与形象的"中间人物"女性青梦（《商海搭错船》）、桂芳（《夫妻行》）、李晓梅（《归来哟哥哥》）等。① 其次，众多广西本土与广西有关的历史人物，如瞿式耜、张同敞、冯子材、洪秀全、罗大纲、韦昌辉、韦拔群等都在这一时期的桂剧舞台上涌现，他们出现在桂剧《浩气千秋》《冯子材》《太平军》《韦拔群》等剧中。再次，体现对广西民族民俗风情的挖掘与展示，如广西民族的歌舞，《刘三姐》中的"山歌"，《瑶妃传奇》中颇具特色的"长鼓舞"、咬臂定情和对歌传情的风俗，《风采壮妹》中的"簪鼓舞"，《冯子材》中的"钱尺舞""花扇舞"等，都体现了新时期以来桂剧对地方性和民族性的追求。

（三）在政治与改革的主题中注重当代意识的融入

新时期中国戏曲在现代戏、新编历史戏、传统戏和古典名著的改编三个方面都取得了巨大的成绩。从题材和人物塑造上讲，新时期中国戏曲现代戏体现在题材拓展和典型形象塑造方面，前者表现为出现了许多反映农村生活、工人和知识分子、无产阶级老一辈革命家以及革命战争年代群众形象的作品，② 后

① 朱江勇：《桂剧研究》，广西师范大学出版社，2013 年，第 154 页。

② 当时反映农村生活的有川剧《四姑娘》、湖南花鼓戏《八品官》、商洛花鼓戏《六斤县长》、评剧《风流寡妇》等；表现工人和知识分子的有评剧《黑头和四大名旦》、沪剧《明月照母心》、越剧《巧凤》、京剧《高高的炼塔》；描写无产阶级老一辈革命家的有越剧《报童之歌》《三月春潮》、秦腔《西安事变》、京剧《南天柱》《蝶恋花》等；描写战争年代革命群众的有采茶戏《山歌情》、京剧《山花》《石龙湾》、吕剧《苦菜花》、广西彩调《哪嗬咿嗬嗨》、川剧《死水微澜》等。

者表现为塑造了具有较大艺术涵盖性的艺术形象。① 从表现手法和主题上讲，中国戏剧不仅恢复了现实主义的传统，而且在"戏剧危机"中吸收和借鉴了西方现代派戏剧元素，中国剧坛出现了一大批探索与革新的戏剧。但无论是现实主义戏剧还是探索戏剧，政治与改革都是这一时期中国剧坛的主题。

新时期桂剧的轨迹同样运行在政治与改革的主题上，但是和以往桂剧创作不同的是这个阶段注重在创作中融入当代意识。前者主要是表现拨乱反正以来对历史上"左"路线以及对"四人帮"的批判，反思中国革命历史和"文化大革命"给人们带来的伤痛，如现代戏《三次求关》《救救她》《野玫瑰》《归来哟哥哥》《妈妈的眼泪》《中秋月明》等揭露"文化大革命"和极"左"路线的危害；后者在 20 世纪 80 年代以来的桂剧创作中更加凸显，如现代戏《儿女亲事》《菜园子招亲》《图中缘》《建新居》《铁树开花》《夫妻行》《百年大计》《未了情》等反映改革开放给广西人民带来的新风貌、新问题，如人们婚姻观念、生活观念的变化，其中具有代表性的《风采壮妹》和《商海搭错船》深刻反映了改革开放对人们思想观念的冲击。

此外，桂剧出现了像现代戏《警报尚未解除》和新编历史剧《泥马泪》、古装戏《深宫棋怨》这样的探索性戏曲，体现了桂剧编创者紧跟时代步伐和探索的追求。《泥马泪》可以说是政治戏，但是它注重反映历史本身，更注重当代意识的融入与渗透，揭示潜藏于整个民族深层的、造成悲剧的"集体无意识"。

四　21 世纪以来

进入 21 世纪以来，桂剧随着生态环境恶化陷入了尴尬境地，演出团体所剩无几，桂剧和全国许多地方剧种一样成为受保护和关注的对象。具体表现在以下几个方面。一是演出场所和演出团体急剧减少，桂剧逐渐淡出观众视野；二是大批老一辈艺术家退出舞台或辞世，桂剧表演艺术未能继承，传统剧目大多数无法上演；三是传统桂剧音乐、表演、行头、程式等保留不多，现有的桂剧特色消失；四是桂剧保护工作和研究工作不足等，桂剧面临着消亡的危险。

① 如扬剧《皮九辣子》，塑造了被荒诞年代扭曲了人性的皮九经过教育恢复了善良正义的本性；评剧《三醉酒》塑造了有文化、懂政策的支书龙友；《山杠爷》塑造了朴实忠诚的党员干部山杠爷，但是他不重视学习，遭致触犯法律的后果。

所幸，桂剧创作和演出团体、政府和相关部门，以及专家学者等各界仍然为桂剧的传承发展努力。

（一）桂剧创作和演出团体的努力

近20年来，出现了像《大儒还乡》《何香凝》《李向群》《七步吟》《校长爸爸》《赤子丹心》《破阵曲》等一批优秀作品；代表桂剧最高水平的广西戏剧院、桂林市戏剧创作研究院的专业剧团都努力开辟新的桂剧演出市场，前者的"桂·戏坊"、后者的"桂林有戏"都是专业剧团在"都市戏剧"演出市场开拓的尝试；民间一些团体如桂林市百花桂剧团为桂剧进校园、进社区演出；桂剧演出和旅游业、文化产业、节庆等相互融合，像阳朔三千漓、灵川漓水人家等景区都有桂剧表演与展示。

（二）政府和相关部门的努力

政府在非遗保护工作中起着主导和至关重要的作用，2008年保护桂剧小组由广西桂剧团牵头成立；2009年广西桂剧国家级非物质文化遗产基地建立，基地一方面以动态形式展示传统的桂剧经典剧目片段，另一方面以静态形式展示桂剧历史资料，如文字、图片、实物；2011年，广西文化厅主持广西国家级非物质文化遗产丛书《桂剧》编撰工作；2019年，文化和旅游部艺术司、广西文化和旅游厅相关部门领导和实施《中国戏曲剧种全集》文化工程项目，该项目包含《桂剧分册》；2019年，桂林市非遗中心主持建设的桂林市非物质文化遗产体验馆基本完成，体验馆分为展示区、演艺区、体验区三部分，桂剧演出与体验、桂剧文化是其中重要组成部分。

（三）专家学者的努力

2006年桂剧被列为国家级非物质文化遗产以来，受到学术界更多关注，出现深入研究桂剧的专著、学术学位论文。如《桂剧》（2012，北京科学技术出版社）、《桂剧研究》（2013，广西师范大学出版社）、《桂剧三百年》（2015，漓江出版社）等著作；桂剧研究的科研项目有广西哲社课题《桂剧文学研究》（2013）、国家社科基金一般项目《桂剧演出百年流变研究》（2016）等，学位论文有谢倩云《唐景崧桂剧创作研究》（2008，广西大学硕士学位论文）、王婷婷《桂剧的调查与研究》（2013，山西师范大学硕士学位论文）等，以及大量的桂剧研究论文从不同角度研究桂剧，提出了桂剧发展和保护策略。

第二节　20 世纪中国戏曲现代化进程中
桂剧的地位与作用

中国戏曲现代化是中国戏曲发展过程中不可逆的进程，它"是在继承与借鉴中谋求创新的艺术创造工程，是依照现实需要，用时代的观念、手段以及审美元素、价值判断等去迎合时代发展和观众审美与价值的过程"①。中国戏曲之所以能够现代化，有学者认为是中国戏曲优势与长处所决定的，即戏曲"最具东方艺术的特征与中国文化的特质"，是"假定性最高的戏剧艺术形式之一"。②

20 世纪是中国戏曲发展最为激荡的百年，有论者认为 20 世纪中国戏曲现代化具体的两个落脚点是戏曲剧本文学和舞台艺术。笔者认为中国戏曲现代化体现在戏曲剧场、创作、表演、导演，乃至其社会功能认识等一系列的观念与实践变革中。首先，19 世纪下半叶西方话剧剧场在上海等地的兴建为中国戏曲舞台艺术现代化提供了建筑样式的直接借鉴；其次，19 世纪末 20 世纪初，一批文人学者如吴梅的处女作《风洞山》、梁启超的《劫灰梦》《新罗马》、唐景崧的《看棋亭杂剧》等剧本文学奠定了戏曲思想的现代性转变；再次，戏曲改良运动在内容上反映时代变革与现实斗争的同时，艺术形式上渗透到舞台表演、导演的各个方面；最后，对戏曲社会功能认识的转变，如 1904 年柳亚子为戏剧刊物《二十世纪大舞台》写"发刊词"可以说是中国戏曲现代化纲领性的文献，对戏曲参与社会变革和戏曲改良运动产生了积极的影响。

19 世纪末 20 世纪初，地处西南一隅的山水城桂林有一位曾任台湾巡抚的官员唐景崧，他在 1895 年甲午战争失败后回到家乡桂林，官场失意的他移情于桂剧，六七年间先后创作了 40 出桂剧剧本，这些都是之前桂剧史上没有的新作品，尽管剧作内容多为搬演前人著作和古人逸事，但他绝不是照搬，而是在剧中体现他的朦胧的民主主义思想和封建意识，他从主题、演出角度和演出

① 朱江勇：《中国传统戏曲现代化的尝试——以欧阳予倩桂剧改革为例》，《广西民族师范学院学报》2013 年第 1 期，第 1 页。

② 吴国钦：《论戏曲现代化》，《中山大学学报》（社会科学版）1993 年第 3 期，第 105 页。

效果出发进行编剧，赋予作品新的思想和新的戏剧结构，摆脱了旧剧篇幅冗长、场面大、行当齐全的弊端。他还自建看棋亭戏台，自设家班"桂林春班"上演自己的剧作，流传至今的剧本共有 16 出，命名为《看棋亭杂剧十六种》。当然，唐景崧的桂剧创作和将剧作付诸舞台的实践，是被大多数中国现代文学史研究者忽略的，但是如果按照中国戏曲现代化标志的两个标准——剧本文学和舞台艺术——来衡量的话，那么，无论是桂剧创作的时间与数量，还是他的剧作付诸舞台艺术的效果，唐景崧都无疑是开启 20 世纪中国戏曲现代化的先驱者。

欧阳予倩的桂剧改革是中国戏曲现代化的实践，它将桂剧文学和桂剧舞台两门艺术提升到了一个里程碑式的高度。欧阳予倩整理、编创的桂剧除《广西娘子军》、《胜利年》（导演洗群作品）、《搜庙反正》几个因为时间太赶存在艺术粗糙的毛病外，像《桃花扇》《木兰从军》《梁红玉》《烤火下山》《离乱姻缘》《拾玉镯》等都是思想性和艺术性高度统一的优秀作品。他的桂剧作品艺术特征可以总结如下：增加人物对白，打破传统戏曲以唱为主的话语模式；塑造人物时注重人物性格与意志；活泼、简洁的戏剧结构方式。[①] 在舞台艺术方面，欧阳予倩在保持桂剧传统艺术基础上，吸收了兄弟剧种如京剧、昆曲，以及话剧艺术的优点改革桂剧。如欧阳予倩在桂剧《梁红玉》中融入昆曲音乐、在《玉堂春》中运用京剧音乐、在《渔夫恨》中借鉴湖北楚剧旋律，这些做法都增强了桂剧的舞台效果与表现力。欧阳予倩是跻身于中国话剧和戏曲两种艺术的杰出表演家，在桂剧改革中他将话剧导演体制引入桂剧排练中，引导演员分析剧本、创造角色，进入戏剧情境。舞台装置方面，欧阳予倩运用话剧幕布代替人工检场，同时将话剧的写实布景原则运用到舞台上，桂剧《木兰从军》《梁红玉》《人面桃花》等实景的创造性运用"并没有使戏曲表演与实景的矛盾激化导致两败俱伤，相反增强了艺术效果"[②]。

秦似是新中国成立后较有代表性的剧作家，他编创的桂剧有《西厢记》《秋江》《演火棍》《冼夫人》等，他的桂剧编创艺术最大的特点在于简练的结构形式和浓厚的文学、地域色彩。以其最有影响的《西厢记》为例，结构上

① 朱江勇：《中西方戏剧碰撞与交流的美学通融——论欧阳予倩整理、编创桂剧的艺术特征》，《山西师大学报》（社会科学版）2012 年第 2 期，第 82—85 页。

② 朱江勇：《桂剧研究》，广西师范大学出版社，2013 年，第 138 页。

《西厢记》分十三场，以"惊艳"开篇，"饯别"结束，每一场戏都很简短，"饯别"结尾打破了原著"大团圆"的模式与俗套，给观众留下了无限的想象空间；《西厢记》的语言既符合桂剧南北路唱腔特色又保留了原著优美的文辞，注重审美意境的营造，尤其是体现桂剧南北路唱腔的十字格（三三四）与七字格（二二三）给人印象深刻。《演火棍》则去掉了传统本子的迷信成分，台词的修改都从符合人物性格要求出发，是一个成功的改编之作。

　　1987年，桂剧《泥马泪》在北京演出引起轰动，引发了国际性学术会议对该剧的研讨，奠定了新时期桂剧在中国戏曲界的地位。《泥马泪》在思想主题、导演、表演三个方面都具有探索意义，可以说是当时"中国探索性戏曲"的代表作之一。主题上，《泥马泪》通过泥马显灵的荒唐造神故事引发的悲剧，直击几千年封建伦理道德、传统文化的积垢，对中华民族的历史进行深刻反思，在这出古装戏中融入强烈的当代意识，即避免造神运动给民族、国家带来灾难。导演方面，话剧著名导演胡伟民在该剧中实践着一些戏剧艺术新的观念，有人说他"令人吃惊地一举放出了一颗戏剧'卫星'"。[1] 胡伟民的导演理念是将这部具有当代意识的作品当作观众的"朋友"，而不是"教师爷"，不是"法官"，这就是古老神话与现实生活连接的共鸣点。表演方面，《泥马泪》遵循胡伟民艺术处理原则，即追求古典和现代的统一，"如审妻一场，舞台上是传统戏的公堂，非常古典。在唱腔上努力保持桂剧传统，但用西洋配乐，管弦伴奏，又非常现代。灯光布景、舞蹈，以及技术手段又是现代的。在舞台调动上，他驳斥中国传统的平衡格局，又不断地打破，然后重新组合，出现新的平衡，又再打破……"[2]《泥马泪》在舞台上给人印象深刻的是充分吸收传统桂剧《哑子背疯》的表现手法，将符合《哑子背疯》的情境创造性运用到舞台上，把观众带入真假难分的境地。

　　从唐景崧无意识的桂剧创作与舞台实践，到欧阳予倩专业化、学院化的桂剧改革，再到学者秦似编创桂剧，以及《泥马泪》在当时中国戏曲界引起的轰动效应，无不标志着桂剧在20世纪中国戏曲现代化中不可忽视的作用。

　　① 李宁：《一出桂剧的"接生婆"——记〈泥马泪〉客座导演胡伟民》，《经济时报》，1987年1月8日。

　　② 李宁：《一出桂剧的"接生婆"——记〈泥马泪〉客座导演胡伟民》，《经济时报》，1987年1月8日。

第三节　百年桂剧演出与兄弟剧种交流及民族关系的和谐建构

一　桂剧与兄弟剧种交流

中国的地方戏曲剧种不是孤立的，一个剧种与其他剧种都存在着这样那样的联系。中国现代戏曲史家周贻白先生曾论述过中国地方剧种相互的、密不可分的状态，"特别是一些具有高度成就而在流行方面成为全国性的剧种，如'昆曲''高腔''梆子''皮黄'之类，差不多每一个地区的戏剧，无论为小型剧种或大型剧种，都或多或少受其影响"①。考察剧种关系，既要考察剧种所在的地域、语言、习俗、民族等外部环境，也要考察剧种之间艺术关系的内部环境。桂剧与兄弟剧种之间关系，主要是与祁剧、徽剧、昆曲之间关系。

首先是桂剧与祁剧关系。考察桂剧与祁剧之间关系，实际上是回答桂剧渊源问题。尽管对桂剧源流问题存在着分歧，但桂剧源自湖南祁剧已成为目前学术界的定论。自清康乾年间到民国初年，祁剧对中国不少地方剧种产生过不同的影响，焦菊隐、欧阳予倩等戏剧名家在抗战时期撰写的桂剧研究论文都提到过桂剧源于湖南祁剧，桂林是距离祁剧的发祥地祁阳最近的大城市，桂林长期以来是广西政治、经济、文化中心，祁剧进入广西后获得一个更为广阔的生存空间，即促成桂剧形成与发展。桂剧在声腔、传统剧目、行当、表演艺术，乃至后台管理与班规、师承关系等方面与祁剧都有非常密切的关系。"祁桂一家""祁剧桂剧可同台演出"也是祁剧艺人和桂剧艺人一直都承认的事实。

桂剧在长期的发展中还受到昆曲、京剧、徽剧等剧种和地方小调的浸染。桂剧声腔除了弹腔为主之外，还有昆腔、高腔、吹腔和杂腔小调，以及少量汉腔（湖北音调）。桂剧昆腔由昆山腔演变而来，桂剧的昆腔剧目虽然逐渐失传，但是昆曲音乐一直保存在音乐伴奏中。桂剧高腔源自江西弋阳腔，桂剧高腔曲牌接近50首。吹腔是弋阳腔的变体，多由徽调而来，因为此类腔调多由吹奏乐器伴奏而得名，桂剧的"安庆调""三句半""七句半"等都是吹腔。

① 周贻白：《中国戏剧史长编》，上海书店出版社，2004年，第595页。

杂腔小调是明清俗曲和时尚小调，桂剧中的"梆子调""杂曲""干课子""渔鼓"等都属于杂腔。民国年间，桂林许多科班都聘请京剧武打教师任教，京剧的服饰、道具等都被引入桂剧；20 世纪 40 年代，广东粤剧的立体布景也引入桂剧舞台。新中国成立后，越剧的化妆方法被桂剧吸收借鉴。

桂剧还有一个比较突出的特点就是与话剧之间的交流，抗战时期欧阳予倩的桂剧改革除了借鉴兄弟剧种的长处之外，还将西方话剧导演体制引入桂剧，用话剧排练方法排演桂剧，建构了中西方戏剧交流的美学通融。1986 年，著名话剧导演胡伟民执导桂剧《泥马泪》，成为新时期"探索性戏曲"实践的典范。

二　桂剧在民族地区的演出

广西是中国世居民族最多的自治区，以壮族为主，世居民族还有汉、苗、瑶、侗、京、仫佬、仡佬、毛南、水、回、彝等民族。桂剧流行区桂林、柳州、河池等地都是多民族地区，桂林地处湘桂走廊，有汉、壮、苗、瑶、侗、回等 6 个民族，柳州有汉、苗、侗、瑶、仫佬等民族，河池有壮、汉、瑶、仫佬、毛南、苗、侗、水等民族。桂剧在历史发展过程中，长期在各民族地区演出，融入各民族地区的生产生活、民间习俗文化中，受到流行区各族人们的喜爱，对各个民族之间文化交流与和谐关系起着重要作用。

桂剧传入柳州三江侗族自治县是在民国初年，民国二年（1913）三江县为筹集军饷成立筹饷公司，公司从桂林请"压旦班"（林秀甫领班）到三江演出，桂剧给三江人留下了深刻的印象，后来林秀甫在三江丹洲传授桂剧，成立"丹洲桂剧班"。随后，桂林、融安、湖南的艺人到三江传授桂剧，部分桂剧艺人落户三江，在三江各地播下了桂剧艺术的种子。民国年间三江的丹洲、斗江、独洞、马胖、林溪、八江、古宜、良口等地可考的桂剧班社共有 14 个。新中国成立后，三江各乡镇侗寨曾经组建过的业余桂剧班社共有 73 个，共演出过桂剧传统剧目 227 个，桂剧成为侗乡人们文化生活不可缺少的一部分。

桂剧传入柳州融水苗族自治县大约在 1910 年间，融水镇济安街小商贩黎佑之、林个成、陈广昌、胡云记、安个佑等人请阳朔的张翠英教唱桂剧。后来黎佑之把罗城的罗鸿卿、桂林的阳小毛请到家中教其子黎伯昌学桂剧，阳朔、罗城、桂林三地的师傅在融水传授的桂剧传统戏有《三气周瑜》《黄鹤楼》《抱筒进府》《薛刚哭城》《国府寿》等。1950 年秋，各地艺人陆续

到融水成立"融县改良桂剧团",该团成员主要有秦芳刚、唐明山、李敦光、肖锦明、刘翠英、芙蓉萍、何明翠、苏芝仙等,演出《孟丽君》《征东征西》《薛刚反唐》等剧目,后来还配合当时清匪反霸、执行新婚姻法的政治工作编演《梅铁娃复仇记》,移植《活鬼》《柳树井》等剧目。此外,融水的乡村也对桂剧热情高涨,融水乡、三防镇、和睦镇、汪洞乡等地都有业余桂剧团,他们上演《宁武关》《穆桂英挂帅》《十五贯》《大破天门阵》《三气周瑜》《梨花斩子》《黄鹤楼》《拾玉镯》等剧,桂剧的锣鼓响彻融水的山里山外。

桂剧在光绪十年前后就传入象州县的象州镇、罗秀圩、大乐圩、运江镇,象州县是地处桂中的壮汉杂居山乡,因柳江贯穿其中交通便利,距离桂剧流行区平乐、荔浦等地不远,加上 13 个圩场自清代以来就建有庙台,为桂剧的传入与流行创造了条件。桂剧的"醒舞台""金石声""金盛园""兰斌小社"等班社都纷纷到象州演出,逐渐促成了象州桂剧班社组建。有资料记载,象州县自抗战时期至 20 世纪 80 年代初,仅象州镇、罗秀圩两地的桂剧班社演出的桂剧就有 300 多个剧目,[①] 其中现代剧目近 30 出,现代剧目中《血泪仇》(1952 年获柳州地区演出、创作奖)、《胭脂》和《林水妹》(根据太平天国故事改编,1982 年获象州县会演创作、表演、导演奖)颇有影响。

其他民族地区如桂林的恭城瑶族自治县、龙胜各族自治县,以及贺州富川瑶族自治县的桂剧演出也非常盛行。目前尚存的恭城武庙戏台建于明万历癸卯年(1603),清康熙五十九年(1720)重修,清同治元年(1862)重建;毁于民国初年的龙胜三界庙戏台建于清乾隆四十八年(1783);至今成为旅游景点的富川水秀村如斯夫古戏台等都是桂剧在民族地区演出的重要场所。

三 桂剧创作反映的民族问题

桂剧剧目基本上来自兄弟剧种,唐景崧编创的桂剧和欧阳予倩创编的桂剧极大地丰富了桂剧剧目。新中国成立后,桂剧创作开始较多地通过取材于广西本土故事来反映民族关系,如 20 世纪 50 年代的《一幅壮锦》《红河烽火》

① 《象州县戏曲史料》,见《广西地方戏曲史料汇编》(柳州地区专辑),《中国戏曲志·广西卷》编辑部,1987 年,第 172—177 页。

《歌仙刘三姐》《蓝山翠》《韦拔群》、20 世纪 90 年代的《瑶妃传奇》《风采壮妹》《冯子材》（还有同类题材桂剧《烈火南关》），这些剧作都带有浓郁的广西民族色彩，对民族关系的和谐建构起到积极作用。

《冯子材》讲述广西汉族客家人冯子材领导壮族人民与入侵中华的法国侵略者斗争的故事，外敌当前汉、壮人民团结一致，同仇敌忾，将民族团结问题上升到保家卫国的高度。《韦拔群》演绎的是壮族共产党员、农民运动领袖在大革命、土地革命时期，领导东兰人民开展土地革命和反国民党的"围剿"斗争。《红河烽火》反映的是瑶族人民在中国共产党的领导下，配合中国人民解放军消灭国民党残余势力，最终赢得解放的故事。

周民震的《一幅壮锦》原来是一个壮族神话故事，由李寅、胡仲实改编为同名桂剧，由广西桂剧艺术团到北京参加 1959 年国庆 10 周年演出，突出的是壮族人民为了取得幸福生活敢于斗争的故事。

《瑶妃传奇》堪称桂剧民族题材中深刻揭示汉瑶两族血肉交融历史精神的力作。剧中的瑶族女子纪山莲是历史上的真实人物，即明孝宗的生母孝穆纪太后，她被选入宫后与皇帝产生了真挚的爱情，剧中通过两次文化冲突，讴歌了这位纯朴善良的瑶族女性受害者对民族歧视、封建礼法的抗争，作品也讴歌了汉瑶文化交融、民族和睦，呼唤人性美好。

《风采壮妹》通过讲述地处大山深处的壮族山寨苦荞坡在改革开放的大潮中走向开放的故事，塑造了壮族青年骆妹、阿松，壮族归国华侨潘总等人物形象，他们经历千辛万苦，最终形成合力将山寨世代流传的织锦民族工艺推向市场、推向世界。

第四节　在文化自信中回归：21 世纪桂剧的生存与发展

文化问题研究具有鲜明的时代特征，同时也提出和解决时代凸显的问题。习近平总书记在庆祝中国共产党成立 95 周年大会上，明确提出中国共产党人坚持"四个自信"——中国特色社会主义道路自信、理论自信、制度自信、文化自信。而文化自信"既是基于近代先进的中国人民在民族苦难和奋斗中民族自强和文化自觉的展示，又是当代中国面临的民族伟大复兴对文化自信和

文化自觉的迫切需要"①。文化自信必须有"对中华文化的历史起源、发展、精神特质和精髓的总体性判断，是秉承对中华文化的科学、礼敬、继承、创造性推进的基本立场和态度"②。

习近平总书记在多个场合强调一个国家必须珍视自己的传统，在对待中国优秀传统文化问题上，他说传统文化是一个民族发展的永恒动力，在文化融合不断加剧的今天更应该重视和扶持中国传统文化。中国戏曲是中国传统文化的代表，它根植于农耕文明，在中华大地上延续了上千年，形成了具有民族特色的艺术形式和美学风格，它包含的审美观念、价值观念以及爱国图强、礼义廉耻、忠孝节义的价值观广泛传播和浸润到民众之中，成为深藏于中华民众心灵深处、代代相承的"集体无意识"。

文化自信的主张为当今文化问题研究尤其是中国传统文化研究指明了方向，2017 年 2 月中共中央办公厅、国务院办公厅印发了《关于实施中华优秀传统文化传承发展工程的意见》和相关通知。之前《关于支持戏曲传承发展的若干政策的通知》是具体到中国戏曲这门古老艺术的传承与发展问题，文化自信是当今探讨中国传统戏曲走向与出路的明灯，中国戏曲界学者纷纷发表观点。仲呈祥提出"从文化自信到戏曲自信"，即"自信中华戏曲传承着中华民族代代相传的价值取向、人格操守、道德追求，自信中华戏曲集中彰显了中华民族以虚代实、营造意象、追求意境的美学精神和审美风范，自信继承弘扬中华戏曲乃是继承弘扬中华民族优秀传统文化必不可少的重要方面，自信中华戏曲具有与时俱进的与现代社会相协调、与当代文化相适应的永恒生命力……"③ 罗怀臻在《文化自信与传统戏曲的现代转化》一文中说当前国家重视传统戏曲在当代生存与发展，当代戏曲出现某种缓慢复苏的迹象，文中他提出"农耕时代的式微，难道意味着戏曲发展的终结"④ "为什么生活在当下的人们反而更喜欢看戏曲的古装戏传统戏"⑤ 等问题，他认为在强调文化自信的前提下，既要承认传统戏曲表现现代生活的局限性，又要设法完成传统戏曲向符合当下审美品格的"现代戏曲"的转换，戏曲现代化既然无法呈现完美

① 陈先达：《文化自信的本质与当代意义》，《光明日报》（理论版），2018 年 1 月 9 日。
② 陈先达：《文化自信的本质与当代意义》，《光明日报》（理论版），2018 年 1 月 9 日。
③ 仲呈祥：《从文化自信到戏曲自信》，《中国文化报》，2016 年 7 月 22 日。
④ 罗怀臻：《文化自信与传统戏曲的现代转化》，《中国艺术评论》2016 年第 10 期，第 20 页。
⑤ 罗怀臻：《文化自信与传统戏曲的现代转化》，《中国艺术评论》2016 年第 10 期，第 21 页。

的传统戏曲表演程式，也应该给观众提供现代性的思考。傅谨在《文化自信：2016 戏曲创作演出纵览》一文中说，"文化自信"几乎成为戏曲界的共识，是最适宜被用为当前戏曲领域的关键词，"文化自信体现在戏曲创作演出的方方面面，其中最直接也最显要的表现形式，就是戏曲艺术家们数十年来第一次普遍表现出对戏曲特有的风格、手法以及戏曲传统之价值的高度认同"①。

　　进入 21 世纪的桂剧遭遇到生存与发展的危机，当前，桂剧最大瓶颈就是演出减少，无论是在城市还是在乡村都逐渐淡出了人们的视野。近年来广西戏剧院开辟"桂·戏坊"、桂林戏剧创作研究院开辟"桂林有戏"剧场，为桂剧在都市演出开拓了新的市场，这些实践在坚持传统桂剧风格和适应当代人审美要求的同时注重剧场环境、节目安排、服饰等方面的革新，在一定范围内培养了新一代观众。但是相对于桂剧传承与发展而言，"桂·戏坊"和"桂林有戏"中夹杂的桂剧几个剧目片段式的演出远远不够，也代表不了桂剧剧目和演出水平，桂剧演出市场还需要扩大，笔者认为可以从以下几个方面考虑桂剧的出路。

一　桂剧在社会主义新农村文化建设中发挥新的作用

　　桂林地处湘桂走廊的重要位置，湘桂走廊自古以来就是中原进入岭南的一条重要通道，公元前 216 年秦始皇派史禄在桂北兴安修灵渠，灵渠沟通了长江水系湘江和珠江水系漓江，极大便利了中原与岭南的经济、政治、文化交流。形成于清代乾嘉年间的桂剧是湘桂走廊上的一颗艺术明珠，她是湘桂走廊上汉族与少数民族，中原文化与岭南文化，湘南与桂北语言、习俗等相互交融的产物。

　　桂剧流行的桂林、柳州、河池等地是多民族混杂居住地，除了几个主要城市外，汉、壮、瑶、侗、仡佬等民族的广大农村地区占主导地位。从中国戏曲发展的历史来看，城市和乡村的演剧并行不悖，至清代中国地方戏曲种类发展到高峰，神州大地处处锣鼓喧天。20 世纪中国戏曲在社会的激荡变化中仍然有很大的发展，就桂剧而言，民国时期、新中国成立至"文化大革命"前、"文化大革命"结束后至 20 世纪 80 年代中期都是桂剧发展的黄金

① 傅谨：《文化自信：2016 戏曲创作演出纵览》，《中国文艺评论》2017 年第 3 期，第 5 页。

时期。中国戏曲自从 20 世纪 80 年代中期的"戏曲危机"开始，无论是城市还是乡村都存在着演剧减少乃至戏曲逐渐退出历史舞台的客观事实。进入21 世纪以来，中国戏曲面临的形势更加严峻，由历史上存在的城市与乡间发展的良性互动变为城市与乡村发展的边缘，中国戏曲如何传承与发展仍然未找到最合适的途径。

进入 21 世纪以来，许多学者对中国戏曲的出路作了深入的探讨，比如有人面对中国城市化突飞猛进的发展提出"新都市戏曲"，即适应新的时代，找准定位，建立剧目创新和吸引观众体系。[①] 学者朱恒夫也认为，中国戏曲如果不适应当代主流文化——都市文化，不以当代市民的美学趣味为指向，无疑会自取灭亡，因此"戏曲都市化"是目前中国戏曲发展的一种策略。桂剧近些年来在都市化的演出市场开拓方面做了努力，如 2010 年广西桂剧团开展"桂·戏坊"实践，2017 年桂林市艺术创作研究院开展的"桂林有戏"实践。对于今天中国戏曲的出路，许多学者认为戏曲应该回归到农村，社会主义新农村的建设为戏曲发展提供了一个新的契机，如认为"乡村是戏曲繁荣的沃土"，[②] 有人认为"如果中国戏曲能够抓住这个机会则必然能消除'戏曲消亡论''夕阳艺术论'等消极论调的影响，重新焕发出生机和活力，迎来其生存和大发展的明媚春天"[③]。尽管这种论断还为时过早，但无疑道出了中国戏曲发展的另外一种走向。

党的十九大作出实施乡村振兴战略的重大决策，乡村振兴战略"是决胜全面建成小康社会、全面建设社会主义现代化国家的重大历史任务，是新时代'三农'工作的总抓手"[④]。2018 年 1 月 2 日颁布的《中共中央国务院关于实施乡村振兴战略的意见》强调繁荣、兴盛农村文化，重视农村地区优秀地方戏曲的传承、发展与提升。

首先，中国社会主义新农村文化建设需要戏曲。尽管今天中国城镇化迅速，但是中国农村地区和中国农民的数量依然占很大的比例。改革开放以来，中国农村的经济得到快速发展，农村生活水平普遍提高，尤其是网络、多媒体

① 颜全毅：《浅论"新都市戏曲"》，《中国戏剧》2002 年第 10 期，第 29 页。

② 巫志南：《惠民是戏曲价值体现，乡村是戏曲繁荣沃土》，《中国文化报》，2017 年 6 月 26 日。

③ 刘威、赵晓峰：《新农村建设背景下的戏曲生态研究》，《中央戏剧学院学报（戏剧）》2010 年第 1 期，第 147 页。

④ 《中共中央国务院关于实施乡村振兴战略的意见》，《人民日报》，2018 年 2 月 5 日。

的发展使农村生活变得多样化；另外一方面农村生活存在着麻将、扑克、六合彩流行，甚至黄、毒、赌等渣滓泛起的不良风气，导致了许多传统优秀文化的丢失，影响了社会主义新农村文明和谐与文化建构。根植于农村土壤的中国戏曲，是农耕文明的产物，中国数百个戏曲剧种无一不是包含着浓郁的乡土气息，历史上很长时间中国戏曲在传播中华优秀传统文化、伦理道德，调节繁忙枯燥的农民群众生活，宣传革命思想和配合政治运动等方面发挥了很大作用。优秀的中国地方戏曲是中华传统文化的代表，繁荣兴盛社会主义新农村文化，其中一个重要举措就是保护传承优秀地方戏曲，充分发挥当今戏曲在"凝聚人心、教化群众、淳化民风"中的使命与作用。

其次，中国戏曲是农村地区的"家园遗产"，① 直至今天中国广大农民也离不开代代相传的戏曲。中国戏曲长期以来受到广大农民的喜爱，他们不仅喜欢看戏，还热衷于自己组织演戏。目前中老年群体是长期留守农村的主体，他们中有很大一部分人愿意将地方戏曲作为一种精神文化生活。从本课题组调研业余桂剧演出情况看，农民群众对桂剧的情感依然割舍不断，灌阳县文市镇月岭村、灵川县灵田镇辇田尾村、荔浦县马岭镇等地农民业余剧团相继重新建立，这些地区的桂剧是他们"家园遗产"的一部分，是历史原因才导致业余演出中断。如辇田尾村在新中国成立后，曾经出现了全村男女老少都学桂剧的盛况，父子、夫妻、婆媳同台演出，实属罕见。

中国戏曲在农村地区根基深厚，有着广泛的群众基础和需求空间，只要当地政府抓住新农村文化建设的契机，一方面给市级、县级的地方剧团一定的资金扶持，在农村地区开展戏曲知识普及、表演技艺培训、编排新剧目送戏下乡演出等活动；另一方面在农村业余剧团中种戏，派优秀演员对他们进行指导培训，将新农村文化建设和戏曲文化相结合，一定能取得较好的成效。

二　贯彻落实桂派戏曲曲艺艺术文化（桂林）生态保护区建设

建设文化生态保护区的理念与实践是中国政府积极参与联合国教科文组织的非物质文化遗产保护工作的创新工程，也是针对中国经济、社会发展需

① "家园遗产"即文化遗产，是在非物质文化遗产的原生性、原属性与存续性需要等方面特别加以强调的，它是人类遗产原初纽带或原生态表述的根据。在人类生活节奏加快和审美不断变化的今天，强调文化遗产的"家园感"、"家园遗产"守护有着极其重要的意义。彭兆荣、吴兴帜：《客家土楼：家园遗产的表述范式》，《贵州民族研究》2008 年第 6 期。

要而推动的一项公共文化建设工程。文化生态保护区建设依照文化类型理念统领特色文化区域，将非物质文化遗产保护升级为相关的物质文化遗产和生态环境保护相结合，兼顾文化遗产保护与当地可持续发展的需要，各地根据自身特点建设文化生态保护区。广西文化类型具有多样性，生活在广西境内的 12 个世居民族在历史上孕育了丰富多样的民族文化，目前在广西文化生态保护区建设中凸显了铜鼓文化、壮族文化、戏曲曲艺文化等类型。2015年 4 月，广西文化厅批准桂派戏曲曲艺艺术文化（桂林）生态保护区及建设，尊重生活在生态保护区内壮、汉、瑶、侗、苗、回等民族的选择，保护各民族同胞的权益，这不仅对桂林市域文化遗产整体性保护与社会经济可持续性发展具有重要意义，而且有利于桂林市历史文化名城建设和国际旅游胜地建设。

桂林自秦以来作为岭西文化中心，中原文化、骆越文化、湘楚文化在这里交汇，文化形态的多样性为丰富多样的桂林戏曲曲艺的诞生奠定了基础。桂剧、彩调、广西文场、桂林渔鼓、零零落等剧种、曲艺具有独特的桂林风格，统一冠称为"桂派戏曲曲艺艺术"。桂派之"桂"作为地域性空间范畴，狭义是指桂林，广义指是广西。桂派之"派"是文学艺术基于地域、历史、人文等形成的具有共同精神个性与风格特征的流派，桂派戏曲曲艺在狭义上是基于桂林地域空间形成的地方性艺术流派。①

桂林地方戏曲主要有桂剧、广西彩调两个剧种，曲艺有广西文场、桂林渔鼓、零零落等，其中桂剧、广西彩调、广西文场、桂林渔鼓皆为国家级非物质文化遗产。从历史发展看，桂剧、广西彩调、广西文场、桂林渔鼓都是以桂林为发源中心向广西扩散流传的，语言上都是依托桂林方言。桂林方言属于"西南官话"体系，与湖南、湖北、四川、贵州、重庆等地方言接近，为桂派戏曲曲艺的广泛流传提供了便利。从艺术根基上看，桂派戏曲曲艺扎根于湘桂走廊丰富多彩的地方文化，即岭南文化和中原文化交融的民间、民俗与民族文化。从生长过程看，桂派戏曲曲艺得桂林山水灵气的浸润，形成了清秀、隽永、细腻、小巧玲珑的风格，欧阳予倩曾赞美桂剧风格时说其"天真浪漫，得其自然之美"。从表演风格流派和传承谱系看，各个戏曲曲艺剧种流派不

① 桂林市人民政府：《桂派戏曲曲艺艺术文化（桂林）生态保护区总体规划（2015—2028）》，2015 年 11 月，第 9 页。主要执笔：苏韶芬、邓力洪、张利群、阙真、覃国康、朱江勇。

同，传承谱系辈份清晰，一脉相承。桂剧有着近 300 年悠久的历史，孕育了众多表演艺术名家，尤其是清末民国时期各路戏班相互竞争、五彩纷呈，汇聚成独具一格的桂剧艺术风格和表演体系。桂剧的传承方式有科班、跟班、教盘、家传、师徒、学校教育等，其中科班是桂剧最主要、最具传统的传承方式。

进入 21 世纪以来，桂剧面临的最突出问题之一是传承纽带断裂，人才断档、资金有限、传承剧目有限、传承人发挥不出应有作用等都制约着桂剧艺术的传承。目前桂林市有两位桂剧表演艺术家罗桂霞、张树萍获得国家级非物质文化代表性传承人称号，曾定国、阳桂峰、周桂童、李忠、伍思婷、刘淑娟等桂剧演员获得桂林市市级非物质文化遗产代表性传承人称号。由广西壮族自治区文化厅批准建设的桂剧传习基地有桂林市桂剧传习基地、全州桂剧传习基地、灌阳月岭村桂剧传习基地、桂林市艺术学校（含桂剧、彩调、广西文场）传习基地、桂林科苑生态自然博物馆（含桂剧、彩调、广西文场）传习基地等。

桂派戏曲曲艺艺术文化（桂林）生态保护区建设是中国当代文化自觉在区域文化建设上的一种实践，其命名基于标志性项目统领一个区域文化类型的命名方式，是继地理生态、生计方式、民族民系作为文化类型命名和表述方式的一种创新，增加了非物质文化遗产保护工作对广西文化多样性的表现力。[①]桂剧作为其中主要的项目之一，对当下桂剧的生存与发展有着重要意义。

三　将桂剧与旅游业、文化产业多方面融合

广西有着丰厚的旅游资源，尤其是桂剧流行中心区桂林是世界著名的旅游城市，每年有成千上万来自全国、全世界的游客到桂林观光游览。目前桂林旅游业大型旅游演艺有"印象·刘三姐""桂林千古情"，小型演艺有梦幻剧场、东西巷演出和某些景区景点的演出，这些演出只有东西巷演出有少量桂剧节目，"桂林有戏"尚未对游客开放，桂剧演出在旅游业中微乎其微。有学者从桂林"三戏"（桂剧、广西文场、彩调）是桂林文化重要内容、提升桂林旅游层次、保护和开发利用"三戏"等几个方面进行论证，提出"三戏"进入桂

① 桂林市人民政府：《桂派戏曲曲艺艺术文化（桂林）生态保护区总体规划（2015—2028）》，2015 年 11 月，第 5 页。主要执笔：苏韶芬、邓力洪、张利群、阙真、覃国康、朱江勇。

林旅游市场的行政型、企业型、研产学型、综合型的模式构想。① 事实上，中国地方戏曲演出与旅游的结合早就成为一种很普遍的现象，像北京的京剧、苏州的昆曲，以及各地地方戏，风格迥异，具有广泛的娱乐性、渗透性、参与性，成为旅游者的看点，在中国形成了特有的戏曲文化旅游现象。② 桂林景点众多，桂剧是桂林城市文化、戏曲文化根与魂的象征，如果一方面在现有的演艺节目中添加桂剧的演出，另一方面在景点开设桂剧专场演出，那么对桂林文化宣传和桂剧演出市场的开拓、新一代桂剧观众的培育都有好处。

"文化产业"一词来自法兰克学派的文化工业"cultural industry"，联合国教科文组织将"文化产业"定义为"以无形、文化为本质之内容为基础，将其创造、生产与商品化的过程结合在一起的产业"。文化产业内涵非常丰富，各种创意手工，传统歌舞表演，祭祀庆典，地方文化展售，地方文化设施，民俗文化活动如庙会、节庆、生活礼俗、地方戏曲等等，具有人文性、创意性、地方性、独特性的东西都可以纳入文化产业范畴。以地方戏曲为例，地方戏曲与博物馆、节日庆典、地方文化表演、特色产品等都紧密联系，可以成为一个地方文化产业的重要内容。

首先，桂剧与民俗节庆结合。广西是多民族聚集地区，首府南宁是中国—东盟博览会永久会址，广西各地民俗节庆活动较多，除了传统的春节、元宵、清明、端午等节日节庆外，还有中国—东盟博览会、"三月三"歌圩节、龙母文化旅游节、瑶族盘王节、桂林国际山水文化旅游节、阳朔漓江渔火节等特色节庆，这些节庆为桂剧展演提供了交流的平台。近些年桂剧走出国门传播到东盟国家，如广西桂剧团在 2005 年赴泰国参加"泰国—广西新华图书文化展"演出、中国—东盟博览会期间的桂剧经典剧目演出，这些都为桂剧对外交流与传播提供了便利。每年桂林国际山水文化旅游节的演出，都以桂林地方特色节目呈现给海内外嘉宾，如 2018 年桂剧《拾玉镯》《人面桃花》成为此次桂林文化盛宴的一部分。

其次，桂剧与文化产品结合。桂剧文化既是中国传统戏曲文化的一部分，也是国际旅游名城桂林地方文化的代表，在旅游商品的设计方面，可以融入桂

① 陆栋梁：《地方戏进入文化旅游市场的论证及模式构想——以桂林三戏为例》，《旅游论坛》2009 年第 3 期，第 428—432 页。

② 朱江勇：《中国戏曲文化旅游概述》，《旅游论坛》2010 年第 2 期，第 240—244 页。

剧文化元素。如桂林两家知名的团扇民营企业邱广初团扇、黄硕夫团扇的产品，桂林景区景点出售的明信片，都可以将桂剧脸谱、名剧目、名演员剧照，跟桂剧有关的诗词作为产品的内容。还有宣传桂林地方文化的微电影、纪录片可以有意识地加入桂剧历史、人物、演出、对外交流等内容，形成多方位、多角度适应当下的传播方式。

再次，加快广西各地非物质文化遗产展览馆建设。戏曲文化博物馆是静态保护戏曲历史、文物的集中重要的场所，博物馆旅游也是文化旅游不可缺少的环节。广西在桂剧艺术保护方面提出了动态和静态的保护策略，动态保护是建设桂剧保护基地，包括培训业余桂剧演员和扶持民间演出；静态保护是研究桂剧形成的渊源、班社、团体、剧目、音乐、表演等，将桂剧文物、图文资料、音像资料进行归类、整理，静态保护更好地发挥了戏曲博物馆的功能与用途。目前正在建设的桂林非物质文化遗产展览馆，其中的桂剧展厅将对桂剧文化遗产的静态保护起积极作用。

附录一　百年桂剧演出大事记

清同治元年（1862）

桂剧上升班、庆芳班等班社在桂林演出。

清同治四年（1865）

平乐府的粤东会馆请一桂戏班唱戏，是为平乐演出桂剧之始。

清同治十三年（1874）

桂林各衙门吏员组织卡斌班自娱演出。

清光绪二十三年（1897）

正月十五日，康有为第二次来桂林，应唐景崧之邀在看棋亭夜宴观剧，桂林春班演出《看花泪》（即唐景崧的《黛玉葬花》），康有为即席赋诗两首（见《万木草堂诗集》），诗后注："是日所演剧，有《看花泪》一曲"，这是目前所见最早的关于桂剧演出的文字记载。

二月六日，两广总督岑春煊在官邸邀康有为观剧，唐景崧、广西按察使蔡希邠作陪。演出唐景崧的《芙蓉诔》，名旦一枝花饰晴雯，周梅圃（半枝花）饰宝玉。一枝花声容俱佳，康有为深深赞赏，即席赋诗（见《万木草堂诗集》），诗前序曰："二月六日，岑云阶太常夜宴，即席呈太常及唐中丞、蔡廉访。"诗后注曰："是夕，演唐中丞撰新剧《芙蓉诔》。"

清光绪二十八年（1902）

桂剧艺人林秀甫、何元宝旅沪归来，在桂林仿照上海的剧场建立第一个戏园——景福园，桂剧演出剧场由传统向现代转变。

中华民国三年（1914）

柳州河北正南路的城隍庙经过装修，以"富贵园戏院"之名售票演出桂剧，这是柳州戏院制的开端。富贵园最早的演员有男旦凤奶仔、林秀甫（压旦），净行周兰魁、宝英，女旦一斛珠（刘素贞），须生一封书、活马超，小生李重阳、陈水生，丑行李品竹等。

中华民国七年（1918）

桂林演出桂剧第一出搭桥戏《莲花帕》。

中华民国八年（1919）

桂剧首次学演京剧《八蜡庙》，首次学演梆子戏《杀狗劝妻》，首次学演粤剧《山东响马》，开启了桂剧与祁剧以外其他剧种的相互交流。

中华民国九年（1920）

桂剧移植并演出文明戏《茶花女》。

中华民国十一年（1922）

5月，粤军师长洪兆麟携桂剧金丹班到广州演出，改名为顺天乐班。8月2日，该班在汕头大舞台演出时，遭遇海啸7人遇难。后来以霓裳社名义到福建演出。

中华民国十六年（1927）

柳州东门街的娱园戏院开业，以演桂剧为主，该戏院拥有楼座、四个包厢，可以容纳千余人。在该院演出的桂剧演员有名旦凤凰鸣（颜锦艳）、天辣椒（谢玉君）、桂枝香、桃红菊、玉玲珑和小蓬莱，名小生杜有余、李重阳等，名净宝洁、周兰魁，须生毛成麟、云中仙，丑行李品竹、蒋老八等。

中华民国十九年（1930）

楚桂台桂剧班第一次由庆远（今广西宜州）进入贵州荔波、独山、都匀等地演出。

中华民国二十四年（1935）

桂剧演员赛叫天率班到湖南演出。

桂剧演员黄一怪（黄颐）率班到贵州演出。

中华民国二十七年（1938）

4月，欧阳予倩由上海来桂林，排演桂剧《梁红玉》。

8月1日，南华戏院首演欧阳予倩编导的桂剧《梁红玉》。

中华民国二十九年（1940）

1月1—17日，桂剧戏剧界举行劳军联合公演，分别在南华、国民、高升等戏院上演话剧、平剧和桂剧。

3月8日，广西戏曲改进会桂剧实验剧团在南华戏院上演欧阳予倩编导的桂剧《桃花扇》，田汉应欧阳予倩之邀观看该剧，即兴赋诗（共七首），题为《诗赠欧阳予倩》。

3月16日，欧阳予倩兼任团长的桂剧实验剧团正式成立，首演桂剧传统戏《离乱婚姻》（又名《抢伞》）、桂剧现代戏《胜利年》和《搜庙反正》。

3月17日，蒋金凯等人组建的新西南桂剧社开始在银都大戏院演出。

中华民国三十二年（1943）

10月18日，桂林成立丽华桂剧团，在新世界戏院演出。

中华民国三十三年（1944）

2月15日，西南第一届戏剧展览会演出开始，首场演出为桂剧实验剧团在第二展览场国民戏院演出欧阳予倩编导的桂剧《木兰从军》，白崇禧亲临观剧。

2月17日，桂剧实验剧团在广西艺术馆演出《牛皮山》《李大打更》《献貂蝉》《女斩子》四出桂剧传统戏。

2月18日，"西南剧展"桂剧演出最后一天，桂剧实验学校演出《人面桃花》，启明科班演出《秦皇吊孝》《失子成疯》。

中华民国三十四年（1945）

蒋金凯组织和平桂剧团在桂林演出。

桂剧名伶方昭媛（小飞燕）、王盈秋（庆丰年）、黄仪灿、李宝玉、周兰魁、王昌明、王昌宗等人倡议组成振业桂剧团，全班40余人，生旦净丑各行当齐全，场面（乐队）完整，阵容强大。

中华民国三十六年（1947）

柳州艺人黄一怪（黄颐）在柳州组建"桂柳青年桂剧团"并任团长，该班属于艺人共和班性质，演员来去自由，全团三四十人，以演武戏为主，在柳州城乡以及桂林等地演出，历时近三年解散。

中华民国三十七年（1948）

8月18日，桂剧名伶方昭媛（小飞燕）、王盈秋（庆丰年）在柳州新界音乐茶座上，分别演唱《人面桃花》和《梁红玉》二剧中的精彩唱腔，被誉为"妇女之光"。

中华民国三十八年（1949）

11月25日，柳州解放，28日柳州振业剧团在娱乐戏院演出传统剧目《木兰从军》《三岔口》等庆祝解放，这是柳州解放后第一个公开营业演出的民间剧团。

1951年

广西成立戏剧改革委员会。

1952年

春，全州、兴安、平乐、恭城四个剧团配合土地改革宣传演出《白毛女》《九件衣》《赤叶河》《三打祝家庄》。

9月2—27日，中南地区第一届戏曲观摩会演大会在武汉举行。广西参加会演的桂剧剧目有《拾玉镯》《抢伞》《杨衮教枪》《哑汉驮妻》《摘梅跌涧》《闹严府》《重台别》《打金枝》。

10月6日至11月14日，第一届全国戏曲观摩演出大会在北京举行，广西参演的桂剧剧目为《拾玉镯》和《抢伞》。

1953 年

3月2日起，参加全国第一届戏曲观摩演出大会的中南区代表队在南宁市人民礼堂演出汉剧、湘剧、楚剧、常德剧、花鼓戏、桂剧的获奖剧目。

8月，广西桂剧艺术团与桂林市、柳州市、平乐县部分桂剧艺人组成演出团，参加中国人民解放军第三次赴朝慰问团中南分团，前往朝鲜民主主义人民共和国，为中国人民志愿军和朝鲜人民军做慰问演出，1954年1月返回南宁。

1954 年

3月，桂剧《拾玉镯》由东北电影制片厂摄制成舞台艺术片。

8月，广西第一届文代会在南宁召开，桂剧艺人多名代表参加。

10月1日至12月29日，广西文干班第二期戏曲干部学习队在南宁开办。

1955 年

4月，广西桂剧艺术团到广东、湖南、上海等地演出《拾玉镯》《演火棍》《抢伞》等剧目。

8月5—27日，广西省第一届戏曲观摩大会在南宁举行，桂剧和粤剧、彩调等共九个剧种参加。桂剧剧目为《疯僧骂秦》《牛皋下书》《孟良盗马》《拦马过关》《双拜月》《两兄弟》《春香传》《红绫袄》《借女冲喜》《双下山》等。

1956 年

7月，在南宁明园饭店为越南民主共和国主席胡志明演出，桂剧演出剧目为《演火棍》。

9月，柳州市桂剧一团由黄一怪带队演出，历时4个多月，足迹从南宁起经梧州、广州、从化、曲江、郴县、衡阳等地，上演剧目有《玉面狼》《六郎斩子》《十五贯》《人面桃花》《屈原》《秋江》等。几乎同时柳州市桂剧二团由王盈秋、何金章带队到湛江一带演出《还我台湾》《大闹天宫》等剧。

根据中央文化部抢救各种传统艺术的通知，广西省文化局成立桂剧传统剧

目整理委员会，邀请了几十位老艺人参加挖掘演出和口述传统表演艺术。期间演出 40 多场，大小戏 200 多出。

1959 年

1 月 23 日，广西桂剧艺术团为中共中央政治局扩大会议在省军区礼堂演出《拾玉镯》《演火棍》《双拜月》《女斩子》等剧。

4 月 20 日至 5 月 8 日，广西文化局、中国戏剧家协会广西分会联合举办广西壮族自治区国庆献礼剧目汇报演出，有桂剧《桃花扇》。

10 月中旬，广西壮族自治区桂剧艺术团（参加演出的定名）参加建国 10 周年大庆赴京演出，参演剧目为《一幅壮锦》《蚌、蛎、螺、蚬》《桃花扇》《开弓吃茶》《人面桃花》。中旬起桂剧艺术团在民族文化宫、天桥剧场、吉祥戏院、五道口剧场等地演出 20 余场，历时月余。

11 月 16 日，广西壮族自治区桂剧艺术团在中南海怀仁堂演出《拾玉镯》《演火棍》《放子打堂》。

12 月，宜山县桂剧团到南宁公演《刘三姐》。

1960 年

广西桂剧艺术团在南宁桂剧院为周恩来、陈毅等演出。

1961 年

9 月 18 日，柳州市桂剧团在南宁公演，期间与广西桂剧团举行联合公演两场，联合演出的剧目为《定军山》（何金章、蒋金亮）、《双拜月》（黄艺君、秦彩霞）、《黄泉见母》（邓素珍、蒋金凯）、《游查关》（莫怜云、尹羲、刘万春）、《打金枝》（陈宛仙、龚瑶琴、谢玉君、赵若珠）。

11—12 月，全区桂剧老艺人座谈会结束后部分老艺人组成桂剧演出团，在南宁、柳州、桂林作汇报演出。

1963 年

宋庆龄、郭沫若到兴安灵渠参观题词，并到兴安桂剧团看望科班学员。

6—8 月，广西桂剧团（桂林市桂剧部分演员加入）

12 月 15—21 日，桂林专区桂剧学员班第一届会演大会在荔浦举行，演出

剧目 36 出。

1964 年

5 月 18 日至 6 月 14 日，广西区现代戏观摩演出大会举行，有桂剧、话剧、歌剧、彩调、邕剧、粤剧、京剧、采茶、平剧、壮剧 10 个剧种，桂剧剧目有《在生活的激流中》《宝田》《开步走》《迎春风雨》《青狮潭上凤凰飞》《赴汤蹈火》《金桔林里的号声》《良种》《聚宝盆》《春来风雨》《一枚银针》。

1964 年

5 月 18 日至 6 月 14 日，广西壮族自治区文化局在南宁举行了全区现代戏观摩演出大会。其中参演桂剧剧目 11 个：《在生活的激流中》《聚宝盆》《开步走》《迎春风雨》《青狮潭上凤凰飞》《赴汤蹈火》《金桔林里的号声》《良种》《宝田》《春来风雨》《一枚银针》。

1965 年

3 月，柳州市桂剧二团移植同名昆曲《琼花》，该剧反映 20 世纪 30 年代海南人民和渔霸作斗争的故事。

7 月 1 日至 8 月 5 日，广西部分剧团参加在广州举行的中南地区戏剧观摩演出大会，参展桂剧为《开步走》。

1967 年

广西各文艺团队大串联，革命"样板戏"《红灯记》《沙家浜》《杜鹃山》《奇袭白虎团》《智取威虎山》《红色娘子军》等移植为桂剧演出。

1968 年

桂剧传统戏绝迹于舞台，才子佳人、帝王将相受到批判。

1969 年

下半年，在"抓革命，促生产"的口号下，广西壮族自治区下属各戏曲剧团和南宁、桂林、柳州、梧州四市的戏曲剧团学演"革命样板戏"。

9 月，桂林地区五个专业剧团奉命撤销，由当地领导调整到文艺宣传队，

改行到其他部门，桂剧从此趋向没落。

1970 年

10 月 24 日至 11 月 16 日，广西壮族自治区全区专业业余文艺会演在南宁举行，期间演出桂剧《沙家浜》《激浪飞舟》《占领阵地》《开山新曲》《风展红旗》《一点点》。

1971 年

3 月 22 日至 4 月 4 日，由自治区革命委员会文艺组主持，在桂林举行桂剧移植"革命样板戏"观摩会演。

1974 年

7 月 1 日，南宁剧场建成使用，由广西桂剧团首演《杜鹃山》。

1977 年

打倒"四人帮"后的第一个春节，桂剧开始复苏，桂林市上演《百花诗绢》《梁祝姻缘》《开弓吃茶》《刘三姐》等剧目。

1979 年

桂林地区全州县第一个恢复"全州桂剧团"。

1980 年

2 月 18 日，广西文化局和中国戏剧家协会广西分会联合举办活动后，桂剧著名演员尹羲、谢玉君、王盈秋、蒋金亮、秦彩霞、廖燕翼等在南宁朝阳剧场演出传统折子戏《拾玉镯》《春娥教子》《演火棍》。

1981 年

8 月 7 日，柳州市桂剧团由团长陶业泰带队到湖南衡阳、祁东巡回演出，演出剧目为《哑女告状》、《玉蜻蜓》（上下本），博得当地观众的高度赞扬。8 月 30 日（巡回演出最后一天），柳州市桂剧团和衡阳地区祁剧团联合演出《打金枝》《东坡游湖》。

1982 年

11 月 22 日，中国戏剧家协会广西分会与广西文化局邀请安徽省艺术学校导演洪漠来南宁举办戏曲导演讲习会，并导演桂剧《西园记》。

12 月，桂剧《儿女亲事》舞台美术设计参加在北京美术馆举办的全国舞台美术展览。

1984 年

第一届广西戏剧展览会在南宁举行，参展桂剧有《玉蜻蜓》《女县令》。

1986 年

第二届广西戏剧展览会在南宁举行，参展桂剧有《泥马泪》《打棍出箱》《老虎吃媒》《人面桃花》《深宫棋怨》《秦英小将》《菜园子招亲》《茶情缘》。

1991 年

第三届广西戏剧展览会在南宁举行，参展桂剧有《警报尚未解除》《冯子材》《瑶妃传奇》《血丝玉镯》《贡果案》《狮醒》。

1997 年

第四届广西戏剧展览会在南宁举行，参展桂剧有《风采壮妹》。

2000 年

第五届广西戏剧展览会在南宁举行，参展桂剧有《李向群》。

2004 年

第六届广西戏剧展览会在南宁举行，参展桂剧有《柳宗元》。

2009 年

第七届广西戏剧展览会在南宁举行，参展桂剧有《灵渠长歌》。

2012 年

第八届广西戏剧展览会在南宁举行，参展桂剧有获得 2010—2011 年度国家舞台艺术精品工程年度资助的桂剧《七步吟》（桂花特别奖）。

2015 年

第九届广西戏剧展览会在南宁举行，参展桂剧有《校长爸爸》。

2018 年

第十届广西戏剧展览会在南宁举行，参展桂剧有《破阵曲》。

附录二　桂剧现当代艺术家（部分）传略[*]

　　陈忠桃，1920 年出生，湖南零陵县人。1930 年经老艺人唐元荣介绍，进桂林市兴安县溶江文明桂剧班，拜周胜魁学桂剧。1933 年入湖南宝庆祁剧大明忠字科班学艺。1936 年拜陈芳雄为师，专习武打花脸，掌握打飞叉、耍獠牙、跌背壳子功，在《蹬打石垒》《火烧铁头太子》等剧中有精彩表现。特别是 1941 年在柳州飞燕舞台桂剧团演出连台高昆大戏《岳飞》，表演飞叉特技14 场，一时名震全城。1944 年参加西南剧展，演出《黄泉见母》。1945—1948年，先后在柳州同乐戏院任后台经理兼柳州剧艺工会理监事、振业桂剧团任经理。1948 年进入桂林市榕城戏院如意剧团演出兼编导，导演过《双凤球》《情侠》《文素臣》《八美打擂》等。1949 年参加尹羲、蒋金凯、刘万春、周文生、谢玉君等发起组成的桂剧改进会。1951—1957 年，多次带团至湖南、湖北等地演出，深受好评。1951 年与苏飞麟带领广西明星桂剧团（时任该团副团长）到湖南巡回演出。1953 年去湖南导演培训班学习后，排演了欧阳予倩在广西改革的剧目《木兰从军》《桃花扇》《嫦娥奔月》等，演出大获成功。1955—1957 年担任桂剧二团副团长，导演了《三姐下凡》《石达开》《十五贯》《劈山救母》《东郭先生》《董永会七仙女》等戏。1957 年冬天，被划为右派，舞台艺术生涯被迫终止。1980 年退休后，仍在桂林秀峰业余桂剧团从事编导工作，为桂剧事业鞠躬尽瘁。

　　高艳滔，生于 1933 年 8 月，1946 年入桂剧艳字科班，学生行。得玉芙蓉、李少知、翟金飞、龙明界、刘文斌、王福元等指导，学戏《杨衮教枪》《黄忠带箭》《定军山》《取长沙》《双龙会》《曹福走雪》《六部大审》等。科班毕

　　＊ 该章节根据以下资料整理（部分由艺人口述）：桂林市文化研究中心、桂林市作家协会编：《桂林当代文艺家传略》，漓江出版社，1991 年；广西艺术研究所编：《广西当代戏曲家传略》（第一辑、第二辑、第三辑），1989 年。该章节补充《中国戏曲志·广西卷》（中国 ISBN 中心，1995 年）以及本书前面没有详细介绍的当代桂剧艺术家。

业后又拜凤凰书为师。

1951 年加入明星桂剧团，在衡阳向盖天鹏老师学习《悟空大闹龙宫》，苦练棍和铜功夫三年。又向何芳馨学《秦琼卖马》《伍韶关》，演出时得到观众赞扬。1954 年任桂林全州桂剧团演员，排演《孙悟空大闹天宫》一炮走红。后又向阎玉亮学《打棍出箱》《下燕京》《马超打城》，向宾菊青学《空城计》《莫成替死》等。他的生行戏和猴戏深受观众喜爱，被誉为"全州猴王"。1970 年调任梧州地区桂剧团，演出《龙江颂》《三打白骨精》等武打戏。1979 年调任阳朔县文工团当演员兼老师，他的猴戏受到当地群众和外国朋友的欢迎。

龚瑶珍，1931 年出生于桂林，桂剧旦行演员。父亲彭月楼为桂剧著名须生，姐姐龚瑶琴（艺名如意凤）为桂剧著名旦行演员。龚瑶珍从小受艺术熏陶，1942 年拜邓芳琼为师学戏，专工旦行，开蒙戏为《法场祭奠》《三娘教子》。1944 年跟随母亲、姐姐在柳州、宜州等地演出，1946 年冬，在唐敬章戏班演出。1948 年又到柳州、宜山等地演出，直至新中国成立。

新中国成立后，龚瑶珍加入宜山人民桂剧团，改演小生，得邓芳琼和阳鹏飞（比翼鸟）老师的指导。担任《梁山伯与祝英台》《西厢记》《白蛇传》《天仙配》《牛郎织女》等剧目的主要角色，尤其在《梁山伯与祝英台》中饰演梁山伯，颇受欢迎，甚至被观众误认为她是男演员。

1957 年参加广西文艺干校文艺训练班学习，得曾爱蓉和李芳玉老师指点，学习武戏《酒楼》《马武夺魁》，以及高腔戏《观音戏卜》。1958 年起担任宜山人民桂剧团副团长。

何健侬，1915 年出生，8 岁开始学戏，从跑龙套开始，演出了各种传统剧目。1947 年加入由蒋金凯、苏飞麟、周兰魁等人组织的三明戏院。20 世纪 50 年代，任刚成立的"人民戏院"（人民桂剧团）团长，排演、导演、主演过多部著名剧目。曾担任过《白毛女》《胭脂美人》《李闯王》《陈胜王》《天启图》《三打祝家庄》《荒江侠女》等剧目主角，深受业内和观众好评。1979 年后，发起成立桂林市象山桂剧团，任团长，组织、发动、导演、主演一起抓。后参加群众艺术馆桂剧队和桂林市文化宫业余桂剧队，培养了一批批桂剧业余青年演员。他能导能演能教，为桂剧事业和桂剧的传承贡献了毕生精力。

何金章，1907 年 11 月 13 日出生，广西荔浦人。1921 年在马岭金石声科班学演须生，师从刘吉甫、阳姣容、黄华玉、胡盛。1926—1935 年，随万春

园班、桂林同乐剧团在桂林、湖南等地演出。1936 年 3 月，加入祁剧团，于1937—1943 年先后在广东、桂林、柳州、金城江等地演出。广西沦陷后，避难停止演出。1945—1949 年在荔浦、象州、来宾、柳州等地演出。1951 年 5 月，戏剧工会成立，任工会主席。后成立联艺桂剧团，当选为团长。在清剿反霸运动中排演了《白毛女》《九件衣》《仇深似海》《王秀鸾》等剧目。义演三天为抗美援朝募捐飞机大炮，义务参加中南会演，演出《杨衮教枪》饰演赵匡胤。1955 年排演《小女婿》《翠香送信》，同年当选为柳州市政协委员。1956 年加入中国共产党。1959 年 1 月成立柳州市国营桂剧团，出演《金史求和》中韩世忠一角，1961—1964 年排演《大宴会要》《黄忠智取定军山》《韦必江》《一枚银针》等。几十年的从艺生涯，多次主演《打棍出箱》《杨衮教枪》等剧目。

贺骑，1927 年出生，原籍江西吉安。1945 年 10 月，在桂林群众戏院做杂役，次年跟随黄云程、杨昌荣等走进舞美这一行，主要搞立体布景，代表剧目有《桃花扇》《人面桃花》《渔夫恨》《梁红玉》等，很受观众喜爱。1947 年由群众戏院经理介绍，拜何云为师学习舞台美术技巧，跟随何云在桂林、柳州等地工作。1948 年 4 月，贺骑独自在桂林三明戏院从事布景工作，随后又同赵斌在荔浦剧团从事舞美工作。1950 年 7 月，受邀为湖南国华祁剧团演出剧目《云三娘》一剧布景，广受观众赞誉。之后便随国华祁剧团在祁东、衡阳等地演出，直到 1951 年初在衡阳改行搞舞台灯光。同年 7 月参加明星桂剧团，一直从事舞台灯光工作。1954 年底剧团与桂剧二团合并，他回到桂林，第一个戏《三姐下凡》的灯光布景轰动桂林全城，连演 50 多场。1959 年负责参加全区会演的《刘三姐》一剧的灯光设计，大获成功。此后，被任命为剧团舞台组组长，该组连续几年被评为先进班组。他负责灯光设计的剧目主要有《八一风暴》《江姐》《龙马精神》《社内社外的猛兽》《陈光》等。1965 年到广州观摩中南会演，学习其他代表团的先进灯光技术，尤其是舞蹈史诗《东方红》的灯光设计让其大开眼界，他把所学和研究运用到桂剧演出中去，得到同行和观众的一致好评。1972 年后主要从事行政工作，但仍兼搞群众业余演出的舞美和灯光工作，直到 1978 年退休。

曾素华，1930 年出生，原名谷素华（后随母亲姓曾）。她 11 岁时考入欧阳予倩在桂林举办的广西戏剧改进学校学习生行，得到露凝香、王盈秋、刘万春等著名桂剧表演艺术家的指导。

20 世纪 40 年代，曾素华以拿手戏《刘高抢亲》《黄鹤楼》《白门栓布》《抢伞》《拦江夺斗》等在桂剧舞台上崭露头角。1950 年，曾素华随著名艺人苏飞麟组织的明星桂剧团到湖南衡阳、长沙、株洲，湖北武汉等地演出，她主演的《梁山伯与祝英台》《西厢记》《人面桃花》《木兰从军》《打猎回书》等深受湖南、湖北观众喜爱。1955 年，曾素华参加广西首届戏曲观摩会演荣获优秀演员一等奖。

曾素华热爱桂剧艺术，热心传承桂剧艺术，1983 年她到桂林市戏曲学校任教师，培养了陶燕、唐国文、阮红等学生。2007 年，年近 80 岁的曾素华招收了张浩、邓斐、唐国文三个徒弟，张浩在曾素华老师的指导下，主演桂剧传统戏《董洪跌牢》荣获 2010 年广西第五届青年戏曲大赛一等奖。

李敦光，1933 年出生于柳州。13 岁拜蔡少男学习桂剧小生，后又跟秦芳刚改学丑行。曾与廖明山、月中桂、芙蓉屏、苏芝仙等名角同台演出。1951 年在融安群艺桂剧团跟师唐明山、廖五金学习司鼓。1954—1957 年任融安县桂剧团副团长，1980 年后调任融水县任桂剧教师。

李敦光从事桂剧舞台实践 30 多年，对桂剧艺术各方面涉猎全面，能演能导能胜任司鼓及各种乐器的演奏、唱腔设计等。尤其在舞台上塑造了《沙家浜》中的刁德一、《智取威虎山》中的座山雕、《十五贯》中的娄阿鼠等角色。自编自导剧目有《梅铁娃复仇记》《活捉曹祐山》，改编了传统剧目《蝴蝶媒》等，导演了《活鬼》《柳树井》等现代剧。

1982 年在柳州地区会演中，以《风雨杨梅寨》获唱腔设计奖，1987 年在广西第二届剧展桂花奖的决赛中，他参演的剧目《深宫棋怨》（饰吴林）获第三名。

李延年，1925 年 5 月出生，广东省怀集县人。自幼酷爱戏曲艺术，喜唱粤剧，自学二胡、扬琴等乐器。1952 年底调往蒙山县文化馆工作后，开始学习桂剧演出和创作。组织当地老艺人办业余剧团，演出过传统桂剧《拾玉镯》《演火棍》《梨花斩子》以及自创的大型历史剧《永安怒涛》《永安凯歌》等。1954 年，他创作了第一个桂剧剧本《借钱》（发表于 1954 年 6 月 22 日的《广西日报》），之后陆续创作了桂剧剧本 7 个、彩调 16 个、话剧 4 个。

李寅（季华），1925 年 8 月出生，汉族，原籍广东省海丰县。从小热爱戏曲，在部队工作时，业余时间创作过剧本等。1954 年转业后，先后担任过广西桂剧团副团长、团长，广西戏剧研究室副主任，中国戏剧家协会广西分会常

务副主席,《影剧艺术》总编辑,广西文联书记处书记等职务。对于广西地方戏曲,特别是桂剧的改革和发展,做出了很大贡献。提倡戏曲剧目必须传统戏、现代戏和新编历史剧三者并举,对传统剧目要认真挑选、整理或改编,进行实事求是的评价和对待;对于丰富上演剧目,主张不但要创新改旧,还要兼容并蓄,移植兄弟剧种的优秀剧目,在移植的过程中坚持自身的创造和特色。对此他做过大量的研究和探讨,并不遗余力在桂剧团进行实践,成效显著。其中,他亲自改写、移植的现代戏《两兄弟》参加广西首届戏曲会演并获奖;1958 年创作了少数民族生活题材剧目《一幅壮锦》《红河烽火》;1959 年改编越南戏《蚌、蛎、螺、蚬》,对桂剧剧目及舞台艺术具有开拓意义。

他整理和创作的剧目众多,除上述提到的外,还整理了传统剧目《春娥教子》《武松打店》《白门楼》《张古董借妻》《湘江会》《芦花记》《百花赠剑》等,创作了《开步走》《青龙口》《圈套》《两父女》《红旗记》《大地的主人》等剧目,改编了《小刀会》《比目鱼》《西园记》《桃花扇》《武则天》等剧目。李寅在工作和创作实践中勤于研究,对戏曲的艺术规律、历史发展、推陈出新、美学特点、表现手法等问题都有研究,发表过数十万字的评论和研究文章,影响较大。

除了本职工作外,他还经常参加区内外各种戏剧组织的活动。1958 年加入中国戏剧家协会,在第三、第四次全国戏剧家代表大会上当选为中国戏剧家协会理事,多次参加区内外和全国性的戏剧艺术讨论会,曾参加首都戏曲工作座谈会,出席过在南斯拉夫召开的国际戏剧评论会,均做了专题发言;担任过广西地方戏曲剧目审定委员会副主任,中南区戏剧会演大会刊物《评论》副主编,《中国戏曲志·广西卷》副主编,广西第一届、第二届"剧展"评奖委员会主任等。1985 年退休后,被聘为广西文联顾问、中国剧协广西分会顾问、中国戏曲学会理事、广西戏曲学会名誉会长等。

李应瑜,1930 年 12 月生,广西桂林人。肄业于广西大学外文系。历任南宁四中、南宁三中、广西戏曲学校语文教师,南宁商业技工学校英语教师,南宁邕剧团、广西桂剧团编剧。1985 年被评为国家二级编剧。

其父与刘九思、邓亚雄等合资开办戏剧明字科班,其自幼便随父亲在戏班看戏,耳濡目染下熏陶出对艺术的热爱,为日后从事戏剧创作打下了很好的基础。1955 年进入南宁市三中任教,开始从事文学创作。1957 年,李应瑜创作了第一个桂剧剧本《乔太守乱点鸳鸯谱》,由广西戏剧改进会的黄淑良推荐给

广西桂剧团；接着改编了古典名剧《紫钗记》《墙头马上》，由南宁市文化局局长黄辉推荐给南宁市粤剧团排演。1960 年调往南宁市邕剧团任编剧，开始了专业创作。自 1961 年至 1965 年，李应瑜移植了《吴佞府》《香罗帕》，写了现代戏《找担筐》《琼花》《阮文追》《刘胡兰》《阳春三月天》《追驴》《钟声》《老队长还亲》《当家》《斗书场》等，均由南宁市粤剧团、广西桂剧团演出。其中《琼花》《阮文追》的演出轰动南宁，大获成功。这些剧本，除《当家》发表于《南宁晚报》外，其余由广西人民出版社出版单行本。在此期间，她还在《南宁晚报》发表《邕剧的风格如何》《桂剧的角色》《水发》《扇子》等戏剧研究文章数篇，记录整理了老艺人黄少金舞台生涯 60 年、邕剧资料等数十万字。

　　"文化大革命"结束后，她重返教师行业，利用业余时间搜集戏剧资料十几万字。1982 年后写了《桂海明珠——斛珠》《香自苦寒来》等六篇桂剧老艺人的艺术传记，发表在《桂林艺术》上。1980—1983 年，李应瑜在广西戏曲学校任编剧兼语文老师。此时段写的尹羲传记被全国艺术家辞典采用，尹羲唱腔艺术介绍发表在《中国戏曲表演艺术家唱腔选》上（1983）。此外，她还在《广西文史资料》《学术论坛》《民国广西历史人物》《戏剧报》《戏曲研究》等书刊上发表了多篇关于桂剧史、艺人传记、桂剧艺术研究等文章。

　　1983 年 8 月调往广西桂剧团任编剧后，李应瑜创作了三个大型桂剧《富贵图》（与尹羲合作，由广西桂剧团上演，1986 年由中国唱片社广西分社录音）、《关羽斩子》（与刘龙池合作，发表于《剧目与评论》1984 年第二期）、《蝴蝶媒》，并整理了《金精戏仪》等六个桂剧传统折子戏。1984 年 2 月创作的小型现代戏《双喜临门》由广西桂剧团演出，广西人民广播电台录用播放。1986 年，李应瑜整理的《珍珠塔》《迴龙阁》由广西桂剧团演出；创编了大型剧目《春风度玉门》《马骨胡之歌》，整理的《打棍出箱》《老虎吃媒》参加了第二届广西剧展。1987 年，为《中国戏曲志·广西卷》写了 23 篇艺人传记、24 篇剧目释文。

　　刘翠英，1919 年 4 月生，艺名广寒仙。9 岁开始跟随姐姐刘元英（艺名广寒月）学习桂剧，专习旦角。主要代表作有《斩三妖》《回院杀惜》《送礼杀山》《虹霓关》《三司会审》《双拜月》《八怪成亲》等。曾在柳州飞燕舞台、河北剧院、宜山人民桂剧团工作，与小飞燕、颗颗珠、唐艳珠、宝珍珠、广寒月、如意凤、唐金祥、庆丰年、小俊峰、满庭芳、谭瑞光、蒋芳琪等同台演

出，深受同行和观众好评。她将一生桂剧所学传授给了唯一的徒弟任小雀。

黄忠亮，1919 年 7 月生，桂林阳朔县人。毕业于广西大学法律系，桂剧演员、编剧、导演。最初在阳朔镇"玩字馆"学艺，以扮演小生、旦角为主，演出过《狄青赶关》（饰狄青）、《三气周瑜》（饰周瑜）、《黄鹤楼》（饰周瑜）、《女斩子》（饰樊梨花）、《连劈三关》（饰公主）、《辕门射戟》（饰吕布）等，颇得观众喜欢。1942 年，应熊兰芳的要求为阳朔寿阳剧院创编《三合明珠宝剑》，该剧扭转了剧院上座率不高的局面，连演五天五夜，共十场，场场满座，大获成功。之后，黄忠亮跟随熊兰芳潜心学习表演，得师傅悉心指导，期间还兼学司鼓，三年后，技艺大有长进。

1951 年起，黄忠亮担任阳朔镇业余桂剧团导演兼司鼓。1954 年，他与林仕伟创编的桂剧《寻找哥哥》得到政府文教部门奖励。1957 年参加《陈姑追舟》《炼印》节目演出，曾两次获奖。曾任阳朔县文学协会会员、老年体协业余桂剧团团长兼司鼓。

刘民凤，1921 年生，湖南人。11 岁进兴和科班学戏，学旦行，尤善高昆唱腔，被赞为科班里的高昆状元。出科后，与长期同台演出的李芳玉结为夫妻，在丈夫的指导下，习得高昆绝技。1939 年听从丈夫和同行建议，改演生角。经过勤学苦练，加上余金瑞师傅的指教，学习《崇祯王观监上吊》《捉放曹》《傲考醉写》等戏，成就了女生角的演出。20 世纪五六十年代，她不仅演生角，还善老旦，成长为桂林市主要演员。1957 年在广西文艺干校深造时，得到著名生角"蚂拐道人"何芳馨传授《宫门挂带》《秦琼表功》，得到"记老"刘长春传授《关公挑袍》。1959 年，担任桂林桂剧团三队队长，当选为市政协委员。为迎接国庆 10 周年，刘民凤与秦登嵩、秦幻秋、蒋艳仙改编传统戏《百花诗绢》，得到《桂林日报》专题报道。1964 年出演现代戏《江姐》《红灯记》及《沙家浜》，成功塑造了双枪老太婆、李奶奶和沙奶奶等形象，《光明日报》《羊城晚报》《广西日报》《桂林日报》等对其进行过专访报道。20 世纪 70 年代，被迫改行离开桂剧舞台。

1979 年退休后，她仍坚持传艺，先后受聘于柳州戏校、桂林戏校任教，整理、重写毁于"文化大革命"的剧本，为桂剧的传承与发展尽心尽力。1983 年，中央有关部门为了抢救戏曲遗产，专程到桂林录制了她的看家戏《宫门挂带》、高腔戏《拷打吉平》和老旦戏《六郎斩子》。广西戏剧研究室和广西广播局文艺部先后录制了她与女儿李青姣的高昆唱段。

刘汉芳，生于 1931 年 9 月，柳州人，三级导演。1945 年抗战胜利后，由金华庸、朱老五（朱强）介绍到陈笑侬戏班穿手下（跑龙套）。1945 年 10 月跟班到了桂林，1946 年在桂林南强戏院认识了桂剧名丑黄一怪，得他亲传两个开蒙戏：饰演北路《四季发财》的殷师道、南路《卖麻疯》的李子奇。1947 年 3 月进入荔浦锦兴桂剧训练班，系统地学习桂剧艺术。该班专业教师有凤凰鸣、陈笑侬、龙仓勇、蒋老八、庆顶珠等十余人。

在戏班时，他改了三次行当。刚开始学老旦，开蒙戏是《太君辞朝》，任教老师是鲁子面，还学了《柴房分别》（饰乳娘）；丑行戏学了《拦马过关》（饰焦光甫），授课教师是廖芳柳，还跟蒋老八学演了《活捉三郎》里的张文远等；生行戏学了《渭水追曹》（饰马超）、《河北借兵》（饰刘备）、《战九龙山》（饰岳飞）、《下宛城》（饰张秀），同时还向李锦祥、蒋巧仙、王锦章等师兄们学了《杨衮教枪》《黄忠带箭》《定军山》《下河东》《咬金上寿》《连劈三关》等数十个戏。

1950 年初参加柳州市桂剧工作团，在艺术上得到王盈秋老师的指教。1951 年加入宜山桂剧团，得唐金祥传授《秦琼表功》，得任富荣传授《蹬打石垒》，得方来福、童性初两位京剧老师教授京剧《三岔口》《武松打店》《驱车战将》《汤怀自刎》《十一郎大战青面虎》等武戏。

1954 年开始从事导演工作，1956 年到广西文艺干校编导班进修半年，专门学习导演知识。导演了桂剧《白蛇传》《荔枝与绛桃》《茶瓶汁》《十五贯》《野猪林》《猎虎计》《山乡风云》《焦裕禄》《青年一代》等。另外还导演过彩调与对子调等。他认为，作为一个戏曲导演，要兼具良好的导演理论知识和一整套地方戏曲的艺术程式、艺术技巧，在导演时不但能较好地分析剧本的主题思想、人物性格、行动贯穿线等，还能较好地运用戏曲程式、技巧去表现和突出人物形象。

刘元英，1913 年生，艺名广寒月，桂林人。11 岁时，师从桂剧名小生熊兰芳习旦角。1927 年起在桂林西湖酒家当演员。参与过《斩三妖》《霓虹关》《叫街生祭》《世隆抢伞》《贵妃醉酒》《百花赠剑》《辞庵下山》等的演出。1951 年 3 月加入宜山人民桂剧团直到退休。一生投入桂剧事业，曾与桂剧名流凤凰鸣、凤凰飞、凤凰雏、凤凰屏、兰田玉、露凝香、杨兰珍、周兰魁、李仪芳、李重阳、刘万春、庆丰年、蒋惠芳、周文生、唐金祥、谭瑞光、蒋芳琪、黄普庆、丁有昌、宝珍珠、满庭芳、如意凤、广寒仙、小俊峰、阳鹏飞、

龚瑶珍、黄仪灿等同台演出。并把所学的优秀桂剧节目传授给妹妹刘翠英（广寒仙）。

罗云仙，生于 1929 年。父亲是当时桂剧名小生罗桂生，母亲是桂剧名旦曾珠廉。罗云仙自幼受父母影响，酷爱桂剧，11 岁入仙字科班学戏，师从刘安伯，专攻武小生，从小打下坚实的基础。

桂林沦陷后，他离开老师跟随父母到各地演出。由于勤学苦练、虚心好学，加上父母的指导，很快在桂北、桂南一带崭露头角。尤其是《长坂坡》《拦江截斗》《北门楼》《河北借兵》《三气周瑜》《黄鹤楼》《刘高抢亲》《二困重台》等戏，罗云仙以深厚的基本功、优美的程式、细腻的表演、甜美的唱腔，给观众留下了深刻的印象，从此蜚声桂剧剧坛。

新中国成立后，他进入土改一团，后转入东风剧团，至 1959 年桂林地区文艺会演后，调往荔浦县桂剧团任导演、业务团长等职，改革和移植、导演并主演了不少新编古装戏和现代戏，如《荔枝与绛桃》《苏月红》《陆郎与玲玲》《白蛇传》《江姐》《洪湖赤卫队》等，深受广大观众欢迎。

1980—1983 年任象山区业余桂剧团团长。1983 年回到荔浦剧团担任导演，期间任教于荔浦县桂剧学员班。1985 年受聘于桂林市总工会文化宫担任桂剧队副队长。

40 多年的艺术生涯中，罗云仙演出剧目数百出，在继承和发展传统剧目、改革和创新现代剧目、培养和教授桂剧等方面均做出了突出贡献。

容振武，生于 1917 年，桂林阳朔人。自幼爱好桂剧、文场，经过后来的不断学习和演出，渐入佳境，演出过桂剧《双别窑》《平贵别窑》《狄青赶关》《草桥关》等。无论是在战争年代还是和平年代，都活跃在文艺阵地。

沈文龙，生于 1931 年，其父沈天禄是荔浦"新民筱谱"业余剧团的主要小生演员。受家庭影响，沈文龙从小便喜欢看戏。1944 年，日军轰炸柳州，桂剧名演员何金章、凤凰高携家人回到家乡荔浦，沈天禄组织 60 多人跟随何凤二人学习桂剧，当时 13 岁的沈文龙参加小班习艺，学小生行当。他勤学苦练，仅一个月就练就了热水倒脉筋、踢腿下腰、下一子、跳台等基本功。接着排第一个看家戏《草桥关》和《宁武关》《刘高抢亲》《五岳归天》《五龙逼章》等戏。当年八月十三会期首次登台，便一连演了七个晚上。此后年年参加八月十三会期的演出。

1948 年，沈文龙在荔浦中学读书时组建义青桂剧团，担任导演，排演了

《取长沙》《闹淮安》《梨花斩子》《双阳追夫》《文正降妖》《双别窑》等剧目，并为灾民义演，因此被学校留级，视为地下党外围组织。1949 年 11 月荔浦解放，他参加革命，从剿匪反霸到土地改革时期，历任宣传干事。1954 年 3 月入党，4 月担任荔浦桂剧团团长。11 月参加广西第二期戏曲干部训练班回团后，贯彻党"百花齐放""推陈出新"方针政策，排演了田汉的《江汉渔歌》、郭沫若的《棠棣之花》、欧阳予倩的《梁红玉》等，革掉检场等陈规旧习，大量吸收灯光布景，并亲自培训艺字科班、荔字科班的学员。1964 年参加广西代表团到北京观摩全国京剧现代戏会演，受到毛主席等党和国家领导人亲切接见。之后，在荔浦桂剧团大演现代戏剧，上演了《杨立贝告状》《社长的女儿》《夺印》《三里湾》等戏。同年 11 月调桂林专区现代戏创作室工作，1965 年 7 月调专区乌兰牧骑队任队长，排《打铜锣》《补锅》等节目。1969 年文艺宣传队并入地区彩调团，1980 年调到地区群众艺术馆工作。1984 年参加《中国戏曲志·广西卷》编纂工作，负责《广西地方戏曲史料汇编》第八辑（桂林地区专辑）的主编工作。

苏斌，1933 年生于贺县。11 岁加入贺县国瑞桂剧科班，艺名国贵，专学老生，师从杨娇蓉先生，学得《六郎罪子》《黄忠带箭》等 33 出戏。

1951 年 1 月，经解放军介绍到贺县公会任财政助理。1958 年调到贺县文工团，重登戏剧舞台。由于他自编自导自演《廖阿三》一剧获得成功，从此被大家称呼为"阿三"。因为《刘三姐》会演的机缘，他调往梧州歌舞团工作，经启蒙老师谭路介绍，任导演。30 多年来，先后导演了《南海长城》《啼笑因缘》等 71 出不同风格、不同剧种的戏，颇受欢迎。他导演的戏夸张、风趣，带有浓厚的生活气息，同时他的导演风格缜密、快速、一气呵成，被誉为"飞天导演"。1986 年在第二届广西剧展中荣获优秀导演奖。

苏芝仙，1928 年生，曾用名苏毅，江苏南京人，桂剧著名花旦。9 岁开始跟师学艺 3 年，继而在桂林仙乐科班学艺 4 年，7 年中得桂剧名艺人苏荣兰、刘万春、李冠荣、唐金祥等老师传授桂剧旦行表演技艺。后又得李芳玉、谢玉君、凤凰鸣、尹羲等名艺人亲传的表演艺术。

苏芝仙博采众长，在表演艺术上注重人物刻画，擅长以唱来表达剧中人物的思想感情，艺术上日臻完美。主演代表剧目有《梁山伯与祝英台》《双拜月》《唐知县审诰命》《秋江》《女斩子》《断桥》《鱼腹山》《陈光》《洪湖赤卫队》《芦荡火种》等，特别是《唐知县审诰命》一剧在中南五省巡回演出，

广受赞誉。

1953 年 8 月，参加广西桂剧艺术团赴朝鲜慰问演出。1955 年 8 月参加广西第一届戏曲观摩会演，饰演高腔折子戏《双拜月》中的蒋瑞莲、新编历史剧《鱼腹山》中的王春兰，获表演优秀奖。1957 年 9 月，出席全国第三届妇女代表大会，受到毛主席等中央首长接见。1959 年 1 月，在桂林地区第一届戏曲会演中饰演现代戏《陈光》中的地下党领导人高梅、《刘三姐》中的媒婆，获优秀演员一等奖。1963 年 8 月跟随广西桂剧团参加中南五省巡回演出，饰演《唐知县审诰命》中的诰命夫人，该剧得到各省市领导及广大观众的一致好评，在广州、桂林，先后为陶铸、陈毅同志演出，受到他们的亲切接见和热情赞扬。1985 年 10 月，中国艺术研究院来桂摄录戏曲优秀传统剧目，录制了她的传统折子戏《法场祭奠》（饰王金爱）。

除了表演艺术上的杰出表现，她还为培养桂剧事业接班人做出了较大贡献。教授的学员史晓红、廖小英、凌湘军等成为桂林市桂剧团的艺术骨干。

王昌明，1917 年生，籍贯桂林，出身梨园世家，祖父王满是清同治年间桂剧名净，父亲王兰琪是兰字科班名角。王昌明从小耳濡目染，5 岁开始学戏，先跟随叔父王兰彩学演武小生，后学老生，在多部戏里面担任主演，如《罗成叫关》扮演罗成、《三气周瑜》扮演周瑜、《失空斩》扮演孔明、《杨衮教枪》扮演杨衮等。曾编导过《莲花帕》《征东》《征西》《闹天宫》《西厢记》等多个剧目，不仅能演能编能导，还会鼓、京胡、笛子、唢呐等多种乐器，是一个多面手。

肖明院，1929 年生于桂林，原名肖东妹。10 岁进入光明剧社明字科班，改名肖明院，习唱须生，得蒋金凯、蒋惠芳、林秀甫等教授。学艺 4 年后在全州和湖南东安等地演出，并参师宾菊清、何芳馨。1948 年至 1950 年 8 月在桂林榕城剧院如意桂剧团演出，之后应聘到湖南永州国华祁剧团演出。1951 年 7 月返桂后，加入明星桂剧团（1959 年剧团改为国营，1962 年改名为青年桂剧团）。

肖明院科班学艺，又得到很多桂剧、祁剧、湘剧等老艺人指教，习得很多传统剧目，如《辕门斩子》《二王登殿》《捉放曹》《黄鹤楼》等，曾向湘剧名艺人徐少青学习《打猎回书》《磨房会妻》等湘剧高腔戏，又学习了祁剧高腔戏《芦林会妻》，主演过《百花诗绢》《三姐下凡》《十五贯》等，深受广大观众喜爱。1960 年与桂剧名家苏飞麟同台演出《黄鹤楼饮宴》，得到时任桂

林市市委书记陈亮的好评。1964 年大演现代戏后，改行演老旦，演出了《南海长城》《红灯记》等。1971 年被迫改行，1982 年在桂林市综合电视机厂退休。

谢明英，字家驹，1925 年 10 月生于桂林。因其父与桂戏班主张聋子（诨名）来往密切，从小便常去戏班玩耍，看蒋金凯、筱梅芳、蒋金亮、周文生等桂剧演员的演出，耳濡目染下，爱上戏曲。读小学、中学时，参加学校的歌咏队、宣传队、戏剧队，是文艺活跃分子。课余常看从沦陷区疏散来桂的京戏班演出，爱上京戏，常在抗日宣传晚会上演出学会的京戏唱段。1944 年，高中未毕业，被疏散到三江县的古宜镇，与疏散到此的桂剧演员一起演出，客串京戏。1945 年回到桂林，工作之余，到桂林六家银行为职工办的京剧"票房"——银社学戏，认真对待每一次演出，历时 4 年已能演出折子戏 10 多个，正本戏 4 个，积累了宝贵的演出经验，为后来从事戏曲工作奠定了很好的基础。

1959 年导演《刘三姐》，收效良好。14 年的业余戏曲活动中，演过京剧大小 20 多个，演出 200 来场。1960 年春，担任县桂剧团的团长兼党小组长，从此由一个业余戏曲爱好者成为专业戏曲人员。1963 年秋，参加广西区党校开办的文艺班学习表演、导演。在桂剧团工作 6 年来，每年平均演出 320 场，培养了两期学员班，为桂剧艺术发展做出了贡献。

杨黛玉，1931 年生于桂林，桂剧老生演员，中国戏剧家协会广西桂林分会会员。1944 年参加桂林仙乐科班学戏，专习老生。1950 年加入桂林南强戏院实验桂剧团。1952—1966 年先后调至广西桂剧团和梧州地区桂剧团，1983—1986 年退休任桂林戏曲学校老生教师。

饰演过桂剧传统剧目和现代戏 40 多个，其中《六郎斩子》（饰杨六郎）、《二塘放子》（饰刘彦昌），从行腔到表演技巧都较准确、稳健、娴熟，深得同行和观众好评。1953 年参加赴朝慰问代表团，主演《打金枝》中的皇帝。此外，参演的《刘三姐》（饰阿母）、《演火棍》（饰佘太君）分别获 1961 年桂林地市文艺汇演表演二等奖、1962 年桂林地市桂剧汇演三等奖。

对于如何成为一个合格、成功的演员，她认为"师傅领进门"固然重要，但如果忽视放松了个人思想、技艺的不断追求和进取，就不能获得成功。初入仙乐科班时，在桂剧老艺人苏荣兰、刘万春、李冠荣、唐金祥等的指教下，她打下了良好的基础；在之后长期的舞台实践中，通过饰演不同的人物角色，她

注意取长补短，博采众长，不断促进个人表演技艺上的提高、更新和完善，逐渐形成了稳健、娴熟的艺术表演风格。

杨尚武，1921 年生，湖南祁阳人。1934 年进入柳州慈善戏院学戏，师从桂剧名净周兰魁，1937 年出师。1940 年起在柳州曲园大戏院表演，他嗓音洪亮，能唱能打，文戏武戏都能驾驭。主演过文戏《五台会兄》《徐阳三奏》《高旺进表》等、武戏《七郎打擂》《打蜈蚣岭》《火烧铁头太子》《火烧博望坡》等。1945 年抗战胜利后，加入桂林东华戏院，以演武戏为主。后因演出中受伤，改演功架花脸戏，在桂林群众、榕城、南强等戏院演出。

1950 年 3 月加入广西戏剧改进会桂剧团（1952 年改为广西实验桂剧团，当年底改为广西桂剧代表团），曾参加中南戏曲会演大会。1953 年 6 月随团成为广西桂剧艺术团演员，同年 10 月随团赴朝慰问演出。1955 年参加广西地方戏曲会演。在广西桂剧团期间，主演了《马武夺魁》《宝莲灯》《夜探芦山》《鱼藏宝剑》《演火棍》《秋江》等剧目。1958 年下放到融安县桂剧团担任演员兼导演工作。

1960 年 8 月调入广西戏曲学校任桂剧班教师，负责基训功课兼花脸行剧目表演课。1970 年戏校撤销下放到贺县"五七干校"。1972 年调入贺县文化馆从事文艺辅导，1978 年 4 月调任广西艺术学院附中任桂剧班教师。1982 年广西戏曲学校复校，调任该校任业务教师，为桂剧舞台培养了大批优秀人才。

易冬梅，1918 年生。10 岁被路经家乡的戏班收留，认须生易丙寅为义父，跟随其学戏，后参师李冠荣，跟随戏班在桂北各地演出。

1947 年，加入由蒋金凯、苏飞麟等艺人成立的三明戏院。1950—1953 年，加入由何健侬、龙民介、杜木生组织的桂剧团（1952 年改名为人民桂剧团），期间，演出了一系列桂剧传统剧目，表演上尤善唱、念，广受业内和观众好评。如主演《女斩子》中的薛丁山、《男斩子》中的杨六郎、《闹镇口》中的柏文廉等，饰演《三打祝家庄》中的宋江、《荒江女侠》的张忠。同时为配合土地改革和抗美援朝运动的形势，排演了《九件衣》《白毛女》《抗美援朝》等现代剧目。1957 年在和平戏院时，担任桂剧《青山英烈》《李慧娘》等剧主演。

1962 年离团，1980 年后分别加入桂林象山、秀峰、百花等业余桂剧队和文化宫桂剧队，任主要演员，演出众多桂剧优秀传统剧目，并为培养桂剧青年演员做出了贡献。

　　章文林，1931 年生，桂林人。桂剧花脸演员、编剧、导演。1944 年毕业于中国著名戏剧艺术家欧阳予倩创办的广西戏剧改进会附属戏剧学校。初习桂剧花脸，后改行导演。1944 年参加西南剧展演出。新中国成立后历任柳州市桂剧团导演、中国戏剧家协会广西分会会员、广西戏曲学会副会长、中国戏曲学会理事、柳州市文化局艺术研究所副所长。先后导演过桂剧《家》《雷雨》《木兰从军》《十五贯》《哑女告状》。1960 年与牛秀等人合作创编新编历史剧《旺国楼》。发表过《祁剧与桂剧》《梨园小谈》《戏剧的虚与实》《戏曲变革杂谈》等数十篇文章。

　　赵若珠，1922 年生，桂林平乐人，艺名庆顶珠，著名文武女小生。7 岁被继父卖给桂剧名生角赵元卿为义女，从此与桂剧结缘。先后拜桂北著名文武小生马玉珂和"活武松"曾爱蓉为师。因其生性活泼调皮、刚烈豪放，经常在师傅和义父的马鞭下学艺。每逢登台演出，其师手持马鞭立于"马门"旁，演出中错几处，便被抽几鞭，故绰号"打不死"。

　　马鞭之下出高徒，在师傅和义父的严格培养下，她的演技日臻进步。一次，她主演《宝莲灯》，台下尽是地方头面人物。师傅一再叮嘱"攒劲演好"，但越怕出错越出错，在几个失误后，她索性抛开紧张，放开来演，居然受到台下观众阵阵喝彩。更出乎意料的是，"马门"旁的师傅递过来的是一杯润喉的清茶。从此以后，师傅丢掉马鞭，赵若珠也在舞台上开创了自己的戏路。

　　赵若珠扮相漂亮，嗓音优美，文武全才，唱做和谐，她善于对角色潜心领会，表演中形似神真，以武取胜，以情见长，"动于中而形于外"，既有师承，又有创新，充分发扬了戏曲表演艺术体验和表现相结合的优良传统，达到了"形神兼备""出神入化"的境界，因此"庆顶珠"在当时久负盛名，当年平乐戏班根据她的艺名，特意把戏院改名为"庆顶戏院"。

　　她扮演的周瑜，被称颂为"活周瑜"，看不到半点女儿影子。《黄鹤楼》中的周瑜，连唱几个曲牌，数十句唱词，感情变化幅度大，唱做念舞她一气呵成，应付自如。代表作有《三气周瑜》《刘高抢亲》，《西厢记》中饰演张生也为人称道。

　　新中国成立后她成了广西桂剧团的台柱子，曾随团多次参加重大观摩演出，曾参加赴朝慰问团演出。20 世纪 50 年代，她的戏剧艺术达到了鼎盛时期，拿手戏《三气周瑜》被灌制唱片，广为流传。20 世纪 60 年代，她被迫离开舞台，结束了艺术生涯。1978 年因心梗病故于桂林，享年 56 岁。

周文生，1913 年生，湖南零陵县人，桂剧著名小生，中国戏剧家协会广西分会会员。1923 年拜师熊兰芳、周盛林、钟劝朋、刘玉宣、雷爱荣、罗杜生、蒋宝芬、蒋小五等桂剧前辈，后师从黄淑良攻小生。

周文生在桂剧小生表演技能及声腔方面有深厚的基础，文武兼备，备受好评，代表剧目有《黄鹤楼》《百门楼》《长板坡》《珍珠塔》《二度梅》等。新中国成立后与谢玉君、尹羲、刘万春共事于桂林南强剧院。1952 年进入广西桂剧艺术团，任教于团属桂剧训练班，排演过《拾玉镯》《白蛇传》《柳毅传书》等经典剧目，其中《拾玉镯》参加中南五省戏曲会演及全国第一届戏曲会演，深受文艺界好评。1953 年，曾以《西厢记》《梁祝》等剧赴朝鲜为志愿军演出，1956 年参加全省戏曲会演，被授予优秀演员奖。

周文生一生躬耕于桂剧事业，20 世纪 60 年代后在梧州地区桂剧团任顾问，1981 年执教广西戏曲学校 1980 级桂剧班，为培训青年演员、培育桂剧新苗做出了巨大贡献。1988 年去世。

朱锡华，1918 年生，广西象州县人，壮族。1942 年毕业于广西艺术师范高级班美术科。1949 年 11 月参加中国人民解放军桂中支队第八团宣传队，先后在广西音乐工作室、广西桂剧团、广西艺术学院、广西戏曲（艺术）学校任职，从事桂剧音乐创作和研究工作。

主要成果有《桂剧〈抢伞〉总谱》（与程秀梅合作整理，上海音乐出版社，1958）、《桂剧音乐》（与满谦子、程秀梅合作整理，广西人民出版社，1961）、《桂剧传统音乐资料（1—3 辑）》（广西文化局戏剧研究室编印，1972—1978）、桂剧《雪夜访普》《贵妃醉酒》《松林戏卜》等全剧总谱（广西桂剧团印行）、桂剧《双拜月》《乙保写状》《化子骂相》等全剧总谱（广西戏曲学校印行）。论文《试论桂剧高腔的词格和曲格》（约 7 万字）在 1982 年的全国高腔学术研讨会上宣读，并被收入会议出版的论文集；论文《浅论桂剧声腔音乐》（约 3 万字）由广西民族出版社出版。曾应广西人民广播电台邀约，撰写并录音播讲了《桂剧音乐简介》讲座共六讲；应广西艺术学院要求，撰写并讲授《桂剧音乐试用教材》；晚年参加《中国戏曲志·广西卷》《中国戏曲音乐集成·广西卷》编纂工作。除此之外，还为广西各大桂剧团剧目谱写音乐唱腔，如《武则天》《桃花扇》《一幅壮锦》《赠剑》《红棉坳》《海港》《旅店风波》《西园记》等。1987 年去世。

周碧华，1918 年 1 月生，艺名赛月明。1929 年投师"三花子"开启桂剧

艺术生涯，1930年进入碧字科班，专攻桂剧旦行。1936年离开师傅，1938年开始担任戏班"当场"旦角，在广西、湖南等地来回演出上百出桂剧剧目，包括蟒靠戏、对子戏、唱功戏、青衣戏、连本戏、"三小补尾戏"等，深受观众喜欢。1938年，徐悲鸿先生在宜山观看了其主演的《三元贵子》后，题赠"泰慰碧华"四字，这也是"周碧华"名字的来由。1943年投师桂剧名家林秀甫门下，得先生亲传教导，艺术水平大有提升。1954年，加入桂林桂剧二团，1965年因身体原因告别桂剧舞台。

其从艺30多年间，演出剧目多达200出，代表作有《虹霓关》《斩三妖》《四九问路》《桂枝写状》《法场祭奠》《杏元和番》《大雁回窑》《百诗图》等。

黄桂岗，[①] 1936年生，原籍四川。从小随父亲流落到桂林。1953年，考进和平戏院的桂剧桂字科班学戏，工净行，花脸，师从文明奎、周兰魁等老师学艺。1956年学成毕业，进入桂林市桂剧团，成为一名专业演员，直到退休，专业职称为国家三级演员。

黄桂岗为人朴实，做事低调，无论大角小角、主角配角，分配演什么角色就演什么角色并努力演好，几十年来，演过的主要剧目及角色有《马武夺魁》饰马武，《专诸刺僚》饰专诸，《审霜审连审龙标》饰龙标，《贺氏骂殿》饰潘洪，《花田错》饰周通，《泗水拿刚》饰薛刚，《斩三妖》饰纣王，《黄鹤楼》饰张飞……黄桂岗演了一辈子桂剧，演了一辈子花脸，积累了丰富的花脸角色演出经验，心中也默默熟记了上百个桂剧花脸脸谱形象。

退休后，黄桂岗看到作为国粹的京剧艺术大发展，京剧脸谱也成为一种艺术品，遂萌生出将桂剧花脸脸谱画出来的想法。他前后画了将近半年，一共画了90多个，全部交给了广西艺术学校。几年后黄桂岗又想再画一批自己保存。从2013年开始，又自己动手画，画了60多个，不幸罹患癌症，于2014年5月离开人世。

张秀云，1939年7月生，河池宜山人。1953年入宜山桂剧团做学徒，开始了学艺生涯。

在桂剧团，她专学武旦，武打技巧得到刘汉芳、方来福等老师的传授、指导，学会了桂剧四功五法以及把子、毯子等基本功。1961年，参加区文化局

① 黄桂岗传略由刘涛执笔。

在南宁举办的传统剧目学习班，学会了《破天门阵》中穆桂英的表演。正规严格的基本功训练和培训学习，为其日后的演出打下了坚实的基础。

为塑造好角色，她不断锤炼本领，苦练高难技巧，终于练成"过包踢枪""桌上倒扑虎"等技艺。演艺生涯中她扮演过类型不同性格各异的武旦角色，如《水漫金山》中的仙童、《断桥》中的小青、《盗仙草》中的白娘子、《三打白骨精》中的白骨精、《水淹四洲》中的猪婆龙，在各地的巡演中都获得观众交口称赞。

由于宜山桂剧团在"文化大革命"期间遭到摧残，她于 1969 年调到宜山县文艺队，后于 1974 年 12 月调到广西玻璃钢厂，结束了桂剧演艺生涯。

胡利娜，二级演员，广西桂林人，1939 年生。1953 年 1 月考入广西桂剧训练班，初学青衣，习得《桑园会》《摘梅跌涧》《法场祭奠》等戏。后学会《劈三关》《杀四门》《虹霓关》《桃花教疯》《金莲调叔》《女盗洞房》《哑子背疯》《演火棍》《拦马过关》《武松打店》等功夫戏，其中《霓虹关》《演火棍》《拦马过关》《武松打店》等剧目成了日后其演艺生涯中的看家剧目。1953 年 10 月其以尖子生身份参加京、粤、桂三省市联欢演出。1957 年 5 月学成毕业。

毕业后她成为区桂剧艺术团的一名演员，专工刀马旦、武旦，兼演花旦和娃娃生。演过《一幅壮锦》《宝莲灯》《穆柯寨》《襄江会》《刘海砍樵》《传枪》《金秀华》等，1965 年为回国的李宗仁先生演出过拿手剧目《演火棍》。她对桂剧传统剧目《武松打店》进行改革创新，曾得到京剧表演艺术家盖叫天先生的肯定与指点，此剧的演出好评如潮，被编入《中国戏曲志·广西卷》。

"文化大革命"期间，她被迫离开舞台，开始从事桂剧的教学工作。任教于 70 级和 77 级戏曲学员班，主教基功、身段、把子。她不但因材施教，还善于吸收其他剧种的长处，改革桂剧旦角的跳台，创造了一套短打走边，编排了一年级和二年级的刀枪组合、马鞭组合、步法组合等，深受师生认可。

1980 年，她重回桂剧团，在艺术室担任导演工作，执导过《小刀会》《合家欢》《合凤裙》《秦香莲后传》等戏。与老导演舒宏合导《富贵图》、与刘龙池合导《血滴乾清宫》等戏，获得业界好评。

马婉玉，1940 年 8 月出生于桂林，回族。自幼随父在桂剧团生活，从小便热爱桂剧艺术。13 岁考取广西桂剧训练班，既得桂剧压旦林秀甫及何昭玉、

熊兰芳、刘长春、赵元卿等名艺人传授，又得桂剧四大名旦小金凤、天辣椒、金小梅等指导，加上自身的勤学苦练，旦角表演基本功扎实稳固，熟练掌握了桂剧花旦的表演艺术，于1957年以优秀的成绩毕业。

毕业后马婉玉成为柳州桂剧团的一名主要演员，并于1972年担任该团副团长，演出了大量传统和新编剧目，看家剧目有《玉蜻蜓》《打金枝》《家》《抢伞》《刘三姐》《沙家浜》《杜鹃山》等。1984年在《玉蜻蜓》中扮演王秀姑获市优秀演员奖、区优秀主角奖。1986年在《泥马泪》中任伴唱，获区特别伴唱奖，并为中央、广西、柳州等电视台多次录音播放。

在发声和唱法上，马婉玉通过向满谦子、朱锡华、程秀梅等老师学习，并在中央戏剧学院欧阳敬如教授、广西艺术学院女高音花腔歌唱家高玉山等老师的指导下，形成了字正腔圆、抒情明亮、清脆悦耳、轻松自如的唱腔特色，被观众誉为"金嗓子"。

王翠云，1940年出生，由于父母在剧团工作，她从12岁开始就在剧团跟师学艺，主学桂剧花旦，师从名艺人广寒仙、张素珍。

她边学戏边跟师登台表演，开蒙戏是《霓虹关》，这出戏对初学者难度很大，通过勤学苦练，演出后，得到老师和观众的热情赞扬。在她演出的23台传统剧中，看家剧目有《霓虹关》《茶瓶记》《拾玉镯》等。现代剧共演了10台，较突出的有《斗书场》《南海长城》等。特别是在1959年出演外国童话剧《灰姑娘》，大获成功。

几十年的表演中，她刻苦钻研。她认为一个演员既要有深厚的传统艺术基本功底，又要有一定的文化水平，这样才能深刻分析和理解剧本及人物，并在此基础上充分运用传统技艺，突破和改革表演程式，塑造出一个个生动的艺术形象。

刘丹，1940年12月出生，幼时在父亲、桂剧名丑刘万春（艺名七岁红）的熏陶下，走上桂剧表演之路，10岁便登台演出。

1953年刘丹进入广西桂剧训练班学习，师从桂剧名演员谢玉君（艺名天辣椒）、著名表演艺术家尹羲（艺名小金凤），专工青衣、花旦。1957年毕业到广西桂剧团工作，演出过《拾玉镯》《人面桃花》《西厢记》《梁山伯与祝英台》《宝莲灯》《断桥》《开弓吃茶》等剧目，扮演过孙玉姣、红娘、杜宜春、白素贞、山圣母和祝英台等经典人物。曾随团到北京、重庆、贵州以及中南五省演出，深受行家和观众好评，被团里定为尹羲的接班人，被誉为"小

尹羲"。

刘丹的《人面桃花》一剧，曾得著名戏剧家、中央戏剧学院院长欧阳予倩的指导；在1982—1983年参加广西导演讲习班及昆曲学习班时，得全国著名导演洪谟，以及著名昆曲表演艺术家周传瑛、张娴夫妇授课，并获得老师们对她"动作规范，表演细腻，与众不同"的好评。1958年广西壮族自治区成立时，曾为毛主席等中央领导人演出《西厢记》片断，1960年为林默涵（时任中央文化部部长）等一行人演出《人面桃花》，得到很高的评价。

"文化大革命"期间，刘丹被下放到桂林地区文工团，担任导演、艺术指导、基本功训练辅导员。1985年在桂林戏校任教，排练过《三击掌》《坐楼杀惜》，收获好评。刘丹的《人面桃花》《烤火下山》《拾玉镯》《断桥》等剧的唱段被广西电台录制播放。

刘秀林，1940年出生于桂剧艺人家庭。自幼深受桂剧艺术的熏陶，从小跟随父亲刘玉萱、兄长刘万春和刘长春学艺，师从桂剧名家谢玉君、尹羲、凤凰鸣，并得老艺人周兰魁、刘少南、邓芳桐、李芳玉亲授。她虚心向前辈学习，并不断从实践中吸取营养，锤炼演技。

1950年起先后在桂林桂剧改进一团、实验剧团、南宁桂剧代表团一边学戏一边演出，1953年学艺结束，成为桂剧花旦演员。1961年她主动请求到基层剧团去，成为桂林市荔浦县桂剧团的一名演员。由于生母在海外的原因，1962年她被迫离开剧团，但从未放弃对桂剧艺术的热爱和追求，经常应湖南江永、祁东等地国营剧团和桂林一些乡镇的聘请参加演出。

刘秀林注重吸取祁剧艺术的精华融入桂剧的表演中，深受观众欢迎。曾演出过《思凡》《哑子背疯》《拾玉镯》等几十个传统剧目，以及《沙家浜》《智取威虎山》《红灯记》《朝阳沟》《刘三姐》《壮家姑娘》等现代剧。

彭六蓉，1940年生，从小跟随父母江湖卖艺，7岁登台表演，第一个戏是《三娘教子》。13岁时，随父母一起进入柳州市融安县桂剧团工作，拜剧团艺人刘翠英、黄金钱为师，演出过《斩三妖》《玉堂春》《女斩子》《重台别》《白蛇传》《穆桂英大破天门阵》《天仙配》《梁祝缘》等传统戏和移植剧《李慧娘》《六月雪》《梁红玉》等。

1960年后，受到剧团调来的刘长春、陈尚武、刘舜英等一批优秀演员的影响与指导，她拜刘长春为师，得其亲传《哑子背疯》一剧。

1964年，她参加广西文艺会演，饰演现代戏《金桔林里的号声》中的桔

妹，她对该剧唱腔、音乐等大胆改革，突破传统表演手法，得到文艺界好评，《广西日报》对其进行了宣传。1965 年她参加中南戏曲会演。1975 年调县文工团，边演边教学生。1986 年，担任文工团主办的桂剧速成培训班班主任，为桂剧接班人的培养全力以赴。

哈荣茂，1941 年出生于南京，曾为中国戏剧家协会广西分会会员。自幼喜爱戏剧，5 岁会唱《苏三起解》《追韩信》等。1955 年考入桂林市桂剧团艺字科班，艺名哈艺樑，专习老生，跟随李少芝、杨金俊、一枝青、杜木生等名演员学艺。科班三年的学艺中，演出了《黄忠带箭》《取定军山》《林武关》《武昭关》《打金枝》《斩三妖》等老生文武戏。

1959 年 1 月，参加广西桂剧团为排演北京献礼和出国演出的剧目的培训，得到桂剧老生王盈秋的专门指导，学会《雪夜访普》《二黄登殿》《梅龙戏凤》《打金枝》等唱功戏，又跟随著名桂剧老生陈宛仙学习唱功。

1962 年独立创作了《春娥教子》中老薛保这一人物形象，获同行和观众好评，该剧成为 1963 年出省演出重点剧目之一，得到红线女、袁世海、李金泉等著名艺术家的高度赞扬。此剧后来被中国艺术研究院录成电视片，先后在广西电视台、中央电视台播放。

他因塑造了《斗书场》中的一号人物钱有声一举成名，演技得到普遍认可。此后饰演了《像他那样生活》中的阮文追、《补锅》中的李小聪、《新苗》中的覃学正、《演火棍》中的佘太君、《红灯记》中的李玉和、《家》中的高觉新等数十个人物。他对《打棍出箱》进行了编、导、演全方位的创造，在表演和特技上均做了重要突破。

尹永，1942 年出生，广西融安人，编剧，中国戏剧家协会会员，广西戏剧家协会常务理事，广西作家协会、广西中国文学学会会员，广西音乐文学学会理事。

1959 年在融安县文工团任演员和创作员时，参加过县《刘三姐》的创作、演出和广西文艺会演。1960 年、1961 年发表过《喜相逢》等三个小戏。

1963 年调入融安桂剧团后，开始了专职编剧生涯。第一部桂剧作品《同舟曲》由广西人民出版社出版，融安桂剧团演出，并参加过专区会演。同时改编、移植、上演了《前杆河边》《芦荡火种》等几部剧。1965 年，改编并上演了桂剧《胜利在望》，由广西人民出版社出版单行本。移植桂剧《卖箩筐》由自治区内部推荐印发。

1969年借调柳州地区文工团任专职编剧，创作、上演了《两个三十斤》《松良回寨》《侗乡新苗》《友谊关外》《女皇梦》等十多个剧本，其中讽刺剧《女皇梦》演出后大获好评。1980年他调入地区文化局创作组，同年考入上海戏剧学院戏剧文学系编剧班，创作了大型歌剧《哑歌女》。1984年任地区文化局副局长，分管艺术工作。1986年创作了独幕剧《奇迹》。与人合作的《虫之乐》，获地区首届剧展"创新奖"，学校剧《洁白的山茶花》获全国及广西评比二等奖。

他多才多艺，除专业编剧以外，他还发表过戏剧理论、评论文章20多篇、诗作百余首、剪纸作品数十幅等。

左艺萍，1942年生，湖北汉川人。1957年8月考入桂林市金星桂剧团，入桂剧艺字科班学戏，擅长桂剧青衣。1959年参加市文化局举办的艺术训练培训班。学艺三年，在指导老师李支青、定仙珠、尹榕妹的指导下，饰演了折子戏《三司会审》中的玉堂春、《秦皇吊孝》中的李世民、《罗氏采桑》中的罗氏女。1960年出师后，被抽调至区歌舞团工作一年，参加了《刘三姐》演出团，在此期间向天津市青年跃进剧团学习《挡马》一剧。

左艺萍的戏路较广，文武戏都有涉猎，青衣、花旦、小生和娃娃生均有饰演。有《红灯记》中的李铁梅、《智取威虎山》中的常宝、《杜鹃山》中的柯湘、《向阳商店》中的刘春秀、《社长女儿》中的大秀、《青年一代》中的林岚、《春草闯堂》中的春草、《女巡按》中的谢瑶环、《杨八姐》中的杨八姐等。

刘凤英，1942年出生。1957年考入柳州市桂剧艺术团训练班。两年学艺期间，由肖砚青老师教其启蒙戏《杀四门》，桂枝香、何昭玉等老师教其《玉堂春》《贵妃醉酒》《杏元和番》《法场祭奠》等戏。毕业汇报演出饰演《杀四门》中的刘金定，获得好评。

1959年毕业后拜章凤仙为师学演《辞庵》，1961年，以《辞庵》一剧参加南宁汇报演出，得到《广西日报》先后四次撰文评论。1962年，在《文成公主》中饰演文成公主。之后先后在《琼花》（饰琼花）、《阮文追》（饰潘氏娟）、《彩虹》（饰彩虹）、《南海长城》（饰阿螺）、《夫妻行》（饰妻子）等剧中饰演主要角色。其中《琼花》连演200余场，多次得到《广西日报》等报刊报道，区电台全剧录音播放。

"文化大革命"期间饰演了《沙家浜》中的阿庆嫂、《海港》中的方海珍、

《杜鹃山》中的柯湘、《龙江颂》的江水英。之后，在《蝶恋花》《救救她》《雷雨》《家》《拦马》《姐妹易嫁》《孟丽君》等剧中饰演了几十个性格不同的角色。

多年来，她在人物形象的塑造、表演手法的运用、唱腔唱法的改革等方面进行了不懈的探索，如《蝶恋花》《玉蜻蜓》《泥马泪》的演唱，《狸猫换太子》的表演等，均取得了丰硕的成果。她饰演《玉蜻蜓》中的张雅云、《泥马泪》中的秋娘，先后五次获柳州和自治区"优秀主角奖"和"优秀演员奖"，曾两次进京汇报演出，《戏剧报》发表了座谈会纪要，《中国文化报》发表了关于她的专论文章及剧照。她本人撰写并公开发表《我演张雅云》《桂剧的唱做改革》《从反思中昂起头来》等多篇文章。

1984 年加入中国戏剧家协会及广西分会，1987 年，当选为柳州市戏剧曲艺协会常务理事、柳州市文联委员，并被评聘为二级演员。1983 年入中国民主促进会，任民进柳州市桂剧团支部主任委员。1984 年，当选为民进全国代表。1984 年、1988 年当选为民进第四届、第五届自治区委员民进第五届柳州市委员会委员。1985 年，当选为柳州市第八届人民代表大会代表，市八届人大常委会科教文卫工作委员会委员。1987 年被选为政协自治区委员会委员。

李小娥，1940 年生。1953 年考入广西文化局举办的桂剧训练班，师从熊兰芳、赵元卿、何昭玉、秦志精等名家，初学花旦后学小生，小生开蒙戏为《河北借兵》。

1957 年毕业后成为广西桂剧团演员，随后随团赴四川、北京等地演出《宝莲灯》《红楼二尤》《断桥》《合银牌》等剧目。1958 年庆祝广西壮族自治区成立期间，为毛泽东等国家领导人演出《西厢记》（"惊艳"一场）和《女斩子》片断。1959 年赴北京参加国庆 10 周年献礼演出，与廖燕翼、刘万春在中南海怀仁堂演出《开弓吃茶》。1960 年与尹羲合作演出《拾玉镯》招待越南民主共和国潮剧艺术团，1963 年随团赴中南五省演出。在广西桂剧团先后担任过主演的剧目还有《比目鱼》《蝴蝶梦》《花田错》《梁祝》《合凤裙》《珍珠塔》《秋江》等，参与历史剧《金田起义》和现代戏《柯山红日》等演出。

"文化大革命"期间，李小娥被剥夺了为艺术献身的资格。1980—1982 年被借调到广西桂剧团和桂林戏校实验团演出《花田错》《西厢记》《人面桃花》《柜中缘》等剧目。1986 年重新回归广西桂剧团，并以《人面桃花》参加当

年的第二届广西剧展。

李小娥在桂剧艺术上勇于创新，所演《人面桃花》一剧曾在北京得到欧阳予倩亲自指点，受到艺术界和广大观众的好评。

杜宝华，1941 年生。其父杜木生为桂剧著名艺人，她 8 岁时登台演出桂剧传统剧《黄河摆渡》（饰十三太保）获得桂剧界前辈们的肯定。

40 多年的舞台艺术生涯中，她以生动细致的表演、丰富的想象、娴熟的唱腔、清晰的念白赢得诸多观众。1959 年，杜宝华在桂林市、地会演中演出《三乡巨变》获剧目优秀演员二等奖。1964—1966 年，她主演的《阮八姐》成为招待外宾的指定剧目。

杜宝华除了追求桂剧表演艺术外，还涉及曲艺艺术。1961 年，郭沫若在桂林视察时观看了她演出的曲艺《贵妃醉酒》后大加赞赏说："演唱得很好……很有色彩，值得推广。"① 1962 年，杜宝华进入桂林市曲艺学校担任形体功的教师兼演员，培养了陈秀芬、诸葛济等杰出人才，为戏曲演员戏剧表演化做出了重大贡献。

黄绍荣，1941 年生，桂林人，桂剧艺术家、书法家。1958 年入广西桂剧团，1959 年随团赴北京参加国庆 10 周年献礼演出。

黄绍荣在桂剧艺术领域里，能文善武，唱、念、做、打、吹、拉、弹奏、编剧、导演样样皆能。桂剧舞台上，他常以武生角色出现，尤其擅长孙悟空、武松、林冲等短打武生形象塑造，武功身段展现符合人物性格与情境，表演恰如其分。桂剧音乐方面，他擅长京胡、竹笛、唢呐等乐器，还写稿并主讲《桂剧音乐讲座》，包含唱腔、曲牌、锣鼓共 23 讲，1981 年在广播电视台播放后得到行家的好评。黄绍荣编剧、导演的剧目有《人间有真情》、《叶落归根》、《青狮潭上凤凰飞》（与秦国明合作），其中《青狮潭上凤凰飞》参加 1964 年广西壮族自治区现代戏观摩演出大会，获编剧、导演、音乐设计、舞台美术、表演五项大奖。

黄绍荣在 1991 年的一场车祸中失去了左腿，身残志坚的他在晚年仍然坚持宣传（在社区和中小学举办桂剧讲座）、演出桂剧，他牵头成立桂林市百花桂剧团，到夕阳红养老中心、市福利院演出，还到平乐、恭城、钟山、贺州、

① 桂林市文化研究中心、桂林市作家协会编：《桂林当代文艺家传略》，漓江出版社，1991 年，第 545 页。

富川等地农村巡回演出。

　　黄绍荣除在桂剧艺术领域有较深的造诣外，还在书法领域取得丰硕成果，他的书法作品被国际友人、广西图书馆、桂林图书馆收藏，其传略收入《中国现代书法家名录大全》等作品。此外，黄绍荣还参与过电影、电影剧《喜福会》《父老乡亲》《刘三姐》等剧目的词、曲创作和演员的拍摄工作。

　　肖炎堃，1942 年生。其父肖仲达为桂剧著名艺人，她自幼跟随父亲学艺，学习花旦后以刀马旦为主，在《演火棍》中饰演杨排风暂露头角。

　　1950 年肖炎堃进入广西桂剧戏曲改进会实验团（1952 年迁至南宁成立广西桂剧艺术团）学戏，1953 年入广西桂剧训练班学习，训练班四年期间学习了桂剧基础理论、表演程式、传统剧目和表演艺术等，学演了《闹严府》《打金枝》《演火棍》《白蛇传》《双拜月》《胡迪闹钗》《桃花教疯》《刀劈三关》《法场祭奠》等剧目，其中《演火棍》得到老一辈桂剧艺术家廖燕翼真传，毕业后留在广西桂剧艺术团工作。

　　1958 年广西壮族自治区成立期间，肖炎堃为毛泽东等国家领导人演出《演火棍》。1959 年在桂林地区举行的广西第一届戏曲观摩会演中，肖炎堃的《演火棍》荣获二等奖，同年，该剧为 28 个国家代表团演出并作为桂林市向国庆 10 周年献礼节目。

　　1959 年，肖炎堃调回桂林市桂剧团，除了保留节目《演火棍》外，她常演的节目有《拦马》《虹霓关》《斩三妖》《胡迪闹钗》《武松打店》《双拜月》《三岔口》《断桥》《小刀会》等，以及现代戏《社长的女儿》《红花草》等。

　　俞玉莲，1942 年生。7 岁起随父母学戏，1952 年进入群众桂剧团进修班学戏，1958 年毕业后留团工作。后经柳州市文化局推荐，拜黄艺君为师，学习演出《西厢记》《穆桂英破天门阵》《杨八姐游春》《佘赛花》《虹霓关》等，她饰演《别窑》中的王宝钏（获得"优秀学员"称号）和《拦马》中的杨排风（获得"优秀演员"称号）深受同行的好评。1961 年演出《演火棍》得到广西区领导的好评，《广西日报》（1961 年 9 月 13 日）有专门的文章表扬了该剧的演出。

　　20 世纪 60 年代中，俞玉莲曾参加现代戏《南海长城》《阮八姐》《右江儿女》《送肥记》《党的儿女》等。1980 年任广西戏曲学校 80 级桂剧班基功、毯子、形体、把子和行当课的老师，她培养的学生陶静参加桂剧《泥马泪》

的演出，在 1986 年第二届广西剧展中获得优秀演员奖。

李青姣，1943 年生。父亲李芳玉（绰号"八百吊"）是桂剧高腔、昆腔男旦的代表人物，母亲刘民风为桂剧名演员，丈夫胡艺亮是桂林市桂剧团文武小生。李青姣自幼跟随父亲学习高、昆、弹腔戏，如高腔《思凡》《八戒招亲》《哑子背疯》《松林戏卜》《海氏悬梁》《百花赠剑》《双拜月》《来迟追舟》《磨坊会》《金精戏仪》《昭君出塞》等、昆腔《送亲上寨》《五英会》以及一些散牌子、弹腔《失子成疯》《斩三妖》《天门阵》《打桃赴会》《捡柴跌涧》等。其中《斩三妖》《哑子背疯》得到其父李芳玉不厌其烦的教传，1980年李青姣在湖南永州一带演出这两剧时，深受祁剧界和观众的好评，被誉为"活着的八百吊"。

"文化大革命"期间李青姣被迫离开桂剧舞台，"文化大革命"结束后，李青姣参加桂林市秀峰区业余桂剧团，演出很多传统戏和连台戏，传统戏有《双拜月》《百花赠剑》《哑子背疯》《武松打店》《演火棍》《三岔口》《白蛇传》《玉堂春》等，连台戏有《双凤球》《三门街》《云三娘》《孟丽君》，她还自编自演连台戏《汉王和昭君》《双玉蝉》《玉姣龙》等。李青姣的桂剧艺术功底深厚，掌握了很多高昆戏，广西戏剧研究室的朱锡华、程秀梅、唐福深、蔡立彤等多次找她录制高昆戏，成为研究桂剧高昆戏的宝贵资料。

李青姣热爱桂剧事业，近些年来她不顾年事已高，一直坚持在湖南、广西一带演出，2015 年以来，李青姣还不断到桂林市中小学演出桂剧，为桂剧进校园做出贡献。李青姣在坚持桂剧事业的同时，还培养了两个女儿和外甥从事桂剧事业，她的家庭成为至目前为止桂剧界四代传承桂剧艺术的家庭。

邓荣德，1943 年生。1959 年考入广西戏曲学校桂剧班打击乐专业，师从桂剧著名鼓师黎绍武，在校期间完成多个剧目的击鼓工作，有《四九问路》《打金枝》《女斩子》《拦马》《贵妃醉酒》《黄鹤楼》《斩三妖》《拾玉镯》《哑子背疯》《金龙探监》《女起解》《三司会审》《见姑》《赠塔》《进府》《两将军》和毕业演出剧目《琼花》等 50 多个剧目。

1965 年毕业后，邓荣德分配到广西桂剧团工作，工作中不断向北京、上海和本地的老前辈学习，思考桂剧音乐的创造与发展，他将桂剧没有的锣鼓经运用到桂剧舞台上，如在《沙家浜》《红灯记》《龙江颂》《金田起义》《小刀会》《园丁之歌》《王熙凤》《啼笑因缘》等剧目中加入京剧锣鼓，丰富了桂剧的打击乐。邓荣德多年的经验总结是：学鼓板者必须心灵手巧，无腕劲则下

点不清，拖泥带水，使手足右场无所措，于是者不能称为上手。

欧阳艺莲，1944年出生。1956年考入桂林市人民戏院创办的艺字科班，在林瑞仙、苏芝仙、玉芙蓉、唐仙蝶、龙民介等老师的指导下学习基本功，后拜一枝青学习桂剧传统花旦表演艺术。

欧阳艺莲对桂剧传统唱法和做工潜心研究，在桂剧艺术上不断探索与创新，如她主演的《三打白骨精》采用真假嗓音结合的"雨夹雪"唱法，打破了传统桂剧多用假嗓的唱法，著名音乐家凤子、马可，电影艺术家袁牧之对她的创新表示肯定与鼓励。

"文化大革命"前，欧阳艺莲主演了《万年春》《三打白骨精》《李逵代嫁》《夜访韩素珍》《借女冲喜》《小刀会》《赵旺与荷珠》《苗岭风雷》《佘赛花》等，得到过很高的评价。

欧阳艺莲的不少唱段被录制，电台录音播出的有《万年春》（饰月华仙子）、《红灯记》（饰李铁梅）、《秦香莲》（饰秦香莲）、《花王之女》（饰霜月）、《三盗雁翎甲》（饰徐夫人）等；电视台直播的有《向阳商店》《菜园子招亲》；录音带发行的有《苏三起解》。

蔡立彤，1944年生。1959年考入广西戏曲学校学习桂剧音乐，师从陈树田、黎绍武等名师，毕业后分配到广西桂剧团任音乐设计兼演奏员。

自1964年起，蔡立彤先后设计《琼花》《小刀会》《西厢记》《富贵图》《五女拜寿》《奇巧姻缘》《王熙凤与尤二姐》《太平军》《风雨紫荆山》《刮猪佬当状元》《合家欢》《弹吉他的姑娘》《三请樊梨花》《补锅》等大中小型剧目的音乐90余个，其中大部分桂剧音乐唱腔被广西人民广播电台或中央电台录制播放。

蔡立彤设计的音乐剧目录制出版的有1983年中国唱片社录制《琼花》选段、1986—1988年由广西音像公司录制出版《拾玉镯》《抢伞》《杏元和番》《贵妃醉酒》四剧、1986年中国唱片社广州分社录制立体声卡式盒带《富贵图》《西厢记》。

此外，蔡立彤还撰写了戏曲音乐理论文章和戏剧评论20余篇，前者有《戏曲音乐需要发展》《桂剧小生唱腔急需改革》《试论桂剧老旦唱腔及其设计》等，后者有《谈〈徐九经〉的唱腔设计》等。

苏桂茜，1945年生。1959年考入广西戏曲学校桂剧班学习旦行表演，师从桂剧名旦凤凰鸣、桂枝香、李芳玉、凤凰屏、阳鸣艳、苏秀林以及京剧名武

生陈甦仁等。在校期间学习演出了《打金枝》《水斗》《烤火下山》《思凡》《失子成疯》等传统戏，以及现代戏《琼花》等剧目，全面掌握了桂剧花旦、闺门旦、青衣和刀马旦的表演艺术。

1965 年 7 月，苏桂茜随广西桂剧团赴广州参加中南戏曲观摩会演，同年 10 月分配到广西桂剧团工作。"文化大革命"结束后苏桂茜调至桂林市桂剧团工作，1978 年进入上海戏剧学院举办的第七届戏曲导演进修班学习，得到赵丹、俞振飞、杨村彬等名家的指点。1982 年和 1983 年，苏桂茜分别参加柳州市文化局、广西文联和文化局举办的戏曲表演艺术进修班，学习了昆曲表演艺术家周传瑛、刘传蘅、张娴等老师传授的昆曲表演艺术。

文武兼备、善于做工、情感细腻、真实深沉是苏桂茜表演艺术的风格。她在桂剧舞台上塑造了众多观众喜爱的角色，如《逼上梁山》（饰李二妻）、《桂花仙子》（饰蛇夫人）、《洞房冤》（饰刘春兰）、《汉宫怨》（饰霍成君）、《人面桃花》（饰李芳春）、《龙宫寻宝》（饰龙女）等。其中，苏桂茜改编、导演的神话桂剧《龙宫寻宝》得到国内外游客的喜爱和赞扬。

殷秀琴，1945 年生。幼年开始学习《打金枝》《桂枝写状》《花园扎枪》等桂剧传统戏。1960 年考入广西桂剧团学员训练班学习，5 年学习期间在桂剧著名演员谢玉君、赵云卿、陈顺英、莫绮云等老师指导下接受严格的基本功训练和桂剧表演技能训练，还得到著名文武小生赵若珠传授《黄鹤楼》（饰周瑜、赵云）、《打猎回书》（饰刘承佑）、《闹严府》（饰郭荣），著名小生周文生传授《烤火下山》和《宝莲灯》，著名武小生马玉柯传授《刘高抢亲》（饰刘高）等。1962 年在唐日樵老师执导的《乔太守乱点鸳鸯谱》中饰主角孙润，得到充分的肯定。

1965 年毕业后在《斗书场》《游乡》《阮八姐》《卖椰子的姑娘》《沙家浜》《杜鹃山》《磐石湾》《新风》《园丁之歌》《小刀会》《红灯记》等剧中饰演主要角色。尤其在《斗书场》中饰大凤，把握了人物形象的真谛，树立了严谨的创作态度，成为剧团的招待演出剧目。

"文化大革命"结束后重返桂剧舞台，在《西厢记》（饰张君瑞）、《刮猪佬当状元》（饰党金龙）、《西园记》（饰张继华）、《富贵图》（饰倪俊）等剧中担任主角，其中《西厢记》演出达 200 余场。1987 年，中国唱片社广州分社录制了由殷秀琴主演的《富贵图》和《西厢记》。广西人民广播电台录播了她演出的《西厢记》《花田错》《琼花》等 10 个戏。

黎承信，1959 年进入广西戏曲学校学习桂剧音乐专业，学习 6 年之后毕业分配到广西桂剧团工作，成为剧团主要音乐创作人员。在校期间开始设计音乐唱腔，先后设计 60 多个大小剧目的音乐唱腔。代表作有《沙家浜》、《杜鹃山》、《龙江颂》、《滩险灯红》、《玉蜻蜓》、《泥马泪》（与董均合作）、《人面桃花》、《家》、《啼笑因缘》等。

黎承信在桂剧传统的基础上锐意创新，善于从不同角度、运用不同手法来处理不同时代、不同剧情、不同人物的音乐唱腔，他力争做到每一个戏的音乐唱腔既保持桂剧风格又有新意和表现力。他在长期的桂剧音乐创作实践中，学习古典的、民间的，以及兄弟剧中的音乐元素来丰富和发展桂剧的音乐唱腔。

黎承信的音乐唱腔被中国唱片社、中央人民广播电台、广西人民广播电台录播，其作品 1974 年的《龙江颂》与《杜鹃山》、1984 年的《玉蜻蜓》、1986 年的《泥马泪》都进北京汇报演出，《玉蜻蜓》和《泥马泪》分别获得第一届广西剧展、第二届广西剧展优秀音乐设计奖。

宋才文，1946 年生于柳州。1960 年考入柳州市艺术训练班，1961 年进入柳州市桂剧团学员班学习桂剧，受教于著名艺人陈小均，主攻生角，1962 年学演了第一出戏《二进寒宫》（饰杨波）。学艺期间，还得到著名老生陈宛仙的传授。1964 年留剧团工作后，演出了《社长的女儿》（饰社长）、《琼花》（饰洪长青）、《南海长城》（饰虎仔）等十几部剧。宋才文戏路开阔，演技成熟，"文化大革命"期间曾在《智取威虎山》（饰栾平）、《沙家浜》（饰刁德一）、《平原作战》（饰赵勇刚）、《海港》（饰钱守维）、《杜鹃山》（饰温其九）、《磐石湾》（饰 08）等多部剧里扮演反面角色。在《八一风暴》《家》《雷雨》《救救她》《斩妖救美》《为幸福干杯》《王府怪影》《洪湖赤卫队》等数十个剧中担任主角。尤其是饰演《八一风暴》中的陈佑民、《家》中的高觉新、《雷雨》中的周洋等角色，得到观众和同行一致好评。其中《家》的唱段由广西人民广播电台录制播放。

1982 年参加柳州地区导表演讲习班，开始系统学习导演艺术的理论和技法，同年，与他人合作导演了柳州市桂剧团的重点剧目《双槐树》。之后单独组织排练了《亚仙刺目》。1984 年与他人合作导演的《觉醒》代表剧团参加了纪念西南剧展 40 周年而举行的桂剧会演。

余凤翔，1946 年生。1959 年考入广西戏曲学校桂剧班学习，师从凤凰鸣、凤凰屏、阳明艳等桂剧名师以及京剧武生陈甦仁，主攻武旦和刀马旦。在校 6

年期间先后排演了《水斗》《斩三妖》《穆柯寨》《哑子背疯》《坐楼杀惜》《打焦赞》《穆桂英大破天门阵》《琼花》《审椅子》《阮八姐》等传统戏和现代戏。其中《穆桂英大破天门阵》经过老师们的加工整理，既有传统桂剧细腻的表演风格，又吸取了京剧艺术的长处，成为一出唱、做、念、打兼备的大戏。1965 年毕业汇报演出剧目为《琼花》，余凤翔在剧中饰演李环一，她塑造了一位不同于古代巾帼英雄穆桂英的娘子军连长形象，得到观众、老师和部队首长的好评。

"文化大革命"结束后余凤翔在大型历史剧《小刀会》中饰演周秀英，并且担任了该剧的舞蹈设计。此外，余凤翔还得到著名演员廖燕翼亲授的《演火棍》、著名演员秦彩霞亲授的《珍珠塔》。

余凤翔不仅是一名优秀的演员，而且在舞台监督、剧务、舞蹈设计、追光、幻灯、服装、道具、化妆等部门工作过，确实难能可贵。

罗菊华， 1946 年生。1959 年考入广西戏曲学校学习，师从桂剧著名表演艺术家凤凰鸣、桂枝香攻小旦"背心戏"，开蒙戏《四九问路》多次招待外宾（如 1961 年为越南胡志明主席祝寿演出）和中央领导。

罗菊华在校期间还学旦行青衣，学了《打雁回窑》《失子成疯》《捡柴跌涧》等多个唱做并重的青衣戏。其中《打雁回窑》一剧得到凤凰鸣的真传，罗菊华因演该剧被戏曲界前辈和同行评论为"桂剧青衣后继有人"。罗菊华还跟桂枝香学唱念技艺，得到桂枝香亲传《法场祭奠》《徐杨三奏》等唱功重头戏，并且在老师指导下，吸收了桂剧花脸、生行的唱念特点，形成了铿锵有力的旦行唱念风格。

在校期间罗菊华充当授课老师助手，1965 年赴上海戏校学习时还给淮剧班的同学做示范。1965 年毕业后留校任专业教师，并不断拜声乐、歌唱演员为师，尝试把民族与西洋的科学发声法融入桂剧发声法中去，改变桂剧传统的"雨夹雪"唱法。

1971 年广西戏曲学校撤销后，罗菊华调入广西桂剧团，既当教师又当演员，参加《儿女亲事》（饰江荻）演出。1985 年调入广西艺术研究所，后涉足影视，如在广西电影制片厂的影片《远方》中饰表嫂、《南洋富翁》中饰黄妻，以及电视剧《鹤年凝血》等影视剧中担任场记和剪辑工作。

赵正安， 1946 年生。1963 年考入广西戏曲学校学习桂剧老生，师从著名表演艺术家王盈秋和曾少轩等，开蒙戏为《将相和》（饰蔺相如）。

1965 年毕业后分配到广西桂剧团工作。他在舞台上塑造了许多人物形象，如《沙家浜》中的郭建光、《磐石湾》中的陆长海、《小刀会》中的刘丽川、《六郎斩子》中的八贤王、《三娘教子》中的薛保、《打棍出箱》中的范仲禹、《泥马泪》中的匡正等，其中八贤王、薛保和范仲禹等角色在观众和同行中得到好评。

赵正安最有代表性的剧目是《打棍出箱》，他在继承了传统"跌箱"精华的基础上创新突破，借鉴杂技艺术中的"打靶"动作，大胆突破与创造，练就了"斜跌斜出"的跌箱技巧，表演中三次跌箱之后，增加几次连续的"快跌快出"，创造了仰躺在箱沿上甩发，站在箱边边唱边甩发等动作。在 1986 年第二届广西剧展中，赵正安演出的《打棍出箱》获得优秀表演奖，1987 年广西电视台和中央电视台播出了该剧。

赵正安的嗓音条件好，加上著名表演艺术家王盈秋老师亲授，他的演唱形成了高亢、明亮、行腔自如的王派老生风格。广西电视台录制播放了他演唱的《太君辞朝》《程婴救主》《三娘教子》《泥马泪》等几十出桂剧选段，他的《三娘教子》和《富贵图》由广西音像公司录制成录音磁带发行。

麻先德，1946 年生。1959 年考入广西戏曲学校学习桂剧老生，在著名桂剧演员王盈秋、曾少轩、刘长春等指导下学习，排演了《黄忠带箭》（饰黄忠）、《五台会兄》（饰杨延昭）、《时迁盗甲》（饰时迁）、《河北借兵》（饰刘备）、《秦琼卖马》（饰秦琼）等传统剧目，以及《红嫂》《一袋麦种》等现代剧目。

1965 年毕业分配到广西桂剧团工作，先后在《审椅子》《我是理发员》《十五贯》《花田错》《刘胡兰》《啼笑因缘》《亲家》《训虎记》《玉娇怨》等剧中饰演主要角色，尤其是他塑造的李师傅（《我是理发员》）、沈家昌（《审椅子》）、沈三弦（《啼笑姻缘》）等人物形象深受观众的好评。此外，麻先德还改编了《错中错》《三看》《黄忠带箭》等剧目，并参与了《三看》等剧的作曲工作。

1983 年，麻先德考入上海戏剧学院导演系编导班学习，学习了俞振飞、方传芸、余秋雨、胡导、陈多等戏剧名家的多门课程。在校期间创作了《十万大山追匪记》《炭火映红贞操高》《仇大姑娘》等 20 多个剧目。

麻先德发表过戏剧艺术评论文章 50 余篇，以及中篇小说《侠丐》（与人合作）和传奇剧《下江南》等。

刘长安，1947 年生。1962 年考入柳州市桂剧团艺术训练班学生行，师从

著名桂剧演员廖仪香、桂枝香。

刘长安从事桂剧舞台表演艺术近 30 年，先后演出了传统剧、现代剧上百个，其中较有影响的有《七侠五义》（饰展昭）、《珍珠塔的方卿》（饰许仙）、《断桥》（饰许仙）、《姐妹易嫁》（饰毛纪）、《柜中缘》（饰岳雷）、《挑女婿》（饰李俊生）、《孟丽君》（饰梁鑑）、《赵五娘》（饰赵天爵）、《狸猫换太子》（饰赵德芳）、《五女拜寿》（饰俞子平）、《智取威虎山》（饰杨子荣）、《八一风暴》（饰赵孟）等。

刘龙池，1947 年生。1959 年考入广西戏曲学校学习，师从著名演员曾少轩、王盈秋和刘长春，以及京剧武生刘甦仁等学习桂剧生行，学习剧目有《崔子杀齐》《女斩子》《宋江杀惜》等。

1965 年，刘龙池毕业分配到广西桂剧团工作，后至广西戏校工作。1971年广西戏校解散后到广西桂剧团，既做演员又做导演，导演了《沙家浜》《龙江颂》《杜鹃山》《磐石湾》等 30 多个剧目。

1987 年，刘龙池调至广西艺术研究所，先后在《戏曲艺术》《民族艺术》等刊物发表多篇论文，参与了《中国戏曲志·广西卷》的编撰工作。

陈砚，1947 年生。1959 年考入广西戏曲学校桂剧班学习老生，师从著名桂剧演员曾少轩、王盈秋等，在学校 6 年间学演了《打金枝》《辕门斩子》《黄忠带箭》《杨衮教枪》等桂剧传统戏。其中《辕门斩子》在 1962 年南宁、柳州、桂林等地演出时，受到观众和文艺界行家的赞扬。

1965 年毕业分配到广西桂剧团工作，在现代戏《沙家浜》《杜鹃山》《磐石湾》《风展红旗》《南岭春涛》等剧中饰演主要角色。其中《风展红旗》一剧参加了 1973 年广西壮族自治区文艺会演，该剧片段还被中央新闻纪录电影制片厂拍摄的纪录片《南疆舞台红烂漫》收入。

1978 年后，陈砚在《十五贯》中饰演况钟、《儿女亲事》中饰演范正平，得到广大观众和同行的好评。《儿女亲事》参加 1981 年广西壮族自治区现代戏会演，获得二等奖。

1984 年，陈砚参加广西剧协举办的"昆曲表演艺术学习班"，得到著名昆曲表演艺术家周传瑛的亲授。1987 年，陈砚的《坐楼杀惜》（饰宋江）在广西桂剧团举办的首届中青年演员汇演中获得第一名。陈砚还在电视剧《死囚的新生》中扮演老药翁、《悔恨者的泪》中扮演关科长，开拓了从戏曲舞台走向电视荧屏的艺术实践。

李裕祥，1947 年生。1960 年进入广西桂剧团桂剧训练班学习老生，1962 年入广西戏曲学校学习，1965 年毕业后分配到梧州地区桂剧团成为主要演员。

李裕祥先后得到过桂剧著名演员赵元卿、蒋金凯、王盈秋、曾少轩等的指导，在校期间学习了《鸿门宴》《打雁回窑》等传统戏，以及《传枪》《渔鹰归队》等现代戏。在梧州地区桂剧团期间李裕祥先后在《沙家浜》《红灯记》《焦裕禄》《拉郎配》《三换新郎》中担任主要角色。1983 年，李裕祥调到广西桂剧团工作，先后在《风雨紫荆山》《五女拜寿》《台湾舞女》《人面桃花》中饰演主要角色。

李裕祥塑造了许多观众喜爱的角色，如饰演《红灯记》中的李玉和，在 1970 年广西文艺会演和 1972 年广西桂剧音乐唱腔改革的汇报演出中得到桂剧同行的肯定。他的《开山新曲》（饰高志军）在 1971 年广西文艺会演中被评为优秀节目，1974 年《杜鹃山》（饰雷刚）去北京参加演出。

董钧，1947 年生。1960 年考入柳州市艺术训练班学习，毕业后分配到柳州市桂剧团做乐手，1963 年起担任主弦工作，1965 年开始参与音乐设计工作。

董钧先后设计《半篮花生》《新来的检验员》《滩险灯红》《彩虹》《旅店里的斗争》《钟声阵阵》等剧的唱腔音乐。其中《钟声阵阵》参加 1975 年广西专业剧团调演获得好评，被中央人民广播电台录制演播，曲谱发表至《工农兵演唱》（1976 第 1 期）。

1975 年，董钧被推荐至广西艺术学院作曲进修班学习，得到陆伯华、罗汇南、陈良等教授的指导。1976—1984 年在广西桂剧团为 30 多个剧目作音乐设计，其中《洪湖赤卫队》《蝶恋花》《家》《梁祝》《大风歌》《哑女告状》《十五贯》等唱段由广西人民广播电台录制播放。

1984 年与黎承信合作设计《玉蜻蜓》音乐唱腔，获得第一届广西剧展优秀音乐设计奖。1986 年与黎承信合作设计《泥马泪》音乐唱腔，获得第二届广西剧展优秀音乐奖。

胡进祥，1947 年生。1963 年随桂剧著名艺人刘长春学习京胡演奏，后由陈宛仙推荐考取柳州市桂剧一团，跟随名艺人邓汉甫学习司鼓并研习打击乐。1969 年在乐队正式司鼓，历任柳州市桂剧团、柳州市文艺工作团，桂林市桂剧团、桂林市曲艺队、桂林戏曲学校乐队演奏员和教师等职。

1983 年胡进祥参加中国艺术研究院组织的传统桂剧录制工作，为桂剧名丑筱兰魁、名旦罗桂霞和苏芝仙录制《十戒逃禅》《法场祭奠》《人面桃花》

《闹龙宫》4个剧目司鼓。1985年，胡进祥司鼓为筱兰魁、罗桂霞灌制《传统桂剧唱段选》原声磁带4盒，由湖北音像出版社出版发行。

胡进祥除了担任演奏员之外，还先后培养了7名打击乐乐手，教授桂剧打击乐锣鼓点、曲牌锣鼓点、打击乐乐理，以及【文武九腔】【梅花酒】等70余个传统打击乐曲牌。

殷美琴，1947年生。幼年起拜师学习桂剧，演出过《玉堂春》《打金枝》等剧，1959年在广西少年儿童武术比赛中获得女子第三名。1960年进入广西桂剧团从事演出工作，得到尹羲、谢玉君等老一辈艺术家的教导。

殷美琴善于学习，接受能力强，她的唱腔艺术能够保持浓厚的桂剧传统韵味。从事桂剧演出近30年间主演了《社长的女儿》、《补锅》、《杜鹃山》、《沙家浜》、《家》（饰演瑞珏，中央人民广播电台和广西人民广播电台录音播放该剧）、《珍珠塔》、《富贵图》、《奇巧姻缘》、《闹严府》等文戏，还主演了《三打白骨精》《拦马过关》《七侠五义》等武戏。

陆海鸣，1948年生。1960年进入广西桂剧团学员班学习，后被保送至广西戏曲学校桂剧班学习，师从谢玉君、颜锦艳、何昭玉、陈甦仁、阳明艳等名师。在校期间，学演了《拦马》《斩三妖》《坐楼杀惜》《天门阵》《穆柯寨》《琼花》《红嫂》等剧。1963年，她主演的《穆桂英大破天门阵》（饰穆桂英）作为广西戏曲学校为庆祝广西壮族自治区成立5周年献礼剧目，得到前辈和专家的好评。1965年，陆海鸣在毕业汇报演出《琼花》中饰演红莲，以表演细腻、身段优美获得戏曲界好评，同年毕业后留校任教。

1971—1982年，陆海鸣在广西桂剧团担任演员，演出过《沙家浜》（饰阿庆嫂）、《龙江颂》（饰阿莲）、《磐石湾》（饰海云）、《小刀会》（饰周秀英）、《太平军》（饰洪宣娇）、《穆柯寨》（饰穆桂英）、《姐妹易嫁》（饰素花）等。

1982年调回广西戏曲学校担任教学工作，她的教学既严格规范、继承传统，又大胆借鉴、吸收创造，深得同行与学生的好评。1983年，陆海鸣考入上海戏剧学院编导进修班学习，1985年以优秀成绩毕业。在教学中她创造性地开设了戏曲表演小品课，得到文化部艺术教育局的重视，先后培养了桂剧、彩调、粤剧六届学生，编写教材30余套，为广西戏曲教学工作做出了贡献。

张雅云，1948年生。1959年考入广西戏曲学校桂剧班学习，先习花旦后学刀马旦，师从著名桂剧演员颜锦艳、何昭玉、余振柔、莫绮云等，在校期间学演剧目有《打金枝》《拾玉镯》《八珍汤》《抢伞》等。张雅云的表演十分

细腻，她塑造的白素贞（《水淹金山》）、苏妲己（《斩三妖》）、杨贵妃（《贵妃醉酒》）、樊梨花（《女斩子》）、祝英台（《四九问路》）等深受观众好评，尤其是祝英台形象被同行认为得颜锦艳真传。

1962 年，张雅云在南宁向天津小百花剧团学习昆曲表演技巧，1964 年到上海戏曲学校学习，向京剧著名表演艺术家高玉倩（《红灯记》中饰李奶奶）、童芷龄（《送肥记》中饰钱二嫂）等学习。毕业公演时，张雅云在《琼花》《红灯记》《送肥记》《红缨》《彩虹》《鸡在我这里》等现代戏中饰演角色获得好评。1965 年，张雅云毕业分配到广西桂剧团，后因嗓子出问题改学舞蹈，参加了多个舞蹈节目的演出。

谭碧云，1948 年生。自幼跟随父亲谭瑞光、母亲刘燕君学桂剧，1961 年考入宜山县桂剧团学旦行，师从何玉凤老师。先后演出《社长的女儿》（饰小红）、《开弓吃茶》（饰秀英）、《打金枝》（饰金枝）、《茶瓶记》（饰小姐）、《半把剪刀》（饰曹亚男）等剧目。

1971 年，谭碧云借调至河池地区文工团，参加样板戏《红灯记》的演出。"文化大革命"结束后回到宜山桂剧团，1978 年在《梁山伯与祝英台》中饰祝英台，连演 20 场，场场爆满。之后演出《三凤求凰》《哑女告状》《郑小姣》等剧目，先后在桂林、柳州、河池等地演出 136 场，观众达 20 多万。

1980 年，谭碧云创作现代戏《杜鹃啼血》参加河池地区调演获得创作二等奖，她在剧中饰演大娟获得优秀演员奖。

王志强，1949 年生。中国戏剧家协会广西分会会员、广西戏曲音乐学会会员、广西桂剧团主要司鼓之一。

1959 年，年仅 10 岁的王志强进入宜山桂剧团，跟随父亲王世吕学习桂剧打击乐。1962 年，他在《白蛇传》"盗草"一折中担任司鼓，崭露头角。1963年起，担任《社长的女儿》《会计姑娘》等大型现代戏的司鼓。1965 年，拜广西评剧团的陆桂海为师，学习京剧打击乐。1970 年调至地区文工团工作，掌握了很多歌舞打击乐知识，为演奏各种打击乐打下了坚实基础。1977 年调演时，他演奏的《蜂鼓吹打乐》大获好评，得到《广西日报》及电视台的宣传、播放。此外，团内排演的几个"样板戏"均由他担任司鼓。他还在一年时间内培养出 3 个水平较高的打击乐学员。

1981 年 4 月，他借调至广西戏曲学校任教，排练了 8 个高质量的戏，如《水斗》《伍家坡》《战马超》《打焦赞》《挡马》《打棍出箱》等文武戏。他

对这些传统折子戏的打击乐演奏和锣鼓点进行革新和创造，打击乐、锣鼓在剧中发挥出更好的作用，收效颇佳。

1982 年元月，他调至广西桂剧团工作，到团后不久恰逢剧团下乡巡回演出，他出色地完成了几个大戏的司鼓任务。在中国艺术研究院来广西录制传统戏时，他担任尹羲等人主演剧目的司鼓，演奏达到较高艺术水平。他参与演奏的《西厢记》《富贵图》《抢伞》《男斩子》等桂剧被录制成磁带。

哈荣万，1949 年生。1960 年考入广西桂剧团，得到谢玉君、赵元卿、莫绮云、陈舜英等老师指导，并拜刘万春为师学丑行，开蒙戏为《钓金龟》（饰张义）。1962 年入广西戏曲学校，拜刘长春（刘万春之胞弟）为师学丑行，学习了《祥眉寺》（饰了空）、《胡迪闹钗》（饰胡迪）等剧目，1966 年毕业留校工作。

"文化大革命"结束后下放至"乌兰牧骑"式的天峨县文艺队。哈荣万集导演、教师、演员、演奏、创作于一身，导演了《西厢记》《李双双》《刘三姐》《于无声处》《救救她》等几十个剧目，演出《西厢记》《白毛女》《山寨烽火》《补锅》等剧。1980 年调回广西戏曲学校从事教学管理和学生管理工作。

章芹，1949 年生，母亲为桂剧著名艺人章凤仙。1960 年章芹考入广州市艺术训练班，1961 年进入柳州市桂剧团学艺。1973 年在柳州市桂剧团排演现代戏《滩险灯红》，1977 年参加广西现代戏会演，在现代戏《百年大计》中成功塑造了女青工李丽芬。

恢复传统戏后，章芹得到桂剧前辈周英的指导，熟练掌握了桂剧花旦的表演技巧，演出了《孟丽君》（饰苏映雪）、《珍珠塔》（饰陈翠娥）、《猪八戒招亲》（饰高小姐）、《狱卒平冤》（饰勒大嫂）、《玉蜻蜓》（饰张雅云）、《哑女告状》（饰掌赛珠）等，塑造了不同性格的人物。其中《哑女告状》1981 年赴湖南各地演出受到观众的热烈欢迎。

1985 年排演《狸猫换太子》（饰寇珠），该剧在北京上演受到好评。

刘夏生，1959 年考入广西戏曲学校桂剧班学习，师从刘长春。1976—1981 年在梧州市桂剧团导演、主演了《屠夫状元》《柜中缘》《七侠五义》《三打白骨精》《乔老爷上轿》《闹龙宫》《李天豹吊孝》等剧。

1981 年，刘夏生调入桂林市桂剧团，改编导演了《西施》《花王之女》《家庭公案》《玉娇龙》等传统戏。1982 年编导《三盗雁翎甲》，该剧以规范、激烈、精彩的武打荣获桂林市首届剧展优秀导演奖、最佳男演员奖、优秀演出奖和编剧二等奖。1986 年导演并主演神话桂剧舞剧《龙宫寻宝》，将杂技、魔术、舞

蹈和传统武打戏融于一体，该剧先后演出近 300 场。1986 年在第二届广西剧展中，刘夏生导演的大型现代戏《菜园子招亲》受到专家和观众的好评。

李艳秋，出生于桂剧世家，父亲李金元、大姑父毛成林、二姑父唐清兰、三姑父马玉柯为桂剧文武小生，母亲刘玉贞、大姑妈月中仙、二姑妈李月仙、三姑妈小月仙为桂剧花旦。李艳秋自幼跟随家人学艺，1950 年配合土地改革演出《九件衣》《血泪仇》《白毛女》等剧。1951 年在桂林市桂剧第三团（兴安）演出《木兰从军》《梁红玉》《人面桃花》《秋江》《小二黑结婚》等剧。

1953 年，李艳秋任五星桂剧团副团长。1955 年参加广西文艺会演，主演《红绫袄》获得优秀演员奖。1957 年调入桂林市和平戏院，演出了《红色的种子》《刘胡兰》《八一风暴》等。李艳秋主演的《文成公主》《打金枝》《百花赠剑》等是招待外宾和领导的常演剧目，"文化大革命"结束后被迫改行。

何胤福，11 岁拜桂剧名琴师何子修学习操练胡琴，学习 5 年后到融安桂剧舞台上为桂枝香、廖燕翼、周兰魁等名演员伴奏，曾得到桂剧名琴师张大科的赞扬。

何胤福善于学习与革新，1959 年他自编自演的现代剧《活捉曹佑三》参加广西区会演，选用了罕闻少用的 40 多支曲子，配合剧情需要加以革新，得到桂剧音乐行家的赞扬。1964 年，他设计的现代戏《金桔林里的号声》的音乐唱腔，成为大会上桂剧传统唱腔取精华去糟粕的代表作。

林慧君，1965 年生于广西平乐县。1979 年考入平乐县桂剧科班，1980 年从事桂剧表演艺术，习花脸。林慧君是广西桂剧蟒袍、水衣、短打、靠马四门抱的演员，更是桂剧不可多得的花脸表演名家。

林慧君师从平乐县平字科班黄刚平、李俊平等。在科班经常演出《孟良搬兵》（饰孟良）、《泗水拿刚》（饰薛刚）、《天波楼》（饰焦赞）、《品朝闹府》（饰严世蕃）等。

1984 年出师后，林慧君拜桂林市桂剧团的周桂童为师，周桂童出科于1951 年桂林市桂剧改进一团创办的桂字科班。1984 年至今林慧君在贺州市富川瑶族自治县民族艺术团工作，后拜广西京剧团范艺兵、王舒元为师。近 10 年来，长期受邀请到湖南邵阳、邵东、祁东、祁阳参加祁剧演出，常演剧目有《九焰山》（饰薛刚）、《铡美案》（饰包公）、《凤凰山》（饰盖苏文）、《审霜审连》（饰沈谦）、《三讨三气》（饰张飞）等。

参考文献

一 著作

1. 杨恩寿：《坦园日记》，上海古籍出版社，1983 年。
2. 《中国戏曲志·广西卷》，中国 ISBN 中心，1995 年。
3. 《广西地方戏曲史料汇编》（第 1—17 辑），《中国戏曲志·广西卷》编辑部，内部资料。
4. 杨惠玲：《戏曲班社研究：明清家班》，厦门大学出版社，2006 年。
5. 朱江勇：《桂剧研究》，广西师范大学出版社，2013 年。
6. 丘振声、杨荫亭主编：《欧阳予倩与桂剧改革》，广西人民出版社，1981 年。
7. 《第二届广西剧展资料汇编（上、下）》，广西壮族自治区文化厅印，1986 年，内部资料。
8. 《桂剧表演艺术谈》，广西壮族自治区戏剧研究室编，1981 年，内部资料。
9. 贾志刚：《中国近代戏曲史》（上、中、下），文化艺术出版社，2011 年。
10. 余从：《戏曲声腔剧种研究》，人民音乐出版社，1985 年。
11. 尹羲：《尹羲表演艺术谈》，中国戏剧出版社，1990 年。
12. 魏华龄、李建平：《抗战时期文化名人在桂林》，漓江出版社，2000 年。
13. 傅谨：《新中国戏剧史（1949—2000）》，湖南美术出版社，2002 年。
14. 《广西文化志资料汇编》，1988 年。
15. 安葵、余从：《中国当代戏曲史》，学苑出版社，2005 年。
16. 《第一届广西剧展资料汇编》，广西壮族自治区文化厅编印，1984 年。
17. 《广西地方剧种资料汇编》，广西壮族自治区戏剧研究室编，1984 年。
18. 《广西第三届剧展剧本选》，广西文化厅艺术处编，1991 年。
19. 苏关鑫：《欧阳予倩研究资料》，中国戏剧出版社，1989 年。

20. 郭芝秀：《桂剧传统剧目介绍》，广西壮族自治区戏剧研究室，1984 年，内部资料。

21. 《桂剧传统剧目鉴定意见汇要（第一辑)》，广西戏剧改进委员会印发，1957 年，内部资料。

22. 丘振声等：《西南剧展》（上下册），漓江出版社，1985 年。

23. 桂林市文化研究中心编：《桂林文化大事记》（1937—1949），漓江出版社，1987 年。

24. 顾乐真：《广西戏剧史稿》，中国戏剧出版社，2002 年。

25. 阙真等：《广西彩调研究》，广西师范大学出版社，2013 年

26. 阙真：《广西戏曲与文献论稿》，广西师范大学出版社，2015 年。

27. 李建平等：《桂林抗战艺术史》，广西人民出版社，2015 年。

28. 周宁：《20 世纪中国戏剧理论批评史》（上、中、下），山东教育出版社，2013 年。

29. 朱江勇：《桂剧》，北京科学技术出版社，2012 年。

30. 蓝怀昌主编：《广西当代剧作家丛书》　（全套 14 本），漓江出版社，2008 年。

31. 欧阳予倩：《欧阳予倩全集》（6），上海文艺出版社，1990 年。

32. 朱江勇、陆栋梁：《旅游表演学》，南开大学出版社，2015 年。

33. 广西艺术研究所编：《广西当代戏曲家传略》（第一辑—第三辑），1989 年，内部资料。

34. 陈世雄：《导演者——从梅宁根到巴尔巴》，厦门大学出版社，2006 年。

35. 桂林市文化研究中心、桂林市作家协会编：《桂林当代文艺家传略》，漓江出版社，1991 年。

36. 李建平等：《广西文学 50 年》，漓江出版社，2005 年。

37. 李建平等：《桂林抗战文艺史》，广西人民出版社，2015 年。

38. 杜清源：《戏剧观争鸣集》（一），中国戏剧出版社，1986 年。

39. 钟泽骐、韦苇、朱锡华：　《广西戏曲音乐简论》，广西人民出版社，1985 年。

40. 中国戏曲研究院编著：《中国古典戏曲论著集成》（3），中国戏剧出版社，1959 年。

二 期刊、报刊、书籍文章

1. 欧阳予倩：《后台人语》（之三），《文学创刊》1943 年第 1 卷第 6 期。

2. 欧阳予倩：《关于桂剧改革》，《广西日报》，1950 年 12 月 2 日。

3. 朱江勇：《桂剧源流与形成——"桂剧自祁剧传入"说考证》，《广西地方志》2011 年第 6 期，第 51—55 页。

4. 罗复：《谈桂戏》，《人间世》1934 年 9 月，第 11 期。

5. 焦菊隐：《桂剧之整理与改进》，《建设研究》1940 年第 2 卷第 5 期。

6. 莫一庸：《桂剧之产生及其演变》，《建设研究》1940 年第 4 卷第 1 期。

7. 欧阳予倩：《关于桂剧改革》，《克敌》（周刊）1938 年第 23 期。

8. 欧阳予倩：《改革桂戏的步骤》，《公余生活》（旬刊）1940 年第 2 卷第 5 期。

9. 欧阳予倩：《关于历史剧创作的问题》，《戏剧春秋》1942 年第 2 卷第 4 期。

10. 欧阳予倩：《关于桂剧改革》，《广西日报》，1950 年 12 月 2 日。

11. 张利群：《以多维立体视野开拓桂剧理论研究的新天地——评朱江勇专著〈桂剧研究〉》，《民族艺术》2015 年第 1 期。

12. 康有为：《游桂诗集》，《桂林文史资料》1982 年第 2 期。

13. 蒋星煜：《李文茂前的广东剧坛》，《羊城晚报》，1961 年 2 月 3 日。

14. 刘湘如：《桂闽艺坛传佳话》，《南宁晚报》，1987 年 1 月 17 日。

15. 李江：《论西南剧展的成就和意义》，《西南民族大学学报》2013 年第 1 期。

16. 陈志良：《人面桃花——旧剧新话》，《力报》，1944 年 5 月 30 日。

17. 本朝古人：《剧展中的桂剧商讨》，《力报》，1944 年 2 月 17 日。

18. 孟超：《胜利年》，《救亡日报》，1940 年 4 月 10 日。

19. 夏衍：《观剧偶感》，载《欧阳予倩与桂剧改革》，广西人民出版社，1986 年。

20. 何之仁：《黄一怪"怪"在哪里》，《桂林日报》，1988 年 4 月 27 日。

21. 朱江勇、李娟：《文武全能留后世，德艺双馨溢梨园——纪念著名桂剧表演艺术家苏飞麟先生诞辰一百周年》，《桂林日报》，2014 年 10 月 12 日。

22. 朱江勇：《桂剧"小生行"大师曾素华》，《桂林日报》，2015 年 10 月 6 日。

23. 田汉：《必须切实关注并改善艺人的生活》，《戏剧报》1956 年第 7 期。

24. 田本相、刘一军：《苦闷的灵魂——曹禺访谈录》，江苏教育出版社，2001 年。

25. 董每戡：《桂剧〈秋江〉观后》，《南方日报》，1955 年 3 月 26 日。

26. 路文采：《一梦华胥四十秋》，《光明日报》，2012 年 4 月 20 日。

27. 司空谷：《看桂剧的几个小戏》，《戏剧报》1959 年第 11 期。

28. 尚梦樵：《谈桂剧〈红河烽火〉》，《戏剧报》，1958 年 10 月 28 日。

29. 张慧文：《牢记阶级斗争——桂剧〈琼花〉观后感》，《柳州日报》，1965 年 4 月 17 日。

30. 鲍晓农：《高举毛泽东思想演红旗，将戏剧的社会主义革命进行到底——评桂剧〈琼花〉，兼论革命现代戏》，《柳州日报》，1965 年 8 月 24 日。

31. 杨怀武：《秦似的一首轶词》，《桂林日报》，1988 年 4 月 17 日。

32. 易凯：《古树新蓓——看桂剧〈玉蜻蜓〉》，《北京晚报》，1985 年 6 月 26 日。

33. 王希平：《桂剧〈玉蜻蜓〉与传统剧目的整理改编——中国剧协为桂剧进京举行座谈会》，《戏剧报》，1985 年第 7 期。

34. 乐国雄：《新得出奇，妙在"奇"中》，《南宁晚报》，1984 年 10 月 31 日。

35. 朱江勇：《论新时期桂剧创作的基本特征》，《南方文坛》2012 年第 4 期。

36. 李宁：《一出桂剧的"接生婆"——记〈泥马泪〉客座导演胡伟民》，《经济时报》，1987 年 1 月 8 日。

37. 周桂童、筱兰魁：《略谈〈秦英小将〉的改编》，《桂林日报》，1986 年 11 月 26 日。

38. 李寅：《精彩的表演艺术——谈〈秦英小将〉的几位演员》，《广西日报》，1987 年 1 月 6 日。

39. 《筱兰魁、罗桂霞演出〈秦英小将〉》，《桂林日报》，1986 年 11 月 23 日。

40. 李小娥、邹志辉、刘丹：《永志不忘的教诲——纪欧阳老给我们排〈人面桃花〉》，《广西日报》，1962 年 9 月 27 日。

41. 何宣仪：《可喜的收获》，《广西日报》，1979 年 11 月 25 日。

42. 袁玉坤：《劫后桂花分外香》，《重庆日报》，1980 年 6 月 13 日。

43. 安葵：《展现广西各民族绚丽的生活——广西第三届剧展观后》，《中国戏剧》1992 年第 3 期。

44. 朱江勇：《论〈看棋亭杂剧十六种〉的思想倾向与艺术成就》，《河池学院学报》2012 年第 3 期。

45. 朱江勇：《中西方戏剧碰撞与交流的美学通融——论欧阳予倩整理、编创桂剧的艺术特征》，《山西师大学报》（社会科学版）2012 年第 2 期。

46. 丘振声：《切磋技艺 促进繁荣——为记广西第三届剧展》，《民族艺术》1992 年第 3 期。

47. 覃振峰：《桂剧〈瑶妃传奇〉研讨会综述》，《南方文坛》1992 年第 1 期。

48. 王敏之：《世纪之交戏剧的繁荣与展望——广西第四届剧展评述》，《民族艺术》1996 年第 3 期。

49. 邹毅：《生存还是毁灭——也谈 2000 年广州小剧场戏剧展》，《吉林艺术学院学报》2001 年第 2 期。

50. 黎国荣：《桂剧亟待拯救》，《中国文化报》，2011 年 11 月 21 日。

51. 桂文：《广西第五届剧展圆满结束》，《剧本》2000 年第 3 期。

52. 王敏之：《字字楷模句句情——桂剧〈李向群〉观感》，《广西日报》，2000 年 1 月 21 日。

53. 孟繁树：《真情为线，淳厚简练——观桂剧〈李向群〉》，《柳州日报》，2002 年 2 月 6 日。

54. 谢冬、王新荣：《梨园春色——第六届广西戏剧展掠影》，《当代广西》2005 年第 1 期。

55. 梁中骥：《谈戏曲导演的追求与把握——新编历史桂剧〈烈火南关〉导演断想》，《歌海》2017 年第 4 期。

56. 林超俊：《缤纷大舞台，精彩新视界——第七届广西剧展作品题材内容全突破》，《歌海》2009 年第 6 期。

57. 谢中国：《第七届广西剧展大型剧目展演：艺术的盛会，百姓的舞台》，《当代广西》2009 年第 20 期。

58. 《桂剧〈欧阳予倩〉晋京演出获好评》，载《欧阳予倩诞辰 120 周年纪念文集》，中国戏剧出版社，2010 年。

59. 白敏君：《民族精神的绽放——谈桂剧〈欧阳予倩〉的选材艺术》，载《欧阳予倩诞辰 120 周年纪念文集》，中国戏剧出版社，2010 年。

60. 李娟、朱江勇：《桂剧〈哑子背疯〉表演艺术的传承与发展》，《中国戏剧》2017 年第 4 期。

61. 朱江勇：《舞台春秋六十载 兼容并包集大成——桂剧著名表演艺术家秦桂娟》，《广西文史》2016 年第 1 期。

62. 刘明录：《传播学视域下桂剧〈灵渠长歌〉的传承与发展探析》，《柳州师专学报》2013 年第 5 期。

63. 杨立叶：《新编桂剧〈灵渠长歌〉亮相山水文化旅游节》，《桂林日报》，2009 年 11 月 15 日。

64. 韩德明：《小戏小品，百味人生——第八届广西剧展小戏小品展演观感》，《歌海》2012 年第 6 期。

65. 廖明君、何荣智：《乡土情，民族义，时代音——第八届广西剧展大型剧目展演述》，《歌海》2013 年第 1 期。

66. 景俊美：《揭橥普世的人性力量——谈桂剧〈七步吟〉的编剧艺术》，《戏剧文学》2015 年第 8 期。

67. 陈巧燕：《俯仰天地一息间——新编历史桂剧〈七步吟〉论谈》，《艺术评论》2012 年第 9 期。

68. 王蕴明：《旧篇著新意，古章寓卓识——新编桂剧〈七步吟〉观后走笔》，《中国戏剧》2012 年第 11 期。

69. 史晖：《桂剧心，校长情——现代桂剧〈校长爸爸〉主演梁小曲侧记》，《歌海》2015 年第 1 期。

70. 朱恒夫：《当代中国城市化背景下的戏曲传承与发展方略》，《艺术百家》2012 年第 6 期。

71. 傅谨：《文化自信：2016 戏曲创作演出纵览》，《中国艺术评论》2017 年第 3 期，第 10 页。

72. 爱立中：《二十世纪戏曲现代化新论》，《戏剧文学》2008 年第 10 期，第 4 页。

73. 陈先达：《文化自信的本质与当代意义》，《光明日报》（理论版），2018 年 1 月 9 日第 15 版。

74. 仲呈祥：《从文化自信到戏曲自信》，《中国文化报》，2016 年 7 月 22 日，第 6 版。

75. 罗怀臻：《文化自信与传统戏曲的现代转化》，《中国艺术评论》2016 年第 10 期，第 20 页。

76. 朱江勇：《百年桂剧整理、改编与编创剧目的发展历程》，《戏剧文学》

2018 年第 9 期。

77. 朱江勇：《中国传统戏曲现代化的尝试——以欧阳予倩桂剧改革为例》，《广西民族师范学院学报》2013 年第 1 期，第 1 页。

78. 吴国钦：《论戏曲现代化》，《中山大学学报》（社会科学版）1993 年第 3 期，第 105 页。

79. 陆栋梁：《地方戏进入文化旅游市场的论证及模式构想——以桂林三戏为例》，《旅游论坛》2009 年第 3 期。

80. 朱江勇：《中国戏曲文化旅游概述》，《旅游论坛》2010 年第 2 期。

81. 朱江勇：《桂剧表演艺术理论体系探析——基于桂剧艺诀的剖析》，《戏剧文学》2019 年第 7 期。

后　记

2016年笔者获得国家社科基金一般项目《桂剧演出百年流变研究》（16BZW170）的立项，该项目是在笔者出版《桂剧》《桂剧研究》的基础上聚焦百年桂剧演出的深入研究。

为了保证本项课题研究的完成，笔者和课题组成员对桂林、柳州（包括鹿寨）、南宁三地都进行了调研，其中对桂剧流行区中心桂林的调研最为充分，本课题对桂林十一个县、六个区的桂剧历史与现状都进行了调研，即全州、灌阳、资源、兴安、平乐、荔浦、灵川、阳朔、恭城、永福十一县，临桂、雁山、叠彩、象山、七星、秀峰六区。调研除查找图书、文字资料外，另外一个主要的任务就是走访桂剧老艺人，本课题采访过的桂剧艺人有秦彩霞（南宁）、罗桂霞（桂林）、黄艺君（南宁）、郑爱德（柳州）、秦国明、林慧君（富川）、曾素华、蒋艺君、张新云、秦桂娟、黄绍荣、莫若、李青姣、马艺松、肖炎堃、唐洁、黄萍等。他们为本课题研究提供了大量的资料和有益的建议。

经过四年的不懈努力，课题最终成果《桂剧演出百年流变研究》书稿按照计划完成，该书的思路、框架、学术思想在书中都有较详细的论述，这里主要想谈谈本课题研究过程中的三点感受与收获：一是感人至深的桂剧故事；二是弥足珍贵的图像资料；三是四面八方的关爱帮助。

一　感人至深的桂剧故事

桂剧发展的历史本身由许许多多动人的故事组成，我在采访、调研过程中有幸聆听、经历、感受蕴藏在一代又一代桂剧迷心灵深处的故事，我想这就是桂剧的魔力吧！

曾素华（生于 1930 年）11 岁考入欧阳予倩在桂林创办的广西戏剧改进学校，她讲述了欧阳予倩亲自给他们上理论课、亲自给他们排演桂剧《人面桃花》的往事。曾素华还参加了 1944 年由欧阳予倩、田汉等人倡导发起，在桂林举行的"西南剧展"桂剧《人面桃花》的汇报演出。1944 年秋日军进犯桂林，整个桂林实行大疏散大撤退，戏校宣布解散，欧阳予倩前往贺州黄姚，曾素华则和母亲逃到桂林乡下避难。1951 年曾素华随桂林名伶苏飞麟组织的明星桂剧团赴湖南湖北演出长达 3 年多时间，该团的传统戏《三气周瑜》《草桥关》《黄鹤楼》《木兰从军》《人面桃花》《抢伞》《闹龙宫》《打金枝》《珍珠塔》等，连台戏《白蛇传》《火烧红莲寺》《三姐下凡》等受到湖南衡阳、益阳、湘潭、长沙、株洲，湖北黄石、武汉等地观众的热烈欢迎。曾素华老师说当时演员和观众的积极性都很高，演员自己印戏单到街上发，观众要求剧团每天演出三场戏。每次讲起当年桂剧在湖南湖北演出的盛况，她就会很激动。

秦彩霞（生于 1933 年）是国家级非物质文化遗产桂剧代表性传承人，她的身世、学艺经历、成长都是一个个感人的故事。她给我讲述自己身世时声泪俱下。她本姓丁，是湖南邵阳人，父母带着她逃荒至桂林，母亲不幸染病身亡，她被父亲卖给秦家以葬母亲。11 岁那年她靠自己的天资和努力进入桂林仙乐科班学桂剧，师承赵元卿、刘万春、刘长春、尹羲等桂剧名家，1953 年她成为广西桂剧团演员，之后工作一直很突出，1982 年担任广西桂剧团团长。秦彩霞在《西厢记》《秋江》《梁祝》《宝莲灯》《春香传》《女斩子》《抢伞》《大审》《春娥教子》等剧目中表演突出，这些性格迥异的人物被她演得入木三分，她被观众誉为"桂剧皇后"。虽然遭遇女儿残疾、丈夫去世、自己被打成右派的打击，但秦彩霞老师并没有倒下，因为她有桂剧作为精神支柱，她说从事 70 多年桂剧事业，自己仿佛是做了一梦，一个几十年都未醒的梦。

桂剧表演艺术家秦桂娟（生于 1938 年）给我讲过她的老师玉芙蓉的故事。玉芙蓉是桂剧名旦，她被田汉称赞为"值得人民珍视的女艺术家"，1956 年田汉、章士钊、翦伯赞等人到桂林看望她时，她正在吃午饭，菜是辣椒拌苦菜叶，她当时的生活状况引发了中央政府拨款 500 万救济全国各地艺人的举措。这位经历过旧社会苦难、在新中国得到党和政府关怀的艺术家，把毕生精力都贡献给了桂剧艺术，临终前她躺在床上，要弟子秦桂娟唱《姊妹拜月》的片段，玉芙蓉听着听着，脸上带着微笑，安详地合上了双眼。2017 年 10 月的一天，我和秦桂娟老师一起吃午饭，席间秦老师接到文化局一位同志的电

话，说有一位桂剧迷，90多岁了，病重住院在床，想找一个桂剧艺人为他唱一段桂剧。秦桂娟老师了解情况后，马上在电话里答应，下午就去医院为老人家唱桂剧。就这样，一位年近八旬的桂剧表演艺术家，在一个90多岁的桂剧迷病床前，唱起了他们那一代人都能产生共鸣的桂剧。

桂剧音乐专家莫若（生于1933年），1953年入广西桂剧训练班，攻桂剧音乐，他知道我在做《桂剧百年演出流变研究》的课题后，独自一人带着他珍藏的照片和资料从平乐来到桂林。莫老师在一个小旅馆住下，给我打电话，我恰好在外地，要三天后才能回桂林，莫老师说他就在旅馆住着等我回桂林。回桂林后我赶到旅馆和莫老师会面，我问他一个人是不是有点孤单，他笑着说，没有啊，这几天早上有朋友唱桂剧都约他去拉弦子。莫老师除了给我扫描他珍藏的照片外，还送我一本厚厚的他在漓江出版社新出的《桂剧传统唱腔（曲谱）》，一本未出版的《桂剧传统唱腔（高昆吹杂腔）》书稿，很坦诚地说书出版花了4.5万元钱，400多册书还堆在家里，希望我帮他联系一下销路。他现在没有钱了，把尚未出版的书稿交给我他也放心了，我拿着沉甸甸的书稿说，我尽力找机会将它出版。

身残志坚的才子黄绍荣老师（生于1940年），1958年进入广西桂剧团，后入广西艺术学院学习，桂剧的唱念做打、吹拉弹奏、编导布景，黄老师无一不精。1964年他与秦国明合作桂剧现代戏《青狮潭上凤凰飞》，获得广西首届现代戏汇演编、导、演、美、音乐五项大奖。1991年一场车祸，黄绍荣失去了左腿，在经历过人生的苦痛之后，他将身心投入到桂剧研究、创作、编导、传播的工作中，被人们称为"戏痴"。黄老师不忍心看着桂剧淡出历史舞台，他说即使自己坐着轮椅，也要登台演出，也要将桂剧传承下去。

桂林郊区灵川县灵田镇的辇田尾村，抗战时期著名桂剧艺人"压旦"林秀甫躲日本避难于此，并教授桂剧给村民秦志仁等。新中国成立后全村办班学桂剧，人人都上台演桂剧，这种集体性的痴迷实属罕见，目前村里的业余桂剧团有十几个人，年龄都在60岁以上。到该村调研时，我被桂剧团成员们的热情所感动，他们杀了土鸡，用自己种的菜在宗祠的戏台前招待我。建于清康熙年间的宗祠历尽沧桑，以它的斑驳承载着几百年的历史，悬空宗祠的戏台至今保存完好。几个成员在戏台前为我演出《霓虹关》和《方氏擒党》片段，尽管他们年纪不小，但是一招一式和唱腔都有板有眼，高亢、激越的京胡音乐回旋在这个静谧的村子上空。

桂剧流行区荔浦县（2018 年 11 月改市），先后有桂剧金石声科班、翠字科班、锦字科班、艺字科班、荔字科班、荔新科班等在此开办，培养了蒋金凯、唐金祥、何金章等桂剧名角和一大批桂剧中坚力量。如今桂剧在荔浦依然活跃着一些业余团体，如桂剧爱好者，知名企业家、桂林团扇创始人邱广初先生等人以桂剧传承为己任，联合荔浦县桂剧团退休艺人组织成立了"荔浦桂剧活动中心"，演出《屠夫状元》《女斩子》等剧目。邱广初从小就喜欢看桂剧，后来跟着桂剧团的把兄弟何万秋学戏，演出过《沙家浜》《取长沙》《黄鹤楼》《三气周瑜》《十五贯》《秦香莲》《打金枝》《女斩子》《斩三妖》等多部戏。笔者调研"荔浦桂剧活动中心"情况时，年迈的成员们不顾炎热，在简陋的活动中心为我演出《杏元和番》《斩三妖》等剧目片段，老人们对桂剧艺术的热情与坚持令人钦佩！

二　弥足珍贵的图像资料

本课题研究过程中一个重要的收获就是收集了大量的图片资料和一些音像资料，尤其是很多珍贵的图片资料来自个人收藏还未面世。图像证史是史家认可的做法，可以弥补许多文字叙述的不足，所以这些图像对研究桂剧演出百年来说弥足珍贵。本课题将这些图片资料分为桂剧传统戏、新编历史戏、现代戏剧照，桂剧功法，桂剧史料，桂剧脸谱，桂剧艺人生活照等几大类，音像资料主要是一些桂剧演出的录像。本课题的图片资料来源基本上是课题组去拜访各位桂剧艺人所得，并且都征得他们本人或持有图片者的同意扫描整理而成。

出生于桂剧世家的黄艺君（生于 1933 年）老师，是目前健在的演出桂剧剧目最多的表演艺术家，她先后演出了 400 多出戏。我拜访黄老师时，她的身体不怎么好，约定访谈的时间是上午，由于她珍藏的资料很多，时间不够，黄老师那天精神又格外好，便留我吃午饭，午饭后一边聊一边让我扫描了上百张图片。黄老师将她珍藏的各个时期的剧照，她自己拍摄的桂剧身段、功法照片，以及她收集的王昌明先生绘制的 108 幅桂剧脸谱图片全部给我扫描并一一为我讲解。其中有一张照片拍摄于 1947 年，是年仅 14 岁的黄艺君和当时桂剧名旦小飞燕（方昭媛），桂剧著名小生冲霄凤、何明明在柳州郊外游玩时的合影，由于小飞燕 1949 年服毒自杀，她的照片传世很少。黄老师还提供了三张

不同时期（分别是 1948 年、1952 年和 1955 年）桂剧传统戏《姊妹拜月》（又称《双拜月》）的剧照，这三张照片和秦彩霞老师提供的一张 1952 年她在北京演出的该剧剧照形成组合。类似的还有黄老师提供的 1951 年和 1953 年演出的《人面桃花》，与后来曾素华老师、罗桂霞老师提供的新一代《人面桃花》剧照构成不同时期不同艺术家表演同一剧目剧照组合。其他剧目我也注意按照这种方法收集整理，形成研究桂剧舞台、人物造型发展的有力证据。我问黄老师是怎么保存这么多珍贵照片的，黄老师说"文化大革命"的时候红卫兵要烧这些东西，她趁红卫兵们忙乱的时候就拿回来了，所以能够保存至今天。最后她还送我一张代表剧目录像《金沙江畔》的光碟。我离开她家的时候，她瘦弱的身子倚着门框一直朝我挥手，我感动万分。

莫若老师（生于 1933 年）珍藏的照片实属罕见，20 世纪 50 年代他曾在广西桂剧团工作过几年，该团搜罗了当时桂剧各行当名家，可谓众星云集。莫老师离开该团的时候向每一位同事要了一张照片并保存至今，他们的名字在桂剧界都非常响亮，有赵元卿、赵奶奶、曾爱蓉、曾璞珍、赵若珠、月中仙、周文生、蒋金凯、蒋金亮、蒋惠芳、刘长春、黎绍武、黎兰芬、秦志精、颜锦艳、谢玉君、熊兰芳、尹羲、秦彩霞、廖燕翼、黄艺君、邓瑞祯、秦少梅、朱锡华、陈尚武、王昌明……感谢莫老师保存了这么多桂剧名家的照片。

蒋艺君老师（生于 1936 年）夫妇都是桂剧演员，她自己攻旦行，丈夫张新云攻丑行。蒋艺君出生于梨园世家，父亲为桂剧著名老生蒋惠芳，母亲为桂剧著名文武老生曾少轩（艺名云中鹤），蒋艺君的叔叔伯伯、婶婶、堂弟堂妹、表兄表妹等都是桂剧演员，[①] 他们组成了桂剧界赫赫有名的"蒋家班"。"蒋家班"是清末桂剧状元蒋晴川之后，蒋氏家族先后上百人从事桂剧艺术。蒋艺君老师提供的许多珍贵照片中，有两张极为珍贵，一是徐悲鸿送给她父母的一幅画的照片，画面下方一棵松树，松树上空云中一只大大的仙鹤（象征曾少轩艺名云中鹤），落款内容为"惠芳、少轩贤伉俪雅赏，丙子晚秋悲鸿"。据蒋艺君回忆，徐悲鸿还送了一幅马的画作给她伯父蒋金凯，但是这幅画后来遗失了。二是 1953 年广西桂剧艺术团赴朝鲜慰问演出部分演员的合影，团长秦似带队赴朝鲜演出。这次赴朝演出阵容强大，照片中人员为刘万春、蒋艺

① 蒋艺君的父亲蒋惠芳、母亲曾少轩、伯父蒋金亮、叔叔蒋金凯、姨妈曾璞珍（艺名玉玲珑）等在桂剧界有较高声望。

君、蒋金凯、筱兰魁、廖燕翼、谢玉君、赵若珠、尹羲、秦似、秦彩霞、秦志精、龙民介、周文生、梁启笑、曾少轩、贺炎、唐林洁，除蒋艺君、秦彩霞几位相对年轻外，其他都是各行名家。这张穿着戏服的照片保持完好，每一个人都意气风发，展现了新中国成立后桂剧艺人和桂剧艺术迎来新生的风貌。

桂剧京胡演奏师李六二（笔名李剑次）老师，我拜访他时他因肺病严重正在吸氧，精神稍好转后他和我聊他的桂剧生涯，还有他已故的爱人、桂剧演员曾海珠，已故的岳父、桂剧著名武生曾爱蓉（绰号"活武松"），他岳父的徒弟、享誉桂剧界的小生赵若珠（绰号"打不死"）。李老师提供了几张珍贵照片，有桂剧著名艺人"压旦"林秀甫、"活武松"曾爱蓉的半身照，桂剧名旦小飞燕和何艳珠的合影，尤其是林秀甫和小飞燕的照片较为罕见。我扫描完照片后，李老师用手扶着墙走进房间拿出一把灰尘满满的京胡，坐下来简单擦擦后调试琴音，他拉了几段高亢激越的桂剧音乐，久违的音乐回旋在屋子上空，他那种投入、陶醉、沉思的样子，仿佛回到他爱人、岳父、岳父的徒弟都还在的桂剧舞台。

三　四面八方的关爱帮助

一个研究领域的进入与熟悉，一项国家课题的申报、立项和完成都是一个漫长的过程。我是 2007 年跟随厦门大学郑尚宪教授攻读博士学位后进入中国地方戏曲研究领域的，郑老师独具慧眼，建议我以桂剧为研究对象作为博士论文选题，在他的指导下，2010 年我的论文《桂剧研究》顺利答辩，并于 2013年由广西师范大学出版社出版。我毕业后，郑老师一直关心着我的学术研究，并指导我的课题申报，2014 年我就开始在《桂剧研究》的基础上申报国家社科基金项目，最终在 2016 年获得立项。从 2007 年开始涉及桂剧研究，到 2016年获得国家社科基金《桂剧演出百年流变研究》立项，这些年是我学术成长的过程，恩师郑尚宪教授对此倾注了大量心血。

2014 年底，我作为广西中青年骨干教师培养工程第一期培养对象在武汉大学参加学术交流，武汉大学为每一位培养对象安排了一名专家指导学术。我的学术指导老师恰好是中国戏曲研究界著名学者、博士生导师郑传寅教授。郑老师的书我之前就拜读过，只是未能谋面。我本来是要去拜访郑老师，没有想

到他主动冒着严寒到酒店来看我，我感动不已，交谈过程中郑老师肯定了我之前取得的成绩，并建议我在桂剧研究领域进一步深入研究。之后，郑老师一直关注我的国家社科基金的申报，精心指导我这个"编外弟子"，对我的申报书进行了精心修改，我庆幸在学术生涯中遇到郑老师这样的良师。

国家级非物质文化遗产广西文场代表性传承人何红玉老师集表演、创作、改编、研究、传承于一身，是由一个理工大学生华丽转身为著名表演艺术家的"传奇女性"。何老师的丈夫苏兆斌先生是戏剧导演、编剧与研究者，家公苏飞麟、家婆秦湘云皆为桂剧名伶，一次偶然的奇遇我与何老师相识，并成为忘年交。2017年广西师范大学出版社出版了何红玉口述、笔者编著的《是那最好的选择了我》，读者反映都不错。何老师从事专业虽然不是桂剧是广西文场，但是她以表演艺术家和研究者的眼光看待桂剧研究一样独具慧眼，我在桂剧研究过程中遇到何老师真是三生有幸！是何老师把我拉进"文艺圈"，恰当时候将我介绍给各位表演艺术家；是何老师拄着她那根形影不离的拐杖，带着我一一拜访桂剧老艺人。因为有何老师的帮助，颇多忌讳与讲究的"文艺圈"对我来说变得亲切，我这个异乡人也成为"文艺圈"信任的那一位。

著名彩调艺术表演家、演出过500多场彩调《刘三姐》的唐洁老师，我与她在南宁的一次演出中相识，我着迷于她饰演的刘三姐，也敬佩她严谨的艺术精神。尽管那次演出是唐老师的拿手戏《刘三姐》，但她还是早早换好衣服在一旁排练。唐老师在南宁还将1960年进京演出《刘三姐》的骆锦云、马若云等几位老师介绍给我认识。回桂林后，唐老师邀请我去她家录桂剧《家》的唱段，给我扫描《家》的剧照，这时我才知道唐老师桂剧也唱得好。1978年唐老师主演移植桂剧《家》，在剧中饰演鸣凤，该剧在伏波山等景区演出，引起了很大的轰动。唐老师饰演的鸣凤，不仅嗓音甜美，而且人物内心刻画给观众留下了深刻的印象，"怎不叫人惦念他""那夜我俩相逢在月下"几个代表性唱段细致地刻划出鸣凤和三少爷之间的爱情心理。

最后，感谢厦门大学郑尚宪教授、武汉大学郑传寅教授、吉林省艺术研究院国家一级编剧刘勤女士、河南大学武新军教授、贵州民族大学吴电雷教授、广西社会科学院李建平教授；感谢本课题组全体成员，他们是李娟、余意梦婷、潘岳风、莫若、简圣宇、康忠慧、韦婕、陆栋梁、滕云、罗方贵；感谢我所在单位桂林旅游学院的周其厚教授、王亚娟博士、黄晓萍教授、金龙格教授等诸多领导、师友！同时，感谢我的家人、妻子李娟、女儿朱思齐

的大力支持!

由于笔者学识水平有限,虽然一个课题完成了,但是它相对于厚重的百年桂剧来说还是不够,桂剧研究的空间仍然宽广。期待更多同人加入桂剧研究队伍,取得更多成果。

朱江勇

2020 年 11 月 23 日

于桂林三里店旅院家园思齐斋